Nuke

顾春华 编著

数字合成与视觉特效专业教程

人民邮电出版社
北京

图书在版编目（CIP）数据

Nuke数字合成与视觉特效专业教程 / 顾春华编著
. -- 北京：人民邮电出版社，2024.1
ISBN 978-7-115-63429-0

Ⅰ. ①N… Ⅱ. ①顾… Ⅲ. ①电影－后期制作（节目）－图像处理软件－教材②电视－后期制作（节目）－图像处理软件－教材 Ⅳ. ①J932-39

中国国家版本馆CIP数据核字(2024)第002087号

内 容 提 要

本书内容由二维实拍类视觉特效合成和三维 CG 类视觉特效合成两大主体构成，共计 11 个项目。二维实拍类视觉特效合成的内容主要包括 Nuke 工作界面与工作流程、创建动态蒙版、二维跟踪与镜头稳定、色彩匹配、无损擦除和蓝绿幕抠像技术，它们是数字合成的基本技能，主要定位于初级合成师；三维 CG 类视觉特效合成的内容主要包括时间变速、图像变形、Nuke 中的三维引擎、三维摄像机跟踪、镜头稳定、三维摄像机投影技术和三维多通道分层合成，这些内容是数字合成的高级技法，主要定位于中、高级合成师。

本书适合用作职业院校、应用型本科院校的影视视效和数字媒体专业的教材，也适合对数字合成与视觉特效感兴趣的读者阅读。

◆ 编　著　顾春华
　　责任编辑　杨　璐
　　责任印制　马振武

◆ 人民邮电出版社出版发行　北京市丰台区成寿寺路 11 号
邮编 100164　电子邮件 315@ptpress.com.cn
网址 https://www.ptpress.com.cn
北京盛通印刷股份有限公司印刷

◆ 开本：787×1092　1/16
印张：26.5　　　　2024 年 1 月第 1 版
字数：845 千字　　2024 年 1 月北京第 1 次印刷

定价：159.00 元

读者服务热线：(010)81055410　印装质量热线：(010)81055316
反盗版热线：(010)81055315
广告经营许可证：京东市监广登字 20170147 号

前言

所谓数字合成（Digital Compositing）是指将多种不同的原始素材（如真人实拍素材、三维CGI渲染素材或照片单帧素材等）无缝地拼接集成为一幅复合画面的数字技术。数字合成旨在创造无痕视效或视觉奇观以使合成的画面看起来犹如用同一摄像机，在同一场景中"拍摄"而成。同电影剪辑一样，数字合成同样享有"化腐朽为神奇"的美誉与魅力。一方面，数字合成处于视效制作流程的收尾环节，数字合成师除了需要处理实拍镜头外还需要处理来自灯光渲染部门、特效解算部门、数字绘景部门以及动效光效等部门的数字资产；另一方面，由于数字合成师能够为视效制作提供灵活高效、充满智慧的解决方案，因此数字合成在很大程度上能够影响或决定视效制作的策略。同时，随着"后期前置"模式的不断成熟，数字合成师也已经深度参与前期分镜绘制、视效预览和现场拍摄等环节。总而言之，数字合成是视效制作流程中必不可少的核心环节。

笔者长期从事数字合成与视觉特效的制作和研究工作，深知行业对从业者的要求，所以笔者结合多年实战项目经验和一线教学经验，编写了本书，确保内容贴近行业前线，旨在让读者具备合成师岗位的制作能力和职业素养。本书立足构建面向企业真实的工作场景，使读者在学习过程中能够规范职业素养与职业操作。本书不仅包含常规的理论讲解和实操演示，还包含丰富的案例素材和课程资源。

在内容选取与章节编排方面，笔者根据职业能力等级、行业普及情况和镜头制作过程等方面对数字合成中的各个模块展开介绍。

本书不仅适用于国内开设与影视视效或数字媒体等相关专业的中等职业院校、高等职业院校、应用型本科院校的课程教学，而且也面向数字娱乐产业的相关岗位群。另外，本书也适用于企业培训和社会人员自学使用。因此，本书将适用于以下群体：

- 对数字合成与视觉特效感兴趣的读者；
- 数字合成与视觉特效专业的在校学生；
- 有志于从事数字合成工作并期望对该领域有全面了解的读者；
- 希望了解数字合成流程的专业人士，例如导演、制片、剪辑师、调色师或视效总监等。

当下，中国影视工业化正在步入快速发展时期，但是在从电影大国走向电影强国的过程当中，人才匮乏已经成为制约中国影视后期产业发展的最大瓶颈之一。希望读者在阅读本书的过程中也能学有所成，共同助力中国影视后期产业健康发展！

书中难免有不妥和疏漏之处，恳请广大读者和同行赐教指正。

顾春华
2023年6月于上海

致谢

本书是我多年实战项目经验的总结，也是多年高校教学经验的分享。非常高兴能够有机会向各位读者分享我在数字合成与视觉特效方面的心得与体会。本书的出版离不开我求学阶段各位老师的教导与影响，也离不开我从业阶段各位领导与同行的认可与帮助。

感谢积极参与书中短片《毕业生访谈：莫愁前路无知己 寄语视效学习新同学》拍摄的同学们。希望你们能够热爱本职工作，坚守岗位，努力练就真本领，早日成为行业的中流砥柱。

感谢资深合成师胡家祺及资深视效总监许瑞参与随书视频《优秀设计师经验谈：视效合成师职业成长指南》《优秀设计师经验谈：打好数字合成基本功》《优秀设计师经验谈：灯渲合成师职业成长指南》的采访与拍摄工作。

感谢浙江树人学院的范雄老师和朱晔老师。正是当初两位老师开设的《数码影视合成与特技》和《数码影视摄像与策划》这两门选修课使我在大学期间较早地找到了自己的兴趣爱好并对此孜孜不倦。

感谢南京艺术学院的曹方教授，在师从曹老师的3年研究生学习期间，我在设计方面的水平取得了实质性的提升，而且深受曹老师言传身教的影响，更加明确了弘扬和传播中国文化的责任与使命。感谢曹老师在校期间的谆谆教导，更感谢曹老师在我毕业之后对我的帮助与支持。

感谢盟图（上海）数字科技有限公司的所有同事，尤其感谢Lily（厉莉）、Steven Marolho、Barry Greaves、Miodrag Colombo。感谢公司当年提供的工作机会，这是我职业生涯的重要起点。时隔10年，我依然热爱视效行业并对此充满热情。

感谢上海大学上海电影学院的丁友东院长在我学术成长及职业发展过程中的多次热情相助。

感谢上海电影艺术职业学院对本教材的重视、支持与资助。感谢学院对本书的立项资助及随书教学视频拍摄和制作的资助。感谢学院对正版软件的重视和支持，本书采用Nuke正版软件进行制作和编写。

感谢人民邮电出版社的杨璐编辑及其所在团队，是你们的辛勤工作确保了本书高质量的出版。

特别感谢我的妻子和儿子。感谢妻子对本书编写工作的理解与支持，你不仅为家庭营造了和谐的生活氛围，也为我的写作营造了安静、独处的工作环境；感谢儿子为平淡的编写工作增添了许多快乐，时光荏苒，岁月如梭，转眼你已经是6岁的大男孩了，为了减少编写工作对你陪伴时光的影响，本书大部分的内容编写于清晨——你还在香甜的美梦中。

最后，衷心感谢使用本教材的读者，您的鼓励是我的动力，也非常欢迎您提出宝贵意见与建议。

资源与支持页

本书由数艺设出品，"数艺设"社区平台（www.shuyishe.com）为您提供后续服务。

配套资源

在线视频：书中所有案例的在线教学视频。
工程文件：二维实拍素材、三维资产、案例实操素材等相关工程文件。
课后练习：供读者巩固所学的课后练习文件。
PPT课件：11个配套PPT课件。

资源获取请扫码

（提示：微信扫描二维码关注公众号后，输入本书51页左下角的5位数字，获得资源获取帮助。）

"数艺设"社区平台，为艺术设计从业者提供专业的教育产品。

与我们联系

我们的联系邮箱是szys@ptpress.com.cn。如果您对本书有任何疑问或建议，请您发邮件给我们，并请在邮件标题中注明本书书名及ISBN（国际标准书号），以便我们更高效地做出反馈。

如果您有兴趣出版图书、录制教学课程，或者参与技术审校等工作，可以发邮件给我们。如果学校、培训机构或企业想批量购买本书或"数艺设"出版的其他图书，也可以发邮件联系我们。

如果您在网上发现针对"数艺设"出品图书的各种形式的盗版行为，包括对图书全部或部分内容的非授权传播，请您将怀疑有侵权行为的链接通过邮件发给我们。您的这一举动是对作者权益的保护，也是我们持续为您提供有价值的内容的动力之源。

关于"数艺设"

人民邮电出版社有限公司旗下品牌"数艺设"，专注于专业艺术设计类图书出版，为艺术设计从业者提供专业的图书、视频电子书、课程等教育产品。出版领域涉及平面、三维、影视、摄影与后期等数字艺术门类，字体设计、品牌设计、色彩设计等设计理论与应用门类，UI设计、电商设计、新媒体设计、游戏设计、交互设计、原型设计等互联网设计门类，环艺设计手绘、插画设计手绘、工业设计手绘等设计手绘门类。更多服务请访问"数艺设"社区平台www.shuyishe.com。我们将提供及时、准确、专业的学习服务。

目录

项目 1 了解 Nuke 工作界面与工作流程 / 13

项目陈述 / 14

Nuke 软件的魅力所在:Nuke 的过去、现在和未来 / 14

任务 1-1 初识 Nuke 合成软件 / 16
 1. Nuke 试用版的获取 / 16
 2. Nuke 的工作界面 / 16
 3. 自定义工作空间 / 18

任务 1-2 节点与节点树 / 19
 1. 节点 / 20
 2. 节点的添加 / 20
 3. 节点树 / 21

任务 1-3 工程文件的设置、命名、保存与打开 / 23
 1. 工程文件的设置 / 23
 2. 工程文件的规范命名与保存 / 25
 3. 工程文件的准确打开方式 / 26

任务 1-4 实现一个简单镜头的合成 / 27
 1. 镜头的预览回放:镜头合成前的观察与思考 / 27
 2. 图像的叠加合并:Merge 节点的使用 / 30
 3. 图像的位移变换:Transform 节点的使用 / 32
 4. 图像的亮度匹配:Grade 节点的使用 / 35
 5. 图层关系的处理:叠加前景的公交车元素 / 37
 6. 镜头的噪点匹配:F_ReGrain 节点的使用 / 39
 7. 镜头的渲染输出:Write 节点的使用 / 40

知识拓展:镜头合成的黄金法则 / 42

索引 本项目新增节点列表及其说明 / 44

项目 2 创建动态蒙版 / 46

项目陈述 / 47

万丈高楼平地起:蒙版是视效制作的基础与灵魂 / 47

任务 2-1 使用 Roto 节点创建动态蒙版 / 47

1. Roto 节点的基本知识 / 48

2. 动态蒙版的创建步骤：分解、匹配和修正 / 50

3. 使用关键帧实现动态蒙版 / 51

4. 边缘虚实处理 / 56

任务 2-2　关于预乘 / 59

1. Alpha 通道 / 59

2. 遮罩与蒙版 / 61

3. 图像预乘 / 61

4. 反预乘/预除与黑白边问题 / 64

5. 动态蒙版抠像的基本架构 / 67

任务 2-3　掌握动态蒙版的 3 种检查方式 / 68

1. 蒙版叠加显示法 / 68

2. 灰度背景叠加法 / 70

3. Alpha 通道黑白检查法 / 72

任务 2-4　掌握动态蒙版的输出与应用 / 72

1. 常规黑白蒙版的设置与输出 / 73

2. 红绿蓝 ID 通道的制作与使用 / 77

知识拓展：使用 Keyer 节点创建动态蒙版 / 85

项目 3　二维跟踪与镜头稳定 / 89

项目陈述 / 90

四两拨千斤：视效制作中的二维跟踪和镜头稳定 / 90

任务 3-1　点跟踪：Tracker 节点的使用 / 90

1. 了解 Tracker 节点的基本知识 / 92

2. 设定参考帧 / 96

3. Export 选项说明 / 99

任务 3-2　使用 CornerPin2D 节点进行屏幕素材透视匹配 / 102

任务 3-3　面跟踪：PlanarTracker 节点的使用 / 106

1. 使用 PlanarTracker 节点进行运动匹配 / 106

2. 数据输出和参考帧设定 / 108

任务 3-4　二维运动模糊的模拟与生成 / 113

任务 3-5　使用 Tracker 节点实现稳定镜头的效果 / 119

任务 3-6　使用 PlanarTracker 节点实现稳定镜头的效果 / 122

任务 3-7　镜头的完善与输出 / 127

1. 前景手指抠像与灯光包裹效果处理 / 127

2. 屏幕素材清晰度匹配 / 127

3. 添加屏幕反射内容 / 128

4. 边缘处理和噪点匹配 / 128

5. 渲染与输出 / 128

知识拓展：Mocha 跟踪软件与 Nuke 的联动使用 / 129

索引　本项目新增节点列表及其说明 / 133

项目 4　色彩匹配 / 135

项目陈述 / 136

以假乱真：数字合成中的色彩匹配 / 136

任务 4-1　了解标准动态范围与高动态范围 / 136

任务 4-2　全面解读 Grade 节点 / 138

任务 4-3　色彩匹配即动态范围匹配：Grade 节点在色彩匹配中的具体应用 / 145

1. 匹配黑白场 / 145

2. 色彩匹配微调 / 148

任务 4-4　飞船元素叠加到实拍镜头 / 150

1. 飞船元素的处理 / 150

2. 飞船元素的运动匹配 / 154

3. 前景树叶的抠像 / 155

任务 4-5　飞船元素的颜色匹配 / 157

任务 4-6　树叶边缘的处理 / 162

1. 树叶边缘处理方法之一：edgeExtend 节点 / 162

2. 树叶边缘处理方法之二：EdgeExtend 节点 / 164

知识拓展：使用 CurveTool（曲线工具）进行颜色动态匹配 / 165

索引　本项目新增节点列表及其说明 / 169

项目 5　掌握无损擦除 / 170

项目陈述 / 171

移花接木：数字合成中的无损擦除 / 171

任务 5-1　RotoPaint 节点初体验 / 172

1. Brush 工具 / 172

2. Clone 工具 / 174

3. Blur 工具 / 179

4. Dodge 工具 / 181

任务 5-2　二维跟踪贴片法：使用 RotoPaint 节点绘制补丁贴片 / 182

1. 使用 RotoPaint 节点创建"干净"的单帧画面 / 183

2. 设置笔触生命值 / 189

任务 5-3　二维跟踪贴片法：贴片的选取与运动匹配 / 192

　　　　1. 贴片的选取 / 192
　　　　2. 贴片的运动匹配 / 193
　　任务5-4　二维跟踪贴片法：贴片的色彩匹配 / 195
　　任务5-5　镜头的完善与输出 / 199
　　　　1. 运动模糊匹配 / 199
　　　　2. 锐化处理 / 199
　　　　3. 噪点匹配 / 199
　　任务5-6　借当前帧擦除法：TransformMasked节点的解读与使用 / 201
　　　　1. 解读TransformMasked节点 / 201
　　　　2. 使用TransformMasked节点 / 204
　　任务5-7　借其他帧擦除法：借帧、对位与还原 / 208
　　知识拓展：磨皮美容插件Beauty Box / 213
　　索引　本项目新增节点列表及其说明 / 216

项目 6　掌握蓝绿幕抠像技术 / 217

　　项目陈述 / 218
　　芳林新叶催陈叶：蓝绿幕抠像技术 / 218
　　蓝绿幕抠像技术理论基础：使用蓝幕和绿幕的原因分析 / 219
　　任务6-1　蓝绿幕抠像流程说明 / 221
　　任务6-2　抠像前的准备工作 / 223
　　　　1. 跟踪点擦除 / 223
　　　　2. 降噪处理 / 227
　　　　3. 色彩空间转换 / 229
　　任务6-3　使用Primatte节点创建核心蒙版 / 230
　　任务6-4　使用Keylight抠像节点创建边缘蒙版 / 233
　　任务6-5　蒙版的质量检查 / 239
　　任务6-6　溢色处理 / 242
　　任务6-7　细节的保留与提升 / 244
　　　　1. 边缘处理 / 244
　　　　2. HairKey节点及IBK抠像节点组 / 248
　　知识拓展：幕布颜色选择与打光注意事项 / 252
　　索引　本项目新增节点列表及其说明 / 254

项目 7　时间变速和图像变形 / 255

　　项目陈述 / 256
　　星移物换：时间变速与图像变形 / 256

任务 7-1　Nuke 中常用的时间变速节点 / 256
　　1. FrameHold 节点 / 256
　　2. TimeOffset 节点 / 258
　　3. Retime 节点 / 259
任务 7-2　使用 TimeWarp 节点进行变速处理 / 262
　　1. 使用 TimeWarp 节点进行序列帧"对片"变速处理 / 262
　　2. 使用 TimeWarp 节点进行摄像机"对位"变速处理 / 265
任务 7-3　使用 TimeEcho 节点制作延时效果 / 268
任务 7-4　使用 GridWarp 节点进行图像变形 / 271
任务 7-5　使用 SplineWarp 节点制作瘦身效果 / 274
任务 7-6　使用 IDistort 节点制作水波动画效果 / 281
知识拓展：使用 SmartVector 节点进行图像的动态变形匹配 / 286
索引　本项目新增节点列表及其说明 / 293

项目 8　掌握 Nuke 中的三维引擎 / 294

项目陈述 / 295
别有乾坤：Nuke 中的三维引擎 / 295
任务 8-1　Nuke 三维引擎初体验与基本架构 / 295
　　1. 2D 视图与 3D 视图的切换 / 295
　　2. Nuke 三维引擎常用操作方式 / 296
　　3. 三维资产的创建、编辑、导入和导出 / 297
　　4. Nuke 三维引擎的基本架构 / 301
　　5. 基于 Nuke 三维引擎进行 2.5D 灯光重设 / 305
任务 8-2　使用 Sphere 节点创建宇宙星球镜头几何体 / 307
任务 8-3　使用 Light 节点创建宇宙星球镜头灯光 / 310
　　1. Light 节点创建与设置 / 310
　　2. 使用 Noise 节点创建立体星空背景 / 311
任务 8-4　使用 Camera 节点和 Axis 节点创建动画 / 313
　　1. 使用 Camera 节点设置摄像机动画 / 314
　　2. 使用 Axis 节点设置动画 / 315
知识拓展：使用 ZDefocus 节点创建景深效果 / 317
索引　本项目新增节点列表及其说明 / 321

项目 9　三维摄像机跟踪与镜头稳定 / 322

项目陈述 / 323
四两拨千斤：三维摄像机跟踪与镜头稳定 / 323

任务9-1　摄像机跟踪三步骤：跟踪、反求和创建 / 324
　　1. 跟踪 / 324
　　2. 反求 / 325
　　3. 创建 / 326
任务9-2　场景地平面校正与反求数据优化 / 328
　　1. 校正场景地平面 / 328
　　2. 优化反求数据 / 329
任务9-3　使用PointCloudGenerator节点创建点云和场景Mesh / 331
　　1. 创建密集点云 / 331
　　2. 场景点云转换为多边形网格 / 333
任务9-4　测试物体的添加和跟踪结果检查 / 334
　　1. 添加测试物体 / 334
　　2. 检查跟踪结果 / 337
任务9-5　三维场景和虚拟相机导出到Maya三维软件 / 338
　　1. 三维场景的输出 / 338
　　2. 虚拟相机的输出 / 339
知识拓展：使用三维摄像机跟踪数据进行镜头稳定处理 / 342
索引　本项目新增节点列表及其说明 / 348

项目10　掌握三维摄像机投影技术 / 349

项目陈述 / 350
擎天架海之术：三维摄像机投影技术 / 350
任务10-1　三维摄像机投影技术概述与基本构架 / 350
　　1. 三维摄像机投影技术概述 / 351
　　2. 投影内容、投影角度、投影幕布和投影呈现 / 351
　　3. Nuke中搭建三维摄像机投影的基本架构 / 352
　　4. Project3D节点与UVProject节点 / 355
任务10-2　使用三维摄像机投影技术替换天空 / 358
任务10-3　使用三维摄像机投影技术添加飞船素材 / 362
任务10-4　镜头的完善与输出 / 364
任务10-5　使用三维摄像机投影技术擦除人物 / 369
任务10-6　使用三维摄像机投影技术制作子弹时间效果 / 374
　　1. "子弹时间"效果一：制作时间静止画面效果 / 374
　　2. "子弹时间"效果二：制作停滞冻帧画面效果 / 376
知识拓展：使用三维摄像机投影技术创建动态蒙版 / 378
索引　本项目新增节点列表及其说明 / 382

项目 11　三维多通道分层合成 / 383

项目陈述 / 384

允文允武：视效制作中的三维多通道分层合成 / 384

任务 11-1　Nuke 三维多通道分层合成的优势与流程 / 384

 1. 三维多通道分层合成概述 / 384

 2. 通道（Channels）、层（Layer）和任意输出变量（AOVs） / 385

 3. 预乘图像（Premultiplied Image）和直通图像（Straight Image） / 387

 4. 在 Nuke 中重建颜色层 / 387

任务 11-2　掌握 Nuke 中的线性工作流程 / 392

任务 11-3　搭建实拍镜头与三维 CG 元素线性工作流程的预设模板 / 399

任务 11-4　CG 钢铁侠元素与实拍镜头的合成匹配 / 402

 1. 颜色层重建与线性工作流程设置 / 402

 2. CG 钢铁侠元素与实拍镜头的合成分析 / 403

 3. CG 钢铁侠元素与实拍镜头的颜色匹配 / 404

 4. CG 钢铁侠元素与实拍镜头的阴影匹配 / 411

 5. CG 钢铁侠元素与实拍镜头的反射匹配 / 413

任务 11-5　镜头的完善与输出 / 416

 1. CG 钢铁侠元素与实拍镜头的清晰度匹配 / 416

 2. CG 钢铁侠元素与实拍镜头的运动匹配 / 418

 3. 镜头的完善与输出 / 420

知识拓展：使用 Sapphire 蓝宝石插件制作闪电效果 / 421

索引　本项目新增节点列表及其说明 / 424

项目 1

了解 Nuke 工作界面与工作流程

[知识目标]

- 了解 Nuke 软件的魅力所在
- 理解节点式合成软件的概念与优势
- 理解节点与节点树
- 了解工程文件的设置、命名、保存和打开
- 了解镜头合成的黄金法则

[技能目标]

- 了解 Nuke 的四大窗口并掌握 Nuke 工作空间的自定义设置
- 掌握创建节点的多种方式并实现节点树的搭建
- 掌握 Nuke 工程文件的设置、命名、保存和打开的方法
- 掌握简单镜头的合成制作的方法
- 总结镜头合成的黄金法则：情景匹配、运动匹配、透视匹配、颜色匹配、清晰度匹配和噪点匹配等

项目陈述

在本项目中，首先，读者需要了解Nuke软件的过去、现在和未来，对Nuke软件的操作界面、工作流程、节点添加、效果制作和图层叠加等进行初体验；其次，读者需要掌握较为规范的操作方法，具体包括Nuke工程文件与镜头信息的匹配设置、Nuke工程文件的规范命名与保存，以及Nuke工程文件的正确打开方式；最后，读者需要通过实现一个简单镜头合成的案例，较为全面地了解如何在Nuke中进行素材的导入、效果的添加以及最终合成镜头的渲染输出。

与此同时，读者还需了解镜头合成的黄金法则。

Nuke软件的魅力所在：Nuke的过去、现在和未来

Nuke是当今主流的数字合成软件之一。1993年，Nuke软件诞生于Digital Domain视效公司。它的第1版由Digital Domain的工程师菲尔·贝弗雷（Phil Beffrey）开发。起始，Nuke仅是一款基于命令行（Command-Line Based）的工具，在Digital Domain内部，数字艺术家使用该工具基于SGI工作站的Flame和Inferno合成系统辅助进行简单的图像处理。使用该工具能够读取脚本代码并生成节点流，基于生成的节点流，数字艺术家可以进行镜头内容的再创作。第1版的Nuke无法高效地执行脚本代码，而且与生成脚本代码相比，工程师发现它更易于进行图像的处理。同年，在普赖斯·佩瑟尔（Price Pethel）的帮助和鼓励下，Digital Domain的工程师比尔·斯皮扎克（Bill Spitzak）及其团队研发了更具可视化、基于节点的合成系统，并开始应用于《真实的谎言》《阿波罗13》《泰坦尼克号》等电影项目的视效制作中，如图1.1所示。

扫码看视频

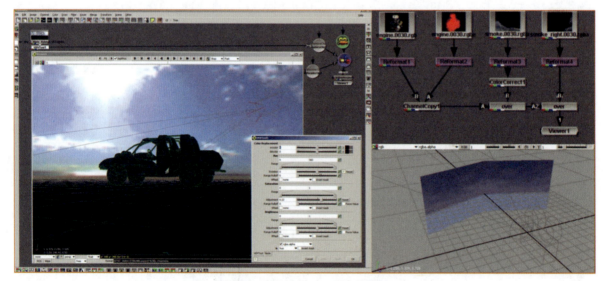

图1.1　早期版本的Nuke的操作界面

> **注释**　当年，第1版的Nuke软件被命名为Nukerizer。

Nuke是由优秀的工程师和艺术家经过无数次的探讨和实践共同研发的合成软件。在Nuke的研发过程中，比尔·斯皮扎克、保罗·范·坎普（Paul Van Camp）、乔纳森·埃格斯塔德（Jonathan Egstad）和普赖斯·佩瑟尔是最具代表性的人物。比尔·斯皮扎克编写了Nuke软件的核心架构，保罗·范·坎普在比尔·斯皮扎克忙于《泰坦尼克号》项目制作时承担了Nuke软件大量的开发工作，乔纳森·埃格斯塔德研发了Nuke软件的多通道、扫描线渲染以

及3D系统等功能,普赖斯·佩瑟尔在Nuke软件的开发过程中给出了很多宝贵的建议和指导。

2002年Nuke软件荣获第74届奥斯卡科学技术奖,该奖项旨在表彰以上4位工程师及其团队在Nuke软件研发过程中的开创性贡献,如图1.2所示。

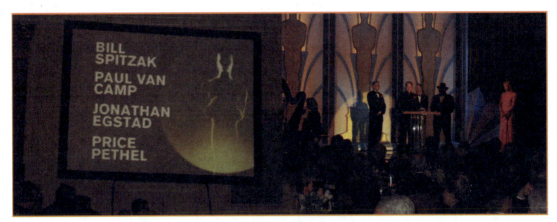

图1.2　2002年Digital Domain公司的Nuke软件(及其团队)荣获第74届奥斯卡科学技术奖

2007年,Foundry公司从Digital Domain公司手中接管了Nuke的研发和销售。时至今日,Nuke系列不仅拥有高级版Nuke X,还有具备多镜头管理、剪辑和审片功能的Nuke Studio。截至笔者编写本书时,Nuke系列已经更新到了13.1版本。如今,Nuke软件早已成为视效制作领域合成软件的标杆。毫不夸张地说,目前99%的视效合成都是由Nuke软件完成的。

2018年,Foundry公司的Nuke(及其团队)再次荣获奥斯卡科学技术奖。乔恩·沃德尔顿(Jon Wadelton)、杰瑞·赫克斯塔布尔(Jerry Huxtable)和阿比盖尔·布雷迪(Abigail Brady)也被授予奥斯卡科学技术奖,以表彰他们在Nuke架构和可扩展性等方面的重大贡献。比尔·斯皮扎克和乔纳森·埃格斯塔德也因其对Nuke软件的开发和设计获得了该奖项,如图1.3所示。

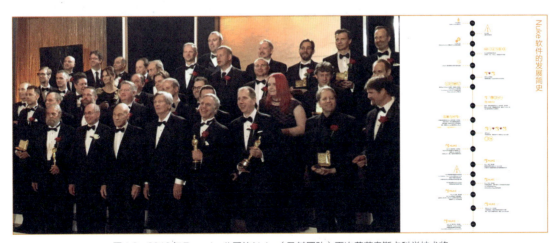

图1.3　2018年Foundry公司的Nuke(及其团队)再次荣获奥斯卡科学技术奖

2021年,Unreal Engine 5的出现给影视行业带来了深刻的影响,但是Nuke 13的发布也让合成师看到了将来的工作状态。Nuke 13带来了CopyCat等机器学习工具,从而使合成师能够将大量烦琐的工作交由机器去完成,把宝贵的时间和精力聚焦于画面的艺术设计与美感提升。与此同时,在最新发布的Nuke 13.1版本中,数字合成师已经可以通过UnrealReader节点直接在Nuke中访问或修改Unreal Engine工程文件中的三维资产,从而能够快速、轻松地实

现Nuke软件与Unreal Engine软件之间的交互与贯通，为高质量视效镜头的制作提供了前沿的解决方案。

通过本项目的讲解，希望读者能够感受到Nuke软件的魅力。下面，让我们开启Nuke软件的学习。

任务1-1　初识Nuke合成软件

在本任务中，读者需要了解Nuke软件的注册、下载和安装，熟悉Nuke软件常用工作界面，并能够进行工作空间的自定义布局和设置。

扫码看视频

▶ 1. Nuke试用版的获取

读者可以在Foundry官网进行注册，免费获得Nuke软件30天的试用期，如图1.4所示。

图1.4　从Foundry官网注册并下载Nuke软件试用版

▶ 2. Nuke的工作界面

我们先来讲解Nuke的界面，因为只有熟悉了Nuke界面的各个模块，才能在合成创作过程中做到心中有数。默认设置下，Nuke的界面大致可以划分为4个窗口，这4个窗口共嵌有6个面板。

- **Toolbar（工具栏）面板**：包含Nuke中所有可调用的节点。这些节点被划分到不同的区域或工具集中。每一块区域或工具集都有其对应的图标，读者可以单击图标进行节点的快速查找或添加操作。
- **Node Graph（节点图）面板**：Nuke工作界面的核心面板之一，用于创建节点树或节点流。
- **Viewer（视图）面板**：Nuke工作界面的核心面板之一，用于显示Viewer（视图）节点所连接节点或节点树的计算结果。
- **Properties（属性）面板**：用于加载存放各类节点参数面板的参数箱，读者可以在此对各个节点属性控件的参数值进行调整或设置。
- **Curve Editor（曲线编辑器）面板**：用于编辑和调整动画曲线。
- **Dope Sheet（关键帧表）面板**：以时间线形式显示序列帧或序列帧中的关键帧，如图1.5所示。

项目1 了解Nuke工作界面与工作流程

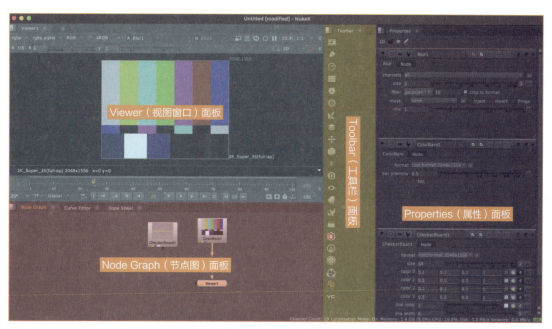

图1.5 Nuke的工作界面

注释 默认情况下，Curve Editor面板和Dope Sheet面板镶嵌于Node Graph面板中，如图1.6和图1.7所示，读者可以进行面板切换以将其打开。

图1.6 Curve Editor面板

图1.7 Dope Sheet面板

读者也可以自定义加载所需的其他面板。在面板的空白区域单击鼠标右键，在弹出的菜单中选择相应的命令打开所需面板。例如，将Progress（进度条）面板加载到窗口中，如图1.8所示。

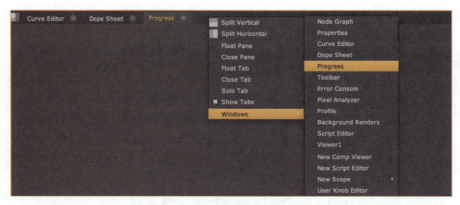

图1.8 Nuke中加载其他面板的方法

▶ 3. 自定义工作空间

Nuke提供了灵活、友好、可定义的工作空间（Workspace）方案。读者可以通过菜单栏中的Workspace（工作空间）菜单，根据个人偏好及制作情景选择适合的工作空间方案。读者还可以对工作空间进行自定义设置和保存。默认设置下，菜单栏中已加载以下几类工作空间方案，如图1.9所示。

- Compositing（合成）工作空间：适用于合成操作。
- LargeNodeGraph（更大节点图）工作空间：适用于Node Graph面板的查看和编辑。
- LargeViewer（更大视图窗口）工作空间：适用于Viewer面板的查看和预览。
- Scripting（脚本）工作空间：适用于Script Editor（脚本编译器）面板的设置。
- Animation（动画）工作空间：适用于Curve Editor面板的设置。
- Floating（浮动）工作空间：用于将Viewer面板悬浮于Node Graph面板之上。

选择所需工作空间后，读者还可以通过拖曳各面板间的间隔线调整其大小，如图1.10所示。

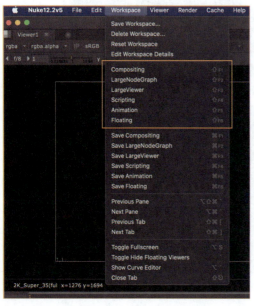

图1.9 Workspace菜单

图1.10 拖曳间隔线调整面板大小

另外，读者还可以通过拖曳各面板的标签区域直接进行各面板的拆分或组合，如图1.11所示。

项目1　了解Nuke工作界面与工作流程

读者也可以单击各面板左上角的■图标进行面板的拆分、悬浮、关闭或切换等操作，如图1.12所示。

图1.11　面板的拆分或组合

图1.12　面板的拆分、悬浮、关闭或切换等操作

> **注释**　Split Vertical译为垂直分割，但是在实际操作过程中表现为面板水平方向的上下分割；Split Horizontal译为水平分割，但是在实际操作过程中表现为面板垂直方向的左右分割。

默认设置下，Nuke采用Compositing工作空间。因此，完成工作空间的自定义设置后，读者可以将其保存为Compositing工作空间，从而实现每一次开启Nuke，其工作空间都是读者自定义的工作空间。保存的方法是，选择菜单栏的Workspace→Save Compositing（保存为合成模式）命令，并在弹出的对话框中单击Save（保存）按钮，如图1.13所示，即确认新生成的合成工作空间配置文件替换Nuke自带的Compositing工作空间配置文件。这样，读者重启Nuke软件之后，其工作空间将是自定义的布局。

图1.13　自定义工作空间并进行保存

任务1-2　节点与节点树

在本任务中，读者需要了解节点与节点树，掌握在Nuke中添加节点的常用方式。

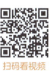

扫码看视频

1. 节点

Nuke是一款节点式合成软件，而Adobe After Effects则是一款层级式合成软件。节点与层具有完全不同的工作流程，与层级式合成软件相比，节点式合成软件具有以下特点。

- **逻辑性强**：节点图（或节点树）即是数字合成师的制作思维导图。
- **可读性高**：通过阅读节点图（或节点树）即可了解视效制作内容。
- **方便修改**：通过节点的删除或替换实现单一节点的快速处理。
- **团队协助**：支持脚本文件的复制与粘贴。同时，对于批量镜头，可搭建模板来实现视效风格的统一。

节点式合成软件与层级式合成软件都有不可替代的优点。层级式合成软件更适合处理时间、图层相互交错的效果，例如，视觉动态效果设计或影视包装制作等；节点式合成软件则更适合团队合作，适合并行的工作流程，例如，电影、剧集和商业广告等镜头数量较多、制作难度较大的高端视效合成。

节点是Nuke软件的基本构件，数字合成过程中每一步的合成处理都需基于不同功能的节点，进而形成复杂的节点树。读者需要清晰地认识到，Nuke中的每一步操作都需要通过相应的节点来完成，包括素材的导入、镜头的输出。例如，实现前景与背景的叠加需要使用Merge（合并）节点，实现图像的模糊效果需要使用Blur（模糊）节点，实现镜头的渲染输出需要使用Write（输出）节点，等等。

Nuke中的绝大多数节点都含有节点名称、节点输入端、节点输出端和遮罩（Mask）连接端。因此，节点就好比电路板中的各个电器元件，如图1.14所示。

图1.14　Nuke中的节点与电路板中的电器元件

在Nuke中，各类节点都已通过节点颜色和节点形状进行分类。例如，常规二维图像合成类的节点为矩形，三维系统的节点为圆角矩形，深度合成类的节点为斜角（圆角）矩形，如图1.15所示。

图1.15　Nuke中各类节点

2. 节点的添加

在Nuke中，读者有多种方式来添加节点。

- **使用Toolbar面板**：读者可以在Toolbar面板中直接选择所需的节点。由于该方式需要读者记住所需节点在面板

中的具体位置，因此添加过程效率不高，但较适用于初学者。

• **使用鼠标右键**：在Node Graph面板中单击鼠标右键可加载节点添加窗口，该窗口中的选项相当于将菜单栏与Toolbar面板的命令和选项汇总于此。由于这个方法需要读者在弹出的窗口中翻找所需添加的节点，因此效率也不是太高。

• **使用Tab键**：鼠标指针停留在Node Graph面板中并按Tab键即可激活Nuke中的智能弹出窗口，读者仅需输入节点名称（或节点名称首字符）即可快速添加节点。例如，笔者想要添加Grade（调色）节点，那么只需在弹出的智能窗口中输入Grade字符即可快速添加，如图1.16所示。该方法高效且方便，是笔者最常用的节点添加方式。但是，该方式需要读者记住所需添加节点的名称（或节点名称首字符），因此较适合对Nuke软件较为熟悉的用户。

• **使用节点自身的快捷键**：Nuke中常用的节点都已设置快捷键。例如，添加Roto节点的快捷键是O，添加RotoPaint节点的快捷键是P，添加Blur节点的快捷键是B，等等，如图1.17所示。

图1.16　使用Tab快捷键添加节点

图1.17　使用节点自身的快捷键添加节点

注释 1. 读者在使用快捷键的过程中需要注意以下两点。

（1）留意鼠标指针停留在哪个面板中。例如，当鼠标指针停留在Node Graph（节点图）面板时，按B键则可快速添加Blur节点；当鼠标指针停留在Viewer面板时，按B键则是将视图显示切换为Blue（蓝）通道。

（2）留意输入法是否为英文状态。

2. Nuke支持节点快捷键的自定义添加或修改。

3. 节点树

下面，笔者分享节点树的相关知识。

1. 数字合成

在讲解节点树之前，笔者首先讲解数字合成的概念。

所谓数字合成（Digital Compositing）是指将多种不同的原始素材（如真人实拍素材、CGI三维渲染素材和照片单帧素材等）无缝地拼接集成为一幅复合画面的数字技术。数字合成旨在创造无痕视效或视觉奇观，以使画面中的各个元素看起来犹如在同一场景中用同一摄像机"拍摄"而成的，如图1.18所示。

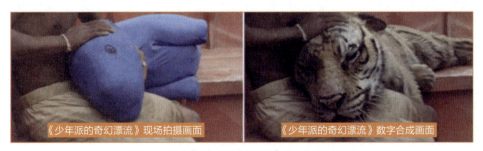

图1.18　电影《少年派的奇幻漂流》数字合成前后对比

2. 节点树

在数字合成过程中，真人实拍素材、三维CGI素材、单帧照片等合成素材及其效果处理节点就好比是一棵树的"分枝"，将各"分枝"元素叠加在一起的Merge节点就好比是"树干"，将最终计算结果进行渲染输出的Write节点就好比是"树根"，如图1.19所示。

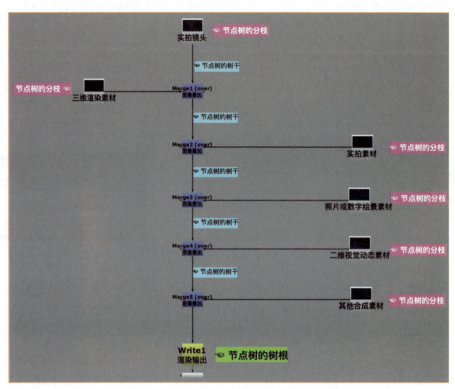

图1.19 节点树的理解与基本结构

因此，制作比较复杂的镜头时，由于在合成过程中添加了无数的节点，最终的节点图就犹如复杂的电路板，如图1.20所示。

图1.20 节点图犹如电路板

注释　（1）在节点树的搭建过程中，读者应尽量将Merge节点的B输入端保持为从上至下连接背景素材的状态，Merge节点的A输入端保持为从左或右连接前景素材的状态，如图1.21所示。要养成这种良好的操作习惯。

　　（2）为便于对比查看Merge节点A输入端所连接素材在合成前后的效果差异，建议读者对一个Merge节点尽量只叠加一层前景素材，如图1.22所示。

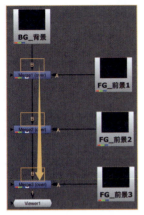

图1.21　较为合理的节点树连接方式

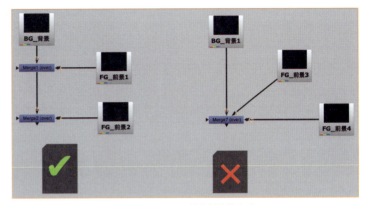

图1.22　Merge节点的连接方式

任务1-3　工程文件的设置、命名、保存与打开

在本任务中，读者需要培养良好的职业素养，规范良好的操作习惯。在使用Nuke软件进行数字合成的过程中，应规范工程文件的设置、命名、保存和打开等操作。

扫码看视频

1. 工程文件的设置

Nuke是做单个镜头合成的节点式合成软件，因此，在开始每一个镜头的合成工作之前，都需要根据镜头属性设置Nuke工程文件。

01　开启Nuke软件，鼠标指针停留在Node Graph面板，然后按R键以导入class01_sh010镜头素材（文件在资源下载包的相应Project Files文件夹中）。

02　双击Read1节点图标以打开其Properties面板，可以看到该镜头素材的画面尺寸为HD_1080 1920px×1080px，帧区间为1001~1050，如图1.23所示。

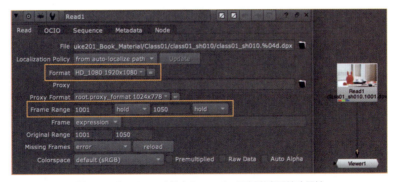

图1.23　打开Read1节点Properties面板以查看镜头属性

注释 （1）目前，已有越来越多的视效公司在流程管理上统一将镜头序列帧的起始帧设置为1001。这样设置的好处是一方面能够在全流程中统一时间线的起始帧和帧位数，即都为4位数（而且很少会遇到超过4位数帧长的镜头）；另一方面是能够非常清晰、直观地设置或查看关键帧信息。

（2）一般情况下，Nuke工程文件也称为Nuke脚本文件，它具有非常友好的可编辑性能。

03▶ 由于Nuke是做单个镜头合成的软件，因此笔者需要依据class01_sh010镜头属性设置当前的Nuke工程文件。执行菜单栏的Edit→Project Settings（工程设置）命令，如图1.24所示，或者将鼠标指针停留于Node Graph面板中并按S键，可打开Project Settings对话框。

04▶ 打开Project Settings对话框后，将frame range（帧区间）设置为1001~1050，将full size format（全尺寸格式）设置为HD_1080 1920×1080，如图1.25所示。通过这两个属性控件参数的设置，基本上完成了Nuke工程文件的设置。

图1.24 执行Project Settings命令

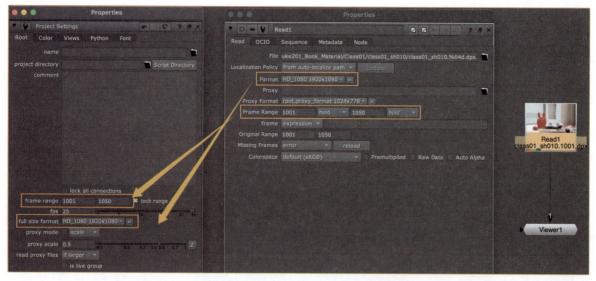

图1.25 完成Project Settings对话框的设置

与此同时，读者也可以勾选Project Settings对话框中的lock range（锁定区间）复选框以确保制作过程中的时间线显示的始终是所设置的帧区间的范围。另外，读者也可以根据项目要求进行帧速率的设置，如图1.26所示。

图1.26 Project Settings对话框中其他属性控件的设置

注释 对于序列帧而言，帧速率属性参数设置与否影响不是很大。但是，对于处理视频文件或含有动画信息的摄像机数据而言，帧速率属性参数需要严格按照项目要求进行设置。

2. 工程文件的规范命名与保存

工程文件的规范命名与及时保存同样是十分重要的操作习惯。在实际项目制作过程中，合理的工程文件命名可以在不打开Nuke工程文件的情况下就能够让用户清晰地知晓工程文件内的具体制作内容。因此，在本任务中，读者需要按照要求完成Nuke工程文件的命名与保存。

在项目制作过程中，每一版的工程文件都需要保留。同时，每一次根据客户要求进行镜头修改之前都需要进行Nuke工程文件的版本升级。工程文件的命名基本上由3个部分组成：镜头名称、镜头属性和版本号。例如，在本案例中，笔者使用镜头的名称为class01_sh010，该镜头需要进行合成制作，因此镜头属性为comp；目前的版本为第1版，因此版本号为v001。所以，本案例镜头的规范命名应为class01_sh010_comp_v001.nk。

> **注释**
> （1）comp是compositing（合成）的缩写，v是version（版本）的缩写。
> （2）抠像的英文为rotoscoping，缩写为roto，因此，对于抠像制作镜头的工程文件而言，其工程文件中的镜头属性应为roto；擦除的英文为cleanup，缩写为cl，因此，对于擦除制作镜头的工程文件而言，其工程文件中的镜头属性应为cl。
> （3）在工程文件命名过程中，一般都会使用下划线（_）作为分割符，因为该字符相对于其他字符而言在视效软件中更具可读性和兼容性。

下面，笔者将按照前面对本案例的Nuke工程文件进行命名和保存。

执行菜单栏中的File（文件）→Save Comp（保存合成工程文件）命令，在弹出的对话框中选择保存该工程文件的文件夹，并将文件命名为class01_sh010_comp_v001.nk，如图1.27所示，然后单击Save按钮保存文件。

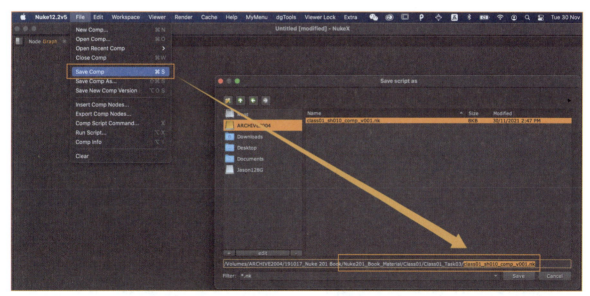

图1.27 完成镜头的Nuke工程文件的命名与保存

> **注释**
> （1）在命名过程中，可以不输入文件扩展名.nk。默认情况下，Nuke工程文件的扩展名为.nk。
> （2）对于规范命名的Nuke工程文件，读者还可以使用Alt+Shift+S快捷键直接进行工程文件的版本升级，如图1.28所示。

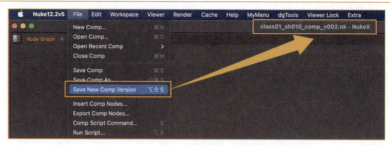

图1.28 使用Alt+Shift+S快捷键实现工程文件的版本升级

3. 工程文件的准确打开方式

在本任务中,读者需要养成准确打开Nuke工程文件的良好习惯。也许,读者会觉得这显得多此一举,下面就来说明一下,为什么要这样要求。

在实际制作或学习的过程中,笔者发现有很多初学者习惯先启动Nuke,然后再将需要打开的Nuke工程文件直接拖曳至Node Graph面板中。这样操作的问题是:默认情况下,Nuke是以2K(2048px×1556px)画面尺寸,1~100的帧区间进行启动的,如果直接将工程文件拖曳至Node Graph面板,镜头的画面尺寸就会成为这个尺寸,而不是工程文件实际的尺寸。因此,这样的打开方式会引起Nuke工程文件画面尺寸和帧区间的错误。

另外,还有很多初学者习惯直接双击Nuke工程文件将其打开。但是,默认设置下,Nuke是以标准版(而非Nuke X高级版)启动的。因此,采用该方式打开Nuke工程文件后,工程文件中的有些节点(较为高级的节点)可能会面临无法使用或修改的窘境。

下面,笔者介绍两种正确打开Nuke工程文件的方法。

• **使用Open Comp(打开合成)命令**:读者可以执行菜单栏中的File→Open Comp(打开合成文件)命令打开工程文件,如图1.29所示。使用该方法能够使打开的工程文件的画面尺寸和帧区间不做任何改变。

• **直接拖曳Nuke脚本文件至NukeX图标上**:读者可以直接将Nuke脚本文件拖曳至NukeX软件图标上以快速打开该Nuke工程文件,如图1.30所示。使用该方法同样能够确保工程文件的画面尺寸和帧区间不做任何改变。这也是笔者最为常用的Nuke工程文件打开方法。

图1.29 使用Open Comp(打开合成文件)命令打开Nuke工程文件

图1.30 使用直接拖曳Nuke脚本文件至NukeX图标的方式打开Nuke工程文件

最后,笔者再次强调:在使用Nuke软件进行数字合成和视觉特效制作时,Nuke工程文件的设置、保存与命名是非常重要的操作步骤。如果未进行Nuke工程文件的设置、命名与保存,那么在后续制作过程中,读者可能会遇到很多"奇奇怪怪"的操作问题。因此,下面再对本任务的内容进行总结。

• **Nuke工程文件的设置**:一个Nuke工程文件对应一个镜头合成。Nuke工程文件的画面尺寸与帧区间需要匹配

镜头属性。
- **Nuke工程文件的命名**：输出镜头版本与工程文件版本一一对应。工程文件命名通常为镜头名称_镜头属性_镜头版本号.nk。
- **Nuke工程文件的打开**：执行File→Open Comp菜单命令，或者直接拖曳Nuke工程文件至NukeX图标上。

任务1-4 实现一个简单镜头的合成

在本任务中，以一个简单镜头的合成为例来展示如何在Nuke中进行镜头的合成制作。首先，读者需要根据镜头属性完成Nuke工程文件的设置、命名和保存；然后，读者需要根据制作需要，完成前景元素与背景元素的叠加合并、位移变换、颜色调节、噪点匹配和最终的渲染输出。

扫码看视频

在本案例中，笔者选用的是在三角架上拍摄的一个固定镜头。选用该镜头的原因是：一方面可以降低镜头合成的难度，可以不用处理因镜头运动（或画面元素自身运动）而带来的运动匹配问题；另一方面可以采用单帧图片合成的思维进行迁移学习。

1. 镜头的预览回放：镜头合成前的观察与思考

在本任务中，读者需要开始养成镜头合成制作的良好习惯。在每一个新镜头的合成制作前，读者不仅需要完成Nuke工程文件的设置与保存，还需要养成在操作前先进行镜头的缓存预览的习惯，并在预览播放的过程中思考最高效、最简便的制作策略。

01 打开资源下载包中的class01_sh010_comp_v001_Task04Start.nk文件。在该Nuke工程文件中，已经导入了本案例镜头所需的制作物料。同时，已按照上一任务的规范和要求完成了该Nuke工程文件的设置、命名和保存，如图1.31所示。因此，这里不再重复说明。

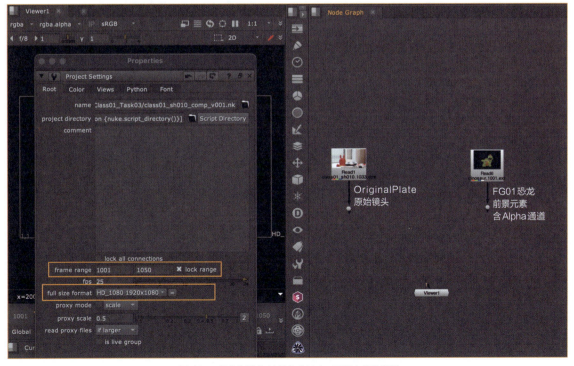

图1.31　导入制作物料并完成Nuke工程文件的设置

注释 在实际项目制作过程中，可能会遇到因 Nuke 工程转移而导致 Nuke 工程文件在其他电脑上打开后出现素材丢失的情况。通过 Nuke 工作路径设置可以解决这个问题。

（1）读者需要分清楚绝对路径和相对路径。所谓绝对路径是指文件在硬盘上的真实路径，所谓相对路径是指相对于当前文件位置的路径。在这里，笔者是通过将 Nuke 工作路径全部设置为相对路径来解决 Nuke 工程转移过程中的素材丢失问题的。

（2）将 Nuke 工程文件与制作物料存放于同一母文件夹中并设置 project directory（工程路径）属性控件。在本案例中，已将 Nuke 工程文件和制作物料统一存放至 Project Files 文件

图 1.32 设置 project directory（工程路径）属性控件

夹中，因此文件夹 Project Files 即为母文件夹。打开 Project Settings 面板，单击 Root（根目录）标签页的 project directory 属性控件右侧的 Script Directory（脚本路径）按钮，Nuke 将自动识取 Project Files 文件夹所在路径为相对路径，如图 1.32 所示。

（3）设置制作物料的相对路径（同一级文件夹目录）。如果 Nuke 工程文件和制作物料存放于相同的母文件夹内，那么可以将相同路径进行删除并使用一个点字符（即"."）进行替换，从而使用相对路径。在本案例中，笔者已将前景的恐龙元素复制到 Project Files 母文件夹中。设置相对路径的方法是：打开 Read5 节点的 Properties 面板，将与 Project Files 母文件夹共有的路径替换为"."字符，如图 1.33 所示。

图 1.33 设置制作物料的相对路径（同一级文件夹目录）

（4）设置制作物料的相对路径（并列文件夹目录）。如果 Nuke 工程文件和制作物料分别存放于两个并列文件夹内，那么可以将两个并列文件夹相同的路径使用两个点字符（即".."）进行替换，从而使用相对路径。在本案例中，由于原始镜头和前景的汽车序列会在多个任务中使用，因此将这两个物料存放于同 Class01_Task04 文件夹相并列的 Class01 文件夹内。打开 Read1 节点和 Read2 节点的 Properties 面板，将 Class01 文件夹所在路径使用".."进行替换，

如图1.34所示。

图1.34　设置制作物料的相对路径（并列文件夹目录）

02 选中Read1节点并按1键以使Viewer中显示Read1节点的原始镜头画面。单击时间线中的Play forwards/Stop按钮以使原始镜头序列进行缓存预览，如图1.35所示。在缓存预览过程中，读者需要明确该镜头的制作内容、制作策略和制作时间等信息。

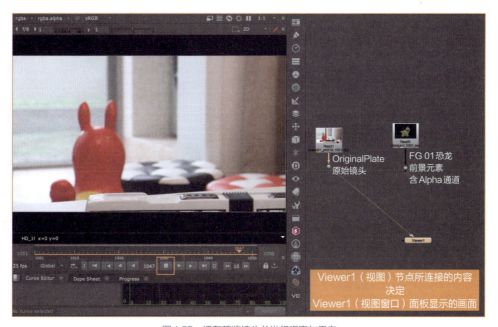

图1.35　缓存预览镜头并进行观察与思考

> **注释**　（1）完成Nuke工程文件帧区间属性控件的设置后，在合成过程中，应尽量将时间线的显示模式保持为Global（全局）模式。该模式与Project Settings面板中的frame range（帧区间）属性控件的参数值紧密相关。

（2）由于时间线面板较为紧凑，因此可以单击时间线中的 Go to start（定位到起始帧）按钮快速将时间线指针精准定位至起始帧，也可以单击 Go to end（定位到最后帧）按钮快速将时间线指针精准定位至最后帧，如图1.36所示。

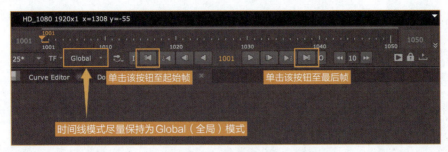

图1.36　时间线的操纵

03 在本案例的镜头中，需要将前景的恐龙图像合成到实拍镜头画面中。为了让恐龙元素看起来犹如在同一场景、用同一摄像机"拍摄"而成，需要对其进行位移变换、颜色匹配和噪点匹配等操作。同时，当前景的恐龙元素叠加至实拍镜头后，画面中的公交车因被遮挡而出现图层关系问题，因此还需将公交车抠像提取并作为前景再次叠加至合成了恐龙元素的结果之上。

本案例镜头的制作思路与合成流程如图1.37所示。

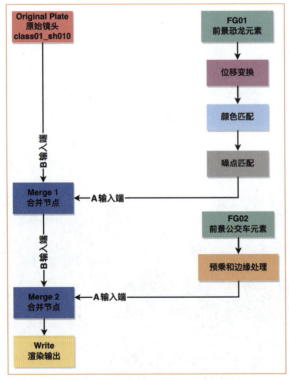

图1.37　本案例镜头的制作思路与合成流程

2. 图像的叠加合并：Merge 节点的使用

在本任务中，读者需要了解 Merge 节点的工作原理，能够使用 Merge 节点将前景的恐龙叠加到实拍镜头之上。鼠标指针停留在 Node Graph 面板中并按 Tab 键，在弹出的智能窗口中输入 merge 即可快速添加 Merge 节点。

Merge节点共有两个输入端，A输入端用于连接前景素材，B输入端用于连接背景素材。

> **注释** 读者也可以使用快捷键添加Merge节点。鼠标指针停留在Node Graph面板中并按M键，即可快速添加Merge节点。

在本案例中，由于实拍镜头为背景，因此将Merge1节点的B输入端连接至Read1节点；恐龙元素为前景，因此将Merge1节点的A输入端连接至Read2节点，如图1.38所示。同时，使用Dot（点）节点对节点连线进行整理。

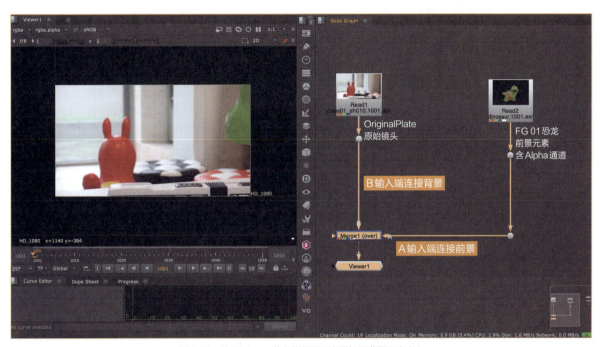

图1.38 使用Merge节点将前景元素叠加至背景元素之上

默认设置下，Merge节点的叠加模式为over（叠加），其背后的数学运算为A+B(1-a)。其中：
- A代表Merge节点的A输入端所连接图像的RGB信息；
- B代表Merge节点的B输入端所连接图像的RGB信息；
- a代表Merge节点的A输入端所连接图像的Alpha通道。

Merge节点over模式是指A输入端所连接图像的像素信息与B输入端所连接图像中A输入端Alpha通道信息以外区域的像素信息进行相加运算，即前景图像中含有Alpha通道区域的像素直接加（plus）至背景图像之上，如图1.39所示。

读者在使用Merge节点进行前景元素与背景元素相叠加的过程中，务必留意A输入端所连接的图像是否含有Alpha通道信息。如果A输入端未含Alpha通道，则Merge节点默认的over模式为plus模式，即A+B（1-0）。这也可以解释为什么初学Nuke的读者常常会遇到前景元素与背景元素合并之后图像反而"变亮"或"穿透"的问题。"变亮"或"穿透"的原因正是因为该区域RGB通道像素值经过相加之后出现了通道参数值大于1的情况，如图1.40所示。

> **注释** 在Nuke中，我们定义参数值1表示纯白。因此，叠加之后如果RGB通道值大于1，图像看上去就会"变亮"。读者可以查阅项目4的内容获取更多相关知识。

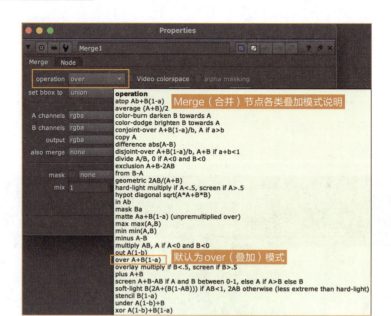

图1.39 默认设置下Merge节点的叠加模式为over

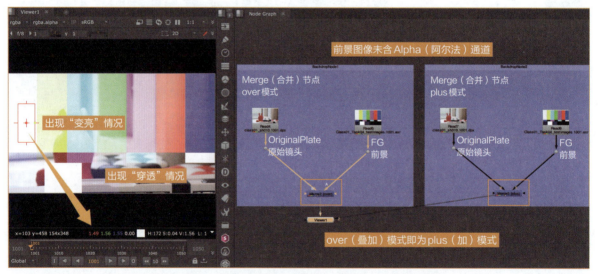

图1.40 务必留意A输入端所连接的图像是否含有Alpha通道信息

3. 图像的位移变换：Transform节点的使用

在本任务中，读者需要使用Transform（位移变换）节点完成前景恐龙的缩放和位移操作。

01 选中Merge1节点并按1键以使Viewer面板显示Merge1节点叠加之后的图像效果。可以看到原始镜头的画面尺寸为HD_1080 1920px×1080px，而前景恐龙的画面尺寸为5184px×3456px。因此，将"过大"的恐龙直接叠加到原始镜头之上后，合成画面中恐龙的比例和位置都出现了问题，如图1.41所示。

02 虽然可以通过缩放和位移等操作调整"过大"的前景恐龙素材，但是笔者建议读者在数字合成过程中，应对与原始镜头（或Nuke工程设置）画面尺寸存有差异的素材进行尺寸重设，即将其尺寸设置为与原始镜头（或Nuke工程设置）相同的画面尺寸。

这里将恐龙的画面尺寸设置为HD_1080 1920px×1080px。将鼠标指针停留在Node Graph面板中并按Tab键，在弹

出的智能窗口中输入reformat字符即可快速添加Reformat（尺寸重设）节点。打开新添加的Reformat1节点的Properties面板，将该节点连接到Read2节点的下游，如图1.42所示。

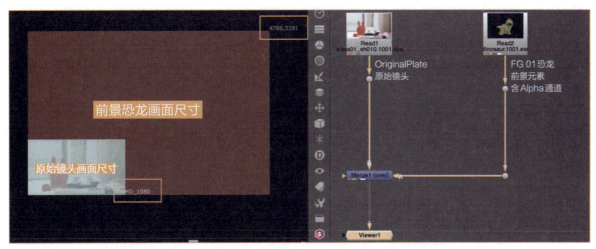

图1.41　恐龙和原始镜头的画面尺寸未统一

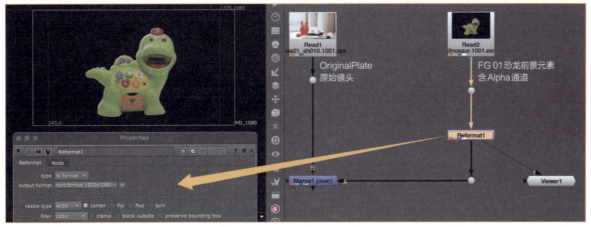

图1.42　添加Reformat1（尺寸重设）节点

这里对Reformat节点进行展开说明。单击Properties面板中的resize type（尺寸重设类型）属性控件，如图1.43所示，各选项含义如下。

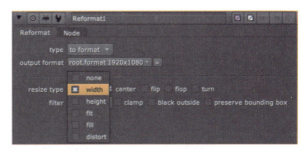

图1.43　Reformat1节点中的resize type属性控件

- none（无）：对原始尺寸不做任何重设操作。
- width（宽）：保持原始画面的长宽比进行宽度属性缩放直至其宽度与输出宽度匹配。
- height（高）：保持原始画面的长宽比进行高度属性的缩放直至其高度与输出高度匹配。
- fit（适合）：保持原始画面的长宽比进行宽度或高度属性的缩放直至其中最小的一侧能填充输出的宽度或高度。
- fill（填充）：使其最长的一侧能填充输出的宽度或高度，然后保持原始画面的长宽比缩放最小边。
- distort（变形）：使两边都填满输出尺寸。由于此选项不会保持原始画面的长宽比，因此图像会变形。

03　再对尺寸重设后的恐龙进行位移变换操作以使其更加真实地合成至原始镜头。将鼠标指针停留在Node Graph面

板中并按Tab键，在弹出的智能窗口中输入transform字符即可快速添加Transform1节点，并将其连接到Reformat1节点的下游。打开Transform1节点的Properties面板，将scale属性控件的参数值调整为1.22，如图1.44所示。

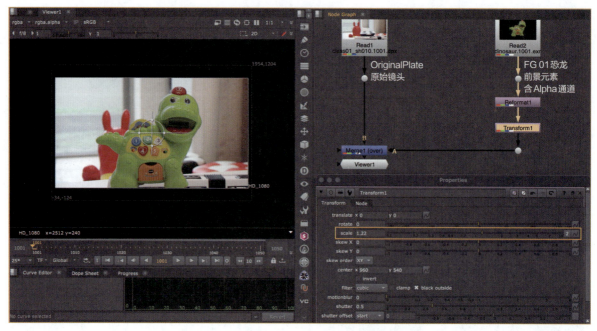

图1.44　使用Transform1节点进行位移变换

注释　（1）在打开Transform节点的Properties面板的情况下，读者也可以直接使用该节点显示于Viewer面板中的控制手柄进行位移、缩放和旋转等操作，如图1.45所示。

图1.45　使用控制手柄进行位移、缩放和旋转等操作

（2）在Nuke中，绝大多数的属性控件都可以使用水平滑条进行控制。读者也可以在按住Ctrl/Cmd键的同时进行单击操作，以快速重置水平滑条属性控件的参数值，如图1.46所示。

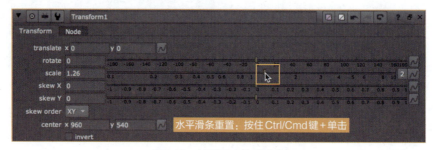

图1.46　水平滑条的快速重置

04 现在希望恐龙再适当往右移动一些。将鼠标指针停留在Node Graph面板中,并按T键,快速添加Transform2节点,并将其连接到Transform1节点的下游。打开Transform2节点的Properties面板并调节其translate x(水平方向位移变换)属性控件的参数值为77,如图1.47所示。

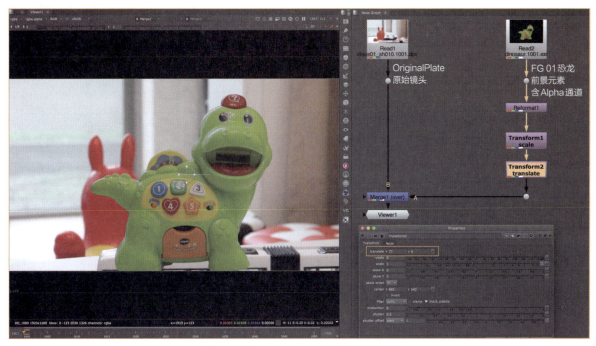

图1.47 使用Transform2节点进行位移变换

注释 这里使用两个Transform节点进行缩放和位移操作的原因在于这样可以方便、独立地对比查看缩放或位移的效果。读者可以使用快捷键D对选中的节点进行禁用(Disable)操作,如图1.48所示。

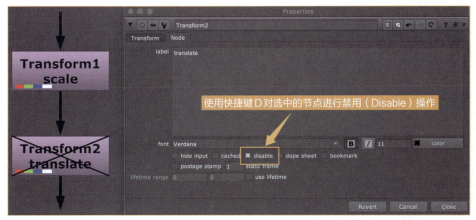

图1.48 使用两个Transform节点进行缩放和位移操作

4. 图像的亮度匹配:Grade节点的使用

在本任务中,读者需要使用Grade(调色)节点完成恐龙的颜色匹配。

01 选中Merge1节点并按1键以使Viewer面板显示Merge1节点的计算结果。可以看到,上一任务已经完成了恐龙的

位移变换操作。目前镜头画面由于恐龙相较于原始镜头在颜色上有些偏暗，所以看起来仍有些不够真实。在Nuke中，可以通过调节Viewer面板上侧的Gain（增益）和Gamma（伽马）水平滑条"夸张"地查看图像中的暗部或亮部区域的颜色信息。

恐龙元素和原始镜头中的公交车元素同属于塑料材质，如果恐龙真的"存在于"拍摄场景，那么其高光区域的颜色信息理应与公交车高光区域的颜色信息接近，如图1.49所示。

> **注释** 在数字合成过程中，读者需要勤于使用Gain和Gamma水平滑条查看图像的暗部或亮部区域信息。Viewer面板中的Gain和Gamma属性控件改变的是图像的显示颜色信息，而不是更改图像本身的颜色信息。

02 明确了颜色调节的方向后，可以使用Grade节点进行调色。将鼠标指针停留在Node Graph面板中并按Tab键，在弹出的智能窗口中输入grade字符即可快速添加Grade节点。将新添加的Grade1节点连接至Transform2节点下游，并打开Grade1节点的Properties面板。由于仅仅希望整体提亮恐龙的颜色，因此可以直接提高gain属性控件的参数值，直至恐龙元素和公交车元素的高光基本匹配，如图1.50所示。

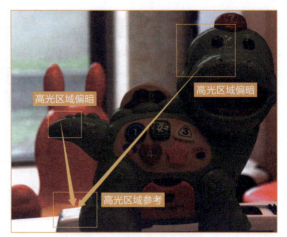

图1.49 恐龙的整体颜色偏暗

> **注释** （1）读者也可以使用快捷键G快速添加Grade节点。
> （2）由于Grade节点中的gain属性控件用于对整个图像的颜色信息进行相乘运算，因此较适合于本案例镜头的颜色调节。读者可以查阅项目4的相关内容进行深入了解。

图1.50 使用Grade节点进行颜色匹配

03 按住 Ctrl/Cmd 键并分别单击 Gain 和 Gamma 水平滑条以使它们快速重置。可以看到，进行亮度提升后的恐龙较未调色时更真实，如图 1.51 所示。

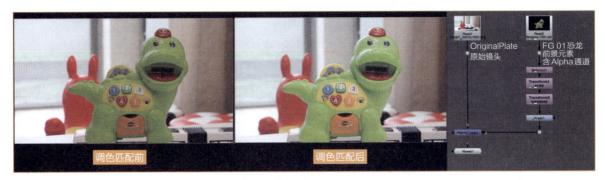

图1.51 亮度匹配前后比较

5. 图层关系的处理：叠加前景的公交车元素

在本任务中，读者需要使用 Merge 节点将前景的公交车叠加至恐龙元素之上，从而解决镜头画面中的图层叠加关系。

01 选中 Merge1 节点并按 1 键以使 Viewer 显示 Merge1 节点的计算结果。可以看到，恐龙虽然已经叠加到了原始镜头之上，但是恐龙在合成画面中的图层关系是错误的。恐龙应该被放置于白色的茶几之上，同时处于玩具公交车之后，位置示意如图 1.52 所示。为解决当前的图层关系，需要将原始镜头中的公交车进行抠像提取，然后再叠加至恐龙之上。

图1.52 图层关系示意

注释 由于还未讲解抠像的相关知识，因此这里直接使用抠像输出的结果。读者可以查阅项目2的相关内容进行详细学习。

02 单击 Toolbar 面板的 Image（图像）工具集中的 Read 节点，如图 1.53 所示，在弹出的 File Browser（文件浏览器）窗口中定位相应文件夹中的 class01_sh010_fg_car/class01_sh010_fg_car.####.exr 文件，并导入序列帧。

注释 读者也可以使用快捷键 R 快速添加并打开 Read 节点。

图1.53 导入公交车的序列帧

03 这里需要使用新的 Merge 节点将公交车叠加至合成画面之上。将鼠标指针停留在 Node Graph 面板中并按 M 键以快速添加 Merge2 节点,将其 B 输入端连接至 Merge1 节点,将其 A 输入端连接至 Read3 节点。选中 Merge2 节点并按 1 键以使 Viewer 显示 Merge2 节点的输出效果,如图 1.54 所示。

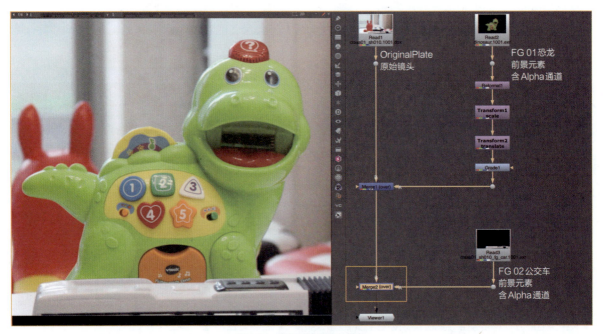

图1.54 叠加前景公交车元素

注释 笔者已为 Read3 节点所连接的公交车元素创建了 Alpha 通道,并进行了边缘模糊处理。

6. 镜头的噪点匹配：F_ReGrain 节点的使用

在本任务中，读者需要了解噪点并能够使用 F_ReGrain 节点进行噪点匹配。

在画面成像时，图像传感器（CCD 或 CMOS）在光电转换和输出过程中，由于曝光、传感器发热或外界信号干扰等原因产生了"预期以外"的、随机变化的颜色或亮度信息的光波动，因此我们将这些在图像成像过程中不应该出现的外来像素称为噪点。

本案例虽然使用了三角架进行稳定拍摄，但是在缓存播放该固定镜头的过程中仍能明显地观察到画面中"随机闪动"的噪点，如图1.55所示。如果合成的恐龙元素看起来犹如在同一场景中用同一摄像机"拍摄"而成，那么恐龙也同样需要添加这些"随机闪动"的噪点，即噪点匹配。

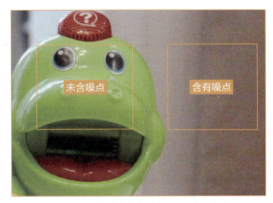

图1.55　原始镜头含有噪点，恐龙未含噪点

注释　在视效制作过程中，往往使用 Grain（颗粒）和 Noise（噪点）来表示噪点：
- Grain 针对传统胶片在化学成像过程反应中所产生的瑕疵部分，如图1.56左图所示；
- Noise 针对 CCD 或 CMOS 等数码方式在进行光电转换过程中产生的粗糙部分，如图1.56右图所示。

图1.56　Grain 和 Noise

下面将完成本镜头的噪点匹配。这里将以 Nuke 内置的 F_ReGrain 节点进行讲解。相比较而言，使用 F_ReGrain 节点进行噪点匹配不仅高效，而且精准。

01　单击 Toolbar 面板的 FurnaceCore 工具集中的 F_ReGrain 节点，如图1.57所示。F_ReGrain1 节点含有两个输入端口，其中：
- Src 输入端（source 的缩写）用于连接需要添加噪点的素材，因此将其连接到 Grade1 节点；
- Grain 输入端用于连接噪点采样来源，即实拍镜头。

注释　F_ReGrain 节点一般添加于分支节点树的最下游。如果添加于位移变换类节点、调色类节点或滤镜类节点之前，那么精确匹配的噪点会被位移变换、调色或添加滤镜效果。因此，噪点匹配往往在合成操作收尾环节进行处理。

02　打开 F_ReGrain1 节点的 Properties 面板，此时在 Viewer 面板中弹出错误提示 Please position the analysis region over a flat area of the grain clip，即移动放置采样框以进行噪点采样，如图1.58所示。

03　调整 F_Regrain1 节点的采样框并在镜头画面颜色较为单一的区域进行采样，如图1.59所示。

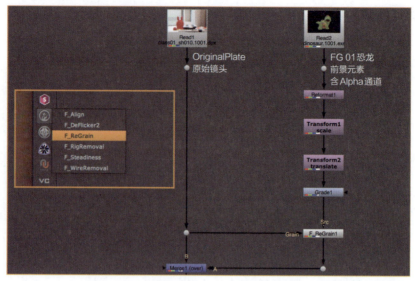

图1.57 添加F_ReGrain节点进行噪点匹配

图1.58 移动放置采样框提示

图1.59 完成恐龙的噪点匹配

注释　（1）F_ReGrain节点只有在NukeX版本中才能够正常使用。
　　　（2）Furnace插件的功能非常强大，曾于2006年荣获奥斯卡科学技术奖。

7. 镜头的渲染输出：Write节点的使用

在本任务中，读者需要掌握在Nuke中对合成镜头进行渲染与输出的方法。对于Nuke软件而言，渲染和输出是一个步骤，因此需要使用到与之相关的节点，即Write节点。

01 在渲染输出之前，需要进行合成镜头尺寸的设置和通道的清理。鼠标指针停留在Node Graph面板中并按Tab键，在弹出的智能窗口中输入crop字符即可快速添加Crop（裁切）节点。将新添加的Crop1节点连接到Merge4节点并打开Crop1节点的Properties面板。默认设置下，Crop1节点显示的Bounding Box（边界框）参数为1921px×1081px，而镜头画面尺寸为1920px×1080px。因此，需要勾选Crop1节点参数面板中的reformat属性控件以使画面大小显示为1920px×1080px，如图1.60所示。

02 与此同时，为了提高渲染速度，使用Remove（通道移除）节点对不需要的通道进行清除。鼠标指针停留在Node Graph面板中并按Tab键，在弹出的智能窗口中输入remove字符即可快速添加Remove节点。将新添加的Remove1节点连接到Crop1节点下游，并打开Remove1节点的Properties面板。由于这里仅需输出RGB通道，因此将Remove1节点的参数面板中的operation（模式）下拉列表中选择keep（保留），同时在channels（通道）下拉列表中选择rgb，如图1.61所示。

项目1　了解Nuke工作界面与工作流程

图1.60　添加Crop1节点进行画面尺寸设置

图1.61　使用Remove节点进行渲染前的准备

03 完成尺寸设置和通道清理后，即可添加Write节点进行合成镜头的渲染输出。鼠标指针停留在Node Graph面板中并按Tab键，在弹出的智能窗口中输入write字符即可添加Write节点。将新添加的Write1节点连接到Remove1节点。打开Write1节点的Properties面板，在file一栏中选择相应文件夹中的class01_sh010_comp_v001.####.dpx文件。同时，将colorspace（色彩空间）设置为sRGB（导入的原始镜头色彩空间为sRGB），如图1.62所示。

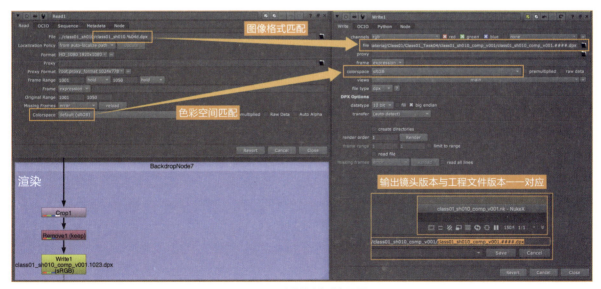

图1.62　渲染输出规范与设置

41

> **注释**　（1）对于序列帧的渲染，Nuke需要使用"#"字符作为占位符号，例如"####"则可以使输出图像的命名的序号部分自动从1001排列至1100（假设首帧为1001，末帧为1100）；另外，读者也可以使用"%4d"字符代替"####"字符。
>
> （2）一般而言，在数字合成过程中除了"碰触"合成所需元素或制作要求以外，在合成操作或渲染输出过程中，数字合成师尽量不要擅自更改镜头的颜色信息、色彩空间和图像格式等。

04 单击Render（渲染）按钮并在弹出的对话框中确认帧区间为1001～1050，确认无误后单击OK按钮即开始渲染，如图1.63所示。

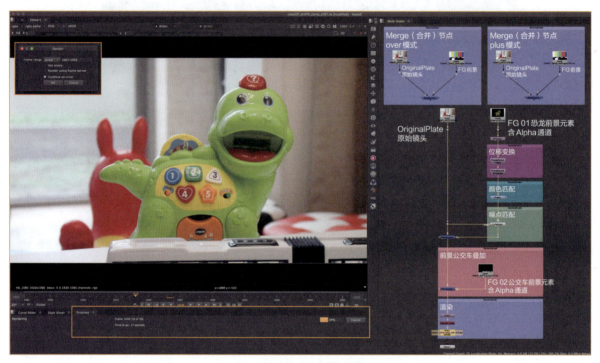

图1.63　本镜头的完善与输出

05 最后，再将本镜头的节点图与前面的制作思路图进行比较。可以看到，节点图即思路图。因此，在开始制作每一个镜头之前，读者务必思考镜头的制作策略，一旦明确思路，后续制作就会势如破竹，如图1.64所示。

知识拓展：镜头合成的黄金法则

下面笔者将分享镜头合成的黄金法则。相信很多初学合成的读者都有这样的困惑：在进行数字合成的时候，我们到底需要考虑哪些因素？下面进行简单的总结，希望对读者日后的学习或工作有所帮助。

- **环境匹配**：即镜头的上下文语境。在数字合成过程中，读者首先需要考虑合成的元素是否符合镜头上下文情景。例如，如果要在寒带特征的镜头画面中合成添加更多的树，那肯定不会添加榕树（热带植物），而应添加松树（寒带植物）。

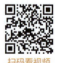

扫码看视频

- **运动匹配**：即跟踪。对于序列帧合成与单帧合成而言，运动匹配是最大的差异。因此，在每一个镜头的合成过程中，读者可能都需要处理好运动匹配。镜头画面元素的运动一方面来自自身运动（例如，人的走动、车的行驶），另一方面来自摄像机的运动。在数字合成的过程中，读者可以使用二维跟踪或三维跟踪实现合成元素的运动匹配。

图1.64 本镜头的合成节点图与制作思路

- **透视匹配**：由于合成所用的素材与原始镜头分别基于不同的镜头焦段、不同的拍摄角度和不同的拍摄参数进行拍摄（或渲染），因此在数字合成的过程中，读者还需留意合成素材与原始镜头在透视方面是否匹配。
- **色彩匹配**：由于合成所用的素材与原始镜头分别基于不同的场景、不同的灯光系统和不同的拍摄参数等进行拍摄（或渲染），因此在数字合成的过程中，读者还需要通过色彩匹配的方式将合成素材的黑场、白场、景深、色相与饱和度等参数与实拍镜头进行匹配。

注释 透视匹配和光影匹配是读者在查找素材过程中首先需要考虑的两个重要方面。

- **清晰度匹配**：由于合成所用的素材与原始镜头分别基于不同的对焦情况、运动模糊、画质程度和锐度情况，因此在数字合成的过程中，读者还需要根据原始镜头对合成素材进行合理的清晰度匹配。
- **色差匹配**：色差（Chromatic Aberrations）是一种光学现象，在使用数码相机或者数码摄像机拍摄高反差镜头画面时，光学衍射现象和数码相机的色彩插值缺陷使得拍摄画面物体边缘出现明显的彩色边缘（通常以紫边居多），因此如果原始镜头中存有此类情况，读者需要对合成素材进行色差匹配。
- **噪点匹配**：因曝光、传感器发热或外界信号干扰等原因，镜头画面中或多或少都会存有噪点，这在使用较高ISO（感光度）、光线较暗等情景下拍摄的镜头中尤为突出，因此在数字合成的过程中，基本上每一个镜头的处理合成都需要考虑到噪点的匹配。

镜头合成的黄金法则如图1.65所示。

通过对本项目的学习，希望读者对Nuke软件的工作界面和工作流程有一定的了解，在使用Nuke软件进行数字合成的过程中，能够根据项目要求或公司流程养成较好的操作习惯。同时，也希望读者能够热爱影视行业，喜欢

Nuke这一款充满智慧、富有创意的软件。

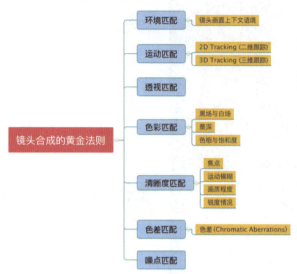

图 1.65　镜头合成的黄金法则

为了使学习本书的各位读者朋友更加坚定学习目标，笔者特意邀请我的往届学生录制了《毕业生访谈：莫愁前路无知己 寄语视效学习新同学》；为了使各位读者朋友更加明确学习目标，笔者还邀请了好友胡家祺录制了《优秀设计师经验谈：视效合成师职业成长指南》。希望各位读者朋友能够有所感悟、有所收获！

扫码看视频　扫码看视频

在下一章将讲解动态蒙版的创建。

索引　本项目新增节点列表及其说明

　　Blur（模糊）节点：对图像或遮罩添加模糊效果，使用size（大小）属性控件进行控制（以像素为单位）。默认快捷键为B。

　　Crop（裁切）节点：该节点可以裁剪图像区域中不需要的部分。

　　ColorBars（色条）节点：生成电影和电视工程师协会（SMPTE）的色条测试图案，可用于颜色管理。

　　Dot（点）节点：该节点可以使其他节点之间的连接箭头进行折弯以便于阅读与规整节点树。该节点不会以任何方式更改输入图像。默认快捷键为．（英文句号）。

　　Grade（调色）节点：该节点主要用于合成过程中的色彩匹配。另外，也可以使用该节点在Viewer面板中查看和采样图像素材的颜色信息，例如图像的黑场和白场。其中：

- Ctrl/Cmd+单击：采样单个像素的颜色信息。
- Ctrl/Cmd+Shift+拖曳鼠标：采样区域框内的像素信息平均值。

默认快捷键为G。

　　Merge（合并）节点：该节点用于实现前景元素叠加至背景元素之上。使用该节点时，读者需要选择叠加合成的算法（模式），该节点包含大量不同的叠加合成算法（模式），为构建合成操作提供了极大的灵活性。默认设置下，该节点的叠加模式为over（叠加），但是该叠加模式需要A输入端含有Alpha通道。默认快捷键为M。

　　Remove（通道移除）节点：在完成使用通道集合中的各类图层或通道后，为便于查看，读者可以将其删除以使其不再传递给下游节点，从而提高运算和渲染的速度。

Read（读取）节点：该节点使用原始分辨率和序列帧默认帧范围从磁盘中加载、导入图像素材。通过该节点，所有导入的图像序列都将转换为Nuke的原生32位线性RGB色彩空间。该节点支持多种文件格式，例如Cineon、TIFF、Alembic、PSD、OpenEXR、DPX、R3D、ARRIRAW以及多种RAW相机数据。默认快捷键为R。

Reformat（尺寸重设）节点：该节点可以调整序列帧画面的尺寸大小并将其重新设置为其他画面尺寸（宽度和高度）。使用该节点可以在同一Nuke脚本文件中使用多种不同画面尺寸的素材。

Transform（位移变换）节点：该节点不仅可以实现图像素材的位置变换，还可以实现图像素材的旋转、缩放和倾斜等操作。默认快捷键为T。

Viewer（视图）节点：该节点所连接的节点流计算结果将在Viewer面板中显示。读者可以根据制作需求在Nuke脚本文件中放置多个Viewer节点，从而可以同时查看多个输出。同时，读者还可以使用单个Viewer节点查看多个图像的输出结果，从而便于合成过程中素材的对比查看和循环显示。

Write（输出）节点：该节点将计算所有上游节点的结果，并将计算结果进行渲染输出。通常，读者将在合成树的底部放置一个Write节点以输出最终合成效果。默认快捷键为W。

项目 2

创建动态蒙版

[知识目标]

- 了解蒙版是视效制作的基础与灵魂
- 理解并区分Alpha（阿尔法）通道、遮罩（Mask）与蒙版（Matte）的概念
- 理解节点与节点树、理解数字合成的概念
- 了解Roto节点和Bezier（贝塞尔）曲线
- 理解预乘（Premult）的原理

[技能目标]

- 能够使用Roto节点创建动态蒙版
- 能够搭建动态蒙版抠像的基本架构
- 能够掌握创建动态蒙版的3个步骤：分解、匹配和修改
- 能够使用3种方法进行蒙版质量检查
- 能够完成动态蒙版的输出与应用

项目陈述

在本项目中,首先,读者需要了解Roto节点和贝塞尔曲线,按照分解、匹配和修正等步骤进行动态蒙版的创建;其次,使用蒙版叠加显示法、灰度背景叠加法和Alpha通道黑白检查法3种方法依次对所创建的蒙版进行质量检查;最后,结合使用Shuffle(通道转换)节点进行红绿蓝ID通道的制作与输出。

万丈高楼平地起:蒙版是视效制作的基础与灵魂

早在1898年,乔治·梅里埃(Georges Méliès)将他所擅长的魔术与电影相结合创作了神奇的作品《一个顶四个》。放在今天,可能对于初学视效的读者来说,看到这样的画面效果依旧会感到惊叹。1898年,计算机设备还没有诞生,更没有Photoshop或Nuke等强大的合成软件,那么乔治·梅里埃是如何实现神奇的画面效果的呢?当年,乔治·梅里埃正是采用了蒙版的思维,通过停机再拍、黑背景遮挡和多次曝光等手法创作了作品《一个顶四》(Un Homme De Têtes)。可见,蒙版是视效制作的基础与灵魂。乔治·梅里埃对后来电影技艺的发展做出了极大的贡献,如图2.1所示。

扫码看视频

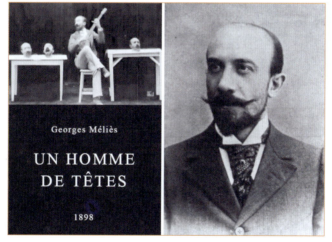

图2.1 乔治·梅里埃与作品《一个顶四》

在动态蒙版的创建中,逐帧转描技术是较为常用的方法之一。逐帧转描的英文为Rotoscoping,简称Roto,它是使用Spline(样条)工具对序列帧画面元素或运动物体的轮廓进行逐帧临摹并创建提取动态蒙版的技术。相较于其他视效制作工作而言,Roto抠像因技术门槛较低而较适用于视效初学者。虽然动态蒙版的创建具有操作重复度高、耗费时间长等特征,但是抠像是数字合成师的基本功,也是整个视效制作的基石。可以毫不夸张地说,在每一个视效镜头的制作过程中,不管是替换背景还是为画面添加某些特效,可能都需要使用到动态蒙版创建技术。

任务2-1 使用Roto节点创建动态蒙版

在本任务中,读者需要在实拍镜头class02_sh020的背景画面中合入一辆汽车。但是,直接将处理好的预合成汽车元素通过Merge(合并)节点叠加到实拍镜头会使镜头画面中的纸杯被遮挡,因此需要使用Roto抠像的方式,提取实拍镜头中的纸杯,再通过Merge节点将其叠加到添加了汽车元素的画面之上,从而实现镜头画面图层关系的准确处理,如图2.2所示。

扫码看视频

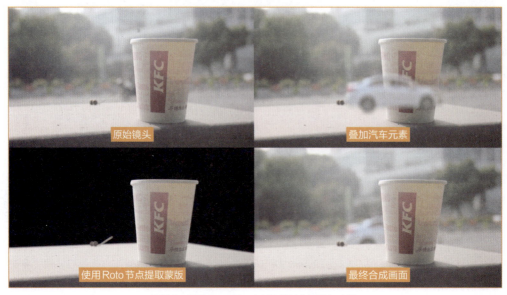

图2.2 镜头class02_sh020的制作思路与步骤

在数字合成过程中，创建动态蒙版的方法有很多，如蓝绿幕抠像、Roto抠像和亮度抠像等。所有抠像工作的目的只有一个，那就是提取前景画面元素的蒙版（Alpha通道）。在本项目中，笔者给大家分享的主要是使用Roto技术创建动态蒙版的方法。虽然蓝绿幕抠像也属于动态蒙版抠像，但是它的体量更大，知识更为综合，因此将在项目6中进行详细讲解。

笔者将从Roto节点的基本知识、使用关键帧实现动态蒙版以及创建动态蒙版的3个步骤等方面向读者演示如何使用Roto节点创建动态蒙版。下面将开始进行该镜头的制作。

1. Roto节点的基本知识

01 打开下载资源中相应Project Files文件夹中的class02_sh020_roto_Task01Start.nk文件，笔者已分别导入class02_sh020.####.dpx序列和bg_car.####.exr序列。

02 完成Nuke工程文件的设置，如图2.3所示，并按规范进行工程文件的保存。

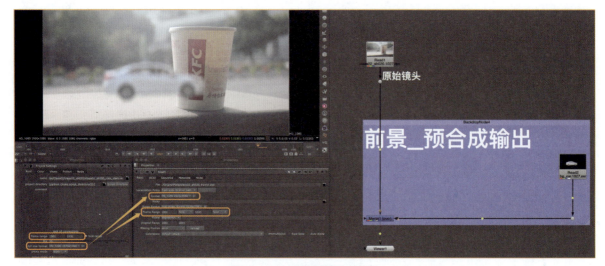

图2.3 Nuke工程设置与文件保存

03 鼠标指针停留在Node Graph面板中并按Tab键，在弹出的智能窗口中输入roto字符即可快速添加Roto节点，如图2.4所示。

> **注释** 在Nuke软件中，读者可以使用多种方式添加节点：
> - 使用Toolbar面板；
> - 使用鼠标右键；
> - 使用智能弹出窗口；
> - 使用节点快捷键。
>
> 其中，使用智能弹出窗口和节点快捷键是较为常用的方式。

04 在抠像过程中，用于抠像的Roto1节点尽量不要直接连接到节点树中。通常情况下，Roto节点作为分支树而存在。这样处理的好处是：在合成过程中，合成师能够对抠像所获得的Alpha通道拥有更多的处理空间，例如，虚实调整、位移变换、边缘模糊和变形处理等，如图2.5所示。

图2.4 使用智能弹出窗口方式添加Roto节点

图2.5 Roto节点以独立分支连接到节点树以获得更多合成操作空间

> **注释** Roto节点除了用于定义平面跟踪和摄像机跟踪等节点效果的作用区域的情况外，通常情况下其节点的输入端可不连接素材。

05 打开Roto1节点的Properties面板，此时在Viewer面板的左侧会自动加载抠像所需的工具栏。从上到下依次为选择模式、锚点（Points）添加和调节模式、样条曲线切换选择模式。单击工具栏中按钮上的小三角（或在按钮上长按鼠标左键），即可进行各模式的切换。在使用Roto节点进行抠像的过程中，Bezier（贝塞尔）曲线最为常用，如图2.6所示。

抠像就是使用样条曲线进行闭合路径的绘制从而创建选区的过程。在抠像过程中，往往会根据物体的形状和轮廓绘制多个选区，每一个选区由锚点所定义，每一个锚点由其顶点和手柄所组成，如图2.7所示。

图2.6 Roto1节点在Viewer面板左侧加载的工具栏

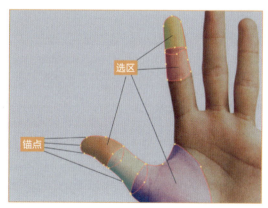

图2.7 使用Roto节点抠像时的选区与锚点

2. 动态蒙版的创建步骤：分解、匹配和修正

与单帧抠像策略不同的是，在进行镜头序列帧抠像的过程中，切记不要使用一个选区进行动态蒙版的创建。因为这样肯定会降低抠像的效率并引起蒙版的抖动。使用Roto节点进行动态蒙版创建大致可分为分解、匹配和修正3个步骤。

• 步骤1：分解。使用Roto节点中的样条曲线对抠像物体轮廓进行分解临摹。分解的标准是判断所绘制的选区是否为圆形或椭圆形。如果所绘制的选区不是圆形或椭圆形，则需再次进行细分。在Roto抠像过程中，由于合成师能够对细分选区进行整体控制，因此不仅可以提高工作效率，还可以有效避免出现边缘抖动的问题。

> **注释** 在分解过程中，读者应该养成分解一块选区就匹配并修正一块选区的习惯。如果一开始先在某一帧将所要抠像的对象全部分解好，那么全部分解好的选区不仅会干扰Roto节点在Viewer面板中的显示，还会使后续的抠像工作显得混乱。

• 步骤2：匹配。按照运动规律对绘制选区设置关键帧以进行运动匹配。在边缘匹配的过程中，可以使用手动添加关键帧或添加跟踪数据等方式进行设置。

• 步骤3：修正。通过使用蒙版叠加显示法、灰度背景叠加法和Alpha通道黑白检查法等方式对抠像质量进行检查并修正。

下面，笔者按照上述3个步骤对纸杯进行分解操作。

01 单击时间线中的Go to start（定位到起始帧）按钮 ，将时间线指针停留在1001帧，如图2.8所示。

02 选择Bezier曲线开始对序列帧中的纸杯进行抠像。

首先，按照分解的标准使用Bezier曲线绘制左侧纸杯的杯口，将锚点大致分布到左侧纸杯杯口，曲线首尾相连后即绘制完成，此时在Roto1节点的Properties面板中，可以看到新增了名为"Bezier1"的曲线，如图2.9所示。

图2.8 将时间线定位到起始帧

图2.9 将锚点大致分布到抠像物体的轮廓上

> **注释** 在添加锚点的过程中，应遵循以最少的点来勾勒抠像物体的轮廓的原则。一般情况下，当物体轮廓出现转角或拐点时，可使用3个锚点进行定位，如图2.10所示。另外，为了避免抠像过程中边缘的抖动，应该尽量使序列帧中的锚点都处于物体边缘的同一个位置。

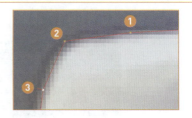

图2.10 使用3个锚点进行抠像轮廓拐点的定位

其次，使用鼠标框选或快捷键Ctrl+A/Cmd+A选择Bezier1曲线中的所有锚点，按Z键对所有锚点进行全局平滑处理，如图2.11所示。

最后，选择Bezier1曲线中的每一个锚点，通过多次按Z键进行平滑和边缘匹配（卡边）处理，如图2.12所示。由于序列帧中的其他帧都是基于1001帧所绘制的选区而创建的，因此对于1001帧抠像的精度要求较高。

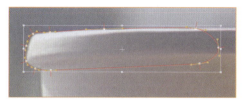
图2.11　对所有锚点进行平滑处理

图2.12　依次对每一个锚点进行平滑处理

注释　在按Z键的时候，读者不要长按，而应该多次按Z键，类似于开车时的"点踩刹车"。另外，有时在按Z键的过程中，会更改Viewer面板的显示模式，这是因为在抠像过程中，绘制的曲线未封闭而响应了Viewer面板的3D下拉列表中的front（前视图）命令。解决的方法是将鼠标指针停留在Viewer面板中并按Tab键，如图2.13所示。

图2.13　Viewer面板中切换front的快捷键也是Z键

3. 使用关键帧实现动态蒙版

下面，笔者将开始创建动态蒙版的第2个步骤——匹配。在本案例中，需要设置关键帧对左侧纸杯边缘进行运动匹配。默认设置下，Roto节点自动添加关键帧。在Nuke中，时间线中的某一帧如果显示为蓝色则代表当前帧含有关键帧信息，如图2.14所示。

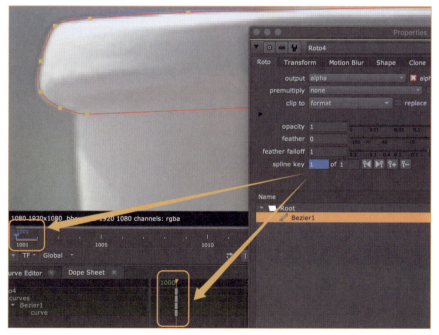
图2.14　Roto1节点在1001帧自动创建的关键帧信息

所谓逐帧转描并不是一帧一帧地进行抠像的。在这里，读者可以依照镜头运动幅度每隔5帧或10帧进行关键帧设置。

01 首先将时间线指针定位到1010帧，然后整体移动Bezier1曲线进行边缘匹配（卡边）。能够整体移动Bezier1曲线是因为该镜头是手持方式拍摄的，纸杯的透视改变幅度不大，如图2.15所示。

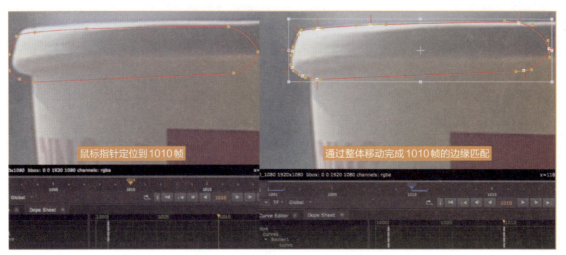

图2.15 在1010帧使用整体移动的方式进行卡边

注释 由于Roto节点默认开启自动关键帧属性，因此一旦调整1010帧的选区的位置信息，就自动完成了关键帧的设置。

02 依次在1020帧和1031帧（序列帧的最后一帧）设置关键帧。由于1031帧的运动幅度较大，因此使用整体移动Bezier1曲线的方式无法使选区边缘精准匹配纸杯边缘，如图2.16所示。为了避免出现边缘抖动的问题，对于1031帧的调整应按照先整体调整，如果整体调整无法达到边缘匹配则再进行单独锚点调整的策略。

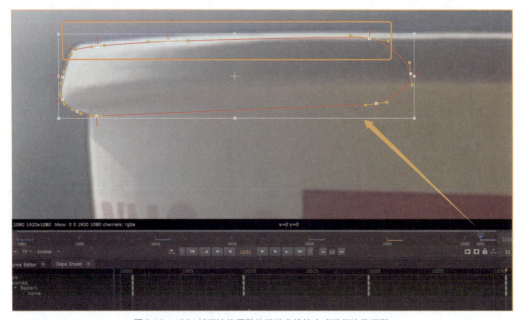

图2.16 1031帧无法使用整体移动曲线的方式进行边缘匹配

03 使用框选的方法或按快捷键Ctrl+A/Cmd+A将Bezier1曲线中的锚点进行全选。用鼠标操控选区外框的缩放控制点将选区纵向放大，如图2.17所示。

04 仅仅使用整体放大是无法完成选区右上角边缘的匹配的。为了遵循整体调整的策略，笔者希望以选区左下角为轴点对选区做向上的旋转操作。因此，使用框选的方法或按快捷键Ctrl+A/Cmd+A再次全选Bezier1曲线中的锚点，然后按住Ctrl/Cmd键将选区的轴点移动到选区的左下角。为了在旋转过程中实现更为细腻的调整，读者需要在旋转操作过程中按住Shift键，如图2.18所示。

 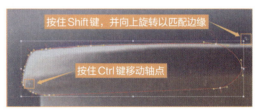

图2.17 调节上下缩放控制点以进行边缘匹配　　　　图2.18 调节轴点并通过旋转进行边缘匹配

注释 在使用Roto节点进行抠像的过程中，除了需要经常使用快捷键Z进行平滑操作外，还需要按Ctrl/Cmd键和Shift键。
- Ctrl/Cmd键：调整选区的轴点。
- Shift键：实现微调。

05 完成每隔10帧的关键帧设置后，Roto节点会在每两个关键帧之间进行插值计算以生成动画信息。如果拍摄过程中摄像机做简单的线性运动，那么Roto节点自动生成的"中间帧"会完成其余的边缘匹配。将鼠标指针定位到1005帧，可以看到"中间帧"的计算结果未匹配到纸杯边缘，因此仍需要使用手动设置关键帧的方式进行边缘匹配操作，如图2.19所示。

图2.19 1005帧手动设置关键帧

06 依次在1015帧和1025帧检查Roto节点自动生成的"中间帧"，对于选区边缘未匹配纸杯边缘的情况均按上面的步骤进行匹配。另外，由于该镜头是手持方式拍摄的，在拍摄过程中摄像机是随机、无规则的运动的，因此基本上需要对每一帧都进行匹配才可完成Bezier1曲线的动态蒙版创建，如图2.20所示。

07 完成分解和匹配步骤后，需要及时检查并修正Bezier1曲线所绘制选区的质量。读者可以结合任务2-3中讲解的方法来检查所绘制选区的质量。当然，读者也可以单击时间线中的Play forwards/Stop（播放/暂停）按钮快速查看选区的质量，如图2.21所示。

注释 每完成一块选区动态蒙版的创建，务必检查质量过关后再进行下一块选区的绘制。

图2.20 手动设置关键帧与最终完成展示

08 完成第1块选区的动态蒙版创建后,余下内容的制作就更清晰了。下面,按照绘制Bezier1曲线的步骤开始绘制Bezier2曲线。同样,为便于后续关键帧的设置,笔者先将时间线停留在1001帧,然后将Bezier2曲线中勾勒纸杯口轮廓的锚点大致分布于纸杯边缘,最后再使用快捷键Z进行整体锚点和单独锚点的平滑操作。另外,注意Bezier2曲线所绘制的选区与Bezier1曲线所绘制的选区的过渡要自然,如图2.22所示。

图2.21 时间线中的Play forwards/Stop(播放/暂停)按钮

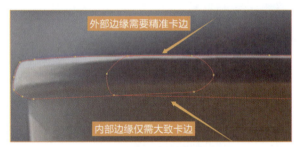

图2.22 两个选区的过渡处理

> **注释** 对于同一物体,一般使用同一个Roto节点进行绘制,这样可以显示并检查选区与选区之间的交叉区域。

09 基于分解、匹配、修正3个步骤以及关键帧技术,参考Bezier1曲线绘制选区的步骤及要点,笔者最终完成了整个纸杯的动态蒙版抠像,如图2.23所示。

图2.23 整个纸杯的动态蒙版抠像

10 在本案例中，由于背景中合入的汽车元素影响到class02_sh020镜头画面中的台面以及台面上的一颗小果子，因此还需要完成前景台面以及小果子的动态蒙版创建，如图2.24所示。在镜头画面中，纸杯处于对焦状态，前景台面（包括台面上的小果子）处于虚焦状态，所以需要分别使用Roto2节点和Roto3节点完成前景台面和小果子的抠像，后续再对三者做单独的模糊处理。对Roto2节点和Roto3节点的具体操作过程，读者可以仿照纸杯动态蒙版的创建过程。

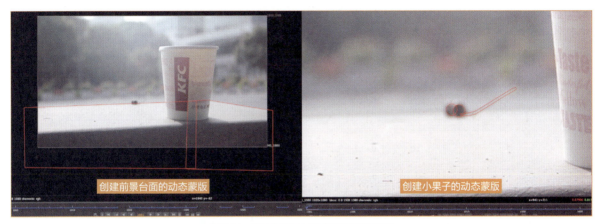

图2.24　前景台面和小果子的动态蒙版创建

11 完成前景台面和台面上的小果子的抠像后，笔者使用Merge（合并）节点将3个Roto节点进行叠加合并。鼠标指针停留在Node Graph面板中并按M键以添加Merge2节点和Merge3节点，将Merge2节点的A输入端和B输入端分别连接到Roto2节点和Roto1节点，将Merge3节点的A输入端和B输入端分别连接到Roto3节点和Merge2节点，如图2.25所示。

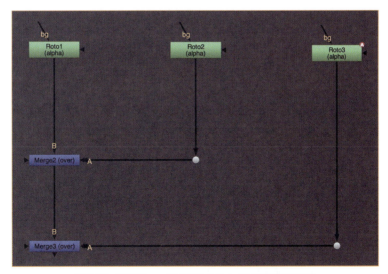

图2.25　使用Merge节点将3个Roto节点进行叠加合并

12 为了使节点树更具可读性，笔者将对3个Roto节点进行备注。鼠标指针停留在Node Graph面板中并按Tab键，在弹出的智能窗口中输入backdrop字符即可快速添加BackdropNode（背景标注框）节点，如图2.26所示。

13 使用BackdropNode节点不仅可以备注文字信息，还可以自定义背景框的颜色。同时，BackdropNode节点支持简单的文字编辑，如更改字体、调整大小，以及文字的加粗和倾斜等，如图2.27所示。

图2.26 添加BackdropNode（背景标注框）节点

图2.27 使用BackdropNode节点备注信息

> **注释** BackdropNode节点支持中文字符的输入和编辑。但是，对于Nuke工程文件的命名和制作的相关文件夹的命名，最好还是使用英文字母。

4. 边缘虚实处理

下面需要查看3个Roto节点所创建的Alpha通道的边缘虚实情况。Roto节点所创建的动态蒙版的边缘虚实需要与实拍镜头画面中物体轮廓的边缘进行匹配。下面先查看Roto1节点所创建的纸杯蒙版。

01 单击选择Roto1节点并在Node Graph面板中按1键，以使Viewer1节点连接到Roto1节点。鼠标指针停留在Viewer面板上并按A键以查看Roto1节点的Alpha通道。此时，Viewer面板左上角的通道显示框会标注为Alpha通道。当然，读者也可以打开通道显示框的下拉菜单直接选择Alpha通道，如图2.28所示。

02 可以看到，Roto1节点的Alpha通道的边缘有较明显的"锯齿"现象，如图2.29所示，而实拍镜头画面中纸杯的边缘没有如此生硬，因此需要对Roto1节点的Alpha通道进行模糊处理。

图2.28 查看Roto1节点的Alpha通道

图2.29 Roto1节点的Alpha通道的纸杯边缘较生硬

03 ▶ 单击选择Roto1节点，鼠标指针停留在Node Graph面板中并按Tab键，在弹出的智能窗口中输入blur字符即可快速添加Blur（模糊）节点。打开新添加的Blur1节点的Properties面板，将size（大小）属性设置为2，如图2.30所示。

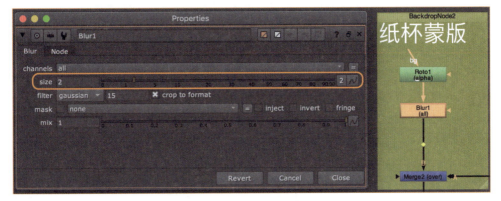

图2.30　设置Blur1节点的size（大小）属性为2

04 ▶ 单击选择Blur1节点，鼠标指针停留在Node Graph面板中并按1键，以便通过Viewer1节点查看Blur1节点的计算结果。鼠标指针停留在Viewer面板中并按A键，以查看添加模糊效果之后的Alpha通道。此时，Alpha通道的边缘基本上与实拍镜头画面中纸杯的边缘相匹配了，如图2.31所示。

注释
- 在处理边缘的过程中，读者也可以使用EdgeBlur（边缘模糊）节点；
- 一般而言，会在用于精准抠像的Roto节点的下游添加size属性为2的Blur节点以用于模糊处理，会在用于大致选择某一片选区的Roto节点的下游添加size属性为20（或更大）的Blur节点以用于隐藏抠像痕迹。

图2.31　Roto1节点的Alpha通道的纸杯边缘匹配实拍镜头画面的边缘

05 ▶ 下面需要对Roto2节点的Alpha通道的边缘进行处理。同样，与实拍镜头画面相比较，Roto2节点的Alpha通道的边缘也有较明显的"锯齿"现象，如图2.32所示。

图2.32　Roto2节点的Alpha通道的边缘较生硬

06 ▶ 对于Roto2节点的Alpha通道的边缘处理，同样可以使用Blur节点进行匹配。但是，考虑到前景台面的模糊更多是由镜头虚焦而引起的，因此使用虚焦效果对Alpha通道的边缘进行处理能更好地模拟镜头画面的成像过程。单击选择Roto2节点并在Node Graph面板中按Tab键，在弹出的智能窗口中输入defocus字符即可快速添加Defocus（虚焦）节点。打开新添加的Defocus1节点的Properties面板并将defocus属性设置为8，如图2.33所示。

图2.33 使用Defocus1节点进行边缘虚实匹配

07 对Roto3节点所创建的小果子的Alpha通道的边缘虚实情况也进行相同的处理，如图2.34所示。

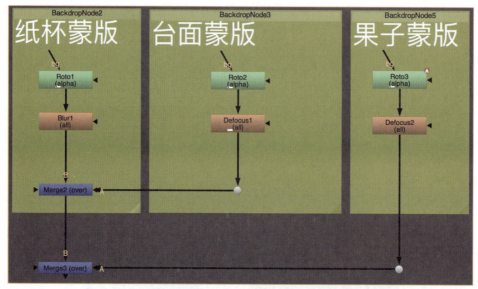

图2.34 完成3个Roto节点的边缘虚实匹配

注释 在使用Roto节点进行动态蒙版创建的过程中，读者也可以通过按住Ctrl/Cmd键的同时向外（向外羽化）或向内（向内羽化）拖曳锚点手柄的方式进行快速羽化，如图2.35所示。

图2.35 拖曳锚点手柄进行快速羽化

任务 2-2　关于预乘

在本任务中,读者需要深入理解并区分 Alpha 通道、遮罩与蒙版的具体概念;理解预乘图像的原理,并能够在任务 2-1 的基础上创建动态蒙版抠像的基本架构。

扫码看视频

1. Alpha 通道

在任务 2-1 中,笔者已经提到 Alpha 通道这一概念。在图像处理过程中,通常使用红、绿、蓝 3 种通道的灰度分量来表现图像的颜色。另外,图像中还含有第 4 种通道,即 Alpha 通道,用来定义图像的透明程度。如果一个图像被定义为 RGBA 图像,则该图像含有 Alpha 通道。Alpha 通道是数字合成中常用的数据层(通道数据信息),真正使图像呈现完全不透明、半透明和完全透明的不是 Alpha 通道本身,而是与 Alpha 通道所代表的通道数据信息与 RGB 通道数据信息所做的一次预乘运算。

> **注释**　在图像处理过程中,常用的图像格式,如 EXR、DPX、TIF、PNG、TGA 等都支持 Alpha 通道的存储与输出;而常见的 JPG 格式不支持 Alpha 通道的存储与输出。

通常情况下,Alpha 通道的参数值介于 0 到 1 之间。如果 Alpha 通道值为 0,则其通道图像显示为纯黑;如果 Alpha 通道值为 1,则其通道图像显示为纯白;如果 Alpha 通道值介于 0 到 1 之间,则其通道图像显示为灰色。

01 打开下载资源包的相应 Project Files 文件夹中的 class02_sh020_roto_Task02Start.nk 文件,为方便讲解本任务中的知识点,笔者已经在 Node Graph 面板中添加了 ColorBar1 节点和 Roto4 节点,其中 Roto4 节点已经绘制好了一个圆形选区,并且该圆形选区含有虚边,如图 2.36 所示。

图 2.36　任务 2-2 中的工程文件

02 单击选择 Roto4 节点,鼠标指针停留在 Node Graph 面板中并按 1 键,以使 Viewer1 节点连接到 Roto4 节点。鼠标指针停留在 Viewer 面板中并按 A 键,以查看 Roto4 节点的 Alpha 通道,如图 2.37 所示。

03 下面通过框选采样的方式查看 Alpha 通道的具体参数信息,如图 2.38 所示。鼠标指针停留在 Viewer 面板中,按住 Ctrl+Shift/Cmd+Shift 快捷键并在纯白区域框选以进行采样,此时可以查看 Viewer 面板右下角的各通道信息数据,可以看到其 Alpha 的参数值显示为 1;按住 Ctrl+Shift/Cmd+Shift 快捷键并在灰色区域框选以进行采样,可以看到其

Alpha 的参数值显示为 0.50373；按住 Ctrl+Shift/Cmd+Shift 快捷键并在纯黑区域框选以进行采样，可以看到其 Alpha 的参数值显示为 0。

图 2.37　Roto4 节点含有 Alpha 通道信息

图 2.38　查看纯白、灰色和纯黑区域的 Alpha 通道值

> **注释**　在数字合成中，合成师需要养成时常查看图像 RGBA 通常信息的良好习惯。按住 Ctrl+Shift/Cmd+Shift 快捷键并进行框选，获得的是采样框内各像素信息的平均值；按住 Ctrl/Cmd 键的同时单击采样，获得的是单个采样像素的信息值，如图 2.39 所示。另外，如果不希望在画面中显示红色的采样点（或采样框），就可以按住 Ctrl/Cmd 键的同时在图像画幅外的任意区域进行单击。

图 2.39　查看采样像素的参数信息

笔者对 Alpha 通道的简单总结如图 2.40 所示。

2. 遮罩与蒙版

所谓遮罩即为绘制基于图层或节点的选区以用于对图像指定区域进行属性修改或视效制作。一般情况下，遮罩都是使用闭合路径创建而成的，非闭合状态的遮罩不能创建透明选区，但是可用于某些视效的制作。

所谓蒙版即定义 Alpha 通道透明信息的黑白图像。其中，蒙版图像中的白色区域为完全不透明，即 Alpha 值为 1；蒙版图像中的黑色区域为完全透明，即 Alpha 值为 0；蒙版图像中的灰色区域为半透明，即 Alpha 值为 0 到 1 之间。

通俗地说，读者可以将遮罩理解为"动词"，是创建 Alpha 通道的过程或行为；将蒙版理解为"名词"，是创建 Alpha 通道完成后的结果或状态，如图 2.41 所示。

Alpha 通道 (0) = 黑色
Alpha 通道 (1) = 白色
Alpha 通道 (0~1) = 灰色

图 2.40　Alpha 通道数值与其显示颜色

遮罩
使用样条曲线创建各类遮罩

蒙版
生成的黑白图像即为蒙版

图 2.41　遮罩与蒙版的对比理解

笔者对蒙版的简单总结如图 2.42 所示。

3. 图像预乘

在图像（尤其是 CG 图像）渲染的过程中，含有 Alpha 通道的图像文件在储存透明信息时共有两种形式，一种为直通 Alpha（Straight Alpha），即图像渲染过程中 RGB 通道信息未与 Alpha 通道信息进行相乘处理，输出的图像为直通图像（Straight Image）；另一种是预乘 Alpha（Premultiplied Alpha），即图像渲染过程中 RGB 通道信息已经同 Alpha 通道信息进行了相乘处理，输出的图像为预乘图像（Premultiplied Image）。

Alpha 通道 (0) = 蒙版为黑色
Alpha 通道 (1) = 蒙版为白色
Alpha 通道 (0~1) = 蒙版为灰色

图 2.42　Alpha 通道数值与蒙版图像

数字合成中的预乘由此而来，在视效制作中，凡是 RGB 通道信息与 Alpha 通道信息相乘的运算（或操作）都叫预乘。所谓预乘（Premult），通俗地理解是指图像本身的 RGB 通道信息与自身 Alpha 通道信息进行相乘运算。从算法上讲，预乘操作与图像本身的 RGB 通道信息和 Alpha 通道信息进行乘法运算的结果完全相同。

直通图像与预乘图像的唯一区别在于，直通图像保留了最原始的 RGB 通道信息，而预乘图像中的 RGB 信息是原始 RGB 通道信息乘以 Alpha 通道的数值以后得到的结果。

通过预乘运算，能够使 Alpha 通道为 1（蒙版显示为纯白）的区域的 RGB 通道信息完全保留，即 RGB×1=RGB；Alpha 通道为 0（蒙版显示为黑色）的区域的 RGB 通道信息完全不显示（透明），即 RGB×0=0；Alpha 通道为 0~1（蒙版显示为灰色）的区域的 RGB 通道信息呈现半透明，即 RGB×(0~1)=(0~1) RGB。

下面通过案例来进行具体演示。

01 鼠标指针停留在 Node Graph 面板中并按 Tab 键，在弹出的智能窗口中输入 premult 字符即可快速添加 Premult 节点。

默认设置下，Premult节点的Properties面板已经设置为对输入图像的RGB通道与Alpha通道做相乘运算，如图2.43所示。

图2.43　Premult节点及其Properties面板

02 在本例中，RGB通道信息即为已经添加的ColorBar1节点，Alpha通道信息即为Roto4节点已经绘制好的圆形选区。因此，笔者需要将Roto4节点的Alpha通道与ColorBar1节点的RGB通道进行合并以满足预乘的条件，即同时含有RGBA通道信息。鼠标指针停留在Node Graph面板中并按Tab键，在弹出的智能窗口中输入copy字符即可快速添加Copy1节点。打开Copy1节点的Properties面板，可以看到，默认设置下，Copy节点是将其A输入端RGBA通道中的Alpha通道复制给了B输入端，并作为B输入端图像的Alpha通道。因此，这里将Copy1节点的A输入端连接到Roto4节点，将B输入端连接到ColorBars1节点。此时，Copy1节点的输出结果就同时含有ColorBars1节点的RGB通道和Roto4节点的Alpha通道，如图2.44所示。

图2.44　使用Copy1节点以满足预乘条件

03 选择Premult1节点并将其直接放置到Copy1节点和Viewer1节点之间。在Viewer1节点连接到Premult1节点的情况下，鼠标指针停留在Viewer面板中并按A键，可以切换回RGB通道显示模式。可以看到，ColorBars1节点中的RGB通道信息已经按照Roto4节点所绘制的Alpha通道进行了提取，如图2.45所示。

04 下面对通过Premult1节点提取的RGB通道叠加棋盘格背景图像。首先，鼠标指针停留在Node Graph面板中并按Tab键，在弹出的智能窗口中输入checkerboard字符即可快速添加CheckerBoard1节点。

图2.45 提取ColorBars1节点中的RGB通道信息

然后，鼠标指针停留在Node Graph面板中并按M键以添加Merge节点，将新添加的Merge4节点的B输入端连接到CheckerBoard1节点，A输入端连接到Copy1节点。

最后，单击选择Merge4节点，鼠标指针停留在Node Graph面板中并按1键，以使Viewer1节点查看Merge4节点的计算结果，如图2.46所示。

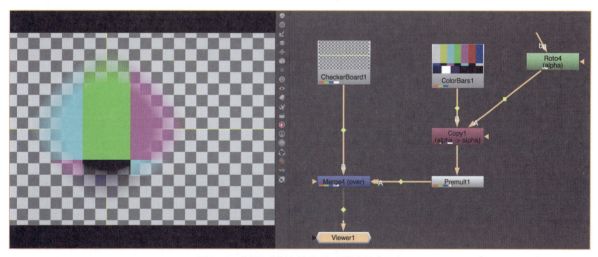

图2.46 将提取的色条前景叠加到棋盘格背景中

可以看到，Roto4节点所创建Alpha通道为1（蒙版显示为纯白）的区域中，色条图像的RGB信息完全提取并叠加到新添加的棋盘格背景；Roto4节点所创建Alpha通道为0（蒙版显示为纯黑）的区域中，色条图像的RGB信息被完全过滤，因此叠加后仅显示背景棋盘格的信息；Roto4节点所创建Alpha通道为0~1（蒙版显示为灰）的区域中，色条图像以半透明形式叠加到背景棋盘格上。

笔者对预乘的简单总结如图2.47所示。

> **Alpha通道(0) = 蒙版为黑色 = 完全透明 = (完全不提取前景元素)**
>
> **Alpha通道(1) = 蒙版为白色 = 完全不透明 = (完全提取前景元素)**
>
> **Alpha通道(0~1) = 蒙版灰色 = 半透明 = (提取部分前景元素)**

图2.47 Alpha通道、蒙版与预乘

4. 反预乘/预除与黑白边问题

所谓反预乘/预除，在算法上表示为已经预乘过的预乘图像再同Alpha通道做一次除法运算。因此，通过反预乘/预除操作，能够从预乘图像中获得最原始的RGB通道信息。

在数字合成过程中，合成师经常会遇到黑边和白边的问题，黑边的问题往往是由于图像被多做了一次预乘操作，白边的问题往往是由于图像被多做了一次反预乘/预除操作。多做一次预乘或反预乘/预除操作，对蒙版图像中纯白或纯黑的区域都没有影响，但是对蒙版中灰色的区域（即Alpha通道的值介于0到1之间）有影响。

下面以任务2-1中的纸杯为例，看看合成过程中的黑白边问题是如何产生的，先来看黑边的问题。

01 打开下载资源包的Project Files文件夹中的class02_sh020_roto_Task02End.nk文件，为方便讲解，笔者已经在Node Graph面板中添加了Constant1节点并设置该节点的color参数值为0.22；同时，笔者也已将预乘过的纸杯元素做了预合成输出，输出命名为PaperCup_Premultiplied.exr。单击选择Merge5节点，鼠标指针停留在Node Graph面板中并按1键，以使Viewer1节点连接到Merge5节点，可以看到，纸杯边缘与灰度背景叠加后未出现黑白边问题，如图2.48所示。

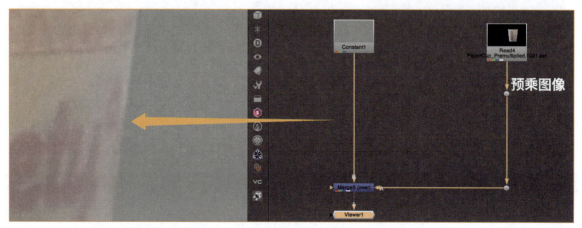

图2.48　纸杯叠加灰背景后未出现黑白边问题

02 鼠标指针停留在Node Graph面板中并按Tab键，在弹出的智能窗口中输入premult字符以添加Premult2节点。将Premult2节点拖曳到Read4节点的下方。在Node Graph面板中再次选择Merge5节点并按1键，以使Viewer1节点连接到Merge5节点，可以看到，纸杯边缘与灰度背景叠加后出现黑边问题，如图2.49所示。

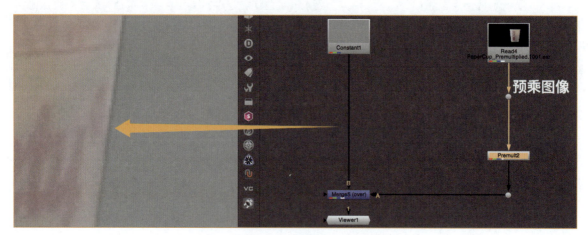

图2.49　添加Premult2节点后出现黑边问题

03 选择Read4节点，鼠标指针停留在Node Graph面板中并按1键，以使Viewer1节点连接到Read4节点。按住Ctrl/

Cmd键并在Viewer面板中对黑边区域内的像素进行采样,可以看到图像本身的红、绿、蓝和Alpha通道的采样值分别为R=0.14221、G=0.11951、B=0.11566、A=0.51709,如图2.50所示。

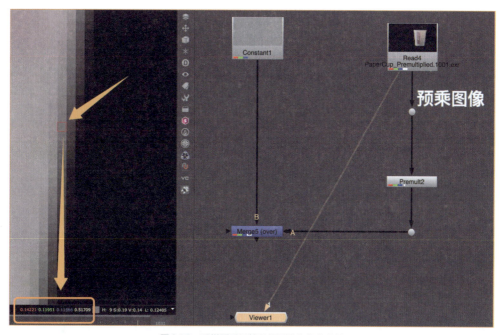

图2.50　采样预乘运算前的图像边缘像素值

04► 将Viewer1节点的输入端拖曳连接到Premult2节点,此时采样像素的红、绿、蓝和Alpha通道的采样值分别为R=0.07354、G=0.06180、B=0.05981、A=0.51709,如图2.51所示。

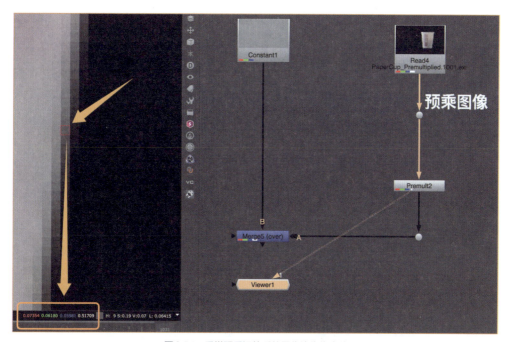

图2.51　采样预乘运算后的图像边缘像素值

通过比较可以发现,预乘后采样像素的红、绿、蓝3个通道的参数值是预乘前图像的红、绿、蓝3个通道的采样

值乘以其Alpha通道的采样值的结果。例如，以红通道为例进行核验，0.07354（预乘后红通道值）=0.14221（原始红通道值）× 0.51709（Alpha通道值）。由于纸杯边缘区域的Alpha值不足1，因此经过预乘运算后红通道的参数值由原来的0.14221变成了0.07354。

在Nuke中，0表示为纯黑，1表示为纯白，红、绿、蓝通道的参数值变小，就意味着其颜色变暗。因此，当纸杯边缘的区域被多做了一次预乘运算后，边缘区域的Alpha值不足1，使得其红、绿、蓝通道的值变得比原来更小，颜色上表现为比边上的像素（Alpha值为1的区域）更暗，即呈现为黑边。

下面再演示白边问题。

01 鼠标指针停留在Node Graph面板中并按Tab键，在弹出的智能窗口中输入unpremult字符以添加Unpremult1节点。将Unpremult1节点拖曳到Read4节点的下方。在Node Graph面板再次选择Merge5节点并按1键，以使Viewer1节点连接到Merge5节点，可以看到纸杯边缘与灰度背景叠加后出现白边问题，如图2.52所示。

图2.52 添加Unpremult1节点后出现白边问题

02 单击选择Read4节点，鼠标指针停留在Node Graph面板中并按1键，以使Viewer1节点连接到Read4节点。再次按住Ctrl/Cmd键，并在Viewer面板中对白边区域内的像素进行采样，可以看到，图像本身的红、绿、蓝和Alpha通道的采样值分别为R=0.26660、G=0.23145、B=0.19470、A=0.46606，如图2.53所示。

图2.53 采样Unpremult1运算前的图像边缘像素值

03 将Viewer1节点的输入端拖曳连接到Unpremult1节点上，此时采样像素的红、绿、蓝和Alpha通道的采样值分别为R=0.57203、G=0.49660、B=0.41776、A=0.46606，如图2.54所示。

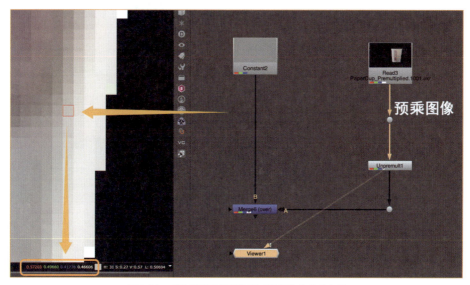

图2.54 采样反预乘/预除运算后的图像边缘像素值

通过比较可以发现，反预乘/预除后，采样像素的红、绿、蓝3个通道的参数值是反预乘/预除前图像的红、绿、蓝通道的值除以其Alpha通道值的结果。例如，再次以红通道为例进行核验，0.57203（预除后红通道值）=0.26660（原始红通道值）/0.46606（Alpha通道值）。由于纸杯边缘区域的Alpha值不足1，因此经过反预乘/预除运算后的红通道的参数值由原来的0.26660变成了0.57203。

RGB通道的参数值变大，也就意味着其颜色变亮。因此，当纸杯边缘的区域被多做了一次反预乘/预除运算后，边缘区域的Alpha值不足1，使得其红、绿、蓝通道的值变得比原来更大，颜色上表现为比边上的像素（Alpha值为1的区域）更亮，即呈现为白边。

至此，读者对于数字合成过程中的黑白边问题应该有了一个比较清晰的了解：黑边问题往往是多做了一次预乘运算，白边问题往往是多做了一次反预乘/预除运算。在实际操作过程中，尤其是对于CGI素材的合成，读者需要了解所使用的渲染素材是预乘图像还是直通图像，以免引起图像的黑边问题。

另外，在合成过程中，读者也需要正确使用Premult节点和Unpremult节点，对于合成过程中的调色、CG分层合成等处理，所有的调色节点都需添加在Unpremult节点和Premult节点之间，如图2.55所示。

图2.55 正确使用Premult节点和Unpremult节点

▶ 5. 动态蒙版抠像的基本架构

在数字合成过程中，笔者提倡使用尽可能少的节点完成效果的制作。但是在动态蒙版的创建过程中，笔者还是建议根据预乘的思维进行节点的搭建。一方面，这样对于初学者而言更容易理解；另一方面，将抠像节点作为合成树中的分支来处理可以拥有更多的合成操作空间。

在创建动态蒙版的过程中，读者需要使用Roto节点进行抠像以绘制预乘所需的Alpha通道。同时，为了满足预乘中RGB通道值同自身Alpha通道值相乘的条件，读者还需要使用Copy节点使需要进行预乘的图像同时含有RGBA通道。另外，Roto节点下游往往会再添加一个Blur节点（size=2），以消除Alpha通道边缘的"锯齿"。笔者对动态蒙版抠像的基本架构的总结如图2.56所示。

图2.56　动态蒙版抠像的基本架构

> **注释**　在学习过程中，读者需要养成勤于整理笔记和总结归纳的习惯。由于Nuke具有良好的文字编辑功能，因此读者可以将日常学习或工作中学习到的新流程或新方法以Nuke脚本文件的形式进行输出保存（当然，读者也可以使用TXT等文件格式进行输出保存）。在后续制作过程中，读者可以直接导入之前保存过的Nuke模板或Nuke笔记，从而提高制作效率。

下面，笔者将前面制作纸杯、前景台面和小果子时所创建的分支节点树套用到搭建好的动态蒙版抠像的基本架构中，从而完成本案例的抠像工作，如图2.57所示。

图2.57　将抠像节点套用到抠像基本架构中

任务2-3　掌握动态蒙版的3种检查方式

在本任务中，读者需要掌握并应用3种动态蒙版的常用检查方法，即蒙版叠加显示法、灰度背景叠加法和Alpha通道黑白检查法。

1. 蒙版叠加显示法

在Nuke的Viewer面板中，读者除了可以查看红、绿、蓝和Alpha等通道外，还可以使用蒙版叠加模式查看蒙

版。对于Viewer节点所连的素材，含有Alpha通道的区域会叠加红色后显示出来。

01 选择Copy3节点，鼠标指针停留在Node Graph面板中并按1键，以使Viewer1节点连接到Copy3节点。在Viewer面板左上角的通道显示下拉菜单中选择Matte overlay（蒙版叠加）模式。当然，读者也可以将鼠标指针停留在Viewer面板中并按M键来切换到Matte overlay模式。可以看到，Copy3节点含有Alpha通道的区域显示为红色，如图2.58所示。

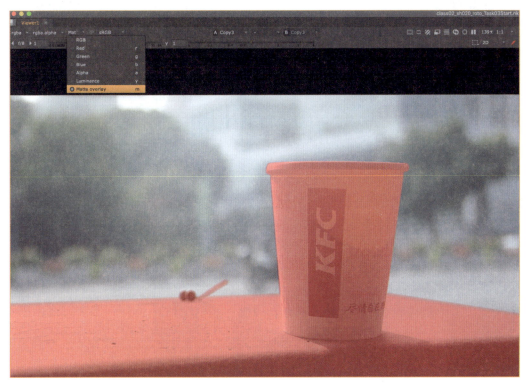

图2.58　切换到Matte overlay（蒙版叠加）模式

> **注释** 在使用快捷键之前，读者务必留意鼠标指针停留在哪一个面板中。以快捷键M为例，如果鼠标指针停留在Viewer面板中，按M键则切换为Matte overlay（蒙版叠加）模式；如果鼠标指针停留在Node Graph面板中，按M键则添加新的Merge节点。

02 鼠标指针停留在Viewer面板中，依次按空格键和H键，使画面最大化显示。单击时间线中的Play forwards/Stop按钮，在Matte overlay模式下进行动态蒙版质量检查，如图2.59所示。在检查过程中，读者需要着重查看以下几个方面的问题：

- 卡边是否精准；
- 边缘是否有抖动；
- 蒙版是否完整无缺。

> **注释** Nuke软件中放大窗口的3个快捷键的含义如下：
> - 快捷键F是Fit，即适配，就是图像以整数倍（例如，200%）的方式适配到Viewer面板中；
> - 快捷键H是Fit Height，即以宽适配，就是图像以非整数倍（例如，217.7%）的方式填充到Viewer面板中；
> - 空格键是将面板放大至全屏。

图2.59　在Matte overlay（蒙版叠加）模式下进行动态蒙版质量检查

在Matte overlay模式下，如果发现蒙版边缘出现抖动或卡边不精确等情况，如图2.60所示，则需要再按照创建动态蒙版中的匹配和修正步骤对抠像进行修改和优化，直至蒙版质量达到制作标准。

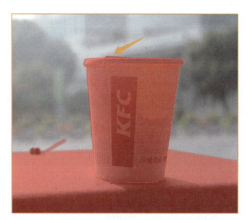

图2.60　在Matte overlay（蒙版叠加）模式下出现卡边不精确的情况

注释　在使用Roto节点进行动态蒙版创建的过程中，对于边缘抖动的修改，笔者建议首先尝试删除抖动区间的部分关键帧，因为关键帧形成动画。如果反复修改后仍然有边缘抖动的问题，则可以重新绘制抖动区域的选区。

另外，由于蒙版叠加检查的方法是在Viewer面板中显示Alpha通道的一种显示模式，因此无法将红色的叠加显示信息进行渲染输出。在本任务后面，笔者会结合使用Shuffle节点模拟输出蒙版叠加检查的结果，在这里先不作展开。

2. 灰度背景叠加法

灰度背景叠加法是指将抠像所提取的前景元素叠加到灰色的背景上进行检查。使用灰度背景叠加法，可以较为直观地检查蒙版边缘的抖动情况。

01　打开下载资源包的相应Project Files文件夹中的class02_sh020_roto_Task03Start.nk文件，将前面已经完成的抠像节点框选后复制到动态蒙版创建的3种检查方法预设模板中，如图2.61所示。

02　在灰度背景叠加法预设模板中，笔者已经添加了Constant1节点，同时设置其color属性的参数值为0.22，如图2.62所示。

项目2 创建动态蒙版

图2.61 将抠像节点粘贴到预设模板中

图2.62 添加Constant1节点

> **注释** Nuke软件中的Constant节点就好比是After Effects软件中的固态层。

03 在灰度背景叠加法预设模板中,单击选择Merge6节点,鼠标指针停留在Node Graph面板中并按1键,使Viewer1节点连接到Merge6节点。鼠标指针停留在Viewer面板中并按H键,使画面最大化显示。单击时间线中的Play forwards/Stop按钮,在灰度背景叠加模式下进行动态蒙版质量检查,如图2.63所示。

图2.63 使用灰度背景叠加法进行动态蒙版质量检查

3. Alpha通道黑白检查法

Alpha通道黑白检查法可直接查看黑白蒙版图像,是最为常用的蒙版检查方法。用Alpha通道黑白检查法可以较为直观地检查边缘蒙版抖动与内部蒙版镂空等问题。

01 选择Copy3节点,鼠标指针停留在Node Graph面板中并按1键,以使Viewer1节点连接到Copy3节点。在Viewer面板的通道选择下拉菜单中选择Alpha命令,切换到Alpha模式,如图2.64所示。当然,读者也可以将鼠标指针停留在Viewer面板中并按A键来快速切换到Alpha模式。

02 鼠标指针停留在Viewer面板中,依次按空格键和H键,使画面最大化显示。单击时间线中的Play forwards/Stop按钮,在Alpha通道黑白检查模式下进行动态蒙版质量检查。如果发现蒙版图像内部出现镂空等情况(如图2.65所示),则需要再按照动态蒙版创建中的匹配和修正步骤进行蒙版的修改和优化,直至蒙版质量达到制作标准。

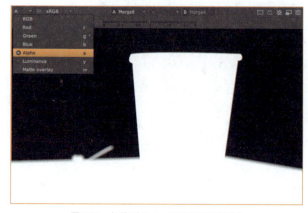
图2.64 切换到Alpha通道黑白检查模式

图2.65 Alpha通道黑白检查模式下出现蒙版镂空情况

任务2-4 掌握动态蒙版的输出与应用

扫码看视频

在本任务中,读者需要掌握使用Shuffle节点进行动态蒙版的输出以供上游(如剪辑部门)和下游

（如调色和三维部门）使用的方法。在这里，不仅会讲解常规黑白蒙版图像的输出技法，还将分享红绿蓝ID通道的制作与使用方法。

1. 常规黑白蒙版的设置与输出

前面已经讲过，使用Roto节点创建动态蒙版的目的是为了获得Alpha通道，以便定义图像中的透明程度或规定特效的影响范围。在数字合成中，由于Nuke中的绝大多数节点都支持Alpha通道的计算与存储，因此合成师不用输入Alpha通道就可直接在节点树中进行调用。但是，如果需要将创建的动态蒙版给其他部门（如Flame精合部门、剪辑部门、调色或三维部门），就需要将Alpha通道进行渲染输出。

Alpha通道是数据层（通道数据信息），在Nuke软件中，只有将Viewer面板显示模式切换为Alpha模式才可较为直观地查看到黑白的蒙版图像。因此，为了使上、下游部门能够更方便、更直观地使用Nuke软件所创建的动态蒙版，合成师需要将Alpha通道转变成黑白图像。也就是说，经过通道转换操作，输出蒙版图像中的RGB通道信息将来源于Alpha通道信息。

> **注释** 有些软件（如Flame）不能直接读取蒙版图像中的Alpha通道信息，因此需要将Alpha通道转换为RGB通道。

01 打开下载资源包的相应Project Files文件夹中的class02_sh020_roto_Task04Start.nk文件，将前面已经完成的抠像节点框选并复制到动态蒙版的3种检查方法预设模板中，如图2.66所示。

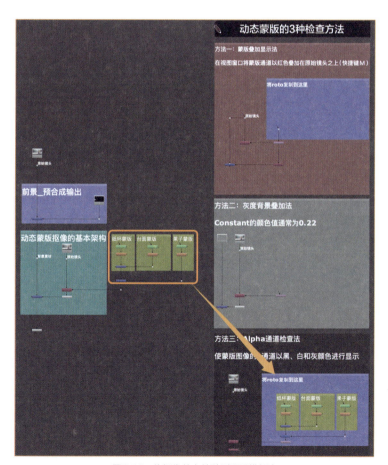

图2.66　将抠像节点粘贴到预设模板中

02 ▶ 下面需要添加Shuffle节点以将Alpha通道转换到红、绿、蓝3个通道。在预设模板中，笔者已经添加了Shuffle节点，读者可以查看学习。为方便读者理解，笔者重新添加一个新的Shuffle节点。选择Copy5节点，鼠标指针停留在Node Graph面板中并按Tab键，在弹出的智能窗口中输入shuffle字符即可快速添加Shuffle3节点（由于旧版Nuke软件中的Shuffle节点更易理解，因此这里以Nuke12版本以前的Shuffle节点来讲解其原理与使用方法），如图2.67所示。

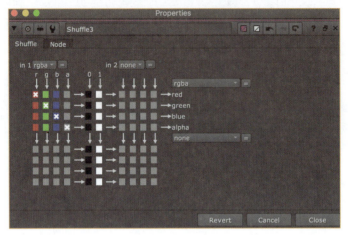

图2.67　旧版Shuffle节点的Properties面板

　　Shuffle节点是Nuke当中较难理解与掌握的节点之一。在实操操作过程中，读者需要以"逆向思维"进行理解，如图2.68所示。在本案例中，最终输出的蒙版图像需要呈现为犹如Viewer面板的Alpha显示模式下的黑白图像，因此需要将最终红通道的输出来源选择为a（即Alpha）。

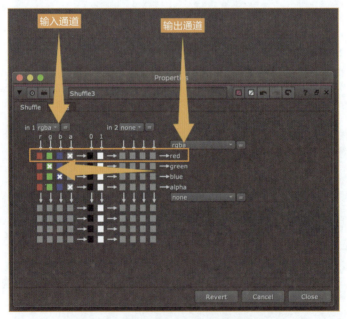

图2.68　Shuffle（通道转换）节点的理解与使用

03 ▶ 同理，将最终的绿通道和蓝通道的输出来源也都设置为a。这样由于输出图像的红、绿、蓝3个通道的灰度值完全相同，因此在参数值为1的区域三原色叠加后显现为纯白，参数值为0的区域三原色叠加后显现为黑色，参数值为0到1的区域显现为灰色，即整个图像显示为Alpha显示模式下的黑白图像，如图2.69所示。

图2.69　Shuffle3节点的设置与结果

下面对新版Nuke软件中的Shuffle节点做展开说明。新版Shuffle节点更新于Nuke 12（或更高版本），需要使用连线的方式进行通道转换，类似于Maya里的材质贴图操作界面，如图2.70所示。

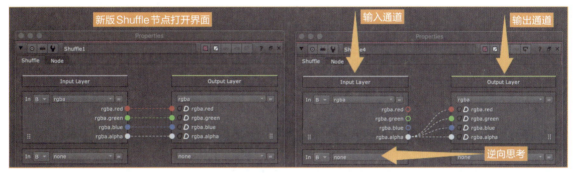

图2.70　新版Shuffle节点的理解与使用

可以看到，使用新版Shuffle节点后的结果与旧版Shuffle节点的结果完全相同，如图2.71所示。

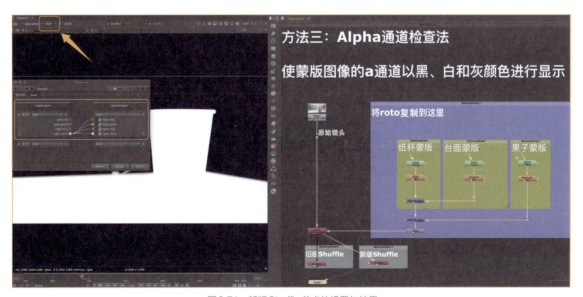

图2.71　新版Shuffle节点的设置与结果

注释　如果仍然想在Nuke 12（或更高版本）中使用旧版Shuffle节点，可以先将旧版Shuffle节点复制到Nuke 12（或更高版本）的Node Graph面板中，然后将其添加到Toolbar面板的ToolSets（自定义工具集）中。这样，后续操作中就可以直接在Nuke 12（或更高版本）中使用旧版Shuffle节点了，如图2.72所示。

图2.72　使用ToolSets（自定义工具集）调用旧版Shuffle节点

04 下面对蒙版输出进行画面尺寸设置和通道清理。选择旧版Shuffle节点并按Tab键，依次在弹出的智能窗口中输入crop和remove字符，分别添加Crop3节点和Remove1节点。分别打开以上两个节点的Properties面板，默认设置下，Crop3节点显示的边界框参数为1921px×1081px，因此需要选中Crop3节点参数面板中的reformat（尺寸重设）选项，使画面大小显示为1920px×1080px。

05 为提高渲染速度，笔者使用Remove1节点清除不需要的通道。由于仅需输出RGB通道，因此将Remove1节点的参数面板中的operation（模式）选择为keep（保留），并在channels（通道）下拉菜单中选择rgb，如图2.73所示。

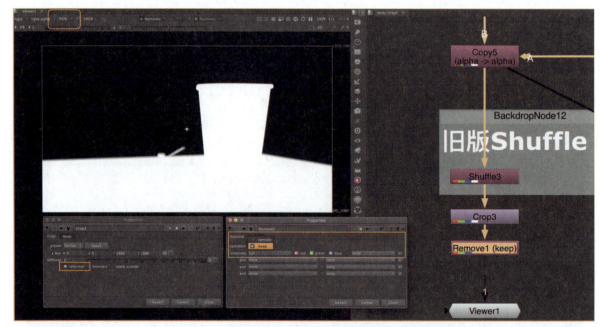

图2.73　使用Crop节点和Remove节点做渲染前的准备

06 选择Remove1节点并按Tab键，在弹出的智能窗口中输入write字符以快速添加Write1节点。当然，读者也可以在鼠标指针停留在Node Graph面板中时直接按W键来添加Write1节点。打开Write1节点的Properties面板，在file（文

件）栏中选择相应的 Class02_Task04_MatteA.####.dpx 文件。单击 Render（渲染）按钮，并在弹出的窗口中确认帧区间为 1001-1031，确认无误后单击 OK 按钮即开始渲染，如图 2.74 所示。

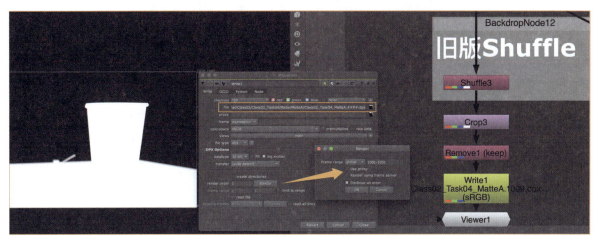

图 2.74　常规黑白蒙版的输出

2. 红绿蓝 ID 通道的制作与使用

黑白蒙版是较为常用的蒙版输出方式，但是对于更为复杂的抠像镜头，在蒙版输出时往往会使用红绿蓝 ID 通道。红绿蓝 ID 通道类似于三维渲染中的 ID 数据层。使用红绿蓝 ID 通道，合成师或者调色师可以直接通过选择红、绿或蓝 3 个通道进行蒙版的选择与提取。例如，在本案例中，读者选择红通道即可获得纸杯的蒙版，选择绿通道即可获得前景台面的蒙版，选择蓝通道即可获得小果子的蒙版，如图 2.75 所示。

图 2.75　红绿蓝 ID 通道

下面，笔者讲解如何使用 Shuffle 节点进行红绿蓝 ID 通道的制作。

01 打开下载资源包的相应 Project Files 文件夹中的 class02_sh020_roto_Task04Start.nk 文件，将前面已经完成的纸杯抠像节点进行框选，然后复制到动态蒙版的 3 种检查方法预设模板中，如图 2.76 所示。

02 鼠标指针停留在 Node Graph 面板上并按 Tab 键，在弹出的智能窗口中输入 shuffle 字符以添加 Shuffle2 节点。将 Shuffle2 节点拖曳到 Blur3 节点的下方，如图 2.77 所示。

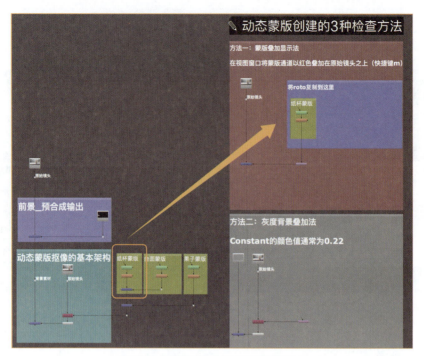

图2.76　将纸杯抠像节点粘贴到预设模板中

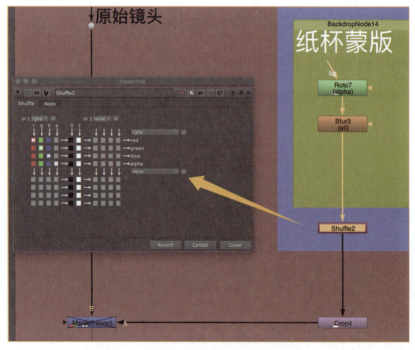

图2.77　添加Shuffle2节点

03 为了获得纸杯的红色ID通道，笔者需要将Roto节点所创建的Alpha通道通过Shuffle2节点转换为红通道，并分别选择关闭绿和蓝通道。因此，基于前面所提到的"逆向思维"，在Shuffle2节点中，笔者需要将最终红通道的输出来源选择为a，将绿和蓝通道分别选择关闭（选中0一列中的黑框）。与此同时，选中Merge5节点并按1键，使Viewer面板中显示纸杯的红色ID通道与原始镜头的叠加效果，如图2.78所示。

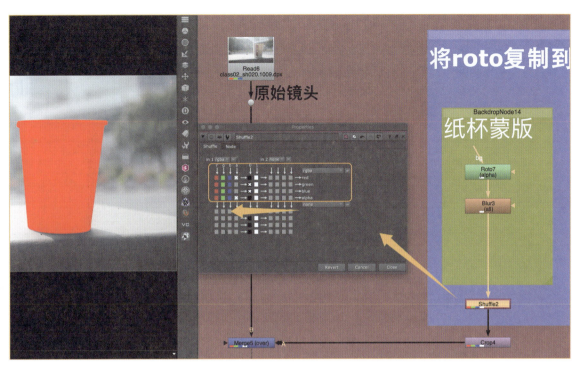

图2.78 使用Shuffle2节点将纸杯设置为红色的ID通道

> **注释** 对于Shuffle2节点输出的Alpha通道一项，如果读者后续需要在输出红绿蓝ID通道的同时输出原始Alpha通信信息，则可以保持选中Shuffle2节点in 1中的a；如果最终在输出红绿蓝ID通道的同时不需要原始Alpha通信信息，则可以选择关闭。

04 为了使节点树更具可读性，打开Shuffle2节点的Properties面板并切换到Node（标记）标签页，单击titl_color图标并在弹出的颜色面板中选择红色。读者还可在lable（便签）栏中输入Shuffle Alpha to Red以便于查看，如图2.79所示。

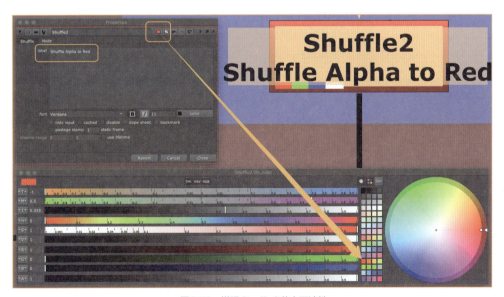

图2.79 增强Shuffle2节点可读性

05 下面再将前景台面的相关抠像节点进行复制，然后将其转换为绿色的ID通道。再次添加Shuffle节点。将新添加的Shuffle4节点拖曳到Defocus5节点的下方，如图2.80所示。

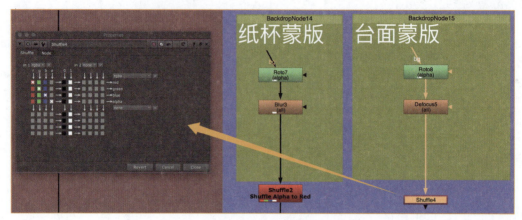

图2.80　添加Shuffle4节点

06 为了获得绿色的ID通道，需要将Shuffle4节点的最终绿通道属性中的输出来源选择为a，将红通道和蓝通道分别选择为关闭（选中0一列中的黑框）。鼠标指针停留在Node Graph面板上并按Tab键，在弹出的智能窗口中输入crop字符即可快速添加Crop5节点，用来裁切HD画面以外不需要像素。鼠标指针停留在Node Graph面板上并按M键，添加Merge9节点，将Merge9节点的A输入端和B输入端分别连接到Crop5节点和Merge5节点上，如图2.81所示。

图2.81　设置各个节点

07 可以看到，虽然通过Shuffle4节点获得了绿色的ID通道，但是纸杯与背景台面交集区域的红色ID通道被前景台面的绿色ID通道覆盖了。因此，需要对台面的绿色ID通道做处理使其在使用Merge9节点叠加进来之前提前减去纸杯部分。

　　首先，将与纸杯抠像相关的节点复制至节点树中。

　　然后，鼠标指针停留在Node Graph面板上并按M键，添加Merge10节点，将Merge10节点的B输入端连接到与前景台面抠像相关的节点上，即Defocus5节点；将A输入端连接到刚刚复制过来的与纸杯抠像相关的节点上，即Blur4节点。

最后，打开Merge10节点的Properties面板，并将operation模式由默认的over（叠加）更改为stencil（蒙版镂空），如图2.82所示。

图2.82　修正纸杯的红色ID通道与前景台面的绿色ID通道的叠加关系

注释　在合成过程中，如果想要提取某一片区域，则可将Merge节点的operation模式调整为mask（遮罩）；如果想要去除某一片区域，则可将Merge节点的operation模式调整为stencil。读者可以打开下载资源包的相应Project Files文件夹中的class02_sh020_roto_Task04End.nk脚本文件进行查看，如图2.83所示。

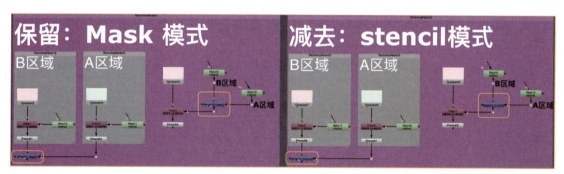

图2.83　使用Merge节点中的mask和stencil运算模式进行保留和去除操作

08　为了使获得前景台面的绿色ID通道的Shuffle4节点更具可读性，可将其titl_color修改为绿色，并在lable栏中输入Shuffle Alpha to Green以便于查看，如图2.84所示。

图2.84　增强Shuffle4节点的可读性

09 下面讲解如何完成台面小果子的蓝色ID通道的制作。先将台面小果子的相关抠像节点进行复制，然后将新添加的Shuffle5节点拖曳到Defocus6节点的下方，如图2.85所示。

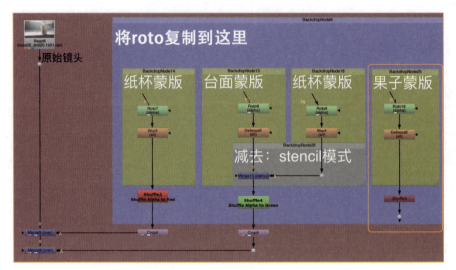

图2.85 添加台面小果子相关抠像节点和添加Shuffle5节点

首先，打开Shuffle5节点的Properties面板，将最终蓝通道属性中的输出来源选择为a，将红通道和绿通道分别选择关闭（选中0一列中的黑框）；

其次，鼠标指针停留在Node Graph面板上并按Tab键，在弹出的智能窗口中输入crop字符即可快速添加Crop6节点；

最后，鼠标指针停留在Node Graph面板上并按M键，添加Merge15节点，将Merge15节点的A输入端和B输入端分别连接到Crop6节点和Merge9节点上，如图2.86所示。

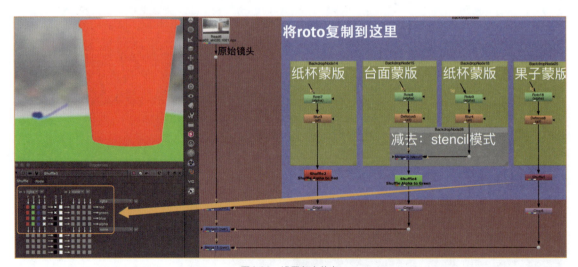

图2.86 设置各个节点

10 将Shuffle5节点的Properties面板中的titl_color修改为蓝色，并在lable栏中输入Shuffle Alpha to Blue，以便于查看。单击选择Merge15节点鼠标指针停留在Node Graph面板上并按1键以使Viewer1节点连接到Merge15节点。可以看到，笔者已经实现了本案例的红绿蓝ID通道的制作，纸杯区域的蒙版已经是红色ID通道，前景台面的蒙版已经是绿色ID通道，台面小果子的蒙版已经是蓝色ID通道，如图2.87所示。

项目2 创建动态蒙版

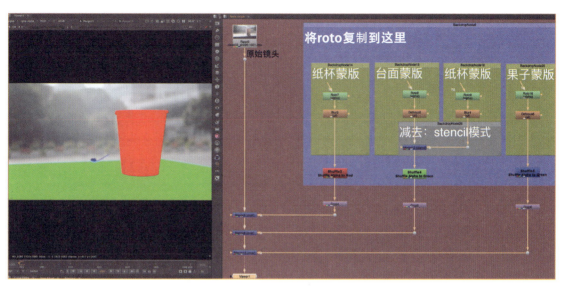

图2.87 完成红绿蓝ID通道的制作

11 完成本案例动态蒙版的红绿蓝ID通道的制作后,再将其渲染输出。

首先,选择Read6节点并按D键,将原始镜头禁用;

其次,选择Merge15节点并按W键,添加Write2节点;

最后,打开Write2节点的Properties面板,在file一栏中选择Project Files/Matte/MatteB/Class02_Task04_MatteB.####.dpx。单击Render按钮并在弹出的窗口中确认帧区间为1001~1031,确认无误后单击OK按钮即开始渲染,如图2.88所示。

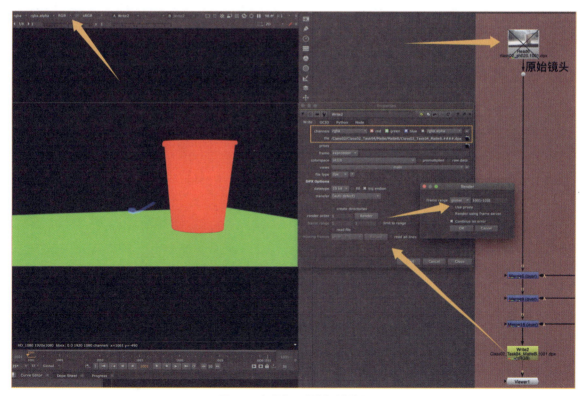

图2.88 红绿蓝ID通道的渲染输出

12▶ 下面对已经输出的红绿蓝ID通道进行应用。

首先，选择Write2节点并按R键，导入刚刚渲染后输出的序列帧；

其次，鼠标指针停留在Node Graph面板上并按G键，添加Grade（调色）节点，将新添加的Grade1节点拖曳至Read6节点下方；

最后，再次选择Read6节点并按D键，将原来禁用的原始镜头重新启用，如图2.89所示。

13▶ 此时，如果使用Grade1节点进行调色就肯定会影响整个镜头的画面颜色。因此，需要使用Shuffle节点将所需的ID进行转换提取。例如，仅仅想对纸杯进行调色使其变得更偏冷色调，可以在新添加的Shuffle6节点的Properties面板中将最终Alpha属性中的输出来源选择为r（即红通道），如图2.90和图2.91所示。

图2.89　红绿蓝ID通道应用前的准备

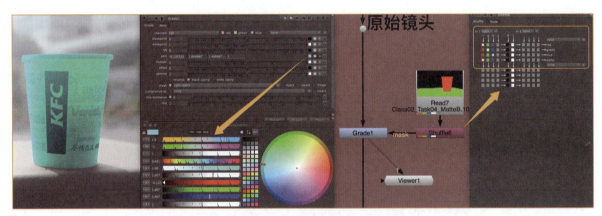

图2.90　使用红绿蓝ID通道对蒙版区域调色

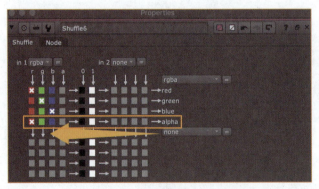

图2.91　Shuffle6节点的具体调节参数

> 注释　读者也可以直接使用Grade节点进行红绿蓝ID通道的提取。打开新复制的Grade2节点并将其Properties面板中的mask由原先的rgba.alpha改为rgba.red，即该调色节点的作用区域仅为红绿蓝ID通道中的红通道，也就是纸杯区域，如图2.92所示。

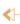

图2.92　直接使用Grade节点进行红绿蓝ID通道的提取

知识拓展：使用Keyer节点创建动态蒙版

在本项目中，笔者主要分享了如何使用Roto节点创建动态蒙版的方法。虽然Roto节点能够应对绝大多数的动态蒙版创建，但是使用Roto节点进行抠像的效率并不高，而且也容易引起边缘的抖动问题。下面讲解如何使用Keyer节点进行动态蒙版的快速创建。

扫码看视频

01 打开下载资源包的相应Project Files文件夹中的class02_sh030_comp_PerksStart.nk文件，可以看到这里已经将预合成处理好的飞船前景元素通过Merge7节点叠加到了实拍原始镜头之上，但是镜头画面中的树叶被遮挡了，如图2.93所示。

图2.93　叠加飞船元素后实拍镜头画面中的树叶被遮挡

02 如果需要将飞船元素合成到实拍镜头画面中，就需要将飞船元素叠加到前景树叶上，这样才符合图层的空间关系。因此，本案例的制作思路是将实拍镜头画面中的前景树叶抠出来，通过预乘操作提取后再将其叠加到飞船元素

上。但是，该镜头不仅树叶数量较多，而且由于镜头是手持方式拍摄的，树叶本身又含有随机运动信息，因此使用本任务的Roto节点进行树叶动态蒙版的创建将花费大量时间。下面，笔者将利用实拍镜头画面本身的红、绿、蓝或亮度等通道进行Alpha通道的转换提取。

单击选择Read5节点，鼠标指针停留在Node Graph面板上并按1键，使Viewer1节点连接到Read5节点。

鼠标指针停留在Viewer面板上并依次按R键、G键、B键和Y键以分别查看原始镜头画面中的红、绿、蓝和亮度等通道，笔者需要对比这4个通道的灰阶以将通道黑白区分度最大的通道作为转换和提取Alpha通道的基础（重点对比查看树叶与背景的差异）。可以看到，相对来说绿通道图像的灰阶（黑白）差异最大，如图2.94所示。

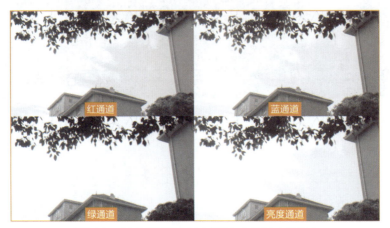

图2.94　对比查看镜头画面中各通道灰阶（黑白）的差异

03 下面将基于绿通道使用Keyer节点进行树叶蒙版的转换与提取。鼠标指针停留在Node Graph面板上并按Tab键，在弹出的智能窗口中输入keyer字符即可快速添加Keyer2节点，如图2.95所示。

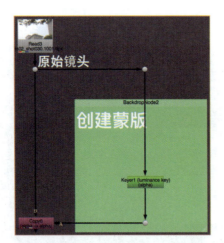

图2.95　在预设脚本文件中添加Keyer2节点

04 打开Keyer2节点的Properties板，单击operation选项并在弹出的下拉菜单中选择green keyer（以绿通道进行抠像）命令，这样Keyer2节点就含有了Alpha通道，并且其Alpha通道的来源就是在步骤04的操作中所选择的绿通道（该通道的树叶与背景的黑白差异最大，最容易提取），如图2.96所示。

05 通过前面关于Alpha通道和蒙版章节的讲解，相信读者已经了解到蒙版其实是一幅黑白的图像，蒙版图像中纯白的区域通过预乘运算后将被完全提取。上一步通过绿通道转换而来的Alpha通道正好与笔者想要的Alpha通道完全相反，笔者需要的是树叶等前景为纯白、天空为纯黑的蒙版图像，因此需要将其进行反转操作。打开Keyer2节点的

Properties（属性）面板，选中invert（反转）复选框，如图2.97所示。

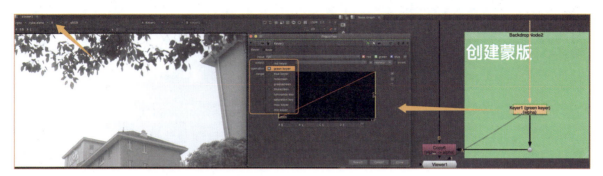

图2.96 提取Alpha通道且来源于绿通道

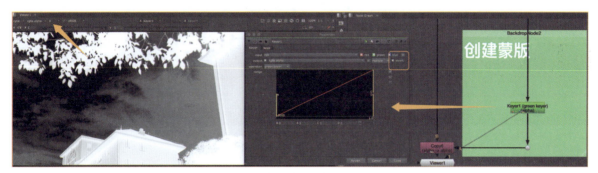

图2.97 选中invert（反转）复选框对Alpha通道进行反转

06 通过上一步操作，笔者基本上获得了前景树叶的蒙版图像。下面，通过调节Keyer2节点中的A和B调节手柄对Alpha通道进行优化，如图2.98所示。

图2.98 调节Keyer2节点中的A和B调节手柄对Alpha通道进行优化

07 鼠标指针停留在Node Graph面板上并按Tab键，在弹出的智能窗口中输入premult字符以添加Premult1节点。同时，将Premult1节点的输入端连接到Copy6节点。鼠标指针停留在Node Graph面板上并按M键以添加Merge1节点，将Merge2节点的A和B输入端分别连接到Premult1节点和Merge7节点。至此，提取的树叶就叠加覆盖到了飞船元素之上，如图2.99所示。

对于本案例边缘问题的处理，读者可以查阅项目4的相关内容进行详细学习，在这里就不展开讲解了。在下一章，笔者将讲解二维跟踪与镜头稳定的内容。

图2.99　完成前景树叶提取

项目 3

二维跟踪与镜头稳定

[知识目标]

- 了解跟踪数据的两大应用：运动匹配和镜头稳定
- 理解并了解单点跟踪、多点跟踪和平面跟踪各自优劣并能够针对镜头情况进行选择性应用
- 了解参考帧（Reference Frame）的设定及其重要性
- 了解透视匹配与运动模糊的产生原理

[技能目标]

- 能够使用 Tracker（跟踪）节点进行跟踪与稳定
- 能够使用 PlanarTracker（平面跟踪）节点进行跟踪与稳定
- 能够掌握 CornerPin2D（二维边角定位）节点进行透视匹配
- 能够完成二维运动模糊的模拟与生成
- 尝试使用 Mocha Pro 软件进行二维跟踪，并将跟踪数据导入 Nuke

项目陈述

在本项目中，首先，读者需要使用Tracker（跟踪）节点和PlanarTracker（平面跟踪）节点完成镜头的运动匹配；然后，在二维跟踪应用过程中，读者需要在屏幕替换案例中使用CornerPin2D（二维边角定位）节点完成新替换元素的透视匹配；同时，读者还需要利用二维跟踪数据完成二维运动模糊的模拟与生成；最后，读者需要使用Tracker节点和PlanarTracker节点完成镜头的稳定。

四两拨千斤：视效制作中的二维跟踪和镜头稳定

在图像合成过程中，跟踪处理是单帧图像合成与镜头序列帧合成最大的差别之一。在进行镜头序列帧合成过程中，数字合成师需要处理由于外部摄像机运动或内部拍摄主体自身运动所带来的运动匹配等问题。

扫码看视频

在影视后期制作过程中，但凡聊到运动，肯定就与关键帧（Keyframes）息息相关。所谓关键帧，即为含有关键内容的帧，用于定义动画或状态变化的帧。在项目2中，笔者着重分享了如何使用Roto节点并通过手动设置关键帧的方式创建动态蒙版。但是，这样的方式并不高效，有没有更快速、更精准的方法呢？答案肯定是有的，那就是跟踪技术。使用二维跟踪技术能够从镜头序列帧中提取运动元素的位置、旋转和大小等信息，所有的这些运动信息都是以关键帧的形式进行保存和记录的，如图3.1所示。

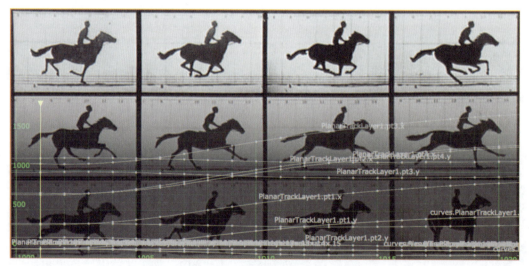

图3.1 关键帧与动画

在后期合成过程中，利用提取的运动信息，数字合成师可以使新添加的元素与镜头内容的运动进行匹配，使其看上去像是使用同一摄像机"拍摄"而成，即运动匹配。使用跟踪数据也可以对镜头进行运动匹配的逆运算（简单理解），即镜头稳定。镜头稳定是利用跟踪数据，消除镜头或画面元素的运动信息，从而达到稳定镜头的效果。

任务3-1 点跟踪：Tracker节点的使用

在本任务中，读者需要重点掌握使用Tracker节点完成class03_sh010镜头的跟踪，并对叠加的色轮（Color Wheel）图案进行运动匹配。首先，读者需了解Tracker节点中的跟踪点由三部分组成，即跟踪锚点（Tracking anchor）、特征跟踪框（Pattern box）和搜索区域框（Search area box）；其次，读者还需

扫码看视频

要根据镜头画面中跟踪特征点的情况合理调整搜索区域框的大小；再次，还需要掌握参考帧的设置；最后，需要将跟踪的数据进行导出。本任务的完成效果如图3.2所示。

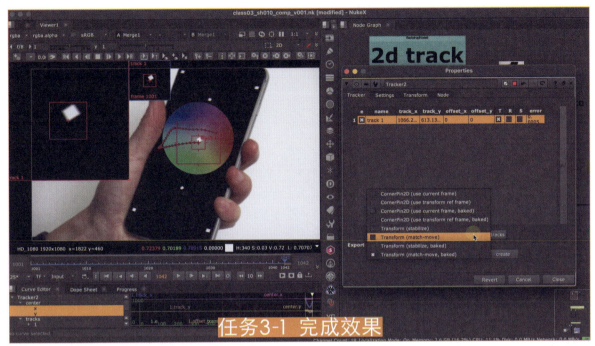

图3.2　本任务完成效果

二维跟踪一般可以分为单点跟踪、多点跟踪和平面跟踪。

● **单点跟踪**：仅能提取跟踪点水平方向或垂直方向的位置变换信息。单点跟踪虽然是最简单的跟踪方式，但是对于难度较高（或较复杂）的镜头，单点跟踪往往是最有用的解决方案。

● **多点跟踪**：能够提取跟踪点水平方向或垂直方向的位置变换信息，同时也能够提取二维范围内的旋转和缩放等变换信息。综合使用多个跟踪点所提取的跟踪数据，通过多点跟踪能够提取画面元素的透视变换信息。但是多个跟踪点所提取的变换信息是一个伪三维（也可理解为2.5D）信息，所以使用多点跟踪只能有限地提取因摄像机角度改变或物体本身运动所引起的透视变换信息。

● **平面跟踪**：由于平面跟踪是基于大量的采样信息进行跟踪运算的，因此相对于单点跟踪和多点跟踪具有更高的精度。平面跟踪擅长跟踪屏幕、墙面和桌面等具有平整表面的运动镜头。平面跟踪根据所创建的选区来定义跟踪的区域，并且提取运动信息以进行新画面元素的运动匹配和替换合成。在二维跟踪计算过程中，平面跟踪是最常用也是最精准的跟踪方式。

下面将讲解二维跟踪中的单点跟踪。

> **注释**　在视效制作过程中，跟踪（Tracking）常常被人们俗称为运动匹配（MatchMove）或摄像机反求。跟踪大致可分为二维跟踪和三维跟踪。在二维跟踪中，主要包括单点跟踪（One Point Tracking）、多点跟踪（Multi-Points Tracking）和平面跟踪（PlanarTracker）；在三维跟踪中，主要包括固定机位的匹配（Fixed Camera Tracking）、摄像机跟踪（Camera Tracking）、物体跟踪（Object Tracking）和动作捕捉（Motion Capture），如图3.3所示。读者可以查阅项目9进行详细学习。

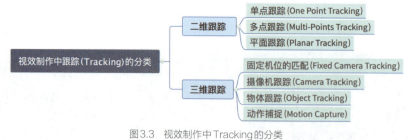

图3.3 视效制作中Tracking的分类

▶ 1. 了解Tracker节点的基本知识

01 打开下载资源中相应Project Files文件夹中的class03_sh010_comp_Task01Start.nk文件，笔者已导入class03_sh010.####.dpx序列。

02 完成Nuke工程文件的设置并按照规范对工程文件进行保存，如图3.4所示。

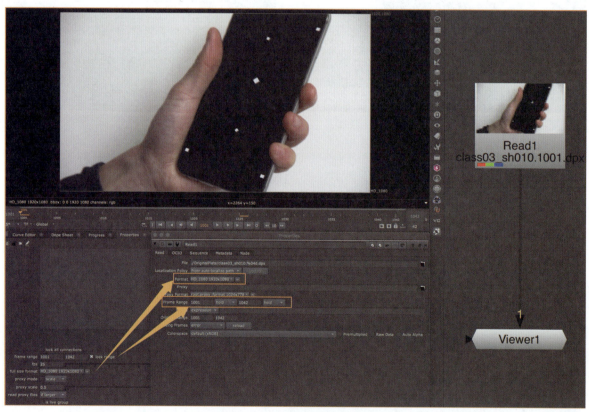

图3.4 Nuke工程设置与文件保存

03 单击选择Read1节点，并在鼠标指针停留在Node Graph面板中时按Tab键，在弹出的智能窗口中输入tracker字符即可快速添加Tracker1节点，如图3.5所示。Tracker节点主要用于提取跟踪数据和运动跟踪数据。

04 单击时间线中的Play forwards/Stop按钮，对镜头class03_sh010进行缓存查看。可以看到，手机在运动过程中稍带有透视改变。屏幕4个角上所贴的跟踪点正好是屏幕的边界。为方便读者阅读，笔者对屏幕上的几个跟踪点进行字母标记，如图3.6所示。

项目3　二维跟踪与镜头稳定

图3.5　添加Tracker1节点

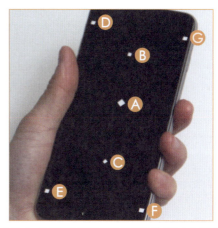

图3.6　缓存镜头序列帧并对屏幕上的跟踪点作标记

05 单击Viewer面板的时间线中的Go to start按钮，将时间线指针停留在1001帧以从第1帧开始跟踪运算。打开Tracker1节点的Properties面板，单击add track（添加跟踪点）按钮，并将Viewer面板中出现的track1放置到屏幕中间的跟踪点A的位置，如图3.7所示。

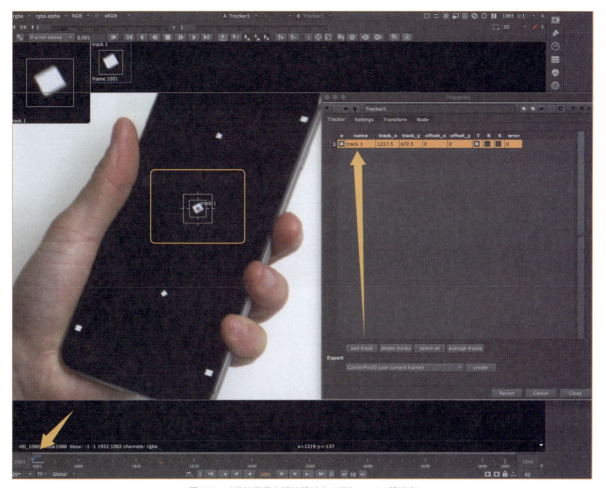

图3.7　对手机屏幕中间的跟踪点A添加track1跟踪点

注释 Tracker节点添加跟踪点的3种方式：
- 使用Properties面板中的add_tracks按钮；
- 按快捷键Alt+Ctrl/Cmd，并直接在添加跟踪点的位置进行单击；
- 使用Viewer面板工具栏中的add_tracks属性控件按钮，如图3.8所示。

图3.8　加载于Viewer面板中的add_tracks按钮

在绝大多数的二维跟踪软件（包括Nuke）中，一个基本的跟踪点由3个部分组成，即跟踪锚点（Tracking anchor）、跟踪特征框（Pattern box）和搜索区域框（Search area box），如图3.9所示。跟踪锚点可以理解为跟踪点的"十字准心"，一般情况下会选择跟踪特征点的中心区域或边角区域；跟踪特征框主要用于定义跟踪特征点的图案或形状，一般情况下需要在整个跟踪运算过程中都保持可见；搜索区域框用于定义当前帧中的跟踪特征点可能在前（后）一帧中自动搜索到相同的图案或形状的区域。

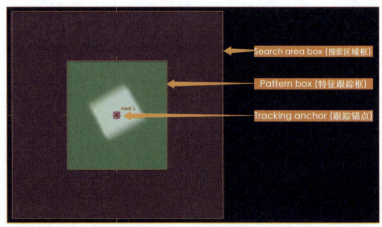

图3.9　跟踪点的基本构成

06 依次调节track1跟踪点的跟踪锚点、跟踪特征框和搜索区域框。将跟踪锚点放置到跟踪点A的边角区域，用跟踪特征框框住跟踪点A的整个图案，将搜索区域框适当放大以使Tracker1节点可以在下一帧再次搜索到跟踪点A的图案。为了增强显示，笔者将Tracker1节点的Properties面板中的gl_color属性设置为紫红色。另外，在调整track1跟踪点的过程中，读者可以查看Viewer面板左上角的中心视图（center viewer）窗口，如图3.10所示。

注释 在调节跟踪特征框或搜索区域框的过程中，按住Ctrl/Cmd键的同时拖曳鼠标可以实现跟踪框或搜索框的单边的调整。

07 单击Viewer面板上侧的track_to_end（向前跟踪）按钮以进行向前跟踪运算。读者也可以开启"红绿灯"显示模式，如果跟踪结果显示为绿色，就表示当前帧的结果较为精准；如果跟踪结果显示为黄色或红色，则表示当前帧的

计算结果可能误差较大，如图3.11所示。

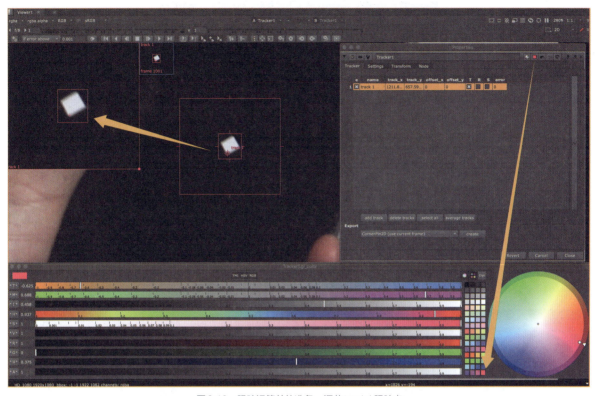

图3.10　跟踪运算前的准备：调节track1跟踪点

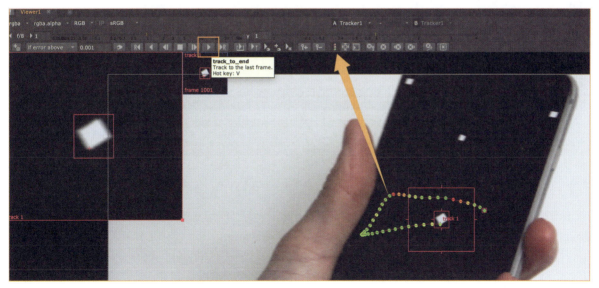

图3.11　track1跟踪点的运算结果

> **注释**　在Viewer面板中，读者需要区分用于跟踪运算的track_to_end按钮和用于缓存播放的Play forwards/Stop按钮，如图3.12所示。

图3.12 区分用于跟踪运算的按钮和用于缓存播放的按钮

如果搜索区域框定义得过大，Tracker节点将在前后帧查找跟踪特征点上花费更多时间，同时也有可能将相似的特征点误判为跟踪特征点。如果搜索区域框定义得过小，Tracker节点将因无法在前后帧自动查找到特征跟踪点而停止跟踪运算。因此，一般而言，当跟踪的镜头运动较为轻微时，可以将搜索区域框设置得较小；当跟踪的镜头运动较为剧烈时，需要增大搜索区域框的尺寸，如图3.13所示。

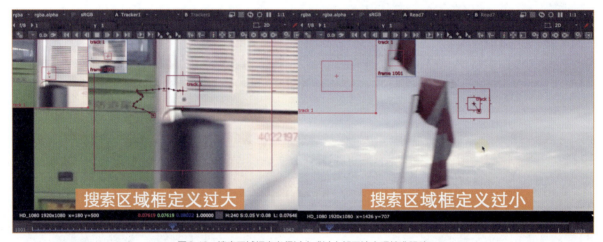

图3.13 搜索区域框定义得过大或过小都无法实现精准跟踪

2. 设定参考帧

Tracker节点同Nuke中的其他节点一样都拥有非常底层和开放的构架，所以可以使用表达式链接等方式将Tracker节点提取的跟踪数据链接到外部节点。在进行二维跟踪的过程中，读者需要有这样一个概念，即跟踪节点仅用于提取画面元素的运动数据信息，无须将其接入节点树（节点流）。

与此同时，在数字合成过程中，读者需要养成先进行单帧画面的合成，再处理镜头序列帧画面合成的思维习惯。对于所选取的单帧画面，数字合成师往往会进行精准的手动透视匹配或位置匹配。因此，对于"这一帧"而言，跟踪节点所提取的运动数据信息无须再对其产生影响。所以，在创建跟踪数据之前，数字合成师需要将跟踪数据的起点（或原点）偏移到"这一帧"，即参考帧（Reference Frame）。

所谓参考帧是指将跟踪数据偏移至原点（起点）的那一帧，通常也是数字合成师进行单帧画面合成的那一帧。在二维跟踪（乃至三维摄像机跟踪）环节，参考帧的设定非常重要，设定不好会造成单帧合成画面的位置改变或跟踪错位等问题。

下面讲解如何对Tracker节点进行参考帧的设定。为方便讲解，笔者将通过叠加色轮图像来完成本镜头参考帧的设定和运动匹配的测试。

01 鼠标指针停留在Node Graph面板中并按Tab键，在弹出的智能窗口中输入colorwheel字符即可快速添加Color-Wheel1节点。

02 鼠标指针停留在Node Graph面板中并按M键，添加Merge1节点。将Merge1节点的A输入端和B输入端分别连接到ColorWheel1节点和Read2节点上，如图3.14所示。

03 选择序列帧中的某一帧以进行色轮图像与单帧画面的位置匹配。单击时间线面板中的Play forwards/Stop按钮对镜头序列帧进行缓存播放，笔者选择1027帧作为单帧合成的画面，因此1027帧也将是Tracker1节点输出跟踪数据时的参考帧，如图3.15所示。

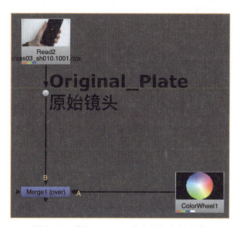

图3.14　使用Merge1节点叠加色轮图像　　　　　　　图3.15　选择1027帧作为单帧合成画面

> **注释**　为方便制作，在选择单帧画面时需要考量以下两个方面：
> - 所选择的单帧画面是否为最清晰。读者需要选择镜头序列帧中运动模糊或虚焦程度最小的那一帧；
> - 所选择的单帧画面是否为最完整。读者需要选择镜头序列帧中出画或遮挡程度最小的那一帧。

04 单击选择Merge1节点，鼠标指针停留在Node Graph面板中并按1键，以使Viewer1节点连接到Merge1节点。可以看到，色轮图像显得过大。因此，需要对其进行缩放操作并将其中心放置到跟踪点A的位置。鼠标指针停留在Node Graph面板中并按T键以添加Transform1节点。将Transform1节点拖曳到ColorWheel1节点的下方。打开Transform1节点的Properties面板，调节色轮图像的位置，如图3.16所示。

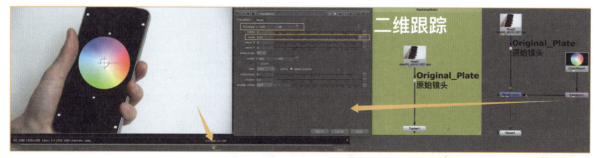

图3.16　添加并调节Transform1节点

05 为了方便后续检查二维跟踪的精度，笔者希望叠加色轮图像后仍然能够看到手机屏幕上所粘贴的跟踪点A，因

此需要降低色轮图像的透明度。打开Merge1节点的Properties面板，将mix（混合）的值设置为0.2，如图3.17所示。

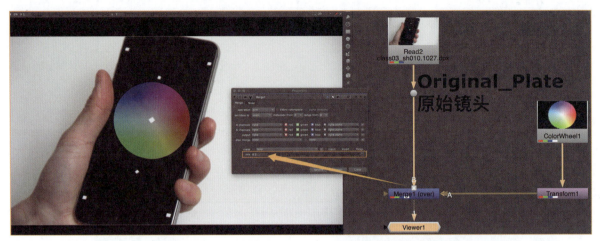

图3.17　调节Merge1节点的mix属性值以降低前景图像的透明度

注释　在Merge节点中，如果mix属性有所更改，则节点的B输入端会显示X标识，如图3.18所示。

图3.18　Merge节点中用于提示透明度更改的X标识

在1027帧完成了色轮图像与镜头序列帧的位置匹配。在输出Tracker1节点所提取的运动数据之前，需要对Tracker1节点设置参考帧。

06　打开Tracker1节点的Properties面板并切换到Transform（位移变换）标签页。然后，在确认时间线指针停留在1027帧后，单击面板中的set to current frame（将当前帧设置为参考帧）按钮，将reference frame输入栏中的数字由原来的1改为1027，同时translate（位移变换）一栏中的参数也都设置为0，这说明Tracker1节点所提取的跟踪数据的原点（起点）已经偏移到了1027帧，如图3.19所示。

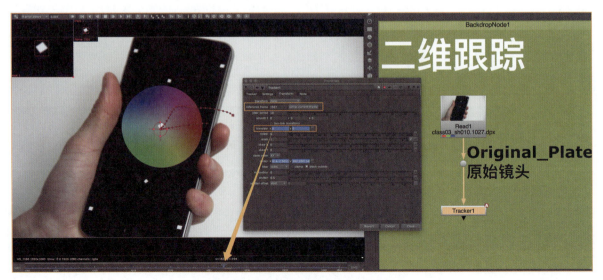

图3.19　完成Tracker1节点的参考帧设定

3. Export 选项说明

在完成参考帧的设定后，读者可以将 Tracker1 节点所提取的跟踪数据进行输出。Tracker 节点的 Export（输出）选项较多，如图 3.20 所示，下面对其作详细说明。

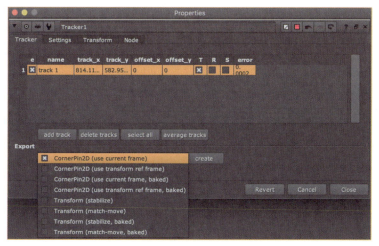

图 3.20　Tracker 节点的 Export 选项

第一，笔者将 Tracker 节点的 Export 选项分为两类：CornerPin2D 和 Transform。这里的 CornerPin2D 和 Transform 即是 CornerPin2D 节点和 Transform 节点。也就是说，Tracker 节点是将其提取的跟踪数据信息存放到 CornerPin2D 节点或 Transform 节点中。

对于单点跟踪而言，由于其仅能提取跟踪点水平方向或垂直方向的位置变换信息，因此可以使用 Transform 节点进行存放。对于四点跟踪而言，由于其不仅能够提取跟踪点水平方向和垂直方向的位置变换信息，还能够提取旋转、缩放等透视信息，因此此时 Transform 节点就无法胜任，而需要将含有透视信息的跟踪数据存放到 CornerPin2D 节点中。

> **注释**　（1）输出 CornerPin2D 模式至少需要在 Tracker 节点中添加 4 个跟踪点，否则会弹出如图 3.21 所示的提示窗口。
>
> （2）Tracker 节点的 Properties 面板中的 T、R、S 分别代表的是 Translate（位移变换）、Rotate（旋转）和 Scale（缩放），如图 3.22 所示。

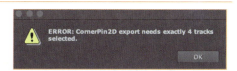

图 3.21　输出 CornerPin2D 模式至少需要 4 个跟踪点

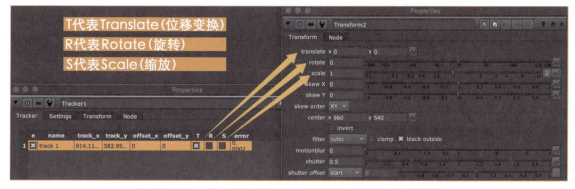

图 3.22　Properties 面板中的 T、R、S 分别代表位移变换、旋转和缩放

第二，分清楚CornerPin2D和Transform两个大类后再来分别细看CornerPin2D中的4个选项。它们可以再细分成两类，第一类是不带有baked（烘焙）属性的，第二类是含有baked属性的。

所谓含有baked属性是指将使用Tracker节点提取的跟踪数据输出存放到CornerPin2D节点的过程中执行的是"复制"操作。因此，存放跟踪数据的CornerPin2D节点与Tracker节点不存在关联。默认设置下，Tracker节点在输出跟踪数据的过程中设置为关联模式。可以看到，新生成的CornerPin2D1节点与Tracker1节点之间有一根淡绿色的箭头线。读者可以在Edit（编辑）菜单中找到Expression Arrows（表达式箭头线）命令，使绿色的箭头线在Node Graph面板中显示或隐藏，如图3.23所示。

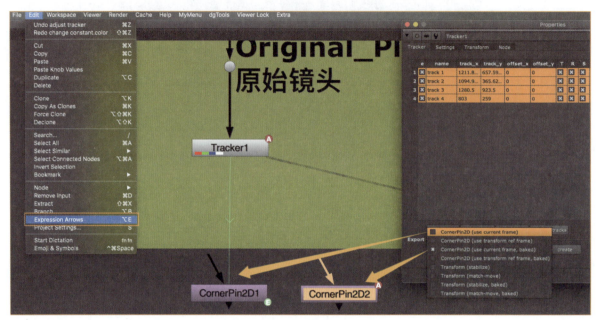

图3.23　baked模式与绿色的箭头线

注释　在Nuke中，除了有绿色的表达式箭头线，还常常会遇到橙色的克隆关联线（Clone）。通过橙色的克隆关联线可以实现"一改全改"的功效，即调节某个属性参数，相关联的节点也会同步修改参数，如图3.24所示。

图3.24　橙色的克隆关联线

第三，理解了关联与烘焙的两种模式后，笔者再对比说明CornerPin2D（use current frame）与CornerPin2D（use transform ref frame）两项。

所谓CornerPin2D（use current frame）即指在将用Tracker节点提取的跟踪数据输出存放到CornerPin2D节点的过程中，将时间线指针所停留的帧定义为参考帧，因此在这种模式下无须再设置Transform标签页中的set to current frame属性；所谓CornerPin2D（use transform ref frame）选项即指在将用Tracker节点提取的跟踪数据输出存放到CornerPin2D节点的过程中需要设置Transform标签页中的set to current frame属性。

第四，现在再来说明Transform类中的4个选项。存放到Transform节点的跟踪数据也可以先分成关联与baked两种模式。同时，在默认的关联模式下，还可以分为Transform（stabilize）和Transform（match-move）两种模式。

所谓Transform（stabilize）即指将Tracker节点提取的跟踪数据输出存放到Transform节点，并进行镜头稳定；所谓Transform（match-move）即指将Tracker节点提取的跟踪数据输出存放到Transform节点，并进行运动匹配。

笔者对Tracker节点中的Export选项的总结说明如图3.25所示。

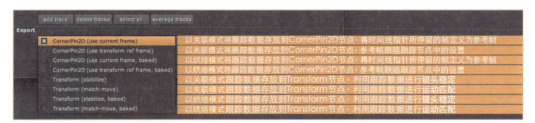

图3.25　Tracker节点中的Export选项说明

在前面笔者仅添加了一个跟踪点，因此选择Transform（match-move）模式。同时，存放跟踪数据的Transform节点需要添加至已经在1027帧完成手动匹配位置的色轮图像，因此将Transform_MatchMove1节点连接到Transform1节点下游。选择Merge1节点并单击时间线中的Play forwards/Stop按钮，进行最终效果的缓存预览，此时添加跟踪数据后的色轮图像已经能够跟随手机屏幕的运动，仿佛"粘贴"在了手机屏幕上，如图3.26所示。

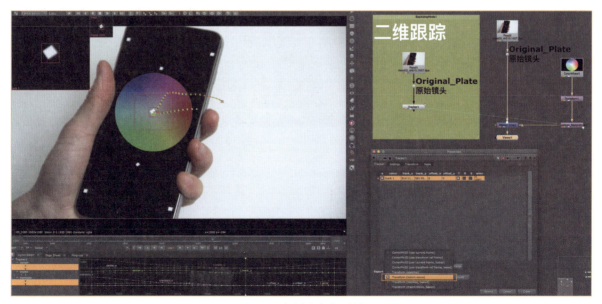

图3.26　完成本任务效果制作

任务3-2　使用CornerPin2D节点进行屏幕素材透视匹配

在本任务中，读者需要了解CornerPin2D节点操作的操作步骤与注意事项，能够使用CornerPin2D节点完成本任务中手机屏幕的透视匹配。

扫码看视频

CornerPin2D节点是一类特殊的形变节点，专为匹配透视变换而设计。当使用四点跟踪或平面跟踪时，可以将跟踪节点提取的跟踪数据导出为动态的边角定位点，通过调整4个独立边角点的位置即可进行透视变换设定。

01 打开下载资源中相应Project Files文件夹中的class03_sh010_comp_Task02Start.nk文件。笔者已经导入了棋盘格（Checker Board）图像和手机屏幕替换图像。在上一任务中，笔者已经完成了色轮图像的运动匹配，在本任务中最终需要完成手机屏幕的替换，因此需要将手机屏幕图像素材进行合成匹配。为便于检查二维跟踪的质量，可以先使用与手机屏幕素材相同画面尺寸的棋盘格图像进行粗合，粗合没有问题后再替换手机屏幕图像素材进行精合。框选ColorWheel1节点和Transform1节点，按Delete键将它们删除。然后将Transform_MatchMove1节点的输入端连接到棋盘格图像上，即Read1节点上，如图3.27所示。

图3.27　打开本任务的工程文件并将棋盘格图像接入节点树

02 单击选择Merge1节点，鼠标指针停留在Node Graph面板中并按1键，使Viewer1节点连接到Merge1节点。单击时间线中的Play forwards/Stop按钮进行缓存查看，可以看到，替换后的棋盘格图像虽然含有运动匹配信息，但是其位置和透视还需要再调整，如图3.28所示。

> **注释**　为便于结合实拍画面中的白色跟踪点进行检查和对比，笔者仍将Merge1节点的mix属性控件的参数值保留为0.2。

下面将添加CornerPin2D节点以完成棋盘格图像的透视匹配。

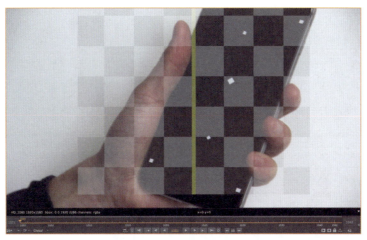

图3.28 棋盘格图像的透视未匹配

03 在添加CornerPin2D节点之前,将时间线指针停留在1027帧。然后,鼠标指针停留在Node Graph面板中时按Tab键,在弹出的智能窗口中输入cornerpin2d字符即可快速添加Corner-Pin2D1节点。

04 将新添加的CornerPin2D1节点拖曳到棋盘格图像的下游,如图3.29所示。

> **注释** 需要将调节透视匹配的CornerPin2D1节点放置在存放运动匹配数据信息的Transform_MatchMove1节点之前。

图3.29 添加CornerPin2D1节点

在开始使用CornerPin2D1节点进行透视匹配之前,读者可以回想一下寄送明信片的情景:需要填写寄件人(From)和收件人(To)的地址信息并贴上邮票。下面,笔者先来完成"填写From信息"这一操作步骤。

05 为避开图像调节过程中透视改变的干扰,务必将Viewer1节点的输入端连接到CornerPin2D1节点的上游,即棋盘格图像的上游。然后,打开CornerPin2D1节点的Properties面板并切换到From(来源于)标签页。

06 将Viewer面板中显示的4个控制点(from1、from2、from3和from4)就近放到棋盘格图像原本的4个边角处,如图3.30所示。

> **注释** 在使用CornerPin2D节点进行透视匹配的过程中,务必重视在调节From标签页和CornerPin2D标签页前将Viewer1节点的输入端连接到CornerPin2D节点的上游。

07 下面再来完成"贴上邮票"这一操作步骤。先将Properties面板切换到CornerPin2D标签页,然后单击Copy 'from'按钮,此时用于调节边角定位的4个To控制点的位置"跟随响应"到了之前所调整好的4个控制点,如图3.31所示。读者可以把这一步简单理解为给需要寄送的明信片贴上邮票。

08 最后来完成"填写To信息"这一操作步骤。先将Viewer1节点的输入端连接到Merge1节点的上游,即原始镜头的上游,然后将Viewer面板中显示的4个控制点(to1、to2、to3和to4)就近放置到棋盘格图像原本的4个边角处,如图3.32所示。

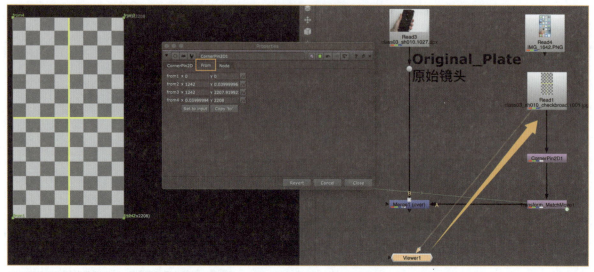

图3.30 完成"填写From信息"步骤

图3.31 完成"贴上邮票"步骤

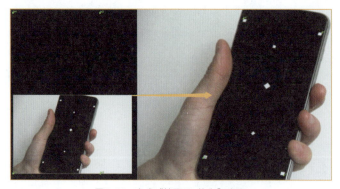

图3.32 完成"填写To信息"步骤

笔者再次结合明信片寄送情景对如何使用CornerPin2D1节点进行透视匹配所做的简单总结如图3.33所示。

09 单击选择Merge1节点,鼠标指针停留在Node Graph面板中并按1键,以使Viewer1节点连接到Merge1节点。可以看到,在参考帧1027帧,笔者已经通过CornerPin2D1节点完成了棋盘格图像与实拍镜头画面中手机屏幕的透视匹配,如图3.34所示。

项目3 二维跟踪与镜头稳定

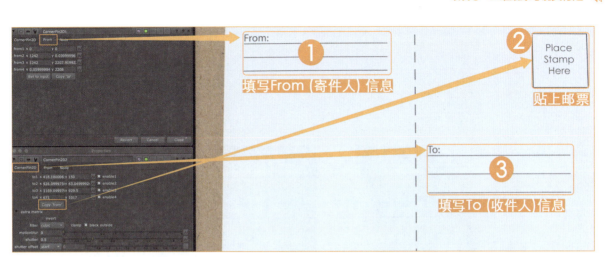

图3.33 结合明信片寄送情景理解CornerPin2D1节点的透视匹配

图3.34 完成透视匹配

> **注释** 在使用CornerPin2D1节点进行透视匹配的过程中，读者还可以使用小键盘的数字键对From和To控制点的位置进行更高精度的微调，如图3.35所示。例如：

- 数字键4和数字键6分别用于控制向左和向右的微调；
- 数字键2和数字键8分别用于控制向下和向上的微调；
- 数字键1、3、7和9分别位于数字小键盘的对角线位置，分别用于控制对角线方向的微调。

按住Shift键不放进行以上操作时，微调的效果将成倍地增强；按住Ctrl/Cmd键不放进行以上操作时，微调效果将成倍的减弱。

除了CornerPin2D1节点，Nuke中的很多节点在进行位置调整时都支持以上快捷操作，读者可以自行探索。

图3.35 使用小键盘的数字键对控制点进行微调

105

10 单击选择Merge1节点，鼠标指针停留在Node Graph面板中并按1键，以使Viewer1节点连接到Merge1节点。单击时间线中的Play forwards/Stop按钮进行缓存查看，可以看到，虽然棋盘格图像在参考帧位置已经完成了透视匹配，但是由于跟踪信息仅仅来源于单点跟踪，因此棋盘格图像还未完全实现运动匹配。本任务的运动匹配不是特别复杂，读者可以尝试使用多点跟踪或手动设置关键帧的方式完成运动匹配。当然，笔者也会在下一任务中具体讲解如何使用PlanarTracker节点完成高质量运动匹配，如图3.36所示。

图3.36 完成单帧透视匹配

任务3-3 面跟踪：PlanarTracker节点的使用

在本任务中，读者需要使用PlanarTracker节点完成手机屏幕的跟踪替换，还需了解PlanarTracker节点的创建方式与参考帧设置，并掌握PlanarTracker节点的数据输出与应用。

扫码看视频

1. 使用PlanarTracker节点进行运动匹配

在上一任务中，由于仅使用单点跟踪对实拍镜头中的手机屏幕进行跟踪，因此棋盘格图像的运动匹配仍不精准。下面将使用平面跟踪对其进行优化。

01 打开下载资源中相应Project Files文件夹中的class03_sh010_comp_Task03Start.nk文件。在Nuke中，完成平面跟踪需要使用PlanarTracker节点。读者可以采用两种方式调出PlanarTracker节点。

第一种方式： 鼠标指针停留在Node Graph面板中并按Tab键，在弹出的智能窗口中输入planartracker字符即可调出PlanarTracker节点。在当前的Nuke版本（Nuke12及以上版本）中，PlanarTracker节点的模块加载于Roto节点（或RotoPaint节点）内，所以Node Graph面板中添加的是Roto1节点。与常规Roto节点稍有不同的是，用于平面跟踪的Roto节点会在节点名称下方标注（alpha mask_planartrack.a），如图3.37所示。

图3.37 平面跟踪模块加载于Roto节点

第二种方式： 鼠标指针停留在Node Graph面板中并按O键，直接添加Roto节点。在平面跟踪过程中，数字合成师需要使用Roto节点中的样条曲线绘制平面跟踪的区域，因此也可以通过将绘制选区转换为平面跟踪区域的方式直接在Roto节点中调用平面跟踪模块。在本任务中，笔者将以该方式进行讲解。

02 使用Roto1节点中的Bezier曲线在1001帧画面中的手机屏幕区域绘制平面跟踪的选区，然后通过框选或按Ctrl+A/Cmd+A快捷键将绘制的Bezier曲线进行全选。

03 单击鼠标右键并在弹出的菜单中选择planar-track this shape...（对所绘制选区进行平面跟踪）命令。可以看到，选择该模式后Bezier曲线由原来的红色抠像模式转变成了蓝紫色的平面跟踪模式，如图3.38所示。

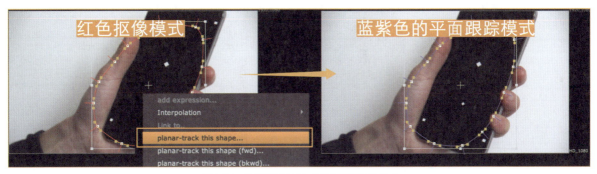

图3.38　将所绘制的选区转换为平面跟踪模式

注释　在使用PlanarTracker节点之前，应务必留意使用的是否是NukeX（Nuke高级版）。如果使用的是Nuke（Nuke标准版），则单击鼠标右键后弹出的菜单中的平面跟踪选项为灰色禁用状态，如图3.39所示。

图3.39　使用Nuke（Nuke标准版）则无法使用平面跟踪模块

04 打开Roto1节点的Properties面板，为获得更加精准的跟踪结果，读者还可以选择平面跟踪的变换类型。默认设置下PlanarTracker节点开启P模式（透视变换），单击Viewer面板上侧的track_to_end（向前跟踪）按钮以进行向前跟踪运算。需要注意，由于当前的Roto1节点用于进行平面跟踪计算，因此需要将Roto1节点的输入端连接到原始镜头，如图3.40所示。

图3.40　选择平面跟踪变换类型并执行平面跟踪运算

05 完成跟踪运算后，将Roto1节点的Properties面板打开，切换到Transform标签页即可查看提取的平面跟踪数据，如图3.41所示。

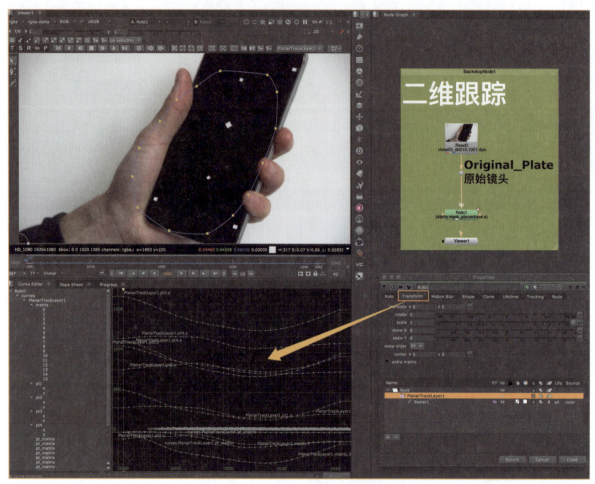

图3.41 平面跟踪提取的跟踪数据

另外，平面跟踪过程中较难处理的是跟踪区域含有光影变化或前景干扰。对于简单的镜头，读者可以通过创建新的跟踪层来屏蔽干扰。在PlanarTracker节点中，创建的第2个跟踪层即为第1个跟踪层的屏蔽区域，如图3.42所示。

图3.42 创建新的跟踪层以进行屏蔽

2. 数据输出和参考帧设定

同Tracker节点一样，PlanarTracker节点也是仅用于提取画面元素的运动数据信息，因此无须将其接入节点树。下面将分享如何进行PlanarTracker节点的数据输出和参考帧的设定。

打开Roto1节点的Properties面板并切换到Tracking标签页，加载于Roto1节点的平面跟踪模块及其输出选项主要集中于该标签页，如图3.43所示。读者也可以通过create_pin_option属性进行平面跟踪数据的输出。

图3.43 跟踪数据输出选项

与Tracker节点相比，平面跟踪节点主要将提取的跟踪数据存放于CornerPin2D节点，因此其输出选项相对较少。下面先讲解Tracking标签页中的输出选项。

• CornerPin2D（relative）：以相对模式将平面跟踪数据存放到CornerPin2D节点中，即根据当前帧与参考帧的相对位移变换对图像做透视变形处理。

• CornerPin2D（absolute）：以绝对模式将平面跟踪数据存放到CornerPin2D节点中。

• CornerPin2D（stabilize）：将平面跟踪数据转换为镜头稳定数据并存放到CornerPin2D节点中。

• Tracker：将平面跟踪数据转换为Tracker节点。

了解了Tracking标签页中的输出选项后，再来理解位于Viewer面板右上角的create_pin_option属性及其下拉菜单中的选项就显得更为简单。create_pin_option属性及其下拉菜单中的选项仅是在Tracking标签页中输出选项的基础上将输出跟踪数据类型分为了baked模式和关联模式（即带有表达式箭头线）。当然，也可以直接通过Tracking标签页中的link output（输出关联）选项实现baked模式或关联模式，如图3.44所示。因此，这两处的输出内容其实并无差异。

图3.44 开启输出跟踪数据类型为baked模式或关联模式

下面通过本案例的制作，分别讲解将平面跟踪数据导出为CornerPin2D（relative）和CornerPin2D（absolute）这两种模式的操作步骤。先使用CornerPin2D（relative）相对模式完成二维跟踪数据的输出与参考帧设定。

01 在Export下拉菜单中选择CornerPin2D（relative）选项，即以相对模式将平面跟踪数据存放到CornerPin2D节点中。在新生成的CornerPin2D2节点中，其节点名称下标注了relative。使用CornerPin2D（relative）模式可以在新生成的CornerPin2D2节点中直接设置参考帧，如图3.45所示。

02 将新生成的CornerPin2D2节点拖曳到CornerPin2D1节点下游。在Node Graph面板选择Merge1节点并按1键，以使Viewer1节点连接到Merge1节点，缓存预览后可以看到棋盘格图像的运动基本匹配，但是棋盘格图像的位置出现了偏移，如图3.46所示。

03 将时间线指针停留在1027帧，单击Tracking标签页中的set to current frame按钮，完成参考帧设置。缓存预览后可以看到，棋盘格图像较完美地"贴"在了实拍画面的手机屏幕上。为便于读者区分用于透视匹配的CornerPin2D1节点和用于存放跟踪数据的CornerPin2D2节点，笔者通过使用两个BackdropNode节点分别对其进行标准说明，如图3.47所示。

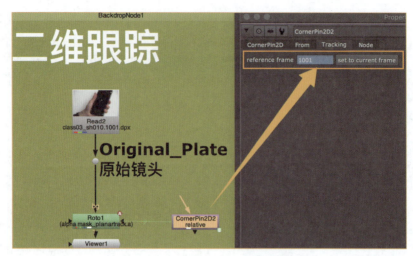

图3.45　输出CornerPin2D（relative）相对模式

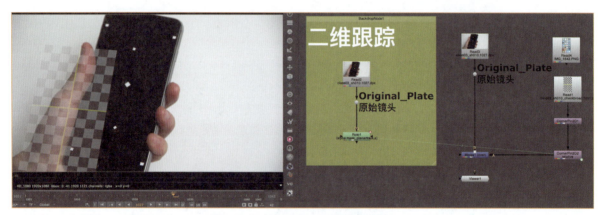

图3.46　运动基本匹配，但是图像出现偏移

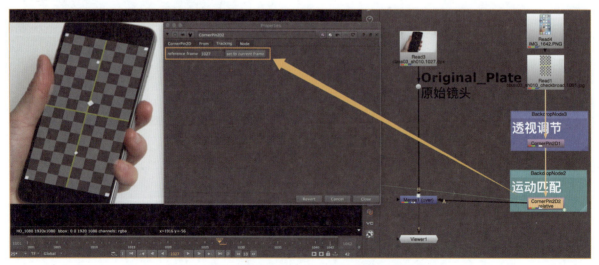

图3.47　使用CornerPin2D（relative）相对模式完成运动匹配

> **注释**　CornerPin2D（relative）相对模式与Tracker节点输出模式中的CornerPin2D（use transform ref frame）较为相似。

下面再使用CornerPin2D（absolute）模式完成二维跟踪数据的输出与参考帧设定。

01 在Export下拉菜单中选择CornerPin2D（absolute）选项，即以绝对模式将平面跟踪数据存放到CornerPin2D节点中。新生成的CornerPin2D3节点的节点名称下标注了absolute。在该模式下，存放跟踪数据的CornerPin2D3节点中，to选项将被设置为所绘选区平面的4个边角，from选项将被设置为所连接镜头素材的画面尺寸，如图3.48所示。使用该模式，在默认设置下叠加的图像素材会被完全地放置在所绘制的选区平面内。

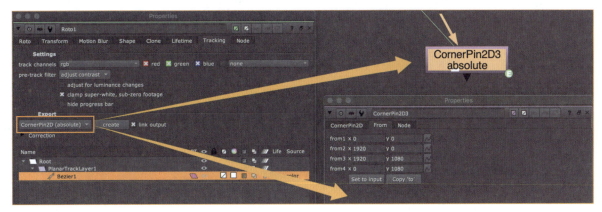

图3.48 输出CornerPin2D（absolute）模式

02 选中新生成的CornerPin2D3节点，按住Ctrl/Cmd+Shift键的同时将CornerPin2D3节点直接放置到已经连接在节点树中的CornerPin2D2节点上，实现节点的替换。在Node Graph面板中再次选择Merge1节点并按1键，以使Viewer1节点连接到Merge1节点上，缓存预览后可以看到棋盘格图像的运动仍然基本匹配，但是棋盘格图像出现了形变，如图3.49所示。

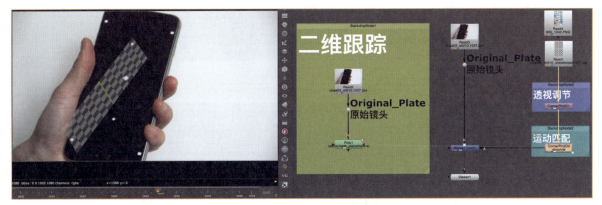

图3.49 运动基本匹配，但是图像出现形变

> **注释** Nuke中快速替换节点：按住Ctrl/Cmd+Shift快捷键，同时将新替换的节点直接放置到需要被替换的节点上。

03 将时间线指针停留在1027帧，打开CornerPin2D3节点的Properties面板并切换到From标签页。单击Copy 'to' 按钮，将CornerPin2D标签页中的to选项所设置的4个边角信息复制到From标签页。缓存预览后可以看到棋盘格图像的位置已经完全匹配，但是"静止不动"，如图3.50所示。

04 反复切换CornerPin2D标签页和From标签页可以看到标签页中的to和from的属性参数完全相同，所以出现"静止不动"的原因其实是to属性中的运动数据正好被from属性的参数"抵消"了，此时需要在参考帧位置删除关键帧。依次单击from属性栏后的Animation muenu（动画属性）图标并在弹出的下拉菜单中选择No animation（无动画）

命令，从而使From标签页中的运动数据仅"停留"于参考帧位置，即1027帧，如图3.51所示。

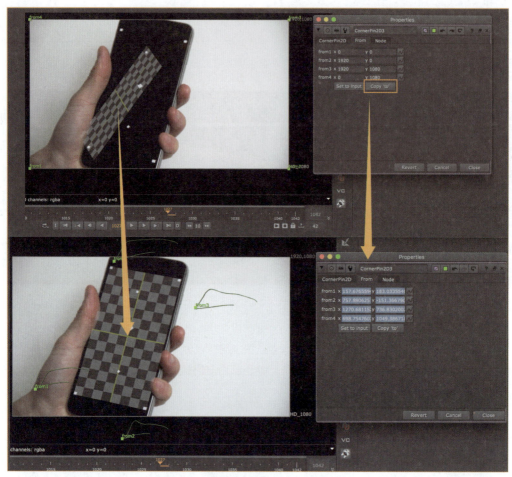

图3.50 棋盘格图像位置匹配但"静止不动"

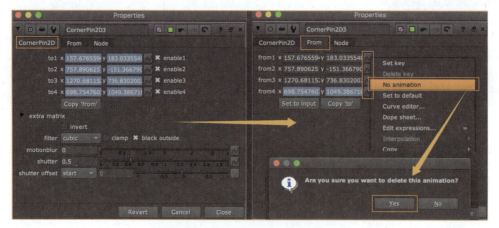

图3.51 删除From标签页中的运动数据

05 再次单击时间线中的Play forwards/Stop按钮进行缓存查看，可以看到棋盘格图像较完美地"贴"在了实拍画面的手机屏幕上，如图3.52所示。

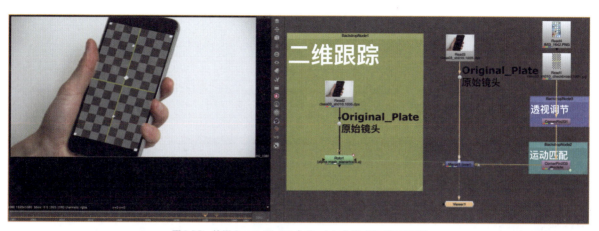

图3.52 使用CornerPin2D（absolute）模式完成运动匹配

注释 CornerPin2D（absolute）模式与Tracker节点输出模式中的CornerPin2D（use current frame）较为相似。

任务3-4 二维运动模糊的模拟与生成

在本任务中，读者需要了解二维运动模糊的产生原理和二维运动模糊的强度匹配，掌握如何在二维变换类节点中进行运动模糊的模拟与生成，还需要利用二维跟踪数据完成本案例镜头的二维运动模糊合成匹配。

扫码看视频

所谓运动模糊即摄像机在长时间曝光或拍摄快速运动的物体时，场景中的物体在曝光时间内产生位移变化从而出现拍摄物体边缘"模糊"或"拖影"的现象。在数字合成中，缺乏运动模糊是使合成画面看起来不真实的重要原因之一。失去运动模糊会使移动的物体看起来有跳跃感，从而使画面缺乏连贯性和真实感。因此，含有运动模糊的画面更加符合人眼的观看方式。

对于二维运动模糊的处理通常采用快门速度模拟和多帧混合等方式。在数字合成过程中，当合成师将设置的关键帧信息或提取的运动信息存放于Transform（位移变换）节点或PlanarTracker节点等二维变换类节点中时，通过这一类节点中的motionblur（运动模糊）和shutter（快门）等相关属性控件可在不添加其他节点的基础上完成运动模糊的模拟与生成。

在Nuke中，含有motionblur和shutter等运动模糊相关属性控件的节点如图3.53所示。

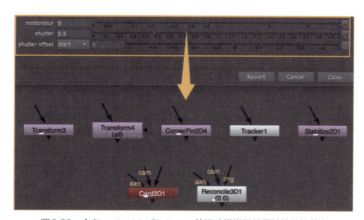

图3.53 含有motionblur和shutter等运动模糊相关属性控件的节点

为便于读者了解这些节点中的motionblur和shutter属性控件的具体含义，笔者进行以下简单测试。

01 打开下载资源中相应Project Files文件夹中的class03_sh010_comp_Task04Start.nk文件。笔者已经导入了用于测试二维运动模糊的图像素材fro mm test.1001.exr，并将其分成了有运动模糊和无运动模糊两组。在这两组节点预设中，笔者通过添加Transform1节点和Transform2节点对该图像设置了完全相同的旋转动画关键帧。可以看到，图像素材在缓存播放过程中含有旋转动画，但是缺少相对应的运动模糊特征，如图3.54所示。

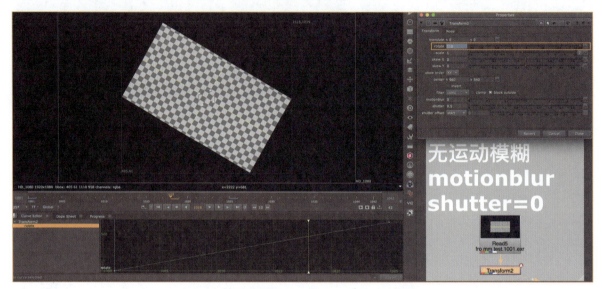

图3.54　对测试图像设置旋转动画，但缺少运动模糊属性

02 打开Transform1节点的Properties面板，在其他参数保持相同的情况下，分别将motionblur属性控件的参数设置为0.01和5以对Viewer面板中的计算结果进行对比查看。可以看到，motionblur属性控件影响的是运动模糊的采样精度，对运动模糊的强度无影响，如图3.55所示。motionblur属性控件的参数越大，采样次数就越多，结果就越平滑，计算时间也就越长。

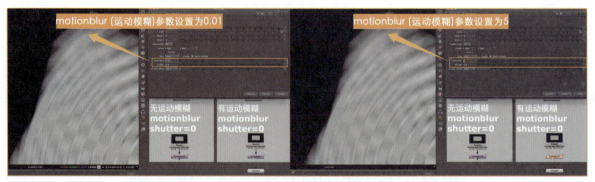

图3.55　motionblur属性控件影响采样精度

03 将Transform1节点中的motionblur属性控件设置为1，将shutter属性控件分别设置为1和2，对Viewer面板中的计算结果进行对比查看。可以看到，shutter属性能够影响模拟生成的运动模糊效果，且参数值越大，运动模糊效果越强烈，如图3.56所示。

需要注意的是，上一步操作中，shutter属性控件的参数并不是代表快门时间为1秒或2秒，而是指模拟生成运动模糊时快门保持打开状态的帧数。例如，值为0.5时对应于半帧（理论上），这里的1和2分别代表的是1帧和2帧。

由于快门在每个帧间隔保持打开的时间越长，运动模糊就越明显，因此在图3.56中shutter属性控件参数为2时生成的运动模糊明显比shutter属性控件参数为1时生成的运动模糊更强烈。

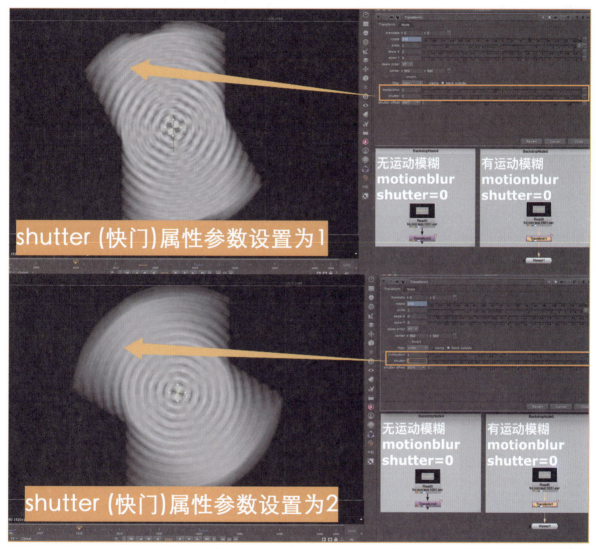

图3.56　shutter属性控件影响运动模糊强度

读者也可以简单理解为：如果shutter属性控件的参数为1，则当前帧的运动模糊是借前后各1帧画面"重影"而生成的；如果shutter属性控件的参数为2，则当前帧的运动模糊是借前后各2帧画面"重影"而生成的。

下面以shutter属性控件参数为2时1010帧所模拟生成的运动模糊作简单验证。

01　将Viewer1节点的输入端连接到Transform1节点，鼠标指针停留在Node Graph面板中时按O键以添加Roto2节点，使用Roto2节点中的样条曲线标记测试图像左上角的运动模糊情况，如图3.57所示。

02　将Viewer1节点的输入端连接到Transform2节点，并依次查看对于未添加运动模糊的测试图像而言，Roto2节点所绘制的两个标记框的位置。可以看到，两个标记框所标记的位置分别与1010帧和1012帧的测试图像左上角的边角重合。因此，当shutter属性控件参数为2时，1010帧的运动模糊与其相近的两帧相关，shutter属性控件是以帧为单位的，如图3.58所示。

图3.57 对1010帧的运动模糊情况进行标记

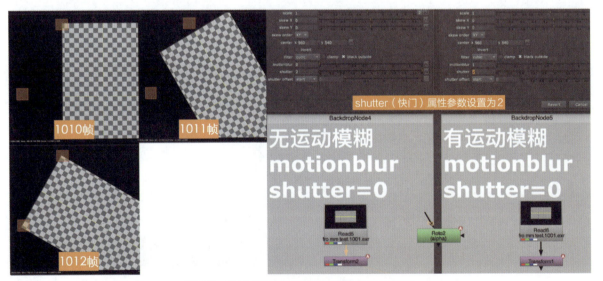

图3.58 1010帧的运动模糊与1011帧和1012帧相关

03 理解了motionblur属性控件仅影响运动模糊的采样精度,shutter属性控件仅影响运动模糊的强度后,笔者再回过头来完成本案例镜头中运动模糊的匹配。单击选择Merge1节点,鼠标指针在Node Graph面板中时按1键,以使Viewer1节点连接到Merge1节点。时间线指针停留在实拍画面中跟踪点运动模糊较为明显的1020帧。打开存放平面跟踪数据的CornerPin2D3(absolute)节点的Properties面板,切换到CornerPin2D标签页,将motionblur属性控件的参数值设置为3,shutter属性控件的参数值设置为0.35,如图3.59所示。

在数字合成中,运动模糊一般可分为二维运动模糊和三维运动模糊。二维运动模糊的生成方式主要有以下几种。

• 使用节点自带的运动模糊属性控件,例如Roto节点中的Motion Blur标签页中的属性控件;
• 使用存放于位移变换类节点中的关键帧或跟踪数据;
• 使用MotionBlur2D(二维运动模糊)节点+VectorBlur(矢量模糊)节点;
• 使用第三方Gizmos插件或RSMB运动模糊插件。

项目3 二维跟踪与镜头稳定

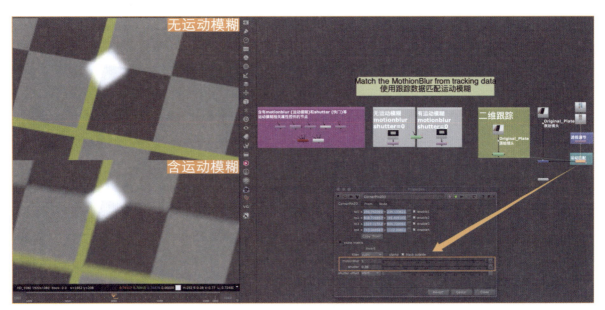

图3.59 完成本案例运动模糊匹配

对于三维运动模糊的生成方式,笔者将在后面的项目中详细说明,在这里先不展开。下面讲解如何使用MotionBlur2D节点+VectorBlur节点模拟生成本案例中的运动模糊。

01 在Node Graph面板中通过复制、粘贴的方式复制前面已完成的节点树,同时将CornerPin2D6节点中的motionblur和shutter属性控件进行重置。鼠标指针停留在Node Graph面板中时按Tab键,在弹出的智能窗口中输入motionblur2d字符,快速添加MotionBlur2D1节点,如图3.60所示。

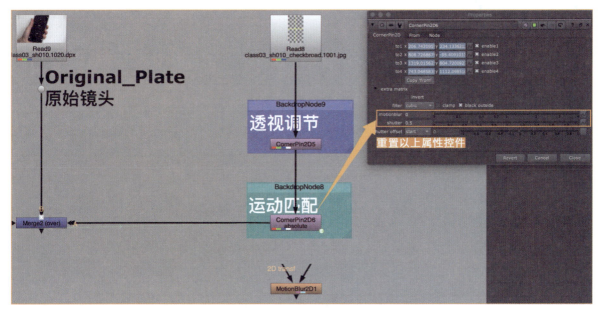

图3.60 将CornerPin2D6节点的运动模糊属性重置并添加MotionBlur2D1节点

02 MotionBlur2D节点本身不会产生运动模糊,它是将来自关键帧或跟踪数据的UV运动信息通过算法生成运动矢量(motion vector)信息。因此,MotionBlur2D1节点含有两个节点输入端,2D transf输入端用于连接存放平面跟踪信息的CornerPin2D6节点,另一个输入端用于连接需要添加运动模糊的图像素材,即本案例中的CornerPin2D6节点。

117

为便于阅读与操作节点树，笔者使用Dot（点）节点对其进行整理，如图3.61所示。

图3.61　MotionBlur2D1节点的连接与节点整理

03 MotionBlur2D1节点生成的UV运动信息需要使用VectorBlur节点将其转换为运动模糊。鼠标指针停留在Node Graph面板中并按Tab键，在弹出的智能窗口中输入vectorblur字符，快速添加VectorBlur1节点并将其连接到MotionBlur2D1节点下游。默认设置下，VectorBlur1节点的Properties面板中的uv channels（UV通道）属性为none（无），需要将其设置为读取MotionBlur2D1节点生成的motion，如图3.62所示。

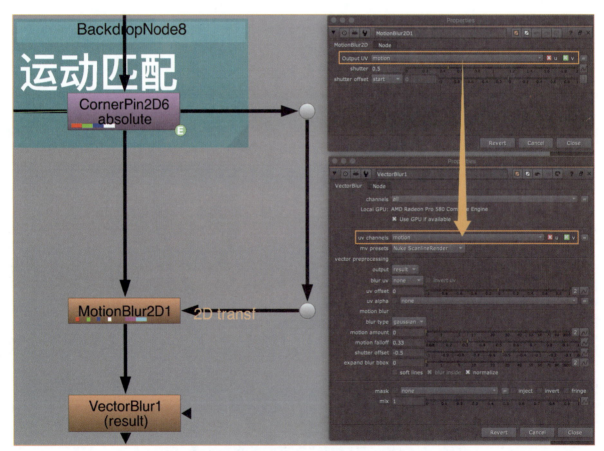

图3.62　添加VectorBlur1节点并读取motion数据

04 将Merge2节点的A输入端连接到VectorBlur1节点，可以看到棋盘格图像还未添加运动模糊。再次打开VectorBlur1节点的Properties面板，调节motion amount（运动矢量数量）属性控件，使棋盘格图像与实拍画面的运动模糊匹配，如图3.63所示。

项目 3　二维跟踪与镜头稳定

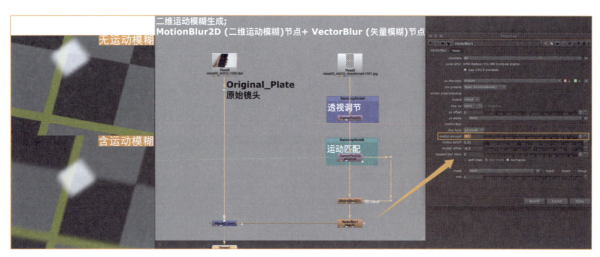

图3.63　使用MotionBlur2D节点和VectorBlur节点完成运动模糊匹配

任务3-5　使用Tracker节点实现稳定镜头的效果

在本任务中,读者需要使用Tracker节点完成手持拍摄的镜头的稳定处理。

在前面已经较完整地讲解了二维跟踪中的运动匹配。下面,笔者分享如何使用跟踪数据对镜头进行运动匹配的"逆运算",即镜头稳定。镜头稳定是利用跟踪数据,消除镜头或画面元素的运动,从而达到稳定镜头的效果。

扫码看视频

01 打开下载资源中相应Project Files文件夹中的class03_sh020_comp_Task05Start.nk文件。单击选择Read1节点,鼠标指针停留在Node Graph面板中并按1键,以使Viewer1节点连接到Read1节点。单击时间线中的Play forwards/ Stop按钮进行缓存查看,可以看到由于class03_sh020镜头序列帧是手持拍摄的,因此镜头有较明显的抖动。虽然在拍摄该镜头时笔者并没有放置跟踪标记点,但是画面中仍有很多可以跟踪的特征点。例如,马路上静止的烟盒、左侧建筑的窗口等,如图3.64所示。

图3.64　缓存播放镜头素材并查看跟踪特征点

> **注释**　对于实拍类镜头,如果画面中有较多"静止"的特征点,那么可以在拍摄过程中不放置或少放置跟踪点以减少后期擦除的工作量。

119

02 鼠标指针停留在Node Graph面板中并按Tab键，在弹出的智能窗口中输入Tracker字符，快速添加Tracker1节点。将Tracker1节点的输入端连接到Read1节点。

03 单击Viewer面板时间线中的Go to start按钮将时间线指针停留在1001帧以从第1帧开始跟踪运算。打开Tracker1节点的Properties面板，单击面板中的add track（添加跟踪点）按钮分别在烟盒和窗口添加track1和track2跟踪点。同时，为了增强显示，将面板中的gl_color属性自定义为紫红色，如图3.65所示。

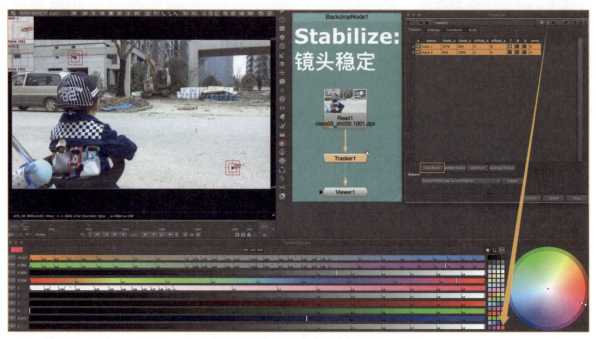

图3.65　添加track1和track2跟踪点

04 调整track1和track2跟踪点的特征跟踪框和搜素区域框，同时选中track1和track2跟踪点时，单击Viewer面板上侧的track_to_end按钮以进行向前跟踪运算。在跟踪运算过程中，读者可以查看Viewer面板左上角的center viewer（中心视图）窗口，如果跟踪点始终保持"静止"则表示跟踪较为精确，如图3.66所示。

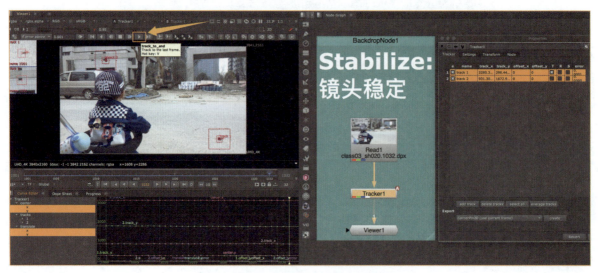

图3.66　完成track1和track2跟踪点的运动匹配

05 使用上一步操作中的跟踪数据进行镜头稳定处理，由于在缓存预览过程中，发现该镜头存有较明显的位移变换，因此应选中track1和track2跟踪点中的T选项，即Translate，如图3.67所示。

图3.67　开启track1和track2跟踪点中的T选项

06 在Export下拉菜单中选择Transform（stabilize），即以关联模式将跟踪数据存放到Transform节点，利用跟踪数据进行镜头稳定处理，如图3.68所示。拖曳Transform_Stabilize1节点，将其输入端连接到Read1节点。

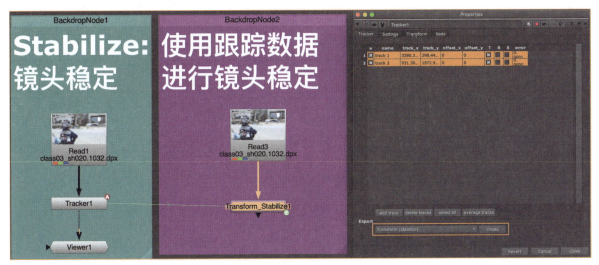

图3.68　以关联模式将跟踪数据存放到Transform节点

07 单击选中Transform_Stabilize1节点，鼠标指针停留在Node Graph面板中并按1键，使Viewer1节点连接到Transform_Stabilize1节点。单击时间线中的Play forwards/Stop按钮，对镜头稳定效果进行缓存查看。可以看到稳定后的镜头已消除因手持拍摄而引起的镜头晃动，但是画面出现了黑边，如图3.69所示。

图3.69　画面因位移变换而出现黑边

08 现在将对画面进行适当放大处理以消除黑边。鼠标指针停留在Node Graph面板中并按T键以添加Transform1节点，设置scale属性控件的参数为1.025，如图3.70所示。

> **注释**　在对镜头画面进行稳定处理的过程中，画面会因位移、缩放等变换操作而出现黑边或画面像素不足等情况，所以要对稳定后的镜头画面进行适当的缩放处理。

09 为了使缩放后的画面仍然保持原始画面大小，需要将边界框以外的像素进行裁切。鼠标指针停留在Node Graph面板中并按Tab键，在弹出的智能窗口中输入crop字符即可快速添加Crop1节点，将其输入端连接到Transform1节点。打开Crop1节点的Properties面板，选中reformat选项，如图3.71所示。

Nuke 数字合成与视觉特效专业教程

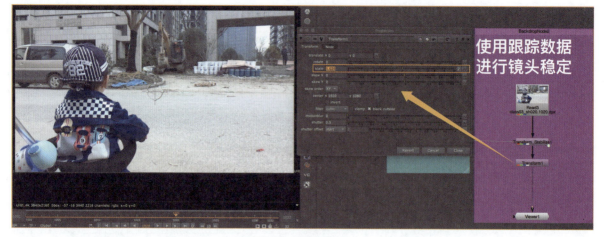

图3.70 画面缩放处理

图3.71 完成镜头稳定处理

任务3-6 使用PlanarTracker节点实现稳定镜头的效果

在本任务中,读者需要掌握利用平面跟踪数据信息对镜头进行稳定处理的方法,也需要理解并掌握利用镜头稳定进行合成的思维与方法。

01 打开下载资源中相应 Project Files 文件夹中的 class03_sh030_comp_Task06Start.nk 文件。缓存播放镜头序列帧,可以看到 class03_sh030 同样是使用手持方式拍摄的镜头序列。同时,笔者对导入的棋盘格图像在1001帧进行了透视匹配,如图3.72所示。下面将演示如何基于平面跟踪中的镜头稳定实现棋盘格图像的运动匹配。

02 鼠标指针停留在 Node Graph 面板中并按 Tab 键,在弹出的智能窗口中输入 roto 字符即可快速添加 Roto1 节点。由于需要使用 Roto1 节点中的平面跟踪模块,因此将其输入端连接到原始镜头。打开 Roto1 节点的 Properties 面板并使用 Bezier 曲线在1001帧大致地绘制平面跟踪的选区,如图3.73所示。

扫码看视频

项目3 二维跟踪与镜头稳定

图3.72 镜头稳定前的准备

图3.73 使用Bezier曲线大致地绘制平面跟踪选区

> **注释** （1）由于Roto1节点用于提取平面跟踪的运动数据，因此无须将其接入主合成树（主节点流），只需将其作为单独的分支节点树放置一旁即可；同时，由于Roto1节点用于平面跟踪，因此其输入端需要连接到原始镜头上。
>
> （2）如果Bezier曲线仅用于定义平面跟踪的选区，则大致绘制即可；如果Bezier曲线用于绘制动态蒙版，则需精准卡边。

（3）用鼠标框选的方法或按Ctrl+A/Cmd+A快捷键的方法将绘制的Bezier曲线进行全选。然后单击鼠标右键并在弹出的菜单中选择planar-track this shape...命令。选择该模式后，Bezier曲线由原来的红色抠像模式转变成了蓝紫色的平面跟踪模式。

（4）单击Viewer面板上侧的track_to_end按钮以进行向前跟踪运算，如图3.74所示。

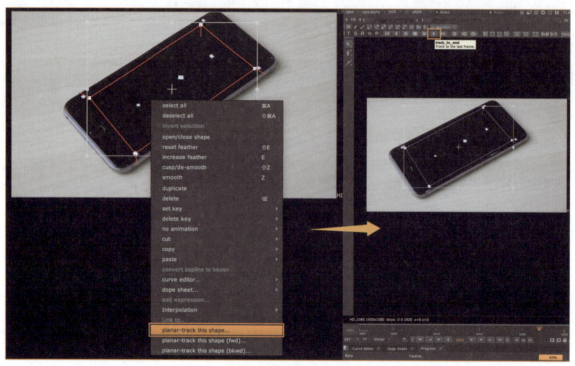

图3.74　执行平面跟踪运算

> **注释**　执行跟踪运动前需要留意一下时间线的指针是否是第一帧或最后一帧，如果不是，就需要分两个步骤完成跟踪运算。

03 将Roto1节点的Properties面板切换到Tracking标签页，然后在Export的下拉菜单中选择CornerPin2D（stabilize）命令，将平面跟踪数据转换为镜头稳定数据并存放到CornerPin2D1节点，如图3.75所示。

04 单击create（创建）按钮进行输出。

图3.75　将平面跟踪数据转换为镜头稳定数据并存放到CornerPin2D1节点

05 由于需要对原始镜头进行镜头稳定处理，因此要将新生成的CornerPin2D1节点拖曳至原始镜头的下游。与此同时，导入的棋盘格图像已经在1001帧进行了透视匹配，因此跟踪数据的参考帧选择为默认的1001，如图3.76所示。

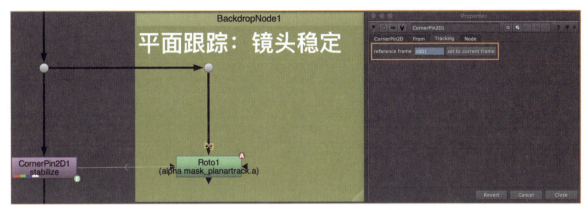

图3.76　将CornerPin2D1节点拖曳至原始镜头的下游并设置参考帧

06 单击选择CornerPin2D1节点，鼠标指针停留在Node Graph面板中并按1键，使Viewer1节点连接到CornerPin2D1节点。单击时间线中的Play forwards/Stop按钮进行缓存查看，可以看到class03_sh030镜头画面已在绘制选区的跟踪区域稳定住了，如图3.77所示。

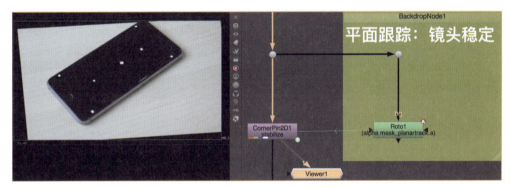

图3.77　class03_sh030镜头已稳定

手机屏幕已在Bezier曲线所绘制的区域中稳定得犹如"精帧图片"，此时可以采用单帧合成的思维进行棋盘格图像的合成处理。例如，为便于查看，笔者对棋盘格图像进行了调色和边缘模糊处理。

07 鼠标指针停留在Node Graph面板中并按G键以添加Grade1节点，然后按Tab键，在弹出的智能窗口中输入edgeBlur字符即可快速添加EdgeBlur（边缘模糊）节点。

08 选择Merge1节点，鼠标指针停留在Node Graph面板中并按1键以查看缓存结果，如图3.78所示。

09 缓存查看可以发现，经过简单合成处理的棋盘格图像已经叠加到了稳定后的实拍画面上。但是，数字合成师最终提交的镜头还是需要与原始镜头保持完全相同（除了屏幕替换）的画面信息。因此，笔者需要将镜头稳定的数据"还回去"。在将稳定镜头"还回去"的过程中，已做简单合成处理的棋盘格图像也正好获得了运动数据，从而实现简单的屏幕替换。将存放镜头稳定的CornerPin2D1节点复制至Merge1节点的下游，打开新复制的CornerPin2D2节点的Properties面板，取消选择invert（反转）选项，如图3.79所示。

10 选择CornerPin2D2节点并单击时间线中的Play forwards/Stop按钮进行缓存查看。可以看到简单合成处理的棋盘格图像已经叠加到了实拍镜头画面上。同时，添加Crop1节点以将边界框以外的像素做裁切处理，如图3.80所示。

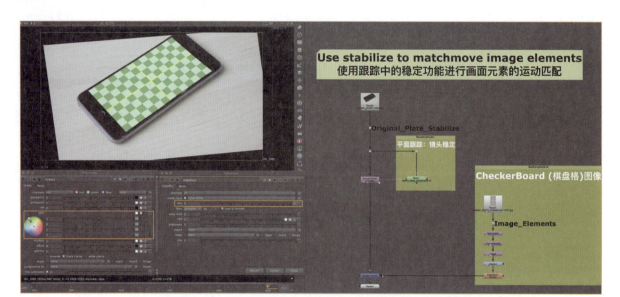

图3.78 叠加棋盘格图像并进行简单合成处理

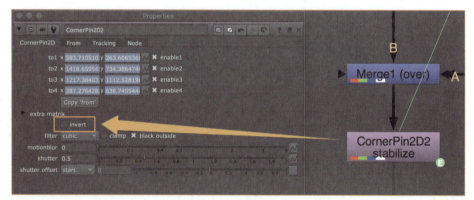

图3.79 取消勾选invert选项

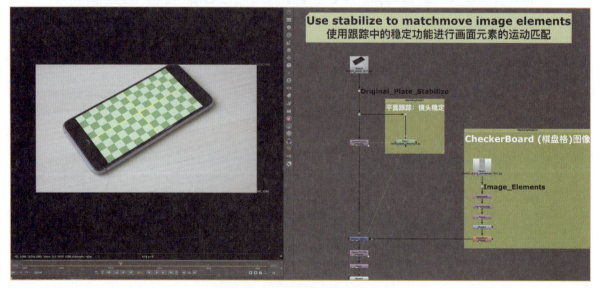

图3.80 使用稳定思维进行画面合成

任务 3-7 镜头的完善与输出

在本任务中,读者需要完成class03_sh010镜头最终的合成细节完善与镜头渲染输出,包括前景手指抠像与灯光包裹效果处理、屏幕素材清晰度匹配、屏幕反射内容添加、边缘处理和噪点匹配,以及最终渲染与输出等。受篇幅所限,笔者仅做简要说明,具体操作读者可以扫码观看视频。

扫码看视频

1. 前景手指抠像与灯光包裹效果处理

01 打开下载资源中相应Project Files文件夹中的class03_sh010_comp_Task07Start.nk文件。在本任务中,笔者提前使用项目5中的相关技法将手机跟踪上的跟踪点做了擦除处理并将其预合成输出。与此同时,笔者将测试所用的棋盘格图像替换为了手机屏幕素材,如图3.81所示。

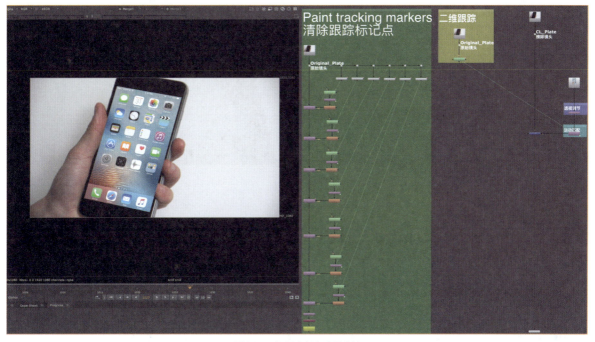

图3.81 打开本任务工程文件

02 查看初合画面可以看到实拍画面中的手指部分被新替换的手机屏幕覆盖遮挡了,因此需要对原始镜头画面中的手指部分创建动态蒙版。在项目2中,笔者着重讲解了如何使用手动设置关键帧的方式创建动态蒙版。虽然这样的方式能够应对绝大多数的镜头抠像,但是效率不高,而且容易出现边缘抖动的情况。通过对本项目的学习,相信读者已经能够利用二维跟踪技术创建动态蒙版了。

本案例中,由于在拍摄过程中屏幕处于黑屏状态,因此抠像所得手指的边缘有黑边。但是,在当前合成画面中,与屏幕相接触的手指理应受屏幕光源影响,因此可以使用LightWrap(灯光包裹)节点,利用新替换屏幕的亮度信息对抠像手指进行灯光包裹处理,从而提高合成画面的真实度。

2. 屏幕素材清晰度匹配

屏幕图像素材是通过截屏方式获得的,对比屏幕图像和原始镜头画面可以发现屏幕图像过于清晰,可以添加Defocus节点来模拟镜头在拍摄过程中的虚实变化,也可以基于跟踪数据进行运动模糊的匹配。

3. 添加屏幕反射内容

在本任务中,手指(手掌)在屏幕上的反射不是非常明显,因此无论是使用Keyer节点进行抠像还是使用图层叠加都无法获得较为理解的反射效果。对于屏幕类合成镜头来说,反射信息的添加对于画面的真实感尤为重要,因此本案例中采用合成中非常重要的思维,即"作假"思维进行处理。所谓"作假"是指在数字合成过程中,由于合成素材不足或有限,合成师在操作过程中使用Constant节点等方式人为地创建合成所需的素材。

4. 边缘处理和噪点匹配

边缘的处理主要包括替换屏幕边缘虚实匹配以及手指边缘的黑边处理。对于噪点的添加,主要使用F_Regrain节点进行规范的噪点匹配处理,如图3.82所示。

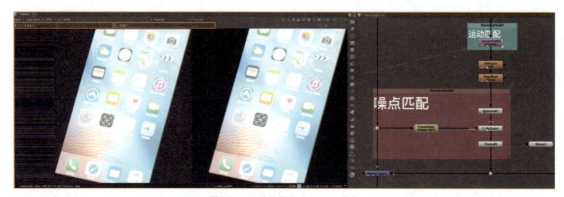

图3.82　正确使用F_Regrain节点

5. 渲染与输出

通过前面的讲解,笔者大致分享了本案例镜头的细节处理与合成匹配,如图3.83所示。

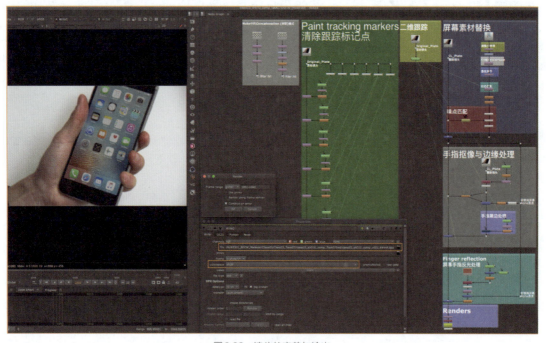

图3.83　镜头的完善与输出

知识拓展：Mocha 跟踪软件与 Nuke 的联动使用

在前面已经分享了如何使用 Nuke 自带的 Tracker 节点和 PlanarTracker 节点进行二维跟踪中的运动匹配和镜头稳定。但是，对于情景更为复杂、难度更为综合的二维镜头运算来说，Mocha Pro 软件更胜一筹。Mocha Pro 是屡获殊荣的平面跟踪工具，是用于视效制作和后期制作的强大的平面跟踪工具。下面笔者分享如何使用 Mocha Pro 软件进行平面跟踪并将跟踪数据导入 Nuke。

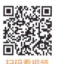
扫码看视频

01 启动 Mocha Pro 软件后，单击软件窗口左上角的 Create a new project（创建一个新工程）按钮即可进行跟踪素材的导入、Mocha Pro 工程文件的保留和镜头信息的确认等工作。默认情况下，Mocha Pro 会将其工程文件自动存放到名为 results（结果）的文件夹中，同时该将文件夹自动保存至镜头序列帧所在文件夹目录下。读者需要在跟踪之前确认导入 Mocha Pro 软件的镜头信息，例如帧区间（Frame range）、帧偏移（Frame offset）和帧速率（Frame rate）等信息，如图 3.84 所示。

图 3.84　创建新的工程并导入素材

02 完成工程设置与素材导入后即可在软件视图窗口查看镜头素材。读者可以使用两个快捷键对跟踪素材进行操纵：
- 快捷键 Z+按住鼠标左键上下拖曳：实现画面缩放；
- 快捷键 X+按住鼠标左键上下拖曳：实现画面平移。

03 单击时间线面板中的 Goto In point（定位到第 1 帧）按钮以进行跟踪运算前的准备，如图 3.85 所示。

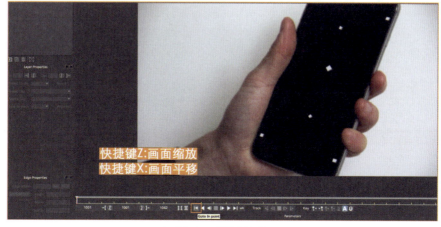

图 3.85　跟踪前的准备

04 在使用Nuke自带的PlanarTracker节点进行二维跟踪的过程中，先使用Bezier曲线进行跟踪平面的定义。因此，在Mocha Pro软件中，同样需要使用相关样条曲线进行跟踪平面选区的绘制。

05 单击视图窗口上方的Create X Spline Layer Tool（创建X样条曲线图层工具）进行跟踪平面的大致定义。为提高精度，将Min % Pixels Used（最小使用像素数）属性参数稍作提高，该参数也可理解为采样值。如果想要获得更为准确的跟踪结果，可将该值设置为更高的值。但是较大的数值意味着跟踪运算的耗时更长。默认设置下Mocha Pro已开启以下选项：

- Translation：位移变换
- Scale：缩放
- Rotation：旋转
- Shear：剪切变换

跟踪镜头存有较明显的透视变化，读者也可以开启Perspective（透视变换）选项，如图3.86所示。

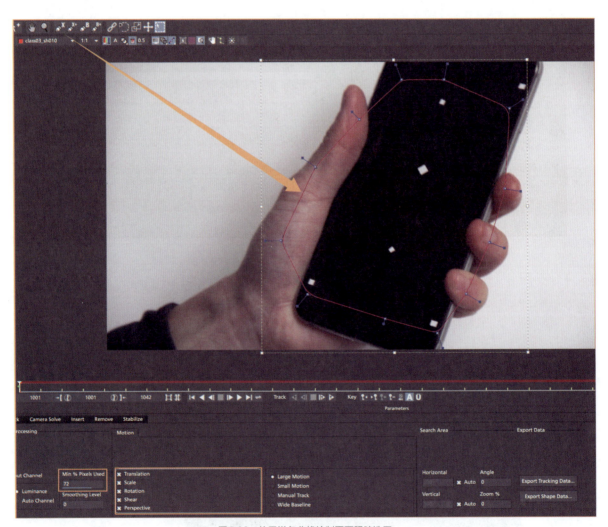

图3.86　使用样条曲线绘制平面跟踪选区

06 单击时间线面板中的Track Forwards（向前跟踪）按钮即可进行跟踪运算，如图3.87所示。

07 单击视图窗口上方的Show planar surface（显示跟踪平面）按钮，在1027帧将其4个边角调整至实拍画面中的4个跟踪点处，如图3.88所示。

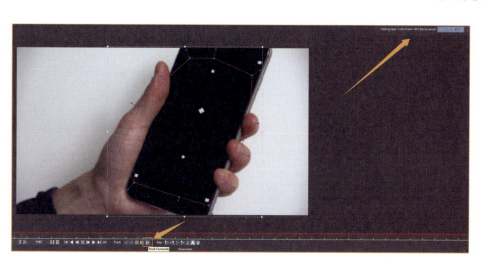

图3.87 执行平面跟踪运算

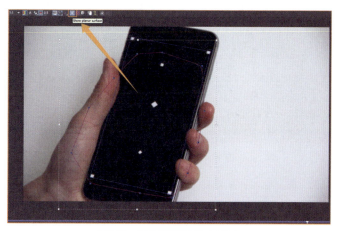

图3.88 调整跟踪平面的4个边角

08 利用Layer Properties（图层属性）面板中的Insert Clip（叠加素材）选项即可对平面跟踪的结果做大致检查。这里在Insert Clip下拉菜单中选择Grid8×8图像素材进行跟踪检查，缓存预览后可以看到测试所用的网格图像基本上与手机屏幕保持相对"静止"，跟踪结果较为理想，如图3.89所示。

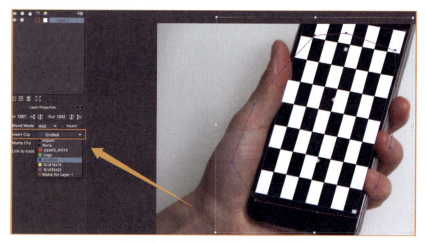

图3.89 使用网格图像进行跟踪结果检查

09 下面将Mocha Pro提取的跟踪数据导入Nuke。单击Track标签页中的Export Tracking Data...（导出跟踪数据）按钮即可将数据进行导出。由于在本案例中需要将跟踪数据导入到Nuke中，因此在Format（格式）下拉菜单中选择Nuke Corner Pin（*.nk）选项，即可将Mocha Pro中提取的跟踪数据存放到Nuke中的CornerPin2D节点中。

需要注意：不管是Nuke中默认的PlanarTracker节点还是Mocha Pro软件，最终都是将提取的平面跟踪数据存放到CornerPin2D节点。最后，单击面板中的Copy to Clipboard（复制至剪贴板）按钮即可完成跟踪数据的创建并准备在Nuke的Node Graph面板中粘贴创建，如图3.90所示。

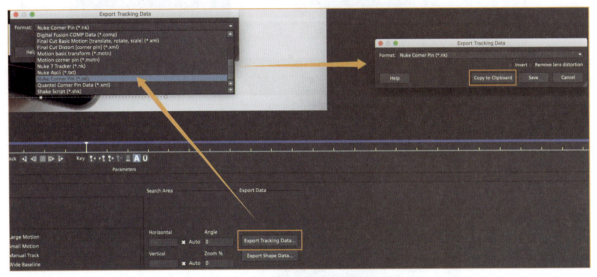

图3.90　将Mocha Pro提取的跟踪数据进行导出

10 打开下载资源中相应Project Files文件夹中的class03_sh010_comp_PerksStart.nk文件。鼠标指针停留在Node Graph面板中并按Ctrl+V/Cmd+V快捷键以进行跟踪数据的复制。将新创建的CornerPin2D_Layer_1节点连接到CornerPin2D1节点的下游。将时间线指针停留在1027帧，选中Merge1节点并按1键以使Viewer面板显示最终合成效果。

缓存播放可以看到，虽然测试所用的棋盘格图像实现了运动匹配，但是原来已经在1027帧通过手动方式调整好的透视匹配又出现了问题。由于Mocha Pro对提取数据是以类似于PlanarTracker节点中的绝对模式进行存放的，因此可以参考PlanarTracker节点中的CornerPin2D（absolute）输出模式进行处理。

11 打开CornerPin2D_Layer_1节点的Properties面板并切换到From标签页，按Copy 'to'按钮将CornerPin2D标签页中的to选项所设置的4个边角信息复制到From标签页。缓存预览后可以看到：棋盘格图像的位置虽然已经完全匹配了，但是图像"静止不动"。参照前面的讲解，依次单击from属性栏后的Animation muenu图标并在弹出的下拉菜单中选择No animation（无动画）选项，从而使From标签页中的运动数据仅"停留"于参考帧位置，即1027帧，如图3.91所示。

12 单击时间线中的Play forwards/Stop按钮进行缓存查看，可以看到利用Mocha Pro所提取的跟踪数据，棋盘格图像也较完美地"贴"在了实拍画面的手机屏幕上，如图3.92所示。

通过本项目的讲解，相信读者已经对数字合成中的二维跟踪与镜头稳定有了较为深刻的理解，同时也能够使用Tracker节点和PlanarTracker节点完成二维跟踪与镜头稳定的效果制作。希望读者也能够掌握Mocha Pro软件的应用，能够使用Mocha软件进行二维跟踪并将跟踪数据导入Nuke软件，从而实现Mocha软件与Nuke软件的联动使用。

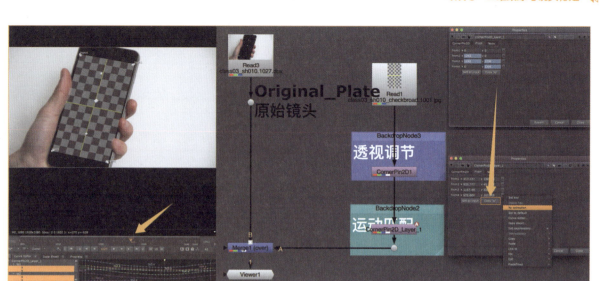

图3.91　参照PlanarTracker节点中的绝对模式对跟踪数据进行处理

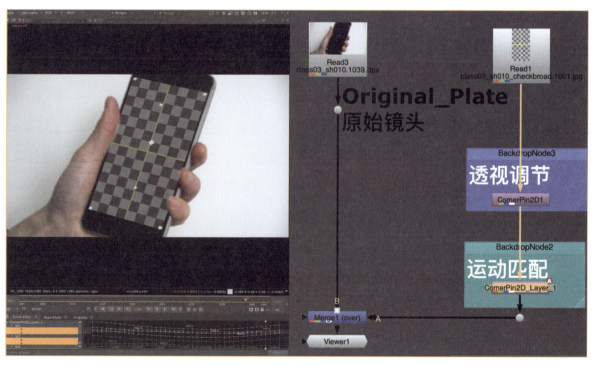

图3.92　通过Mocha Pro与Nuke软件的联动实现手机屏幕的运动匹配

索引　本项目新增节点列表及其说明

CornerPin2D（二维边角定位）节点：该节点主要用于对图像进行透视变换操作。由于该节点含有透视、旋转和缩放等属性，因此多点跟踪和平面跟踪所生成的跟踪数据往往也会使用该节点进行存放或传递。

Dilate（扩边/缩边）节点：该节点其实是Erode（Fast）节点，在Node Grade面板中创建时将更名为Dilate节点。使用该节点可以进行像素的"扩张"或"侵蚀"效果的快速制作。

EdgeExtend（扩边）节点：该节点主要用于样本区域的扩边（边缘）处理。

FrameHold（帧定格）节点：该节点主要用于定格序列帧中指定的帧画面，也可对三维摄像机数据信息进行定格处理。

Keymix（抠像混合）节点：该节点使用指定的选区或图像作为遮罩将两个图像分层叠加在一起，常用于将 A 输入端所连接的图像中受遮罩输入端所影响的部分图像叠加至 B 输入端所连接的图像上。

LightWrap（灯光包裹）节点：该节点可以通过"包裹"或将光线从背景"洒"到前景对象上的方式使前景元素受到背景光影的影响，从而增强合成画面的真实感。

MotionBlur2D（二维运动模糊）节点：该节点本身不会产生运动模糊，它是将来自关键帧或跟踪数据的 UV 运动信息通过算法生成运动矢量信息，基于这些向量产生运动模糊。MotionBlur2D 节点含有两个节点输入端，2D transf 输入端用于连接存放平面跟踪信息的 CornerPin2D6 节点，另一个输入端用于连接需要添加运动模糊的图像素材。

PlanarTracker（平面跟踪）节点：用于平面跟踪的节点，其平面跟踪模块往往加载于 Roto 节点或 RotoPaint 节点。

Tracker（跟踪）节点：该节点为 2D 跟踪器，可以从镜头画面中提取运动画面元素的位置、旋转和缩放等运动数据信息。同时，使用该节点可以实现运动匹配或镜头稳定。

VectorBlur（矢量模糊）节点：通过使用运动矢量通道（u 和 v 通道）中的值确定模糊的方向，并将每个像素模糊成一条直线来生成运动模糊。读者可以使用 VectorGenerator、MotionBlur2D、MotionBlur3D、ScanlineRender 或 RayRender 节点创建运动矢量通道。

项目 4

色彩匹配

[知识目标]

- 了解标准动态范围（Standard Dynamic Range）
- 了解高动态范围（High Dynamic Range）及其在数字合成中的优势
- 全面解读 Grade（调色）节点
- 了解色彩动态匹配的原理和方法

[技能目标]

- 能够区分标准动态范围图像与高动态范围图像
- 能够阐述 Grade（调色）节点各参数背后的数学含义
- 能够使用 Grade（调色）节点进行色彩匹配
- 能够使用 Grade（调色）节点进行景深处理
- 尝试使用 CurveTool（曲线工具）进行色彩动态匹配

项目陈述

在本项目中，读者首先需要了解并区分标准动态范围（Standard Dynamic Range）和高动态范围（High Dynamic Range）的概念，理解高动态范围对照片级数字合成的重要性。然后，需要全面理解Grade节点的Properties面板中各属性控件背后的数学含义，并能够使用Grade节点完成镜头的色彩匹配。最后，对于色彩匹配过程中较为复杂的动态颜色匹配，读者能够使用CurveTool（曲线工具）进行颜色信息的提取并将其指定至Grade节点，从而快速、精准地完成色彩的动态匹配。

以假乱真：数字合成中的色彩匹配

在视效制作中，读者可以这样宽泛地理解：图像中任何可辨色彩的改变就是色彩匹配（Color Correction）。不管是使图像变得更加明亮、饱和度更高，还是改变图像的对比度等，都可以理解为色彩匹配。在数字合成中，合成师经常需要采用色彩匹配的方法使前景图像素材和背景图像素材保持相同的色调以使原本毫不相干的图像看起来像是在同一场景中由同一摄像机"拍摄"而成的，从而达到无痕视效的效果。

扫码看视频

通过本项目的讲解，希望读者能够感受到：在数字合成环节，通过色彩匹配可以实现"以假乱真"的视觉效果。

任务4-1　了解标准动态范围与高动态范围

在本任务中，读者需要理解标准动态范围与高动态范围的概念，并了解高动态范围在数字合成中的优势。要理解一幅图像的颜色基本上由阴影色、高光色和中间调3个部分组成。同时，读者还需要了解能够储存高动态范围信息的相关图像格式。

扫码看视频

所谓标准动态范围是用来描述画面中从最暗的阴影部分到最亮的高光部分的光量强度分布范围，即图像中最暗色与最亮色之间的所有色彩。在Photoshop等软件中，如果是处理8位色彩深度的图像，那么Red（红）、Green（绿）、Blue（蓝）3个通道，每个通道的灰度信息就被分成了2^8，即256灰阶。但是，在Nuke中，对于常规图像的颜色定义范围为0~1，也就是说，纯黑用0表示，纯白用1表现。因此，对于8位色彩深度的图像而言，Nuke中的0~1就好比是Photoshop中的0~255。虽然每一幅图像的动态范围各不相同，但是图像中的最暗色与最亮色决定了图像色彩的颜色范围，如图4.1所示。

根据图像亮度值的划分，可以将动态范围分成3个组成部分。

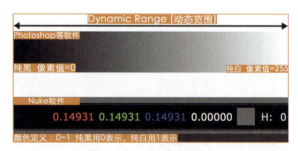

图4.1　Nuke中对颜色的定义

- 阴影色（The Shadows）：图像中暗部区域的颜色信息。
- 高光色（The Highlights）：图像中亮部区域的颜色信息。
- 中间调（The Midtones）：介于暗部区域和亮部区域的颜色信息。

另外，在Nuke或其他一些兼容浮点类型数据的软件中能够对超出纯白（即颜色值为1）和纯黑（即颜色值为0）的颜色信息进行储存和计算。图像中的这些超出纯白和纯黑的颜色信息是动态范围中的另外两个潜在的组成部分，即超白（Super-Whites）和超暗（Sub-Blacks）。我们把这一类图像称为高动态范围。在标准动态范围图像中，超白和超暗部分的颜色和亮度细节都被裁切了，所以高动态范围可显示亮度的范围更大。

人眼所见的世界就是高动态范围。根据场景亮度的不同，人眼会自动调整从而使过暗或过亮的部分变得更加清晰。例如，图4.2的左图是高动态范围图像，右图是该图像降低曝光后的画面，可以明显看到对于高动态范围图像而言，看似"一片纯白"的曝光区域在压低图像亮度后仍然能够调出蓝天和白云的图像细节。因此，在视效制作中，使用高动态范围图像会使画面更加真实。由于Nuke完美地支持32位浮点线性色彩空间，因此在Nuke中，数字合成师可以进行高精度、照片级的颜色处理。

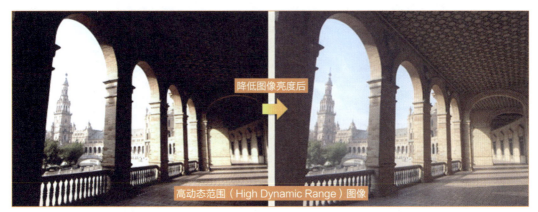

图4.2　高动态范围图像的曝光区域对比

下面在Nuke中对标准动态范围图像和高动态范围图像进行对比。

01 打开下载资源中相应Project Files文件夹中的class04_Task01_SDR&HDR.nk文件。笔者已经分别导入了标准动态范围图像和高动态范围图像。先查看标准动态范围图像。选中Read1节点并按1键以使Viewer面板显示Read1节点所连接的标准动态范围。按Ctrl+Shift/Cmd+Shift键的同时用鼠标框选头发的高光区域以进行颜色信息采样，可以看到Red、Green、Blue这3个通道的参数值基本上都接近数值1（均不超过数值1）。调节Viewer面板上的Gain和Gamma水平滑条以使头发曝光区域的亮度降低，可以看到随着图像亮度值的降低，标准动态范围图像中的高光区域仅呈现为灰暗颜色信息，如图4.3所示。

图4.3　标准动态范围图像高亮区域丢失细节信息

02 查看高动态范围图像。拖曳Viewer1节点的输入端至Read2节点以使Viewer面板显示Read2节点所连接的高动态

范围图像。可以看到同样的采样区域中，其Red、Green和Blue这3个通道的参数值均超过数值2。同时，在相同的Gain和Gamma显示模式下，尽管图像亮度有所降低，还能够显示隐藏的头发丝等颜色细节信息。这与人眼工作的原理非常相似，人眼会自动调整从而使过暗和过亮的部分变得更清晰，就像有一个能自动根据场景亮度调整的曝光滑块，如图4.4所示。

图4.4 高动态范围图像高光区域保留细节信息

由此可见，在标准动态范围图像中，其动态范围仅限于0~1之间，超出数值1的超白部分和低于数值0的超暗部分的颜色信息均已被裁切处理。然而，对于高动态范围图像，其动态范围可以超出1或小于0，超出数值1的超白部分和低于数值0的超暗部分的颜色信息均被完美保留。因此，在数字合成过程中，使用高动态范围图像不仅能够表现画面细节，还能够更好地反映真实环境中的视觉效果。

> **注释** 测试标准动态范围图像使用了JPG文件格式，测试高动态范围图像使用了DPX文件格式。

- JPG文件格式：是共享和存储静态图像方面使用最广的图像格式，但是该格式被限制为8位色深，因此图像画面中过亮或过暗部分的颜色和亮度信息均被裁切丢失了。
- DPX文件格式：Digital Picture Exchange，数字图像交换格式，主要用于电影制作。它是早期电影制作过程中将胶片扫描成数码位图时的文件格式。DPX文件格式以线性或对数方式对图像进行存储，因此可以保留高动态范围中的超白和超暗部分的颜色和亮度细节。目前，DPX文件格式仍广泛应用于电影胶片的数字化处理与存储、数字中间片（DI）、视觉特效和数字电影等领域，其中10Bit（10位色彩深度）Log（对数）方式使用得最为广泛。

任务4-2 全面解读Grade节点

在本任务中，读者需全面了解Grade节点的Properties面板中的各属性控件，知晓其背后的数学含义。同时，读者还需要充分理解并掌握如何使用Grade节点中的相关属性控件有针对性地调节图像中的暗部区域、亮部区域或中间调区域的颜色信息。

数字合成的背后其实是数学运算，对于色彩匹配更是如此。在前面的项目中，已多次使用Grade节点进行简单的色彩匹配。下面对Grade节点的Properties面板中的各属性控件进行详细讲解。

扫码看视频

01 打开下载资源中相应Project Files文件夹中的class04_Task02_Grade.nk文件。笔者已经搭建并优化了测试Grade节点所用的I/O（Input Versus Output Graph，输入与输出）对比曲线图表。在I/O图表中，X轴表示输入颜色信息，Y轴表示输出颜色信息。如果I/O图表中呈现45度对角线则表示图像没有发生颜色改变。图表中接近0的部分代表图像的暗部区域，接近1的部分代表图像的亮部区域，介于0和1之间的区域代表图像中的中间调。笔者使用了经典的marcie_log图像进行测试，如图4.5所示。

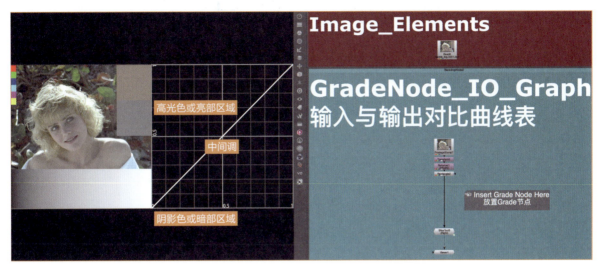

图4.5　测试Grade节点所用的输入与输出对比曲线图表

02 先测试数学运算中的加法运算，并以此找出Grade节点的Properties面板中的哪一个属性控件背后的运算也为加法运算。单击Toolbar面板中的color（颜色）图标并在弹出的下拉菜单中选择Math（数学）>Add（加法），如图4.6所示。将Add1节点的输入端连接至测试所用的marcie_log图像，即Read1节点。

图4.6　添加Add1节点

03 单击选择SliceTool3节点（该节点为Gizmos第三方插件），鼠标指针停留在Node Graph面板中并按1键，以使Viewer1节点连接到SliceTool3节点。然后，将Add1节点连接到SliceTool3节点的上游。打开Add1节点的Properties面板，调节value（数值）属性控件，可以看到测试图像整体变亮或变暗，I/O图表中的曲线整体抬升或下降。为便于比较，将value属性控件的参数设置为0.5，如图4.7所示。

04 笔者将探究Grade节点的Properties面板中哪一属性控件背后的运算是加法运算。鼠标指针停留在Node Graph面板中并按G键以快速添加Grade1节点。选中Grade1节点，按住Ctrl+Shift/Cmd+Shift键的同时将Grade1节点放置到Add1节点上以将节点树中的Add1节点替换为Grade1节点。依次调节Grade1节点中的各属性控件，最终发现offset

（偏移）属性控件的作用与上一步骤中 Add1 节点对测试图像和 I/O 图表的影响完全相同。

图4.7　Add1节点对测试图像和I/O图表的影响

可以看到 Grade 节点中的 offset 属性控件可以实现图像各通道与常量值的相加或相减。当使用 offset 属性控件进行色彩校正时，整个画面的颜色同时进行了改变。使用 offset 属性控件其实是对整个动态范围进行了颜色相加（或相减），所以图像的所有部分同时进行了提亮或减暗。Grade 节点中的 offset 属性控件就是加法运算，如图4.8所示。

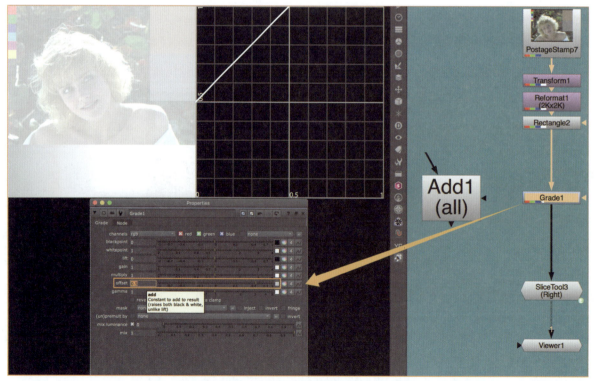

图4.8　Grade节点中的offset属性控件即为加法运算

05 下面添加 Multiply（乘法）节点以查看乘法运算对测试图像和 I/O 图表的影响，并以此探究 Grade 节点的 Properties 面板中哪一个属性控件背后的运算就是乘法运算。单击 Toolbar 面板中的 color 图标，在弹出的下拉菜单中选择 Math>

Multiply。将新添加的Multiply1节点连接到SliceTool3节点的上游。调节value属性控件可以看到，测试图像的亮部区域得到了明显提升，而暗部区域的改变微乎其微；I/O图表中的曲线呈现参数值越大变化越明显的状态。为便于比较，笔者将value属性控件的参数设置为2，如图4.9所示。

图4.9　Multiply1节点对测试图像和I/O图表的影响

06 笔者再来探究Grade节点的哪一属性控件背后的运算是乘法运算。再次将Grade1节点连接到SliceTool3节点的上游，并依次调节Grade1节点中的各属性控件，最终发现gain和multiply属性控件的作用与上一步骤中Multiply1节点对测试图像和I/O图表的影响完全相同。

可以看到，Grade节点中的gain和multiply属性控件背后的数学运算都是乘法运算。当使用gain或multiply属性控件进行色彩调节时，画面的亮部区域将得到明显改变，如图4.10所示。

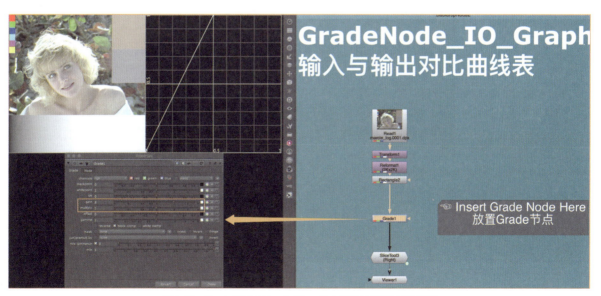

图4.10　Grade节点中的gain和multiply属性控件即为乘法运算

注释　在Grade节点的Properties面板中，虽然gain和multiply属性控件都为乘法运算，但是它们的功能设置各不相同。Grade节点中的blackpoint（黑场）和whitepoint（白场）属性控件应该将其看成为一组分别用于对需要被

校色图像的黑场和白场信息进行采样（或调节）的属性控件，而lift（提升）和gain（增益）属性控件也应被看成为一组分别用于对参数图像的黑场和白场信息进行采样（或调节）的属性控件，如图4.11所示。最后，通过multiply属性控件可以再对色彩匹配的图像进行整体的相乘运算处理。

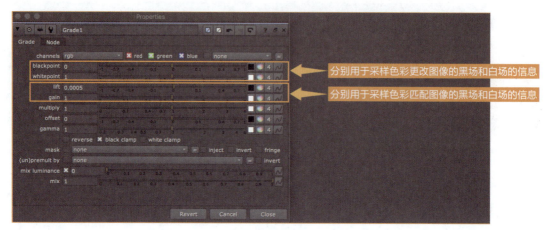

图4.11　关于Grade节点的gain和multiply属性控件的理解

07 下面将添加Gamma节点以查看伽马运算对测试图像和I/O图表的影响，并以此探究Grade节点的哪一个属性控件背后的运算就是伽马运算。单击Toolbar面板中的color图标并在弹出的下拉菜单中选择Math>Gamma。将新添加的Gamma1节点连接到SliceTool3节点的上游，调节value属性控件，可以看到测试图像的中间调部分得到了明显改变，而画面中的亮部区域和暗部区域在调节过程中几乎不变；I/O图表的曲线的中间部分的变化最明显。为便于比较，笔者将value属性控件的参数设置为2，如图4.12所示。

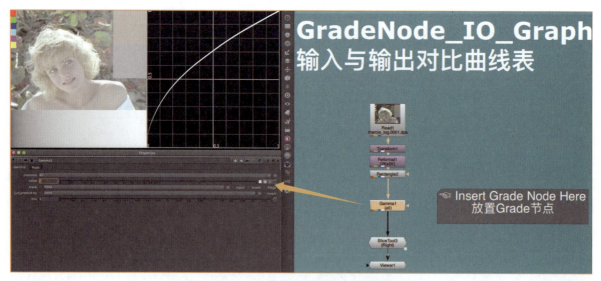

图4.12　Gamma1节点对测试图像和I/O图表的影响

08 毫无疑问，Grade节点的gamma属性控件背后的运算即为伽马运算。再次将Grade1节点连接到SliceTool3节点的上游并调节gamma属性控件。可以看到，当使用gamma属性控件进行色彩校正时，画面的中间调部分得到了明显改变，如图4.13所示。

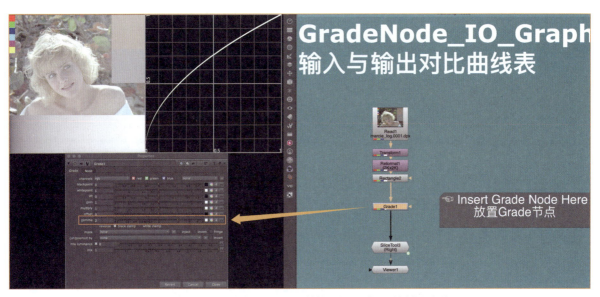

图4.13 Grade节点中的gamma属性控件主要影响画面的中间调部分

09 下面再结合测试图像和I/O图表探究Grade节点的哪一个属性控件主要用于改变画面的暗部区域。再次将Grade1节点连接到SliceTool3节点的上游，并依次调节Grade1节点中的各属性控件。可以看到，当使用lift（提升）属性控件进行色彩校正时，画面的暗部区域得到明显改变，I/O图表中接近0的部分的变化幅度最为明显，如图4.14所示。

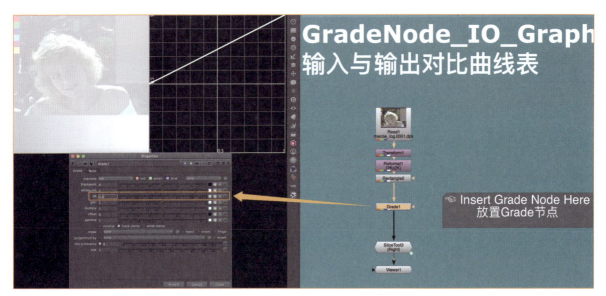

图4.14 Grade节点中的lift属性控件主要影响画面的暗部区域

10 最后，结合测试图像和I/O图表再来探究Grade节点的blackpoint和whitepoint属性控件。拖曳Grade1节点中的blackpoint属性控件的水平滑条，可以看到画面的暗部区域得到明显改变，即调节画面黑场（黑点）信息；拖曳Grade1节点中的whitepoint属性控件的水平滑条，可以看到画面的亮部区域得到明显改变，即调节画面白场（白点）信息，如图4.15所示。

通过以上讲解相信读者对Grade节点中的各属性控件已有了清晰的认识，下面对Grade节点中各属性控件做总结说明，如表4.1所示。

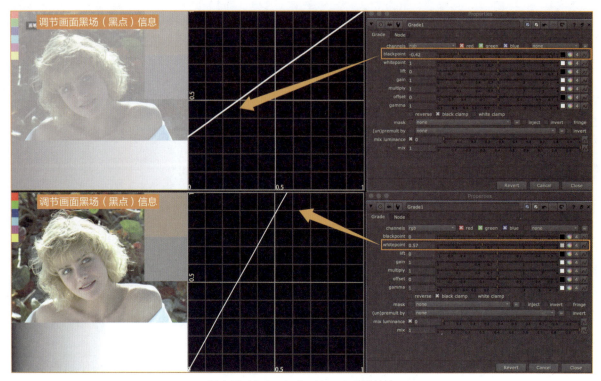

图4.15　blackpoint和whitepoint属性控件

表4.1　Grade节点各属性控件的运算法则及属性说明

属性控件	运算法则	属性说明
Blackpoint（黑场）	Lift（提升）属性控件的"反"运算	主要用于设置图像的黑场（黑点），图像暗部区域中颜色信息越暗的，受影响的程度越大。在色彩匹配过程中，该属性控件主要用于对色彩采样并更改图像的黑场（黑点）信息
Whitepoint（白场）	除法运算	主要用于设置图像的白场（白点），图像亮部区域中颜色信息越亮的，受影响的程度越大。在色彩匹配过程中，该属性控件主要用于对色彩采样并更改图像的白场（白点）信息
Lift（提升）	Blackpoint（黑场）属性控件的"反"运算	主要用于控制图像暗部区域的颜色的提升和降低。在色彩匹配过程中，该属性控件主要用于对色彩匹配图像的黑场（黑点）信息进行采样
Gain（增益）	乘法运算	主要用于控制图像亮部区域的颜色的提升和降低。在色彩匹配过程中，该属性控件主要用于对色彩匹配图像的白场（白点）信息进行采样
Multiply（乘）	乘法运算	将色彩匹配结果乘以该因子，即对色彩匹配结果再进行乘法运算，具有保留图像暗部区域的同时提升或降低调色结果的功能
Offset（偏移）	加法运算	将色彩匹配结果加上该因子，即对色彩匹配结果再进行加法运算。具有使图像的所有部分同时进行提亮或减暗，从而达到偏移色彩匹配结果的功能
Gamma（伽马）	伽马运算	将伽马运算应用于色彩匹配的结果，即对色彩匹配结果再进行伽马运算。具有使图像的中间调部分明显变亮或变暗的功能

读者也可以打开下载资源中相应Project Files文件夹中的class04_Task02_Grade.nk文件，结合测试图像和I/O图表对Grade节点进行深入研究，如图4.16所示。

图4.16　结合测试图像和I/O图表对Grade节点进行深入研究

任务4-3　色彩匹配即动态范围匹配：Grade节点在色彩匹配中的具体应用

在上一任务中详细说明并总结了Grade节点中的各属性控件。在本任务中，将使用Grade节点完成两幅图像的色彩匹配。读者需要完成图像中的黑白场匹配，理解图像黑白场的匹配即完成两幅图像动态范围的匹配；然后，读者还需要在黑白场匹配的基础上参照色彩参考图像对色彩更改图像进行颜色微调。

扫码看视频

1. 匹配黑白场

下面先讲解如何使用Grade节点完成两幅图像的黑白场匹配。

01 打开下载资源中相应Project Files文件夹中的class04_Task03Start.nk文件。在这里已经导入了两张图片，这两张图片在不同的白平衡参数下拍摄而成，所以分别呈现为冷色调和暖色调。为方便讲解，笔者将Read1节点所连接的冷色调图像定义为色彩更改图像，将Read2节点所连接的暖色调图像定义为色彩参考图像，如图4.17所示。

图4.17　导入色彩更改图像和色彩参考图像

02 选中Read1节点并按1键以使Viewer面板显示色彩更改图像。鼠标指针停留在Node Graph面板中并按G键以快速添加Grade节点，新添加Grade1节点的输入端暂不连接到色彩更改图像的Read1节点，如图4.18所示。

图4.18 添加Grade1节点

> **注释** 在色彩匹配过程中,暂时不要将Grade节点连接到节点树,否则各属性控件的颜色采样操作会干扰色彩匹配过程。当然,也可以在颜色采样之前将Grade节点禁用(选中节点并按D键)。

03 为方便查看色彩更改图像的暗部区域,调节Viewer面板上的Gain和Gamma水平滑条以使暗部区域夸张显示,可以看到腋窝部分是整个图像的暗部区域。打开Grade1节点的Properties面板,单击blackpoint属性控件的吸管按钮,然后按住Ctrl+Shift/Cmd+Shift快捷键的同时用鼠标对暗部区域进行框选,采样黑场(点)信息,如图4.19所示。

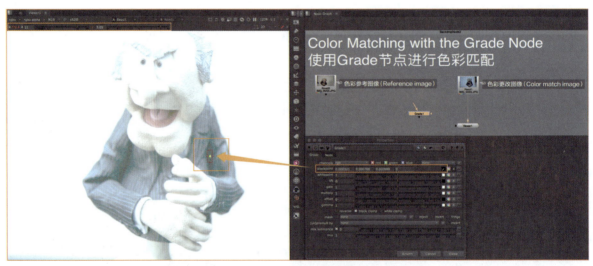

图4.19 采样色彩更改图像的黑场(点)信息

> **注释** 在颜色采样过程中,建议在按住Ctrl+Shift/Cmd+Shift键的同时用鼠标进行框选采样。因为按住Ctrl/Cmd键的同时单击采样获得的是单个像素的颜色信息,而使用框选则可获得采样框内像素的平均颜色值信息。

04 下面将对色彩更改图像的亮部区域进行采样。为方便查看,再次调节Viewer面板上的Gain和Gamma水平滑条以使亮部区域夸张显示。可以看到眼球和衣袖部分都可以作为色彩更改图像的亮部区域,考虑到眼球白色部分的有效像素较少,因此将对衣袖部分的像素信息进行采样。单击whitepoint属性控件的吸管按钮,然后按住Ctrl+Shift/Cmd+Shift快捷键的同时用鼠标对该区域进行框选采样,如图4.20所示。

> **注释** 为避免误操作,读者在完成各属性控件的颜色采样后务必再次单击吸管按钮以关闭颜色采样功能。

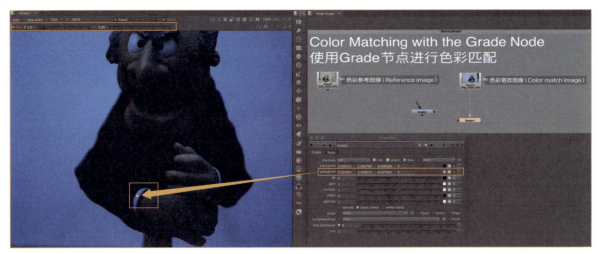

图4.20 对色彩更改图像的白场（点）信息进行采样

05 完成色彩更改图像的blackpoint和whitepoint属性控件的颜色采样后，将对色彩参考图像的黑白场信息进行采样。选中Read2节点并按1键以使Viewer面板显示色彩更改图像。此时的Viewer面板中正好夸张地显示了色彩参考图像的亮部区域，因此将先对色彩参考图像的白场（点）信息进行采样。打开Grade1节点的Properties面板，单击gain属性控件的吸管按钮，然后在按住Ctrl+Shift/Cmd+Shift键的同时对色彩参考图像中衣袖部分的像素信息进行框选采样，如图4.21所示。

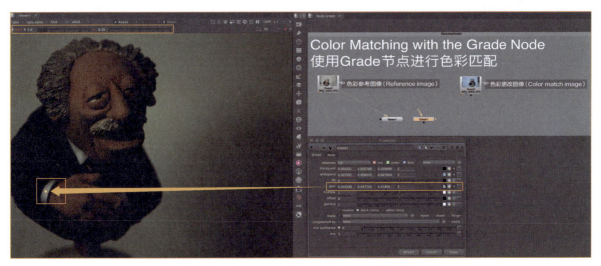

图4.21 对色彩参考图像的白场（点）信息进行采样

06 然后对色彩参考图像的暗部区域进行采样，再次调节Viewer面板上的Gain和Gamma水平滑条以使暗部区域夸张显示。可以看到，腋窝部分仍是整个图像的暗部区域。打开Grade1节点的Properties面板，单击lift属性控件的吸管按钮，然后在按住Ctrl+Shift/Cmd+Shift键的同时用鼠标对该区域进行框选采样，如图4.22所示。

07 最后将Grade1节点连接到Read1节点所连接的色彩更改图像下游。为方便比较色彩更改图像与色彩参考图像的颜色匹配程度，将使用Viewer面板中的wipe（划像）显示功能，方法是鼠标指针停留在Node Graph面板中，选中Read2节点并按1键，然后选中Read1节点并按2键，再将Viewer面板的显示模式切换为wipe模式。由于两幅图像的构图较为相似，直接在wipe显示模式下不便于对比查看，因此在Read2节点下游添加了Transform1节点以使色彩参考图像做位移变换从而便于对比查看，如图4.23所示。

图4.22　对色彩参考图像的黑场（点）信息进行采样

图4.23　对比查看色彩更改图像的色彩匹配情况

2. 色彩匹配微调

在前面使用Grade1节点中的blackpoint、whitepoint、gain和lift属性控件完成了两幅图像的黑场和白场的匹配，可以理解为两幅图像动态范围的匹配。通过两幅图像的黑白场信息的匹配，色彩更改图像的颜色基本上与色彩参考图像保持匹配了。但是，还需要进行微调以提高色彩匹配的精度。

虽然Grade节点的Properties面板中的属性控件数量不多，但是通过multiply、offset和gamma属性控件可以再对两幅图像的黑白场信息匹配结果做整体微调。

读者也可以这样简单理解，即multiply、offset和gamma属性控件是图像动态范围匹配后的调节因子。

• multiply属性控件：将色彩匹配结果再乘以该因子，具有在保留图像暗部区域基本不变的同时提升或降低调色结果的亮部区域颜色信息的功能。

• offset属性控件：将色彩匹配结果再加上（或减去）该因子，具有使图像动态范围的所有部分同时进行提亮或减暗的功能，从而再一次对匹配结果进行动态范围的整体偏移。

• gamma属性控件：将伽马运算应用于色彩匹配的结果，具有使图像的中间调部分的颜色信息在匹配结果的基础上再进行明显改变的功能。

笔者将使用新的Grade节点进行微调，这样做的原因一方面是使微调操作不影响以上色彩匹配的结果，另一方面是微调之后可以再通过开启/禁用新添加的Grade节点进行前后效果的对比查看。

01 鼠标指针停留在Node Graph面板中并按G键以快速添加Grade节点。将新添加的Grade2节点连接到Grade1节点的下游。在前面笔者完成了色彩更改图像与色彩参考图像之间的黑白场匹配，即动态范围匹配。

通过对比可以发现，色彩更改图像的中间调部分与色彩参考图像的差异较大，相较于色彩参考图像，色彩更改图像的中间调部分偏冷色调。因此，将对Grade2节点的gamma属性控件进行微调。按住Ctrl/Cmd键，单击gamma属性控件水平滑条右侧的色轮图标，弹出颜色调节面板。在该面板中，降低Green通道的信息量，同时提高Red通道的信息量，如图4.24所示。

图4.24　使用Grade2节点再对色彩匹配结果进行微调

> **注释**　在微调过程中，还调节了Grade2节点的mix属性控件，通过对其进行调节，可以保留以上操作步骤中Grade2节点的93.2%的效果影响。

02 选中Grade2节点，按D键即可开启/禁用该节点，通过对比可以发现，使用Grade2节点对色彩匹配结果做微调后，两张图像的颜色更加匹配了，如图4.25所示。

图4.25　最终操作结果及操作步骤说明

任务 4-4　飞船元素叠加到实拍镜头

扫码看视频

从本任务开始，将以class04_sh020为例全面讲解如何将二维的飞船图片元素合成到实拍的镜头画面中，并通过蒙版创建、动态匹配和色彩匹配等方式达到"以假乱真"的视觉效果。在本任务中，读者需要在理解合成思路的基础上完成class04_sh020镜头中的蒙版创建和运动匹配等工作。

在开始class04_sh020镜头的合成制作之前，分享本案例的合成思维导图，如图4.26所示。对于节点式合成软件而言，合成的思维与逻辑非常重要。

首先，需要对二维飞船的单帧图像做擦除和抠像工作；

其次，通过运动匹配、色彩匹配和噪点匹配等工作使飞船元素叠加到实拍镜头中；

最后，处理前景树叶的图层关系和边缘问题。

在本案例的制作过程中，将着重讲解色彩匹配的内容。

图4.26　class04_sh020镜头合成思维导图

▷ 1. 飞船元素的处理

在本任务中，读者需要完成二维飞船图像素材的画面擦除和图像抠像工作。

01 打开下载资源中相应Project Files文件夹中的class04_sh020_comp_Task04Start.nk文件。笔者已经导入了镜头素材和飞船元素素材，也已完成了Nuke工程文件的设置。选中Read2节点并按1键以使Viewer显示Read2节点所连接的二维飞船图像。可以看到飞船图像的画面尺寸为2560px×1600px，镜头素材的画面尺寸为1920px×1080px。为了使

后续的画面叠加及合成操作更为顺畅，应在进行叠加操作之前将飞船元素缩小为1920px×1080px。

02 鼠标指针停留在Node Graph面板并按Tab键，在弹出的智能窗口中输入reformat字符即可快速添加Reformat节点。由于Read2节点所连接的二维飞船图像相对来说较为清晰，因此可以直接将新添加的Reformat1节点的Properties面板中的resize type（尺寸重设类型）设置为height（高度），即保持原始画面长宽比对图像进行缩放，直至其高度与输出高度（1080px）匹配，如图4.27所示。

图4.27 添加Reformat节点

> **注释** 对于画面尺寸较小的合成素材，建议将resize type设置为none，即对图像不做任何的尺寸缩放调整。如果需要对图像进行缩放调整，可以在Reformat节点的上游添加Transform节点。这样处理的好处是尽最大可能保持图像素材的清晰度，同时也能够使图像素材与镜头素材的画面尺寸保持统一。

03 为了提高合成镜头的真实感，需要在飞船元素叠加到实拍镜头之前擦除图像素材中的前景直升飞机，否则"停滞"于飞船元素前景的直升飞机将导致镜头穿帮，如图4.28所示。由于在下一项目中才会系统、完整地讲解数字合成中的擦除技术，因此读者可以学完项目5后再来完成这一部分的制作，这里先不展开讲解。

图4.28 擦除二维飞船图像的前景直升机

> **注释** 在擦除过程中，笔者基于1001帧进行擦除，因此使用了FrameHold节点以使所有帧的内容都与1001帧相同，确保擦除笔触在所有帧都起作用。

04 为了让二维飞船图像中的飞船元素能够叠加到实拍镜头上,需要精准地创建飞船的Alpha通道,即蒙版。虽然二维飞船图像仅是一张图像,但是仍含有很多细节。因此,可以组合使用Keyer节点提取细节、Roto节点修补蒙版的方式创建飞船的Alpha通道。

05 鼠标指针停留在Node Graph面板中并按Tab键,在弹出的智能窗口中输入keyer字符即可快速添加Keyer节点。鼠标指针停留在Viewer面板中并依次按R键、G键和B键以查看图像的Red、Green、Blue这3个通道。可以看到Blue通道画面中飞船元素与背景天空的黑白差异最大。因此,打开Keyer1节点的Properties面板,将operation模式选择为blue keyer。由于此时Alpha通道画面与笔者想要的"白色飞船,黑色天空"蒙版画面正好相反,因此勾选面板中的invert选项,如图4.29所示。

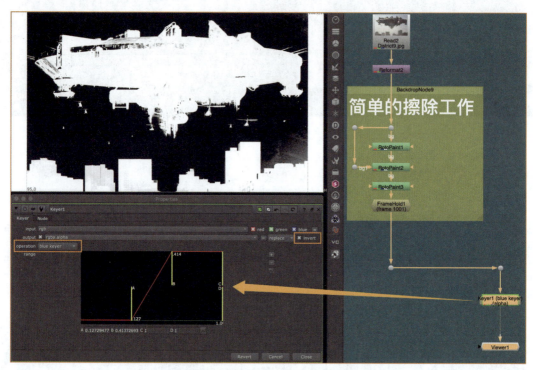

图4.29 使用Keyer1节点创建飞船蒙版

06 可以看到,使用Keyer1节点可以提取飞船元素的绝大部分蒙版信息。但是,由于飞船图像中的部分区域(尤其是飞船图像中的高光区域)的Blue通道与背景天空的灰阶差异并不明显,因此这一部分无法使用Keyer1节点进行提取。下面将使用Roto节点进行蒙版的修补。鼠标指针停留在Node Graph面板中并按O键以添加Roto节点,打开新添加的Roto3节点的Properties面板,使用Bezier曲线修补Keyer1节点无法提取的蒙版部分,如图4.30所示。绘制完成后,使用Merge节点将Roto3所绘制的修补蒙版与Keyer1节点所提取的蒙版进行叠加组合。

通过结合使用Keyer1节点和Roto3节点,基本上已经把二维飞船图像素材中的飞船蒙版提取了出来,但是本案例仅需图像中飞船的蒙版而不需要画面中高楼等其他元素的蒙版信息,因此将再次添加Merge节点和Roto节点进行飞船蒙版的选取。

07 鼠标指针停留在Node Graph面板中并按M键和O键以分别添加Merge2节点和Roto4节点。使用Roto4节点中的Bezier曲线选取画面中的飞船元素。然后打开Merge2节点的Properties面板,将operation模式选择为mask模式。

08 将Merge2节点的B输入端连接到Merge1节点,将A输入端连接到Roto4节点,如图4.31所示。

09 提取飞船元素的蒙版后,即可使用Premult的方式提取其RGB通道。先将鼠标指针停留在Node Graph面板中并按Tab键,在弹出的智能窗口中输入premult字符即可添加Premult节点。鼠标指针停留在Node Graph面板中并按K键

以快速添加Copy节点。将新添加的Copy1节点的B输入端连接到FrameHold1节点，将A输入端连接到新添加的Premult1节点。鼠标指针停留在Node Graph面板中并按M键以添加Merge3节点，将Merge3节点的B输入端连接到原始镜头，将A输入端连接到Premult1节点，从而实现了将提取的飞船元素叠加到实拍画面中。与此同时，还将使用Transform节点在1001帧调整飞船在实拍画面中的位置，如图4.32所示。

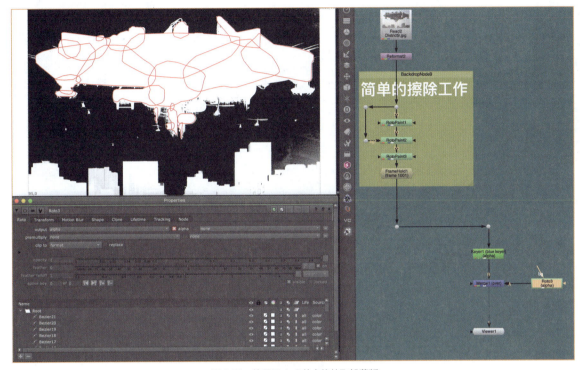

图4.30 使用Roto3节点修补飞船蒙版

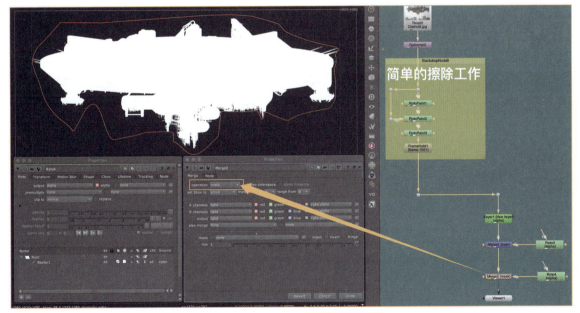

图4.31 飞船蒙版的提取

图4.32 飞船元素叠加到实拍镜头

2. 飞船元素的运动匹配

在前面已经完成了飞船元素的擦除和抠像。在本任务中,将使用跟踪技术对飞船元素进行运动匹配。

对于本案例的制作,读者既可以使用点跟踪,也可以使用平面跟踪或三维摄像机跟踪。相对来说,使用三维摄像机跟踪和三维摄像机投影技术能够使合成的飞船元素更加符合运动视差的规律。读者可以查阅项目9的相关内容进行详细学习。当然,为方便读者学习,笔者已在Nuke脚本文件中提供了3种跟踪的节点树。下面将以Tracker节点进行点跟踪的讲解。

01 鼠标指针停留在Node Graph面板中并按Tab键,在弹出的智能窗口中输入tracker字符即可快速添加Tracker节点。为方便查看实拍镜头画面中天空部分的跟踪点信息,可以调节Viewer面板上的Gamma水平滑条以使天空中的白云夸张显示。由于实拍镜头画面在拍摄过程中稍有旋转,因此将添加两个跟踪点进行点跟踪运算,如图4.33所示。

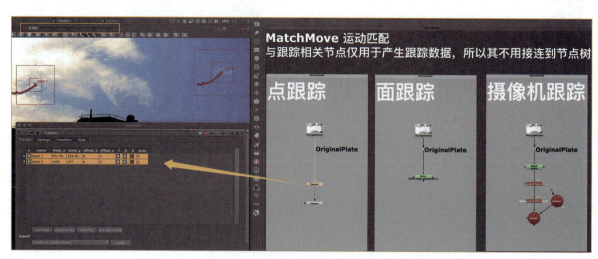

图4.33 使用Tracker节点进行点跟踪运算

项目4 色彩匹配

注释 为了能够提取跟踪点的旋转信息，分别勾选track1和track2两个跟踪点中的T和R选项，T代表Translate，R代表Rotate。

02 前面已经在1001帧完成了本案例的单帧画面的合成匹配，因此在将二维跟踪数据输出之前，需要将参考帧设定为1001帧。因为仅使用了两个跟踪点进行二维跟踪运算，所以输出的跟踪数据将存放于Transform_MatchMove1节点，如图4.34所示。

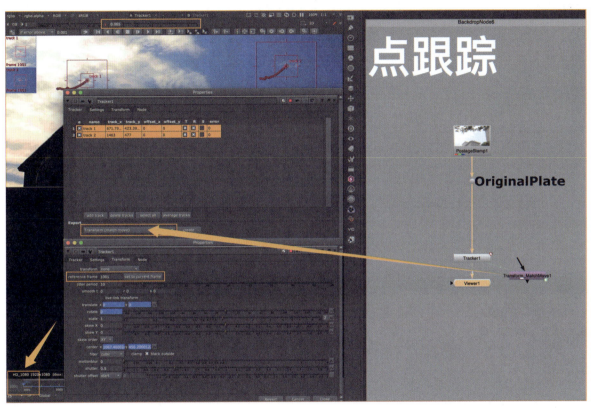

图4.34 将二维跟踪数据存放于Transform_MatchMove1节点

03 将存放二维跟踪数据的Transform_MatchMove1节点连接到Transform6节点的下游。选中Merge3节点并按1键以使Viewer面板显示添加运动匹配后的飞船元素叠加到实拍镜头的情况。单击时间线面板中的Play forwards/Stop按钮对镜头序列帧进行缓存播放，可以看到飞船元素获得了运动信息并与背景的运动保持匹配，如图4.35所示。

3. 前景树叶的抠像

通过缓存预览已经完成了飞船元素的运动匹配，但是从合成画面来看，飞船元素应该叠加到前景树叶之后才会看起来更为合理。因此，在本任务中需要完成树叶动态蒙版的创建，并将其作为前景叠加到飞船元素上。针对本案例中前景元素的动态蒙版创建，读者可以查阅项目2中的知识拓展部分进行详细学习。

01 由于前景树叶不仅数量众多而且随机飘动，因此对于此类情景的抠像肯定首选使用Keyer节点进行蒙版创建。鼠标指针停留在Node Graph面板中并按Tab键，在弹出的智能窗口中输入keyer字符即可快速添加Keyer2节点。鼠标指针停留在Viewer面板中并依次按R键、G键和B键以查看图像的Red、Green和Blue这3个通道。可以看到Blue通道画面中前景树叶与背景天空的黑白差异最大。因此，打开Keyer1节点的Properties面板，将operation模式选择为blue keyer。此时，由Blue通道转换而来的Alpha通道与笔者想要的"白色树叶，黑色天空"的蒙版画面正好相反，所以

155

应勾选面板中的invert选项,如图4.36所示。

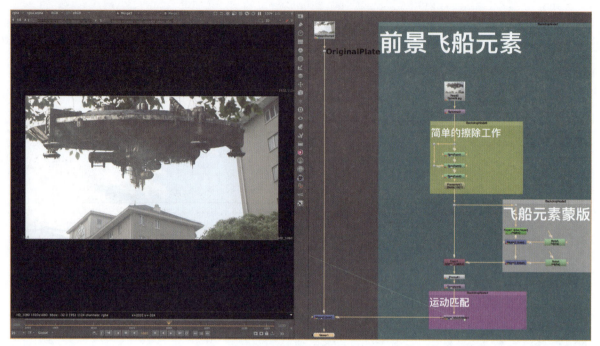

图4.35 完成飞船元素的运动匹配

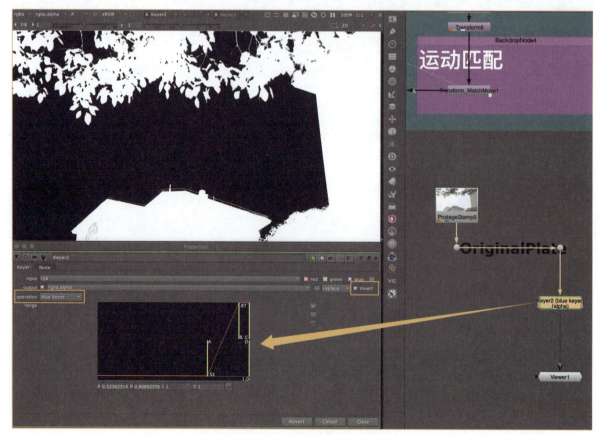

图4.36 使用Keyer2节点创建树叶蒙版

02 在使用Keyer2节点创建的蒙版图像中，画面右侧的高楼部分稍有半透明，需要使用Roto节点将其修补。完成前景树叶的蒙版创建后，通过预乘的方式将其提取并叠加到合成飞船元素的背景上，如图4.37所示。

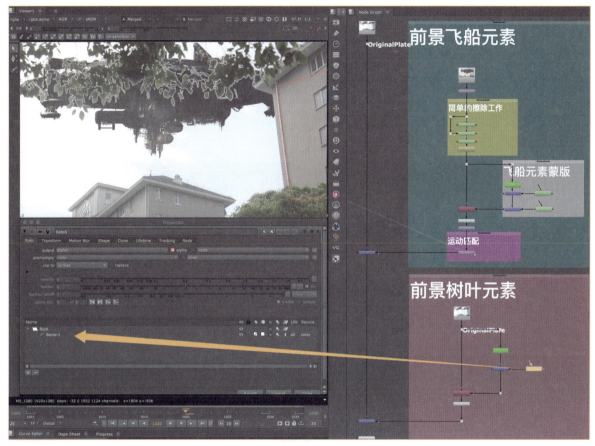

图4.37　前景树叶的抠像

任务4-5　飞船元素的颜色匹配

在任务4-4中着重完成了本案例其他方面的叠加处理与合成匹配。在本任务中将着重完成本案例中飞船元素的色彩匹配。通过色彩匹配，不仅需要使飞船融入到实拍镜头画面中，还需要使飞船"看上去"比实拍镜头画面中的楼更远一些。

扫码看视频

由于调色操作是对图像亮部区域、中间调区域和暗部区域的调整，即动态范围的改变，因此调色之后整个图像的RGB通道必然会有所改变。对于含Alpha通道图像的调色尤其需要注意，因为对此类图像进行调色时，会使原来完全透明的黑色区域（即RGB通道值为0的区域）经过调色操作后获得"颜色信息"，这样再将其叠加到原始镜头之后，就会改变原始镜头的颜色信息。此时，正确的解决方案是在调色操作之后进行预乘运算以使调色结果仅起效于蒙版图像的纯白或灰色的区域，而对于蒙版图像为纯黑区域的"颜色信息"则经过预乘运算后完全屏蔽。所以，在合成过程中，读者需要注意：所有调色类节点都应该放在Premult节点的上游，其目的是使调色操作仅仅在蒙版区域内起效；所有的位移变换、滤镜效果等操作都需要放在Premult节点的下游，其目的是避免位移变换、滤镜效果等操作对图像的Alpha通道产生影响，从而导致图像的预乘运算发生错误。

> **注释** 为了使读者能够更加清晰地理解，下面将进行演示。例如，对前景色条（ColorBars）图像添加 Grade 节点并将 offset 属性控件的参数值设置为 0.5，进行调色处理。可以看到：

（1）在范例中，Grade 节点添加于 Premult 节点的下游，所以原来完全透明的黑色区域（即 RGB 通道值为 0 的区域）经过调色操作后各通道变为 0.5，这样在其叠加到原始镜头之后，会使整个画面的 RGB 通道值提高 0.5，即背景变亮、变灰；

（2）在范例中，添加 Grade 节点之后原来完全透明的区域（即 RGB 通道值为 0 的黑色区域）经过调色操作后各通道也变为 0.5，但是在 Grade 节点的下游添加了 Premult 节点，并经过预乘运算后，Grade 节点的调色效果仅仅起效于蒙版图像为纯白或灰色的区域，蒙版图像为纯黑的区域的"颜色信息"则经过预乘运算后完全屏蔽，即背景颜色未发生改变，如图 4.38 所示。

图 4.38　调色类节点添加于 Premult 节点上、下游时对背景图像的影响

01 鼠标指针停留在 Node Graph 面板中并按 G 键以快速添加 Grade 节点。在节点树中，所有的调色操作都应该放在预乘运算的上游，所有的位移变换、滤镜效果等都需要放在预算运算的下游。因此，将新添加的 Grade1 节点连接到 Premult 节点的上游。同时，对节点树做整理，如图 4.39 所示。

02 下面对色彩更改图像，即飞船图像进行黑白场颜色信息采样。选中 Copy 节点并按 1 键，使 Viewer 面板显示 Copy 节点的输出结果，即显示 Grade1 节点的上游。这样做的目的是为了防止颜色采样操作干扰色彩匹配过程。打开 Grade1 节点的 Properties 面板，依次单击 blackpoint 和 whitepoint 属性控件的吸管按钮进行飞船图像黑白场颜色信息的采样，如图 4.40 所示。

图4.39 将Grade1节点连接到Premult节点的上游

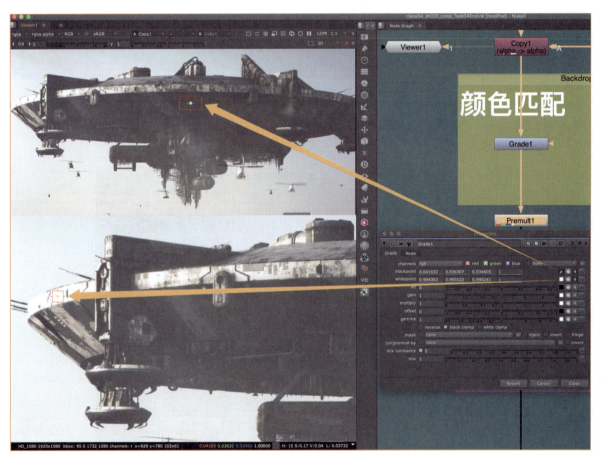

图4.40 对色彩更改图像的黑白场颜色信息进行采样

03 然后再对色彩参考图像,即实拍镜头进行黑白场颜色信息的采样。选中PostageStamp2(缩略图)节点并按1键,使Viewer面板显示实拍镜头。调节Viewer面板上的Gain和Gamma水平滑条以便于查看图像的亮部区域,依次单击lift属性控件和gain属性控件的吸管按钮进行实拍镜头黑白场颜色信息的采样,如图4.41所示。

04 选中Merge3节点并按1键,使Viewer面板显示添加色彩匹配的飞船元素叠加到实拍镜头的情况。可以看到,经过Grade1节点的调色处理后,飞船元素的颜色改变不是特别明显。下面要实现飞船元素"看起来"比画面中的高楼

更远。需要加强飞船元素的大气雾效果，使飞船元素看起来更加灰蒙蒙一些。在前面已提到offset属性控件是动态范围匹配完成后的"加法因子"，即对色彩匹配结果再进行加法运算，从而对图像的所有部分同时进行了提亮或减暗。

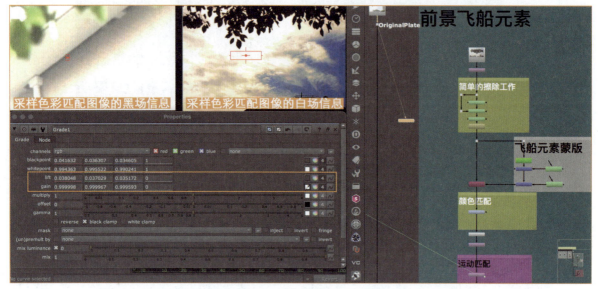

图4.41　对色彩参考图像的黑白场颜色信息进行采样

05 用鼠标框选Grade1节点并按G键以快速添加Grade节点。将新添加的Grade2节点连接于Grade1节点的下游。打开Grade2节点的Properties面板，将offset属性控件的参数设置为0.33，如图4.42所示。

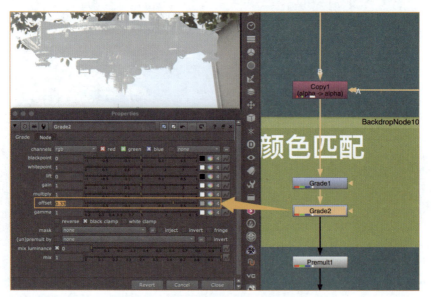

图4.42　调节offset属性控件的参数为0.33

06 虽然通过调节offset属性控件已经实现了让飞船元素"看起来"更远一些的视觉效果，但是调节Viewer面板上的Gain和Gamma水平滑条后，飞船元素的亮部区域比背景图像中的亮部区域更亮，因此需要降低飞船元素的亮部区域。在前面已提到multiply属性控件是"乘法因子"，即对色彩匹配结果再进行乘法运算，可在保留图像暗部区域的同时明显地改变图像的亮部区域。用鼠标框选Grade2节点并按G键以快速添加Grade节点。将新添加的Grade5节点连接于Grade2节点的下游。打开Grade2节点的Properties面板，将multiply属性控件的参数设置为0.74，如图4.43所示。

项目4 色彩匹配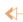

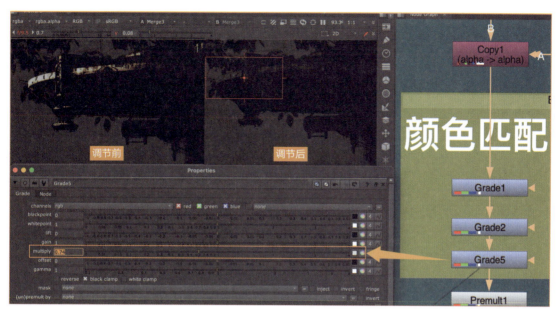

图4.43 调节multiply属性控件的参数为0.74

> **注释** 将色彩匹配操作分布于3个Grade节点上而非仅在一个Grade节点内进行的主要原因是可以通过开启/禁用新添加的Grade节点来对比观察调色前后的改变。

07 选中Merge6节点并按1键，使Viewer面板显示Merge6节点的输出结果。单击时间线面板中的Play forwards/Stop按钮对镜头序列帧进行缓存播放。经过前面的调色处理后，飞船元素确实"看起来"远一些，但是树叶的白边还需要做边缘处理，如图4.44所示。

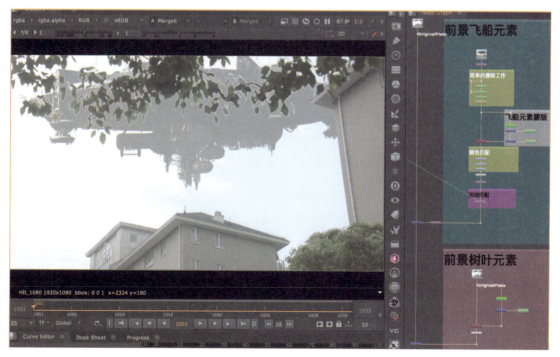

图4.44 完成色彩匹配后的合成效果

161

任务 4-6 树叶边缘的处理

在本任务中,需要尝试用多种方式对树叶的边缘进行处理,要理解边缘处理往往是通过扩边或像素包裹等方式进行处理的。

当前合成画面中,树叶出现"白边"的原因是:树叶在蒙版提取和图像预乘过程中或多或少保留了背景天空的颜色信息,当这部分像素再次叠加到新的飞船背景中时,飞船的颜色比天空的颜色更暗,所以树叶边缘看起来就出现了"白边"。

下面将使用扩边的方式对"白边"进行处理。所谓扩边,可以简单地理解为将树叶"白边"附近的树叶的绿色像素进行克隆扩充,从而使提取的蒙版边缘都是树叶的颜色信息,如图4.45所示。

在合成过程中,边缘的处理是最难的问题之一。下面将在本任务中演示两种常用的边缘处理方法。

图4.45 扩边理解的简单说明

1. 树叶边缘处理方法之一:edgeExtend 节点

首先使用 edgeExtend 节点进行树叶边缘的处理。edgeExtend 节点是基于 Nuke 软件的 Gizmos。所谓 Gizmos,好比是 Adobe After Effects 软件中的各类功能强大、方便快捷的第三方插件。这些"插件"不是 Nuke 软件内置的,而是数字合成师或者 Nuke TD 根据视效需求或项目情况而制作、分享的第三方的节点(工具)。读者可以在 nukepedia 网站进行注册和下载。

> 注释 绝大多数的 Gizmos 节点都是由 Nuke 软件的基本节点构建而成的,读者可以单击 Gizmos 节点的 Properties 面板中的 S 按钮打开并访问构成该 Gizmos 节点的内部节点树,如图4.46所示。

图4.46 打开并访问构成该 Gizmos 节点的内部节点树

01 使用Toolbar面板添加edgeExtend节点，将新添加的edgeExtend1节点连接到Copy2节点的下游。打开edge-Extend1节点的Properties面板，调节firstPassBlur属性控件，此时树叶边缘的像素已进行了扩边处理，如图4.47所示。

图4.47　添加edgeExtend1节点并调节firstPassBlur属性控件

02 由于Keyer2节点提取的树叶蒙版"过大"，此时edgeExtend1节点是对蒙版边缘天空的白色像素做扩边处理而非对树叶的绿色像素信息做扩边处理，因此需要将Keyer2节点提取的树叶蒙版做缩边处理。鼠标指针停留在Node Graph面板中并按Tab键，在弹出的智能窗口中输入dilate字符即可快速添加Dilate节点，将新添加的Dilate1节点连接到Merge4节点的下游，即edgeExtend1节点的输入端。打开Dilate1节点的Properties面板，设置扩边的像素信息为树叶的绿色像素信息，如图4.48所示。

图4.48　使用Dilate1节点调整树叶蒙版

03 虽然使用Dilate1节点可以获得树叶的绿色像素信息做扩边处理,但是在合成叠加过程中,还是需要使用Keyer2节点提取的树叶的Alpha通道。因此,需要再添加一个Copy节点,把原来没有做缩边的蒙版作为预乘操作使用的蒙版。

04 鼠标指针停留在Node Graph面板中并按K键,添加Copy5节点,将该节点连接到edgeExtend1节点的下游,同时将其A输入端连接到Merge4节点。选中Merge6节点并按1键,可以看到,虽然edgeExtend1节点可以通过扩边的方式对树叶的"白边"进行处理,但是又新产生了黑色的"坏点"像素,如图4.49所示。产生黑色的"坏点"像素的原因主要是在前面使用了Dilate1节点对蒙版边缘做缩边处理。

图4.49　使用edgeExtend节点进行树叶边缘处理

> **注释**　在使用edgeExtend节点进行边缘处理的过程中使用了两个Copy节点,第1个Copy节点的作用是使edgeExtend节点用树叶的绿色像素基于缩边的蒙版对图像的RGB通道进行扩边处理,第2个Copy节点的作用是使预乘操作基于原来精准处理的Alpha通道来进行。

2. 树叶边缘处理方法之二:EdgeExtend节点

下面将使用Nuke自带的扩边节点EdgeExtend节点进行树叶边缘处理。EdgeExtend节点是Nuke 12及以上版本新增的内置节点。

01 鼠标指针停留在Node Graph面板中并按Tab键,在弹出的智能窗口中输入edgeextend字符添加EdgeExtend1节点,并将其连接到Copy2节点的下游。此时图像还未做预乘操作,所以要取消勾选Properties面板中的Source Is Premultiplied(输入图像为预乘图像)选项。由于EdgeExtend1节点下游就是Premult2节点,因此也取消勾选Properties面板中的Premultiply选项。调节面板中的Erode属性控件和Detail Amount(细节数量)属性控件直至获得较为理想的扩边信息,如图4.50所示。

02 选中Merge6节点并按1键,使Viewer1节点的1输入端显示添加EdgeExtend1节点后的合成效果。选中Copy2节点并按2键,使Viewer1节点的2输入端显示原始实拍镜头。然后将Viewer面板的显示模式切换为wipe以方便查看树叶扩边后的细节情况。使用EdgeExtend1节点后,树叶的"白边"已基本消失,同时扩边后的树叶在细节保留方面也与实拍镜头基本匹配,如图4.51所示。但是相较于实拍镜头,扩边后的树叶边缘缺少色差效果。关于色差合成匹配,将在下一任务中展开讲解,在这里先不展开说明。

项目4 色彩匹配

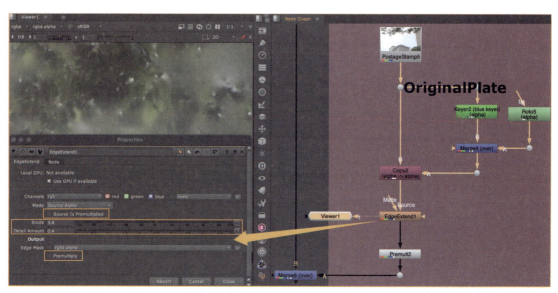

图4.50 添加EdgeExtend1节点并调节相关属性控件

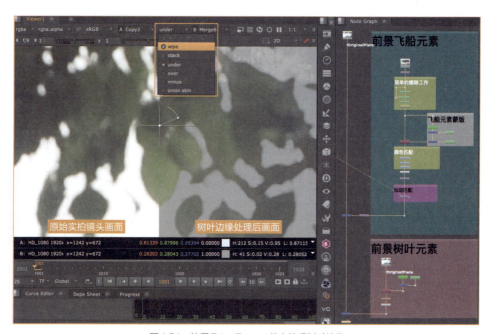

图4.51 使用EdgeExtend节点处理树叶边缘

知识拓展：使用CurveTool（曲线工具）进行颜色动态匹配

在数字合成过程中，常常会需要在光影随机变化的镜头画面中进行元素的合成或画面的擦除。通常情况下，数字合成师可能会使用关键帧进行光影关系的手动匹配，但是这样的方式不仅耗时而且误差较大。下面笔者将分享使用CurveTool节点进行颜色的动态匹配的方法。

扫码看视频

01 打开下载资源中相应Project Files文件夹中的class04_CurveTool_PerksStart.nk文件。笔者已经在该Nuke脚本文件中设置好了测试所用的简单素材。在该测试文件中，使用颜色值为0.1的Constant1节点作为背景，并在Constant1节点下游的Grade1节点设置了颜色随机变化的关键帧。同时，使用CheckerBoard1节点作为前景，并使用

165

Roto1 节点绘制画面中心区域的蒙版。

02 由于在 1001 帧还未对背景 Constant1 节点进行调色，即颜色值仍为 0.1，因此 1001 帧的前景 CheckerBoard1 节点中的灰色方格（RGB 参数为 0.1）正好与背景颜色完全相同。但是，1001 帧之后，因 Grade1 节点关键帧信息的影响，前景棋盘格图像与背景颜色出现差异，如图 4.52 所示。

图 4.52　测试所用 Nuke 脚本文件

03 下面将使用 CurveTool 节点对手动设置了颜色随机变化的背景进行颜色信息采样。鼠标指针停留在 Node Graph 面板中并按 Tab 键，在弹出的智能窗口中输入 gurvetool 字符即可快速添加 CurveTool 节点。将新添加的 CurveTool1 节点连接到 Grade1 节点的下游，如图 4.53 所示。由于 CurveTool 节点仅用于生成合成中所需数据，因此未将其接入主节点树。

图 4.53　添加 CurveTool1 节点并作为分支连接到 Grade1 节点的下游

04 打开CurveTool1节点的Properties面板。由于测试所用的背景较为简单，因此可以直接将颜色采样分析框拖曳调整至画面的中心。默认设置下，CurveTool1节点的Curve Type（曲线类型）为Avg Intensities（平均像素值），所以可以直接单击Go!按钮进行采样计算，如图4.54所示。

图4.54　设置颜色采样分析框并执行Avg Intensities采样命令

> **注释**　CurveTool节点除了具有平均像素值采样功能外，还具有以下功能，如图4.55所示。
> - Auto Crop（自动裁切）：针对画面中的黑色区域（或其他采样颜色）进行大小和位置的自动跟踪计算，从而删除不必要的外部像素以加快计算。
> - Exposure Difference（曝光变化）：采样序列帧画面中的曝光变化信息。
> - Max Luma Pixel（最亮像素）：采样并获得序列帧画面中最亮像素的位置和颜色信息。

图4.55　关于CurveTool节点中的曲线类型

05 在上一步中已经完成了分析框内颜色信息的采样。打开CurveTool1节点的Properties面板并切换到IntensityData（光强数据）标签页，CurveTool1节点采样获得的每一帧的颜色信息均以关键帧形式记录在标签页中，如图4.56所示。

图4.56　CurveTool1节点采样获得的颜色信息

06 下面需要将以上亮度信息复制至Grade节点，通过Grade节点再对前景棋盘格图像进行颜色的动态匹配。鼠标指针停留在Node Graph面板中并按G键以添加Grade1节点，并将其连接到Copy1节点的下游。分别打开CurveTool1节点的IntensityData标签页和Grade1节点的Properties面板。按住Shift键不放，将IntensityData标签页中的intensitydata

属性控件右边的Animation menu（动画菜单）图标分别拖曳到Grade1节点中的whitepoint属性控件和gain属性控件右边的Animation menu图标之上。此时，Grade1节点就获得了CurveTool1节点采样的颜色信息，如图4.57所示。

图4.57　Grade1节点就获得了CurveTool1节点采样的颜色信息

注释　关于Nuke的Properties面板中的属性控件的操作及其作用。
- 直接拖曳Animation menu按钮至另一节点的属性控件上：仅复制当前帧的属性控件的参数信息。
- 按住Shift键拖曳Animation menu按钮至另一节点的属性控件上：复制全部帧的属性控件的参数信息（含关键帧动画信息）。
- 按住Ctrl/Cmd键的同时拖曳Animation menu按钮至另一节点的属性控件上：将属性控件的参数进行关联操作。

07　选中Merge1节点并按1键，使Viewer面板显示棋盘格图像叠加到设置颜色随机变化的背景后的合成效果。单击时间线面板中的Play forwards/Stop按钮，对镜头序列帧进行缓存播放，可以看到棋盘格图像的颜色仍未匹配背景的颜色信息。

08　再次打开Grade1节点的Properties面板，whitepoint属性控件和gain属性控件中的参数信息完全相同，因此从CurveTool1节点获得的运动颜色信息就被"抵消"了。所以，笔者需要针对以上两个属性控件中的其中一个属性控件，将其在1001帧的关键帧动画删除，从而使动态颜色信息"起效"。

09　再次确认时间线指针停留在1001帧，单击whitepoint属性控件右边的Animation menu图标并在弹出的菜单中选择No animation（无动画）命令。

10　单击时间线面板中的Play forwards/Stop按钮对镜头序列帧进行缓存播放，此时棋盘格图像的颜色已经匹配动态背景的颜色信息了，如图4.58所示。

图4.58　使用CurveTool1节点完成颜色的动态匹配

注释　在前面已经通过设置使whitepoint属性控件仅保留1001帧的参数信息，从而使Grade1节点"起效"。在这里，可以在1001帧让gain属性控件变成没有动画信息，从而使Grade1节点"起效"，此时需要在Grade1节点的Properties面板中勾选reverse选项，如图4.59所示。

图4.59　动态颜色信息"起效"的另一种方式

通过本项目的讲解，相信读者已经对Grade节点有了较为深刻的理解，能够使用Grade节点完成数字合成中的色彩匹配，也能够较为轻松地解决数字合成过程中的动态颜色匹配问题。

索引　本项目新增节点列表及其说明

Add节点：该节点用于对图像或通道进行加法数学运算以用于偏移其参数值，从而达到图像或通道的整体提亮或减暗。

CurveTool节点：使用该节点可以分析和跟踪输入序列帧的以下方面：

- 序列帧中画面元素的大小和位置，即边界框（Bounding Box）；
- 序列帧中的平均像素值；
- 序列帧中的曝光改变以及最亮和最暗的像素。

通过分析计算，该节点将创建含有数据信息的动画曲线。数字合成师可以在合成制作过程中将该节点所提取的数据信息赋予其他节点。例如，前景元素匹配背景的光影变化等。

edgeExtend节点：该节点为第三方Gizmos插件，可通过扩边方式处理边缘问题。

Gamma（伽马运算）节点：该节点用于对图像或通道进行伽马数学运算。

ShuffleCopy（通道拷贝）节点：该节点可用于通道的转换和复制，使用该节点可以将两个独立的通道组合到同一数据流中。注：Nuke 12或更高版本对Shuffle节点和ShuffleCopy节点进行了升级改进。

Sharpen（锐化）节点：该节点用于添加锐化效果。

项目 5

掌握无损擦除

[知识目标]

- 了解无损擦除的要求与标准
- 了解二维跟踪贴片法的制作流程：贴片补丁的绘制、贴片的选取、贴片的运动匹配和贴片的色彩匹配
- 了解无损擦除中的借当前帧擦除法
- 了解无损擦除中的借其他帧擦除法

[技能目标]

- 重点掌握使用RotoPaint节点进行擦除的方法
- 能够使用二维跟踪贴片法进行无损擦除
- 能够使用借当前帧擦除法进行无损擦除
- 能够使用借其他帧擦除法进行无损擦除
- 尝试使用磨皮美容插件Beauty Box进行演员妆容的快速修复

项目陈述

在本项目中，首先，读者需要了解采用RotoPaint节点进行擦除绘制的方法，这是无损擦除技术的重要基本功；其次，读者需要了解数字合成中的多种无损擦除策略与方法，例如，逐帧擦除法、二维跟踪贴片法、借帧擦除法（包括借当前帧进行擦除和借其他帧进行擦除）和三维投射贴片法等（将在项目10中重点讲解）；最后，读者要能够使用二维跟踪贴片法和借帧擦除法完成本项目的制作任务，并了解如何使用磨皮美容插件Beauty Box进行演员妆容的快速修复。

移花接木：数字合成中的无损擦除

在视效制作中，无损擦除是合成工作的重要组成部分，也是合成师重要的基本功。相较于Roto抠像，无损擦除的难度更高。因为在无损擦除的过程中，更多考验的是合成师的镜头制作策略与软件综合使用能力。

扫码看视频

所谓无损擦除，需要先有这样一个概念：擦除并不是将序列帧画面中不需要的图像元素进行清除，而是通过叠加或覆盖图像元素来达到擦除的目的。所谓"无损"擦除流程是指在日常擦除工作中，数字合成师需要最小程度地改变原始镜头，即在镜头画面中，除了需要被擦除的像素以外，其他像素是不应该被修改的。

数字合成师往往采用逐帧擦除法、二维跟踪贴片法、借帧擦除法和三维投射贴片法等方式处理擦除问题。

所谓**逐帧擦除法**是指使用擦除工具或笔刷工具将每一帧画面中的相关元素进行擦除。对单帧图片而言，擦除是一件非常容易的事，但是对镜头序列帧中的每一帧画面进行擦除并达到影视级制作要求，就是一件非常具有难度的工作。因为使用逐帧擦除法进行画面元素擦除，一方面需要消耗数字合成师大量的时间和精力进行重复工作；另一方面，不完美的逐帧擦除还会引起擦除区域在镜头播放过程中的画面抖动和跳跃。因此，使用逐帧擦除法需要数字合成师具有较高的技能要求与较长的制作时间。相对来说，逐帧擦除法较适用于帧数较少、画面内容快速变化的镜头。

所谓**二维跟踪贴片法**是指在制作过程中先使用无损擦除的方式创建"干净"的单帧画面，然后再通过运动匹配等方式将"干净"的补丁贴片画面叠加合成到原始镜头上以达到覆盖擦除的目的。二维跟踪贴片法是较为常用的无损擦除技法，一方面通过引入二维跟踪技术可以提高制作效率，另一方面也可以避免因使用逐帧擦除法而引起擦除区域在镜头播放过程中的抖动问题。

所谓**借帧擦除法**是指由于摄像机或演员的运动使得擦除元素在序列帧中的位置前后不一，而可以借助自身序列帧画面信息进行错帧擦除。相对来说，借帧擦除法更适合采用固定方式拍摄的镜头，对于采用运动方式拍摄的镜头，数字合成师在擦除之前需要对镜头画面进行对位或图像变形处理。通常情况下，使用借帧擦除法可以避免擦除过程中出现噪点的问题。借帧擦除法还可分为**借当前帧擦除**和**借其他帧擦除**。

所谓**三维投射贴片法**是指在软件的三维空间中将镜头的场景进行重建，并通过摄像机跟踪反求和摄像机投射等方式将"干净"的单帧画面投射到三维场景中的模型上，从而达到覆盖擦除的目的。对于因摄像机运动透视较大而引起较明显的运动视差的镜头，使用常规的二维跟踪贴片法会显得有些捉襟见肘，此时可以使用摄像机投影技术进行擦除，该处理方式非常高效，但是使用的前提条件是数字合成师需要拥有较精准的跟踪反求相机信息和三维场景数字信息。关于三维投射贴片法的内容，读者可以查阅项目10中的相关内容进行详细学习。

只有想不到，没有做不到。无损擦除是体现数字合成技术"化腐朽为神奇"的重要技术。在后期制作中，不管是威亚的擦除、跟踪点的擦除、穿帮元素的清除，还是演员妆容的修复等问题，都需要使用到无损擦除技术。

通过本项目的讲解，希望读者能够感受无损擦除是如何实现移花接木的视觉效果的。万丈高楼平地起，希望读者能够学好数字擦除技术，练好数字合成的基本功。

任务5-1 RotoPaint节点初体验

在本任务中,读者需要了解RotoPaint节点中的多种笔刷,重点掌握克隆(Clone)和还原(Reveal)笔刷的使用步骤和注意事项。在无损擦除中,尤其是使用二维跟踪贴片法进行无损擦除时,数字合成师往往需要先基于镜头序列帧中的某一帧使用RotoPaint节点创建"干净"的补丁贴片。因此,精湛的RotoPaint擦除技术是无损擦除的基础与保障。

扫码看视频

鼠标指针停留在Node Graph面板中并按Tab键,在弹出的智能窗口中输入rotopaint字符即可添加RotoPaint节点。除此之外,读者也可直接在鼠标指针停留在Node Graph面板中时按P键以快速添加RotoPaint节点。

同Roto节点一样,打开RotoPaint节点的Properties面板后,Viewer面板左侧会自动加载工具栏,如图5.1所示。RotoPaint节点除了有Roto节点的Select(选择类)、Points(钢笔类)和Spline(样条曲线类)工具外,还具有Brush(笔刷类)、Clone(克隆类)、Blur(模糊类)和Dodge(减淡/加深类)等工具。RotoPaint节点中的部分笔刷工具与Photoshop软件中的笔刷工具较为相似,读者可以对比参照学习。

图5.1 RotoPaint节点加载于Viewer面板的工具栏

▶ 1. Brush工具

下面从Brush工具开始,按顺序依次对RotoPaint节点工具栏中的工具进行讲解。

01 打开下载资源中相应Project Files文件夹中的RotoPaint_Interface_v01.nk文件。在该脚本文件中,笔者已对各类笔刷工具搭建了制作流程并做了简单说明。打开RotoPaint1节点的Properties面板,用鼠标左键长按加载于Viewer面板工具栏中的Brush工具图标,并在弹出的菜单中选择Brush工具,可以创建各种颜色或大小的笔触。在数字合成中,Brush工具不常用于画面的擦除工作,而是常用于画面制作或反馈修改的简单标记,如图5.2所示。

> **注释** • 调整Brush工具的笔触大小:按住Shift键不放并上下拖曳鼠标。
> • 调整Brush工具的笔触颜色:单击加载于Viewer面板上侧的颜色拾取图标,并在弹出的颜色面板中选择所需的颜色。

02 在实际制作过程中,笔者也会借用RotoPaint节点中的Brush工具进行蒙版的快速修复。选中Keyer1节点并按1键,使Viewer面板中显示Keyer1节点的输出结果。鼠标指针停留在Viewer面板中,并按A键,查看Keyer1节点提取的Alpha通道。虽然Keyer1节点能够提取测试图像中绝大部分的蒙版信息,但是演员的蒙版需要修复,水印也需要清除,如图5.3所示。

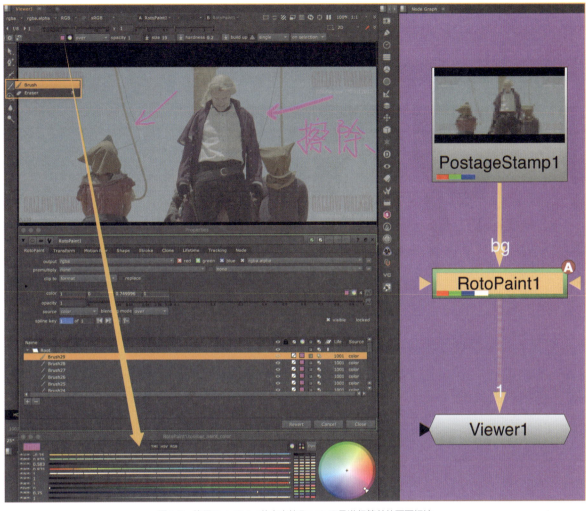

图5.2 使用RotoPaint节点中的Brush工具进行简单的画面标注

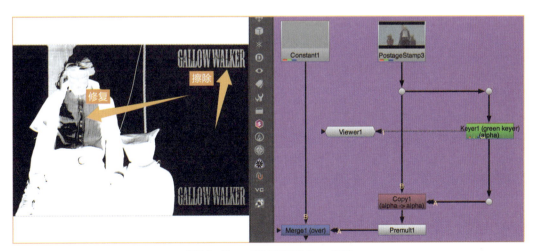

图5.3 Keyer1节点提取的Alpha通道

03 下面使用RotoPaint节点中的Brush工具进行蒙版的快速修复。打开RotoPaint2节点的Properties面板并选择Brush工具。使用Brush工具的over模式可添加笔触绘制区域的Alpha通道，即将Keyer1节点提取的演员蒙版进行叠加修

复。使用Brush工具的mimus（减）模式可减去笔触绘制区域的Alpha通道，即将Keyer1节点提取的水印区域的Alpha通道进行清除，如图5.4所示。

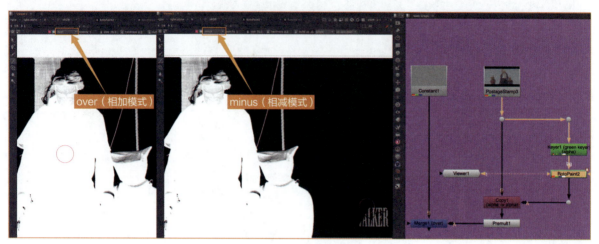

图5.4　使用Brush工具进行蒙版的简单修复

虽然使用Brush工具进行蒙版修复并不是Brush工具的主要功能，但是这样的做法可以给合成师提供一种新的制作思路，尤其是针对渲染有问题的CG素材，合成师可以使用以上方法进行快速修复。

在Brush工具中，除了前面介绍的Brush工具，还包括Eraser（橡皮擦）工具。Eraser工具主要用于擦除Brush工具创建的笔触和形状。由于该工具的使用方法较为简单，因此笔者不展开讲解。

2. Clone工具

Clone工具是RotoPaint节点的核心，也是无损擦除的重要基础。下面就如何使用Clone工具中的Clone笔刷和Reveal笔刷做详细解说。所谓克隆是指在同一帧画面中克隆某一区域的像素信息至另一区域，从而实现画面元素的修补和清除等操作。

01 选中RotoPaint3节点并按1键，使Viewer面板显示RotoPaint3节点所连接的画面，测试图像中的威亚需要擦除。对于该镜头的制作，往往是先使用RotoPaint节点中的Clone笔刷和Reveal笔刷擦除一帧不含有威亚的"干净"的单帧画面，然后再使用二维跟踪贴片等方法进行整个序列帧的威亚擦除。打开RotoPaint3节点的Properties面板，鼠标左键长按Viewer面板的工具栏中的Clone工具图标，并在弹出的菜单中选择Clone选项。默认设置下，Clone笔刷的两个克隆环重合在一起，所以仅能够看到"一个环"，如图5.5所示。

> **注释**　为方便讲解，这里跳过无损擦除流程中的降噪处理步骤。在下一任务的制作中，将对无损擦除流程中的降噪处理以及噪点匹配进行详细讲解。

02 为了能够实现将同一帧画面中不含威亚的像素克隆至威亚擦除区域，笔者需要调出Clone笔触的两个环，即父级克隆环和子级克隆环。所谓父级克隆环是指同一帧画面中克隆像素的来源之处，子级克隆环是指克隆像素的使用之处。在这里，可以按住Ctrl/Cmd键不放，通过上下拖曳的方式，调节父级克隆环和子级克隆环的位置关系，如图5.6所示。

03 在使用Clone笔刷进行擦除的过程中，除了需要调整父级克隆环和子级克隆环的位置关系外，还需要调整父级克隆环和子级克隆环的大小关系。在这里可以按住Shift键不放，通过上下拖曳的方式调节父级克隆环和子级克隆环的大小关系，如图5.7所示。

图5.5　使用Clone笔刷擦除单帧画面中的威亚

图5.6　按住Ctrl/Cmd键并拖曳来调节父级克隆环和子级克隆环的位置关系

图5.7　按住Shift键并拖曳来调节父级克隆环和子级克隆环的大小关系

04 除此之外，为了在克隆擦除过程中达到"轻描淡写"的绘制效果，需要将Viewer面板上侧的opacity（透明度）属性控件的参数调得小一些。笔者的习惯是将该参数值设置为0.1或以下，这里将opacity属性控件设置为0.08，如图5.8所示。

05 虽然完成以上设置后已经可以开始进行Clone笔刷的绘制，但是为了减少绘制笔触的数量，还需要在擦除绘制前按照画面元素的线条、透视等关系再次校正Clone笔刷的位置和大小。在擦除的时

图5.8　将Clone笔刷的opacity属性控件设置为0.08

候，需要一直按住鼠标左键（或手写笔一直按压于手写板上）直至感觉"画不下去"再松开鼠标左键（或抬起手写笔），这样可以有效减少笔触的数量，从而使RotoPaint节点"轻装上阵"，如图5.9所示。

下面将使用RotoPaint节点的Clone笔刷擦除绘制的4个关键要点进行简单总结：

- 按住Ctrl/Cmd键调整克隆环的位置关系；
- 按住Shift键调整克隆环的大小关系；
- 调整笔触的opacity属性控件的参数值；

- 长按鼠标左键（或手写笔一直按压于手写板）进行绘制以减少笔触的数量。

图5.9　使用Clone笔刷将威亚擦除

注释　（1）在使用Clone笔刷进行擦除的过程中，读者需要先校正好父级克隆环和子级克隆环的位置关系。例如，对于具有明显纹理规则的画面，需要尽可能依照纹理规则进行擦除，如图5.10所示。

图5.10　尽可能依照纹理规则进行擦除绘制

（2）在使用Clone笔刷绘制擦除的过程中，一方面需要达到无损擦除的要求，另一方面需要注意避免擦除绘制区域纹理的克隆重复感。因此，为了打破擦除区域的克隆痕迹，合成师需要在擦除过程中尽可能多地改变克隆环的位置和大小。

下面再来讲解RotoPaint节点中的Reveal笔刷。所谓还原是指在RotoPaint节点同时连接前景图像和背景图像的情况下，如果对前景图像进行还原操作，那么前景图像笔刷操作区域的像素将还原显示背景图像的像素信息。

01　选中RotoPaint5节点并按1键，使Viewer面板显示RotoPaint5节点所连接的画面。在擦除威亚的过程中，演员的袖

子部分被克隆擦除了，需要使用Reveal笔刷将其进行还原。由于还原操作的原理是前景图像笔刷操作区域的像素还原显示背景图像的像素，因此应拖曳出RotoPaint5节点左侧的bg1（背景1）输入端并将其连接至原始镜头，如图5.11所示。

图5.11　Reveal笔刷的使用

02▶ 打开RotoPaint5节点的Properties面板，用鼠标左键长按加载于Viewer面板的工具栏中的Clone工具图标，并在弹出的菜单中选择Reveal笔触。与Clone笔刷不同的是，Reveal笔刷仅含有一个绘制环，如图5.12所示。但是，仍可通过按住Shift键的同时上下拖曳的方式调节绘制环的大小。

图5.12　使用RotoPaint节点中的Reveal笔触

03▶ 同样，为了使Reveal笔刷也能够达到"轻描淡写"的绘制效果，需要调整笔触的opacity属性控件，这里将opacity属性控件的参数值设置为0.1，如图5.13所示。

图5.13　将Reveal笔刷的opacity属性控件设置为0.1

04 完成以上设置后，即可使用Reveal笔刷对演员的袖子部分进行还原。在绘制过程中，需要将Viewer1节点的1输入端和2输入端分别连接到Dot节点（该点节点与原始镜头相连）和用于克隆擦除的RotoPaint4节点。在开始绘制之前，需要反复按1键和2键以查看画面中的哪一片区域的像素需要从原始镜头中还原回来。在Viewer1节点显示输入端2的模式下对演员的袖子部分进行了还原修复，如图5.14所示。

图5.14　使用Reveal笔刷进行擦除

注释　为了让读者更为清晰地了解Reveal笔刷的原理，笔者刻意在威亚的区域也进行了过多的涂抹擦除，此时原本已经被RotoPaint4节点擦除的威亚被还原回来了，如图5.15所示。

图5.15　威亚被还原了

3. Blur工具

RotoPaint节点中的Blur工具主要包括Blur（模糊）、Sharpen（锐化）和Smear（涂抹）。相对来说，Blur笔刷在无损擦除过程中的使用频率没有Clone工具高，因此这里进行简单讲解。

1. Blur

Blur是指笔刷操作区域的像素被模糊处理。

打开RotoPaint6节点的Properties面板，用鼠标左键长按Viewer面板的工具栏中的Blur笔刷工具图标，并在弹出的下拉菜单中选择Blur笔刷。Blur笔刷仅含有一个绘制环，可以按住Shift键不放，通过鼠标上下拖曳的方式调节绘制环的大小。使用Blur笔刷工具可实现绘制区域像素的模糊处理，如图5.16所示。

图5.16　RotoPaint节点中的Blur笔刷工具

2. Sharpen

Sharpen是指笔刷操作区域的像素被锐化处理。

打开RotoPaint7节点的Properties面板，用鼠标左键长按Viewer面板的工具栏中的Blur笔刷工具图标，并在弹出的下拉菜单中选择Sharpen笔刷。Sharpen笔刷仅含有一个绘制环。读者仍可以在按住Shift键的同时拖曳鼠标来调节绘制环的大小。使用Sharpen笔刷工具可实现绘制区域像素的锐化处理，如图5.17所示。

3. Smear

Smear是指朝着笔刷操作的方向对笔刷操作区域的边缘像素进行涂抹融和处理。

打开RotoPaint8节点的Properties面板，用鼠标左键长按Viewer面板的工具栏中的Blur笔刷工具图标，并在弹出的下拉菜单中选择Smear笔刷。Smear笔刷仅含有一个绘制环。读者也可以按住Shift键的同时拖曳鼠标来调节绘制环的大小。使用Smear笔刷可实现绘制区域像素的拉伸与变形，如图5.18所示。

图5.17 RotoPaint节点中的Sharpen笔刷工具

图5.18 RotoPaint节点中的Smear笔刷工具

4. Dodge工具

RotoPaint节点中的Dodge（减淡/加深类）工具主要包括Dodge（减淡）和Burn（加深）两种。Dodge（减淡）与Burn（加深）是基于传统暗室技术（非数码时代）的术语。在传统暗室技术中，摄影师通过遮挡光线使照片中的某个区域变亮，即减淡；或通过增加曝光度使照片中的某些区域变暗，即加深。因此，在图像处理过程中，用Dodge笔刷和Burn笔刷绘制的次数越多，该区域就会变得越亮或越暗。

虽然通过使用Dodge笔刷和Burn笔刷能够营造图像的立体感，但是专业级的数码绘画或数字绘景仍需使用Photoshop软件进行绘制。下面简单讲解RotoPaint节点中的Dodge笔刷和Burn笔刷工具。

1. Dodge

Dodge是指使笔刷操作区域的像素提亮。

打开RotoPaint9节点的Properties面板，用鼠标左键长按Viewer面板的工具栏中的Dodge笔刷工具图标，并在弹出的下拉菜单中选择Dodge笔刷。Dodge仅含有一个绘制环。可以在按住Shift键的同时用鼠标拖曳来调节绘制环的大小。使用Dodge笔刷工具可提亮绘制区域的像素，如图5.19所示。

图5.19 RotoPaint节点中的Dodge笔刷工具

2. Burn

Burn是指使笔刷操作区域的像素变暗。

打开RotoPaint10节点的Properties面板，用鼠标左键长按Viewer面板的工具栏中的Dodge笔刷工具图标，并在弹出的下拉菜单中选择Burn笔刷。Burn仅含有一个绘制环。可以在按住Shift键的同时用鼠标拖曳来调节绘制环的大小。使用Burn笔刷工具可使绘制区域的像素变暗，如图5.20所示。

以上是对RotoPaint节点中的Brush、Clone、Blur和Dodge等工具的介绍，读者可以结合/Nuke201_Book_Material/Class05/Class05_Task01/Project Files/RotoPaint_Interface_v01.nk文件进行学习，如图5.21所示。

图5.20　RotoPaint节点中的Burn笔刷工具

图5.21　RotoPaint节点中的各类工具介绍

任务5-2　二维跟踪贴片法：使用RotoPaint节点绘制补丁贴片

在本任务中将以class05_sh020镜头为例，进行二维跟踪贴片法的完整介绍。首先，需要使用RotoPaint节点中的Clone笔刷和Reveal笔刷创建二维跟踪贴片法中所需的"干净"的单帧画面；其次，读者需要掌握笔触生命值的设置方法，并重点掌握FrameHold（帧定格）节点的使用；最后，需要完成"干净"的补丁画面的提取。

扫码看视频

1. 使用RotoPaint节点创建"干净"的单帧画面

在开始class05_sh020镜头的制作之前分析镜头的制作策略。

01 打开下载资源中相应Project Files文件夹中的class05_sh020_cl_Task02Start.nk文件。在该Nuke脚本文件中，笔者已经导入了原始实拍镜头。选中Read1节点并按1键，使Viewer面板显示实拍镜头画面。单击时间线面板中的Play forwards/Stop按钮对镜头序列帧进行缓存播放。由于画面中的Logo元素并非是项目的赞助方，客户不希望该品牌被植入，因此需要后期将其进行擦除。对于该镜头的制作策略，在重复播放镜头的时候，可以采用以下3种制作策略创建"干净"的补丁画面。

• "作假擦除法"：所谓"作假"是指使用Constant节点或Blur节点等创建与背景颜色相近的假的"干净"的补丁画面，从而达到覆盖擦除的目的。

• "挪用擦除法"：所谓"挪用"是指通过位移变换等方式，借用同一帧画面中其他区域的像素进行替换或覆盖，从而达到覆盖擦除的目的。

• "直接擦除法"：所谓"擦除"是指使用RotoPaint节点中的各类笔刷工具直接进行擦除，从而创建"干净"的画面。

在本案例中，由于演示所使用的镜头较为简单，因此可以使用以上3种方案中的任意一种。但是，为了能够更加详细地向读者展示如何使用RotoPaint节点进行擦除而创建"干净"的补丁画面，下面将对使用RotoPaint节点进行"直接擦除法"展开讲解，如图5.22所示。

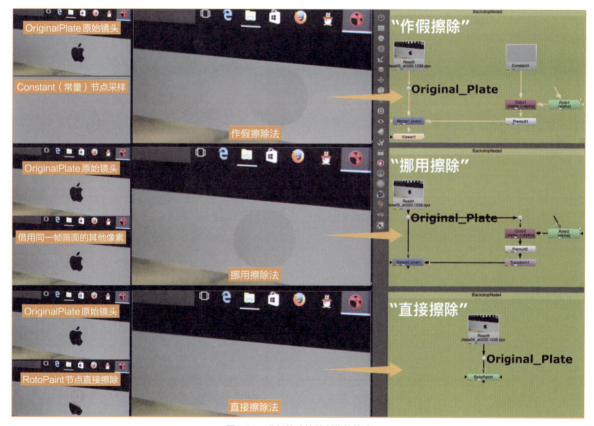

图5.22　分析镜头擦除制作的策略

02 在开始使用RotoPaint节点进行擦除绘制之前，还需要完成两步操作，即擦除帧的选择和擦除帧的降噪。由于现在处理的为镜头序列帧，因此需要选择基于哪一帧进行擦除才最利于创建"干净"的补丁画面。在最佳擦除帧的选

择上需要考虑以下两个方面。

选择画面信息最全面的帧： 由于镜头在拍摄过程中或多或少存在摄像机运动或拍摄对象的自身运动，因此画面中的擦除元素可能会出现"出画"的情况。如果选择"出画"的帧作为擦除的补丁画面，那么后续不仅需要进行常规的擦除工作，还需要进行画面的延伸等工作。

选择画面清晰度最高的帧： 在拍摄过程中，由于镜头焦点的改变或拍摄对象的自身运动而引起镜头序列帧中的某些画面有明显的虚焦模糊或运动模糊，因此如果选择"模糊"的帧作为擦除的补丁画面，则无法替换擦除镜头序列帧中较清晰的画面。

在对class05_sh020镜头进行缓存重复播放的过程中，由于该镜头是用手持方式拍摄的，因此有些帧有较明显的运动模糊。所以，应选择只有少量运动模糊且对焦的1003帧为RotoPaint节点擦除绘制的单帧。

> **注释** 对于拍摄时因虚焦产生的模糊画面和因移动而导致的运动模糊的画面，现在已经可以采用人工智能新技术对质量较低或模糊的图像进行优化处理，从而重建高清图像。

03 使用RotoPaint节点进行擦除的操作不能直接基于原始镜头画面来进行，否则在多次擦除绘制的过程中，噪点也会被重复地克隆或破坏。因此，还需要对擦除的单帧（或镜头序列）进行降噪（Denoise）处理。将时间线指针定位至1003帧，鼠标指针停留在Node Graph面板中并按Tab键，在弹出的智能窗口中输入denoise字符即可快速添加Denoise节点。在数字合成过程中，降噪处理和噪点匹配两个过程往往是通过噪点采样的方式进行计算的。打开新添加的Denoise1节点的Properties面板，将采样框拖曳至待擦除Logo右侧颜色较为单一的区域进行噪点采样，如图5.23所示。

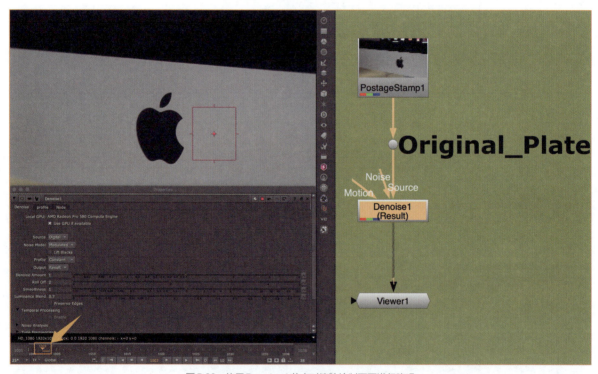

图5.23　使用Denoise1节点对擦除绘制画面进行降噪

04 由于Denoise节点是Nuke软件中较"重"的节点，即计算量较大的节点，因此可以将降噪处理后的结果以预合成（Precomp）的方式进行渲染输出，如图5.24所示，后续在合成过程中直接使用渲染输出的结果即可，从而减少重复计算以提高脚本文件的计算速度。

项目5 掌握无损擦除

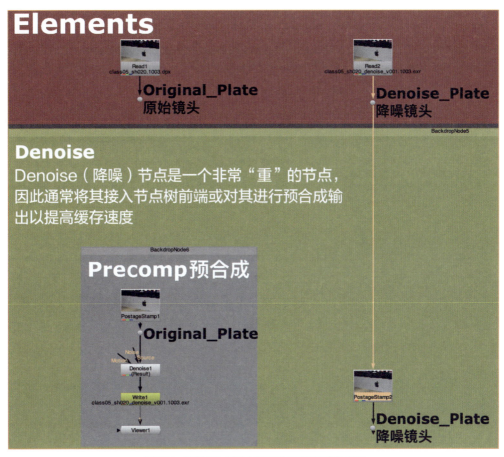

图5.24 使用预合成的方式将降噪处理结果进行输出

注释 （1）对于在Nuke中进行预合成的渲染输出后又立刻回到Nuke中进行合成使用的情景，建议渲染输出为exr格式的文件，如图5.25所示，因为使用exr格式的输出结果与节点树中的运算结果基本相同。

图5.25 使用exr格式进行渲染输出

（2）在本案例中，由于已经选定了1003帧作为擦除绘制的单帧，因此既可以输出1003帧单帧的降噪结果，也可以输出整个序列的降噪结果。为方便起见，渲染输出了整个序列的降噪结果。

05 完成降噪处理后，可以使用RotoPaint节点进行擦除绘制。鼠标指针停留在Node Graph面板中并按P键以快速添加RotoPaint节点。将新添加的RotoPaint2节点连接到预合成的降噪素材的下游。打开RotoPaint2节点的Properties面板，用鼠标左键长按Viewer面板的工具栏中的Clone工具图标，并在弹出的下拉菜单中选择Clone笔刷。默认设置下，Clone笔刷环的颜色为白色。为了使笔触环的颜色区别于擦除背景的颜色，这里设置笔触环的颜色为红色。然后，

185

按住 Ctrl/Cmd 键的同时用鼠标调整克隆环的位置关系，按住 Shift 键的同时用鼠标调整克隆环的大小关系，并设置笔触的 opacity 属性控件的参数值为 0.08，如图 5.26 所示。

图 5.26　添加 RotoPaint2 节点并完成擦除绘制前的准备工作

06　在前面曾指出，在使用 Clone 笔刷进行绘制擦除的过程中，需要先校正父级克隆环和子级克隆环的位置关系。因此，在擦除绘制之前，要对镜头进行分析。为方便查看，调节 Viewer 面板上的 Gain 和 Gamma 水平滑条，使擦除区域的画面夸张显示。

07　虽然擦除元素的四周看似具有较充裕的像素克隆来源，但是细看镜头画面，可以发现由于拍摄角度或透视的原因，待擦除 Logo 的左右区域具有较明显的光影差异，但是上下的光影基本一致，如图 5.27 所示。因此，需要调整父级克隆环和子级克隆环的位置关系以利用 Logo 上方或下方的区域的像素进行擦除绘制。

图 5.27　擦除绘制前对画面的分析

08 参照以上分析，再次调整克隆环的位置和大小关系以尽可能多地利用擦除元素上侧和下侧的像素信息进行克隆绘制，如图5.28所示。在擦除的过程中，仍需遵循使用尽量少的笔触进行擦除绘制的原则。

图5.28 使用Clone笔刷进行擦除

09 完成Clone笔刷的擦除绘制后，再使用Reveal笔刷进行修复以使擦除操作仅仅影响Logo所在区域的像素。鼠标指针停留在Node Graph面板中并按P键添加RotoPaint3节点，并该节点连接到RotoPaint2节点的下游。拖曳出RotoPaint3节点左侧的bg1输入端，并将其通过Doc节点连接至降噪素材上。打开RotoPaint3节点的Properties面板，用鼠标左键长按Viewer面板的工具栏中的Clone工具图标，并在弹出的下拉菜单中选择Reveal笔刷。为了达到"轻描淡写"的绘制效果，调整Reveal笔刷的opacity属性控件的参数值为0.1，如图5.29所示。

10 完成以上设置后，即可使用Reveal笔刷获得更高质量的擦除效果。先将Viewer1节点的1输入端和2输入端分别连接到Dot节点（该节点与降噪镜头素材相连）和用于克隆擦除的RotoPaint2节点。然后在开始绘制之前，反复按1键和2键以查看在使用Clone笔刷进行Logo元素擦除的过程中还碰触了哪些不应该被修改的像素，这些不应该被克隆破坏的像素信息可以使用Reveal笔刷将其从降噪镜头素材中被还原回来。最后，按住Shift键的同时用鼠标调整绘制环的大小，并在Viewer1节点显示输入端2的模式下进行还原修复绘制，如图5.30所示。

11 再次细看擦除结果，当前状态下的"干净"的补丁画面仍有不完美之处。一方面是纹理的克隆重复感较明显，另一方面是擦除区域的明暗过渡不自然。因此，将在RotoPaint3节点的下游再次添加RotoPaint4节点，并使用opacity属性控件的参数值为0.02的Clone笔刷进行修复。

与此同时，为了便于读者查看最终的擦除效果，将使用Difference节点对最终擦除"干净"的补丁画面和降噪镜头素材进行对比查看。在数字合成过程中，常常使用Difference节点进行对比查看。在Alpha通道显示模式下，当该节点的A和B输入端所连接的素材存有差异时，差异之处将显示为灰色或白色，而完全相同之处则显示为黑色。

图 5.29　添加 RotoPaint3 节点并选择 Reveal 笔刷

图 5.30　使用 Reveal 笔刷进行修补擦除

12 鼠标指针停留在 Node Graph 面板中并按 Tab 键，在弹出的智能窗口中输入 difference 字符添加 Difference1 节点，将其 A 输入端连接到降噪镜头素材上，将 B 输入端连接到 RotoPaint4 节点的下游。然后，将 Viewer 面板切换为 Alpha 通道，"干净"的补丁画面和降噪镜头素材的不同之处仅在 Logo 区域，这也说明在擦除 Logo 的过程中，最大限度地

保留了原始镜头素材的像素信息，从而最大程度地达到了数字合成中的无损擦除，如图5.31所示。

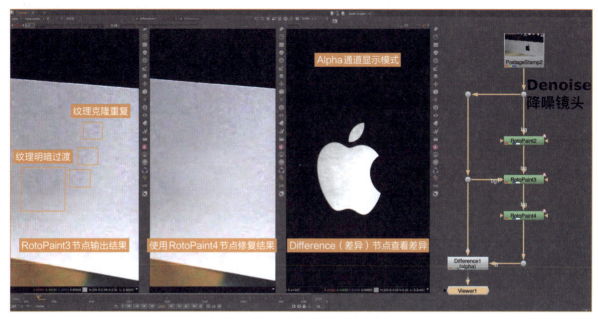

图5.31 "干净"的补丁画面的优化与检查

注释 在数字合成过程中，尤其是进行Roto抠像与pait擦除工作时，建议读者使用手写板进行合成操作。使用手写板的目的并非利用其各类绘图工具，而是替代鼠标的功能，从而减小手部的工作强度，如图5.32所示。

图5.32 在视效制作中使用手写板替代鼠标以缓解手部疲劳

2. 设置笔触生命值

在前面使用RotoPaint节点中的Clone笔刷和Reveal笔刷创建了"干净"的补丁画面，这些笔触的生命值（Lifetime）仅为1003帧，即时间线中除了1003帧以外，其他帧仍未完成Logo的擦除。因此，需要将绘制笔触的生命值设置为全部帧。

01 打开RotoPaint2节点的Properties面板，选择面板中所绘制的Clone笔刷，在Life下方区域单击，在弹出的菜单中选择all frames选项，即将所选择的Clone笔刷的生命值设置为时间线中的全部帧，如图5.33所示。

图5.33　设置Clone笔刷的生命值为all frames

02 也可以在RotoPaint节点的Properties面板中的Lifetime标签页中进行笔触生命值的设置。打开RotoPaint2节点的Properties面板并切换到Lifetime标签页，在lifetime type（生命值属性）下拉菜单中选择all frames（全部帧）选项，这样也可以将所选择的Clone笔刷的生命值设置为时间线中的全部帧，如图5.34所示。

图5.34　使用Lifetime标签页设置Clone笔刷的生命值为all frames

以上两步都可以进行笔触生命值的设置，并且弹出菜单也完成相同。在lifetime type中，可以进行以下几种类型笔触生命值的设置。

- all frames：将所选笔触的生命值设置为全部帧。
- start to frame：将所选择笔触的生命值设置为从第一帧到指定帧。
- single frame：将所选择笔触的生命值设置为单帧。
- frame to end：将所选择笔触的生命值设置为从指定帧到最后一帧。
- frame range：将所选择笔触的生命值设置为某一段帧区间。

03 以此类推，完成RotoPaint3节点和RotoPaint4节点的笔触生命值设置。单击时间线面板中的Play forwards/Stop按钮对镜头序列帧进行缓存播放。可以看到，除了1003帧，序列帧画面中的其他画面在Logo擦除区域都产生了问题，如图5.35所示。

图5.35 缓存序列帧后出现问题

04 出现以上问题的原因主要在于,在前面是基于1003帧进行擦除绘制的,但是镜头是用手持摄像机拍摄而成的,序列帧中的画面是动态变化的,所以1003帧的笔触在其他帧就出现了"错位"的现象。因此,需要对序列帧画面进行"稳定"处理,从而使其犹如放在三角架上的摄像机拍摄的固定镜头。

05 鼠标指针停留在Node Graph面板中并按Tab键,在弹出的智能窗口中输入framehold字符即可添加FrameHold1节点,将该节点连接到RotoPaint4节点的下游并设置first frame属性控件的参数值为1003,即让序列帧画面中的任意帧都与1003帧的画面一致,如图5.36所示。

图5.36 使用FrameHold1节点使序列帧画面中的任意帧都同1003帧的画面一致

> **注释** 在实际制作中,如果FrameHold节点设置的帧同时为擦除绘制所在帧,就可以跳过所绘笔触生命值的设置操作。因为FrameHold节点已经使序列帧画面中的任意帧都同1003帧的画面一致了。

任务5-3 二维跟踪贴片法:贴片的选取与运动匹配

在本任务中需要从"干净"的擦除画面中选取所需的补丁画面并进行运动匹配。首先,需要使用项目2中的抠像基本架构进行贴片的选取;然后,由于擦除镜头是手持方式拍摄,因此需要再对选择的补丁贴片进行运动匹配,使其精确覆盖原始镜头中的Logo,从而达到擦除的目的。

扫码看视频

▶ 1. 贴片的选取

在前面已经完成了"干净"的补丁画面的创建。下面需要选取覆盖擦除所需的补丁贴片。读者可以进行这样的类比:"干净"的补丁画面就好比是买来的布料,选取的贴片好比是从布料上剪下来作为补丁的布块。在裁剪布料的时候需要使用剪刀,在选择贴片的时候则需要使用Roto节点。

01 鼠标指针停留在Node Graph面板中并按O键,添加Roto3节点,打开Roto3节点的Properties面板,选择Bezier曲线大致地绘制一个比Logo稍大一些的选区。按照蒙版创建的基本架构,在Node Graph面板中创建Copy节点和Premult节点,如图5.37所示。

图5.37 使用Roto节点进行贴片的选取

02 完成贴片的选取后,就可以将贴片叠加到原始镜头上。确认时间线指针停留于1003帧,鼠标指针停留在Node Graph面板中并按M键以快速添加Merge节点,将新添加的Merge3节点的A输入端连接到Premult3节点,将B输入端连接到原始镜头。为了隐藏Roto3节点在贴片选择过程中留下的痕迹,可以在Roto3节点的下游添加Blur节点。Blur节点的尺寸可以设置得稍高一些,例如size的参数值为20,如图5.38所示。

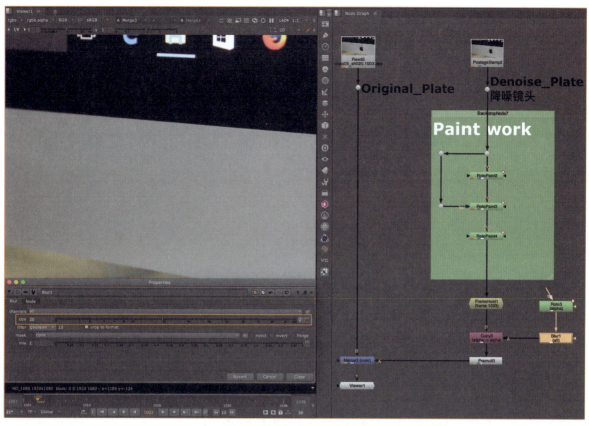

图5.38 将贴片叠加到原始镜头上

注释 （1）当Roto节点用于精确的卡边抠像时，一般在Roto节点的下游添加size参数值为2的Blur节点以减弱边缘的锯齿；当Roto节点用于选取某一片区域时，一般在Roto节点的下游添加size参数值为20（或更高）的Blur节点以隐藏边缘的痕迹。

（2）除了使用Blur节点进行边缘羽化外，也可以通过调节Roto节点的虚边进行羽化，如图5.39所示。

图5.39 通过调节Roto节点的虚边进行羽化

2. 贴片的运动匹配

由于镜头序列帧中需要被擦除的Logo含有较明显的运动，因此需要使用二维跟踪技术提取运动信息，并将这些

信息赋予"干净"的补丁贴片，使贴片紧紧覆盖在Logo上，从而达到覆盖擦除的目的。在本案例中，既可以使用二维跟踪中的点跟踪，也可以使用平面跟踪，为了使读者对稍难（但常用）的平面跟踪技术及其操作流程有更加深入的了解，下面使用平面跟踪完成贴片的运动匹配。

01 鼠标指针停留在Node Graph面板中并按O键以快速添加Roto节点。由于平面跟踪仅用于生成运动数据，因此不必将其连接到主合成树中。首先，打开Roto5节点的Properties面板，并使用Bezier曲线对1001帧画面中的Logo区域绘制选区；然后，对全选的Bezier曲线单击鼠标右键并在弹出的菜单中选择planar-track this shape...，将选区切换为平面跟踪模式；最后，单击平面跟踪运算按钮开始计算，如图5.40所示。

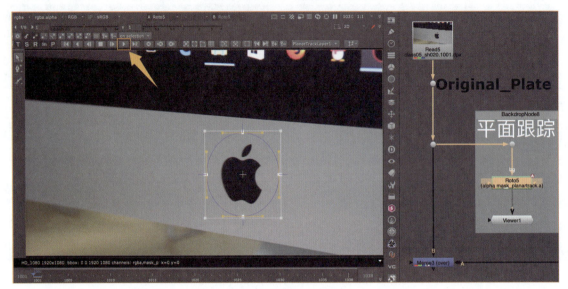

图5.40　执行平面跟踪计算

02 将Roto5节点的Properties面板切换为Tracking标签页，选择默认的CornerPin2D（relative）模式将平面跟踪数据存放到CornerPin2D节点，如图5.41所示。

图5.41　选择CornerPin2D（relative）模式导出跟踪数据

03 在前面已经基于1003帧创建了"干净"的补丁画面，因此对于1003帧的合成画面而言不需要再进行运动匹配的设置，1003帧是平面跟踪数据的原点，即参考帧为1003帧。

04 将时间线定位到1003帧，打开存放平面跟踪数据的CornerPin2D1节点的Properties面板并切换到Tracking标签页，单击set to current frame（将当前帧设置为参考帧）按钮，在reference frame输入栏中输入1003，平面跟踪所提取的跟踪数据的原点（起点）就会偏移到1003帧，如图5.42所示。

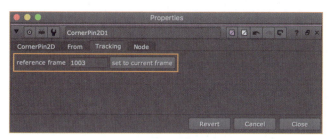

图5.42　将参考帧设置为1003帧

05 平面跟踪提取的跟踪数据需要给选取的补丁贴片所用，需要将CornerPin2D1节点连接到Premult3节点的下游。缓存Merge3节点的结果后，选取的贴片已经完美地"贴"在了Logo上，从而完成了本案例的运动匹配，如图5.43所示。

图5.43　完成贴片的运动匹配

任务5-4　二维跟踪贴片法：贴片的色彩匹配

在本任务中需要完成所选取的补丁贴片的色彩匹配。由于该镜头在拍摄过程中有微量的光影改变，因此将使用CurveTool节点进行光强数据信息采集，然后再将采集到的光强数据信息给到补丁贴片以进行颜色的动态匹配。

扫码看视频

01 为了使读者更加清晰地掌握本案例中补丁贴片颜色的动态匹配的制作过程，笔者刻意对原始镜头中不太明显的光影改变做增强表现。鼠标指针停留在Node Graph面板中并按G键添加Grade1节点，将Grade1节点直接连接到原始镜头的下游。同时，由于在前面讲解的擦除绘制是基于1003帧进行的，因此1003帧将不做颜色增强处理。首先，将时间线定位到1003帧，打开Grade1节点的Properties面板，单击gain属性控件右侧的Animation menu按钮，并在弹出的下拉菜单中选择Set key（设置关键帧），即在1003帧设置gain属性控件的参数值为1。然后，将时间

线定位到最后一帧，调节 gain 属性控件的参数值为 1.24，即在 1038 帧设置 gain 属性控件的参数值为 1.24，如图 5.44 所示。

图 5.44 为突出讲解刻意增强原始镜头的画面颜色

注释 （1）在实际项目制作过程中，在没有征得客户或总监同意的情况下，合成师尽量不要擅自更改原始镜头的颜色信息或画面大小。在合成过程中，除了需要修改或添加的元素外，其他画面信息都不应该被修改或破坏。

（2）在 Nuke 中，一旦对某属性控件开启 Set key 选项，后续该属性控件在参数值改变之处都会自动设置关键帧。

由于原始实拍镜头画面中的光影变化呈现出随机性，因此如果直接使用手动方式进行关键帧设置势必花费大量的制作时间。下面将使用 CurveTool 节点进行色彩的动态匹配。

`02` 鼠标指针停留在 Node Graph 面板中并按 Tab 键，在弹出的智能窗口中输入 curvetool 字符即可快速添加 CurveTool 节点。同二维平面跟踪类节点一样，CurveTool 节点也仅用于提取合成过程中所需的数据，因此不必将其连接到主合成树中，如图 5.45 所示。

`03` 在项目 4 中曾详细说明了如何使用 CurveTool 节点进行动态颜色的匹配。在本案例中，由于采样的镜头序列帧是手持方式拍摄而成的，因此需要对 CurveTool1 节点的采样分析框进行关键帧设置以使采样的区域保持不变。另外，也可以借用二维跟踪技术先对镜头序列帧进行稳定处理，再对稳定处理后的素材使用 CurveTool1 节点进行颜色信息的采样。

`04` 由于已在前面对 Logo 区域进行了平面跟踪，因此可以直接从平面跟踪中提取镜头稳定所需的数据信息。打开 Roto5 节点的 Properties 面板并切换到 Tracking 标签页，将输出类型由默认的 CornerPin2D（relative）模式更改为 CornerPin2D（stabilize）模式。单击 create 按钮并将新生成的、存放镜头稳定数据的 CornerPin2D2 节点连接到 CurveTool1 节点的上游，如图 5.46 所示。

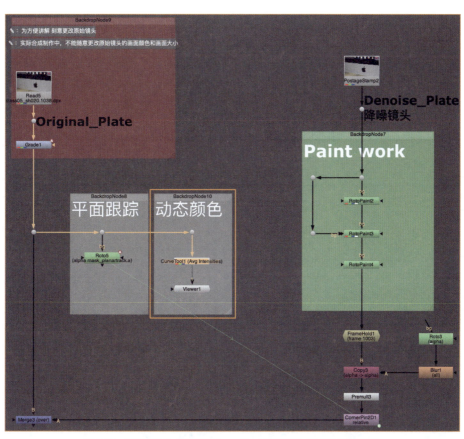

图5.45 用于提取合成数据的CurveTool1节点作为分支节点流而存在

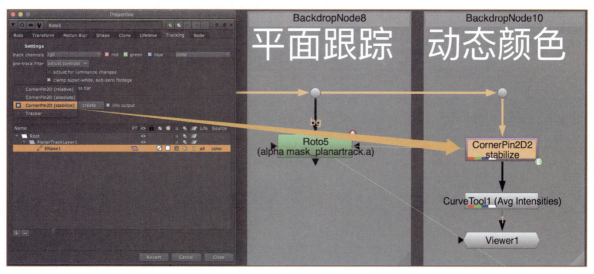

图5.46 将CornerPin2D2节点连接到CurveTool1节点的上游

05 打开CurveTool1节点的Properties面板,将采样框的区域设置为Logo下方的区域,使用默认的Avg Intensities曲线类型并单击Go!按钮即可进行采样分析框内的颜色信息采样,如图5.47所示。

06 下面需要将提取的动态颜色信息"赋予"新的Grade节点,从而完成贴片的色彩匹配。鼠标指针停留在Node Graph面板中并按G键以快速添加Grade2节点(暂不连接入节点树),分别打开CurveTool1节点的Properties面板

的IntensityData标签页和Grade2节点的Properties面板。按住Shift键不放，将IntensityData标签页中的intensitydata属性控件右边的Animation menu按钮分别拖曳到Grade2节点中的whitepoint属性控件上和gain属性控件右边的Animation menu按钮上，此时Grade2节点就获得了CurveTool1节点采样的颜色信息。然后，再次确认时间线指针停留在1003帧，单击whitepoint属性控件右边的Animation menu图标，并在弹出的下拉菜单中选择No animation选项。最后，将Grade2节点连接到Premult3节点的上游，如图5.48所示。

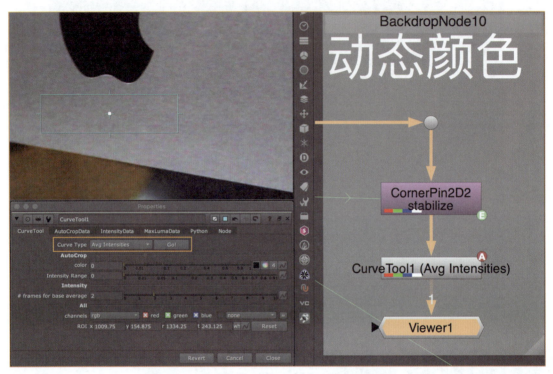

图5.47　设置采样分析框并执行Avg Intensities采样命令

图5.48　完成贴片的颜色匹配

任务5-5　镜头的完善与输出

在本任务中需要完善本案例的制作并进行渲染输出，具体包括运动模糊匹配、锐化处理和噪点匹配等。

1. 运动模糊匹配

在"干净"的补丁画面的创建过程中，选取了镜头序列帧中清晰度较高的1003帧进行处理。但是，由于镜头在拍摄过程中或多或少存有运动模糊，因此为了达到无痕擦除的制作要求，需要根据实拍镜头画面对补丁贴片进行运动模糊的匹配。

在项目3中详细解说了二维运动模糊的模拟与生成，因此可以借用二维跟踪数据进行运动模糊的模糊与创建。为方便对比，笔者将Viewer1节点的输入端1和输入端2分别连接到Merge3节点和Grade1节点。打开CornerPin2D1节点的Properties面板，切换到CornerPin2D标签页，将motionblur属性控件的参数值设置为3，shutter属性控件的参数值设置为0.5。由于手持拍摄过程中，镜头的移动不是非常剧烈，因此添加于补丁贴片的运动模糊不是特别明显，如图5.49所示。

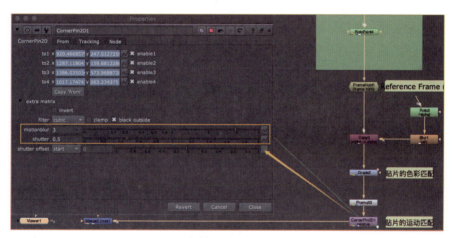

图5.49　完成补丁贴片的运动模糊匹配

2. 锐化处理

在使用Clone笔刷和Reveal笔刷创建"干净"的补丁画面的过程中，擦除区域势必会变得模糊，所以需要对补丁贴片做锐化处理。鼠标指针停留在Node Graph面板中并按Tab键，在弹出的智能窗口中输入sharpen字符即可快速添加Sharpen节点，将新添加的Sharpen1节点连接到CornerPin2D1节点的下游。通过对比Merge3节点的输出图像与原始镜头的图像，设置size属性控件的参数值为5，如图5.50所示。

3. 噪点匹配

在创建"干净"的补丁画面时，为了使补丁贴片画面中的噪点不被重复克隆或模糊处理，笔者已在擦除绘制之前对原始镜头进行了降噪处理。现在，需要再对补丁贴片画面进行噪点匹配处理，从而达到无损擦除的标准。打开F_ReGrain1节点的Properties面板，在Logo的右侧区域进行噪点采样计算。为便于查看，将F_ReGrain1节点中的Grain Amount（噪点数量）属性控件设置为1.15，将Grain Size（噪点大小）属性控件设置为1.25，如图5.51所示。

无损擦除中的二维跟踪贴片法的制作思路与流程的简单说明如图5.52所示。

图5.50 完成补丁贴片的锐化处理

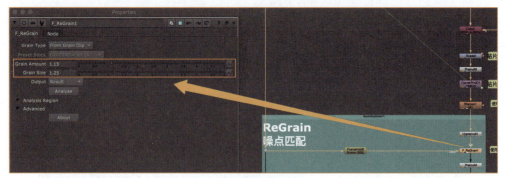

图5.51 完成补丁贴片的噪点匹配

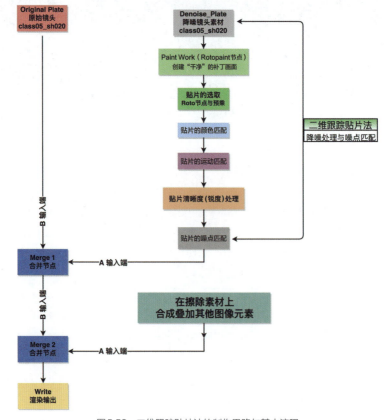

图5.52 二维跟踪贴片法的制作思路与基本流程

任务 5-6 借当前帧擦除法：TransformMasked 节点的解读与使用

二维跟踪贴片法是无损擦除最为常用的方法之一。笔者已在前面进行了较为详细的解说。下面将简要介绍无损擦除中的借帧擦除法。借帧擦除法可分为借当前帧擦除和借其他帧擦除。

在本任务中，首先，需要了解并掌握借当前帧擦除法的操作步骤与应用情景；其次，需要深刻理解 TransformMasked 节点的使用原理；最后，能够使用 TransformMasked 节点完成借当前帧擦除的操作。

扫码看视频

在本任务中，将以项目 3 中的手机屏幕跟踪点擦除为例进行讲解。对于该镜头中跟踪点的擦除，虽然完全可以使用二维跟踪贴片法进行，但是二维跟踪贴片法需要进行降噪和噪点匹配等处理，制作效率不是很高。因此，针对此类画面中的微小元素擦除或擦除元素在画面中具有复杂光影变化的镜头，可以尝试用借当前帧擦除法进行擦除制作。

1. 解读 TransformMasked 节点

在使用 TransformMasked 节点对本案例画面中的跟踪点进行擦除之前，笔者先分析一下借当前帧擦除法的原理与思路。例如，如果想要擦除镜头序列帧中的跟踪点 A，由于在镜头画面中跟踪点 A 的上、下、左、右均具有足够多的、不含跟踪点的像素信息，因此可以借用同一帧画面中跟踪点左侧（跟踪点 A 附近的其他区域也可以）的像素信息，通过位移变换和叠加覆盖的方式即可完成跟踪点 A 的覆盖擦除，如图 5.53 所示。

下面使用 Nuke 中的常规节点进行演示。

01 打开下载资源中相应 Project Files 文件夹中的 class05_sh030_cl_Task03Start.nk 文件。鼠标指针停留在 Node Graph 面板中并按 O 键以快速添加 Roto1 节点，使用 Roto1 节点中的 Bezier 曲线在 1001 帧大致地绘制跟踪点 A 左侧的"干净"像素。然后，使用 Tracker1 节点提取跟踪点 A 的运动信息，并将储存跟踪数据的 Transform_MatchMove1 节点连接到 Roto1 节点的下游。

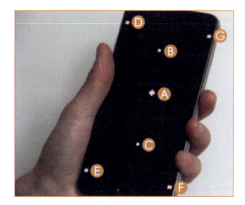
图 5.53　需要擦除的跟踪标记点

> **注释**　使 Roto1 节点所绘制的选区获得跟踪数据，从而使其在整个序列帧中都定义为同一片区域，否则就需要手动设置关键帧。

02 添加 Copy1 节点和 Premult1 节点以提取跟踪点 A 左侧含有跟踪数据的"干净"像素信息，如图 5.54 所示。

03 下面对提取的"干净"像素信息进行位移变换和叠加覆盖。首先，鼠标指针停留在 Node Graph 面板中并按 T 键以添加 Transform1 节点，并将其连接到 Premult1 节点的下游。其次，鼠标指针停留在 Node Graph 面板中并按 M 键以添加 Merge1 节点，将其 B 输入端连接到原始镜头，将 A 输入端连接到 Transform1 节点。选中 Merge1 节点并按 1 键以使 Viewer 面板显示 Merge1 节点的输出结果。最后，打开 Transform1 节点的 Properties 面板，并逐渐提高 translate 属性控件中的水平方向的参数值，可以看到跟踪点 A 正逐渐被同一帧画面中左侧的像素信息覆盖擦除，如图 5.55 所示。

以上即为借当前帧擦除法的核心思想，同时也是对 TransformMasked 节点的"展开"理解。

在这一步操作中，笔者将 Transform1 节点的 translate 属性控件中的水平方向的参数值设置为 70，跟踪点 A 即被完全覆盖擦除。下面将使用 TransformMasked 节点实现跟踪点 A 的擦除。

图5.54 提取跟踪点A左侧的"干净"像素

图5.55 跟踪点A逐渐被同一帧画面中左侧的"干净"像素覆盖擦除

04 鼠标指针停留在Node Graph面板中并按Tab键,在弹出的智能窗口中输入transformmasked字符即可添加TransformMasked节点。与常规的Transform节点不同的是TransformMasked节点含有mask输入端。因此,其命名为TransformMasked,如图5.56所示。

图5.56 Transform节点和TransformMasked节点

05 鼠标指针停留在Node Graph面板中并按O键以快速添加Roto2节点。使用Roto2节点中的Bezier曲线在1001帧大致地绘制（或定义）需要被擦除的区域，即使用Bezier曲线将跟踪点A进行定义。为了使Roto2节点所绘制的选区始终定义为跟踪点A区域，应复制存放跟踪数据的Transform_MatchMove1节点并将复制出的新节点连接到Roto2节点的下游。

06 将TransformMasked2节点的输入端连接到原始镜头上，将mask输入端连接至Transform_MatchMove2节点上。

07 打开TransformMasked2节点的Properties面板并逐渐提高translate属性控件的水平方向的参数值，使选区内的画面往右平移。可以看到跟踪点A同样逐渐被同一帧画面中左侧的像素信息覆盖擦除了，如图5.57所示。

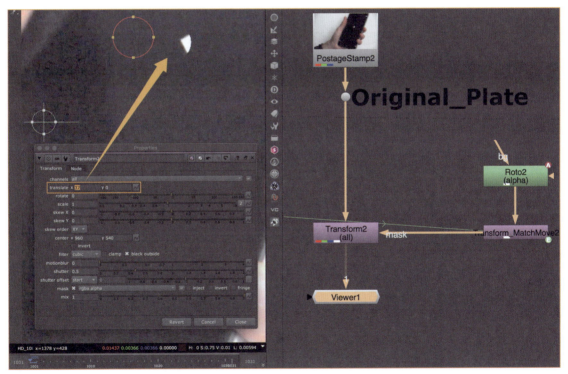

图5.57 使用TransformMasked节点逐渐擦除跟踪点A

总结一下，第一种方法的思路是提取跟踪点A左侧的"干净"像素，然后通过Transform1节点实现借当前画面覆盖擦除的目的。这种方法虽然思路较为清晰，但是操作步骤略显烦琐。第二种方法是使用TransformMasked节点对输入端所连接图像中mask输入端所定义的区域直接做位移变换，从而实现借当前画面覆盖擦除的目的。这种方法虽然理解起来较为抽象，但是操作步骤较为快捷，如图5.58所示。

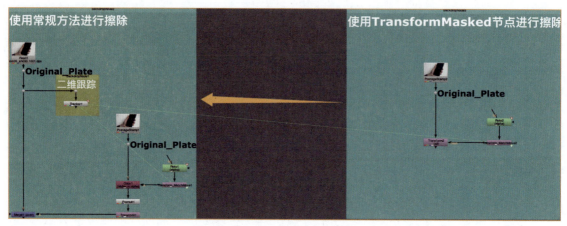

图5.58　TransformMasked节点的解读

> **注释**　（1）使用TransformMasked节点进行借当前帧擦除的优点是在擦除过程中可不做降噪和噪点匹配的处理，缺点是不太适用于擦除内容复杂和擦除面积较大的情景。

（2）在数字合成中，多次添加滤镜或进行变换处理，容易引起图像细节的丢失。因此，在使用Transform节点和TransformMasked节点进行位移变换的过程中，需要留意属性控件的参数值是否为整数。如果参数值不是整数，则会形成次像素（Subpixel）而使画面模糊，如图5.59所示。因此，应尽量将参数值中的小数部分删除。

图5.59　属性控件的参数值是否为整数的对比

2. 使用TransformMasked节点

下面将使用TransformMasked节点完成本案例的跟踪点的擦除。

01　由于跟踪点A是利用同一帧画面中左侧的"干净"像素进行移位覆盖擦除的，因此实拍镜头画面中的跟踪点B和跟踪点C同样可以借用擦除跟踪点A时的数据进行处理。选中TransformMasked2节点并按D键将该节点关闭，然后将时间线指针定位到1001帧。

> **注释**　在使用TransformMasked节点的过程中，需要在TransformMasked节点未做任何位移变换的前提下进行擦除区域的定义，否则会引起擦除区域定义错位。因此，使用快捷键D将TransformMasked2节点关闭就好比是禁用translate属性控件，即参数值已经设置为70的translate属性控件被重置为0。

02 打开Roto2节点的Properties面板，使用Bezier曲线在1001帧大致地绘制（或定义）需要被擦除的跟踪点B和跟踪点C的区域。检查序列帧中其他帧的情况，如果Bezier曲线未精准定义跟踪点B和跟踪点C，则使用关键帧进行大致调整。为了能够隐藏Bezier曲线的绘制痕迹，可以在Transform_MatchMove2节点的下游添加size属性控件的参数值为5.4的Blur1节点，如图5.60所示。

03 再次选中TransformMasked2节点并按D键以开启该节点。单击时间线中的播放按钮，可以看到跟踪点B和跟踪点C也已被覆盖擦除了。

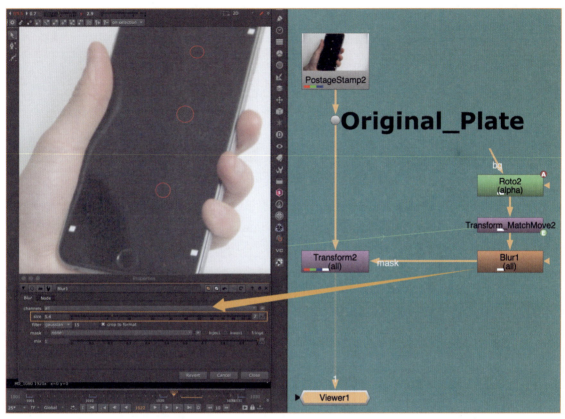

图5.60　使用TransformMasked节点完成跟踪点B和跟踪点C的擦除

04 完成跟踪点A、跟踪点B和跟踪点C的擦除后，再进行跟踪点G和跟踪点F的擦除。虽然这两个跟踪点的擦除也是借用同一帧画面中左侧的"干净"像素进行移位覆盖擦除，但是这两个跟踪点离提取跟踪数据的跟踪点A较远，如果直接使用跟踪点A的跟踪数据，后续在选区定义过程中就可能需要花较多的时间进行手动调整。因此，需要再对跟踪点G和跟踪点F做二维跟踪计算。

05 鼠标指针停留在Node Graph面板中并按O键以快速添加Roto3节点，使用Roto3节点中的Bezier曲线在1001帧大致地绘制（或定义）跟踪点G和跟踪点F的区域。

06 添加Tracker2节点提取跟踪点G的运动信息，并将储存跟踪数据的Transform_MatchMove3节点连接到Roto3节点的下游。为隐藏Bezier曲线的绘制痕迹，复制（粘贴）Blur1节点至Roto3节点的下游。

07 鼠标指针停留在Node Graph面板中并按Tab键，在弹出的智能窗口中输入transformmasked字符即可添加TransformMasked5节点，并将其输入端连接到TransformMasked2节点上，将mask输入端连接至Blur2节点上。由于跟踪数据基于跟踪点G，因此需要对跟踪点F使用关键帧进行调整，如图5.61所示。

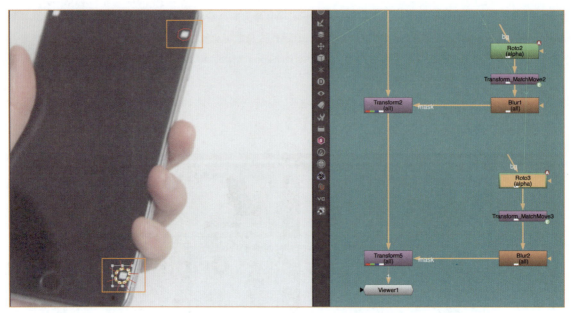

图5.61 定义跟踪点G和跟踪点F的擦除区域

08 完成跟踪点G和跟踪点F的擦除区域的定义后，仅需使用TransformMasked5节点对擦除区域内的像素做位移变换。打开TransformMasked5节点的Properties面板，并逐渐增大translate属性控件中的水平方向的参数值，使选区内的画面往右平移，可以看到跟踪点G和跟踪点F逐渐被同一帧画面中左侧的像素信息覆盖擦除了。最终，将translate属性控件的参数值设置为68，如图5.62所示。

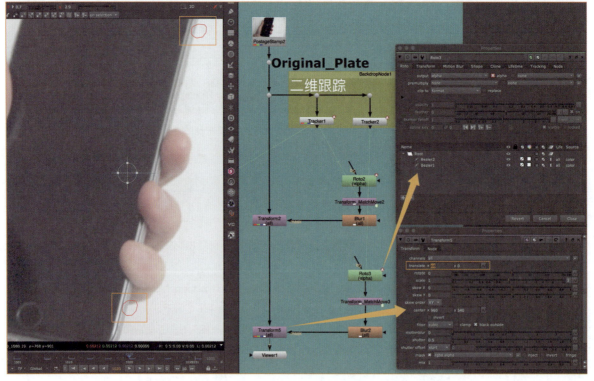

图5.62 使用TransformMasked节点完成跟踪点G和跟踪点F的擦除

09 最后再重复以上操作完成跟踪点D和跟踪点E的擦除。对这两个跟踪点的擦除而言，需要借用同一帧画面中右侧的"干净"像素进行移位覆盖擦除。同时，为提高制作效率，还需要进行跟踪点D的二维跟踪。鼠标指针停留在Node Graph面板中并按O键以快速添加Roto4节点，使用Roto4节点中的Bezier曲线在1031帧大致地绘制（或定义）跟踪点D和跟踪点E的区域。

10 添加Tracker3节点以提取跟踪点E的运动信息，并将储存跟踪数据的Transform_MatchMove4节点连接到Roto4节点的下游。同样，为隐藏Bezier曲线的绘制痕迹，再次复制（粘贴）Blur1节点至Roto4节点的下游。

> **注释** 在将Tracker3节点提取的跟踪数据存放到Transform节点之前，需要确认将参考帧设置为1031帧。因为在1001帧，跟踪点D出画，所以不便于定义选区。

11 鼠标指针停留在Node Graph面板中并按Tab键，在弹出的智能窗口中输入transformmasked字符即可添加Transform-Masked节点。将新添加的TransformMasked6节点的输入端连接到TransformMasked5节点上，将mask输入端连接至Blur3节点上。同样，对跟踪点D使用关键帧进行手动调整，以确保擦除区域的精确，如图5.63所示。

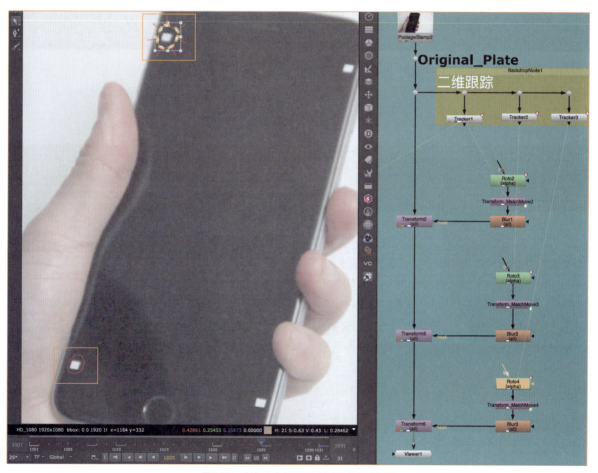

图5.63 定义跟踪点D和跟踪点E的擦除区域

12 同样，完成跟踪点D和跟踪点E的擦除区域的定义后，逐渐减小TransformMasked6节点中translate属性控件的水平方向的参数值，使选区内的画面往左平移。可以看到跟踪点D和跟踪点E逐渐被同一帧画面中右侧的像素信息覆盖擦除。最终，将translate属性控件的参数值设置为-54，如图5.64所示。

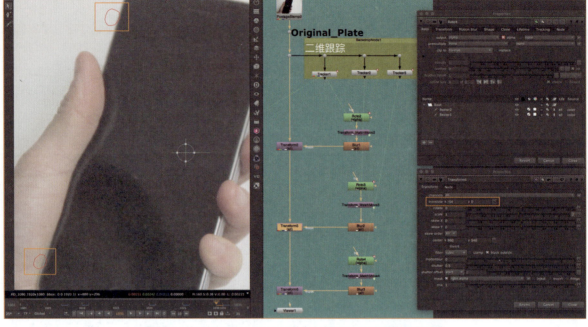

图5.64　使用TransformMasked节点完成跟踪点D和跟踪点E的擦除

13▶ 通过以上步骤，结合使用TransformMasked节点高效地完成了镜头画面中跟踪点的擦除，如图5.65所示。相信读者对TransformMasked节点和无损擦除中的借当前帧擦除法也有了一定的了解。

图5.65　使用TransformMasked节点完成本案例的制作

任务5-7　借其他帧擦除法：借帧、对位与还原

在前面已通过TransformMasked节点讲解了借帧擦除法中的借当前帧擦除法，下面笔者讲解借擦除法中的借其他帧擦除法，该方法常用于擦除影视剧中的威亚。

在本任务中，需要了解并掌握借其他帧擦除法的操作步骤与应用情景。"借帧"是指使用FrameHold节点对序列帧中还原擦除所需的帧进行定格处理，"对位"是指使用Transform节点或GridWarp（网格变形）节点等对擦除图像做变换处理，"还原"是指使用Reveal笔刷利用对位图像进行错帧擦除。

在本任务中，读者需要将class05_sh040镜头画面中飘过的旗帜进行擦除。虽然可以使用逐帧擦除法或二维跟踪贴片法进行擦除，但是由于飘过的旗帜不仅占据较大的画面面积，而且还从画面中"横扫而过"，因此逐帧擦除法或二维跟踪贴片法并非是本案例的最佳制作策略。仔细观察镜头序列可以发现：由于旗帜在画面中的位置变化较快，因此当前帧中含有旗帜区域的像素可以通过借用序列帧中其他帧的画面信息进行错帧擦除。

下面进行具体讲解。

01 打开下载资源中的Class05/Class05_Task07/class05_sh040_cl_Task07Start.nk文件，单击时间线中的Play forwards/Stop按钮缓存预览class05_sh040镜头序列帧。可以发现以下情况。

对于旗帜的上半部分，由于运动视差，因此离摄像机距离较远的天空背景在前后帧中基本没有改变。1002帧的"干净"的背景画面（即不含有旗帜的天空背景）正好是1001帧需要擦除旗帜的区域，所以1001帧旗帜的擦除可以借1002帧进行擦除。

对于旗帜的下半部分，一方面运动模糊导致1001帧的画面较之临近的1002帧更为糊糊，另一方面运动视差导致1001帧需要擦除的部分（旗杆的下半部分）与1002帧出现的"干净"的背景画面（即不含有旗帜的地面背景）在位置上还稍有差异。

因此，对于该镜头而言，每一帧画面中旗帜的擦除都需要分为上半部分和下半部分进行单独处理，如图5.66所示。

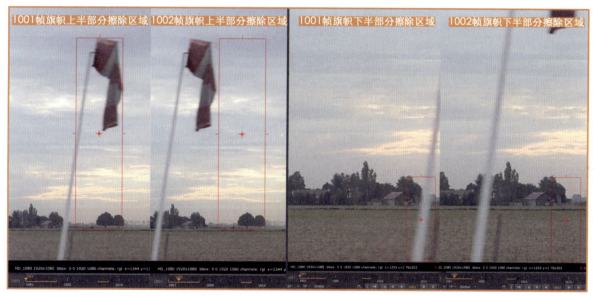

图5.66 旗帜上半部分与下半部分需分开处理

> **注释** 所谓运动视差是指当观察者（或摄像机）和周围环境中的物体相对做平行运动时，在同一时间内距离不同的物体因在视网膜（或CCD、CMOS图像传感器）上运动的范围不同而导致的视觉差异。一般来说，近处的物体看上去移动较快，方向相反；远处的物体移动较慢，方向相同。例如，坐火车看窗外的时候，距离近的物体感觉在朝与火车相反的方向快速运动，距离远的物体运动慢且方向与火车的方向相同。

02 通过以上分析，先借用1002帧对1001帧画面中旗帜的上半部分进行擦除。将时间线定位至1001帧，鼠标指针停留在Node Graph面板中并按Tab键，在弹出的智能窗口中输入framehold字符即可快速添加FrameHold节点。由于1001

帧旗帜的上半部分的擦除需要借用1002帧的画面，因此打开FrameHold1节点的Properties面板并设置first frame属性控件的参数值为1002。

03 鼠标指针停留在Node Graph面板中并按P键以快速添加RotoPaint1节点，打开RotoPaint1节点的Properties面板，选择Reveal笔刷并设置opacity属性控件的参数值设置为0.2；将RotoPaint1节点左侧的bg1输入端连接至FrameHold1节点上，使用Doc节点整理节点树。

04 在使用Reveal笔刷还原擦除之前，选择RotoPaint1节点和FrameHold1节点并反复按1键和2键以明确还原擦除的区域，如图5.67所示。

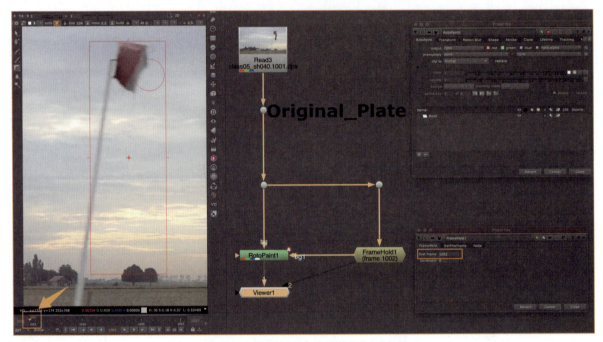

图5.67 借1002帧擦除1001帧旗帜的上半部分

05 下面再对1001帧画面中旗帜的下半部分进行擦除。由于此部分的旗杆在擦除过程中还需要匹配运动模糊和位移变换，因此需要使用分支节点流对其单独处理。时间线仍定位于1001帧，添加新的RotoPaint2节点和FrameHold2节点，设置FrameHold2节点的first frame属性控件的参考值为1002。鼠标指针停留在Node Graph面板中并按B键以快速添加Blur1节点，设置Size属性控件的参数值为3，并使用Roto1节点定义模糊效果选区。

06 为便于对比查看，将使用Difference节点进行对位。鼠标指针停留在Node Graph面板中并按Tab键，在弹出的智能窗口中输入difference字符快速添加Difference1节点，并将其A输入端连接到Blur1节点，将B输入端连接到RotoPaint2节点。选中Difference1节点并按1键以使Viewer面板显示Difference1节点的输出结果。将Viewer面板切换为Alpha通道以查看A输入端和B输入端所连接图像的差异，如图5.68所示。

> **注释**（1）关于Difference节点的使用：
> - 如果Difference节点输出结果的Alpha通道显示为纯黑，则表示其A输入端所连接的图像与B输入端所连接的图像完全相同；
> - 如果Difference节点输出结果的Alpha通道显示为灰色或白色，则表示其A输入端所连接的图像与B输入端所连接的图像存在差异，且Alpha通道显示得越白，说明两者的差异越大。
>
> （2）Difference节点仅用于图像对位过程中的对比查看，因此无需将其接入主合成树。

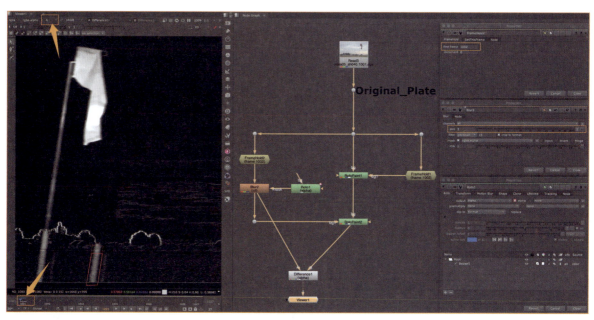

图5.68 结合Difference1节点进行对位检查

07 将使用Transform节点对RotoPaint2节点左侧的bg1输入端所连接的还原素材进行位移变换,使其与1001帧的旗杆的下半部分对位、匹配。鼠标指针停留在Node Graph面板中并按T键以快速添加Transform1节点,设置translate x(水平位移)属性控件的参数值为7,设置translate y(水平位移)属性控件的参数值为−1。

08 完成对位工作后,打开RotoPaint2节点的Properties面板,选择Reveal笔刷并设置opacity属性控件的参数值为0.2即可进行还原擦除。可以看到,1001帧旗帜的下半部分已经通过还原的方式进行了较完美的擦除,如图5.69所示。

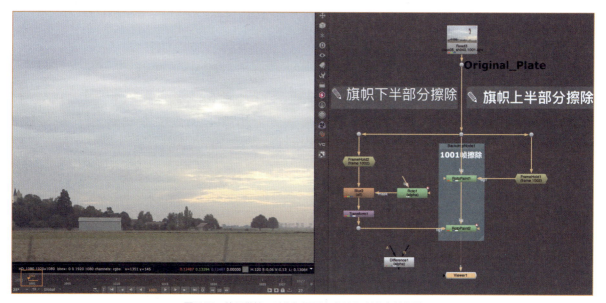

图5.69 使用借帧、对位和还原完成1001帧旗帜的擦除

09 完成1001帧的擦除后,对于序列帧中其他帧的擦除,可以采用相同的思路进行制作。下面,再对1002帧画面中旗帜的上半部分进行擦除。将时间线定位至1002帧,添加新的FrameHold3节点。对于1002帧旗帜的擦除,设置FrameHold3节点的first frame属性控件的参数值为1001。

> **注释** 对于1002帧的旗帜的擦除，既可以借用1001帧的画面，也可以借用1003帧的画面。

10 鼠标指针停留在Node Graph面板中并按P键以快速添加RotoPaint3节点，打开RotoPaint3节点的Properties面板，选择Reveal笔刷并设置opacity属性控件的参数值为0.2。将RotoPaint3节点左侧的bg1输入端连接至FrameHold3节点，再次使用Doc节点整理节点树。

11 由于运动视差的原因，1002帧的背景基本上与1001帧的背景相同，因此读者可以非常放心地使用Reveal笔刷进行擦除绘制，如图5.70所示。

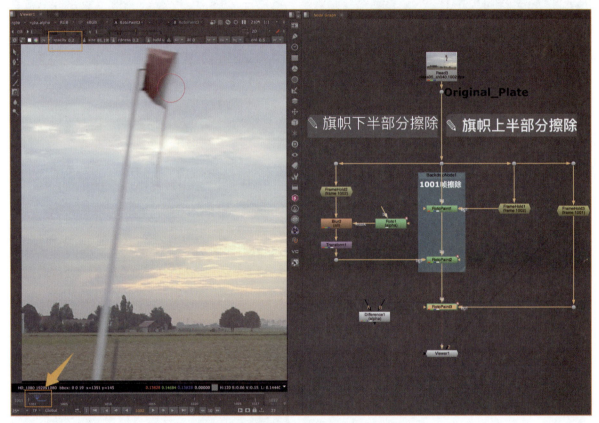

图5.70 借1001帧擦除1002帧的旗帜的上半部分

12 重复步骤05和步骤06的操作，对1002帧画面中旗帜的下半部分进行擦除。时间线仍定位于1002帧，添加新的RotoPaint4节点和FrameHold4节点，设置FrameHold4节点的first frame属性控件的参数值为1001，即仍然借用1001帧擦除1002帧旗帜的下半部分。为便于对位，在FrameHold4节点的下游添加Transform2节点。

13 将Difference1节点的A输入端连接到Transform2节点，将B输入端连接到RotoPaint4节点。选中Difference1节点并按1键以使Viewer面板显示Difference1节点的输出结果。将Viewer面板切换为Alpha通道以查看A输入端和B输入端所连接图像的差异。打开Transform2节点的Properties面板并将translate x属性控件设置为5。此时，输入端A所连接的图像与输出端B所连接的图像在标记框内基本重合，如图5.71所示。

14 完成对位工作确认后，将RotoPaint4节点左侧的bg1输入端连接至Transform2节点。打开RotoPaint4节点的Properties面板，选择Reveal笔刷并设置opacity属性控件的参数值为0.2，即可进行还原擦除。可以看到1002帧旗帜的下半部分已经非常快速且完美地擦除了。

项目5 掌握无损擦除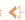

图5.71 结合Difference1节点进行对位检查

15 本案例共计需要擦除8帧画面。对于余下几帧画面的擦除，可以参照以上操作步骤进行逐帧借帧擦除，如图5.72所示。

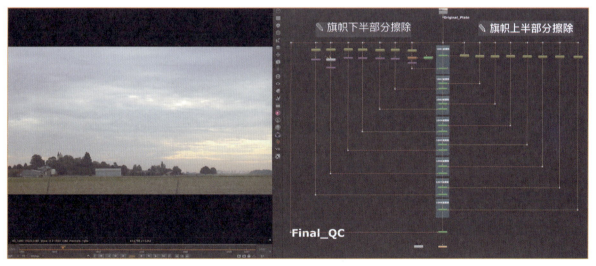

图5.72 擦除8帧画面

知识拓展：磨皮美容插件Beauty Box

在本项目中，主要分享了数字合成中常用的无损擦除方法，包括逐帧擦除法、二维跟踪贴片法和借帧擦除法。使用这些方法基本能够解决多数情景的擦除工作，但是对于一些工作量大且重复的擦除工作，有时也可以使用已有插件进行快速擦除制作。

在片场拍摄环节，往往没有足够的时间来照亮拍摄现场，或者演员的状态也不是那么的完美和标准，这样拍摄出来的影片存在的演员的化妆问题、黑眼圈问题等，都需要后期去进行处理，使用Beauty Box插件就

扫码看视频

213

能快速地解决这些问题。Beauty Box是一款由Digital Anarchy开发的磨皮美容插件，该插件采用了先进的脸部和皮肤的检测和平滑算法，在后期视效制作中可充当数字化妆的角色。使用该插件可以轻松祛除拍摄人物皮肤上的皱褶、斑点、痘痘或黑眼圈。目前，Beauty Box已支持After Effects、Premiere、Nuke和Resolve等OFX软件。

下面讲解如何使用Beauty Box插件快速磨皮美容。

01 打开下载资源中的Class05/Class05_Bonuses/Project Files/class05_sh050_cl_v001_BonusesStart.nk文件。单击Toolbar面板中的Digital Anarchy图标并选择Beauty Box以快速添加Beauty Box1节点，如图5.73所示。

02 Beauty Box1节点共设有两个输出端口，其中Source输入端用于连接磨皮美容的图像素材，Mask Input输入端用于连接遮罩信息以定义磨皮美容效果的作用区域，如图5.74所示。

图5.73　Beauty Box插件成功安装后将加载于Toolbar面板中　　　　图5.74　添加Beauty Box节点

03 将Beauty Box1节点的Source输入端连接到 Read1节点。鼠标指针停留在 Node Graph面板中并按O键以快速添加Roto1节点。将时间线指针定位于1001帧，打开Roto1节点的Properties面板，使用Bezier曲线大致勾勒画面中需要进行磨皮美容的区域，如图5.75所示。

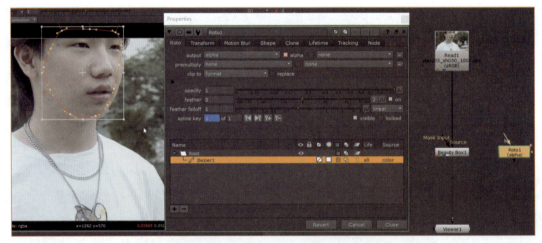

图5.75　连接磨皮美容镜头素材并使用 Bezier曲线定义效果作用区域

04 由于磨皮美容的镜头素材由手持方式拍摄而成，因此为方便起见，笔者对磨皮美容区域进行二维平面跟踪。添加Roto2节点并使用Bezier曲线创建平面跟踪的区域，将Bezier曲线由抠像模式转变为平面跟踪模式，并进行跟踪运算。完成平面跟踪运算后，使用CornerPin2D（relative）相对模式将平面跟踪数据存放到CornerPin2D1节点。

05 由于前面使用Roto1节点在1001帧定义了磨皮美容效果的作用区域，因此1001帧即为参考帧。打开CornerPin2D1节点的Properties面板，并设置参考帧为1001帧，同时将CornerPin2D1节点连接到Roto1节点的下游。

06 将Beauty Box1节点的Mask Input输入端连接至CornerPin2D1节点，如图5.76所示。

07 查看Beauty Box1节点的输出效果，可以看到脸部皮肤已添加了磨皮美容效果，但是眼睛和鼻子部分也被做了磨皮处理，因此需要将眼睛和鼻子部分进行屏蔽。时间线定位于1001帧，添加Roto3节点并使用Bezier曲线大致绘制眼睛和鼻子的区域。

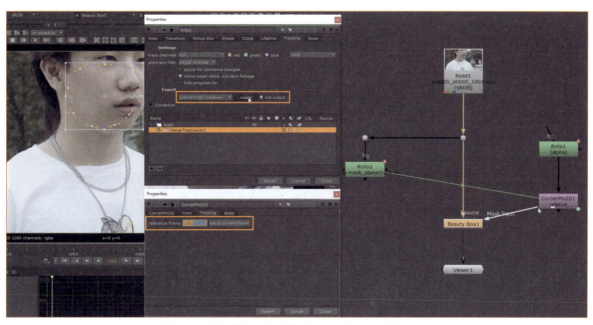

图5.76 使用二维平面跟踪以快速定义磨皮美容效果的作用区域

08 添加Merge2节点，将A输入端连接至Roto3节点，将B输入端连接至Roto1节点，并将Roto1节点连接至CornerPin2D1节点的上游。打开Merge2节点的Properties面板并将叠加模式设置为stencil（蒙版镂空），即从B输入端所连接的蒙版信息中减去A输入端的蒙版信息。

注释 在合成过程中，常常需要对蒙版进行保留或减去的操作：
- 使用Merge节点的mask叠加运算可以实现在B输入端所连接的蒙版信息中保留A输入端所绘制的蒙版信息；
- 使用Merge节点的stencil叠加运算可以实现在B输入端所连接的蒙版信息中减去A输入端所绘制的蒙版信息。

09 为隐藏磨皮美容作用区域的边缘，笔者使用Blur1节点进行蒙版边缘的模糊处理，如图5.77所示。

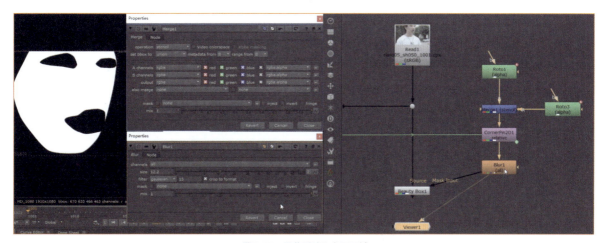

图5.77 屏蔽眼睛和鼻子区域

10 再次查看Beauty Box1节点的输出效果，可以看到镜头画面中的人物已经做了较好的磨皮美容处理。因此，使用Beauty Box插件可以快速地去除或修复脸部的皱褶、斑点、痘痘或黑眼圈等问题，如图5.78所示。

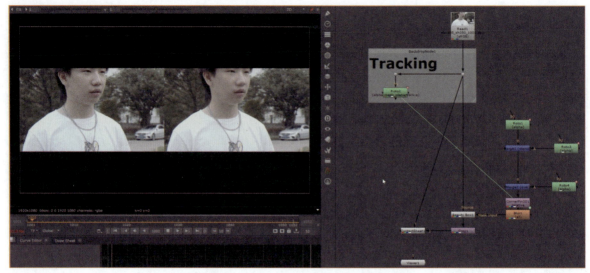

图 5.78 使用 Beauty Box 节点快速完成本案例镜头的擦除工作

注释 感谢学生王逸尘提供本案例镜头的素材。

在本项目中，资深合成师胡家祺分享了视频《优秀设计师经验谈：打好数字合成基本功》，希望各位读者朋友能够有所感悟、有所收获！

扫码看视频

索引　本项目新增节点列表及其说明

Denoise 节点：该节点用于降噪处理。

Difference 节点：在数字合成过程中，常常使用 Difference 节点进行对比查看。在 Alpha 通道显示模式下，当该节点的 A 和 B 输入端所连接的素材有差异时，差异之处将显示为灰色或白色，而完全相同之处则显示为黑色。

RotoPaint 节点：该节点是一个基于矢量的节点，可帮助合成师完成诸如 rotoscoping 抠像和画面穿帮元素擦除等任务。默认快捷键为 P。

TransformMasked 节点：同 Transform 节点一样，使用该节点可以对画面元素进行位移、旋转、缩放等操作。但是，该节点同时提供遮罩输入端以用于图像的位移变换等操作，并仅影响于指定的蒙版区域。

项目 **6**

掌握蓝绿幕抠像技术

[知识目标]

- 了解蓝绿幕抠像的理论基础
- 理解使用蓝色幕布或绿色幕布的原因
- 理解核心蒙版、边缘蒙版和补充蒙版的概念
- 理解蓝绿幕抠像的流程
- 了解抠像细节提升与优化的多种方法

[技能目标]

- 掌握 Nuke 中蓝绿幕抠像节点的常用技能
- 针对抠像镜头能够拟订抠像思路并搭建抠像流程,具备核心蒙版+边缘蒙版+补充蒙版进行抠像的技能和思维
- 掌握蓝绿幕抠像过程中的溢色处理技能
- 尝试使用多种方式进行抠像细节的保留与提升,具备蓝绿幕抠像的制作能力,并培养思维能力

项目陈述

在本项目中,首先,我们需要了解蓝绿幕抠像的理论基础,理解使用蓝幕或绿幕的原因,掌握蓝绿幕抠像的制作策略与制作流程;其次,需要基于核心蒙版(Core Matte)+边缘蒙版(Edge Matte)+补充蒙版(Roto)的制作流程,使用Primatte节点、Keylight节点、Keyer节点以及IBK抠像节点组等完成本项目镜头的抠像与合成;最后,需要解决蓝绿幕抠像制作过程中的溢色处理、黑边和细节提升等问题。与此同时,还需掌握使用HairKey节点(Gizmos)进行抠像细节的保留与提升。

芳林新叶催陈叶:蓝绿幕抠像技术

电影抠像技术同电影的其他技术一样,自电影诞生以来就一直被研究和应用,已有100多年的技术积累。数字合成中的核心环节就是从镜头画面中提取所要的前景,使其与背景分离,可以将该过程简单地理解为提取蒙版或创建Alpha通道,也就是我们通常所说的抠像。抠像是数字合成师的基本功,通过抠像可以实现画面元素的提取、特效的指定添加和色彩的单独调整等。

扫码看视频

抠像主要包括逐帧转描(Rotoscoping)技术、颜色差值抠像(Color Difference-Keying)技术、色度抠像(Chroma-Keying)技术、亮度抠像(Luma-Keying)技术和差值抠像(Different-Keying)技术等。在本书中,为了更加突出讲解蓝幕和绿幕的抠像合成技术,将它们统一归类为蓝绿幕抠像技术,并以蓝绿幕抠像技术作为本项目的核心关键词,如图6.1所示。

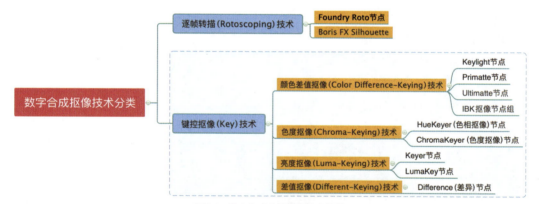

图6.1 数字合成中的抠像技术分类

蓝绿幕抠像技术是数字合成技术的重要组成部分,也是现代电影制作最为常用的技术之一。不管是视效电影中视觉奇观的创建,还是写实类镜头中无痕特效的制作,都能够看到蓝绿幕抠像技术的具体应用。在影视拍摄过程中,经常会有一些场景由于拍摄难度较高、危险系数较大而无法实拍完成,例如车戏、爆破效果等;或是科幻和史诗题材的影视作品,由于镜头数量多,场景复杂程度高,难以通过实拍的手法表现超现实或无法还原的场景,例如浩瀚无垠的宇宙太空、千军万马的战争场景等。想要获得理想的视觉效果,就需要采用蓝幕或绿幕作为背景进行拍摄,然后再在后期中进行效果制作。使用蓝绿幕拍摄的主要原因是便于合成师在后期制作中能够从镜头画面中快速提取或分离所需要的画面元素,从而实现背景替换和特效添加等操作。虽然蓝绿幕抠像技术和逐帧转描技术都是为了提取前景元素的蒙版或Alpha通道,但是相较于逐帧转描技术来说,蓝绿幕抠像技术更为高级、更为综合。

所谓蓝绿幕抠像技术是指使用数字合成软件将实拍镜头中的蓝幕、绿幕(或其他纯色背景)的颜色信息快速、高效地转变为透明的通道信息,从而创建将蓝绿幕前景元素提取并合成到虚拟背景所需蒙版的技术。目前,主流数字合成软件都拥有较为成熟的蓝绿幕抠像工具,与逐帧转描技术提取蒙版相比,它们具有操作时间短、制作成本低等优点。

芳林新叶催陈叶，流水前波让后波。随着技术的发展与硬件的更新，基于LED背景墙的虚拟制作技术已经在《曼达洛人》等项目中有了实质性的应用。相较于传统的蓝绿幕抠像技术，基于LED背景墙的虚拟制作技术能够实现"所见即所得"的成片效果，在光线问题、溢色处理、演员的身临其境感等方面更具优势。但是，目前基于LED背景墙的虚拟制作技术更适合"文戏"的拍摄。对于全景景别镜头或动作幅度较大的镜头，受屏幕大小所限，还是需要使用传统的蓝绿幕抠像技术进行制作。以Unreal Engine为代表的虚拟制作软件，必将颠覆传统的电影制作流程。但是，就当下而言，新的技术还需要历经更多项目的考验与迭代。所以，读者还是需要打好蓝绿幕抠像技术的基本功。

通过对本项目的学习，希望读者能够理解蓝绿幕抠像技术，关注虚拟制作的新技术。

蓝绿幕抠像技术理论基础：使用蓝幕和绿幕的原因分析

从理论上讲，只要背景幕布的颜色在前景画面中不存在，就可以使用任意颜色的背景幕布作为拍摄背景。但是，在实际的影视拍摄过程中，通常使用蓝幕和绿幕，其原因主要有以下几个方面。

1. 从色彩基础理论分析

光的三原色也称为加法三原色，电视或电脑显示器的画面颜色显示正是应用了这一原理。在RGB色彩模式中，红（Red）、绿（Green）和蓝（Blue）是最基本的三原色，三原色两两混合，可以形成青（Cyan）、品红（Magenta）和黄（Yellow）3种二次色，如图6.2所示。通过红、绿和蓝三原色的变化以及它们相互之间的叠加，继而调出各种各样的色彩。

RGB色彩模式是目前运用最广的颜色系统之一。在数字合成过程中，屏幕上看到的任何颜色都是由红、绿和蓝3个通道按照不同的比例混合而成的。由于蓝幕和绿幕的颜色本身就是RGB颜色系统中的原色，因此相较于其他颜色更方便处理。

同时，由于蓝绿幕抠像技术常用于处理人物的抠像，皮肤色调由红、绿和少量的蓝组成。对于西方白种人而言，人的肤色偏品红色，而在RGB色彩模式中品红色正好是绿色的补色；对于东方黄种人而言，人的肤色偏黄色，而在RGB色彩模式中黄色的补色是蓝色，如图6.3所示。因此，合成软件能够最大限度地进行前景和背景的识别。在影视拍摄过程中，这是通常使用蓝幕或绿幕的原因之一。

图6.2　色光三原色（加法三原色）　　　　图6.3　色相环与互补色

2. 从拜尔滤光法（Bayer Filter）分析

图像传感器是将光信号转换为电信号的装置，在数字电视、可视通信市场中有着广泛的应用。图像传感器通过对光强的感受实现了黑白照片的拍摄，但是要实现彩色照片的拍摄还需要获取光的波长等信息。解决方案之一是照相机内置三块图像传感器，分别滤出RGB的3个通道的颜色，然后再将这3种颜色信息合并。虽然这种方法能产生最准确

的颜色信息，但是成本太高，无法投入实用。

1974年，柯达公司的工程师布赖斯·拜尔（Bryce Bayer）提出了一种全新的方案，只用一块图像传感器就解决了颜色的识别问题。他的做法是在图像传感器前面设置彩色滤色片阵列（Color Filter Array）滤光层，这种滤光层由4个2×2的像素点组成一个循环单元，每个单元包含了红、绿和蓝三原色，其中50%是绿色，25%是红色，另外25%是蓝色，因此也称为RGBG、GRGB或RGGB，如图6.4所示。

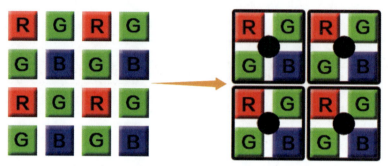

图6.4　彩色滤色片阵列滤光层和基本色彩单元

在布赖斯·拜尔所提出的这种方案中，彩色滤色片阵列滤光层的排列是有规律的，每个绿色点的左上、右上、左下、右下分布绿点，每个绿色点的上下分布红点，每个绿色点的左右分布蓝点。光线通过彩色滤色片阵列滤光层后，图像传感器的每个像素只过滤并记录RGB的3种颜色的一种，获得的图像只有4种颜色（如果无光线通过，则记录黑色），无法表达真实世界的颜色。为了从覆有彩色滤色片阵列滤光层的感光元件所输出的不完全色彩取样中重建出全彩影像，需要利用每个滤光点周围规律分布着的其他颜色滤光点，结合不同的去马赛克算法，通过插值方式获得每个像素点的红、绿、蓝的组成数值，从而判断出光线本来的颜色，这种计算颜色的方法称为去马赛克（Demosaicing）。

以上这种由布赖斯·拜尔所提出的实现CCD或CMOS传感器拍摄彩色图像的方法即为**拜尔滤光法**，如图6.5所示。拜尔滤光法是实现CCD或CMOS传感器拍摄彩色图像的主要技术之一。

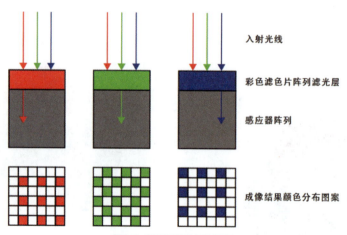

图6.5　拜尔滤光法工作原理

绿色的光波长为520~570nm，绿色光处于可见光谱的中心位置，是人眼最敏感的色彩频率范围。因此，布赖斯·拜尔在拜耳阵列使用两倍于红色或蓝色的绿色组件来模仿人眼的生理性质。这就意味着排列在图像传感器像素阵列上方的绿点的数量是红色或者蓝色的数量的两倍。所以，这也正是影视特效制作过程中更多采用绿幕的原因。绿色是图像传感器中每个像素点过滤并记录的"原始"颜色之一，与其他颜色相比更能够达到最高灵敏度和优质的信噪比。拜耳阵列中的绿色信息量在整体上是红色和蓝色的信息量的两倍，不仅使得摄像机在正常情况下对绿色通道更加

敏感，而且也能够使绿幕背景与前景人物更容易区分以方便抠像及细节提取。

另外，绿色背景的亮度比蓝色背景高，这也是灯光师经常使用绿幕的一个重要因素。从理论上讲，在拜耳阵列中由于绿色的信息量是蓝色和红色的信息量的两倍，因此使用绿幕背景在片场也能够节省一大笔的灯光费用。

任务6-1　蓝绿幕抠像流程说明

在本任务中，需要理解蓝绿幕抠像的流程，能够按照核心蒙版+边缘蒙版+补充蒙版基本思路拟订抠像思路，搭建抠像流程。虽然蓝绿幕抠像相较于逐帧转描技术而言效率更加高，但是蓝绿幕抠像的复杂性更高。通常情况下，合成师所处理的蓝绿幕实拍镜头或多或少存有幕布褶皱、打光不均、运动模糊和噪点干扰等问题，因此蓝绿幕抠像技术对合成师的综合能力要求更高。

扫码看视频

在蓝绿幕抠像合成过程中，一般情况下需要按照以下流程进行制作。

第一，素材分析。镜头素材的预览与分析是合成工作的重要开始，通过镜头素材的分析一方面可以使数字合成师在开始制作之前检查镜头素材是否存有问题，另一方面在预览镜头素材的过程中读者需要思考针对该镜头应该使用什么样的制作策略才是最高效、最便捷的。正如世界上没有两粒完全相同的沙子一样，数字合成师所处理的镜头也都不尽相同。拿到镜头后，合成师不该急于制作，而应该首先对素材进行预览观看，在预览观看的过程中思考最佳的制作方案，对于蓝绿幕抠像合成亦是如此。

第二，画面擦除。通常情况下，数字合成师需要在蓝绿幕抠像之前对镜头素材进行擦除处理。例如，擦除画面中与演员边缘相接触的跟踪标记点、威亚和幕布褶皱等。

第三，抠像优化。通过对抠像素材进行降噪、色彩空间转换和颜色调整等操作进行蓝绿幕抠像的优化处理。

第四，核心蒙版、边缘蒙版和补充蒙版的创建。数字合成师需要将抠像过程分为处理核心蒙版和处理边缘蒙版两个主要步骤。

• 核心蒙版是指基础蒙版，即通过核心蒙版的创建，能够提取前景元素绝大部分的蒙版信息，但是该蒙版缺少细节表现，往往边缘较生硬，蒙版内部完成不透明。

• 边缘蒙版是指细节蒙版，即通过边缘蒙版有针对性地添加蒙版细节。通过边缘蒙版的创建，能够最大化地提取前景元素的细节信息。当数字合成师在处理含有透明玻璃、半透明衣物、运动模糊或飘动头发丝的镜头抠像时，往往会创建多个边缘蒙版以获得尽可能多的蒙版细节信息。

• 补充蒙版是指修补蒙版，即由于抠像前景中的部分区域与背景幕布颜色相近或相似而无法使用蓝绿幕抠像技术进行提取，例如演员的眼镜反射了幕布的颜色，亦或是拍摄所使用的道具反射了幕布的颜色，等等。因此，对于此部分区域蒙版的创建与修改，往往需要使用Roto节点进行修补。读者可以查阅项目2的内容进行详细学习。

> **注释**　对于蓝绿幕抠像而言，使用单个抠像节点往往无法兼顾蒙版的完整程度与细节要求，因此在实际制作中，需要使用多个抠像节点，按照"各取所长""强强结合"的思维与策略进行蒙版的创建。

第五，蒙版检查。蓝绿幕抠像同逐帧转描技术一样，都是为了提取镜头画面中前景元素的蒙版信息，因此对于蓝绿幕抠像蒙版的检查方法与标准，读者可以查阅项目2的内容进行详细学习。

第六，溢色处理。在拍摄过程中，蓝幕或绿幕的颜色或多或少反射到拍摄对象上，例如演员身上或衣服上会反射幕布的颜色，这是一个无法避免的问题，我们将这种现象称为溢色（Spill），去除溢色的过程则称为去溢（Dispill）。在数字合成过程中，数字合成师需要将反射到拍摄对象上的溢色进行去除以使前景元素更加真实地合成到背景素材之中。对于电影级或更高要求的数字合成制作，有时还需将去溢环节细分为基本去溢（Core Dispill）和边缘去溢（Edge Dispill）。

蓝绿幕抠像的工作流程如图6.6所示。

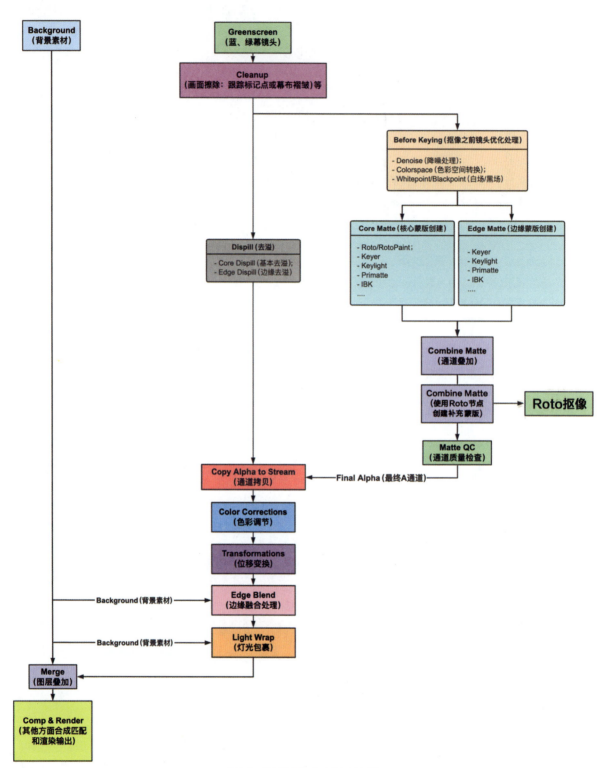

图6.6　蓝绿幕抠像合成流程示意图

> **注释** 另外，也可以打开载入Nuke工具栏中的TK_Keying预设，可以看到Foundry公司给广大合成师提供的抠像合成模板与前面的流程示意图的思维是一致的，即核心蒙版+边缘蒙版+补充蒙版，如图6.7所示。

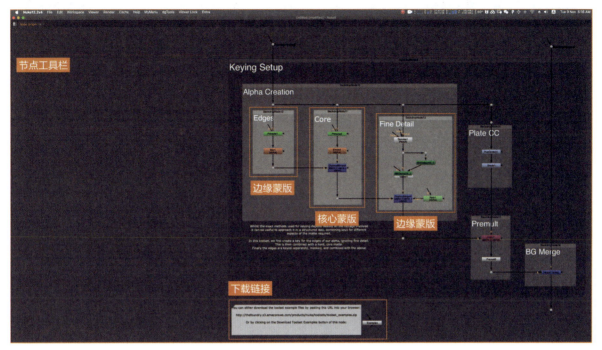

图6.7　内置于Nuke中的抠像预设模板

任务6-2　抠像前的准备工作

在本任务中，需要在抠像之前完成镜头素材的优化。例如，跟踪点擦除、降噪处理、图像色彩空间的转换和动态范围的调整等。

扫码看视频

1. 跟踪点擦除

在使用蓝绿幕技术进行拍摄的过程中，为了使新替换的背景能够获取摄像机拍摄过程中的运动信息，需要在幕布上张贴跟踪标记点。这些跟踪标记点虽有利于运动匹配但不便于抠像合成。通常情况下，为便于抠像与合成工作，数字合成师首先需要进行跟踪点的擦除。

01 打开下载资源中的Class06/Class06_Task02/Project Files/Class06_sh010_cl_Task02Start.nk文件。在该脚本文件中已经导入了本案例的镜头素材class06_sh010。播放该镜头素材可以看到在拍摄前期绿幕背景已经布置得较为完美了。为避免绿幕上的跟踪点对后续蓝绿幕抠像精度的影响，需要将跟踪点进行擦除。相对来说，跟踪点1没有"碰触"到前景演员，因此可以直接使用借当前帧擦除法进行快速擦除；跟踪点2"碰触"到了前景演员的边缘，因此在使用借当前帧擦除法擦除后，还需要将前景演员的边缘部分进行较精准的抠像与提取，如图6.8所示。

02 下面将使用TransformMasked节点进行跟踪点1的擦除。将时间线指针停留于1001帧，鼠标指针停留在Node Graph面板中并按O键以快速添加Roto1节点，打开Roto1节点的Properties面板并选择Bezier曲线大致地在1001帧勾勒跟踪点1的区域。

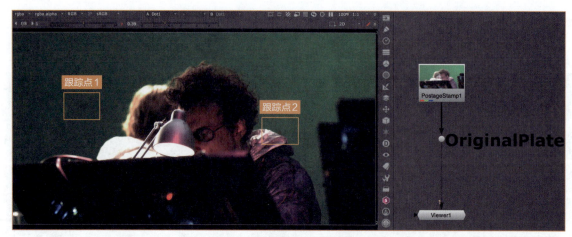

图6.8 需要擦除的两个跟踪点

03 为快速定义镜头序列帧中跟踪点1的区域,应先对跟踪点1进行单点跟踪,然后再将提取的跟踪数据提供给Roto1节点。鼠标指针停留在Node Graph面板中并按Tab键,在弹出的智能窗口中输入tracker字符快速添加Tracker1节点。打开Tracker1节点的Properties面板并使用track1跟踪点进行跟踪。由于是基于1001帧进行跟踪点1选区的绘制,因此在输出跟踪数据之前将参考帧设置为1001帧,并将存放跟踪数据的Transform_MatchMove1节点连接于Roto1节点的下游。

04 鼠标指针停留在Node Graph面板中并按Tab键,在弹出的智能窗口中输入transformmasked字符快速添加TransformMasked1节点,将其输入端连接到原始镜头,将其mask输入端连接至Transform_MatchMove1节点。选中TransformMasked1节点并按1键以使Viewer显示TransformMasked1节点的输出结果,打开该节点的Properties面板并调节其translate x属性控件的参数值为−70,如图6.9所示。此时,跟踪点1已完成擦除。另外,为隐藏Roto1节点的Bezier曲线的边缘痕迹,在Roto1节点的下游添加Blur1节点,并设置其size属性控件的参数值为13.2。

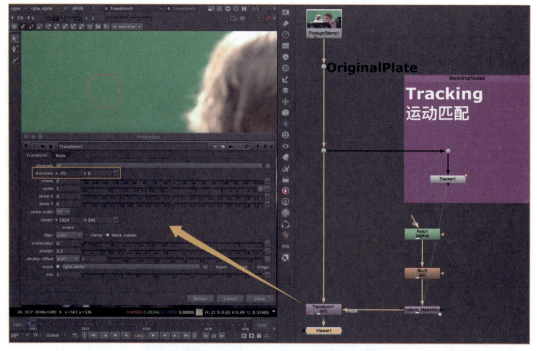

图6.9 使用TransformMasked节点完成跟踪点1的擦除

05 下面完成跟踪点2的擦除。再次将时间线指针停留于1001帧,使用新添加的Roto2节点定义跟踪点2的区域。另外,由于跟踪点2仅出现于镜头序列帧的最后几帧,因此可以对所绘制的Bezier1曲线进行关键帧设定以快速定义跟踪点2的区域。

06 完成跟踪点2的区域定义后,可以再次使用TransformMasked节点进行借当前帧擦除。鼠标指针停留在Node Graph面板中并按Tab键,在弹出的智能窗口中输入transformmasked字符快速添加TransformMasked2节点,将其输入端连接到TransformMasked1节点,将其mask输入端连接至Roto2节点。选中TransformMasked2节点并按1键以使Viewer面板显示其输出结果。打开该节点的Properties面板并调节其translate x属性控件的参数值为−50,调节其translate y属性控件的参数值为−22,此时,跟踪点2已完成擦除。同样,为隐藏Roto2节点的Bezier曲线的边缘痕迹,在Roto2节点的下游添加Blur2节点,并设置其size属性控件的参数值为8.2。

07 由于跟踪点2在1028帧左右才开始出现,因此可以禁用1001帧至1027帧这一段帧区间内的擦除效果。鼠标指针停留在Node Graph面板中并按Tab键,在弹出的智能窗口中输入multiply字符即可快速添加Multiply节点。将新添加的Multiply1节点连接至Blur2节点。打开Multiply1节点的Properties面板并设置1026帧的value属性控件的参数值为0,同时设置开启该属性的Keyframes属性;设置1028帧的value属性控件的参数值为1,即实现1001帧至1026帧的Multiply1节点上游的数据归零,1026帧至1028帧逐渐开启Multiply1节点上游的数据,如图6.10所示。

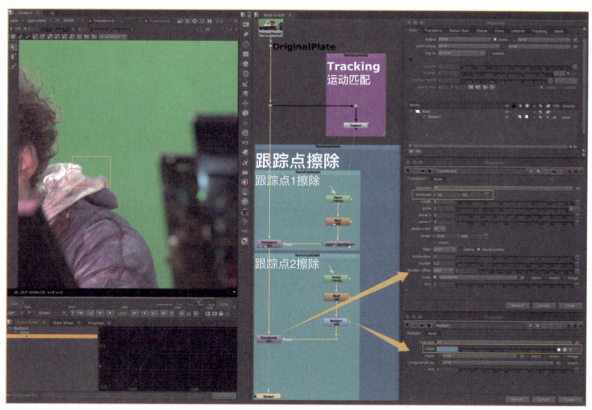

图6.10　使用TransformMasked节点进行跟踪点2的擦除

08 在一上步操作中已经完成了跟踪点2的擦除,但是前景演员的边缘也被影响了,因此需要将影响到的边缘部分进行精确抠像,然后再将其作为前景叠加到跟踪点2的擦除结果上。在Node Graph面板中创建动态蒙版抠像的基本架构,同时打开Roto3节点的Properties面板,使用Bezier曲线精准地绘制受影响的边缘区域。鼠标指针停留在Node Graph面板中并按M键快速添加Merge2节点,将Merge2节点的A输入端连接到Premult1节点,将Merge2节点的B输入端连接到TransformMasked2节点,如图6.11所示。

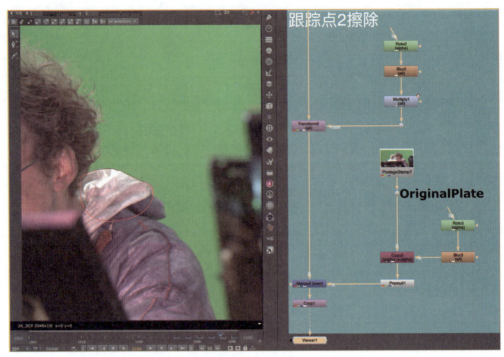

图6.11 完成跟踪点2的擦除

注释 （1）在当前影视制作"后期前置"的大趋势下，读者需要在完成本项目任务的学习之后具备在拍摄片场布置蓝绿幕和张贴跟踪点的指导和沟通能力。科学合理的"后期前置"工作不仅能够大大地减少后期制作的难度，而且能够提高后期制作的效率。在拍摄过程中，在条件允许的情况下，除了张贴的跟踪点尽量不要"碰触"到前景演员外，还可以挑选利于后期抠像的跟踪点颜色。例如，对于绿幕而言，使用偏橙色的跟踪点可以在抠像过程中获得较"干净"的绿通道，如图6.12所示。

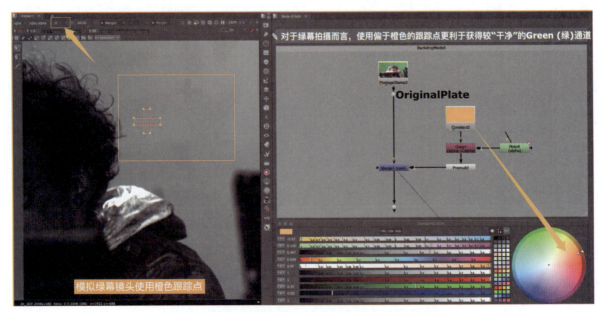

图6.12 对绿幕镜头使用橙色跟踪点更容易获得"干净"的绿通道

同样,对于蓝幕而言,使用偏粉色的跟踪点可以在抠像过程中获得较"干净"的蓝通道,如图6.13所示。

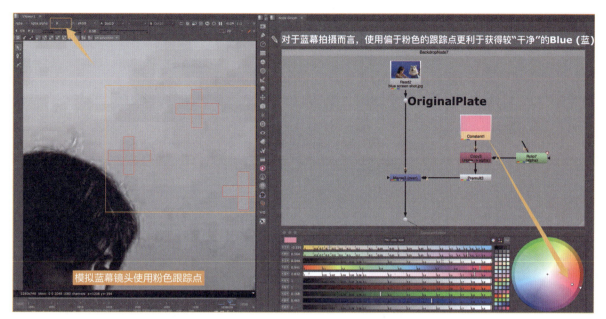

图6.13　对蓝幕镜头使用粉色跟踪点更容易获得"干净"的蓝通道

(2)读者也可以探索Gizmos插件mS_MarkerRemoval_Advanced1,使用该插件可以快速去除蓝绿幕上指定颜色的跟踪标记点,如图6.14所示。

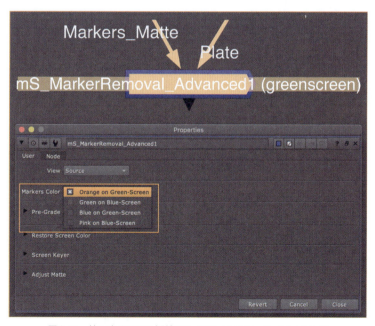

图6.14　第三方Gizmos插件mS_MarkerRemoval_Advanced1

2. 降噪处理

完成跟踪点的擦除工作后,接下来,一方面可以进行去溢处理,另一方面可以开始进行核心蒙版、边缘蒙版和补

充蒙版的创建。但是，在蓝绿幕抠像的过程中，镜头画面中随机闪烁的噪点对于抠像过程细节的提取有较大干扰。因此，在蓝绿幕抠像之前，数字合成师需要对镜头画面中的噪点进行去除，即降噪（Denoise）。下面完成本案例的降噪处理。

01 播放原始镜头，可以看到绿幕背景在拍摄前期布置得较为完美，但是镜头画面的噪点稍显严重。为了能够获得较为干净的头发丝细节，需要在抠像之前对原始镜头进行降噪处理。鼠标指针停留在Node Graph面板中并按Tab键，在弹出的智能窗口中输入denoise字符即可快速添加Denoise节点。将新添加的Denoise1节点连接到Crop1节点的下游，并使用Dot节点对节点树进行整理。打开Denoise1节点的Properties面板，将降噪处理的采样框移动至绿幕较为干净的区域以进行采样和降噪处理，如图6.15所示。

图6.15　使用Denoise1节点进行降噪处理

> **注释**　在实际操作过程中，可能会遇到以下情景：打开Denoise节点的Properties面板后，发现Viewer面板上方显示了错误提示。该错误提示其实是要求在使用Denoise节点的采样降噪功能的过程中首先进行采样框的自定义，即调整定义采样框的位置和大小，如图6.16所示。

图6.16　Denoise节点弹出的错误提示及处理方式

02 与此同时，一方面Denoise1节点的计算量较大，另一方面降噪的计算结果基本不需要再修改，因此可以将Denoise1节点的计算结果进行预合成输出。鼠标指针停留在Node Graph面板中并按W键，快速添加Write1节点，并将其连接到Denoise1节点。打开Write1节点的Properties面板，并将file设置为./class06_sh010_denoise.####.exr，如图6.17所示。

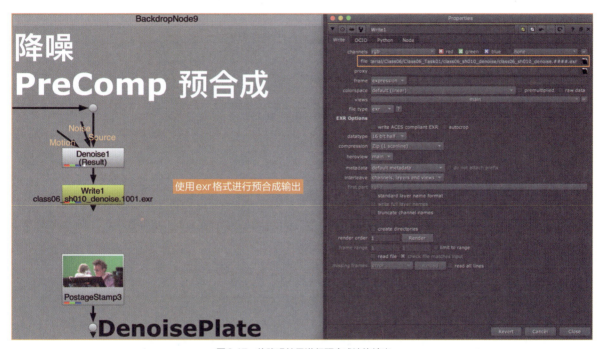

图6.17　将降噪结果进行预合成渲染输出

> **注释**　在实际操作过程中，如果是将Nuke节点树中的某一部分进行预合成输出，然后输出的计算结果会马上导入到Nuke中进行使用，那么建议使用exr格式以最大限度保存图像的数据信息。

3. 色彩空间转换

为便于区分前景与背景的颜色差异，在抠像之前读者还可以对抠像镜头进行色彩空间的转换或动态范围的调整。在本案例中，由于class06_sh010镜头素材中前景与背景的颜色差异已经较为明显，因此选用class06_sh011镜头素材进行演示。

01 选中Read2节点并按1键以使Viewer面板显示Read2节点所连接的镜头素材，可以看到，由于该镜头素材在输出的过程中使用了Log（对数）模式进行图像信息的转换，因此画面看起来显得有些偏"灰"而不利于抠像，如图6.18所示。

图6.18　以Log模式进行存储的镜头素材（选取部分画面）

注释 关于RAW格式和Log模式。

- **RAW格式**。RAW的全称为Raw Image Format，即"未加工"的数据，它是一种数码相机的文件存储格式。Raw文件记录了CCD或CMOS等图像传感器将捕捉到的光源信号转化为数字信号的原始数据，也就是感光器元件生成图像之前的数据信息。因此，可以将RAW理解为"原始图像编码数据"或"数字底片"。

 Raw格式需要经转换（Convert）才能被看见和使用，只有将Raw格式文件转换为正常的图像格式，才能将其记录的数据以图像的方式呈现出来。在这个过程中，可以再次调整色域空间、白平衡和对比度等参数。

- **Log模式**。Log模式的全称为Logarithmic，即对数函数。Log模式起源于胶片时代，可以将Log模式理解为对Raw格式的数据进行转换的一种模式。通常情况下，采用Log模式的图像往往偏灰（俗称灰片），这是由于在Log模式下，颜色不能完全对应回原色域的缘故。对于采用Log模式的图像素材，需要配合相对应的LUT（Look Up Table，颜色查找表）才能正确显示，如果不使用LUT，在观看时图像就会显得"很灰、很平"。

 虽然Log模式转换的图像看起来是"灰"的，但是以这种方式转换的图像具有较高的宽容度，能够使图像在调色过程中放大暗部细节，压缩高光细节。另外，Log模式一般拥有10bit或更高的位深，可以记录更丰富的细节，这也符合人眼的视觉特性。因此，在数字合成的过程中，合成师往往较偏爱使用Log模式的图像素材。

02 鼠标指针停留在Node Graph面板中并按Tab键，在弹出的智能窗口中输入log2lin字符即可快速添加Log2Lin（对数转线性）节点。将新添加的Log2Lin1节点连接到Read2节点的下游，打开Log2Lin1节点的Properties面板，原来偏"灰"的图像变得非常"鲜艳"了，从而有利于该镜头的抠像工作，如图6.19所示。

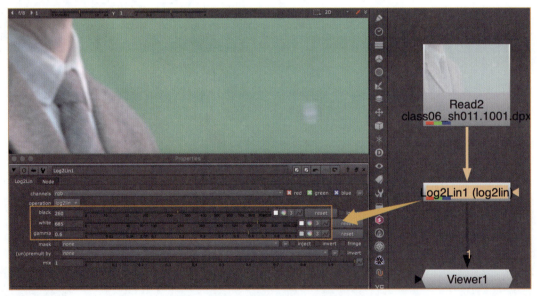

图6.19 使用Log2Lin1节点进行色彩空间转换

任务6-3 使用Primatte节点创建核心蒙版

在本任务中，需要使用Primatte节点进行核心蒙版的创建。

需要注意，在实际的项目制作中，数字合成师既可以使用Primatte节点创建核心蒙版，也可以选用Nuke中的Keylight节点或者Keyer节点等创建核心蒙版。为了能够在本书中尽可能多地展示Nuke中的多个抠像节点及抠像思路，在创建核心蒙版的任务中，将以Primatte节点为例进行演示；在创建边缘

扫码看视频

蒙版的任务中，将以Keylight节点和Keyer节点为例进行演示；在细节的保留与提升任务中，将以IBK节点组进行演示。

使用Primatte节点可以有针对性地调节前景和背景的蒙版信息。虽然相较于Keylight节点和Keyer节点而言，使用Primatte节点提取的蒙版边缘往往较为生硬，但是在本任务中仅需创建核心蒙版，该蒙版的最大目标在于确保蒙版内部不出现"镂空"，只需获得80%左右的蒙版信息即可，剩下的20%的蒙版细节信息将在创建边缘蒙版环节中进行提取。

01 下面添加Primatte节点，并对幕布颜色进行采样。鼠标指针停留在Node Graph面板中并按Tab键，在弹出的智能窗口中输入primatte字符快速添加Primatte1节点，将其bg输入端连接到DenoisePlate（降噪镜头）上。

02 打开Primatte1节点的Properties面板，在Actions设置区域的operation（功能操作运算）属性控件下拉菜单中选择Smart Select BG Color（智能拾取背景颜色）选项，如图6.20所示，单击拾色器吸管图标，按住Shift+Ctrl/Cmd键的同时用鼠标进行框选采样。完成背景幕布的颜色采样后，Primatte1节点会进行抠像处理。如果拍摄条件较为理想，Primatte1节点就能在此步骤中完成绝大部分的抠像工作。鼠标指针停留在Viewer面板中并按A键以查看其Alpha通道。

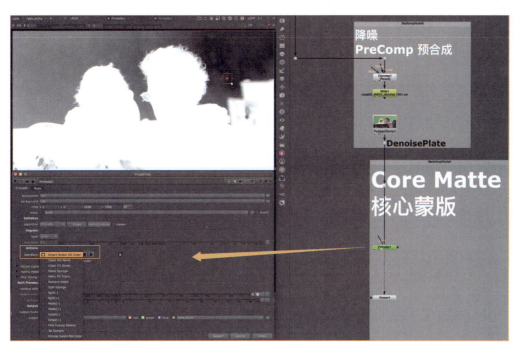

图6.20　添加Primatte1节点并通过背景幕布颜色拾取进行初步抠像工作

> **注释** 对于使用Primatte节点进行抠像而言，建议也可以尝试使用其Auto-Compute（自动计算）属性控件进行上一步操作。相对来说，使用该属性控件会比手动采样更精准、更快速，如图6.21所示。

图6.21　灵活使用Primatte节点的Auto-Compute属性控件

03 可以看到，在上一步操作中，背景和前景都还未抠除干净，Primatte1节点提取的Alpha通道在其背景和前景中仍含有较多噪波信息，即蒙版图像中背景和前景区域显示为灰色的部分。通常情况下，蒙版图像中的黑色区域代表完全透明，白色区域代表完全不透明，而灰色区域则代表半透明。因此，在下面的操作中，需要将背景蒙版图像调为黑色，即完全透明；将前景蒙版图像调为白色，即完全不透明。

04 在operation属性控件的下拉菜单中选择Clean BG Noise（清除背景噪波）选项。鼠标指针移动到背景噪波区域，按住Shift+Ctrl/Cmd键的同时用鼠标框选以快速清除背景区域的噪波信息，如图6.22所示。

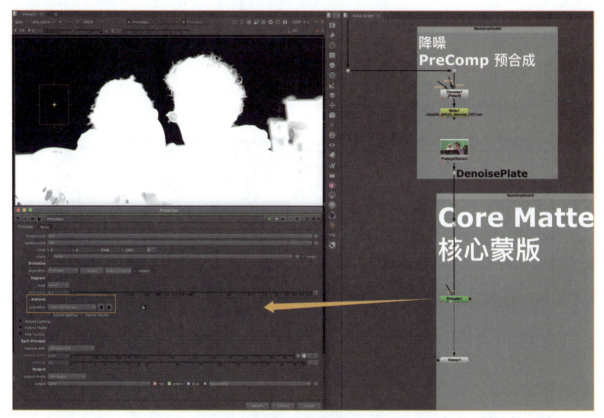

图6.22　清除背景噪波

05 再对蒙版图像中的前景区域进行处理。在operation属性控件的下拉菜单中选择Clean FG Noise选项。将鼠标指针移动到前景噪波区域，在按住Shift+Ctrl/Cmd键的同时用鼠标框选以快速清除前景区域的噪波信息，如图6.23所示。

> **注释**　（1）虽然Primatte节点的operation属性控件的下拉菜单中还含有Restore Detail（细节保留）、Spill（−）（溢色去除）和Detail（+）（添加细节）等选项，但是如果所有的操作都在一个抠像节点内进行，难免会显得有些"捉襟见肘"，所以在实际的操作过程中，数字合成师往往会使用更好的节点或工具进行细节或溢色的单独处理。
> （2）虽然Primatte节点含有bg输入端，但是在合成过程中，尽量不要将其bg输入端直接连接到背景素材上，而应该使用Merge节点进行前景和背景的叠加处理。这样做的好处是能够使数字合成师获得更大的合成操作空间，例如，可以较自由地进行边缘处理、灯光包裹等工作。同样，对于其他抠像节点，例如Keylight节点、Ultimatte节点和IBK抠像节点组亦是如此。

项目6 掌握蓝绿幕抠像技术

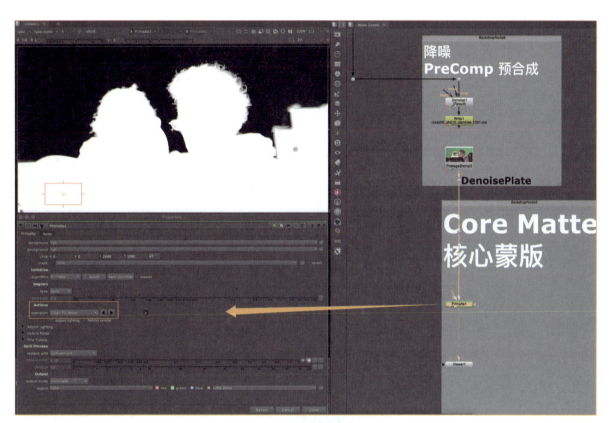

图6.23 清除前景噪波

通过以上操作,基本上已经创建了该镜头的核心蒙版。

任务6-4 使用Keylight抠像节点创建边缘蒙版

在本任务中需要使用Keylight节点和Keyer节点进行边缘蒙版的创建。

核心蒙版更加注重蒙版的整体性和完整性,边缘蒙版则更为注重蒙版的边缘和细节。因此,在创建边缘蒙版的过程中,可以仅"在乎"所需提取的部分细节,例如,本案例中的头发丝的细节、眼镜的半透明特质和因虚焦而引起的边缘虚实改变等。

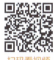

扫码看视频

01 下面添加Keylight节点,并进行幕布颜色采样。鼠标指针停留在Node Graph面板中并按Tab键,在弹出的智能窗口中输入keylight字符即可快速添加Keylight节点。由于使用Keylight节点提取的边缘蒙版与Primatte1节点提取的核心蒙版是相互叠加的关系,因此将Keylight1节点的素材来源输入端连接到降噪镜头,并使用Dot节点对分支节点树进行整理。

02 打开Keylight1节点的Properties面板,单击Screen Colour属性控件右侧的拾色器图标,按住Shift+Ctrl/Cmd键的同时用鼠标进行框选采样以完成背景幕布颜色的采样,如图6.24所示。鼠标指针停留在Viewer面板中并按A键以查看其Alpha通道。

03 对于Keylight1节点而言,仅希望提取镜头画面中男演员的头发丝细节。因此,打开Keylight1节点的Properties面板并调节Screen Gain(屏幕增益)属性控件,直至男演员头发周围的噪波消除,即背景区域的蒙版显示为纯黑,如图6.25所示。

233

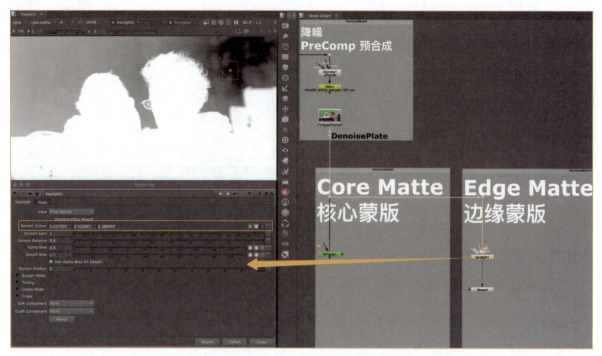

图6.24 添加Keylight1节点并通过背景幕布颜色拾取进行初步抠像

图6.25 调节Screen Gain属性控件以获得男演员的头发丝细节

> **注释** Screen Gain属性控件的主要功能是通过移除屏幕（幕布）颜色信息获得相对应的蒙版信息，提高该属性控件的参数值会抠除更多的屏幕（幕布）像素。但是，不要将该参数调得过高，否则会导致前景抠穿并且破坏边缘的细节。

04 由于Keylight1节点仅用于提取男演员的头发丝细节，因此仅需保留此部分的蒙版信息。鼠标指针停留在Node Graph面板中并按O键以快速添加Roto4节点，打开Roto4节点的Properties面板，并使用Bezier1曲线大致地勾勒Keylight1节点所提取的男演员头发丝细节。由于镜头由手持方式拍摄而成，因此需要使用关键帧以使Bezier1曲线能够在整个序列帧中都定义男演员头部区域的位置。另外，为隐藏Roto4节点中所绘制的选区痕迹，在Roto4节点的下游添加Blur4节点，并设置其size属性控件的参数值为6。

05 鼠标指针停留在Node Graph面板中并按M键以快速添加Merge1节点，将其B输入端连接到Keylight1节点，将其A输入端连接到Blur4节点。

06 打开Merge1节点的Properties面板,将operation属性控件设置为mask模式以保留Roto4节点中所绘制的选区内的蒙版信息,如图6.26所示。

图6.26 单独选取男演员的头发丝细节区域

注释 (1) 在数字合成过程中,经常会遇到蒙版的保留与删除操作,如图6.27所示。
- 如果需要将Merge节点的A输入端所连接选区内的蒙版信息进行保留,则可以使用mask运算模式;
- 如果需要将Merge节点的A输入端所连接选区内的蒙版信息进行去除,则可以使用stencil运算模式。

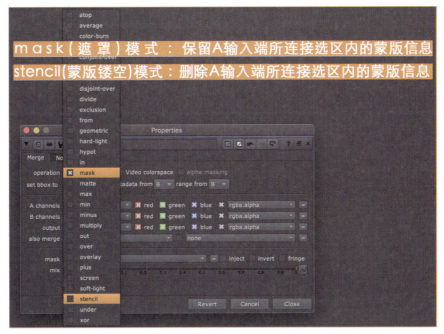

图6.27 使用Merge节点的运算模式对选区内的蒙版信息进行保留与删除

（2）由于Merge节点中的in运算模式仅显示输入端A与输入端B相叠加部分中的输入端A所连接选区内的蒙版信息，因此使用in运算模式也可以实现保留功能；由于Merge节点中的from运算模式表示输入端A所连接的图像信息从输入端B中减去，因此使用from运算模式也可以实现去除功能。

（3）除了使用Merge节点的运算模式实现蒙版的保留与去除外，还可以直接使用Multiply节点。例如，将Multiply节点的mask输入端所连接的图像直接乘以0，即表示去除；将Multiply节点的mask输入端所连接图像以外的部分再乘以0，即表示保留，如图6.28所示。

图6.28　使用Multiply节点实现蒙版的保留与删除

07 由于Keylight1节点仅用于提取男演员的头发丝细节，因此为获得镜头画面中左侧女演员的边缘细节，需要添加新的Keylight节点并进行单独选取。复制Keylight1节点，并将新添加的Keylight2节点的Source输入端连接到Denoise-Plate，然后再次使用Dot节点对分支节点树进行整理。

08 打开Keylight2节点的Properties面板，调节Screen Gain属性控件直至左侧女演员头发周围的噪波消除。

注释 从这里可以看到，在使用Keylight2节点获得较为理想的女演员的边缘细节的过程中，男演员的头发丝细节也随之丢失，因此需要使用新的Keylight节点并进行单独调整。

09 添加Merge3节点，使用mask模式，保留Roto5节点所绘制的选区内的蒙版信息，如图6.29所示。

10 虽然通过Keylight节点确实增加了不少细节，但是也可以尝试使用Keyer节点来添加更多细节。鼠标指针停留在Node Graph面板中并按Tab键，在弹出的智能窗口中输入keyer字符快速添加Keyer1节点，将Keyer1节点的输入端连接到Denoise-Plate，并使用Dot节点再次对分支节点树进行整理。

11 鼠标指针停留在Viewer面板中并依次按R键、G键和B键，以查看Red、Green和Blue这3个通道中哪个通道的前景与背景的色阶差异最大。通过对比可以发现，Red通道的前景与背景的色阶差异最大，而且该通道具有较丰富的边缘蒙版的细节信息，如图6.30所示。

图6.29 单独选取女演员的头发丝细节区域

图6.30 Red通道具有较丰富的边缘蒙版的细节信息

12 打开Keyer1节点的Properties面板，在operation下拉菜单中选择red keyer（以红通道进行抠像）命令。通过以上操作，Keyer1节点获得了Alpha通道，并且其Alpha通道的来源就是在上一步操作中所选择的蒙版图像黑白差异最大、最容易抠像的Red通道。

13 鼠标指针停留在Viewer面板中并按A键以查看Alpha通道，可以看到基本上获得了前景演员边缘的蒙版信息。通过调节Keyer1节点中的A和B调节手柄对Alpha通道进行优化。

14 再次添加Merge4节点并使用mask模式，保留Roto6节点所绘制的选区内的蒙版信息，如图6.31所示。

15 基于"各取所长"、"强强结合"的思维与策略，将前面已经创建的核心蒙版与边缘蒙版进行叠加处理。鼠标指针停留在Node Graph面板中并按M键以快速添加Merge节点，并将Primatte1节点、Keylight节点和Keyer1节点所创建的蒙版信息进行叠加，如图6.32所示。

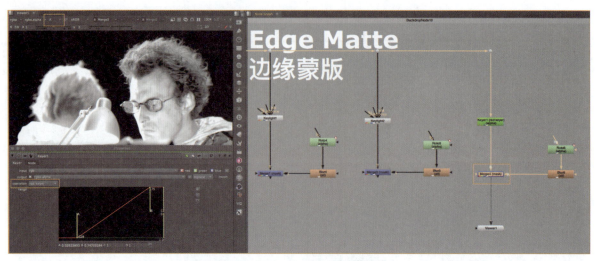

图6.31 使用Keyer1节点提取更多细节

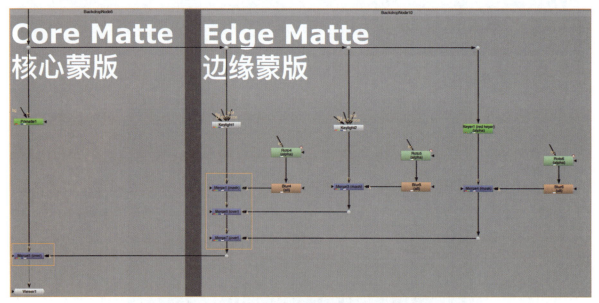

图6.32 使用Merge节点将核心蒙版与边缘蒙版进行叠加处理

16 Primatte1节点所提取的核心蒙版相对较"实",即边缘过于生硬,这个部分的蒙版信息与边缘蒙版相叠加之后影响了蒙版的质量。所以,Primatte1节点仅需保留头部以下的部分,如图6.33所示。

图6.33 去除Primatte1节点所提取的蒙版边缘生硬的部分

17 选中Merge5节点，将鼠标指针停留在Viewer面板中并按A键以查看Alpha通道，此时基本上完成了本案例的蒙版创建（除了蒙版图像右侧部分）。同时，可以开启/禁用Merge7节点，Keyer1节点所提取的边缘蒙版给本案例中头发丝的细节"润色"不少，如图6.34所示。

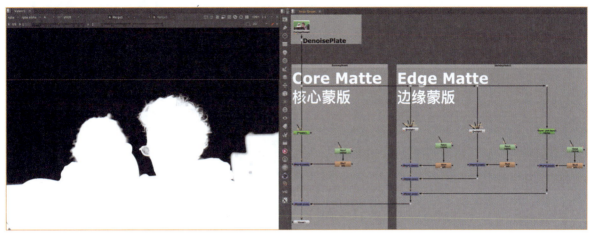

图6.34　使用核心蒙版＋边缘蒙版进行蒙版创建

任务6-5　蒙版的质量检查

在本任务中需要对前面所提取的核心蒙版和边缘蒙版进行质量检查。同时，对于核心蒙版和边缘蒙版都无法提取的部分，则需要使用Roto节点进行蒙版的补充绘制。

读者可以采用本书项目2中的3种蒙版检查方法（蒙版叠加显示法、灰度背景叠加法和Alpha通道黑白检查法）对核心蒙版和边缘蒙版的结果进行检查。

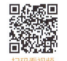

扫码看视频

1. 使用蒙版叠加显示法进行蒙版质量检查

由于该方法需要基于RGB和Alpha通道，因此需要使用Copy节点将Alpha通道与RGB通道进行合并。

01 鼠标指针停留在Node Graph面板中并按Tab键，在弹出的智能窗口中输入copy字符快速添加Copy1节点，并将其B输入端连接到跟踪点擦除计算结果，即Crop1节点。将输入端A连接到核心蒙版和边缘蒙版的叠加结果上，即Merge5节点。

02 打开Copy1节点的Properties面板，可以看到通过Copy1节点已经实现将输入端A的rgba.alpha中的Alpha通道复制到B输入端了。

03 鼠标指针停留在Viewer面板中并按M键，切换到蒙版叠加模式。可以看到，Copy1节点含有Alpha通道的区域显示为红色。通过该检查方式可以查看蒙版的完整性和边缘匹配程度。缓存镜头序列并仔细观察，画面右侧屏幕区域出现一个小的绿点，这说明该区域可能存在半透明的情况，如图6.35所示。

2. 使用Alpha通道黑白检查法进行蒙版质量检查

01 Viewer1节点连接至Copy1节点，鼠标指针停留在Viewer面板中并按A键以切换到Alpha模式。可以看到Alpha值为1的区域显示为纯白色，Alpha值为0~1的区域显示为灰色，Alpha值为0的区域显示为纯黑色。缓存镜头序列并仔细观察后，画面右侧屏幕区域的Alpha通道确实存在问题，如图6.36所示。该区域出现"穿透"的主要原因是屏幕的高光区域反射了绿幕的绿色，所以在核心蒙版和边缘蒙版的创建过程中被抠除了。

图6.35　使用蒙版叠加显示法进行蒙版质量检查

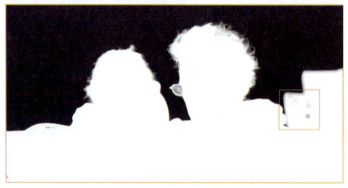

图6.36　画面右侧屏幕区域Alpha通道出现"穿透"

02 由于该区域的颜色与绿幕的颜色接近，因此无法使用蓝绿幕抠像技术较完整地提取其Alpha通道信息。此时，需要使用Roto节点进行补充蒙版的创建。鼠标指针停留在Node Graph面板中并按O键以快速添加Roto8节点，使用Bezier曲线绘制屏幕的选区，并结合Tracker2节点所提取的跟踪数据进行所绘选区的运动匹配。

03 将Roto8节点所提取的Alpha通道信息再次使用Merge节点叠加到核心蒙版和边缘蒙版的结果上，从而实现"穿透"区域蒙版的修复，如图6.37所示。

图6.37　使用Roto节点进行补充蒙版的创建

3. 使用灰度背景叠加法进行蒙版质量检查

添加Constant1节点和Premult2节点，将Constant1节点的color属性控件的参数值设置为0.22，并将其作为背景；将预乘提取的前景作为前景，使用Merge10节点对以上两者进行叠加，并单击时间线中的Play forwards/Stop按钮在灰度背景叠加模式下进行蒙版质量检查，可以看到前面所创建的蒙版基本符合合成师后续制作的要求，如图6.38所示。

图6.38 使用灰度背景叠加法进行蒙版质量检查

> **注释** 由于还未对镜头素材进行去溢处理，因此前景元素的边缘呈现为绿色，笔者将在下一任务中对溢色处理进行详细讲解。

另外，对于蓝绿幕抠像而言，读者还需对边缘的虚实情况进行精细查看。为方便比较，这里使用Shuffle节点将Alpha通道转换为RGB通道。

01 鼠标指针停留在Node Graph面板中并按Tab键，在弹出的智能窗口中输入shuffle字符，快速添加Shuffle1节点，并将其连接至Crop2节点。

02 打开Shuffle1节点的Properties面板，将最终Red通道的输出来源选择为a（即Alpha），将最终的Green和Blue通道的输出来源同样选择为a。此时，经过Shuffle1节点后的RGB通道变得同黑白蒙版图像一样。

03 将Viewer1节点的输入端1连接到Copy1节点，将输入端2连接至Crop2节点。将Viewer面板切换为wipe显示模式，即可同时显示原始镜头和蒙版图像的画面。检查和比较后，适当调整蒙版的边缘虚实以获得较精准的蒙版图像，如图6.39所示。

图6.39 以像素为单位匹配蒙版边缘的虚实情况

任务6-6 溢色处理

在本任务中需要对实拍绿幕镜头进行溢色处理,从而使前景人物与背景素材更加融合。

在蓝绿幕拍摄过程中,可以通过采用不反射的幕布材料或调整前景演员与幕布背景之间的距离等方式减少溢色,但是对于半透明、运动模糊和边缘等区域仍然或多或少会存有幕布的溢色信息。

扫码看视频

下面按照前面的蓝绿幕抠像合成流程示意图(图6.6)进行本案例的溢色处理。

01 从流程示意图中可以看到,可以在绿幕镜头与其Alpha通道执行预乘操作之前进行溢色处理,然后再将抠像提取的前景元素与虚拟背景进行叠加处理。下面将背景与前景进行叠加处理。使用PostageStamp2节点将已经准备好的背景素材与Merge10节点的B输入端相连,选中Merge10节点并按1键,使Viewer面板显示前景与背景相叠加后的画面效果,前景元素的边缘和半透明区域存有较明显的绿色溢色问题,如图6.40所示。

图6.40 合成画面中的溢色问题

02 尽管Nuke内置的抠像节点也能够进行溢色处理,但是相对来说,其计算结果较为烦琐,而且随机性较强。例如,可以使用Primatte节点中的溢色去除功能实现溢色去除,虽然能够去除幕布的颜色信息,但是画面的颜色信息也会被严重"破坏",如图6.41所示。

下面分享两种溢色处理的方法。

(1)第1种方法

01 可以使用专门用于溢色处理的Gizmos插件。可以下载PxF_KillSpill.gizmo和apDespill.gizmo插件并分别安装到Nuke工具栏以进行正常使用。这两个Gizmos插件都可用于溢色处理,只需选用其中一个即可。相较于网络上所分享的其他各类溢色处理Gizmos插件,这两个Gizmos插件足以解决数字合成中可能遇到的大部分溢色处理问题,并且操作起来也十分简单。

02 选择PxF_KillSpill.gizmo插件进行本案例的溢色处理,将PxF_KillSpill.gizmo的输入端连接到跟踪点擦除后的输出结果上。默认设置下,PxF_KillSpill.gizmo节点的ScreenColor属性控件已经设置为green,因此只需将该节点连接到节点树即可快速完成溢色处理,如图6.42所示。

图6.41 使用Primatte节点进行溢色去除容易引起颜色信息的更改

图6.42 使用PxF_KillSpill.gizmo插件快速完成溢色处理

在进行绿幕镜头的溢色去除的过程中，PxF_KillSpill.gizmo节点还能够确保前景图像的亮度通道不做任何更改，从而减少绿幕镜头素材的原始图像信息在合成过程中丢失，如图6.43所示。

图6.43 溢色处理过程中未更改图像的亮度通道信息

（2）第2种方法

可以使用在溢色处理Gizmos插件文件夹中所提供的Dispill without Touch Luminance.nk脚本文件，其功能基本上与PxF_KillSpill.gizmo插件相同。

01 使用Keylight节点将幕布的颜色信息从原始镜头中去除。例如，对于绿幕镜头而言，需要将Keylight节点的Screen Colour属性控件中的绿通道的参数值设置为1，如图6.44所示；对于蓝幕镜头而言，则需要将Screen Colour属性控件中的蓝通道的参数值设置为1。

02 使用Merge节点中的difference（差异）叠加模式对原始镜头和去除幕布颜色信息的素材进行叠加计算。同时，使用Saturation（饱和度）节点将以上叠加结果做饱和度为0的处理。

03 再将其计算结合使用Merge节点中的plus模式直接叠加到基于"标准"幕布颜色进行画面颜色处理的Keylight节点上。通过对比可以发现，该脚本文件同样可以实现在溢色去除过程中保留镜头画面的亮度通道信息。

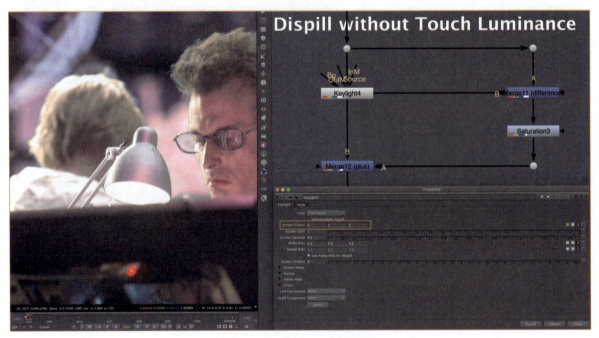

图6.44 使用脚本文件进行溢色处理

> **注释** 以上为两种不同溢色处理的方式，在实际操作过程中，仅需选择其中一种方式即可。

任务6-7 细节的保留与提升

在本任务中，需要对前景演员的"黑边"和"白边"等边缘问题进行处理。然后，对于头发丝的细节和眼镜的半透明区域，需要尝试使用HairKey节点进行细节的保留与提升。同时，在使用HairKey节点的过程中，需结合使用IBK抠像节点组创建"干净"的背景。

扫码看视频

1. 边缘处理

边缘处理是数字合成中的重点和难点，黑边和白边问题是边缘处理中较为常见的两种情况。在本书的项目2中，笔者已对数字合成中黑边和白边问题的产生原因和解决方案进行了较为详细的说明。但是，本案例中前景演员边缘的

"黑边"和"白边"显然不是预乘或反预乘引起的,而是由于溢色去除后画面中的背景相较于替换的虚拟背景更"暗"或更"亮"而引起的,如图6.45所示。

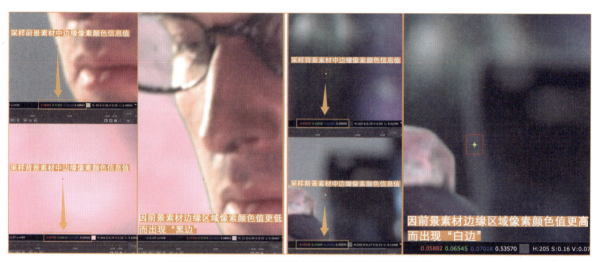

图6.45 前景演员的边缘出现"黑边"和"白边"的原因分析

下面将使用两种方式进行边缘处理。

(1)第1种方式

01 打开Class06/Class06_Task07/Project Files/Class06_sh010_comp_Task07Start.nk文件。参照前图6.6所示的蓝绿幕抠像流程,在Premult2节点的下游进行边缘处理。下面将使用Nuke内置的EdgeExtend节点进行边缘处理。

02 鼠标指针停留在Node Graph面板中并按Tab键,在弹出的智能窗口中输入edgeextend字符即可快速添加EdgeExtend节点,将新添加的EdgeExtend1节点连接到Premult2节点的下游。

03 打开EdgeExtend1节点的Properties面板并勾选Source Is Premultiplied(输入来源已预乘处理)选项。选中Merge10节点并按1键以使Viewer面板显示边缘处理后的叠加效果。可以看到,左侧女演员头发的边缘已经非常完美了,右侧男演员不仅脸部的边缘仍有黑边问题,而且头发的边缘变得较为模糊,如图6.46所示。

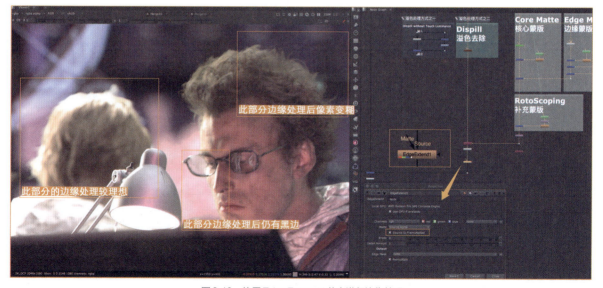

图6.46 使用EdgeExtend1节点进行边缘处理

04 笔者将保留已处理得较完美的部分。鼠标指针停留在Node Graph面板中并按O键，快速添加Roto9节点，打开其Properties面板并使用Bezier曲线大致地绘制左侧女演员的选区。为了隐藏绘制选区的边缘痕迹，添加Blur9节点，并设置其size属性控件的参数值为100，以对选区的边缘进行模糊处理，如图6.47所示。

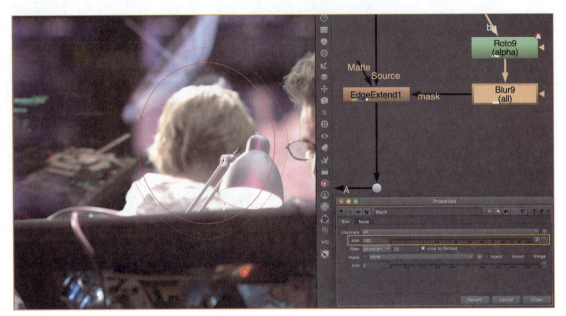

图6.47 保留处理较完美的部分

注释 由于EdgeExtend1节点连接在Premult2节点的下游，因此需要勾选Source Is Premultiplied选项，否则会因为多做一次预乘操作而出现黑边问题，如图6.48所示。

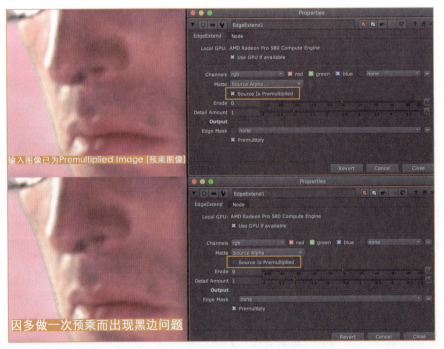

图6.48 Source Is Premultiplied选项与黑边的形成

（2）第2种方法

下面将使用第三方Gizmos插件erode_black_edge进行"黑边"的处理。

01 使用Toolbar面板添加erode_black_edge1节点，并将该节点连接到EdgeExtend1节点的下游。打开erode_black_edge1节点的Properties面板并调节preset属性控件的参数值为50，如图6.49所示。可以看到，通过使用erode_black_edge1节点能够非常快速地解决右侧男演员的脸部和头发区域的"黑边"问题。

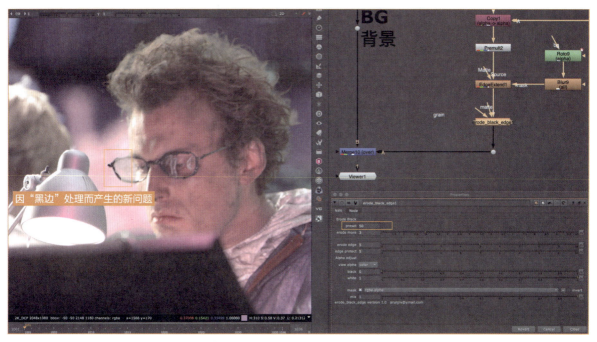

图6.49 使用erode_black_edge Gizmos插件进行边缘处理

02 同样需要使用Roto节点将erode_black_edge1节点中处理得较完美的部分进行保留和选取。鼠标指针停留在Node Graph面板中并按O键，快速添加Roto10节点，打开Roto10节点的Properties面板并使用Bezier曲线绘制右侧男演员的选区（注意避开眼镜区域）。同时，通过边缘羽化的方式进行选区边缘痕迹的隐藏处理。完成选区的绘制和关键帧的设置后，将erode_black_edge1节点的matte输入端连接至Roto10节点，如图6.50所示。

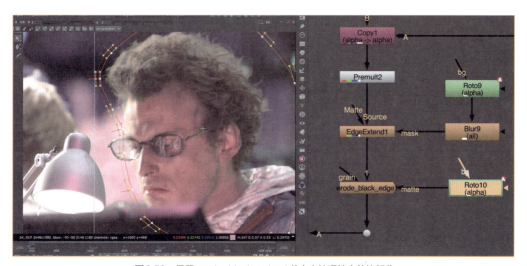

图6.50 保留erode_black_edge1节点中处理较完美的部分

03 另外，除了边缘的处理，新替换虚拟背景对前景或多或少会有光影的影响，因此将对前景元素进行灯光包裹处理。在这里，既可以使用Nuke内置的LightWrap节点，也可以使用ExponentialLightWrap节点。使用Toolbar面板添加ExponentialLightWrap1节点，将其BG输入端连接到虚拟背景素材上，将FG前景输入端连接用于处理"黑边"的erode_black_edge1节点。打开ExponentialLightWrap1节点的Properties面板，并根据背景光影情况调节相关属性控件的参数值，如图6.51所示。

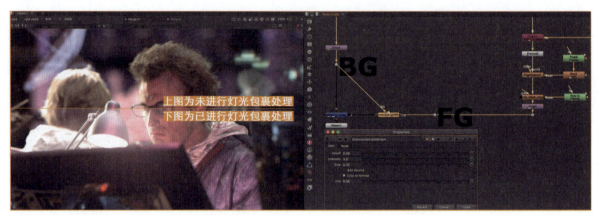

图6.51　使用ExponentialLightWrap1节点进行灯光包裹处理

注释　为了让读者更容易看到灯光包裹前后的对比效果，笔者在前面刻意将该效果进行了夸张处理。

通过以上两种方式基本上解决了本案例的边缘问题。下面将针对本案例介绍如何使用HairKey节点（第三方Gizmos插件）获取更多细节。

2. HairKey节点及IBK抠像节点组

HairKey节点是功能强大的蓝绿幕合成工具，其工作原理是采用图层叠加的方法进行蓝绿幕镜头与素材的合成处理。在本任务中，一方面将向读者分享如何使用HairKey节点进行细节的保留与提升；另一方面，将在创建HairKey节点所需的干净的幕布背景的过程中，着重展示Nuke中的IBK节点抠像组的使用。

在本任务中，需要先理解HairKey节点，然后使用HairKey节点对合适的镜头进行高质量的细节保留与质量提升，最后需要掌握IBK抠像节点组的使用方法与注意事项。

01　使用Toolbar面板添加HairKey节点。HairKey节点共含有3个输入端（如图6.52所示）：

- FG 输入端，用于连接蓝绿幕镜头；
- BG 输入端，用于连接背景素材；
- Cleanplate 输入端，用于连接"干净"的幕布背景，即好比是演员不在幕布前时的背景。

02　通过PostageStamp节点将FG输入端连接到跟踪点擦除的结果上，将BG输入端连接到已导入的虚拟背景素材上，如图6.53所示。使用Dot节点进行该分支节点树的整理。

图6.52　HairKey节点共含有3个输入端

03　下面将使用IBK抠像节点组创建本案例的"干净"的绿幕背景。鼠标指针停留在Node Graph面板中并按Tab键，在弹出的智能窗口中依次输入ibkcolour字符和ibkgizmo字符以快速添加IBKColourV3_1节点和IBKGizmo V3_1节点。IBKGizmoV3_1节点共含有3个输入端：fg（前景）、bg（背景）和c。其中，c输入端用于连接IBKColourV3_1节点，如图6.54所示。

图6.53 完成FG输入端和BG输入端的连接

图6.54 IBKColourV3_1节点和IBKGizmoV3_1节点的连接

> **注释** IBK是Image Based Keyer的缩写，即基于图像的抠像工具。使用该抠像工具一般需要组合使用IBKColour节点和IBKGizmo节点。在本案例中，仅需要使用IBK抠像节点组创建"干净"的绿幕背景。

04 默认设置下，IBKColourV3_1节点和IBKGizmoV3_1节点基于蓝色幕布进行抠像。因此，打开IBKColourV3_1节点和IBKGizmoV3_1节点的Properties面板，将这两个节点的screen type（屏幕类型）分别设置为green（绿幕）和C-green（基于IBKColour绿幕），如图6.55所示。

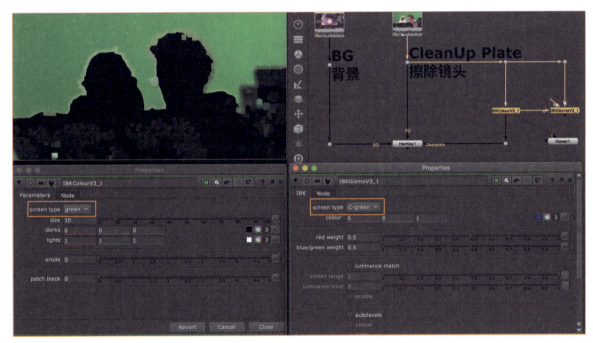
图6.55 设置IBK抠像节点组的screen type为绿幕

05 打开IBKColourV3_1节点的Properties面板，将size属性控件的参数值设置为1，该属性控件主要用于调整颜色的扩展量。一般情况下，都将其设置为1。在本案例中，screen type为绿色，所以降低darks（暗部）属性控件的绿通道的参数值至−0.17以获得黑色和绿色之间的最佳分隔状态。然后，设置patch black（修补黑部）属性控件的参数值为50以达到消除黑色的目的。选中IBKColourV3_1节点并按1键以使Viewer面板显示其创建的"干净"的绿幕背景，如图6.56所示。

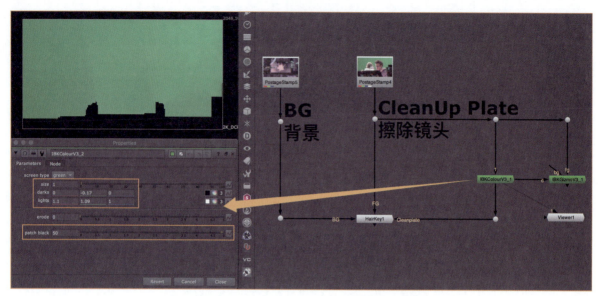

图6.56 使用IBKColourV3_1节点创建"干净"的绿幕背景

注释 （1）在调节darks属性控件的参数值的过程中，如果发现图像的边角开始出现黑色的像素，则此时可以停止降低darks属性控件的参数值，如图6.57所示。

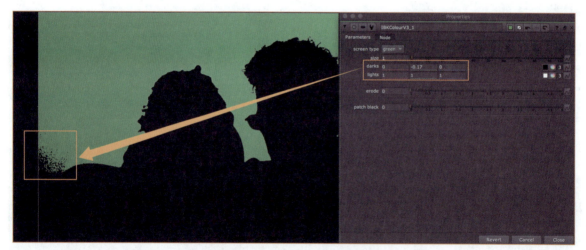

图6.57 调整darks属性控件的参数值

（2）对于蓝幕镜头而言，则需降低darks属性控件的蓝通道的参数值以获得黑色和蓝色之间最佳分隔状态。

06 也可以借助IBKGizmoV3_1节点的Alpha通道的输出结果进行IBKColourV3_1节点的相关属性控件的调整。选中IBKGizmoV3_1节点并按1键显示IBKGizmoV3_1节点的计算结果。同时，按A键将Viewer窗口切换为Alpha通道显示模式。再次调节IBKColourV3_1节点中的darks属性控件和lights属性控件的相关参数值，获得较为"干净"的绿幕背景，如图6.58所示。

注释 通过查看IBKGizmoV3_1节点的Alpha通道的输出结果，其实也已经掌握了使用IBK抠像节点组进行抠像的方法。

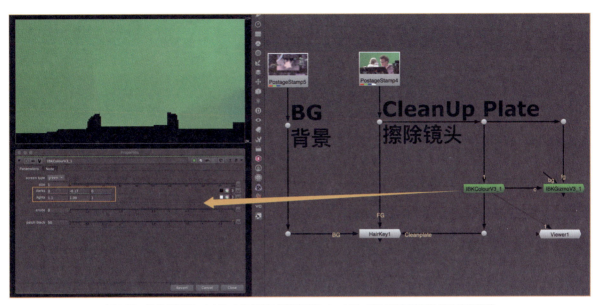

图6.58　借助IBKGizmoV3_1节点再次调整IBKColourV3_1节点的相关属性控件的参数值

07 基于IBKColourV3_1节点所创建的"干净"的绿幕背景，将HairKey1节点的Cleanplate输入端连接至IBKColourV3_1节点。选中HairKey1节点并按1键，HairKey1节点完成了高质量的绿幕镜头合成，如图6.59所示。

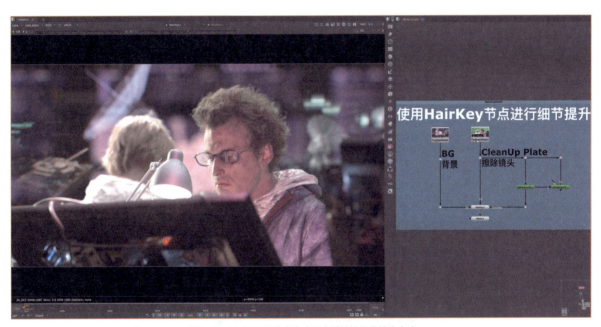

图6.59　HairKey1节点完成了高质量的绿幕镜头合成

08 对于HairKey1节点中处理较完美的部分，将使用Keymix节点进行选取，然后与前面的合成结果进行叠加。鼠标指针停留在Node Graph面板中并按Tab键，在弹出的智能窗口中输入keymix字符，快速添加Keymix1节点。

09 将Keymix1节点的B输入端连接到Merge10节点，将A输入端连接到HairKey1节点。

10 使用Roto11中的Bezier曲线选取HairKey1节点中处理较完美的部分，并将Keymix1节点的mask输入端连接到Roto11节点，如图6.60所示。

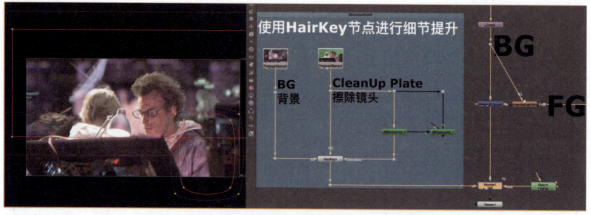

图6.60 使用Keymix1节点选择HairKey1节点中处理较完美的部分

> **注释** 本案例的绿幕较为干净,其实仅仅使用HairKey节点就可以快速完成合成制作。但是,为了兼顾蓝绿幕抠像流程完整的讲解,笔者还是将常规抠像合成与使用HairKey节点都讲解了一遍。因此,读者回过头来再思考本案例的制作思路的时候,可能会觉得有些"多此一举",希望读者能够理解。

知识拓展:幕布颜色选择与打光注意事项

在本节中,笔者将以数字合成师的身份简单分享视效制作过程中幕布颜色的选择与打光注意事项,合理的拍摄布置不仅能够为后期节省大量的制作成本,也能够提升镜头的真实感。

从理论上讲,只要背景幕布的颜色在前景画面中不存在,背景幕布的颜色就可以为任意颜色。在前面,笔者已从色彩基础理论和拜尔滤光法两个方面分析了在实际影视拍摄过程中通常使用蓝幕和绿幕的原因。

何时选择绿幕,何时又选择蓝幕?是不是绿幕一定比蓝幕好?笔者认为幕布的选择还需要根据项目的实际情况而定。例如,电影《奇幻森林》的拍摄过程中使用的是蓝幕,因为拍摄现场布置了大量的绿色植物,如果此时再使用绿幕,就会增加抠像的难度,如图6.61所示。

扫码看视频

图6.61 电影《奇幻森林》使用蓝幕拍摄

再比如，在傍晚时分户外环境中拍摄时可能更适合使用蓝幕，因为太阳光穿过大气层时发生了散射，此时天空呈现蓝色（尤其是阴雨天的傍晚），使用蓝幕不仅可以在合成过程中不做溢色处理，而且画面本身的融合感也会更强，如图6.62所示。

图6.62　傍晚时分光线发生散射，天空呈现为蓝色

另外，在实际拍摄过程中，还需要"大后期"和"后期前置"的思维，需要在拍摄之初就考虑到最终合成画面的光影关系。如果在最终的合成画面中有强烈的光源，就需要在拍摄现场调整相对应的光影关系。例如，影片《天·火》在绿幕棚中拍摄时就考虑到了演员周围环境的光源关系，如图6.63所示。

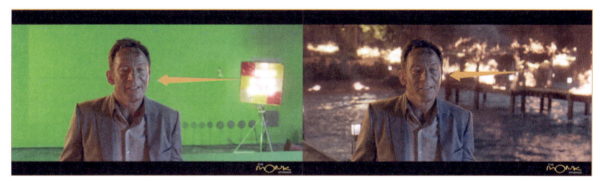

图6.63　在拍摄现场模拟匹配最终画面的光影关系

在现场拍摄条件允许的情况下，可以通过以下几个方面的工作来减少后期合成的工作量，如图6.64所示。

• 第一，跟踪点的张贴尽量避开前景演员或道具。虽然跟踪点的张贴有利于二维或三维跟踪，但是这也会给数字合成师带来大量的后期擦除的工作。

• 第二，幕布尽量减少褶皱或飘动。在蓝绿幕抠像中，如果幕布出现较为明显的褶皱或飘动，合成师可能需要分区域进行擦除和抠像。

• 第三，降低ISO（感光度）参数。在确保画面亮度的情况下，应尽量降低相机的ISO参数，因为ISO越高，画面的噪点越明显，从而不利于抠像过程中细节的获取。

• 第四，在条件允许的情况下，演员可以佩戴帽子或摘掉眼镜。佩戴帽子可以避免蓝绿幕抠像过程中处理头发丝；摘掉眼镜可以避免蓝绿幕抠像过程中处理半透明的效果。头发丝、半透明效果和运动模糊都是抠像过程中较难处理的问题。

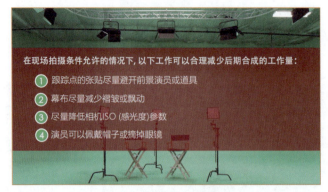

图6.64　蓝绿幕拍摄注意事项

通过本项目的讲解，希望读者能够以后期前置和合成思维考虑片场拍摄环节中幕布颜色的选择与打灯的注意事项，能够领悟蓝绿幕抠像技术的"核心蒙版+边缘蒙版+补充蒙版"的制作思维与制作流程，并且掌握Nuke常用抠像节点的具体使用方法，掌握溢色处理与细节提升的多种方法。

本书项目1~项目6着重围绕2D实拍类视效合成而展开，主要包括Nuke工作界面与工作流程、动态蒙版的创建、二维跟踪与镜头稳定、色彩匹配、无损擦除和蓝绿幕抠像技术，本书项目7~项目11将着重围绕三维CG类视效合成而展开，主要包括时间变速与图像变形、Nuke中的三维引擎、三维摄像机跟踪与镜头稳定、三维摄像机投影技术和三维多通道分层合成。

索引　本项目新增节点列表及其说明

HairKey：该节点为第三方Gizmos插件，可用于高效处理含有头发丝等细节的蓝、绿幕画面。

IBKColour节点：IBK是Image Based Keyer的缩写，即基于图像的抠像工具。使用该抠像工具一般需要组合使用IBKColour节点和IBKGizmo节点。其中，IBKColour节点用于创建"干净"的幕布背景。IBK抠像节点组可有效应对不均匀的蓝幕或绿幕镜头，通常可以得到较好的效果。

IBKGizmo节点：该节点需要与IBKColour节点组合使用，IBKGizmo节点基于IBKColour节点创建的干净背景进行前景元素的蒙版创建。因此，IBKGizmo节点的C输入端需要连接到IBKColour节点。

Keylight节点：该节点是经行业验证的高级抠像节点。Keylight节点的核心算法由Computer Film Company（现为Framestore）开发，并由Foundry公司进一步研发，现已成为Nuke软件内置的核心抠像节点。

Log2Lin节点：该节点可用于将图像素材从Log模式转换为线性色彩空间（或相反操作）。

Primatte节点：该节点是功能强大、操作简单的抠像节点，现已成为Nuke软件内置的核心抠像节点。

项目 7

时间变速和图像变形

[知识目标]

- 视效制作中时间变速的概念与应用
- 视效制作中图像变形的概念与应用

[技能目标]

- 掌握使用TimeWarp（时间扭曲）节点进行序列帧"对片"和摄像机"对位"的方法
- 掌握使用TimeEcho（时间延时）节点制作延时效果的方法
- 掌握使用GridWarp（网格变形）节点进行图像变形的方法
- 掌握使用SplineWarp（曲线变形）节点制作瘦身效果的方法
- 掌握使用IDistort（置换）节点制作水波动画效果的方法
- 学会使用SmartVector节点进行图像的动态变形，并能够灵活应用SmartVector节点

项目陈述

在本项目中，读者首先要了解视效制作过程中的时间变速与图像变形的概念；其次要能够灵活使用Nuke中常用的时间变速节点，例如FrameHold节点、TimeOffset（帧偏移）节点、Retime（变速）节点和TimeWarp（时间扭曲）节点等；最后还需要灵活使用Nuke中常用的图像变形节点，例如GridWarp（网格变形）节点、SplineWarp（曲线变形）节点、IDistort（置换）节点和SmartVector（智能矢量工具）节点等。

星移物换：时间变速与图像变形

时间变速与图像变形是实现视觉效果的重要方法。掌握时间变速和图像变形技术，不仅能够实现超现实的画面效果，而且能够为合成制作提供更多的思路与策略。通过时间变速技术能够实现静帧、变速、倒放和"子弹时间"等视觉效果；通过图像变形技术能够实现图像的众多几何变换效果，例如斜切、透视或变形等。图像变形技术也是变形（Morph）效果制作的常用方法。

扫码看视频

本项目将以案例演示的方式分享数字合成中的时间变速与图像变形技术。在时间变速方面，笔者将着重分享使用TimeWarp节点进行对片的方法，以及使用TimeEcho（时间延时）节点进行延时效果制作的方法；在图像变形方面，笔者将着重分享使用GridWarp节点进行图像变形的方法，使用SplineWarp节点进行瘦身效果制作的方法，使用IDistort节点进行水波动画效果制作的方法，以及使用SmartVector节点进行图像的动态变形匹配的方法，如图7.1所示。

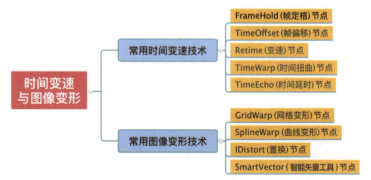

图7.1 时间变速和图像变形技术及其相关节点

通过本项目的学习，希望读者能够了解并掌握数字合成中的时间变速和图像变形技术。

任务7-1　Nuke中常用的时间变速节点

在本任务中，读者需要理解并掌握Nuke中的常用时间变速节点，包括FrameHold节点、TimeOffset节点和Retime节点。

扫码看视频

▶ 1. FrameHold节点

FrameHold节点是较为常用的时间变速节点，在项目5中，笔者曾使用该节点进行补丁贴片的定格处理。下面对该节点进行详细解说。

01 打开Class07/Class07_Task01/Project Files/class07_sh010_Task01Start.nk文件。在该脚本文件中，笔者已经导入了名为Digit Fiddler.####.dpx的序列帧。单击时间线中的Play forwards/Stop按钮以进行该序列帧的缓存播放，可以看到，为方便读者理解本任务中涉及的节点，已经制作了100帧序列帧。其中，第1帧的画面内容为01，第2帧的画面内容为02，第3帧的画面内容为03，以此类推，如图7.2所示。

02 鼠标指针停留在Node Graph面板中并按Tab键，在弹出的智能窗口中输入framehold字符即可快速添加Frame-Hold节点。将新添加的FrameHold1节点的输入端连接到Read1节点。打开FrameHold1节点的Properties面板，该面板

相对来说较为简单，属性控件主要有 first frame 和 increment（增量）。其中，first frame 属性控件用于定义整个序列帧将要"定格"的帧，increment 属性控件用于定义"抽帧效果"的增量。

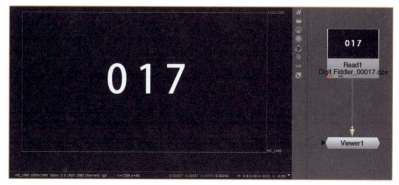

图7.2 导入测试所用序列帧

03 默认设置下，当 increment 属性控件的参数值为 0 时，整个序列帧将被"定格"为 first frame 属性控件所设置的帧。例如，当设置 first frame 属性控件的参数值为 17、increment 的参数值为 0 时，整个序列帧都被"定格"为第 17 帧的画面，如图 7.3 所示。

图7.3 FrameHold1节点中的first frame和increment属性控件

04 下面再对 increment 属性控件进行详细解说。这里将 first frame 属性控件设置为 1，将 increment 属性控件的参数值设置为 10，可以看到，序列帧不仅以增量 10 进行隔帧播放，而且 FrameHold1 节点在其名称中显示了（frame 1+n*10）的表达式，即序列帧将在 first frame 属性控件的参数值为 1 的基础上进行增量为 10 的改变，如图 7.4 所示。因此，在数字合成过程中，读者不仅可以使用 FrameHold 节点进行帧"定格"处理，还可以使用该节点进行"抽帧效果"的处理。

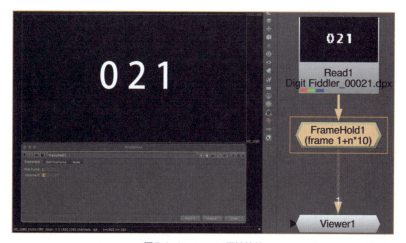

图7.4 increment属性控件

注释 FrameHold 节点除了可以对图像序列进行帧"定格"处理，还可以对含有动画数据的 Camera（摄像机）节点进行"定格"处理，如图 7.5 所示。在三维摄像机投射技术中经常会使用 FrameHold 节点设置投射相机的照射角度，读者可以查阅项目 10 的相关内容进行详细学习。

图7.5 使用FrameHold节点对Camera节点进行"定格"处理

2. TimeOffset 节点

由于Nuke是节点式、单镜头合成软件，因此相较于层级式合成软件而言，Nuke对合成素材的时间属性的调整并不便捷。在合成过程中，经常会遇到视频素材的帧区间与镜头的帧区间不匹配的情景，此时就需要使用TimeOffset节点进行帧区间的偏移处理。下面详细讲解TimeOffset节点。

01 鼠标指针停留在Node Graph面板中并按Tab键，在弹出的智能窗口中输入timeoffset字符即可快速添加TimeOffset节点，并将新添加的TimeOffset1节点的输入端连接到Read1节点。打开TimeOffset1节点的Properties面板，属性控件主要有time offset（frames）（帧偏移）和reverse input（反转输入素材）两项，如图7.6所示。

图7.6 TimeOffset1节点中的time offset（frames）和reverse input属性控件

02 下面将使用TimeOffset1节点将Digit Fiddler序列帧中的第10帧偏移至时间线中的第1帧。单击时间线中的Go to start按钮，将时间线指针停留在第1帧。打开TimeOffset1节点的Properties面板并将time offset（frames）属性控件的参数值设置为−9，即将Digit Fiddler序列帧整体往前移动9帧。此时，时间线第1帧的画面已显示为第10帧的画面内容，如图7.7所示。

图7.7 设置time offset（frames）属性控件的参数值为−9以将序列帧整体往前移

03 另外，也可以勾选reverse input选项对素材进行倒放处理，如图7.8所示。

图7.8　勾选reverse input选项进行倒放处理

> **注释**　TimeOffset节点除了可以对图像序列进行帧区间的偏移处理外，还可以对含有动画数据的Camera节点进行动画数据的偏移处理。例如，默认设置下，Camera1节点的动画数据开始于第1001帧，如果在Camera1节点下游添加TimeOffset2节点并设置time offset（frames）属性控件的参数值为-1000，那么Camera1节点的动画数据将开始于第1帧，如图7.9所示。

图7.9　使用TimeOffset节点对Camera节点进行动画数据的偏移处理

▶ 3. Retime节点

相较于Kronos和OFlow节点而言，Retime节点是Nuke中较为简便的时间变速节点。使用Retime节点可以对视频素材进行简单的时间变速处理。下面将使用该节点对测试所用的Digit Fiddler序列帧进行两倍速的变速处理。

01 鼠标指针停留在Node Graph面板中并按Tab键，在弹出的智能窗口中输入retime字符即可快速添加Retime节点。将新添加的Retime1节点的输入端连接到Read1节点。

02 打开Retime1节点的Properties面板，设置speed（速度）属性控件的参数值为2，如图7.10所示。单击时间线中的Play forwards/Stop按钮以进行该序列帧的缓存播放，可以看到测试所用的Digit Fiddler序列帧已经呈现为两倍速播放。

03 在上一步操作中，虽然Retime1节点实现了两倍速度的变速处理，但是变速后的画面出现了明显的"重影"现象。读者可以更改Retime1节点的滤波器算法类型进行调整。打开Retime1节点的Properties面板，在filter（滤波器）下拉菜单中选择none选项，如图7.11所示。此时，经Retime1节点变速处理后的画面将消除"重影"现象。

图7.10　使用Retime节点对测试素材进行变速处理

图7.11　更改filter属性控件的类型以消除"重影"现象

Retime节点中的filter算法类型。

- none（无）：未使用filter算法，仅使用其自身帧插值（Interpolation）。
- nearest（最邻近）：使用最邻近的整数帧。
- box（盒式）：使用多帧加权平均值。

注释　另外，也可以通过设置shutter属性控件的参数值消除变速画面的"重影"现象。默认设置下，shutter属性控件的参数值为1，即基于前后各1帧画面进行帧融合。因此，在使用默认box（盒式）滤波器算法的情况下，如果将shutter属性控件的参数值设置为0，就可消除变速画面的"重影"现象，如图7.12所示。

图7.12　设置shutter属性控件的参数值以消除变速画面的"重影"现象

笔者在实际制作过程中还经常使用Retime节点中的output range（输出帧区间）进行镜头帧区间的查看。

04 选中Read2节点并按1键以使Viewer面板显示Read2节点所连接的镜头素材。将时间线中的Frame Slider Range（帧滑块范围）模式切换为Input（输入）模式。由于该镜头素材在渲染输出的过程中未将镜头的起始帧统一设置为1或1001，而是直接使用其时间码信息，因此在合成过程中不便于镜头帧区间的查看或关键帧的设置，如图7.13所示。

图7.13　直接使用镜头的时间码信息不便于合成制作与项目管理

05 鼠标指针停留在Node Graph面板中并按Tab键，在弹出的智能窗口中输入retime字符快速添加Retime2节点，并将其输入端连接到Read2节点的下游。打开Retime2节点的Properties面板，将output range（输出帧区间）属性控件的参数值设置为1001，可以看到，如果将该镜头的起始帧设置为1001，那么该镜头的最后一帧即为1171，该镜头的时长共计171帧，如图7.14所示。

图7.14　使用output range属性控件可方便查看镜头帧区间

注释 读者也可以使用 Read 节点的 Properties 面板中的 Frame 属性控件进行起始帧的自定义。在 Frame 下拉菜单中选择 start at 选项并输入 1001，如图 7.15 所示。此时，该镜头的起始帧将偏移至 1001 帧。

图 7.15 使用 Read 节点的 Frame 属性控件使起始帧偏移

任务 7-2 使用 TimeWarp 节点进行变速处理

在本任务中需要理解并掌握 TimeWarp 节点，能够使用 TimeWarp 节点进行序列帧的"对片"处理和摄像机的"对位"处理。

扫码看视频

1. 使用 TimeWarp 节点进行序列帧"对片"变速处理

在剪辑环节，剪辑师往往需要根据影片节奏对原始镜头进行变速处理。但是，在合成环节，为避免所有的抠像、擦除或合成工作因镜头变速参数的更改而导致镜头的重新制作，数字合成师不能直接以剪辑师输出的变速镜头进行合成工作，而应该按照以下流程进行制作：

首先，所有的合成工作都应该在原始镜头上进行；

其次，根据剪辑师输出的 A-copy（根据脚本或分镜制作的粗版）中的变速镜头，在 Nuke（或 NukeStudio）中使用 TimeWarp 节点使变速处理后的原始镜头匹配 A-copy 中的变速镜头；

最后，将含有变速信息的 TimeWarp 节点应用于渲染输出的原始镜头或添加于 Write 节点的上游。

01 打开 Class07/Class07_Task02/Project Files/class07_sh020_Task02 1Start.nk 文件。在该脚本文件中，笔者已经导入了名为 class07_sh020_TW.####.dpx 的变速镜头和名为 class07_sh020_No TW.####.dpx 的原始镜头，如图 7.16 所示。

图 7.16 导入的变速镜头与原始镜头

注释 在项目制作过程中，通常使用 TW 字符表示变速。TW 即 Time Warp 的缩写。

02 由于需要对 Read1 节点所连接的原始镜头做变速处理，因此选中 Read1 节点并按 Tab 键，在弹出的智能窗口中输入 timewarp 字符即可添加 TimeWarp1 节点并将其连接到 Read1 节点的下游。下面将使用 TimeWarp1 节点进行 Read1 节

点所连接的原始镜头与Read2节点所连接的变速镜头的"对片"处理。单击时间线中的Go to start按钮将时间线指针停留在第1001帧。鼠标指针停留在Node Graph面板中，选择Read2节点并按1键以使Viewer面板显示Read2节点所连接的变速镜头，选择TimeWarp1节点并按2键以使Viewer面板显示TimeWarp1节点在1001帧的计算结果。反复按1键和2键，经过对比可以看到，在1001帧，变速镜头与原始镜头完全相同，即尽管剪辑师对该镜头做了变速处理，但是未改变起始帧画面，如图7.17所示。默认设置下，TimeWarp1节点已在起始帧和最后帧自动添加了关键帧。

图7.17　变速镜头与原始镜头在起始帧完全相同

03▶ 完成起始帧的"对片"处理后，下面对最后帧做处理。单击时间线中的Go to end按钮将时间线指针定位至1073帧。将Viewer面板切换为wipe显示模式即可同时显示变速镜头和原始镜头的画面。可以看到，由于经过了变速处理，使得变速镜头与原始镜头在最后帧的画面未匹配，如图7.18所示。

图7.18　变速镜头与原始镜头在最后帧未匹配

04▶ 再次打开TimeWarp1节点的Properties面板，调整input frame（输入帧数）属性控件的参数值为1033。此时，变速镜头与经TimeWarp1节点处理的原始镜头已完全匹配，如图7.19所示。

05▶ 下面再来查看中间帧的"对片"处理情况。如果剪辑师仅仅做了简单的线性变速处理，那么基于TimeWarp1节点的起始帧与最后帧的关键帧信息，能够通过插值计算的方式完成中间帧的"对片"处理情况；如果剪辑师对该镜头做了较为复杂的变速处理，则需要通过设置更多的关键帧完成每一帧的"对片"处理。

06▶ 将时间线指针停留于1040帧，可以看到在wipe显示模式下，变速镜头与经TimeWarp1节点的插值计算处理的原

始镜头未匹配，如图7.20所示。

图7.19 完成最后帧的"对片"处理

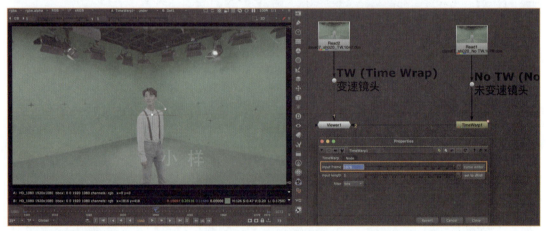

图7.20 中间帧1040帧未匹配

07 同最后帧的处理方式一样，再次调整input frame属性控件的参数值为1076。此时，变速镜头与经TimeWarp1节点处理的原始镜头在1040帧已完全匹配。同时，input frame属性控件在1040帧已自动添加关键帧，如图7.21所示。

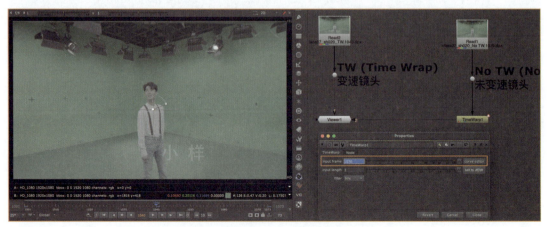

图7.21 完成中间帧1040帧的"对片"处理

08 以此类推，检查中间帧1020帧和1060帧，并设置其input frame属性控件的关键帧信息。由于该镜头变速的复杂性，读者需要对每一帧都进行对比查看，如图7.22所示。

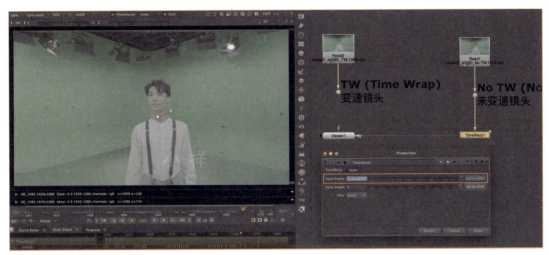

图7.22　完成该镜头的"对片"处理

注释　在查看变速镜头与经TimeWarp1节点处理结果的过程中，除了可以借助wipe显示模式外，还可以使用Difference节点。将Difference节点的A输入端和B输入端分别连接到变速镜头和TimeWarp1节点上，查看Difference节点计算结果的Alpha通道：在Alpha通道显示模式下，当Difference节点的A输入端和B输入端所连接的素材存有差异时，差异之处将显示为灰色或白色，而完全相同之处则显示为黑色，如图7.23所示。

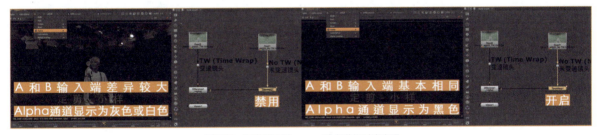

图7.23　可使用Difference节点进行对比查看

2. 使用TimeWarp节点进行摄像机"对位"变速处理

使用TimeWarp节点，除了可以实现对序列帧画面进行"对片"变速处理，还可以对摄像机数据进行"对位"变速处理。

在视效制作过程中，跟踪师往往会根据原始镜头进行三维摄像机跟踪反求。但是，在剪辑或合成环节已经完成三维摄像机跟踪反求的镜头有可能会被再次做变速处理，已经反求输出的摄像机数据就无法直接应用于变速镜头。为避免镜头重新跟踪反求，数字合成师可以使用TimeWarp节点对反求获得的摄像机数据进行"对位"变速处理，具体的流程如下：

首先，使用TimeWarp节点完成原始镜头与变速镜头的"对片"变速处理；

其次，使用表达式语句将Camera节点与TimeWarp节点进行关联；

最后，使用Ascii文本文件使Camera节点"读取"TimeWarp节点内的变速信息。

01 打开Class07/Class07_Task02/Project Files/class07_sh020_Task02 2Start.nk文件。在该脚本文件中，笔者导入了根据

原始镜头反求输出的摄像机数据，同时脚本文件中的TimeWarp1节点已完成原始镜头与变速镜头的"对片"变速处理，如图7.24所示。

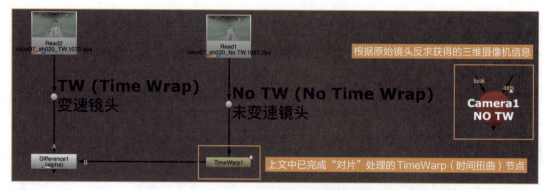

图7.24　导入TimeWarp节点和未变速摄像机信息

02 使用表达式使Camera1节点中的translate和rotate（旋转）属性控件与TimeWarp1节点进行关联。打开Camera1节点的Properties面板并切换到Camera标签页，分别单击translate和rotate属性控件右边的Animation menu按钮并在弹出的菜单中选择Edit expressions...（编辑表达式）选项。

03 分别在x、y、z输入栏中输入curve（parent.TimeWarp1.lookup）语句，如图7.25所示。

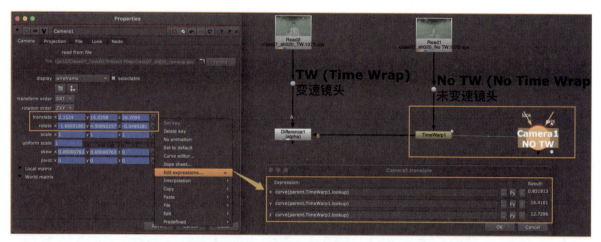

图7.25　使用表达式语句进行未变速Camera1节点与TimeWarp1节点的关联

注释　Camera1节点与TimeWarp1节点关联完成后，这两个节点之间会出现绿色的表达式箭头线。

04 下面将经TimeWarp1节点"对位"处理的摄像机数据以Ascii文本文件形式进行导出。打开Camera1节点的Properties面板的Camera标签页并切换至Curve Editor（曲线编辑器）面板，在Curve Editor面板的列表中选择translate，将鼠标指针移到曲线窗口并单击鼠标右键，在弹出的菜单中选择File>Export Ascii...（输出Ascii文本文件）命令。完成translate属性Ascii文本文件的转换输出后，笔者再对rotate属性做相同操作，如图7.26所示。

注释　在进行Ascii文本文件转换输出的过程中，其帧区间应匹配未变速镜头的帧区间。

05 将含有TimeWarp节点变速信息的Ascii文本文件导入到未变速的Camera1节点，从而完成摄像机的"对位"变速处理。鼠标指针停留在Node Graph面板中并按Tab键，在弹出的智能窗口中输入camera字符以快速添加Camera2节

点，打开其Properties面板并切换至File标签页，使其读取未变速的摄像机信息。切换至Camera标签页并在Curve Editor面板中选择translate。将鼠标指针移到曲线窗口中并单击鼠标右键，在弹出的菜单中选择File＞Import Ascii…（导入Ascii文本文件）命令，如图7.27所示。

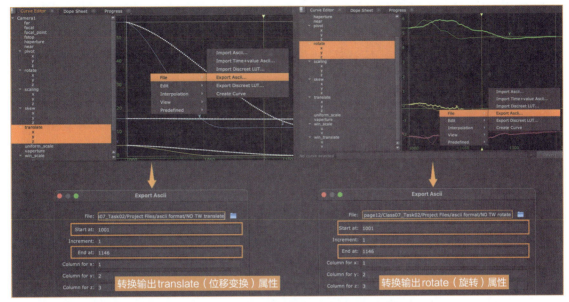

图7.26　完成translate属性和rotate属性的Ascii文本文件的转换输出

图7.27　利用translate属性进行"对位"变速处理

06　参照上一步的操作，选择rotate属性，完成rotate属性的"对位"变速处理，如图7.28所示。

图7.28　利用rotate属性进行"对位"变速处理

07　通过以上操作，利用Ascii文本文件对TimeWarp节点变速信息的输出与导入，完成了对Camera节点的"对位"变速处理。为便于对比观察，笔者将未做变速处理的Camera1节点和已做变速处理的Camera2节点中的translate属性

和rotate属性进行对比展示，如图7.29所示。

图7.29 使用TimeWarp节点完成摄像机的"对位"变速处理

任务7-3 使用TimeEcho节点制作延时效果

在本任务中，读者需要理解并掌握TimeEcho节点，能够使用TimeEcho节点进行延时效果的快速制作。

相对来说，TimeEcho节点在数字合成中的使用频率并不高，但是使用该节点可以快速完成延时"拖尾"类效果的制作。

下面将对TimeEcho节点的属性控件进行详细讲解并以具体的案例进行演示。

扫码看视频

01 打开/Project Files/class07_sh030_comp_Task01Start.nk文件，为便于读者充分理解TimeEcho节点的各属性控件的原理和使用方法，笔者再次使用Digit Fiddler序列帧进行演示。在该脚本文件中，已导入了一段天空延时视频素材。

02 选中Read1节点并按T键以在Digit Fiddler序列帧的下游快速添加Transform1节点。打开Transform1节点的Properties面板，并按图7.30所示设置translate属性控件的关键帧，以实现Digit Fiddler序列帧前10帧画面中的数字图案分别位于画面的不同位置。

03 选中Transform1节点并按Tab键，在弹出的智能窗口中输入timeecho字符即可快速添加TimeEcho1节点。下面对TimeEcho1节点的Properties面板中的Frames to look at（延时合并的帧）属性控件和Frames to fade out（延时淡出的帧）属性控件进行简要说明。Frames to look at属性控件用于设置当前帧的延时效果所需合并的总帧数。默认模式下，TimeEcho节点是对当前帧（包含当前帧）之后的帧做合并处理。例如，如果当前帧为10，将Frames to look at属性控件的参数值设置为4，则TimeEcho节点在第10帧的画面中将合并向后4帧的画面，即第7帧、第8帧、第9帧和第10帧。

图7.30 让Digit Fiddler序列帧中前10帧的数字图案分别位于画面中的不同位置

04 在本案例中，笔者已使用Transform1节点对前10帧画面中的数字图案分别做了位置调整，下面对TimeEcho1节点中的Frames to look at属性控件进行验证。打开TimeEcho1节点的Properties面板，将Frames to look at属性控件的参数值设置为9，如图7.31所示，可以看到TimeEcho1节点将第9帧（包含第9帧）之后的9帧画面做了合并处理。

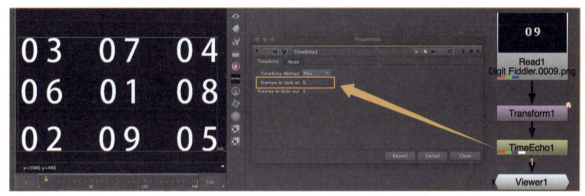

图7.31 Frames to look at属性控件的设置及其输出效果

05 笔者再使用Digit Fiddler序列帧对TimeEcho节点中的Frames to fade out属性控件进行验证。Frames to fade out属性控件用于控制延时"拖尾"效果的衰减或淡出效果。默认模式下，合并帧的淡出效果呈现等量递增，即离当前帧越近则合并帧的淡出效果越弱，离当前帧越远则合并帧的淡出效果越强。例如，如果Frames to fade out属性控件的参数值设置为5，则淡出效果将在当前帧的前5帧中逐渐发生，而第5帧为效果最强的状态，即：

- 第1帧图像降低到其原始不透明度的20%；
- 第2帧图像降低到其原始不透明度的40%；
- 第3帧图像降低到其原始不透明度的60%；
- 第4帧图像降低到其原始不透明度的80%；
- 第5帧图像仍保持其原始不透明度，即100%。

06 在本案例中，笔者对第1帧画面进行颜色信息采样，可以看到，其红、绿和蓝3个通道的值均为1。鼠标指针停留至第5帧并再次进行颜色信息采样，此时红、绿和蓝3个通道的值均为参数值0.2。这也正好证明了，如果Frames to fade out属性控件的参数值设置为5，则第1帧图像降低到其原始不透明度的20%，如图7.32所示。

07 通过以上验证，相信读者已对TimeEcho节点的Frames to look at属性控件和Frames to fade out属性控件有了充分理解。下面将使用TimeEcho节点对导入的视频素材进行延时"拖尾"效果的制作。选中Read2节点并按Tab键，在弹

出的智能窗口中输入timeecho字符即可快速添加TimeEcho2节点。打开TimeEcho2节点的Properties面板，设置Frames to look at属性控件的参数值为50，即延时效果基于视频素材中的50帧画面合并而成；设置Frames to fade out属性控件的参数值为10，即淡出效果以10帧为单方呈现等量递增，如图7.33所示。

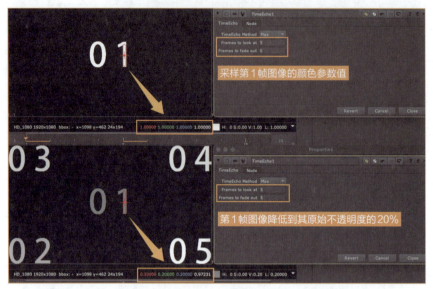

图7.32　Frames to fade out属性控件的参数及其输出效果

图7.33　使用TimeEcho2节点对视频素材进行延时效果的制作

08 选中TimeEcho2节点，单击时间线中的Play forwards/Stop按钮以对延时"拖尾"效果进行缓存预览，如图7.34所示。

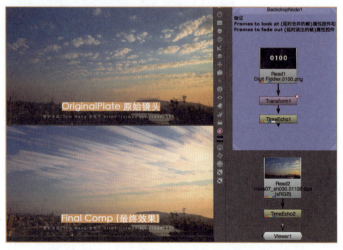

图7.34　使用TimeEcho节点完成延时"拖尾"类效果的制作

任务7-4　使用GridWarp节点进行图像变形

在本任务中，读者需要理解并掌握GridWarp节点并能够使用GridWarp节点进行图像的变形效果制作。

同CornerPin2D节点一样，GridWarp节点也常用于二维图像的透视改变或基于网格的图像变形。在数字合成中，GridWarp节点的使用频率较高。同时，结合二维平面跟踪技术，往往可以快速完成镜头序列中的图像变形。

下面将对GridWarp节点进行详细讲解，并以具体的案例进行演示。

扫码看视频

01 打开/Project Files/class07_sh040_comp_Task04Start.nk文件，在该脚本文件中，笔者已经导入了图像变形所需的镜头素材。在本任务中，笔者需要将镜头画面中的小车做拉伸变长的图像变形效果处理，如图7.35所示。

图7.35　素材导入与工程设置

02 由于该镜头使用手持方式进行拍摄，因此笔者将结合二维跟踪技术对小车做图像变形处理。通过对镜头序列的预览观看，笔者将首先使用GridWarp节点完成1001帧的图像变形，然后再结合二维跟踪数据完成镜头其余帧画面的图像变形。鼠标指针停留在Node Graph面板中并按Tab键，在弹出的智能窗口中输入gridwarp字符即可快速添加GridWarp3_1节点。打开GridWarp3_1节点的Properties面板，此时Viewer面板将加载GridWarp节点的工具栏，如图7.36所示。

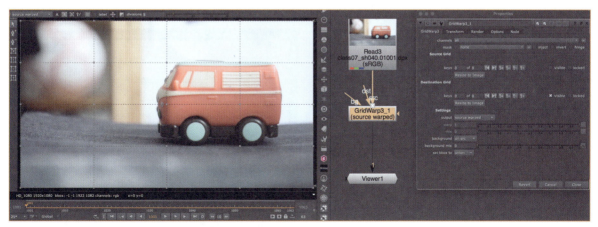

图7.36　添加GridWarp3_1节点

03 在使用GridWarp节点对图像进行拉伸变形的过程中，需要避免图像纹理的失真以及细节的丢失。因此，笔者将选择纯色区域进行拉伸处理。单击加载于Viewer面板工具栏中的Insert Mode（植入模式）图标，并在小车的纯色区域添加网格变形线，如图7.37所示。

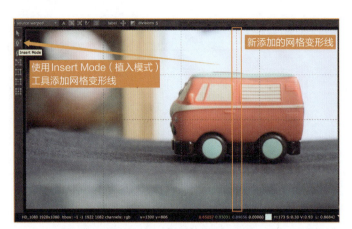

图7.37 根据图像纹理特征添加网格变形线

注释 默认设置下，GridWarp节点是对整个图像区域进行拉伸变形，读者也可以使用加载于Viewer面板工具栏中的Draw Boundary（绘制边界）工具自定义网格变形的区域，如图7.38所示。

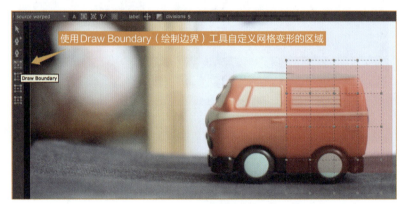

图7.38 使用Draw Boundary（绘制边界）工具自定义网格变形的区域

04 单击加载于Viewer面板工具栏中的Edit Mode（编辑模式）图标，框选新添加的网格变形线右侧的网格结点并向右平移拖曳以实现变形效果，如图7.39所示。

注释 按住Shift键并向右（或向左）拖曳网格结点可使图像仅在水平方向产生网格变形效果。

05 通过以上操作，笔者完成了1001帧画面中的小车拉伸变长的图像变形效果。下面将使用二维跟踪技术提取镜头画面中小车的运动信息，并将其赋予GridWarp3_1节点，从而实现整个镜头的图像变形效果。鼠标指针停留在Node Graph面板中并按Tab键，在弹出的智能窗口

图7.39 通过框选与拖曳实现图像的变形

中输入tracker字符以快速添加Tracker1节点。由于镜头的运动仅由轻微的手持晃动而引起，镜头画面中，小车未在透视方面产生较为明显的改变，因此可以使用单点跟踪提取小车的运动信息。添加track1跟踪点，单击Viewer面板上侧的track_to_end按钮以进行向前跟踪运算，如图7.40所示。

图7.40 完成小车的跟踪运算

06 笔者需要将提取的跟踪数据关联到GridWarp3_1节点。由于已经完成了1001帧画面的图像变形效果,因此1001帧即为提取二维跟踪数据时所需设定的关键帧。打开Tracker1节点的Properties面板并切换到Transform标签页,将鼠标指针停留于1001帧并单击面板中的set to current frame按钮。分别打开Tracker1节点和GridWarp3_1节点的Properties面板并切换至Transform标签页。按住Ctrl键不放,拖曳Tracker1节点标签页中transform属性控件右边的Animation menu按钮至GridWarp3_1节点标签页中transform属性控件右边的Animation menu按钮上,GridWarp3_1节点就获得了跟踪信息。另外,使用此方法也可将GridWarp3_1节点中的rotate或scale等属性控件关联到跟踪节点,如图7.41所示。

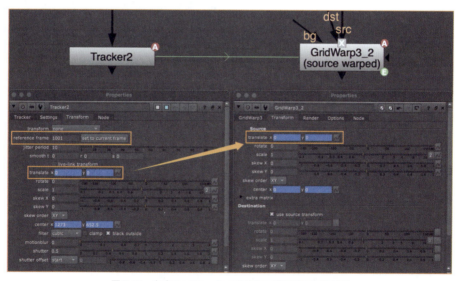

图7.41 完成GridWarp3_1节点与二维跟踪数据的关联

> **注释** 读者可以在按住Ctrl键不放的同时,依次双击Node Graph面板中的相应节点以实现同时打开多个节点的Properties面板。

07 为了确保GridWarp3_1节点所生成的图像变形效果仅作用于小车区域,笔者将使用Roto节点绘制指定的蒙版区域。鼠标指针停留于Node Graph面板中并按O键以快速添加Roto1节点,使用Bezier曲线大致地绘制小车拉伸变形的区域。在Roto1节点下游添加Transform_MatchMove1节点和Blur1节点以达到运动匹配和边缘模糊的目的。将GridWarp3_1节点右侧的mask输入端连接至Blur1节点以实现指定区域的图像变形效果,如图7.42所示。

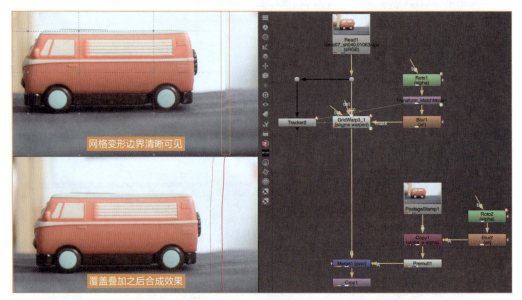

图7.42 使用GridWarp3_1节点的mask输入端定义图像变形区域

08 另外，受GridWarp3_1节点所绘变形区域的影响，镜头画面中还有穿帮的细节需修复，读者可以通过提取原始镜头画面中的背景信息并将其叠加于变形图像上的方式快速解决，如图7.43所示。

图7.43 使用覆盖叠加的方式快速修复网格变形引起的画面穿帮问题

09 通过以上操作完成了镜头画面中小车拉伸变长的图像变形效果制作，如图7.44所示。

图7.44 使用GridWarp节点完成图像变形效果

任务7-5 使用SplineWarp节点制作瘦身效果

在本任务中，需要理解并掌握SplineWarp节点并能够使用SplineWarp节点进行图像的变形效果制作。SplineWarp节点是较为高级和复杂的二维图像变形节点。相较于GridWarp节点仅仅只能基于网格线对图像进行变形处理，使用SplineWarp节点可以在图像的任何位置，通过绘制路径或选区的方式来实

扫码看视频

现对图像的变形处理。同时，结合二维平面跟踪技术，也能够快速地完成镜头序列中的图像变形效果。

下面将对SplineWarp节点进行详细讲解，并以具体的案例进行演示。

01 打开Project Files/class07_sh050_comp_Task05Start.nk文件，在该脚本文件中，笔者已经导入了图像变形所需的镜头素材。在本任务中需要对镜头画面中的角色手臂制作瘦身变形效果，如图7.45所示。

图7.45 素材导入与工程设置

02 笔者仍将结合二维跟踪技术对图像做变形处理。完成镜头序列的预览观看，将首先使用SplineWarp节点完成1001帧的图像变形，然后再结合使用二维跟踪数据完成镜头其余帧画面的图像变形。鼠标指针停留在Node Graph面板中并按Tab键，在弹出的智能窗口中输入splinewarp字符即可快速添加SplineWarp3_1节点。打开SplineWarp3_1节点的Properties面板，此时Viewer面板将加载SplineWarp节点的工具栏，如图7.46所示。

图7.46 添加SplineWarp3_1节点

> **注释** SplineWarp节点含有A和B两个输入端，其中A输入端主要用于连接需要变形的图像，B输入端主要用于连接变形后的图像。
> 在使用Nuke软件的过程中，如果读者无法判断节点输入端的连接方式，就可直接将该节点放置于节点连接线之上，Nuke会根据节点的使用情况自动选择并连接输入端，如图7.47所示。

图7.47 将节点放置于节点连接线之上以自动选择输入端

03 单击加载于Viewer面板的工具栏中的Bezier图标,并精准地定义需要变形的角色手臂的轮廓。切换至Select All(全选)模式使用快捷键Z对Bezier曲线进行平滑处理。绘制完成后,Properties面板中新增了名为Bezier1的曲线,如图7.48所示。

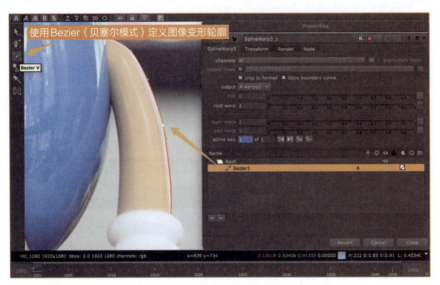

图7.48 绘制Bezier1的曲线以定义图像变形轮廓

04 再次切换至Select All模式,并将Bezier1的曲线进行框选,单击鼠标右键,在弹出的菜单中选择duplicate and join(复制并合并)命令。操作完成后,Properties面板中新增了名为Bezier2的曲线,如图7.49所示。

图7.49 添加Bezier2曲线

05 其中,Bezier1曲线可理解为变形图像的原始位置,Bezier2曲线可理解为变形图像的目标位置。因此,选择Bezier2曲线中的锚点,并向内拖曳移动直至调整为合适的手臂瘦身变形效果,如图7.50所示。

注释 在对Bezier2曲线进行变形的过程中,仍可使用快捷键Z对Bezier曲线进行平滑处理。为了使变形区域的画面与未变形区域的画面之间的过渡更加自然,笔者并未对Bezier2曲线的首尾锚点进行移动调整。

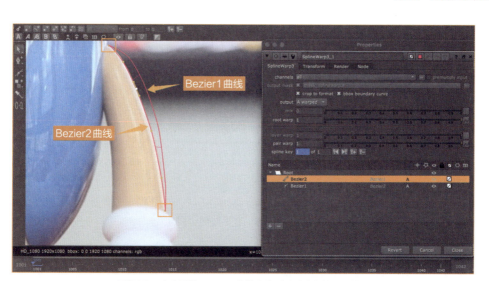

图7.50 向内调节Bezier2曲线以达到手臂瘦身的变形效果

06 通过以上操作，完成了1001帧画面中角色手臂瘦身变形效果的制作。下面，笔者将使用二维跟踪技术提取角色手臂区域的运动信息并将其赋予SplineWarp3_1节点，从而实现整个镜头的图像变形效果。由于在拍摄过程中，笔者并未在手臂区域粘贴跟踪点，因此将使用平面跟踪进行跟踪数据的提取。默认情况下，平面跟踪使用CornerPin2D节点存放跟踪数据，但是SplineWarp节点与二维跟踪数据需要通过Transform标签页进行跟踪数据的关联。因此，笔者将先使用平面跟踪进行运算，然后将提取的跟踪数据输出为Tracker节点。

07 鼠标指针停留在Node Graph面板中并按O键直接添加Roto1节点，使用Roto1节点中的Bezier曲线对1001帧画面中手臂区域绘制平面跟踪的选区，采用框选的方式或Ctrl/Cmd+A快捷键将绘制的Bezier曲线进行全选，单击鼠标右键并在弹出的菜单中选择planar-track this shape...命令，将Roto1节点由抠像模式转变为平面跟踪模式。单击Viewer面板上侧的track_to_end按钮，进行向前跟踪运算，如图7.51所示。

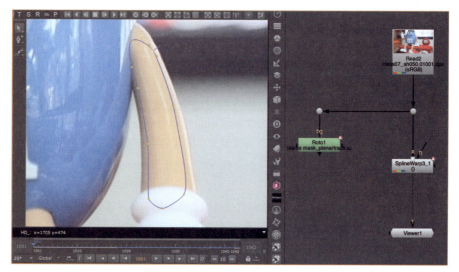

图7.51 完成小车的平面跟踪运算

08 笔者需要将平面跟踪数据输出转换为Tracker节点。打开Roto1节点的Properties面板并切换到Tracking标签页，在Export的下拉列表中选择Tracker选项，即可将平面跟踪数据导出为Tracker节点模式，如图7.52所示。

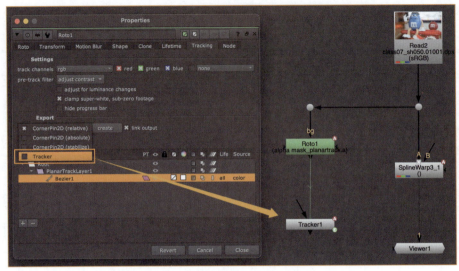

图7.52 将平面跟踪数据导出为Tracker节点模式

> **注释** 虽然用于平面跟踪的Roto1节点的Properties面板中也含有Transform标签页，但是平面跟踪提取的关键帧数据信息并未存放于该节点中，如图7.53所示。

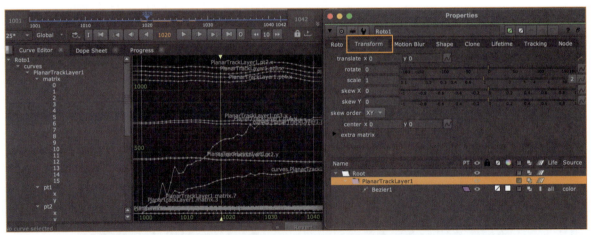

图7.53 Roto1节点的Transform标签页不含有跟踪数据

09 笔者需要将提取的跟踪数据与SplineWarp3_1节点进行关联。由于Tracker1节点以4个跟踪点（track1、track2、track3和track4）的形式转换平面跟踪所提取的运动数据，因此需要在进行关联操作前同时选中这4个跟踪点并勾选其右侧的T选项，即translate属性。在前面笔者已经完成了1001帧画面的图像变形效果，1001帧即为提取二维跟踪数据时所需设定的参考帧。打开Tracker1节点的Properties面板并切换到Transform标签页，将鼠标指针停留于1001帧并单击面板中的set to current frame按钮。

10 分别打开Tracker1节点和SplineWarp3_1节点的Properties面板并切换至Transform标签页。按住Ctrl键不放，拖曳Tracker1节点标签页中transform属性控件右边的Animation menu按钮至SplineWarp3_1节点标签页中transform属性控件右边的Animation menu按钮上。此时，SplineWarp3_1节点就获得了跟踪信息，如图7.54所示。

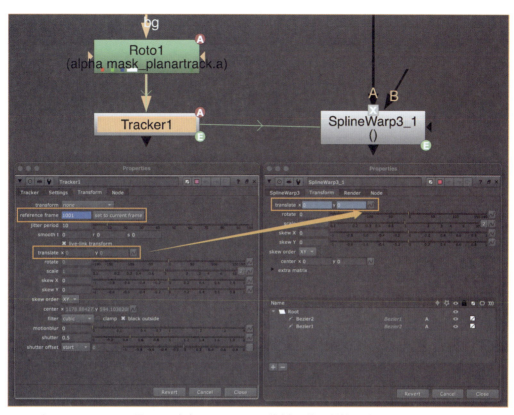

图7.54 完成SplineWarp3_1节点与二维跟踪数据的关联

> **注释** 读者也可先将Tracker1节点内的4个跟踪点（track1、track2、track3和track4）的信息导出存放到Transform节点中，然后再将该Transform节点与SplineWarp3_1节点进行关联，如图7.55所示。

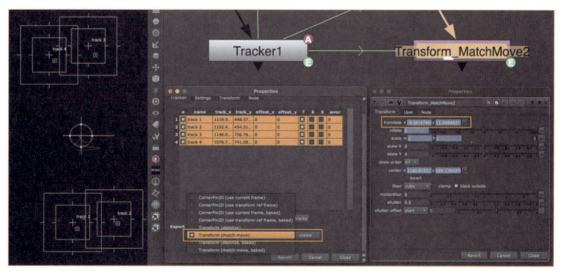

图7.55 将平面跟踪数据存放至Transform节点

再次打开Nuke工程文件后可能会出现跟踪数据与SplineWarp3_1节点未有效关联的情况。此时，需重新打开Tracker1节点和SplineWarp3_1节点的Properties面板并切换至Transform标签页进行激活。

11 为了确保SplineWarp3_1节点所生成的图像变形效果仅作用于角色手臂区域,笔者将使用Roto节点绘制指定的蒙版区域。首先,鼠标指针停留于Node Graph面板中并按O键以快速添加Roto2节点,使用Bezier曲线大致地绘制手臂变形的区域。然后将存放跟踪数据的Transform_MatchMove1节点和用于边缘模糊的Blur1节点添加于Roto2节点的下游,从而达到蒙版运动匹配和蒙版边界模糊的目的。另外,读者也可以通过拖曳Bezier曲线锚点的方式进行虚边的自定义调节。

12 将SplineWarp3_1节点右侧的mask输入端连接至Blur1节点以实现指定区域的图像变形效果,如图7.56所示。

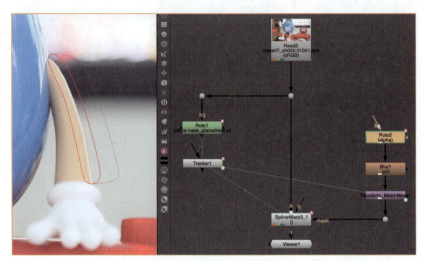

图7.56　使用SplineWarp3_1节点的mask输入端定义图像变形区域

13 另外,在使用SplineWarp3_1节点的过程中,对于使用mask输入端后仍受图像变形影响的区域,读者可以通过提取原始镜头画面中的背景信息并将其叠加于变形图像上的方式快速解决,如图7.57所示。

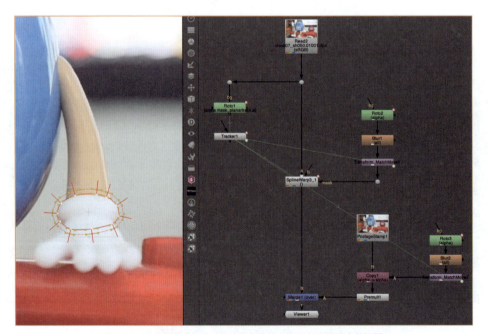

图7.57　使用覆盖叠加方式快速修复曲线变形引起的画面穿帮问题

14 通过以上操作,笔者完成了镜头画面中角色手臂瘦身的图像变形效果制作,如图7.58所示。

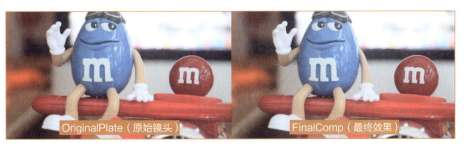

图7.58 使用SplineWarp节点完成图像变形效果

任务7-6 使用IDistort节点制作水波动画效果

在本任务中，读者需要理解IDistort节点，并能够使用IDistort节点进行图像的置换效果制作。

IDistort节点也是较为高级和复杂的二维图像变形节点。IDistort节点基于UV channels（UV通道）属性控件实现对输入图像的变形处理。在实际操作过程中，可使用Copy节点将图像变形所需的UV通道信息与输入图像通道进行通道合并处理。

扫码看视频

下面将对IDistort节点进行详细讲解，并以具体的案例进行演示。

01 打开Project Files/class07_sh060_comp_Task06Start.nk文件，在该脚本文件中，笔者已经导入了水面波浪素材和Nuke LOGO图标，如图7.59所示。在本任务中，笔者需要使用IDistort节点将实拍画面中水面波浪的动态效果置换到Nuke LOGO图标上，从而实现Nuke LOGO图标的水波动画效果。

图7.59 素材导入与工程设置

02 由于Nuke LOGO图标需要漂浮于水面上，因此需要使用CornerPin2D节点对Nuke LOGO图标进行透视处理。鼠标指针停留在Node Graph面板中并按Tab键，在弹出的智能窗口中输入cornerpin2d字符即可快速添加CornerPin2D1节点。分别调节CornerPin2D1节点的From标签页和To标签页中的4个控制点以完成Nuke LOGO图标与水面透视的基本匹配，如图7.60所示。

图7.60 使用CornerPin2D节点调节Nuke LOGO图标的透视

> **注释** 关于CornerPin2D节点的具体使用，读者可以查阅项目3的内容进行详细学习。

03 下面将进行图像置换变形所需的UV通道的选择和创建。

首先，单击选择Read3节点，鼠标指针停留在Node Graph面板中并按1键以使Viewer1节点连接到Read3节点。

然后，鼠标指针停留在Viewer窗口中并依次按R、G、B键以分别查看水面波浪视频画面中的Red、Green和Blue通道，如图7.61所示，笔者需要对比以上3个通道的灰阶，以将通道黑白区分度较大的通道作为置换变形所需的UV通道。可以看到，相对来说Green通道和Blue通道的图像的灰阶（黑白）差异较大，因此选择Green通道和Blue通道作为图像置换变形所需的UV通道。

图7.61　分别查看水面波浪视频画面中的Red、Green和Blue通道的灰阶差异

最后，笔者将使用Copy节点将Green通道和Blue通道转变为图像变形所需的UV通道，并与输入图像通道进行通道合并。鼠标指针停留在Node Graph面板中并按K键以快速添加Copy1节点。打开Copy1节点的Properties面板，在第1行的Copy channel（通道拷贝）下拉菜单中选择rgba.green选项，在to（通道转换为）下拉菜单中选择forward.u选项；在第2行的Copy channel下拉菜单中选择rgba.blue选项，在to下拉菜单中选择forward.v选项。设置后即可将由A输入端的Green通道转换而来的forward.u通道和由Blue通道转换而来的forward.v通道与输入图像进行合并，如图7.62所示。

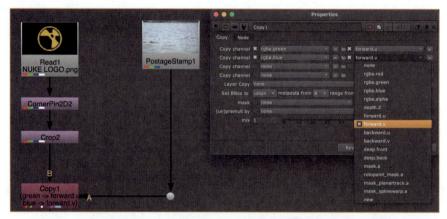

图7.62　将UV通道信息与输入图像通道进行通道合并

注释　读者也可在Viewer面板中查看UV通道。选中Copy1节点并按1键以使Viewer面板读取Copy1节点的所有通道。在Viewer面板左上角的channels下拉菜单中选择forward选项，如图7.63所示。

图7.63　在Viewer面板中查看UV通道

04 完成UV通道的创建后，笔者将使用IDistort节点进行通道置换。鼠标指针停留在Node Graph面板中并按Tab键，在弹出的智能窗口中输入idistort字符即可快速添加IDistort1节点。打开IDistort1节点的Properties面板，在UV channels下拉菜单中选择forward通道。为使图像置换变形效果更加明显，读者可增大UV scale（UV比例）属性控件的参数值，如图7.64所示。

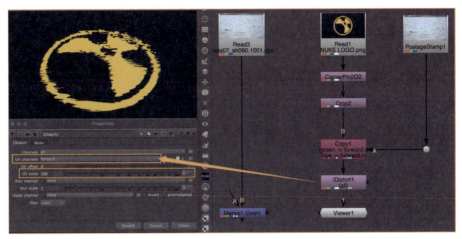

图7.64　使用IDistort节点进行通道置换

05 下面将已完成图像变形的Nuke LOGO图标叠加合成到水面波浪视频素材上。

首先，由于Nuke LOGO图标的背景为纯黑色，因此可以使用Merge节点中的multiply（正片叠底）模式进行处理。单击选择IDistort1节点，鼠标指针停留在Node Graph面板中并按1键以使Viewer1节点连接到IDistort1节点上。按住Ctrl+Shift键的同时用鼠标框选进行纯黑背景区域颜色信息采样，可以看到Red、Green和Blue这3个通道的颜色值均为0，如图7.65所示。

图7.65　纯黑色背景区域颜色信息值为0

然后，图像中纯黑色的背景区域与水面波浪视频素材执行正片叠底运算后的结果仍为纯黑色，即完全透明。打开Merge1节点的Properties面板，在operation下拉菜单中选择multiply模式，Merge1节点的A输入端和B输入端的相对应的像素将做相乘处理，如图7.66所示。

最后，笔者将相乘运算的结果叠加于水面波浪视频素材之上。鼠标指针停留在Node Graph面板中并按M键以快速添加Merge2节点。将Merge2节点的A输入端与Merge1节点相连，将Merge2节点的B输入端与Read3节点相连。由于A输入端所连接的前景未含有Alpha通道，因此Merge2节点默认的over模式的结果与plus模式完全相同，如图7.67所示。

图7.66 使用multiply模式进行叠加处理

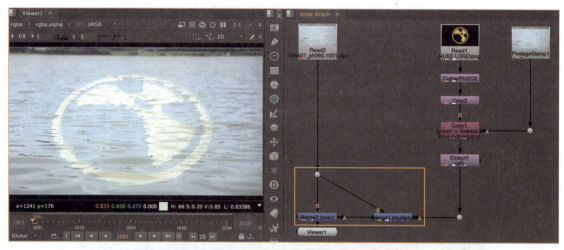

图7.67 图像变形后的Nuke LOGO图标叠加于水面波浪视频素材之上

06 考虑到合成镜头的真实感,笔者需再进行Nuke LOGO图标的运动匹配和清晰度匹配。笔者将使用Tracker节点完成合成镜头的运动信息的提取与匹配。由于在拍摄水面波浪视频素材时是手持方式拍摄的,因此可以使用二维跟踪中的点跟踪进行快速提取运动信息。鼠标指针停留在Node Graph面板中并按Tab键,在弹出的智能窗口中输入tracker字符以快速添加Tracker1节点。选择湖面远处不动的点作为跟踪特征点并添加track1跟踪点,单击Viewer面板上侧的track_to_end按钮以进行向前跟踪运算。同时,选择1001帧为提取二维跟踪数据时所需设定的参考帧,如图7.68所示。

然后,笔者将使用Defocus节点完成合成镜头的清晰度匹配。由于水面波浪视频素材呈现远景虚焦和近景虚焦,因此将使用Roto节点快速创建Defocus节点所需的蒙版。鼠标指针停留在1001帧,然后使用Roto1节点大致地绘制远景虚焦和近景虚焦所在的区域。由于镜头含有轻微地晃动,因此复制存放运动信息的Transform_MatchMove1节点至Roto1节点的下游。鼠标指针停留在Node Graph面板中并按Tab键,在弹出的智能窗口中输入defocus字符以快速添加Defocus1

节点。拖曳Defocus1节点右侧的mask输入端至Transform_MatchMove2节点的下游。打开Defocus1节点的Properties面板，根据水面波浪视频素材的远景和近景的虚焦情况设置defocus属性控件的参数值为10，如图7.69所示。

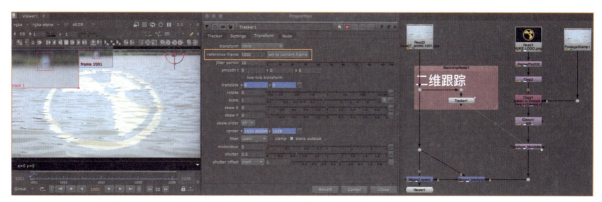

图7.68　使用Tracker1节点完成运动匹配

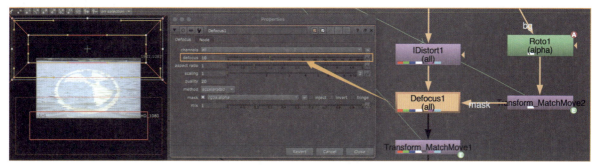

图7.69　使用Defocus1节点完成清晰度匹配

07 通过以上操作，笔者实现了Nuke LOGO图标的水波动画效果制作，如图7.70所示。

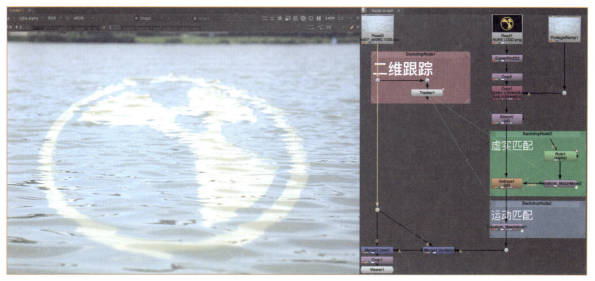

图7.70　最终完成效果及工程文件

知识拓展：使用SmartVector节点进行图像的动态变形匹配

在本项目中，笔者主要分享了数字合成中常用的时间变速与图像变形的相关节点与制作流程。当然，Nuke中还有很多高级的节点（或Gizmos插件）待读者深入学习与研究。在图像变形方面，SmartVector节点就是非常值得学习的工具之一。

扫码看视频

使用SmartVector节点，数字合成师能够巧妙地完成内容复杂或富有创意的镜头制作。SmartVector节点主要用于生成和渲染图像序列的运动矢量信息以实现动态物体表面的图像跟踪与变形处理。

SmartVector节点、VectorDistort节点和VectorCornerPin节点等是Nuke智能矢量工具集的重要节点。自Nuke 10以来，Foundry公司一直在迭代智能矢量工具集节点，目前，Nuke中的智能矢量工具集不仅更为高效，而且也变得更为智能。

下面，笔者将分享如何使用SmartVector节点进行图像的动态变形匹配。

01 打开 Project Files/class07_comp_PerksStart.nk 文件，在该脚本文件中，笔者已经导入了原始镜头序列和蜻蜓材质图像，如图7.71所示。在本任务中，笔者需要使用SmartVector节点将蜻蜓材质图像合成匹配到带有运动和形变的衣服表面。

图7.71　素材导入与工程设置

> **注释**　对于此类镜头的处理，虽然也可以使用二维跟踪贴片法进行合成处理，但是由于衣物表面的褶皱与变形，后续合成师还需花费大量的时间进行褶皱变形的动画处理以及衣物表面的运动匹配，因此使用SmartVector节点进行无损擦除、元素合成或数字化妆也是另外一种解决方案。

02 相较于二维跟踪贴片法，SmartVector节点在制作思路与操作流程方面略显复杂。下面向读者展示使用SmartVector节点进行图像动态变形匹配的基本工作流程，如图7.72所示。

首先，使用SmartVector节点生成并输出所连接图像的运动矢量信息；

其次，使用VectorDistort节点拾取SmartVector节点生成的运动矢量信息并将其赋予材质图像（参考帧）。

图7.72　SmartVector节点的基本工作流程

03 下面，笔者将添加SmartVector节点并进行原始镜头图像序列运动矢量信息的生成与输出。

鼠标指针停留在Node Graph面板中并按Tab键，在弹出的智能窗口中输入smartvector字符即可快速添加SmartVector1节点。SmartVector1节点共有2个输入端，其中Source输入端用于连接需要计算运动矢量信息的图像序列，Matte输入端可用于定义所连接图像序列运动矢量信息的计算范围。例如，可结合Roto节点屏蔽图像序列中运动前景的干扰。在本案例中，只需适当提高矢量信息的质量。打开SmartVector1节点的Properties面板，设置Vector Detail属性控件的参数值为0.5以提高矢量信息的质量，如图7.73所示。

图7.73 设置Vector Detail属性控件的参数值

注释 默认设置下，SmartVector1节点支持GPU运算与渲染，Vector Detail属性控件主要用于设置矢量信息的质量，如图7.74所示。对于运动幅度较小或画面细节简单的图像序列，可将Vector Detail属性控件的参数值设置为0.3，虽然提高该属性控件的参数值能够提高矢量信息的质量，但是高细节矢量信息的生成与渲染需要更长的计算时间。Strength属性控件主要用于设置帧之间匹配像素的强度，如果该参数值较高，则可以精确地匹配一个图像中的相似像素与另一个图像中的相似像素，从而集中于细节的匹配，但是生成的运动矢量有时会呈现锯齿状；如果该参数值较小，虽然会错失局部的细节，但能产生更平滑的结果。一般而言，Strength属性控件的默认值适用于大多数镜头序列。

图7.74 SmartVector1节点的属性控件说明

然后，在Nuke智能矢量工具集中，SmartVector节点一方面用于生成运动矢量信息，另一方面则可将生成的运动矢量信息进行渲染输出，从而降低计算机的计算量。打开SmartVector1节点的Properties面板，单击Export Write（生成输出节点）按钮以在Toolbar面板中生成用于渲染输出运动矢量数据的Write1节点。由于笔者渲染输出的为图层的数据信息，因此不仅需要指定exr格式，还需要将渲染输出的通道类型选择为all。单击file属性控件右侧的文件夹图标并选择文件/SmartVector/class07_sh070_SmartVector.####.exr，如图7.75所示。单击Render按钮并在弹出的窗口中确

认帧区间为1001~1059，确认无误后单击OK按钮即开始渲染。

图7.75 运动矢量渲染输出

注释 读者也可在Viewer面板中查看SmartVector节点生成的运动矢量信息。选中Write1节点并按1键以使Viewer面板读取Write1节点的所有通道。在Viewer面板左上角的channels下拉菜单中选择smartvector_f01_v01选项，如图7.76所示。

图7.76 在Viewer面板中查看运动矢量信息

04 下面，笔者将添加VectorDistort节点以拾取SmartVector节点生成的运动矢量信息，并将其赋予材质图像（参考帧）。鼠标指针停留在Node Graph面板中并按Tab键，在弹出的智能窗口中输入vectordistort字符即可快速添加VectorDistort1节点。同样，VectorDistort1节点也含有两个输入端，Source输入端用于连接材质图像素材，SmartVector输入端用于连接SmartVector节点生成的运动矢量信息。为了使读者能够更加清晰地查看效果，笔者将Source输入端连接到新添加的CheckerBoard1节点上。在上一步操作中，笔者已将运动矢量信息进行了渲染输出，因此SmartVector输入端仅连接渲染输出的运动矢量图像序列即可。单击时间线中的Play forwards/Stop按钮以进行结果查看，可以看到，VectorDistort1节点已将拾取的运动矢量信息赋予了棋盘格图像，如图7.77所示。

图7.77　VectorDistort1节点已将拾取的运动矢量信息赋予了棋盘格图像

05 完成棋盘格图像的检查后,笔者将蜻蜓材质图像合成匹配到原始镜头画面中带有运动和形变的衣服表面。

笔者将完成第1帧画面的合成处理。单击时间线中的Go to start按钮 将时间线指针停留在第1001帧。由于蜻蜓材质图像的画面尺寸为1570px×1174px,而原始镜头的画面尺寸为1920px×1080px,为了保持画面尺寸的统一,应设置蜻蜓材质图像的画面尺寸为HD_1080 1920px×1080px。鼠标指针停留在Node Graph面板中并按Tab键,在弹出的智能窗口中输入reformat字符即可快速添加Reformat节点。打开新添加的Reformat1节点的Properties面板并设置resize type属性控件为height,即保持原始画面长宽比的情况下进行高度属性的缩放直至其高度与输出高度匹配。

然后,笔者将蜻蜓材质图像叠加于原始镜头上。蜻蜓材质图像本身未含有Alpha通道,虽然可以使用Keyer节点快速创建Alpha通道,但是考虑到蜻蜓材质图像的背景为白色,可以使用Merge节点中的正片叠底运算获得较为理想的叠加效果。鼠标指针停留在Node Graph面板中并按M键以快速添加Merge1节点,将Merge1节点的B输入端连接到Read3节点,将A输入端连接到VectorDistort1节点。打开Merge1节点的Properties面板,在opration下拉菜单中选择multiply模式,即Merge1节点的A输入端和B输入端相对应的像素将做相乘处理。此时蜻蜓材质图像基本上已经较真实地"印染"于衣物表面了,如图7.78所示。

图7.78　使用multiply模式进行叠加处理

> **注释** 由于白色背景的Red、Green、Blue这3个通道的颜色值为1（或接近1），因此当图像中白色背景区域与原始镜头画面执行正片叠底运算后其结果仍为原始镜头画面，即不受影响。

06 下面对蜻蜓材质图像做适当调整。

首先，笔者将调整合成画面中蜻蜓材质图像的位置和大小。鼠标指针停留在Node Graph面板中并按T键以快速添加Transform1节点。打开Transform1节点的Properties面板，设置translate和scale属性控件。此时，虽然蜻蜓材质图像已做了位置和大小方面的调整，但是合成画面的叠加出现了新的问题，如图7.79所示。

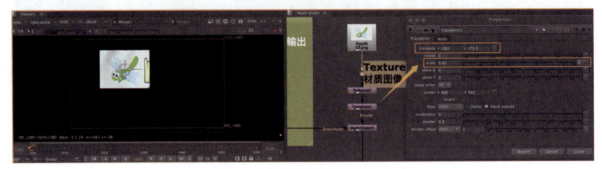

图7.79　调整蜻蜓材质图像的位置和大小

其次，笔者需要处理合成画面的叠加问题。通过分析可以得知，之所以调整位置和大小后的蜻蜓材质图像与原始镜头进行正片叠底运算后出现叠加问题是因为调整后的蜻蜓材质图像的背景并未达到白色背景的条件。因此，笔者仅需对其再叠加纯白的背景即可解决。鼠标指针停留在Node Graph面板中并按Tab键，在弹出的智能窗口中输入constant字符即可快速添加Constant1节点。打开Constant1节点的Properties面板，设置color属性控件的参数值为1，并将Constant1节点作为背景与调整位置和大小后的蜻蜓材质图像做叠加处理。可以看到，此时由正片叠底运算带来的叠加问题已基本解决，但是仍能够较清晰地看到图片背景轮廓，如图7.80所示。

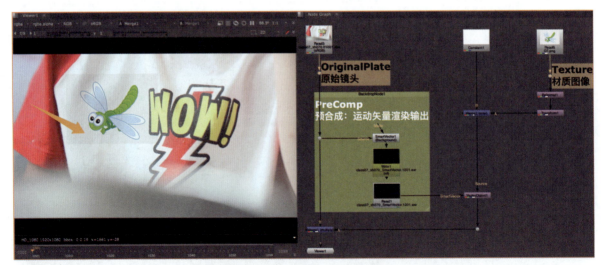

图7.80　叠加纯白背景以解决叠加问题

最后，笔者需再处理背景问题。再次通过分析可以得知：出现背景轮廓的原因是目前蜻蜓材质图像的白色背景还未达到纯白色的要求，即白色背景区域的Red、Green、Blue这3个通道的颜色值可能低于参数值1。因此，笔者可以通过调色的方式将其快速处理。鼠标指针停留在Node Graph面板中并按G键以快速添加Grade1节点。分别对调整位

置和大小后的蜻蜓材质图像中的白色背景区域的颜色值以及Constant1节点中的纯白区域的颜色值进行采样。采样完成后将Grade1节点添加于Transform1节点的下游，如图7.81所示。

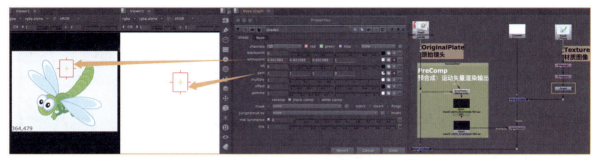

图7.81　使用Grade1节点将白色背景设置为纯白色

注释　仔细查看multiply（正片叠底）模式后的合成画面，蜻蜓材质图像的四周出现了较明显的"白边"。在项目2中，笔者详细说明了反预乘/预除与黑白边问题。在本案例中，白边问题的产生主要是因为使用Grade1节点后其颜色值超出了1，因此需要勾选Grade1节点中的white clamp属性控件，将超出1的颜色信息进行裁切；还需取消勾选Transform1节点中的black outside属性控件，如图7.82所示。

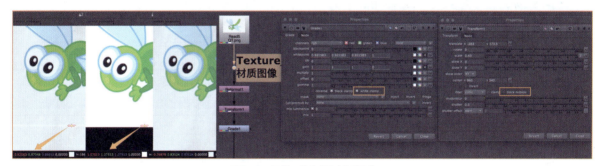

图7.82　调整和优化蜻蜓材质图像

07　通过拖曳Transform1节点显示于Viewer面板中的控制手柄进行蜻蜓材质图像的最终位置调整。为了在衣服的表面合成两只蜻蜓图像，可在Grade1节点下游添加Transform2节点，并使用Merge3节点将其叠加合并，如图7.83所示。

图7.83　调整蜻蜓材质图像的位置并将它们合成在衣服表面

08　通过以上操作，笔者已经完成了第1001帧画面的处理。下面，笔者将完成VectorDistort1节点的设置以完成整个

镜头的合成匹配。鼠标指针停留于1001帧，打开VectorDistort1节点的Properties面板，单击set to current frame按钮，完成参考帧的设置。该属性控件类似于二维跟踪中的Reference Frame属性控件。默认设置下，VectorDistort节点的输出模式为warped src（素材来源变形扭曲），即以参考帧为模板对Source输入端中的其他序列帧进行变形扭曲，如图7.84所示。

图7.84　设置Reference Frame属性控件，最终完成效果和工程文件

注释　VectorDistort节点也可输出为st-map模式。使用该模式，可以结合GridWarp节点等其他图像变形节点对输出的st-map数据图进行变形或扭曲，然后再使用Nuke中的STMap节点读取处理后的st-map数据图，从而实现对SmartVector节点生成的运动矢量信息进行再次修复。详细的操作流程可以查看图7.85所示的工程设置。

图7.85　基于st-map修复SmartVector节点生成的运动矢量信息

通过本项目的讲解，相信读者已经对数字合成中的时间变速与图像变形有了一定的了解和掌握。希望读者能够灵活使用TimeWarp、SplineWarp和IDistort等较为高级的节点，也希望读者能够灵活应用SmartVector节点以高效处理二维跟踪或Mocha跟踪中较难处理的画面擦除和元素添加等合成工作。

索引　本项目新增节点列表及其说明

Camera节点：该节点为摄像机节点，数字合成师不仅可以使用该节点在Nuke中设置摄像机动画，也可以读取含有摄像机数据信息的.fbx或.abc等场景文件。该节点通常与Scene（场景）节点和ScanlineRender（扫描线渲染器）节点等组合使用。

GridWarp节点：该节点基于Bezier网格对图像进行网格变形处理。同时，使用该节点也可以将图像信息从一个Bezier网格转移到另一个Bezier网格以实现图像的变形（Morph）效果制作。

IDistort节点：该节点是较为高级和复杂的二维图像变形节点。IDistort节点基于UV channels（UV通道）属性控件实现对输入图像的变形处理。在实际操作过程中，可以配合使用Copy节点将图像变形所需的UV channels（UV通道）信息与输入图像通道进行通道合并处理。

Retime节点：相较于Kronos和OFlow节点而言，Retime节点是Nuke中较为简便的时间变速节点。使用Retime节点可以对视频素材进行简单的时间变速处理。同时，使用Retime节点也能够较快速地查看镜头序列帧的帧数信息。

SplineWarp节点：该节点可以根据样条曲线创建的路径对图像进行变形。相较于GridWarp节点只能基于Bezier网格对图像进行有限的变形，该节点可以在图像的任一位置绘制路径并实现变形。

SmartVector节点：该节点是Nuke智能矢量工具集的重要节点，主要用于生成和渲染图像序列的运动矢量信息以实现动态物体表面的图像跟踪与变形处理。使用SmartVector节点，数字合成师能够巧妙地完成内容复杂或富有创意的镜头制作。

TimeOffset节点：该节点可以使序列帧的帧区间进行向前或向后偏移处理，从而在Nuke中实现对序列帧简单的剪辑处理。

TimeWarp节点：该节点不仅可以实现序列帧的变速处理，而且能够对Nuke中的Camera节点进行变速处理。同时，使用该节点可以在不改变序列帧总长度的情况下对其进行放慢、加快甚至反转等变速处理。

TimeEcho节点：该节点可以将序列帧中的多个帧画面进行合并叠加，从而在一段时间内创建类似于"拖尾"风格的延时效果。

VectorDistort节点：该节点主要用于拾取SmartVector节点生成的运动矢量信息并将其赋予材质图像（参考帧）。

项目 8

掌握Nuke中的三维引擎

[知识目标]

- 概述Nuke三维引擎的基本原理
- 列举Nuke三维引擎的应用场景
- 归纳并总结Nuke三维引擎的基本架构
- 概述基于Nuke三维引擎进行2.5D灯光重设的流程
- 基于Nuke三维引擎进行宇宙星球镜头的设计与制作

[技能目标]

- 完成2D视图与3D视图的切换
- Nuke三维引擎视图的操作与常用快捷方式的灵活应用
- 完成Nuke三维引擎基本架构的搭建并能够进行灵活应用
- 基于Nuke三维引擎进行2.5D灯光重设
- 基于Nuke三维引擎完成宇宙星球的设计与制作,并能够对Nuke三维引擎技法的使用进行举一反三

项目陈述

在本项目中，读者首先要能够概述Nuke三维引擎的基本原理与应用场景；其次，能够归纳并总结Nuke三维引擎的基本架构及其构成节点，例如Scene（场景）节点、Camera（摄像机）节点、ScanlineRender（扫描线渲染器）节点和Light（灯光）节点等；最后，需要基于Nuke三维引擎完成宇宙星球镜头的设计制作。

别有乾坤：Nuke中的三维引擎

与其他合成软件相比，三维引擎是Nuke较为强大的特征之一。Nuke拥有功能趋于完整的三维系统，我们可以在Nuke的三维引擎中进行简单几何体的创建、三维模型资产的导入或编辑、三维摄像机的跟踪反求与镜头稳定、点云的创建、摄像机投射的应用以及各类基于三维数据提取二维数据的操作等。因此，相较于常规的二维合成，Nuke中的三维引擎系统是另一番天地，在这里合成师可以完成二维与三维元素的融合。另外，感兴趣的读者可以研究Nuke中的深度合成（DeepComp），它也绝对是Nuke软件的另一番天地。在这里，笔者不做展开讲解。

扫码看视频

通过对本项目的学习，希望读者能够了解并掌握Nuke三维引擎技术，为学习三维摄像机跟踪、三维摄像机投射和三维CGI合成等高级技法打下坚实的基础。

> **注释** 读者需要将Nuke三维引擎（Nuke 3D Engine）与目前流行的实时3D创作平台，例如虚幻引擎（Unreal Engine）进行区分。读者也可将Nuke三维引擎理解为Nuke三维系统或Nuke三维平台。之所以称之为Nuke三维引擎，是为突显其二维与三维无缝合成的强大功能。

任务8-1　Nuke三维引擎初体验与基本架构

在本任务中，读者需要理解并掌握Nuke三维引擎的基本操作与基本架构。掌握Nuke的2D视图与3D视图的切换，以及Nuke 3D视图旋转、平移和缩放等常用操作方式的快捷键；掌握构成Nuke三维引擎基本架构的常用节点，例如Card（卡片）节点、Scene节点、Camera节点、ScanlineRender节点和Light节点等。

扫码看视频

▶ 1. 2D视图与3D视图的切换

默认设置下，Nuke中的Viewer面板显示的为2D视图。从本项目开始，笔者将向读者展示Nuke中的3D视图，体验2D和3D显示模式之间的切换，领略二维与三维合成的强大功能。在合成操作中，2D视图用于显示三维场景渲染的结果，3D视图用于查看三维资产、场景布局和相机运动等信息。下面介绍两种二维视图与三维视图切换的方法。

- **使用快捷键Tab进行2D和3D视图的切换**：鼠标指针停留在Node Graph面板中并按Tab键即可快速进行2D和3D视图的切换。按Tab键进行切换，默认视图显示为透视图，如图8.1所示。

- **使用对应快捷键进行2D和3D视图的切换**：在Viewer面板右上角的View Selection下拉菜单中进行选择也可快速进行2D和3D视图的切换。还可以通过View Selection属性控件的下拉菜单选择更多的3D视图模式，例如右视图、左视图、顶视图、底视图、前视图和后视图。在该下拉菜单中，每一种3D视图模式名称后都附注了相对应的快捷键，如图8.2所示。

自由视图的快捷键是V，右视图的快捷键是X，左视图的快捷键是Shift+X，顶视图的快捷键是C，底视图的快捷键

是Shift+C，前视图的快捷键是Z，后视图的快捷键是Shift+Z。

图8.1　使用快捷键Tab进行2D视图与3D视图的切换

图8.2　使用对应快捷键进行2D和3D视图的切换

注释　在使用Roto节点或SplineWarp节点进行Bezier等样条曲线绘制的过程中，如果在样条曲线未封闭状态下使用快捷键Z，那么Viewer面板响应的是切换为前视图（前视图的快捷键为Z）而非对所绘制的曲线进行平滑处理。

Nuke三维引擎本质上与三维软件并无差异。相较于Adobe After Effects等合成软件，Nuke三维引擎为数字合成师提供了真正的三维操作环境，这使得数字合成师不仅可以轻松地访问并修改CG部门提供的三维资产，而且也能够基于二维图像生成三维场景，从而获取额外的三维数据信息。例如，在Nuke中进行三维摄像机跟踪并使用反求获得的虚拟摄像机（或场景点云）进行摄像机投射等二维与三维无缝合成的操作，如图8.3所示。

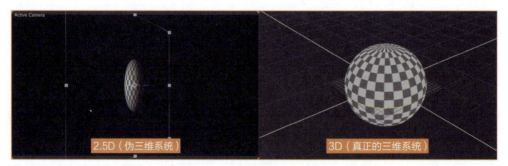

图8.3　Adobe After Effects软件与Nuke软件中的三维系统对比

2. Nuke三维引擎常用操作方式

Nuke三维引擎使用自身的快捷键实现3D视图的操作，以下快捷键及操作方式在操作三维空间时较为常用。

- **三维空间的平移**：按住Alt/Option键不放，按住鼠标左键在Viewer面板中拖曳。
- **三维空间的旋转**：按住Ctrl/Cmd键不放，按住鼠标左键在Viewer面板中拖曳。
- **三维空间的推拉**：使用鼠标滚轮或使用快捷键+或－。

当Viewer节点连接于几何体节点或Camera节点后，鼠标指针停留于Viewer面板中并按F键（或H键）能够使其最大化显示。

虽然在默认设置下Nuke使用自身的快捷键实现对3D视图的操纵，但是对于习惯三维软件操作的艺术家而言，仍可通过Preferences（首选项）面板使Nuke中对3D视图的操作方式与Maya、Houdini或Modo等主流三维软件保持一致，如图8.4所示。

项目8 掌握Nuke中的三维引擎

图8.4 更改Nuke三维引擎的3D视图的操作方案

> **注释** 鼠标指针停留于Node Graph面板中并按Shift+S快捷键即可快速打开Preferences（首选项）面板。

3. 三维资产的创建、编辑、导入和导出

Nuke三维引擎不仅拥有创建和编辑简单几何体的功能，而且支持三维资产的读取与输出。与二维合成一样，在Nuke中进行几何体的创建与三维资产的导入等操作都需要使用相应的节点。读者可以在Toolbar面板的3D工具栏中查找并调用所有与Nuke三维引擎相关的节点，如图8.5所示。用于创建基础几何体的节点都位于Geometry（几何体）一栏，用于编辑简单材质的节点都位于Shader（着色器）一栏，以及用于搭建Nuke三维引擎架构的核心节点（Scene节点、Camera节点和ScanlineRender节点等）。

下面讲解如何在Nuke三维引擎中进行几何体的创建和编辑等简单操作。

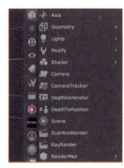

图8.5 Toolbar面板中的3D工具栏

01 单击Toolbar面板中的3D图标，在Geometry一栏中选择cube即可快速创建Cube1（立方体）节点。选中Cube1节点并在视图窗口中最大化显示立方体，如图8.6所示。

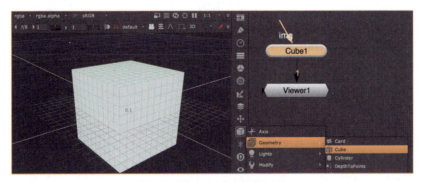

图8.6 使用Cube节点创建立方体

> **注释** 同二维合成一样，可使用Tab键快速创建Cube节点。鼠标指针停留在Node Graph面板中并按Tab键，在弹出的智能窗口中输入cube字符即可快速添加Cube1节点。
>
> 为区别于二维合成节点，Nuke三维系统的相关节点呈现为圆角或圆形，如图8.7所示。

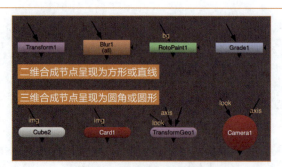

图8.7 二维合成节点与三维合成节点

02 在二维合成的过程中，读者可以使用Transform节点实现图像位移、旋转和缩放等变换操作。对于三维场景中几何体的调整操作可以使用基于Viewer面板的控制手柄直接实现，也可以使用具有三维属性的节点来实现。例如，可以使用TransformGeo（几何体变换）节点实现几何体在三维场景中的位移变换。

打开Cube1节点的Properties面板，此时Viewer面板中Cube1节点的控制手柄已激活，如图8.8所示，可以使用该控制手柄进行简单的位移变换操作。

图8.8 基于Viewer面板的控制手柄

> **注释** 读者也可配合相关快捷键实现对几何体的旋转和缩放操作。例如，鼠标指针停留在Viewer面板中并按Ctrl/Cmd键可实现旋转操作，鼠标指针停留在Viewer面板中并按Shift+Ctrl/Cmd键可实现缩放操作，如图8.9所示。

图8.9 配合相关快捷键实现对几何体的旋转和缩放操作

另外，Foundry公司针对Nuke 13.1版本中的三维操控进行了较大的改进和升级。新的操控方式将与Katana（Foundry公司旗下的布光和视觉开发软件）一致。例如，可以使用Q、W、E、R键分别实现选择、移动、旋转和缩放操作，如图8.10所示。

图8.10 Nuke 13.1版本中升级的三维操控方式

然后，除了使用基于Viewer面板中的控制手柄实现对三维场景中几何体的调整外，还可以使用TransformGeo节

点在三维场景中对几何体进行变换操作。选中Cube1节点并按Tab键，在弹出的智能窗口中输入transformgeo字符即可快速添加TransformGeo1节点，并将其连接于Cube1节点的下游。打开TransformGeo1节点的Properties面板，此时该节点基于Viewer面板的控制手柄被激活，读者可以使用控制手柄或Properties面板中的相关属性控件对几何体进行变换操作，如图8.11所示。

图8.11　使用TransformGeo节点对几何体进行变换操作

注释　TransformGeo节点含有3个输入端，其中axis（轴）输入端可以使三维场景中的多个几何体同时连接到Axis节点，从而通过Axis节点对所有连接的几何体对象同时进行位移、旋转和缩放等变换操作；look（面向）输入端可以使三维场景中某一几何体的旋转变换取决于另一几何体对象的位置，以使三维场景中第一个几何体对象始终旋转"面向"第二个对象。例如，摄像机围绕三维模型进行环拍。

03　下面再添加球体并将其与立方体进行合并处理。鼠标指针停留在Node Graph面板中并按Tab键，在弹出的智能窗口中输入sphere字符即可快速添加Sphere1（球体）节点。三维场景中几何体的叠加处理需使用具有三维属性的合并节点，即MergeGeo节点。鼠标指针停留在Node Graph面板中并按Tab键，在弹出的智能窗口中输入mergegeo字符即可快速添加MergeGeo1节点。拖曳MergeGeo1节点的输入端1至TransformGeo1节点，拖曳MergeGeo1节点左侧自动生成输入端2并连接至Sphere1节点。此时就完成了三维场景中立方体与球体的合并，如图8.12所示。

图8.12　使用MergeGeo节点进行合并

在实际操作过程中，笔者更倾向于使用Scene节点将三维场景中的几何体（或摄像机）进行合并。鼠标指针停留在Node Graph面板中并按Tab键，在弹出的智能窗口中输入scene字符即可快速添加Scene1节点。分别拖曳Scene1

节点的1输入端和2输入端至TransformGeo1节点和Sphere1节点上，如图8.13所示。

图8.13　使用Scene节点进行合并

04 下面在Nuke三维引擎中进行三维资产的读取与输出。在二维合成过程中，读取图像素材需使用Read节点，输出图像素材需使用Write节点。在Nuke三维引擎中，读取三维资产需使用ReadGeo（读取几何体）节点，输出三维资产则需要使用WriteGeo（导出几何体）节点。鼠标指针停留在Node Graph面板中并按Tab键，在弹出的智能窗口中输入readgeo字符即可快速添加ReadGeo1节点。拖曳Scene1节点的3输入端至ReadGeo1节点上。打开ReadGeo1节点的Properties面板，将file一栏设置为/Class08/03_工程资源/任务8-1 Nuke三维引擎初体验与基本架构/car.obj。将Viewer1节点连接至Scene1节点，鼠标指针停留于Viewer面板中并按F键将Scene1节点所合并的三维资产最大化显示。可以看到，Nuke三维引擎已读取汽车三维模型资产，如图8.14所示。

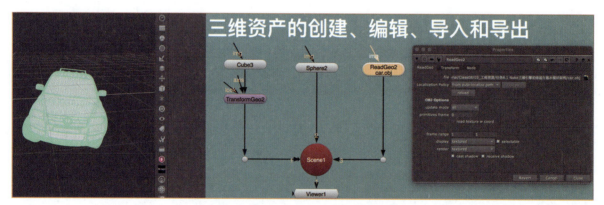

图8.14　使用ReadGeo节点读取三维资产

05 由于此时的汽车模型在三维场景中相较于前面所添加的立方体和球体而言显得非常大，因此笔者将添加TransformGeo节点对其进行调整。鼠标指针停留在Node Graph面板中并按Tab键，在弹出的智能窗口中输入transformgeo字符即可快速添加TransformGeo4节点。打开TransformGeo4节点的Properties面板以激活该节点基于Viewer面板中的控制手柄，使用Shift+Ctrl/Cmd快捷键对立方体和球体进行缩放处理，如图8.15所示。

06 笔者使用WriteGeo节点将三维场景中创建的资产进行导出。为了使导出情景更为复杂，笔者将添加摄像机和灯光资产。鼠标指针停留在Node Graph面板中并按Tab键，在弹出的智能窗口中依次输入camera字符和light字符以快速添加Camera1节点和Light1节点。打开Camera1节点的Properties面板，并设置简单的关键帧动画。打开Light1节点的Properties面板，简单调节灯光属性。鼠标指针停留在Node Graph面板中并按Tab键，在弹出的智能窗口中输入writegeo字符以快速添加WriteGeo1节点。由于笔者需要将三维场景中的所有三维资产进行导出，因此将WriteGeo1节点的输入端连接至Scene1节点上。打开WriteGeo1节点的Properties面板，将file一栏设置为/Class08/03_工程资源/任务8.1 Nuke三维引擎初体验与基本架构/asset/Class08_sh010_asset.####.fbx，如图8.16所示。单击Execute（执行）按钮即可进行导出。

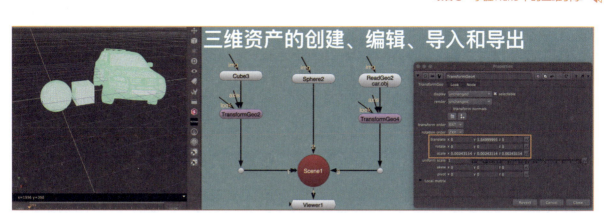

图8.15　TransformGeo节点对汽车模型进行变换操作

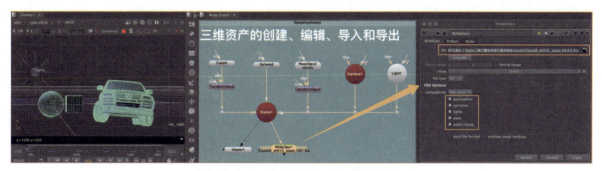

图8.16　使用WriteGeo节点将三维资产进行导出

> **注释**　由于场景中的Camera1节点和Light1节点含有关键帧动画信息，因此需要使用能够存储动画信息的fbx格式。如果仅导出三维场景中的模型资产，则可以使用.obj格式。

对于导出的三维资产，读者仍可以使用ReadGeo节点、Camera节点和Light节点的File标签页再将三维资产导入到Nuke三维引擎中以进行检查或使用，如图8.17所示。

图8.17　三维资产导入Nuke三维引擎以进行检查或使用

4. Nuke三维引擎的基本架构

Nuke三维引擎提供了新的制作思路与合成策略，数字合成师不仅可以使用二维图像作为三维几何体的材质贴图，而且也能够从三维场景中渲染输出场景作为二维合成的背景素材。下面将展示如何赋予几何体材质贴图并将其"转换"输出为二维图像。

01 不管是Nuke中内置的简单几何体节点还是ReadGeo节点都含有输入端,因此可以使用该输入端连接所要添加的材质贴图。

首先,鼠标指针停留在Node Graph面板中并按Tab键,在弹出的智能窗口中输入checkerboard字符以快速添加CheckerBoard2节点。

其次,将Cube4节点、Sphere4节点和ReadGeo4节点的输入端都连接至CheckerBoard2节点,以赋予棋盘格图像材质。

最后,查看3D视图,可以看到各几何体已显示所赋予的材质图像,如图8.18所示。

图8.18 三维场景中几何体赋予棋盘格图像材质

02 选中Scene3节点,鼠标指针停留在Viewer面板中并按Tab键以切换回2D视图。可以看到,虽然在3D视图中各几何体已显示所赋予的材质图像,但是在2D视图中仍未输出任何数据。因此,需要在三维场景中添加Camera节点,并将摄像机所"看到"的画面通过ScanlineRender节点"转化"为人眼所能看到的二维画面。

03 鼠标指针停留在Node Graph面板中并按Tab键,在弹出的智能窗口中输入camera字符以快速添加Camera8节点。打开Camera8节点的Properties面板,使用该节点基于Viewer面板的控制手柄适当调整摄像机的位置和角度,使场景中3个几何体同时呈现在摄像机的视野之内。

注释 在调节摄像机的位置和角度的过程中,读者也可以在Camera or light to look through in 3D view(以3D视图中的摄像机或灯光视野进行显示)下拉菜单中选择Camera8,此时Viewer面板中将直接显示Camera8摄像机视野的画面,从而便于摄像机在三维场景中的调度,如图8.19所示。

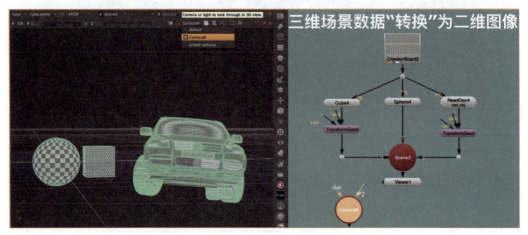

图8.19 开启以3D视图中的摄像机或灯光视野进行显示的功能

04 鼠标指针停留在Node Graph面板中并按Tab键，在弹出的智能窗口中输入scanlinerender字符以快速添加ScanlineRender1节点。ScanlineRender节点共有3个输入端，其中：

• obj/scn输入端用于连接几何体节点或Scene节点；

• cam输入端用于连接三维场景中的Camera节点，即在ScanlineRender节点的projection mode（投射模式）设置为render camera（渲染摄像机）时将该输入端的摄像机所"看到"的画面"转化"为人眼所能看到的二维画面；

• bg输入端用于连接二维图像。通常情况下，为了获得更多的合成操作空间，数字合成师不会直接将该输入端与背景合成素材进行连接。同时，为了确保渲染输出的画面尺寸在不同的Nuke工程文件中保持一致，该输入端需要连接控制画面尺寸的Reformat节点。

笔者需要将ScanlineRender1节点的obj/scn输入端与Scene3节点相连，将cam输入端与Camera8节点相连，将bg输入端与Reformat2节点相连。在本案例中，笔者假定画面尺寸为HD_1080 1920px×1080px，因此设置Reformat2节点的output format（输出尺寸）为HD_1080 1920×1080。

05 鼠标指针停留在Node Graph面板中并按Tab键以切换为2D视图模式，可以看到ScanlineRender节点已经将Camera节点所"看到"的信息渲染为二维图像。另外，为便于实时查看3D视图的操作与2D视图效果的输出，可以添加Viewer2节点并在Viewer面板中同时实时查看，如图8.20所示。

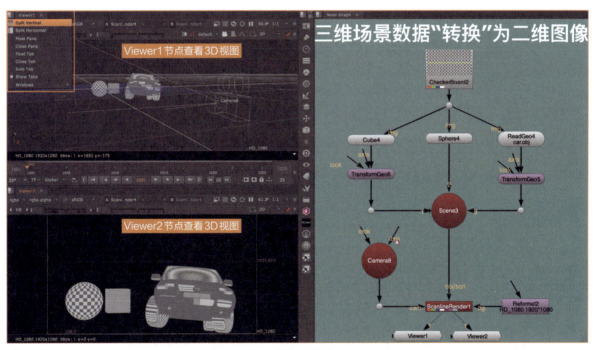

图8.20　三维场景渲染为二维画面

通过以上步骤，笔者已讲解了Nuke三维引擎基本架构的具体应用。相较于二维合成，Nuke三维引擎的流程与操作更为复杂，读者有必要理解和掌握Nuke三维引擎的基本架构，并将其作为合成过程中的常用模板。

Nuke三维引擎的基本架构（如图8.21所示）包括以下内容。

• **材质贴图**：表示二维图像与镜头序列，与二维合成息息相关。

• **三维几何体**：表示三维场景中的模型等资产，Nuke可以创建简单的几何体，例如卡片（Card）或球体（Sphere）等。同时，Nuke也可导入其他三维软件输出的格式的文件，例如obj格式文件或fbx格式文件等。

• **Scene节点**：用于连接同一场景中需要渲染的几何体、灯光和摄像机等三维对象。但是，如果场景中只含有一个三维元素，可以不使用该节点。

- **Camera节点**：可以使渲染节点从摄像机视角查看并输出场景。另外，使用fbx等格式还可以导入摄像机的各项属性。
- **ScanlineRender节点**：用于渲染输出场景，使三维场景数据"转换"为二维图像，如果没有该节点则无法渲染查看三维场景。

Nuke三维引擎基本架构的工程模板如图8.22所示。

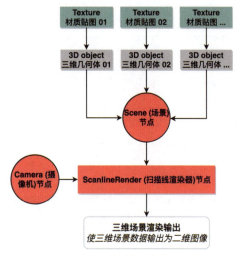
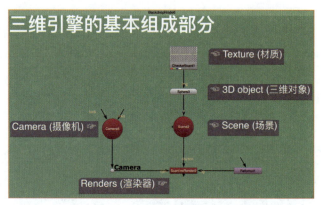

图8.21　Nuke三维引擎基本架构示意图　　　　图8.22　Nuke三维引擎基本架构工程模板

除此之外，也可以设定更为完整的Nuke三维引擎构架，例如添加Shader节点或Light节点等，如图8.23所示。

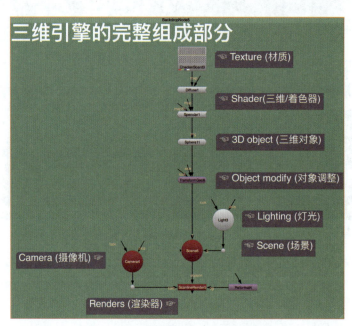

图8.23　Nuke三维引擎的完整架构工程模板

读者可以将以上Nuke三维引擎的基本架构进行输出存档以便后续合成制作时能够直接调用。

01 框选Node Graph面板中三维引擎的基本组成部分的相关节点，执行File>Export Comp Nodes...（输出合成节点）菜单命令，如图8.24所示。

图8.24　输出所选合成节点（或节点树）

02 在弹出的File Brower（文件浏览器）窗口中将输出存档的合成节点（或节点树）命名为Nuke 3D Engene Template.nk。此时，在指定的存储位置就生成了相对应的Nuke脚本文件，如图8.25所示。

图8.25　对输出存档的合成节点（或节点树）进行命名

注释　可使用Toolbar面板中的ToolSets（自定义工具集）将Nuke三维引擎的基本架构添加至节点工具栏以备后续合成使用。

5. 基于Nuke三维引擎进行2.5D灯光重设

基于Nuke三维引擎，不仅可以添加灯光类节点，还可以进行2.5D灯光重设。灯光重设是后期合成的补光技术，即无需返回灯光渲染流程而直接在合成软件中利用二维图像对三维场景中的光照信息进行调整，因此称之为2.5D灯光重设技术。

在2.5D灯光重设的过程中，首先ReLight（灯光重设）节点将获取含有法线层（Normal Pass）和点位置层（World Position Pass）的二维图像，然后基于Nuke三维引擎利用3D点光源对其进行灯光重设。2.5D灯光重设不仅绕过了重新返回三维部门进行重新渲染的流程，而且提供了一种快速且交互的方式对二维图像重新进行三维布光。下面进行具体讲解。

注释　对于三维分层合成而言，这里的二维图像主要是指颜色层（Beauty pass）、法线数据层（Normal Pass）和点位置层（World Position Pass），它们都是通过灯光渲染的方式获取的；对于实拍画面而言，则可以通过摄像机跟踪与反求生成场景点云来获取场景中的法线数据层和点位置层。

01 鼠标指针停留在Node Graph面板中并按R键以分别导入颜色层、法线数据层和点位置层。使用ShuffleCopy节点将以上3个通道进行合并，并使用LayerContactSheet1（通道阵列表）节点进行查看，如图8.26所示。
02 鼠标指针停留在Node Graph面板中并按Tab键，在弹出的智能窗口中输入relight字符，快速添加ReLight1节点，并将其color输入端连接至ShuffleCopy2节点的下游。打开ReLight1节点的Properties面板，在normal vectors（法线向量）和point positions（点位置）下拉菜单中分别选择normal（法线）和position（位置）选项，如图8.27所示。
03 鼠标指针停留在Node Graph面板中并按Tab键，在弹出的智能窗口中输入light字符添加Light节点。为了使三维场景中的灯光设置更为多样化，笔者添加了Light4节点、Light5节点和Light6节点。同时，使用Scene7节点将它们进行合并，并与ReLight1节点的lights输入端相连，如图8.28所示。

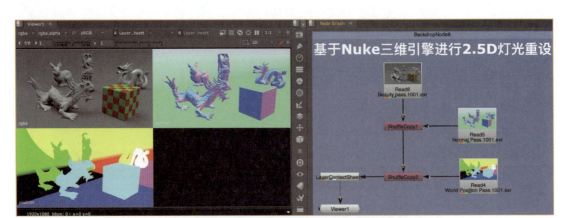

图8.26 导入并合并灯光重设所需的通道

图8.27 ReLight节点的参数设置

图8.28 在三维场景中添加灯光设置并与ReLight1节点相连

04 当ReLight1节点的lights输入端与Light节点相连后,ReLight1节点的左侧会自动生成cam输入端,因此笔者将在三维场景中添加摄像机,以将受Light节点影响的三维场景进行渲染输出。鼠标指针停留在Node Graph面板中并按Tab键,在弹出的智能窗口中输入camera字符即可快速添加Camera6节点,如图8.29所示。

05 除此之外,为了能够在2D视图中正常查看灯光重设后的输出效果,还需添加Shader的相关节点并与ReLight1节点相连。当ReLight1节点的cam(rws)输入端与Camera节点相连后,ReLight1节点的左侧还会自动生成metarial(材质)输入端,即用于连接Nuke中的Shader相关节点。鼠标指针停留在Node Graph面板中并按Tab键,在弹出的智能窗口中输入phong字符即可快速添加Phong1(冯氏材质)节点,如图8.30所示。

06 完成以上设置后,读者可以添加Viewer2节点,并在Viewer面板中同时查看3D视图的操作与2D视图效果的输出以进行重新布光或输出合成所需的数据层,如图8.31所示。

项目8 掌握Nuke中的三维引擎

图8.29 在三维场景中添加摄像机并与ReLight1节点相连

图8.30 添加Phong1节点

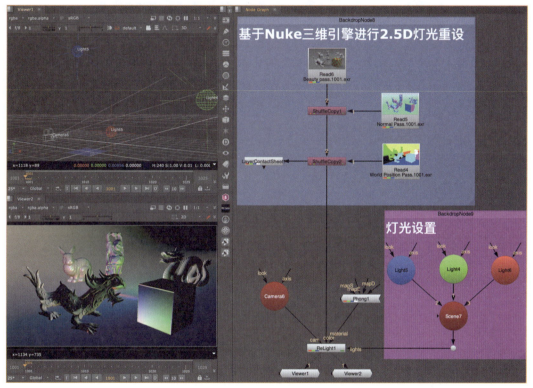

图8.31 基于Nuke三维引擎进行2.5D灯光重设

任务8-2 使用Sphere节点创建宇宙星球镜头几何体

从本任务开始将以宇宙星球镜头为例向读者展示Nuke三维引擎的具体应用。在本任务中，读者需要在Nuke三维引擎中创建本案例所需的球体几何体，并完成球体几何体在三维场景中大小和位置的调整以及材质图像的赋予。笔者将基于Nuke三维引擎基本架构完成镜头基本框架的搭建以及摄像机动画的创建。

扫码看视频

在本案例中，读者无需使用三维软件即可直接基于Nuke三维引擎完成几何体的创建、材质贴图的赋予、灯光与相机的布置和最终的渲染输出。下面将完成本案例中球体几何体的创建、调整和材质赋予。

01 打开/Project Files/class08_sh020_comp_Task02Start.nk文件，在该脚本文件中，笔者已经导入命名为texture 01、texture 02和texture 03的图像素材。鼠标指针停留在Node Graph面板中并按S键以打开Project Settings（工程设置）面

307

板，将frame range（帧区间）设置为1001～1050，将full size format（全尺寸格式）设置为HD_1080 1920px×1080px，如图8.32所示。

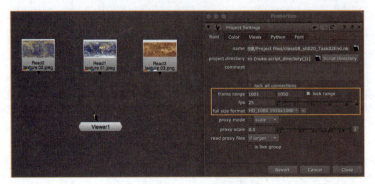

图8.32　素材导入与工程设置

02 鼠标指针停留在Node Graph面板中并按Tab键，在弹出的智能窗口中输入sphere字符即可快速添加Sphere1节点。同时，将Sphere1节点的img（材质图像）输入端连接至texture 01图像素材，如图8.33所示。

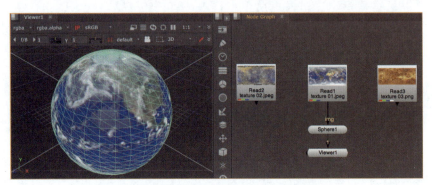

图8.33　添加Sphere1节点并连接至texture 01图像素材

03 为了能够查看三维场景的输出效果，将套用前面所搭建的Nuke三维引擎的基本架构。执行File＞Insert Comp Nodes...（植入合成节点）菜单命令，如图8.34所示。

图8.34　植入外部合成节点

04 框选Read1节点所连接的texture 01图像素材和Sphere1节点，并将它们替换至Nuke三维引擎的基本架构的分支节点树中。由于本案例的画面尺寸仍为HD_1080 1920px×1080px，因此无需更改Reformat1节点。选中ScanlineRender1节点并按1键以使Viewer面板中显示三维场景的输出效果，如图8.35所示。

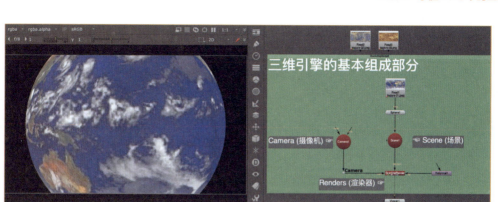

图8.35 查看ScanlineRender1节点的输出效果

05 可以看到，直接套用Nuke三维引擎的基本架构后，虽然ScanlineRender1节点能够渲染输出含有texture 01图像素材的球体画面，但是还需对其进行调整以满足本案例的制作要求。为便于实时查看3D视图的操作与2D视图效果的输出，笔者添加Viewer2节点，在Viewer面板左上角的视图拆分下拉菜单中选择Split Horizontal（水平拆分）选项，设置Viewer1面板中显示3D视图，Viewer2面板中显示2D视图，如图8.36所示。

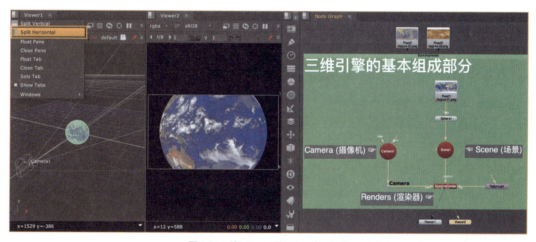

图8.36 将Viewer面板进行水平拆分

06 基于已搭建的Nuke三维引擎的基本架构，笔者将为texture 02和texture 03图像素材创建球体几何体并添加至Nuke脚本文件中。鼠标指针停留在Node Graph面板中并按Tab键，在弹出的智能窗口中输入sphere字符以快速添加Sphere2节点和Sphere3节点。将Sphere2节点的img输入端连接至texture 02图像素材，将Sphere3节点的img输入端连接至texture 03图像素材。然后，拖曳Scene1节点的2输入端和3输入端分别连接至Sphere2节点和Sphere3节点，如图8.37所示。

07 为突显运动视差（Motion Parallax）以获得更为强烈的立体效果，笔者将增大球体几何体的大小并适当拉开各个球体之间的距离。分别打开Sphere1节点、Sphere2节点和Sphere3节点的

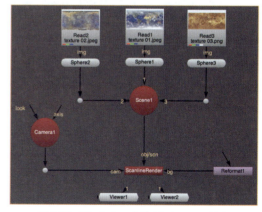

图8.37 添加Sphere2节点和Sphere3节点

Properties面板，设置uniform scale（统一尺寸）属性控件的参数值均为25。同时，结合Viewer面板中的2D视图与3D视图对球体几何体做位置调整，如图8.38所示。

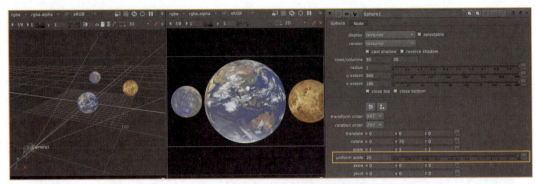

图8.38 调整球体几何体在三维场景中的位置

任务8-3 使用Light节点创建宇宙星球镜头灯光

在本任务中,笔者将使用Light节点为三维场景创建灯光效果。读者需要先掌握Nuke三维引擎中Light节点的使用方法与设置,然后能够使用Noise(噪波)节点并结合Sphere节点创建本案例所需的立体星空背景。

扫码看视频

1. Light节点创建与设置

得益于Nuke三维引擎的强大功能,笔者可以直接在Nuke中进行灯光布置,从而营造更为立体的画面效果。

01 打开/Project Files/class08_sh020_comp _Task03Start.nk文件,在该脚本文件中,笔者已经基于Nuke三维引擎的基本架构创建了宇宙星球场景。下面,将进行light1节点的创建与设置。首先,鼠标指针停留在Node Graph面板中并按Tab键,在弹出的智能窗口中输入Light字符即可快速添加Light1节点,将Light1节点连接至Scene1节点上;然后,打开Light1节点的Properties面板,保持light type(灯光类型)的设置为默认的point(点光源),调节intensity(灯光强度)属性控件的参数值为5.6;最后,调节Light1节点基于Viewer面板的控制手柄以获得较为理想的灯光效果,如图8.39所示。

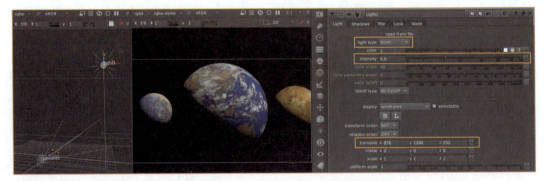

图8.39 添加和布置主光源Light1节点

> **注释** 同Camera节点一样,读者也可在Light1节点的Properties面板的File标签页中进行外部灯光数据的导入和使用,如图8.40所示。

图8.40 Light1节点的Properties面板的File标签页

02 为了增加细节以使星球的受光面与阴暗面的过渡更为自然,笔者将添加补光光源。首先,鼠标指针停留在Node Graph面板中并按Tab键,在弹出的智能窗口中再次输入light字符以快速添加Light2节点,并将其连接至Scene1节点;其次,打开Light2节点的Properties面板,保持light type的设置仍为默认的point,调节intensity属性控件的参数值为2.7;最后,调节Light2节点基于Viewer面板的控制手柄以获得较为理想的灯光效果,如图8.41所示。

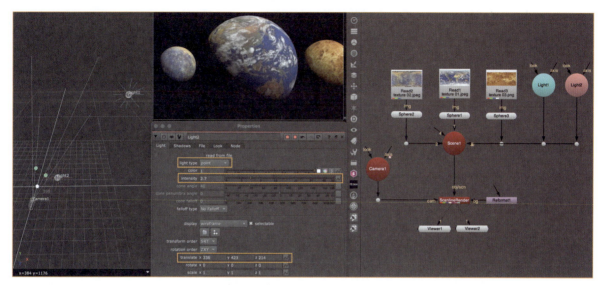

图8.41 添加和布置补光光源Light2节点

2. 使用Noise节点创建立体星空背景

在前面笔者已经创建了星球主体元素,下面将为星球创建星空背景。虽然可以使用二维的星空图像素材,但是为了获得更为真实的立体效果,需要基于Noise节点创建立体星空背景。

01 鼠标指针停留在Node Graph面板中并按Tab键,在弹出的智能窗口中输入noise字符即可快速添加Noise1节点。为了确保Noise1节点输出材质贴图的画面尺寸统一,需添加Reformat2节点并连接于Noise1节点的上游。打开Reformat2节点的Properties面板,设置output format(输出尺寸)为HD_1080 1920×1080,如图8.42所示。

图8.42 添加Noise1节点

02 Noise节点在数字合成中具有灵活而广泛的应用。在本案例中,需使用Noise1节点快速创建星空的画面效果。打开Noise1节点的Properties面板,调节x/y size(x/y大小)属性控件的参数值为2.04。另外,为减少画面中的噪点数量,突显若隐若现的宇宙星空画面效果,可调节gain和gamma属性控件的参数值分别为0.61和0.03,如图8.43所示。

03 目前,Noise1节点创建的星空背景仍为二维画面,为了获得立体效果,需将其作为材质图像赋予球体几何体。鼠标指针停留在Node Graph面板中并按Tab键,在弹出的智能窗口中输入sphere字符即可快速添加Sphere4节点。同时,将Sphere4点的img输入端连接至Noise1节点,拖曳Scene1节点的6输入端至Sphere4节点。相较于星球而言,星空背景离摄像机更远,因此打开Sphere4节点的Properties面板并设置uniform scale属性控件的参数值为200,如图8.44所示。

图8.43 使用Noise1节点创建星空画面

图8.44 添加Sphere4节点并赋予星空背景材质

04 为突显星空背景的纵深感,将在三维场景中创建更多的Sphere节点并赋予星空背景材质。首先,复制Sphere4节点,生成Sphere5节点、Sphere6节点和Sphere7节点,将新添加的Sphere节点的img输入端都连接至Noise1节点。然后,分别打开新添加的Sphere节点的Properties面板,依次设置其uniform scale属性控件的参数值为300、400和600,如图8.45所示。

05 查看渲染输出的二维画面,可以看到,虽然已添加了"多层"星空背景,但是在输出的二维画面中仅含3个星球元素。通过分析可以发现,之所以未渲染输出星空背景,是因为目前已添加的Light节点未将其"照亮"。考虑到目前笔者对已添加的Light节点的布光效果还较满意,因此将添加新的Light节点对背景星空进行单独布光。

鼠标指针停留在Node Graph面板中并按Tab键,在弹出的智能窗口中输入light字符即可快速添加Light3节点,并将其连接至Scene1节点;然后,打开Light3节点的Properties面板,保持light type的设置仍为默认的point,调节intensity属性控件的参数值为7.2;最后,调节Light1节点基于Viewer面板的控制手柄以获得较为理想的灯光效果,如图8.46所示。

图8.45 添加更多的Sphere节点以加大背景的纵深感

图8.46 添加新的Light节点并对背景星空进行单独布光

06 通过以上操作,笔者完成了宇宙星球在三维场景中的布光并为其添加了立体的星空背景,如图8.47所示。

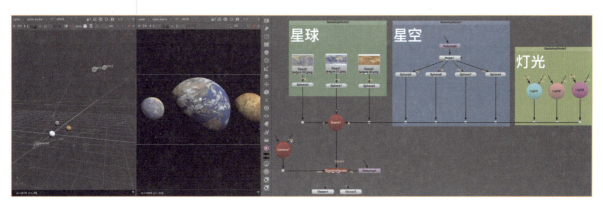

图8.47 完成宇宙星球的布光并为其添加立体星空背景

任务8-4 使用Camera节点和Axis节点创建动画

在本任务中,笔者将展示两种对三维场景创建镜头动画的方式。读者需要掌握使用Camera节点创建镜头动画的方法,还需要能够使用Axis节点对三维资产设置动画效果。

▶ 1. 使用Camera节点设置摄像机动画

在前面笔者已经在三维场景中创建并设置了镜头所需的星球、星空及灯光的三维资产。下面将对三维场景中的摄像机进行调度以创建相机动画。

01 单击时间线中的Go to start按钮 ▶│ 将时间线指针停留在第1001帧。打开Camera1节点的Properties面板，将时间线定位于1001帧。调节Camera1节点基于Viewer面板的控制手柄以获得较为理想的画面构图。单击translate属性控件右侧的Animation menu图标，并在弹出的下拉菜单中选择Set key选项以激活该属性控件的关键帧记录功能，如图8.48所示。

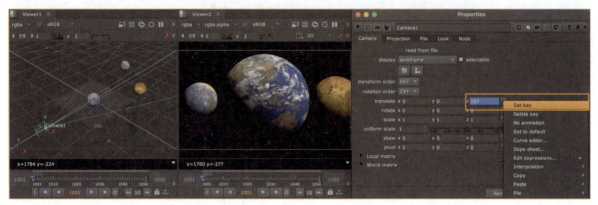

图8.48　设置摄像机动画

02 单击时间线中的Go to end按钮 ▶│ 将时间线指针停留在第1050帧，如图8.49所示。拖曳Camera1节点基于Viewer面板中的z轴控制手柄以获得具有推拉运动效果的摄像机动画。

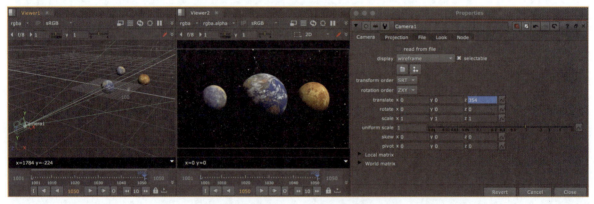

图8.49　添加关键帧，设置Camera节点动画

> **注释**　在Camera1节点的Properties面板中，笔者已对translate属性控件在1001帧设置了关键帧，由于该属性控件在1050帧发生了参数值的改变，因此Nuke会自动在1050帧添加关键帧。

03 另外，也可以在Curve Editor（曲线编辑器）面板中更改关键帧之间的插值方法，从而使动画更为平滑。鼠标指针停留在Curve Editor面板中并按F键使Camera1节点的动画曲线最大化显示。框选该动画曲线并单击鼠标右键，在弹出的菜单中选择Interpolation>Horizontal（水平）命令，使Curve Editor面板中所有关键帧锚点的切线手柄变为水平从而创建更为平滑的曲线，如图8.50所示。

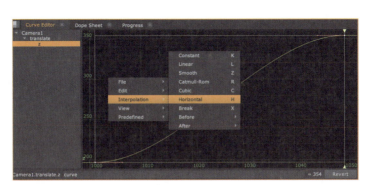

图8.50　平滑动画曲线

> **注释**　在Curve Editor面板中，Nuke提供了曲线的多种插值类型。具体的说明如图8.51所示。

Interpolation(插值)方式	快捷键	说明	图示	
Constant(恒定值)	K	对选定的关键帧锚点强行使用恒定值		
Linear(线性值)	L	在关键帧锚点之间使用线性插值，此时关键帧及其之间的直线上产生急剧变化，关键帧锚点的切线手柄呈现为直线		
Smooth(平滑)	Z	平滑关键帧锚点之间的插值方法。如果所选点沿着y轴位于这两个关键帧之间，则将切线的斜率设置为等于左侧关键帧和右侧关键帧之间的斜率；如果所选点不在这些关键帧之间，并且值大于或小于两个关键帧，则将切线的斜率设为水平。这样可以确保结果曲线永远不会超过关键帧值		
Catmull-Rom	R	将切线的斜率设置为等于左侧关键帧锚点和右侧关键帧锚点之间的斜率，而不管所选点位于何处		
Cubic(三次插值)	C	设置斜率，使二阶导数连续，从而使曲线平滑		
Horizontal(水平)	H	使关键帧锚点的切线手柄呈现为水平，从而创建趋于该关键帧锚点呈递减速率的平滑曲线的插值算法		
Break(断裂)	X	关键帧锚点曲线的控件手柄断裂分开从而实现单边调整曲线的插值算法，可以调整彼此独立的选定关键帧锚点的两个切线		

图8.51　曲线插值类型及其快捷键

2. 使用Axis节点设置动画

Axis节点可以在Nuke三维引擎中创建"父子控制关系"。例如，当Axis节点作为场景中其他物体的父对象时，该节点可具有控制整个场景的功能。读者仅需对父对象Axis节点进行移动、旋转或缩放即可实现场景中所有子对象的移动、旋转或缩放。

下面将通过Axis节点实现对三维场景中的星球、星空及灯光等三维资产的操控。

01 当Axis节点作为父对象时，需要将其axis输入端连接至三维场景中的各子对象。但是，无法直接拖曳Axis节点的axis输入端至三维场景中的Card节点或Sphere节点上。因此，笔者还需为三维场景中的各子对象添加TransformGeo节点，该节点含有axis输入端。

鼠标指针停留在Node Graph面板中并按Tab键，在弹出的智能窗口中输入axis字符即可快速添加Axis1节点；然后，选中Sphere2节点并按Tab键，在弹出的智能窗口中输入transformgeo字符即可快速在Sphere2节点的下游添加TransformGeo1节点；最后，拖曳子对象TransformGeo1节点的axis输入端至Axis1节点的axis输入端。以此类推，为三维场景中的各子对象均添加TransformGeo节点，并将其axis输入端拖曳至Axis1节点的axis输入端，如图8.52所示。

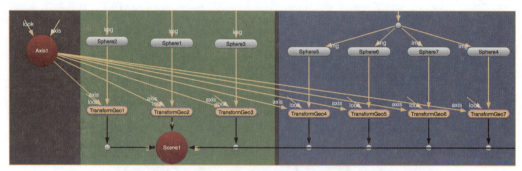

图8.52 添加Axis节点和TransformGeo节点实现父子关系

02 同Camera节点一样，Axis节点也含有translate、rotate和scale等属性控件，并且各属性控件均可设置关键帧动画。单击时间线中的Go to start按钮，将时间线指针停留在第1001帧，打开Axis1节点的Properties面板，调节Axis1节点基于Viewer面板的控制手柄以获得较为理想的画面构图。分别单击translate属性控件和rotate属性控件右侧的Animation menu图标，并在弹出的菜单中选择Set key选项以激活该属性控件的关键帧记录功能，如图8.53所示。

图8.53 调节Axis1节点的控制手柄

03 单击时间线中的Go to end按钮，将时间线指针停留在第1050帧。拖曳Axis1节点基于Viewer面板中的控制手柄以获得具有推拉运动效果的摄像机动画，如图8.54所示。

图8.54 添加关键帧，设置Axis节点动画

注释 可以通过以下方式调整Viewer面板控制手柄的显示大小。鼠标指针停留在Node Graph面板中并按Shift+S快捷

键以打开 Preferences 面板，选择 Viewer Handles（控制手柄显示）选项，并调节 icon size（图标大小）属性控件的参数值，如图 8.55 所示。

图 8.55　调整 Viewer 面板控制手柄的显示大小

知识拓展：使用 ZDefocus 节点创建景深效果

在 Nuke 中，使用 ZDefocus（Z 轴散焦）节点可以根据深度通道创建相机散焦以模拟景深模糊效果。在数字合成中，深度通道既可以由三维软件渲染输出，也可以基于 Nuke 三维引擎创建生成。在前面笔者创建宇宙星球是基于 Nuke 三维引擎的，因此可以结合场景的深度通道并使用 ZDefocus 节点创建镜头的景深模糊效果。

扫码看视频

> 注释　景深模糊即 DOF，其英文全称为 Depth of Field。

01　打开 Project Files/class08_comp _PerksStart.nk 文件，在 Viewer 面板左上角的 Channels 下拉菜单中选择 depth 通道，此时 Viewer 面板显示为宇宙星球镜头场景深度通道，可适当调节 gamma 水平滑条以使该深度通道夸张显示，如图 8.56 所示。

图 8.56　切换并查看深度通道

02　鼠标指针停留在 Node Graph 面板中并按 Tab 键，在弹出的智能窗口中输入 zdefocus 字符即可快速添加 ZDefocus1

节点。将新添加的 ZDefocus1 节点连接于 ScanlineRender1 节点的下游。打开 ZDefocus1 节点的 Properties 面板，默认设置下该节点已开启 GPU 加速，如图 8.57 所示。

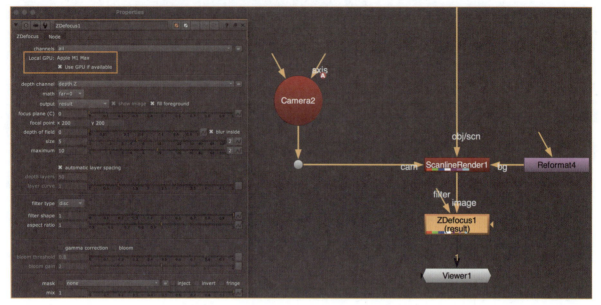

图 8.57　添加 ZDefocus1 节点

> **注释**　从 ScanlineRender1 节点的节点图标可以了解到，该节点在将 3D 视图渲染为 2D 视图的过程中生成了场景的场景深度通道，如图 8.58 所示。

图 8.58　ScanlineRender1 节点可生成场景的场景深度通道

03 打开 ZDefocus1 节点的 Properties 面板，拖曳 ZDefocus1 节点基于 Viewer 面板中的 focal_point（焦点）至镜头画面中的地球之上以初步设置地球为对焦点，如图 8.59 所示。

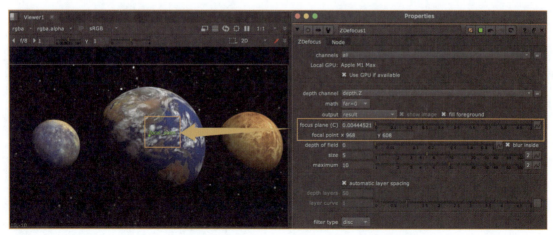

图 8.59　拖曳 Viewer 面板中的 focal_point 以初步设置镜头的对焦点

04 在本案例中，由于场景深度通道直接来源于Nuke三维引擎，因此可以将ZDefocus1节点的深度通道计算模式设置为默认的far=0，即深度通道值为1/距离，如图8.60所示，该参数值呈现为从接近相机的正值减小到无穷远处的零值。在math（数学运算）弹出菜单中选择depth（深度通道）选项。

图8.60　深度通道计算模式设置为depth（深度通道）

注释　默认情况下，Nuke和RenderMan渲染器生成的深度通道都兼容far=0计算模式。ZDefocus节点之所以提供多种深度通道的数学运算模式是因为各软件对于计算摄像机与物体之间的深度通道存有差异。有些软件使用较高的值表示更远的距离，而有些软件则表示离摄像机更近。例如，默认设置下Arnold渲染器使用远白近黑的模式，在深度通道计算过程中，没有前景遮挡的空间渲染器默认为无限远，所以其参数值为1。因此，在Nuke中使用ZDefocus节点创建景深效果时，需要将math属性控件设置为far=1。

05 为便于查看对焦情况，笔者将ZDefocus1节点的输出模式切换为focal plane setup（焦平面设置）以使深度通道信息以RGB通道进行可视化显示。在output（输出）的弹出菜单中选择focal plane setup选项，此时Viewer面板显示为红蓝图像，如图8.61所示。

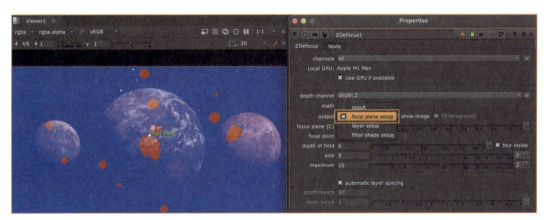

图8.61　切换focal plane setup显示模式

06 默认设置下，focal plane setup显示模式呈现红、绿和蓝3种颜色，其中：
- 红色表示前景虚焦；
- 绿色表示对焦；
- 蓝色表示远景失焦。

因此，笔者将适量调节ZDefocus1节点中的depth of field（景深）属性控件的参数值以使镜头画面中的地球呈现为绿色，如图8.62所示。

07 完成焦平面设置后，再次在output的弹出菜单中选择result模式，此时镜头画面中的前景虚焦与背景失焦的效果仍不明显。为了使读者能够更加明显地看到画面效果，笔者将size属性控件的参数值增强为30。同时，调节maximum（最大值）属性控件的参数值为15，以确保无论场景中的几何体离相机多远都不会产生大于该参数值的景深模糊效

果，从而有效提高ZDefocus节点的计算处理速度，如图8.63所示。

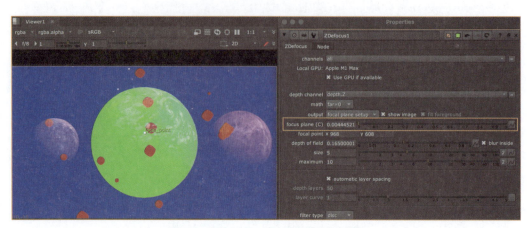

图8.62　调节depth of field属性控件的参数值

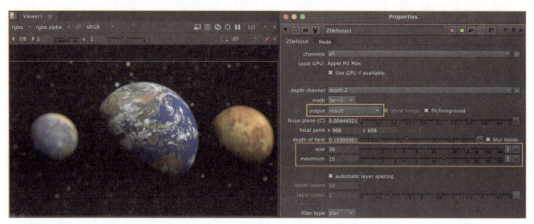

图8.63　使用ZDefocus节点创建景深模糊效果

> **注释**　读者也可将ZDefocus节点的filter输入端连接到自定义图像从而创建自定义焦外光斑。在filter type（滤镜类型）的弹出菜单中选择image（图像）选项，依次将filter输入端连接到./Iris_Backlight.png和./Iris_Petagon.png，即可生成圆形和五边形的焦外光斑，如图8.64所示。

图8.64　自定义焦外光斑形状

通过本项目的讲解，相信读者已经对Nuke三维引擎有了一定的了解。希望读者能够概述Nuke三维引擎的基本原理与应用场景，归纳并总结Nuke三维引擎的基本构架与构成节点。更希望读者在今后的数字合成制作的过程中，

能够对Nuke三维引擎进行灵活应用并举一反三。

索引　本项目新增节点列表及其说明

Axis节点：使用该节点可以在Nuke三维引擎中创建"父子控制关系"。例如，当Axis节点作为场景中其他物体的父对象时，通过该节点即可具有控制整个场景的功能。数字合成师仅需对父对象Axis节点进行移动、旋转或缩放即可实现场景中所有子对象的移动、旋转或缩放。

Card节点：该节点为卡片几何体节点，使用该节点可以在Nuke三维场景中快速创建卡片几何体以用于进行简单模型的创建或摄像机投影。Card节点还支持纹理或材质贴图的赋予与映射。

Cube节点：该节点为立方体几何体节点，使用该节点可以在Nuke三维场景中快速创建立方体几何体以用于进行简单模型的创建或摄像机投影。Cube节点还支持纹理或材质贴图的赋予与映射。

CameraTracker（摄像机跟踪）节点：该节点为NukeX和Nuke Studio内置的三维摄像机跟踪节点，使用该节点可进行简单镜头的反求与三维场景的创建。

CameraTrackerPointCloud（摄像机跟踪点云）节点：该节点为CameraTracker节点在创建场景过程中生成的点云节点。在实际制作过程中也可使用PointCloudGenerator（点云生成器）节点进行替代。

Cylinder（圆柱体）节点：该节点为圆柱体几何体节点，使用该节点可以在Nuke三维场景中快速创建圆柱体几何体以用于进行简单模型的创建或摄像机投影。Cylinder节点还支持纹理或材质贴图的赋予与映射。

Noise节点：该节点在数字合成中具有灵活而广泛的应用，可创建多种类型的噪波图像以用于数字合成中的图像素材的生成或合成通道的创建。

MergeGeo节点：该节点可将场景中的多个几何体进行合并。

Phong（冯氏材质）节点：该节点为Nuke内置的材质节点。

PointCloudGenerator（点云生成器）节点：结合序列帧与相机，使用该节点可创建较为精准的场景点云数据信息。根据该节点创建的点云信息，数字合成师可进行三维场景的精准定位。

ReadGeo节点：与Read节点用于读取二维图像素材不同的是，该节点用于读取三维资产。

ReLight节点：基于Nuke三维引擎，不仅可以添加灯光类节点，而且可以进行2.5D灯光重设。该节点是进行2.5D灯光重设的核心节点。

Scene节点：该节点用于连接同一场景中需要渲染的几何体、灯光和摄像机等三维对象。但是，如果场景中只有一个三维元素，就可以不使用该节点。

ScanlineRender节点：该节点用于渲染输出场景，使三维场景数据"转换"为二维图像，如果没有该节点则无法渲染查看三维场景。

Sphere节点：该节点为球体几何体节点，使用该节点可以在Nuke三维场景中快速创建球体几何体以用于进行简单模型的创建或摄像机投影。Sphere节点还支持纹理或材质贴图的赋予与映射。

TransformGeo节点：与Transform节点用于对二维图像进行位移变换不同的是，该节点用于对三维场景中的三维资产进行位移变换。

WriteGeo节点：与Write节点用于渲染输出二维图像不同的是，该节点用于对三维场景中的三维资产进行输出。

ZDefocus节点：该节点可以根据深度通道创建相机散焦以模拟景深模糊效果。

项目 9

三维摄像机跟踪与镜头稳定

[知识目标]

- 概述三维摄像机跟踪的原理与步骤
- 概述镜头畸变的原因并列举镜头畸变的类型
- 归纳并总结场景地面校正与反求数据优化的方法
- 归纳并总结测试物体添加与跟踪结果检查的方法
- 概述使用三维摄像机跟踪数据进行镜头稳定的步骤

[技能目标]

- 掌握摄像机跟踪三步骤：跟踪、反求和创建
- 镜头畸变的去除与添加
- 完成场景地面的校正与反求数据的优化
- 使用点云生成器节点创建点云和场景 Mesh
- 导出摄像机数据和三维场景到 Maya 三维软件中
- 掌握使用三维摄像机跟踪数据进行镜头稳定的方法

项目陈述

在本项目中，读者要能够概述三维摄像机跟踪的原理与步骤，能够说出三维摄像机跟踪过程中镜头畸变处理的必要性与重要性，能够掌握摄像机跟踪的跟踪、反求和创建3个步骤；然后，要能够归纳并总结三维摄像机跟踪过程中场景地面的校正、反求数据的优化、测试物体的添加和跟踪结果的检查等的方法与流程；最后，要能够使用Point-CloudGenerator（点云生成器）节点创建点云和场景Mesh，能够掌握摄像机数据和三维场景导出到Maya三维软件中的方法，并能够使用三维摄像机跟踪数据进行镜头稳定。

四两拨千斤：三维摄像机跟踪与镜头稳定

电影中的实拍镜头画面是由真实的摄像机拍摄而成的，而三维渲染的CGI画面则是由三维软件中的虚拟摄像机在三维场景中"拍摄"而来，这里的"拍摄"即是将三维场景中虚拟摄像机所看到视野信息转化为我们人眼能够看到的二维图像。摄像机反求就是通过分析实拍镜头画面中跟踪特征点的运动信息，利用透视原理反求出真实摄像机的运动轨迹和镜头参数等信息，并在三维场景中创建与之一致的虚拟摄像机。因此，摄像机反求也可理解为摄像机及其三维空间的数字还原。

扫码看视频

跟踪或运动匹配大致可分为二维跟踪和三维跟踪。在二维跟踪中，主要包括单点跟踪（One Point Tracking）、多点跟踪（Multi-Points Tracking）和平面跟踪（Planar Tracking）。在三维跟踪中，主要包括固定机位的跟踪（Fixed Camera Tracking）、三维摄像机跟踪（Camera Tracking）、物体跟踪（Object Tracking）和动作捕捉（Motion Capture）等，如图9.1所示。在本项目中主要分享三维跟踪中的三维摄像机跟踪。

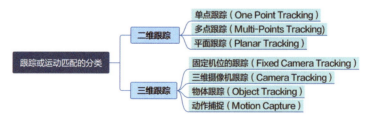

图9.1 视效制作中跟踪或运动匹配的大致分类

在Nuke中，使用CameraTracker（摄像机跟踪）节点可以提取实拍镜头画面中摄像机的位置和运动等信息。在摄像机反求过程中，CameraTracker节点首先添加大量自动生成或手动添加的跟踪特征点，然后对这些不共面的跟踪特征点进行运动视差（Motion Parallax）运算以提取摄像机在每一帧中的位置、旋转和视野等属性参数信息。基于海量跟踪特征点所形成的点云数据，CameraTracker节点能够准确地反求出摄像机信息。

> **注释** 所谓运动视差是指摄像机在改变位置的情况下，摄像机视野内不同距离的物体在运动方向和速度上具有明显的差异性。例如，当我们把头快速转向左侧或右侧时，可以感受到距离我们越近的物体的运动速度越快，距离我们越远的物体的运动速度越慢。摄像机跟踪技术正是基于这种现象反求出场景中的物体与摄像机之间的距离、拍摄场景布局和拍摄相机运动信息。笔者在项目5中也提到了运动视差的概念和应用，读者可以查阅并进行详细学习。

在视效制作中，一旦获得虚拟相机和场景信息就可以将制作好的三维模型、三维角色、三维特效和数字绘景等数字资产添加到实拍镜头画面中，并且达到看起来像是由同一摄像机，在同一场景中"拍摄"而成的效果。随着虚拟制作和机械手臂等新技术的不断成熟，摄像机跟踪技术正逐步边缘化。但是，作为数字合成师而言，还是有必要掌握一

定的三维摄像机跟踪技术的，因为三维摄像机跟踪技术与三维摄像机投影、镜头稳定处理等技术紧密关联。

任务9-1 摄像机跟踪三步骤：跟踪、反求和创建

在本任务中，读者要能够基于前面所获得的去畸变镜头，使用CameraTracker节点，按照跟踪、反求和创建3个基本步骤完成实拍镜头的摄像机跟踪反求计算。

扫码看视频

1. 跟踪

同二维跟踪一样，三维摄像机跟踪也需要基于海量的跟踪点信息进行虚拟摄像机反求与场景创建。虽然三维跟踪与二维跟踪相比更为复杂，但是可以大致将其分为跟踪、反求和创建3个步骤。

所谓跟踪（Track），即为跟踪点运动处理，NukeX和Nuke Studio中的CameraTracker节点对跟踪镜头的所有帧进行检测，并根据图像的差异或跟踪标记点自动查找可用于镜头三维跟踪反求的有效跟踪点。但是，有些跟踪点需要手动添加。下面将演示如何使用CameraTracker节点对去畸变镜头进行跟踪处理。

> 注释 对于难度较高的镜头，在跟踪环节往往需要手动添加跟踪点。在选择与添加跟踪点的过程中，需尽可能多地在画面的前景、中景和背景区域布局手动添加跟踪点，这样有利于相机反求和场景创建。

01 打开Class09/Class09_Task02/Project Files/class09_sh010_tracking_Task02Start.nk文件。在该脚本文件中，笔者已经导入了去畸变镜头class09_sh010_UD.####.exr。鼠标指针停留在Node Graph面板中并按Tab键，在弹出的智能窗口中输入cameratracker字符即可快速添加CameraTracker1节点，并将其Source（素材来源）输入端连接于去畸变镜头的下游。打开CameraTracker1节点的Properties面板，可以看到该面板稍显复杂，笔者对其进行简单介绍。

- CameraTracker（摄像机跟踪）标签页：用于自定义设置跟踪画面区域和帧区间、镜头焦距参数、镜头畸变信息、传感器尺寸预设，以及处理跟踪、反求和创建的相关属性控件。
- UserTracks（手动跟踪）标签页：用于在跟踪环节进行手动跟踪点的添加、删除、导入和输出等操作。
- AutoTracks（自动跟踪）标签页：用于跟踪数据的优化处理。
- Settings（设置）标签页：用于设置跟踪特征点、跟踪设置、反求设置和显示偏好设置等。

02 由于本案例较为简单，因此在进行跟踪运算之前仅对Settings标签页进行设置。将CameraTracker1节点的Properties面板切换到Settings标签页，设置Number of Features（跟踪特征点数量）属性控件的参数值为300，勾选Preview Features（跟踪特征点预览）选项以在跟踪画面中显示跟踪特征点的相关信息，如图9.2所示。

图9.2 跟踪前的设置

03 完成以上设置后即可进行跟踪运算。将CameraTracker1节点的Properties面板切换到CameraTracker标签页，单击Analysis（分析）属性控件区中的Track（跟踪）按钮，开始执行跟踪运算，如图9.3所示。

图9.3 执行跟踪运算

> **注释** 如果跟踪镜头含有自身运动的画面元素，则需要在进行跟踪运算处理之前对含有自身运算的画面元素进行屏蔽。读者可以查阅本项目的"知识拓展：使用三维摄像机跟踪数据进行镜头稳定处理"的内容进行详细学习。

2. 反求

所谓反求（Solve），即对拍摄该镜头的摄像机的运动轨迹和拍摄场景的空间布置进行反求。NukeX 和 Nuke Studio 中的CameraTracker节点基于海量跟踪点的运动信息，对跟踪精度不高的跟踪点进行删除。同时，基于大量跟踪点的运动视差信息，CameraTracker节点能够估算出摄像机的运动轨迹和跟踪点在场景中的空间位置。下面将对跟踪运算的结果进行反求。

01 打开CameraTracker1节点的Properties面板，单击Analysis属性控件区中的Solve按钮，开始执行反求运算，如图9.4所示。完成反求运算后，此时CameraTracker1节点已经拥有了摄像机运动轨迹的关键帧动画信息。

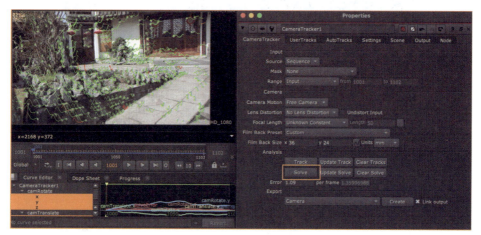

图9.4 执行反求运算

02 在跟踪运算阶段，所有的跟踪点轨迹都呈现为黄色。但是，在完成反求运算后，绝大部分的跟踪点轨迹都变成了绿色，少部分的跟踪点轨迹变成了红色和黄色，如图9.5所示。

- 绿色的跟踪点轨迹：表示这些跟踪点有效地参与了反求运算。
- 黄色的跟踪点轨迹：表示这些跟踪点未参与反求运算。
- 红色的跟踪点轨迹：表示这些跟踪点因无法与绝大多数的跟踪点保持相同的运动规律而在反求运算过程中被丢弃。

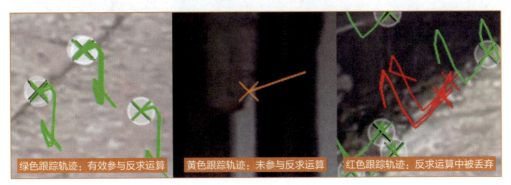

图9.5　跟踪点轨迹的颜色及其含义

03 此时，可以通过查看Analysis属性控件区中的Error（误差）属性控件评估反求的精度。一般而言，Error的参数值越低，反求运算的精度就越高。另外，读者也可将Viewer面板切换为3D视图来查看反求运算所生成的点云场景信息，如图9.6所示。

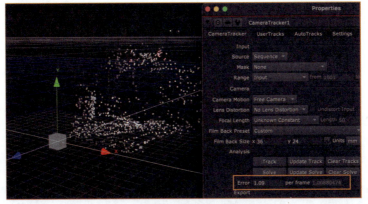

图9.6　评估反求精度并查看点云场景

3. 创建

所谓创建（Create），是根据反求运算的结果创建虚拟相机和三维场景。对于NukeX和Nuke Studio中的CameraTracker节点而言，读者可将创建理解为跟踪数据的节点化，即创建多个与跟踪相关的节点组，如创建摄像机组、创建场景、创建点云和创建卡片等。下面将对反求运算结果进行创建。

> **注释**　①如果跟踪镜头对三维场景的地平面要求较高，则需在创建之前完成场景地平面的校正。读者可以查阅任务9-2中的场景地平面校正的内容进行详细学习。②为了获得更加精准的反求结果，可以在创建之前进行反求数据的优化。读者可以查阅任务9-2中的反求数据优化的内容进行详细学习。

01 打开CameraTracker1节点的Properties面板,在Export(输出)弹出菜单中选择Scene(场景)选项,单击Create按钮,此时CameraTracker1节点将在Node Graph面板中自动生成Camera1节点、Scene1节点和CameraTrackerPointCloud1(摄像机跟踪点云)节点等,如图9.7所示。

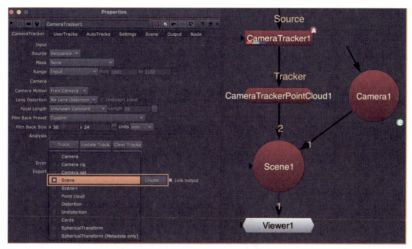

图9.7 CameraTracker1节点创建场景资产

注释 ①Scene选项基本能够满足日常制作所需。相较于Scene选项,Scene+选项可在创建过程中多生成一个ScanlineRender节点和一个LensDistortion节点,如图9.8所示。②同二维跟踪数据的创建过程一样,CameraTracker节点在摄像机创建过程中也可选择烘焙或链接模式。
- 在创建过程中,如果Link output属性控件处于开启状态,则表示创建生成的Camera节点将与CameraTracker节点存在链接关系,CameraTracker节点的调整或更新将会影响新创建的Camera节点;
- 在创建过程中,如果Link output属性控件处于关闭状态,则表示创建生成的Camera节点与CameraTracker节点是烘焙关系,CameraTracker节点的调整或更新不会影响新创建的Camera节点。

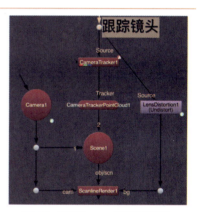

图9.8 使用Scene+选项进行创建

02 将Viewer面板切换为3D视图显示模式即可看到CameraTracker1节点所创建生成的虚拟摄像机与三维点云场景,如图9.9所示。

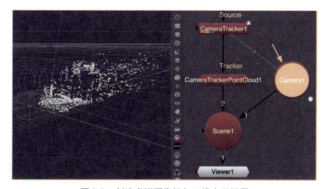

图9.9 创建虚拟摄像机与三维点云场景

任务9-2 场景地平面校正与反求数据优化

在本任务中，读者要能够在创建三维场景之前完成三维点云场景的地平面的校正，使之与3D视图坐标平面保持匹配，从而便于后续三维资产的添加与处理。同时，读者还需掌握优化反求数据的方法，从而提高CameraTracker节点的计算精度。

扫码看视频

1. 校正场景地平面

三维摄像机跟踪是实现三维CGI元素与实拍镜头运动匹配的关键技术。在三维软件中，不管是模型的创建、动画的制作，还是特效的解算，一般都基于三维坐标平面而开展。因此，为了使三维坐标平面中的地平面与实拍画面中的地面保持匹配，有必要在创建虚拟摄像机和三维场景前完成场景地平面的校正。

> **注释** 实拍画面中的地面也可理解为桌面、墙面等与水平地面相关的具有参考价值的平面。

虽然笔者在前面已经创建生成了虚拟摄像机与三维点云场景，但是将3D视图切换为右视图后可以看到：三维点云场景中的地平面未与ZX坐标平面保持匹配，如图9.10所示。

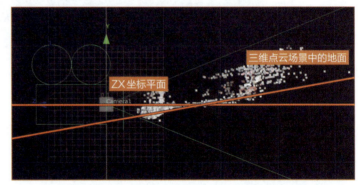

图9.10　三维点云场景中的地平面未与ZX坐标平面保持匹配

01 下面将基于CameraTracker节点进行场景地平面的校正。打开CameraTracker1节点的Properties面板，按住Shift键不放的同时选择多个实拍画面中处于地面上的绿色跟踪点。读者可以随机挑选序列帧中的多帧画面进行选取，如图9.11所示。

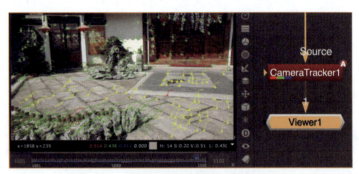

图9.11　选取实拍画面中处于地面上的绿色跟踪点

02 鼠标指针停留在Viewer面板中并单击鼠标右键，在弹出的菜单中选择ground plane（地平面）>set to selected（设置为选取的）命令，将实拍画面中处于地面上所选取的跟踪点设置为反求创建的三维场景的地平面，如图9.12所示。

03 再次查看3D视图可以看到，三维点云场景的地平面已经与坐标轴保持匹配。此时，如果将三维资产放置于3D视图的坐标轴上就意味着该三维元素也将同样放置于实拍画面的地面上，如图9.13所示。

图9.12　将所选的跟踪点设置为地平面

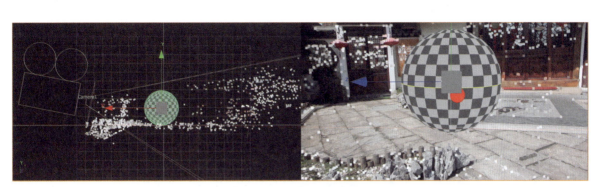

图9.13 完成场地平面校正

▶ 2. 优化反求数据

三维摄像机反求结果的优劣与自动跟踪点或手动跟踪点的精度息息相关。因此，为提高反求结果的精度，可以在创建之前对反求结果进行优化。在CameraTracker节点的Properties面板的AutoTracks标签页，读者不仅可以查看Solve Error（反求误差）属性控件的参数值，而且也可以结合并对照曲线列表窗口（Curve List Window）依次调节Min Length（最小长度）、Max Track Error（最大跟踪误差）和Max Error（最大误差）属性控件的参数值以实现反求数据的优化。下面将进行详细说明。

01 将CameraTracker节点的Properties面板切换至AutoTracks标签页，可以看到，目前本案例的Solve Error属性控件的参数值为1.09，如图9.14所示。

图9.14 反求优化前Solve Error属性控件的参数值

> **注释** ①相对而言，如果Solve Error属性控件的参数值为1.09，就已经是精度较高的反求结果了。②AutoTracks标签页中的Solve Error属性控件与CameraTracker标签页中的Error属性控件完全一致，如图9.15所示。

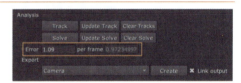

图9.15 CameraTracker标签页中的Error属性控件

02 在AutoTracks标签页中，可调的属性控件仅为Min Length、Max Track Error和Max Error。笔者将首先优化Min Length属性控件。这里的长度是指在跟踪阶段跟踪特征点的跟踪轨迹的长度。一般而言，如果跟踪特征点的跟踪轨迹越长，就说明该跟踪点具有较丰富的跟踪信息。因此，适当提高Min Length属性控件的参数值有利于跟踪反求数据的优化。在曲线列表窗口中，与Min Length属性控件相对应的曲线为track len-min（最小跟踪长度）曲线。

03 结合Ctrl/Cmd键分别选中曲线列表窗口中的track len-min曲线和Min Length曲线。然后，鼠标指针停留于曲线列表窗口中并按F键，使两条曲线在列表窗口中最大化显示。调节Min Length属性控件的参数值为4，如图9.16所示。

> **注释** 虽然Min Length属性控件的参数值越大越好，但是过多地屏蔽跟踪特征点反而会降低跟踪反求的精度。

04 下面再对Max Track Error属性控件进行优化。在曲线列表窗口中，与Max Track Error属性控件相对应的曲线为error-rms（均方根重投影误差）曲线。首先，结合Ctrl/Cmd键分别选中Curve List Window中的Max Track Error曲线和error-rms曲线；然后，鼠标指针停留于曲线列表窗口中并按F键，使两条曲线在列表窗口中最大化显示；最后，调节Max Track Error属性控件的参数值为1.6，如图9.17所示。

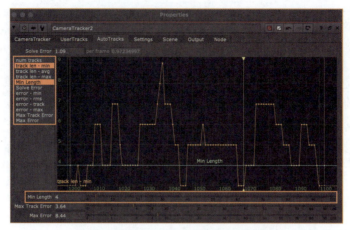

图9.16　调节 Min Length 属性控件的参数值

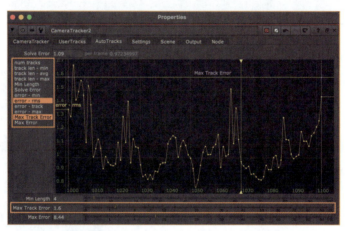

图9.17　调节 Max Track Error 属性控件的参数值

05 接下来再对 Max Error 属性控件进行优化。在曲线列表窗口中，与 Max Error 属性控件相对应的曲线为 error-max（误差最大值）曲线。首先，结合 Ctrl/Cmd 键分别选中曲线列表窗口中的 Max Error（最大误差）曲线和 error-max（误差最大值）曲线；然后，鼠标指针停留于曲线列表窗口中并按 F 键，让两条曲线在列表窗口中最大化显示；最后，调节 Max Error 属性控件的参数值为 7.6，如图9.18所示。

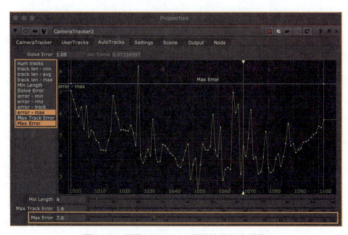

图9.18　调节 Max Error 属性控件的参数值

06 通过以上设置，笔者完成了对Min Length、Max Track Error和Max Error属性控件的优化调节。下面，将执行反求优化运算。如果需要对反求所得虚拟摄像机的焦距、位置和旋转这3个参数同时进行优化，则可以分别选中Refinement（优化）面板中的Focal Length（焦距长度）、Position（摄像机位置）和Rotation（摄像机旋转）属性控件，如图9.19所示。

图9.19　对Focal Length、Position和Rotation属性控件进行优化

然后，单击Refine Solve（反求优化）按钮以完成反求优化运算，此时Solve Error属性控件的参数值为1.08。

最后，分别单击AutoTracks标签页中的Delete Unsolved（删除未参与反求运算的跟踪点）和Delete Rejected（删除反求运算中被丢弃的跟踪点）按钮，此时Solve Error属性控件的参数值已经降为0.93，如图9.20所示。

图9.20　完成本案例的反求优化

> **注释**　由于本案例中的跟踪特征点基本上都来源于自动跟踪，因此在反求优化的过程中无需删除自动跟踪特征点。

任务9-3　使用PointCloudGenerator节点创建点云和场景Mesh

在本任务中，读者要能够基于实拍序列帧和反求获得的虚拟相机数据，使用PointCloudGenerator（点云生成器）节点创建更为密集的场景点云。同时，读者还需掌握在NukeX中使用密集点云创建二维图像素材的多边形网格的方法。

扫码看视频

▶ 1. 创建密集点云

虽然在三维摄像机跟踪的创建阶段CameraTracker节点也能够生成CameraTrackerPointCloud节点，但是该点云较为简单，不便于为在三维场景中添加跟踪测试物体或三维资产提供较为精准的位置信息。因此，笔者将演示如何使用PointCloudGenerator节点创建更为精细的场景点云。

01▶ 打开 Class09/Class09_Task04/Project Files/class09_sh010_tracking_Task04Start.nk 文件。在该脚本文件中，笔者已经完成了场景地平面的校正和跟踪反求数据的优化。鼠标指针停留在 Node Graph 面板中并按 Tab 键，在弹出的智能窗口中输入 pointcloudgenerator 字符即可快速添加 PointCloudGenerator1 节点。PointCloudGenerator1 节点共有3个输入端，其中 Source（素材来源）输入端连接于去畸变镜头（Undistortion Plate），Camera（摄像机）输入端用于连接 Camera2 节点，如图 9.21 所示。

02▶ 打开 PointCloudGenerator1 节点的 Properties 面板，单击 Analyze Sequence 按钮以自动分析序列并设置生成点云所需的必要关键帧。这些关键帧将在对点云进行三角测量的过程中提供充足的相机基线，因此读者可以根据需要手动添加或删除关键帧，如图 9.22 所示。

图9.21 添加 PointCloudGenerator1 节点并进行连接

图9.22 执行 Analyze Sequence 运算

03▶ 单击 Track Points（跟踪点云）按钮，在弹出的对话框中设置 Frame range 为 global（全局）模式，即用整个镜头序列帧进行点云的计算，如图 9.23 所示。

04▶ 完成跟踪点云运算后，Viewer 面板中已经呈现出与二维图像素材相匹配的精准点云场景。另外，也可单击 Delete Rejected Points（删除被丢弃的跟踪点）按钮对点云进行清理，如图 9.24 所示。

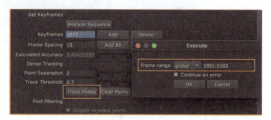

图9.23 确定使用哪些帧用于计算点云

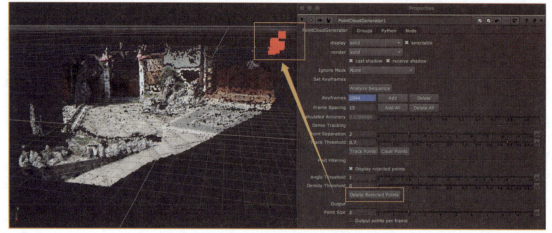

图9.24 使用 PointCloudGenerator 节点创建精准点云

> **注释** PointCloudGenerator节点看似复杂，但是可以将其操作过程总结为两大步骤：
> - 执行分析序列帧运算以获得生成点云所需的关键帧；
> - 执行跟踪点云运算以使用所需序列帧进行点云的计算。

2. 场景点云转换为多边形网格

使用PointCloudGenerator节点不仅可以生成精度较高的点云，而且也能够将点云转换为多边形网格，从而实现将二维图像素材三维场景化以有利于三维建模或场景定位。

01 在Viewer面板上方的选择模式弹出菜单中选择Vertex selection（顶点选择）选项，如图9.25所示。

02 笔者希望将PointCloudGenerator1节点所生成的点云都转换为多边形网格，因此框选Viewer面板中的点云。此时，选中的点云呈现为蓝色块状，如图9.26所示。

图9.25 将Viewer面板的选择模式切换为Vertex selection模式

图9.26 将Node selection（节点选择）模式切换为Vertex selection模式

03 打开PointCloudGenerator1节点的Properties面板并切换至Groups（组）标签页，单击Create Group（创建组）按钮，在Groups（组）列表中创建Group1。再次对Viewer面板中的点云进行框选，单击鼠标右键并在弹出菜单中选择add to group>Group1命令，如图9.27所示。

图9.27 创建并将所选点云添加至Group1中

> **注释** 在Vertex selection模式下，也可以将鼠标指针停留于框选的点云上并单击鼠标右键，在弹出菜单中选择create group命令快速创建组，如图9.28所示。

图9.28 快速创建组

04 最后，单击Bake Selected Groups to Mesh（将所选组烘焙为多边形网格）按钮即可执行场景点云转换为多边形网格的运算。转换完成后，Node Graph面板中将生成名为BakedMesh1的几何体节点，如图9.29所示。

图9.29　场景点云转换为多边形网格

> **注释**　为便于查看，此时需将Viewer面板的选择模式切换为Node selection模式。

任务9-4　测试物体的添加和跟踪结果检查

在本任务中，读者要能够使用ReadGeo节点将三维圆锥测试物体添加至三维场景中，同时还需掌握结合测试物体对跟踪结果和三维场景进行进一步的检查。

1. 添加测试物体

在三维跟踪创建的场景中添加测试物体，一方面能够进一步检查三维摄像机跟踪的精度，另一方面也能够为后续建模、动画和摄像机投影的使用等提供较为精准的场景位置参考。同时，测试物体的添加也是3DEqualizer和PFTrack等跟踪软件的关键步骤之一。在本案例中，由于笔者使用CameraTracker节点进行三维摄像机的跟踪，因此将使用已经制作好的三维圆锥模型进行测试。

01 打开Class09/Class09_Task05/Project Files/class09_sh010_tracking_Task05Start.nk文件。鼠标指针停留在Node Graph面板中并按Tab键，在弹出的智能窗口中输入readgeo字符即可快速添加ReadGeo1节点。打开ReadGeo1节点的Properties面板，单击file（文件）右侧的按钮并在弹出的窗口中指定MM_Test_Objects_v01.obj的文件路径以读取该三维圆锥模型，如图9.30所示。

图9.30　添加ReadGeo1节点并读取三维圆锥模型

02 拖曳Scene1节点的输入端至ReadGeo1节点,将三维圆锥测试物体添加到场景中。为便于查看,笔者将对该测试模型赋予简单的单色材质图像。

鼠标指针停留在Node Graph面板中并按Tab键,在弹出的智能窗口中输入constant字符即可快速添加Constant1节点。

然后,打开Constant1节点的Properties面板,单击color(颜色)属性控件中的4按钮,将color属性控件由原来的单一颜色参数值模式显示切换为4通道颜色参数值显示模式,并将Red、Green通道的参数值都设置为1,如图9.31所示。

图9.31　设置简单的单色材质图像

最后,将ReadGeo1节点的img输入端连接至Constant1节点,选中Scene1节点并按1键,使Viewer面板显示添加三维圆锥测试物体后的场景,如图9.32所示。

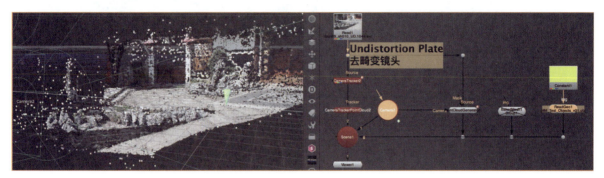

图9.32　三维圆锥测试物体添加到场景中

03 下面将对三维圆锥测试物体的位置进行调整,使其在后续的跟踪检查环节更易辨认。

鼠标指针停留在Node Graph面板中并按Tab键,在弹出的智能窗口中输入transformgeo字符即可快速添加TransformGeo1节点,将新添加的TransformGeo1节点连接于ReadGeo1节点的下游。

为便于调整三维圆锥测试物体在三维场景中的位置,便于实时查看三维圆锥测试物体叠加于实拍镜头后的情况,笔者将添加Viewer2节点,并启用右视图模式。在调整的过程中,读者可以对照PointCloudGenerator1节点生成的密集点云或多边形网格,如图9.33所示。

图9.33　调整三维圆锥测试物体在场景中的位置

> **注释**　①由于三维圆锥测试物体放置于地面上,因此在三维场景中需尽量确保其立于地平面上;②由于三维圆锥测试物体需叠加于实拍画面上,因此需使用三维引擎的基本架构将其渲染输出。

04 为了后续能够更加全面地检查三维摄像机跟踪与反求的精度，笔者将在实拍画面的前景、中景和远景中均添加三维圆锥测试物体。

框选Constant1节点和ReadGeo1节点，并进行两次复制操作，将生成的ReadGeo2节点和ReadGeo3节点分别连接至Scene1节点，如图9.34所示。打开Constant2节点并将Green、Blue通道的参数值均设置为1，其余为0。打开Constant3节点并将Red、Blue通道的参数值均设置为1，其余为0。

图9.34 添加ReadGeo2节点和ReadGeo3节点

然后，分别调节TransformGeo2节点和TransformGeo3节点，使新添加的三维圆锥测试物体分别处理实拍画面的前景和背景区域，如图9.35所示。

图9.35 在场景中添加新的三维圆锥测试物体

05 同样，在该场景中还可添加地平面以及其他一些简单的几何体。

鼠标指针停留在Node Graph面板中并按Tab键，在弹出的智能窗口中输入card字符即可快速添加Card1节点，并将其连接到Scene1节点上。打开Card1节点的Properties面板，在orientation（方位）弹出菜单中选择ZX选项，使新添加的卡片几何体与场景中的ZX地平面完全匹配，如图9.36所示。

然后，单击Card标签页中的render（渲染）属性控件，并在弹出的下

图9.36 设置Card1节点的orientation属性控件

拉菜单中选择wireframe（线框）选项，使该卡片几何体以线框形式叠加于实拍画面上，如图9.37所示。根据实拍画面与三维场景，确保卡片几何体与ZX地平面匹配的情况下，适当调整卡片几何体的位移属性。

图9.37　调节卡片几何体的位置并以线框形式叠加于实拍画面上

最后，笔者将在三维场景中添加立方体几何体并放置于地平面上。鼠标指针停留在Node Graph面板中并按Tab键，在弹出的智能窗口中输入cube字符即可快速添加Cube1节点。打开Cube1节点的Properties面板，并根据实拍画面与三维场景将立方体放置到地平面上。为便于查看，笔者将Cube1节点的render属性控件设置为solid+ wireframe（纯色+线框），如图9.38所示。

图9.38　在三维场景中添加立方体几何体并放置于地平面上

> **注释**　在本案例中，笔者将Merge1节点的mix（混合）属性控件的参数值设置为0.7。

2. 检查跟踪结果

笔者已经在场景中添加了三维圆锥测试物体、地面卡片和立方体几何体。如果三维跟踪所创建的虚拟相机与三维场景较为精准，那么这些放置于三维场景中的测试物体就犹如"放置"于真实的拍摄场景中。在整个序列帧缓存预览的过程中，三维圆锥测试物体应该与实拍画面地面上的特征点保持相对静止，地面卡片与实拍画面中的地面保持相对静止，放置于地平面上的立方体应该与实拍画面中的地面保持相对静止。

单击时间线中的Play forwards/Stop按钮并反复查看，可以看到经ScanlineRender1节点渲染输出的测试物体叠加于实拍画面上后，未出现明显悬浮偏移的情况，这也说明本案例的三维跟踪所创建的虚拟相机与三维场景较为精准，图9.39所示。

图9.39 缓存查看本案例的跟踪结果

> **注释** 在使用ScanlineRender节点对三维场景进行渲染输出的过程中,务必正确设置输出的画面尺寸,否则会引起测试物体叠加于实拍画面之后出现悬浮偏移的情况。在本案例中,需将Nuke的工程文件设置为HD_1080 1920px×1080px。

任务9-5 三维场景和虚拟相机导出到Maya三维软件

在本任务中,读者要能够使用WriteGeo节点将CameraTracker节点及PointCloudGenerator1节点生成的三维场景和虚拟相机进行输出,从而有利于开展后续的三维制作工作。同时,读者还需掌握Maya等三维软件的基本操作,能够在Nuke中为三维部门输出所需的三维跟踪物料。

扫码看视频

1. 三维场景的输出

为便于读者理解,笔者将此过程分为三维场景和虚拟相机两个步骤。通过ReadGeo节点和WriteGeo节点,Nuke能够十分便捷地导入或输出三维资产。下面将使用WriteGeo节点将三维摄像机跟踪中所生成的场景多边形网格和跟踪测试物体等进行导出。

01 打开/Class09/Class09_Task06/Project Files/class09_sh010_tracking_Task06Start.nk文件。鼠标指针停留在Node Graph面板中并按Tab键,在弹出的智能窗口中输入writegeo字符即可快速添加WriteGeo1节点。由于需合并导出场景中的多个几何体,因此可以将WriteGeo1节点的输入端连接至Scene1节点,如图9.40所示。

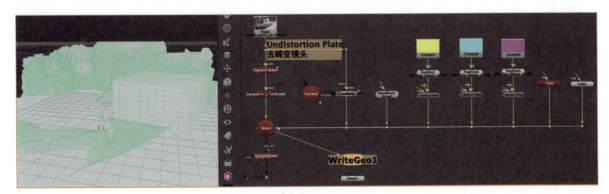

图9.40 添加WriteGeo1节点

注释 由于笔者已使用点云获得了场景多边形网格和跟踪测试物体,因此在三维场景输出中可以将CameraTracker-PointCloud1节点和PointCloudGenerator1节点进行关闭。

02 由于此过程仅需输出三维场景,因此可以使用obj文件格式进行导出。打开WriteGeo1节点的Properties面板,单击file按钮并在弹出的窗口中指定class09_sh010_scene_v001.obj的文件路径以输出该三维场景,如图9.41所示。

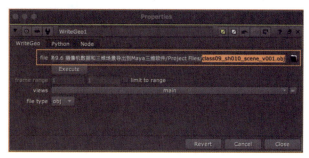

图9.41 设置输出路径与文件格式

03 单击Execute按钮并在弹出的对话框中设置Frame range。由于笔者仅输出模型物料,因此可以仅输出1帧,如图9.42所示。

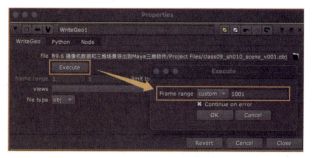

图9.42 执行输出并设置帧区间

2. 虚拟相机的输出

下面将使用WriteGeo节点将三维摄像机跟踪反求所获得的虚拟相机进行输出。

01 由于虚拟相机的输出涉及帧速率和帧区间,因此需要在输出之前检查Nuke脚本文件的工程设置。在本案例中,镜头的帧速率应为25帧/秒,帧区间应为1001~1102。鼠标指针停留在Node Graph面板中并按S键以打开Project Settings面板,再次确认frame range为1001~1102,fps(帧速率)为25帧/秒,如图9.43所示。

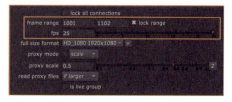

图9.43 检查Nuke工程文件设置

注释 对于视频或动画的输出,需要留意帧速率的设置,否则会因帧速率错误而出现视频或动画时长不一致的问题。

02 为便于查看,笔者对三维跟踪反求所获得的虚拟相机进行单独输出。由于WriteGeo节点无法直接与Camera节点连接,因此需添加Scene节点。

首先，分别复制Camera1节点和Scene1节点，将新生成的Camera3节点和Scene2节点放置于Node Graph面板的空白处。

然后，将Scene2节点的输入端连接至Camera3节点。

最后，鼠标指针停留在Node Graph面板中并按Tab键，在弹出的智能窗口中输入writegeo字符即可快速添加WriteGeo2节点，并将其连接至Scene2节点，如图9.44所示。

图9.44 使用Scene节点和WriteGeo节点进行虚拟相机的输出

03 由于此过程需输出含有动画信息的虚拟相机，因此需要使用fbx文件格式进行导出。打开WriteGeo2节点的Properties面板，单击file按钮并在弹出的窗口中指定class09_sh010_cam_v001.fbx的文件路径以输出该虚拟相机。另外，对于fbx文件格式而言，不仅可以存储含有动画的摄像机信息，还可以同时存储geometries（几何体）、lights（灯光）、axes（轴）、point clouds（点云）等三维资产，如图9.45所示。

> **注释** ①在后续的制作中，也可仅使用fbx文件格式输出三维场景和虚拟相机。
> ②另外，也可使用Alembic的abc文件格式输出三维场景和虚拟相机。Alembic可以烘焙含有动画的场景以供其他软件或工作人员使用。

04 单击Execute按钮并在弹出的对话框中设置Frame range。由于相机动画的帧区间需与镜头序列的帧区间一致，因此将帧区间设置为global（全局）模式，即1001~1102，如图9.46所示。

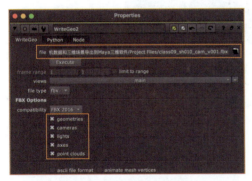

图9.45 设置输出路径与文件格式

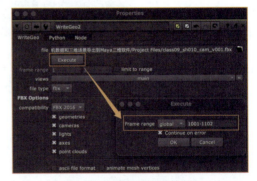

图9.46 执行输出并设置帧区间

05 下面将Nuke中输出的三维场景和虚拟相机导入Maya以进行查看。启动Maya软件，执行File>Import...（导入）菜单命令，并指定前面所输出的class09_sh010_scene_v001.obj三维场景文件，Maya场景中会显示从Nuke软件中导出的三维圆锥测试物体、地面卡片和立方体几何体，如图9.47所示。

图9.47 在Maya中导入三维场景

06 ▶ 再次执行File>Import...菜单命令，指定前面所输出的class09_sh010_cam_v001.fbx相机动画文件。默认设置下，Maya软件的帧速率为24帧/秒，因此单击右下角的Animation preferences（动画设置偏好）按钮并在弹出的对话框中将Framerate（帧速率）属性控件的参数值设置为25帧/秒，将帧区间设置为1001~1102，如图9.48所示。

图9.48　设置帧速率和帧区间

07 ▶ 为便于在Maya中查看三维场景、虚拟相机与实拍画面的匹配程度，笔者将在Maya中导入实拍画面的序列帧。

Maya软件中无法读取dpx格式的文件，并且导入Maya软件中的三维场景和虚拟相机都是基于去畸变镜头的，因此笔者将在Nuke中将dpx文件输出转换为jpg文件。鼠标指针停留在Node Graph面板中并按W键以快速添加Write1节点。打开Write1节点的Properties面板，将file一栏设置为/Class09/Class09_Task06/Project Files/class09_sh010_UD_proxy/class09_sh010_UD_proxy.####.jpg。单击Render（渲染）按钮，在弹出的对话框中确认帧区间为1001~1102，确认无误后单击OK按钮即开始渲染，如图9.49所示。

图9.49　将去畸变镜头渲染输出为jpg格式的文件

然后，在Maya软件的Outliner（大纲视图）面板中选择Camera3，将右侧的标签页切换为Attribute Editor（属性编辑器），单击Create按钮并指定上一步渲染输出的class09_sh010_UD_proxy.####.jpg图像文件。由于笔者需使用图像序列，因此选中Use Image Sequence（使用图像序列）选项，如图9.50所示。

图9.50 在Maya中读取并设置图像序列

最后,单击视图窗口上方的 Panels(面板)选项并在打开的下拉菜单中选择 Perspective(透视)>Camera3,即在 Maya 窗口中以 Camera3 的视角进行显示。缓存播放可以看到三维场景、虚拟相机与实拍画面基本匹配,如图9.51所示。

图9.51 切换相机视角并进行缓存查看

通过以上设置,笔者已将三维摄像机跟踪所获得的虚拟相机和三维场景导出到三维制作软件中,后续三维部门将使用虚拟相机并参照三维场景开展模型、动画、特效及灯渲等后续工作。

知识拓展:使用三维摄像机跟踪数据进行镜头稳定处理

同二维跟踪一样,三维摄像机跟踪的具体应用也可分为运动匹配和镜头稳定两大类。基于三维摄像机跟踪反求所获得的虚拟相机,结合三维摄像机投影技术,数字合成师能够对运动幅度较大或复杂程度较高的镜头进行镜头稳定处理。

扫码看视频

> **注释** 关于摄像机投影技术的内容,读者可以查阅项目10进行详细学习。

01 打开 Project Files/class09_sh020_stabilize_PerksStart.nk 文件,单击时间线中的 Play forwards/Stop 按钮,使原始镜头序列进行缓存预览,可以看到拍摄过程中轨道的不平稳导致画面具有较为明显的抖动。此时,因为摄像机具有较大幅度的推进动画,所以不太容易使用二维跟踪的方式进行镜头稳定处理。下面,笔者将先使用 CameraTracker 节点,

按照跟踪、反求和创建3个步骤创建镜头稳定处理所需的虚拟相机,然后再基于三维摄像机跟踪数据进行镜头稳定处理。

鼠标指针停留在Node Graph面板中并按Tab键,在弹出的智能窗口中输入cameratracker字符即可快速添加Camera-Tracker1节点,并将CameraTracker1节点的Source输入端连接于Read1节点所连接的原始镜头上。由于镜头画面中演员有转身的动作,因此需要在跟踪之前使用Roto节点绘制画面中含有"自身运动"的区域以使其不参与跟踪运算。鼠标指针停留在Node Graph面板中并按R键以快速添加Roto1节点,使用Bezier曲线大致地绘制画面中的演员区域,如图9.52所示。

图9.52 使用Roto1节点屏蔽含有"自身运动"的区域

> **注释** 在本案例中,由于仅需完成镜头的稳定处理,因此无须在三维跟踪环节对原始镜头进行镜头畸变处理。

笔者需要对CameraTracker1节点进行设置,使其读取Roto1节点所创建的屏蔽区域。打开CameraTracker1节点的Properties面板,切换到Settings标签页,勾选Preview Features(跟踪特征点预览)功能以在跟踪画面上显示跟踪特征点的相关信息。将Roto1节点连接至CameraTracker1节点的上游以读取绘制通道信息。将Properties面板切换到CameraTracker标签页,单击Mask属性控件并在弹出的下拉菜单中选择Source Alpha选项,此时预览画面中所绘制的屏蔽区域未显示跟踪特征点,如图9.53所示。

图9.53 预览画面中所绘制的屏蔽区域未显示跟踪特征点

最后,单击Analysis属性控件区中的Track按钮,开始执行跟踪运算,如图9.54所示。

02 完成跟踪运算后,再执行反求运算。单击Analysis属性控件区中的Solve按钮以开始执行反求运算,如图9.55所示。完成反求运算后,CameraTracker1节点就拥有了摄像机运动轨迹的关键帧动画信息。

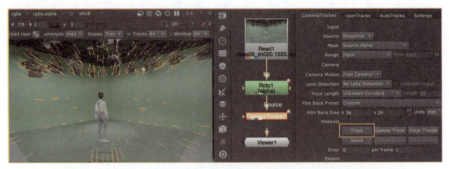

图9.54 执行跟踪运算

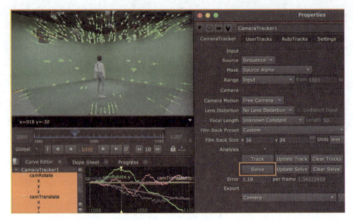

图9.55 执行反求运算

03 可以看到,Analysis 属性控件区中的 Error 属性控件的参数值仅为 1.19,因此可以不对其进行反求数据的优化。由于在本案例中仅需创建虚拟相机,因此可以跳过地平面校正环节。单击 Export 属性控件并在弹出的下拉菜单中选择 Scene 选项,单击 Create 按钮,此时 CameraTracker1 节点将在 Node Graph 面板中自动生成 Camera1 节点、Scene1 节点和 CameraTrackerPointCloud1 节点等,如图9.56 所示。

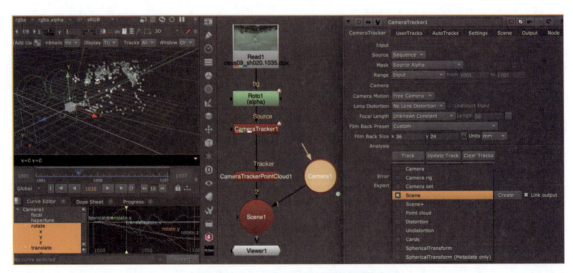

图9.56 CameraTracker1 节点创建场景资产

04 接下来将基于跟踪反求所获得的虚拟相机,结合三维摄像机投影技术对镜头进行稳定处理。笔者将添加 Project3D

节点。鼠标指针停留在Node Graph面板中并按Tab键，在弹出的智能窗口中输入project3d字符即可快速添加Project3D1节点。Project3D1节点仅含有两个输入端，将素材输入端连接至需稳定的原始镜头上，将cam输入端连接至Camera2节点上，如图9.57所示。

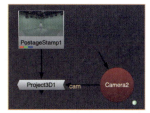

图9.57　添加并连接Project3D1节点

注释　①为增加节点树的可读性，笔者对反求创建的Camera1节点进行复制生成的Camera2节点与Project3D1节点的cam输入端相连。②对于常规的摄像机投影架构而言，Project3D节点的cam输入端应连接不含有动画信息的静态相机以用于设置投影相机的照射角度。在本案例中，使用了摄像机投影技术进行镜头稳定处理，所以此处需连接含有动画信息的相机。

05 读者可以将上一步操作简单地理解为将所需稳定处理的实拍镜头作为摄像机投影的内容。下面添加投影几何体。在本案例中，可以使用卡片几何体作为投影几何体，卡体的位置可以基于CameraTracker1节点跟踪阶段所生成的跟踪点快速且精准地创建。

打开CameraTracker1节点的Properties面板，在Viewer面板中选择演员附近的跟踪点，单击鼠标右键并在弹出的菜单中选择create＞card命令，即根据跟踪点在三维场景中的位置信息直接转换生成Card节点，如图9.58所示。

然后，将新生成的Card1节点连接至Scene1节点，打开Card1节点的Properties面板，设置rotate（旋转）属性控件的参数值为0，设置uniform scale属性控件的参数值为5，使投影卡片的面积足以投影实拍镜头画面的内容。为便于查看，将display（显示）模式调为wireframe（线框）显示模式，如图9.59所示。

图9.58　使用CameraTracker节点中的跟踪点直接生成Card节点

最后，复制Card1节点并将新生成的Card2节点连接于Project3D1节点的下游。笔者还需要创建摄像机投影的基本架构所需的Scene节点和ScanlineRender节点。鼠标指针停留在Node Graph面板中并按Tab键，在弹出的智能窗口中依次输入scene字符和scanlinerender字符以快速添加Scene2节点和ScanlineRender1节点。将Scene2节点的1输入端连接于Card2节点，将ScanlineRender1节点的obj/scn输入端与Scene2节点相连，如图9.60所示。

图9.59　添加并调整Card1节点

图9.60　搭建摄像机投影的基本架构

> **注释** 由于该场景仅含一个卡片几何体，因此可不添加Scene2节点。

06 在常规摄像机投影架构中，与ScanlineRender节点的cam输入端相连接的应为含有动画的动态相机。但是，在本案例中，需要使用摄像机投影技术进行镜头稳定，所以此处应连接不含有动画的静态相机。

复制Camera2节点，并将新生成的Camera3节点连接至ScanlineRender1节点的cam输入端。单击时间线中的Go to end按钮并将时间线指针停留在第1107帧。打开Camera3节点的Properties面板，分别单击translate属性控件和rotate属性控件右侧的Animation menu图标，在弹出的下拉菜单中选择No animation选项，如图9.61所示。

图9.61 设置Camera3节点的translate属性控件和rotate属性控件

然后，选中ScanlineRender1节点并按1键以使Viewer面板中显示渲染输出的二维画面，此时的实拍镜头画面以演员为主体，获得了稳定效果，如图9.62所示。

图9.62 实拍镜头画面以演员为主体，获得了稳定效果

虽然投影到卡片几何体的演员已获得了镜头稳定的效果，但是本案例需稳定的仍是实拍镜头，同时希望保留摄像机的推进动画。因此，可以对连接ScanlineRender1节点的Camera3节点添加少量摄像机运动关键帧。单击时间线中的Go to end按钮并将时间线指针停留在第1107帧，打开Camera3节点的Properties面板，分别单击translate属性控件和rotate属性控件右侧的Animation menu图标，在弹出的下拉菜单中选择Set key选项。

将时间线指针定位到1001帧，分别打开Camera2节点和Camera3节点的Properties面板，拖曳Camera2节点中translate属性控件右侧的Animation menu图标和rotate属性控件右侧的Animation menu图标至Camera3节点中translate属性控件右侧的Animation menu图标和rotate属性控件右侧的Animation menu图标上。

通过以上操作，笔者将1001帧Camera2节点中的translate和rotate属性控件的参数值复制到Camera3节点中的translate和rotate属性控件上。笔者分别在第1025帧、第1050帧和第1080帧进行同样的操作，如图9.63所示。

> **注释** 关于Nuke的Properties面板中的属性控件的操作方式，读者可以查阅项目4的知识拓展部分的内容进行详细学习。

图9.63 赋予Camera3节点更多摄像机运动轨迹信息

07 单击时间线中的Play forwards/Stop按钮,对镜头稳定的效果进行缓存查看。可以看到:稳定后的镜头已消除因轨道拍摄而引起的镜头晃动,但是画面出现了黑边,如图9.64所示。

图9.64 实拍镜头画面稳定处理后因位移变换而出现黑边

08 下面将对画面做适当放大处理以使黑边消除。鼠标指针停留在Node Graph面板中并按T键以添加Transform1节点,如图9.65所示,设置scale属性控件的参数值为1.02。

图9.65 添加Transform1节点对画面做适当缩放以消除黑边

通过本项目的讲解，希望读者能够概述三维摄像机跟踪与镜头稳定处理的基本流程，知晓镜头畸变正向去除与反向添加的流程，归纳并总结三维摄像机跟踪三大步骤，并能够进行地平面的校正、反求数据的优化，以及将跟踪反求所获得的虚拟相机和三维场景进行输出。另外，也希望读者能够基于三维摄像机跟踪反求技术，结合三维摄像机投影技术，灵活高效地处理好复杂镜头的稳定问题。

在下一项目中，笔者将分享三维摄像机投影技术。

索引　本项目新增节点列表及其说明

LensDistortion节点：该节点仅可用于NukeX和Nuke Studio，通过网格检测、手动绘制检测和自动分析等估计实拍镜头画面中的镜头畸变情况。使用该节点可以添加或消除镜头畸变。同时，也可生成或使用STMap数据图进行镜头畸变信息的传递。

Project3D节点：该节点为三维摄像机投影节点，虽然该节点的Properties面板较为简单，但是以该节点为核心的摄像机投影技术是数字合成的重要技能。

STMap节点：STMap数据图使用Red通道和Green通道的颜色信息来描述图像中每个像素扭曲变形后的位置信息，以此对镜头画面进行畸变的正向去除或反向添加。大多数合成软件都能够读取STMap数据图，在Nuke中，可以使用STMap节点进行镜头畸变信息的传递。

项目 **10**

掌握三维摄像机投影技术

[知识目标]

- 概述三维摄像机投影技术的基本概念
- 归纳并整理三维摄像机投影的基本构架
- 比较Project3D节点与UVProject节点
- 概括Project3D节点的具体功能
- 归纳并总结三维摄像机投影技术的应用情景

[技能目标]

- 搭建三维摄像机投影的基本构架
- 掌握使用摄像机投影技术制作"换天"效果的方法
- 掌握使用摄像机投影技术添加飞船素材的方法
- 掌握使用摄像机投影技术进行人物擦除的方法
- 掌握使用摄像机投影技术制作"子弹时间"效果的方法
- 掌握使用摄像机投影技术创建动态蒙版的方法

项目陈述

在本项目中，读者要能够概述三维摄像机投影技术的基本概念，能够理解三维摄像机投影技术中的投影内容、投影幕布和投影角度等概念；其次，要能够归纳并整理三维摄像机投影的基本架构，区分Project3D（三维投影）节点与UVProject（UV投影）；最后，读者需要基于Project3D节点，使用三维摄像机投影技术完成视效制作中的"换天"效果的制作、合成元素的添加、"子弹时间"效果的制作和动态蒙版的快速创建等。

擎天架海之术：三维摄像机投影技术

三维摄像机投影技术（或称贴片投射技术）是影视特效合成中非常重要的一项技术。该技术起初主要应用于三维软件，当该技术引入到Nuke软件之后，由于Nuke拥有强大的三维引擎功能，使得该技术被越来越多的数字合成师所采用。

扫码看视频

三维摄像机投影技术曾较成功地应用于电影《第九区》的视效制作中。该影片是Foundry公司用来展示Nuke强大三维合成能力的示范影片。在拍摄《第九区》时，由于动捕演员出现在实拍画面中，因此后期需要在Nuke中使用三维摄影机投影技术重建不包含动捕演员的三维环境作为"空背景"，以便于将三维部分渲染输出的外星人分层合成到实拍画面中动捕演员的位置，如图10.1所示。该技术的使用有效地解决了镜头制作过程中的数字擦除难题。

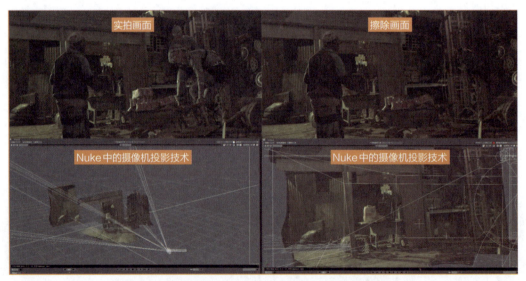

图10.1　三维摄像机投影技术应用于电影《第九区》的视效制作中

通过对本项目的学习，希望读者能够了解并掌握三维摄像机投影技术并对其进行灵活应用。

任务10-1　三维摄像机投影技术概述与基本构架

在本任务中，读者需要理解三维摄像机投影技术的基本架构中的投影内容、投影角度、投影幕布和投影呈现，能够在Nuke中搭建三维摄像机投影的基本架构，并区分"静态"相机与"动态"相机。

扫码看视频

1. 三维摄像机投影技术概述

所谓摄像机投影（Camara Projection）是指利用场景中的虚拟摄像机（投影仪）将图像素材（投影内容）投影到场景中的几何体（投影幕布）上并将其渲染输出的技术。在Nuke提供的三维合成空间中，通过Project3D节点、CameraTracker节点、Camera节点、Scene节点以及简单的几何体和常用的二维图像等节点来搭建三维摄像机投影所需的基本构架。通过使用三维摄像机投影技术，数字合成师可以快速、高效地在运动镜头中实现图像元素的替换、添加、擦除和延伸等工作。除此之外，数字合成师还可以使用三维摄像机投影技术进行动态蒙版的创建和"子弹时间"效果的制作等。

2. 投影内容、投影角度、投影幕布和投影呈现

为了更加形象地了解Nuke中的三维摄像机投影技术，读者可以对比参照影院中的投影系统。在影院中，为了使观众能够在大屏幕上看到影片画面，需要同时具备投影所使用的影片视频、投影幕布和投影机等，如图10.2所示。

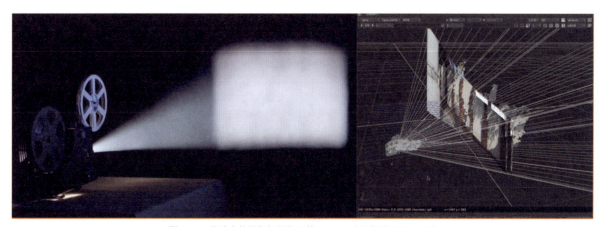

图10.2　影院中的投影机投影系统和Nuke中的摄像机投影系统

同样，笔者将Nuke中的三维摄像机投影技术拆分为4个组成部分：投影内容、投影角度、投影幕布和投影呈现，如图10.3所示。

- **投影内容**：可以理解为幻灯片。投影内容既可以是单帧图片，也可以是序列帧图像。合成师可以基于数字合成的基础知识和基本技能进行蒙版创建、二维跟踪、数字擦除、颜色匹配、时间变速、图像变形和滤镜添加等操作，从而准备或处理投影所需的图像内容。
- **投影角度**：可以理解为投影机。基于Project3D节点和Camera节点，设置摄像机投影的最佳"照射"角度。
- **投影幕布**：基于Nuke强大的三维引擎，可以使用简单的几何体，例如Card节点和Sphere节点等作为摄像机投影所需的幕布。
- **投影呈现**：可以理解为输出三维场景中摄像机所"看到"的画面。通过ScanlineRender节点将三维场景数据"转换"为二维图像。

三维摄像机投影技术已经被公认为是一项强大而实用的合成技能。但是，三维摄像机投影技术的灵活使用综合了数字合成中的二维常规合成技法与三维高级技法，因此读者需要打好二维合成和三维合成的基本功，掌握灵活应用三维摄像机投影技术的能力。

> **注释**　三维摄像机投影技术是较为综合和高级的合成技术。其中，投影内容涉及本书前7个项目和项目11的内容；投影角度、投影幕布和投影呈现涉及本书的项目7到项目9的内容。

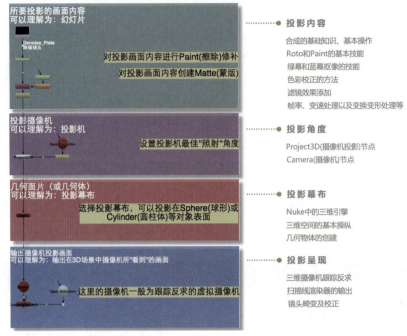

图10.3 摄像机投影技术中的投影内容、投影角度、投影幕布和投影呈现

3. Nuke 中搭建三维摄像机投影的基本架构

搭建三维摄像机投影的基本架构的流程较为复杂且搭建过程中涉及的节点较多，因此笔者先在 Nuke 中搭建了三维摄像机投影的基本架构并将其进行保存。

01 投影内容的搭建。鼠标指针停留在 Node Graph 面板中并按 Tab 键，在弹出的智能窗口中输入 constant 字符即可快速添加 Constant1 节点，如图 10.4 所示。在三维摄像机投影的基本架构中，笔者使用 Constant1 节点表示投影内容。在制作过程中，读者可以根据镜头的情况对此部分内容进行替换。

02 投影角度的设置。此部分主要是基于 Project3D 节点创建三维摄像机投影所需的投影机并设置其最佳"照射"角度。

图10.4 使用 Constant1 节点表示投影内容

鼠标指针停留在 Node Graph 面板中并按 Tab 键，在弹出的智能窗口中输入 project3d 字符即可快速添加 Project3D1 节点。虽然三维摄像机投影技术是非常重要的合成技能，但是 Project3D 节点仅含有两个输入端。其中，cam 输入端用于连接不含有动画的 Camera 节点以设置投影机的最佳"照射"角度，Project3D 节点的另外一个输入端用于连接投影内容。在这个基本架构中，笔者将其连接至 Constant1 节点。

一般而言，三维摄像机投影所使用的虚拟相机往往来源于三维跟踪软件或 CameraTracker 节点。因此，用于设置最佳"照射"角度的 Camera 节点不能含有动画信息。在这里，可以使用 FrameHold（帧定格）节点对反求输出的虚拟相机进行动画定格处理。鼠标指针停留在 Node Graph 面板中并按 Tab 键，在弹出的智能窗口中输入 framehold 字符即可快速添加 FrameHold1 节点。在制作过程中，读者可以根据镜头的情况来选择画面内容最为完整的那一帧作为最佳"照射"角度，如图 10.5 所示。

项目10　掌握三维摄像机投影技术

图10.5　添加Project3D节点并使用FrameHold节点设置最佳"照射"角度

注释　①FrameHold节点不仅能够对二维图像进行帧定格处理，而且还能够对三维摄像机进行动画定格处理。②另外，也可单击Camera节点的translate属性控件和rotate属性控件右侧的Animation menu图标，并在弹出的下拉菜单中选择No animation选项以进行动画定格处理，如图10.6所示。但是，使用FrameHold节点进行动画定格处理则更易调整。

图10.6　使用No animation选项进行动画定格处理

03 投影幕布的创建。由于Nuke支持简单的几何体的创建，因此可以使用Card节点或Sphere节点创建投影所需的幕布。鼠标指针停留在Node Graph面板中并按Tab键，在弹出的智能窗口中输入card字符即可快速添加Card1节点，然后将Card1节点的img输入端连接至Project3D1节点，如图10.7所示。

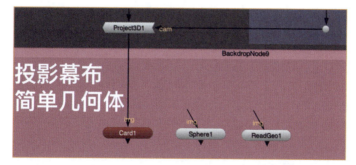

图10.7　添加Card1节点或Sphere节点创建投影所需的幕布

04 投影呈现的实现。此部分主要是将"动态"相机在三维场景视野中"看到"的画面信息通过ScanlineRender节点渲染输出为二维图像画面。

353

鼠标指针停留在 Node Graph 面板中并按 Tab 键，在弹出的智能窗口中分别输入 scene 和 scanlinerender 字符以快速添加 Scene1 节点和 ScanlineRender1 节点。将 ScanlineRender1 节点的 obj/scn 输入端连接至 Scene1 节点。

然后，复制含有动画信息的摄像机并将其与 ScanlineRender1 节点的 cam 输入端相连，如图 10.8 所示。需要注意的是，此处的 Camera 节点需含有动画数据，该相机往往来源于三维跟踪软件或 CameraTracker 节点反求输出而获得。

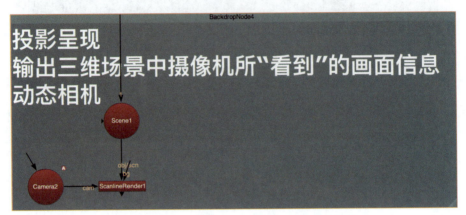

图 10.8　添加 ScanlineRender1 节点进行投影呈现的实现

05▶ 通过以上设置，笔者已经在 Nuke 中搭建了三维摄像机投影的基本架构，如图 10.9 所示，笔者再对脚本文件做适当整理。

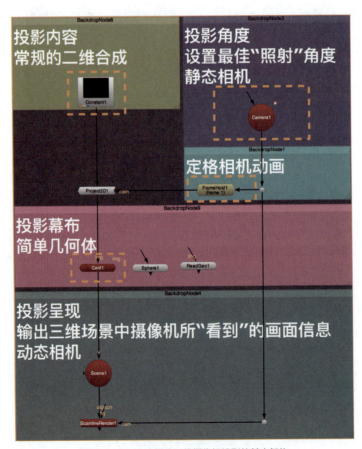

图 10.9　Nuke 中搭建三维摄像机投影的基本架构

> **注释** 基本架构预设模板虚线框内的节点需按照实际镜头情况进行替换。

06 笔者再向读者介绍如何将以上已经搭建好的三维摄像机投影的基本架构添加至 Toolbar 面板中 ToolSets（自定义工具集）中，以便在后续实际项目的制作过程中直接调用。

将 Node Graph 面板中的所有节点进行全选，单击 ToolSets 图标，在弹出的对话框中将基本架构命名为 Nuke ProjectonWorkflow Template_v01。单击 Create 按钮，搭建好的三维摄像机投影的基本架构就会添加至 ToolSets 中，如图 10.10 所示。

图 10.10　将三维摄像机投影的基本架构添加至 ToolSets 中

07 重新启动任一 Nuke 工程文件，此时再次单击 Toolbar 面板中的 ToolSets 图标即可找到这个基本架构，并直接调用，如图 10.11 所示。

> **注释** 在学习 Nuke 软件的过程中，读者不仅可以将学习笔记以节点树预设形式保存于 Toolbar 面板中，还可以将其输出为 TXT 格式的文本文件或 NK 格式的脚本文件。

图 10.11　直接调用预存于 ToolSets 中的节点或节点树

4. Project3D 节点与 UVProject 节点

对于 Nuke 中的投影技术，除了使用 Project3D 节点进行三维摄像机投影外，还可以使用 UVProject 节点进行 UV 投影。Project3D 节点通过摄像机将输入图像投影到三维几何体对象上，UVProject 节点通过设置对象的 UV 坐标将纹理图像投影到对象上。下面简单比较 Project3D 节点和 UVProject 节点的工作流程。

01 先添加 Project3D 和 UVProject 节点。单击 Toolbar 面板中的 3D 图标，选择 Shader 选项，在弹出的菜单中选择 Project3D 选项以在 Node Graph 面板中添加 Project3D1 节点。单击 Toolbar 面板中的 3D 图标，选择 Modify（修改）选项并在弹出的菜单中选择 UVProject 选项以在 Node Graph 面板中添加 UVProject1 节点。从两个节点的形状可以看出，Project3D 节点属于着色器类节点，UVProject 节点属性三维几何体调整类节点，如图 10.12 所示。

02 下面将设置投影内容、投影相机和投影幕布，并演示 Project3D 节点的使用方法。

鼠标指针停留在 Node Graph 面板中并按 R 键以使用 Read1 节点导入 Project3D_UVProject.01.exr 测试图像，将该图像作为投影内容直接与 Project3D1 节点的输入端相连。

然后，鼠标指针停留在 Node Graph 面板中并按 Tab 键，在弹出的智能窗口中输入 card 字符以快速添加 Card1 节点，并将其 img 输入端连接至 Project3D1 节点。打开 Card1 节点的 Properties 面板，切换至 Deform 标签页，拖曳 Card1 节点在 Viewer 面板中的控制手柄进行变形操作。

然后，鼠标指针停留在 Node Graph 面板中并按 Tab 键，在弹出的智能窗口中输入 camera 字符以快速添加 Camera1 节点。将 Project3D1 节点的 cam 输入端连接至 Camera1 节点。打开 Camera1 节点的 Properties 面板并设置 translate 属性

控件，如图10.13所示。

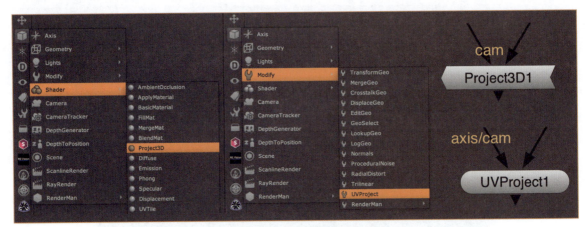

图10.12　Project3D节点和UVProject节点

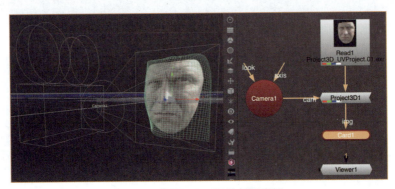

图10.13　使用Project3D节点进行投影

注释　①本案例的图像素材来源于Foundry公司官网的Nuke_ProductionWorkflows_ProjectionBasics教程素材。②由于Camera1节点不含有关键帧动画，因此无须添加FrameHold节点。

03 打开Card1节点的Properties面板，拖曳Card1节点在Viewer面板中的控制手柄，可以看到，在使用Project3D节点进行投影的过程中，投影内容不会随着投影幕布的位置或大小的改变而改变，如图10.14所示。

注释　读者可以阅读本项目中关于Axis节点的讲解，详细了解在三维投影的流程中使用Axis节点对投影系统做三维位移变换的方法。

图10.14　投影幕布位置的改变不影响投影内容

04 接下来使用DisplaceGeo（置换模型）节点查看Project3D节点工作流程中投影内容与投影幕布之间的关系。

鼠标指针停留在Node Graph面板中并按Tab键，在弹出的智能窗口中输入displacegeo字符即可快速添加DisplaceGeo1节点。鼠标指针停留在Node Graph面板中并按R键以使用Read2节点导入displacementMap.exr置换图像。

然后，将DisplaceGeo1节点的displace（置换）输入端与displacementMap.exr置换图像相连。

最后，打开DisplaceGeo1节点的Properties面板，调节scale属性控件的参数值，可以看到投影内容与投影幕布互不粘连，如图10.15所示。

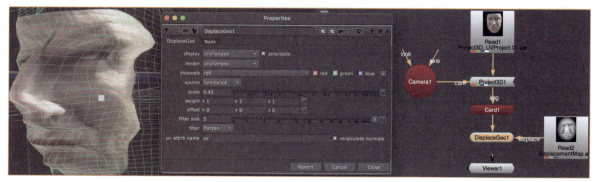

图10.15　使用DisplaceGeo节点查看投影内容与投影幕布之间的关系

注释　DisplaceGeo节点可以根据图片的某个通道或明度对目标模型进行置换。

05 下面再演示UVProject节点的工作流程。

首先，复制Read1节点、Camera1节点和Card1节点，将UVProject1节点的Source输入端与Card2节点相连，将axis/cam（轴/相机）输入端与Camera2节点相连。

然后，鼠标指针停留在Viewer面板中，单击鼠标右键并在弹出菜单中选择Viewer Settings（视图设置）命令，将弹出的窗口切换至3D（三维）标签页并激活uv显示属性控件，此时Viewer面板中显示了投影幕布几何体的UV信息，如图10.16所示。

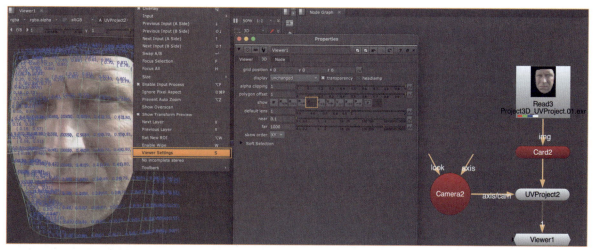

图10.16　使用UVProject节点进行投影

06 再次复制DisplaceGeo1节点和displacementMap.exr置换图像。打开复制出的DisplaceGeo2节点的Properties面板，调节scale属性控件的参数值，投影幕布与投影内容将互为粘连，即改变模型就可以改变模型上的材质贴图，如图10.17所示。

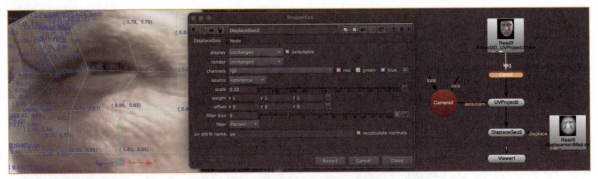

图 10.17　使用 DisplaceGeo 节点查看投影内容与投影幕布之间的关系

任务 10-2　使用三维摄像机投影技术替换天空

从本任务开始，笔者将介绍三维摄像机投影技术的具体应用。在本任务中，读者需要使用三维摄像机跟踪技术反求创建实拍镜头的虚拟相机，然后要能够套用前面所搭建的三维摄像机投影的基本架构实现本案例的背景天空的替换，从而掌握"换天"效果的制作技能。

扫码看视频

在电影、剧集和商业广告中，常常会由于拍摄期间的天气原因导致镜头画面中天空背景无法达到理想的视觉效果。本案例中的天空背景缺乏光影与云层的细节表现，所以看起来较为平淡，需要使用数字合成的方法将其替换为更具美感的天空背景。同时，由于本案例存有较大幅度的镜头运动，因此使用二维跟踪的方式进行制作难免显得有些困难。下面将演示如何使用三维摄像机投影技术实现"换天"效果。

01 打开 /Project Files/class10_sh010_comp_Task02Start.nk 文件。在该脚本文件中，笔者已经导入原始镜头、需要替换的天空背景素材，以及从 PFTrack 三维跟踪软件输出的虚拟相机和简单的三维场景。读者需再次检查 Nuke 脚本文件的工程设置，将 frame range 设置为 1～149，将 full size format 设置为 HD_1080 1920×1080，如图 10.18 所示。

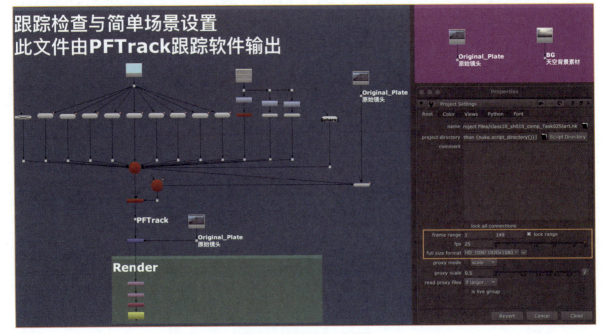

图 10.18　素材导入与工程设置

注释 ▸ 读者也可以使用CameraTracker节点，按照跟踪、反求和创建三大步骤完成本案例的相机和场景的创建。

02 ▸ 下面演示如何使用前面所搭建的三维摄像机投影的基本架构实现本案例的背景天空的替换。

单击Toolbar面板中的ToolSets图标并在弹出的菜单中选择Nuke ProjectonWorkflow Template_v01脚本以在Node Graph面板中直接加载三维摄像机投影的基本架构的预设模板。

然后，将基本架构预设模板中的Constant1节点替换为新背景天空素材，将基本架构预设模板中的Camera1节点替换为从PFTrack三维跟踪软件中反求输出的Camera_from_PFTrack1节点，如图10.19所示。

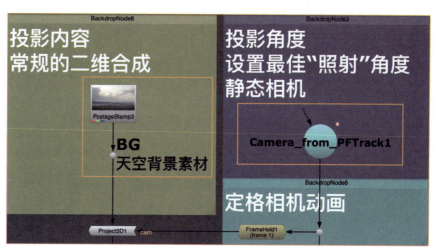

图10.19　替换投影内容与投影相机

03 ▸ 下面笔者为本案例设置最佳"照射"角度。预览播放原始镜头可以看到本镜头为拉镜头，画面取景范围和表现空间从小到大不断扩展。因此，最后一帧最适合设置为三维摄像机投影的最佳"照射"角度。打开基本架构预设模板中的FrameHold1节点的Properties面板，将first frame属性控件的参数值设置为149，如图10.20所示。

图10.20　设置最后一帧为最佳"照射"角度

04 ▸ 在使用三维摄像机投影技术的过程中，投影幕布在三维场景中的位置对投影结果的影响较大，因此需在三维场景中精准定位三维几何体的位置。鼠标指针停留在Node Graph面板中并按Tab键，在弹出的智能窗口中输入sphere字符即可快速添加Sphere1节点。参照PFTrack所放置的测试物体的位置和场景点云的分布情况，调整球体几何体在三维场景中的位置和大小，如图10.21所示。

注释 ▸ 在使用三维摄像机投影技术进行"换天"效果的制作中，常常使用Sphere节点作为投影的幕布。

05 ▸ 最后，笔者将精准定位的投影幕布，即将Sphere1节点替换到基本架构的预设模板中。复制Sphere1节点，同时按住Shift+Ctrl/Cmd键，将需要替换的Sphere2节点拖曳到被替换的Card1节点上，即可快速完成节点的替换，如图10.22所示。

06 ▸ 通过以上步骤，初步完成了使用三维摄像机投影技术实现"换天"效果的制作，如图10.23所示。

07 ▸ 从图层角度考虑，新替换的天空属于背景层，实拍画面中的高楼、树林、道路和汽车等属于前景层，因此应使用Merge节点对它们进行叠加。鼠标指针停留在Node Graph面板中并按M键即可快速添加Merge2节点，然后将该节点的B输入端连接至ScanlineRender1节点，将A输入端连接至原始镜头。

图 10.21　根据测试物体与场景点云定位投影幕布

图 10.22　在基本架构的预设模板中完成投影幕布节点的替换

图 10.23　使用三维摄像机投影技术初步实现"换天"效果

> **注释**　在使用三维摄像机投影技术的基本架构预设模板的过程中,以下部分需根据实际镜头情况分别进行替换或设置:①投影内容;②投影角度;③投影相机;④投影幕布。

由于目前前景层还未含有 Alpha 通道,因此需要创建原始镜头的前景层的蒙版,然后再将其叠加于新替换的天空背景上。考虑到原始镜头中的天空与前景层存有一定的颜色差异,因此可以使用 Keyer 节点进行快速提取。同时,对于无法提取的区域,还需使用 Roto 节点进行补充和优化。在本案例中,笔者直接使用已经制作好的 class10_sh010_matte.####.exr 图像序列进行演示,如图 10.24 所示。

图 10.24 前景层与背景层的叠加处理

> **注释** 关于动态蒙版的创建,读者可以查阅项目2和项目6的内容进行详细学习。

08 下面将基于导入的蒙版序列通过预乘运算提取前景图像。

在输出通道的过程中,由于class10_sh010_matte.####.exr图像序列未含有Alpha通道,因此需要使用Shuffle节点将蒙版图像中的Red、Green或Blue通道转换为Alpha通道。鼠标指针停留在Node Graph面板中并按Tab键,在弹出的智能窗口中输入shuffle字符即可快速添加Shuffle1节点,将该节点的输入端连接至class10_sh010_matte.####.exr图像序列,然后打开其Properties面板,将最终rgba.alpha的输出来源选择为rgba.red,即输出的Alpha通道由输入的Red通道转换而来,如图10.25所示。

图 10.25 使用Shuffle节点将Red通道转换为Alpha通道

然后,将使用Premult节点提取前景图像。鼠标指针停留在Node Graph面板中并按Tab键,在弹出的智能窗口中分别输入copy和premult字符以快速添加Copy1节点和Premult1节点。将Copy1节点的A输入端连接至Shuffle1节点,将B输入端连接至原始镜头。另外,将Premult1节点的输入端与Copy1节点相连,如图10.26所示。

09 通过以上操作完成了使用三维摄像机投影技术进行"换天"效果的初步制作,如图10.27所示。读者可以查阅任务10-4详细了解合成细节的处理方法。

图 10.26 使用Premult节点提取前景图像

图 10.27　使用三维摄像机投影技术进行"换天"效果的初步制作

任务 10-3　使用三维摄像机投影技术添加飞船素材

在本任务中，笔者将基于上一任务再次使用三维摄像机投影技术在镜头画面中添加飞船元素。读者需要灵活应用三维摄像机投影技术基本架构的预设模板，能够根据实际制作情况分别对预设模板中的投影内容、投影角度、投影相机和投影幕布等进行更新。

01▶ 打开 /Project Files/class10_sh010_comp_Task03Start.nk 文件。在该脚本文件中，笔者已经导入了飞船元素的单帧图像。为方便读者使用，笔者已对该飞船元素做了初步处理，该飞船元素已含有 Alpha 通道，如图 10.28 所示。

02▶ 下面再次使用三维摄像机投影技术的基本架构预设模板对投影内容、投影相机和投影角度进行替换。

再次单击 Toolbar 面板中的 ToolSets 图标并在弹出的菜单中选择 Nuke ProjectonWorkflow Template_v01 脚本。将基本架构预设模板中的 Constant1 节点替换为飞船元素的单帧图像，

扫码看视频

图 10.28　已做初步处理的飞船元素图像素材

将基本架构预设模板中的 Camera1 节点替换为从 PFTrack 三维跟踪软件中反求输出的 Camera_from_PFTrack2 节点。

为兼顾飞船元素在整个镜头中的构图情况，笔者折中选择第 90 帧设置为三维摄像机投影的最佳"照射"角度。打开基本架构预设模板中 FrameHold2 节点的 Properties 面板，将 first frame 属性控件的参数值设置为 90，如图 10.29 所示。

> 注释　读者也可直接复制用于"换天"效果制作的分支节点树，从而可以不做投影相机替换和投影角度设置。

03▶ 由于飞船元素位于背景天空之前、前景高楼之后，因此需要将投影飞船元素的"投影幕布"放置于三维场景中的相对位置。鼠标指针停留在 Viewer 面板中并按 Tab 键，切换为 3D 视图模式。鼠标指针停留在 Node Graph 面板中并按 Tab 键，在弹出的智能窗口中输入 card 字符即可快速添加 Card1 节点。再次参照 PFTrack 所放置的测试物体的位置

和场景点云的分布情况，调整卡片几何体在三维场景中的位置和大小，如图10.30所示。

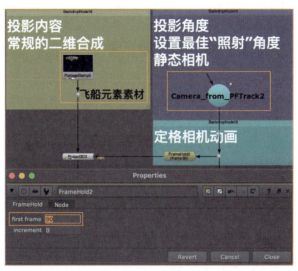

图10.29　替换投影内容和投影相机并设置投影角度

图10.30　根据测试物体与场景点云定位投影幕布

04 笔者将Card1节点替换到基本架构的预设模板中。复制Card1节点，按住Shift+Ctrl/Cmd键的同时用鼠标拖曳需要替换的Card4节点至被替换的Card3节点上即可快速完成节点的替换，如图10.31所示。

05 通过以上步骤，基于三维摄像机投影技术的基本架构预设模板，笔者初步完成了飞船元素的添加。下面将使用新的Merge节点将飞船元素叠加于背景天空之前、前景高楼之

图10.31　在基本架构的预设模板中完成投影幕布节点的替换

后。鼠标指针停留在Node Graph面板中并按M键即可快速添加Merge3节点，将Merge3节点的B输入端连接至用于渲染输出"换天"效果的ScanlineRender1节点上，将A输入端连接至用于渲染输出飞船元素的ScanlineRender3节点上。同时，将Merge3节点的输出端与抠像所提取的前景层相连，如图10.32所示。

图10.32 飞船元素的叠加

通过以上两个任务的操作，笔者使用三维摄像机投影技术完成了"换天"效果的制作和飞船元素的添加。从合成匹配的角度来看，本案例的运动匹配已基本完成，在下一任务中笔者将完成本案例镜头的合成处理并对其进行渲染输出。

任务10-4　镜头的完善与输出

在本任务中，笔者将从镜头合成的角度完善镜头的细节处理。读者需要完成本案例的综合制作，具体包括：环境匹配，即新替换的天空背景、新添加的飞船元素与原始镜头之间的语境匹配；颜色匹配，即新替换的天空背景与原始镜头之间的颜色匹配和边缘处理。然后，读者需要具备在日常生活中观察或观看摄影摄像作品，提高合成镜头真实感所需的眼力和能力。

扫码看视频

01 打开/Project Files/class10_sh010_comp_Task04Start.nk文件，再次缓存预览目前合成的画面，可以看到，之前添加的飞船元素不仅位置偏低，而且尺寸偏小。因此，笔者将对其进行位移变换和尺寸缩放处理。鼠标指针停留在Node Graph面板中并按Tab键，在弹出的智能窗口中输入transform字符即可快速添加Transform1节点。打开Transform1节点的Properties面板，分别调整translate和scale属性控件的参数值，如图10.33所示。

02 下面再根据原始镜头分析新替换的背景图像和新添加的飞船元素的光影关系。调节Viewer面板上侧的Gain和Gamma水平滑条以"夸张"地查看图像中的暗部或亮度区域的颜色情况，如图10.34所示。根据实拍画面中原有的光源位置和实拍画面中前景汽车的光影情况来看，新替换的天空背景中的太阳的位置需要往右移；根据新替换的天空背景中的云层与地平线关系来看，需要再将太阳往上移才能够与实拍画面中的前景相匹配。鼠标指针停留在Node Graph面板中并按Tab键，在弹出的智能窗口中输入transform字符即可快速添加Transform2节点。打开Transform2节点的Properties面板，调整translate属性控件中的x参数值为−122，调整y参数值为382。

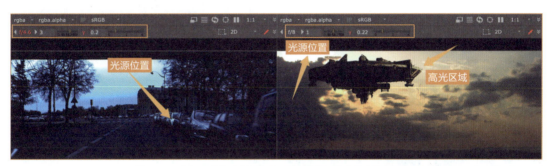

图 10.33　调整飞船元素的位置和大小

图 10.34　根据原始镜头光源位置匹配新替换天空背景中的光源位置

03 缓存预览合成镜头。由于投影相机的运动、投影图像位置的调整和投影内容画幅的大小等原因，画面右上角因投影内容缺失而呈现为黑色。要解决这个问题，应该先打开 Project3D1 节点的 Properties 面板查看是否开启了 crop（裁切）属性控件。对于绝大多数的情况，都可以通过关闭 crop 属性控件来解决投影内容缺失的问题，如图 10.35 所示。

图 10.35　检查 Project3D1 节点是否开启了 crop 属性控件

04 在本案例中，笔者已经关闭了 Project3D1 节点的 crop 属性控件，但是仍出现了投影内容缺失的情况，因此可以使用 RotoPaint 节点对投影内容进行补充绘制。鼠标指针停留在 Node Graph 面板中并按 P 键以快速添加 RotoPaint1 节点，由于投影内容的缺失在第 1 帧最为明显，因此单击时间线中的 Go to start 按钮 将时间线指针停留在第 1 帧。打开 RotoPaint1 节点的 Properties 面板，使用 Clone 笔刷绘制画面内容缺失的区域。为使绘制笔触在整个序列中都能起效，笔者在 RotoPaint1 节点的下游添加了 FrameHold4 节点，并设置 first frame 属性控件的参数值为 1。绘制前后的对比如图 10.36 所示。

图 10.36　使用 Clone 笔刷绘制画面内容缺失的区域的前后对比

注释 ①读者可以查阅项目5，详细学习使用RotoPaint节点进行绘制的方法。

②在本案例中，除了可以使用RotoPaint节点对投影内容进行补充绘制外，还可以尝试使用以下制作策略：

- 使用Transform节点对投影内容进行适当的缩放；
- 使用GridWarp节点对投影内容进行适当的图像变形；
- 使用Axis节点对投影系统进行三维位移变换。在使用过程中，需要将TransformGeo节点添加于投影幕布的下游，将TransformGeo节点的axis输入端连接到Axis节点上，将Camera节点的axis输入端连接到Axis节点上，如图10.37所示。

③在Nuke中，对图像画面尺寸外的区域的绘制可以用RotoPaint节点。先对需要绘制处理的图像进行位移变换或缩放。例如，对画面尺寸区域外的右上角区域进行绘制处理。笔者设置Transform节点的translate属性控件中的x参数值为−500，如图10.38所示。

图10.37　使用Axis节点对投影系统进行三维位移变换

图10.38　通过位移变换获得绘制区域

然后，添加RotoPaint节点，使用Clone笔刷对画面内容缺失的区域进行绘制。为保留画面尺寸区域外的像素信息，打开RotoPaint节点的Properties面板，在clip to（裁切为）弹出菜单中选择no clip（不裁切）选项，如图10.39所示。

图10.39　使用RotoPaint节点进行绘制

对完成绘制处理的图像进行反向位移变换或缩放处理。再次添加新的 Transform 节点并将 translate 属性控件中的 x 参数值设置为 500。另外，为便于直观地查看图像区域外的绘制情况，可对整个图像进行缩放，如图 10.40 所示。

图 10.40　对图像画面外的区域用 RotoPaint 节点进行绘制

05 在目前的合成画面中，原始镜头的颜色呈现为偏蓝的冷色调，新替换的背景天空和飞船元素都呈现为偏黄的暖色调，因此需要对背景天空和飞船元素分别做色彩调节以使其与原始镜头匹配。鼠标指针停留在 Node Graph 面板中并按 G 键以快速添加 Grade1 节点，打开 Grade1 节点的 Properties 面板，分别使用 blackpoint 属性控件和 whitepoint 属性控件更改图像的黑场和白场，即新替换的背景天空的黑场和白场。分别使用 lift（提升）属性控件和 gain（增益）属性控件为色彩采样匹配图像的黑场和白场，即原始镜头的黑场和白场。然后，再使用 Grade2 节点完成对飞船元素的色彩匹配，如图 10.41 所示。

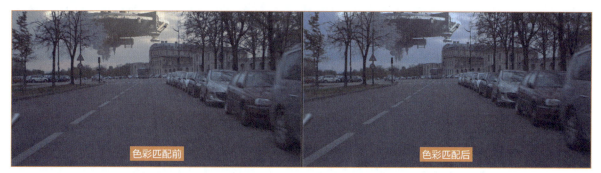

图 10.41　使用 Grade 节点分别对背景天空和飞船元素进行色彩匹配

注释　读者可以查阅项目 4 的内容详细学习使用 Grade 节点进行色彩匹配的方法。

06 下面处理合成镜头中的边缘问题。笔者将使用 Nuke 自带的 EdgeExtend 节点（Nuke12 版本或以上）处理边缘问题。鼠标指针停留在 Node Graph 面板中并按 Tab 键，在弹出的智能窗口中输入 edgeextend 字符即可快速添加 EdgeExtend1 节点，将新添加的 EdgeExtend1 节点连接到 Premult1 节点的下游。打开 EdgeExtend1 节点的 Properties 面板，此时图像已经经过预乘处理，所以勾选面板中的 Source Is Premultiplied 选项，如图 10.42 所示。

07 虽然经过 EdgeExtend1 节点处理后边缘问题已经基本得到解决，但是仔细查看合成画面时仍可发现飞船元素前的树叶有偏白的问题。下面通过对此区域适量调色来进行快速优化。

　　首先，单击时间线中的 Go to end 按钮　将时间线指针停留在第 149 帧，鼠标指针停留在 Node Graph 面板中并分别按 O 键和 G 键以快速添加 Roto1 节点和 Grade3 节点。

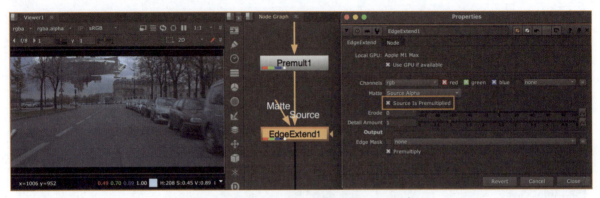

图10.42 使用EdgeExtend节点处理边缘问题

然后，打开Roto1节点的Properties面板并使用Bezier曲线大概地绘制飞船元素前有偏白问题的树叶的区域。由于需要调色的树叶区域在画面中是运动的，因此对Bezier曲线设置关键帧。

由于仅需对Roto1节点的Bezier曲线所绘制的区域进行调色处理，因此将Grade3节点的mask输入端连接至Roto1节点。打开Grade3节点的Properties面板，分别调节gain属性控件和gamma属性控件完成此区域的颜色调整。同时，添加Blur3节点，用来对调色区域做边缘羽化处理，如图10.43所示。

图10.43 前景树叶边缘的优化处理

08 新替换的背景天空对实拍的前景或多或少会有光影的影响，因此将对抠像提取的实拍前景进行灯光包裹处理。灯光包裹既可以使用Nuke内置的LightWrap节点，也可以使用笔者分享的ExponentialLightWrap节点的Gizmo工具。使用Toolbar面板添加ExponentialLightWrap1节点，将该节点的BG输入端连接到新替换的天空背景素材上，将FG前景输入端连接到EdgeExtend节点上，如图10.44所示。打开ExponentialLightWrap1节点的Properties面板，根据背景光影情况调节相关属性控件的参数值。

> **注释** 除了以上合成匹配外，在合成过程中还需考虑清晰度的匹配和噪点的匹配等。

09 通过以上操作，笔者基本完成了本案例镜头的合成。下面将添加Write节点进行镜头的渲染输出。

项目10　掌握三维摄像机投影技术

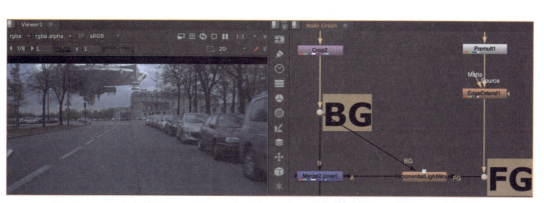

图 10.44　使用ExponentialLightWrap1节点进行灯光包裹处理

鼠标指针停留在Node Graph面板中并按W键以快速添加Write1节点，打开Write1节点的Properties面板，将file一栏设置为/Class10_Task04/Project Files/class10_sh010_comp_v001/class10_sh010_comp_v001.####.dpx，将colorspace设置为sRGB（导入的原始镜头色彩空间为sRGB）。单击Render按钮，在弹出的窗口中确认帧区间为1~149，确认无误后单击OK按钮即开始渲染，如图10.45所示。

图 10.45　本案例的完善与输出

任务 10-5　使用三维摄像机投影技术擦除人物

在本任务中，笔者将演示如何使用三维摄像机投影技术进行数字擦除。首先，读者需要灵活使用前面所搭建的三维摄像机投影的基本架构；其次，读者能够根据镜头的实际情况选择数字擦除的策略，例如逐帧擦除法、二维跟踪贴片法、借帧擦除法和三维投影贴片法等；最后，读者需要将三维摄像机投影

扫码看视频

技术灵活应用于日常的数字擦除工作。

01 打开 /Project Files/class10_sh020_comp_Task05Start.nk 文件。在该 Nuke 脚本文件中，笔者已经导入了从 PFTrack 软件输出的三维简单场景和反求虚拟相机，如图 10.46 所示。下面，笔者将使用该虚拟相机进行三维摄像机的投影处理，以及结合并参考三维简单场景精准放置投影幕布。

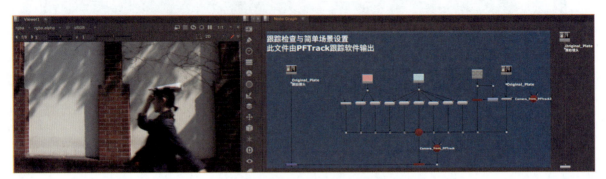

图 10.46　素材导入与工程设置

02 缓存预览原始镜头。本案例镜头之所以适合使用三维摄像机投影技术擦除画面中的路人，一方面是因为画面中走动的路人对常规二维跟踪来说较难跟踪匹配，另一方面是由于镜头前后序列中含有不出现路人的图像。因此，可以采用借帧擦除法的思维将不出现路人的干净背景"覆盖"于原始镜头上，通过摄像机投影技术获得运动匹配，实现擦除镜头画面中的路人的目的。

03 下面将调用已经存放于 Toolbar 面板中的三维摄像机投影的基本架构，对预设模板中的投影内容、投影相机、投影角度和投影幕布分别进行替换。

单击 Toolbar 面板中的 ToolSets 图标并在弹出的菜单中选择 Nuke ProjectonWorkflow Template_v01 脚本，在 Node Graph 面板中直接加载三维摄像机投影技术基本架构的预设模板。仔细查看原始镜头，镜头画面中的路人从第 6 帧开始入画，因此可以设置序列帧中的第 5 帧为投影内容，即不含有路人的干净背景。鼠标指针停留在 Node Graph 面板中并按 Tab 键，在弹出的智能窗口中输入 framehold 字符即可快速添加 FrameHold2 节点，打开 FrameHold2 节点的 Properties 面板并设置 first frame 属性控件的参数值为 5。

然后，将基本架构预设模板中的 Camera1 节点替换为从 PFTrack 三维跟踪软件中反求输出的 Camera_from_PFTrack1 节点。打开三维摄像机投影基本架构的预设模板中的 FrameHold1 节点，将 first frame 属性控件的参数值同样设置为 5，即第 5 帧为三维摄像机投影的最佳"照射"角度，如图 10.47 所示。

图 10.47　替换投影内容和投影相机，并设置投影角度

注释 由于用于图像序列帧定格的FrameHold1节点和用于投影相机定位的FrameHold2节点完全一致，因此也可使用节点之间的克隆功能，如图10.48所示。

图10.48　使用克隆功能进行关联

04 用于"覆盖"镜头画面中路人的干净背景不必为整幅图像。笔者将使用Roto节点绘制所需的干净背景区域。鼠标指针停留在Node Graph面板中并按O键以快速添加Roto1节点，打开Roto1节点的Properties面板，并使用Bezier曲线在第5帧大致地绘制用于"覆盖"路人所需的区域。笔者再按以上步骤分别添加Premult1节点、Copy1节点和Blur1节点，以提取绘制通道区域的RGB信息，如图10.49所示。

图10.49　使用Roto节点绘制所需的干净背景的区域

注释 由于原始镜头中需要被擦除的人物占据较多的画面区域，因此笔者需采用分段的方式进行"覆盖"擦除。

05 在本案例中，投影幕布的位置应放置于三维场景中的围墙区域。鼠标指针停留在Viewer面板中并按Tab键，切换为3D视图模式。鼠标指针停留在Node Graph面板中并按Tab键，在弹出的智能窗口中输入card字符即可快速添加Card3节点。参照PFTrack所放置的测试物体的位置和场景点云的分布情况，调整卡片几何体在三维场景中的位置和大小。完成Card3节点的位置调整后，复制Card3节点，按住Shift+Ctrl/Cmd键的同时用鼠标拖曳需要替换的Card4节点至预设模板中被替换的Card2节点上即可快速完成节点的替换，如图10.50所示。

06 通过以上步骤，已经获得了用于"覆盖"原始镜头中路人的干净背景。下面将使用Merge节点将干净的背景作为前景叠加至原始镜头上。鼠标指针停留在Node Graph面板中并按M键以快速添加Merge2节点，将Merge2节点的B输入端连接至原始镜头上，将Merge2节点的A输入端连接至ScanlineRender1节点上。缓存预览，可以看到由于路人

的走动，干净的背景还不能完全"覆盖"擦除画面中的路人，路人在序列帧第28帧左右又开始出现，如图10.51所示。

图10.50　在三维场景中定位投影幕布的位置并替换至预设模板中

图10.51　完成第1帧至第27帧画面中路人擦除

07 下面将再次选择不含有路人的干净背景并对其进行三维摄像机投影，实现整个镜头序列帧中路人的"覆盖"擦除。根据第28帧画面中路人的位置，笔者将选择第20帧来进行投影内容的选择和投影角度的设置。

复制节点树中用于"覆盖"擦除的分支节点树，打开用于定格投影内容的FrameHold4节点，并将first frame属性控件的参数值设置为20。打开用于定格最佳"照射"角度的FrameHold3节点，并将first frame属性控件的参数值同样设置为20。

然后，删除Roto2节点中粘贴生成的Bezier曲线，并重新根据第20帧的画面情况使用Bezier曲线定义不含路人的干净背景。

最后，对于投影相机和投影幕布而言，可以直接使用复制生成的Camera_from_PFTrack3节点和Card6节点，如图10.52所示。

08 笔者将使用新的Merge节点将其作为前景叠加至前面所完成的擦除效果上。鼠标指针停留在Node Graph面板中并按M键以快速添加Merge3节点，将Merge3节点的B输入端连接至Merge2节点，将Merge3节点的A输入端连接至ScanlineRender2节点，如图10.53所示。

09 为了尽可能多地保留原始镜头的像素信息，可以设置第2次投影的输出内容的有效区间为从第20帧至最后一帧。为隐藏关键帧动画所引起的画面闪跳，使用5帧作为过渡。鼠标指针停留在Node Graph面板中并按Tab键，在弹出的智能窗口中输入multiply字符即可快速添加Multiply1节点并将其连接于ScanlineRender2节点的下游。将时间线指针定位至第20帧，打开Multiply1节点的Properties面板，设置value属性控件的参数值为1，即完全有效。单击该属性控件右侧的Animation menu图标并在弹出的菜单中选择Set key选项以激活该属性控件关键帧的记录功能，如图10.54

所示，将时间线指针定位至第15帧并设置value属性控件的参数值为0，即完全无效。

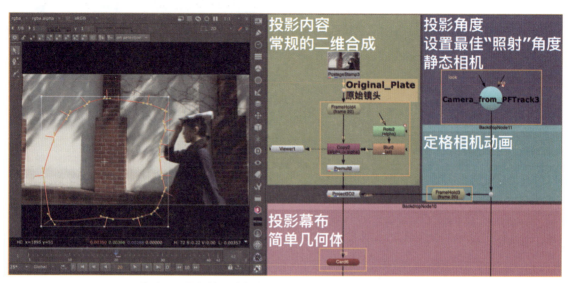

图10.52 再次选择不含有路人的干净背景并对其进行三维摄像机投影

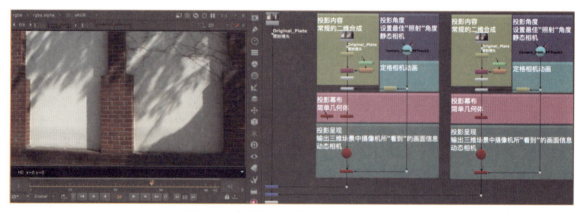

图10.53 完成第28帧至第42帧画面中路人擦除

图10.54 使用Multiply节点设置投影内容的有效性

> **注释** 除了可以使用 Multiply 节点设置图像的叠加程度,还可以通过 Merge 节点直接进行混合程度的设置。当 Merge 节点的 mix 属性控件的参数值介于 0~1 之间时,Merge 节点将显示 X 标识,如图 10.55 所示。

图 10.55 使用 Merge 节点直接进行混合程度的设置

通过以上设置,笔者初步完成了使用三维摄像机投影技术进行镜头画面中人物的擦除。对于本案例镜头的细节处理,读者可参考本书随书资源中的相关文档中的讲解。

任务 10-6 使用三维摄像机投影技术制作子弹时间效果

在本任务中,将演示如何使用三维摄像机投影技术进行"子弹时间"效果制作。读者需要灵活使用前面所搭建的三维摄像机投影的基本架构,并能够基于三维摄像机投影技术制作类似于"子弹时间"或"冻帧"等视觉奇观的画面效果。

在上一任务中,已经擦除了镜头画面中的路人,下面将基于擦除序列再使用三维摄像机投影技术制作两类"子弹时间"效果。第一类"子弹时间"效果是原始镜头中的路人在第 20 帧之后出现场景不变,人物停滞的时间静止画面效果;第二类"子弹时间"效果是将原始镜头中第 20 帧和第 30 帧的路人做停滞的"冻帧"画面效果。

1. "子弹时间"效果一:制作时间静止画面效果

笔者演示本案例镜头的第一类"子弹时间"效果的制作方法,即原始镜头中的路人在第 20 帧之后出现时间静止的画面效果。

01 打开 /Project Files/class10_sh020_comp_Task06Start.nk 文件。在该 Nuke 脚本文件中,笔者已经完成了路人的擦除。下面需要对原始镜头中第 20 帧的路人制作停滞的"子弹时间"画面效果。

需要使用 Roto 节点对第 20 帧画面中的路人进行抠像处理。将时间线指针定位于第 20 帧,鼠标指针停留在 Node Graph 面板中并按 O 键以快速添加 Roto3 节点。打开 Roto3 节点的 Properties 面板并使用 Bezier 曲线按照动态蒙版创建中的分解思维对路人进行抠像。然后分别添加 Premult3 节点、Copy3 节点和 Blur3 节点,提取绘制通道区域的 RGB 信息。

由于是仅对第 20 帧画面中的路人制作停滞的"子弹时间"效果,因此还需使用 FrameHold 节点对原始镜头在第 20 帧做帧定格处理。鼠标指针停留在 Node Graph 面板中并按 Tab 键,在弹出的智能窗口中输入 framehold 字符即可快速添加 FrameHold6 节点,如图 10.56 所示。打开 FrameHold6 节点的 Properties 面板,设置 first frame 属性控件的参数值为 20。

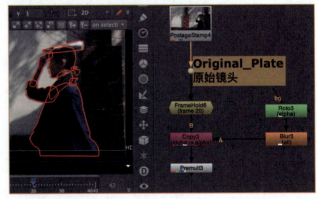

图 10.56 使用 Roto 节点对第 20 帧画面中的路人进行抠像处理

02 下面对抠像所提取的路人进行三维摄像机投影处理。此时,投影内容即为第20帧抠像所提取的路人,最佳"照射"角度也为第20帧。复制节点树中用于"覆盖"擦除的分支节点树,替换投影内容并打开用于定格最佳"照射"角度的FrameHold5节点,如图10.57所示,并将first frame属性控件的参数值设置为20。

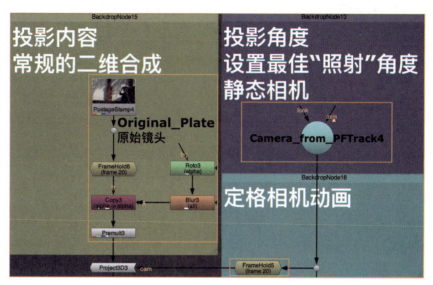

图10.57　替换投影内容和投影相机并设置投影角度

03 在拍摄现场,相较于围墙而言,路人离摄像机更近,因此对于投影幕布而言,仅需对复制生成的新Card节点的纵深属性稍作加强即可。打开Card5节点的Properties面板,此时Viewer面板中Card5节点的控制手柄已激活,调节该控制手柄中的Z轴以进行简单的位移变换操作,如图10.58所示。

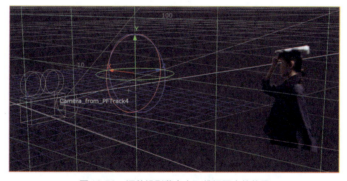

图10.58　调整投影幕布在三维场景中的位置

04 接下来要将第20帧的路人停滞的"子弹时间"画面效果叠加于擦除结果之上。鼠标指针停留在Node Graph面板中并按M键以快速添加Merge4节点,将Merge4节点的B输入端连接至Merge3节点上,将Merge4节点的A输入端连接至ScanlineRender3节点上。

为了使前20帧仍为原始镜头中路人走路的画面,后22帧为三维摄像机投影所生成的停滞"子弹时间"画面效果,需要使用Multiply节点处理动画。鼠标指针停留在Node Graph面板中并按Tab键,在弹出的智能窗口中输入multiply字符即可快速添加Multiply2节点。将新添加的Multiply2节点分别连接于Crop1节点和Crop2节点的下游。将时间线指针定位至第20帧,并打开Multiply2节点的Properties面板,设置value属性控件的参数值为1,如图10.59所示,即完全有效;将时间线指针定位至第19帧,并打开Multiply2节点的Properties面板,设置value属性控件的参数值为0,即完全无效。

图10.59 使用Multiply节点对擦除结果进行设置

为了从第20帧开始呈现三维摄像机投影所生成的停滞"子弹时间"画面效果，需再添加Multiply节点来制作动画。鼠标指针停留在Node Graph面板中并按Tab键，在弹出的智能窗口中输入multiply字符即可快速添加Multiply3节点。将新添加的Multiply3节点分别连接于Crop3节点的下游。将时间线指针定位至第20帧，并打开Multiply3节点的Properties面板，设置value属性控件的参数值为1，即完全有效；将时间线指针定位至第19帧，并打开Multiply2节点的Properties面板，设置value属性控件的参数值为0，即完全无效。"子弹时间"效果一的节点树和画面效果如图10.60所示。

图10.60 "子弹时间"效果一的节点树和画面效果

2. "子弹时间"效果二：制作停滞冻帧画面效果

下面再演示本案例镜头的第二类"子弹时间"效果的制作方法，即将第20帧和第30帧的路人分别通过三维摄像机投影技术叠加到原始镜头中来实现"冻帧"画面效果。

01▶ 我们已经处理完成第20帧的投影内容，下面将创建第30帧的投影内容。

复制节点树中用于"子弹时间"效果一的分支节点树，笔者需要使用Roto节点再对30帧画面中的路人进行抠像处理。将时间线指针定位于第30帧，鼠标指针停留在Node Graph面板中并按O键以快速添加Roto5节点。打开Roto5节点的Properties面板，并使用Bezier曲线对路人进行抠像。用同样的方法分别添加Premult5节点、Copy5节点和Blur5节点以提取绘制通道区域的RGB信息，如图10.61所示。

分别打开用于做第30帧定格处理的FrameHold10节点和用于做最佳"照射"角度设置的FrameHold9节点的Properties面板，分别设置first frame属性控件的参数值为30。

图10.61 创建投影内容并设置投影角度

02▶ 对于第30帧的投影幕布而言，由于都是投影路人画面元素，因此可以直接使用复制生成的Card8节点，如图10.62所示。

图10.62 设置投影幕布

03▶ 将第30帧路人停滞冻帧的画面效果叠加于已有结果之上。

鼠标指针停留在Node Graph面板中并按M键以快速添加Merge6节点，将Merge6节点的B输入端连接至Merge5节点，将Merge6节点的A输入端连接至Copy5节点。

为了使前20帧仍为原始镜头中路人走路的画面，并且从第21帧开始呈现20帧画面中路人投影所获得的停滞冻帧画面效果，这里保留Multiply4节点中的关键帧动画信息。同样，为了从第31帧开始呈现30帧画面中路人投影所获得的停滞冻帧画面效果，需要使用新的Multiply节点做动画处理。复制Multiply4节点并将新生成的Multiply5节点放置于Merge6节点和Copy5节点之间。打开Multiply5节点的Properties面板并切换至Dope Sheet（关键帧表）面板，将原

有位于第19帧和第20帧的关键帧拖曳至第29帧和第30帧，如图10.63所示。

图10.63　使用Multiply节点实现投影内容的有效性设置

04 缓存预览，可以看到已经完成了本案例镜头的第二类"子弹时间"效果的制作，即将第20帧和第30帧的路人分别通过三维摄像机投影技术叠加到原始镜头上，从而实现了"冻帧"画面效果，如图10.64所示。

图10.64　"子弹时间"效果二的节点树和画面效果

通过以上讲解，笔者基本上已经对三维摄像机投影技术的基本概念、基本框架和常规应用等方面做了较为详细的讲解。希望读者能够在日常工作中灵活使用三维摄像机投影技术，提高工作效率。

知识拓展：使用三维摄像机投影技术创建动态蒙版

在本项目中，笔者主要分享了三维摄像机投影技术的基本架构，讲解了投影内容、投影幕布、投影角度和投影呈现的知识。同时，笔者也基于三维摄像机投影技术演示了如何进行"换天"效果的制作、合成元素的添加和"子弹时间"效果的制作。下面介绍如何使用三维摄像机投影技术进行动态蒙版的快速创建。

扫码看视频

01 打开Project Files/class10_sh020_roto_PerksStart.nk文件，在该Nuke脚本文件中，笔者已经导入了从PFTrack软件输出的三维简单场景和反求虚拟相机。由于需要进行抠像的围墙柱子本身不含有运动，因此笔者可以先抠一帧画面的围墙柱子通道，然后再使用三维摄像机投影的方式对整个序列帧中的围墙柱子进行快速抠像。由于镜头的运动幅度较大，笔者将选择运动模糊程度较小的第1帧和第40帧的画面中的围墙柱子进行抠像。

单击时间线中的Go to start按钮，将时间线指针停留在第1帧，鼠标指针停留在Node Graph面板中并按O键，快速添加Roto1节点。打开Roto1节点的Properties面板，并使用Bezier曲线对围墙柱子进行抠像。由于仅需对创建的Alpha

通道进行三维摄像机投影，因此可以直接将Roto1节点连接于原始镜头的下游，以方便查看通道情况，如图10.65所示。

图10.65　使用Roto1节点绘制第1帧围墙柱子通道

为确保所绘制的选区在其他帧仍保留HD_1080 1920px×1080px画面尺寸以外的通道信息，打开Roto1节点的Properties面板，在clip to（裁切为）下拉菜单中选择no clip（不裁切）选项，如图10.66所示。

图10.66　将Roto1节点的裁切模式设置为不裁切

02 再次单击Toolbar面板中的ToolSets图标并在弹出的菜单中选择Nuke ProjectonWorkflow Template_v01脚本，以在Node Graph面板中直接加载三维摄像机投影基本架构的预设模板。

将投影内容替换为上一步所绘制的第1帧围墙柱子的通道信息，因此需要再使用FrameHold节点对其进行帧定格处理。鼠标指针停留在Node Graph面板中并按Tab键，在弹出的智能窗口中输入framehold字符即可快速添加FrameHold2节点。打开FrameHold2节点的Properties面板，设置first frame属性控件的参数值为1。

将基本架构的预设模板中的Camera1节点替换为从PFTrack三维跟踪软件中反求输出的Camera_from_PFTrack1节点。打开三维摄像机投影基本架构的预设模板中的FrameHold1节点，将first frame属性控件的参数值同样设置为1，即第1帧为三维摄像机投影的最佳"照射"角度，如图10.67所示。

03 投影幕布的位置应放置于三维场景中的围墙区域。鼠标指针停留在Viewer面板中并按Tab键以切换为3D视图模式。鼠标指针停留在Node Graph面板中并按Tab键，在弹出的智能窗口中输入card字符即可快速添加Card3节点。参照PFTrack所放置的测试物体的位置和场景点云的分布情况，调整卡片几何体在三维场景中的位置和大小。完成Card3节点的调整后，复制Card3节点，按住Shift+Ctrl/Cmd键的同时用鼠标拖曳需要替换的Card4节点至预设模板中被替换的Card2节点上即可快速完成节点的替换，如图10.68所示。

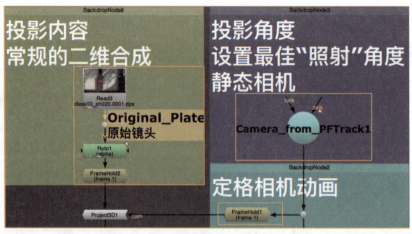

图10.67 替换投影内容和投影相机并设置投影角度

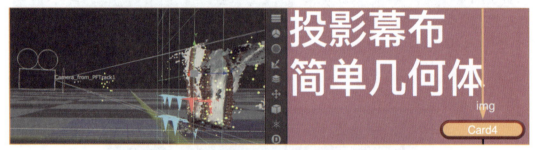

图10.68 在三维场景中定位投影幕布的位置并替换至预设模板中

04 已经对第1帧围墙柱子的Alpha通道进行了三维摄像机投影,下面将对投影结果做初步检查。鼠标指针停留在Node Graph面板中并按K键以快速添加Copy1节点。选中Copy1节点,鼠标指针停留在Node Graph面板中并按1键以使Viewer1节点连接到Copy1节点上。单击Viewer面板左上角的通道显示框,在下拉菜单中选择Matte overlay模式,可以看到Copy1节点含有Alpha通道的区域显示为红色,如图10.69所示。

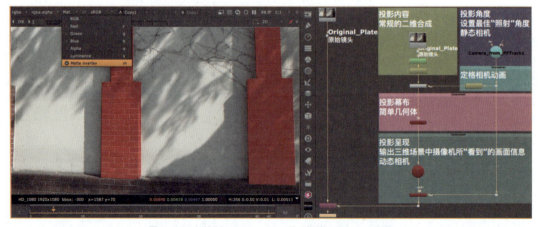

图10.69 切换到Matte overlay显示模式查看Alpha通道

05 由于镜头的运动幅度较大,因此再重复以上操作步骤对第40帧画面中的围墙柱子进行三维摄像机投影。为方便起见,笔者将直接复制第1帧围墙柱子的Alpha通道的三维摄像机投影的分支节点树。下面仅需对投影内容和投影角度进行更新。

将鼠标指针定位到第40帧，鼠标指针停留在Node Graph面板中并按O键，快速添加Roto2节点。打开Roto2节点的Properties面板，使用Bezier曲线对第40帧的围墙柱子进行抠像。完成抠像后直接将Roto2节点连接于原始镜头的下游。

然后，打开FrameHold3节点和FrameHold4节点的Properties面板，将它们的first frame属性控件的参数值均设置为40，如图10.70所示。

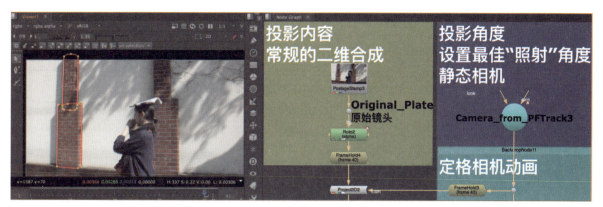

图10.70　替换投影内容并设置投影角度

06 由于投影幕布同样需放置于三维场景中的围墙区域，因此可不进行更新替换。下面将使用Merge节点对三维摄像机投影创建的两部分通道进行叠加。

鼠标指针停留在Node Graph面板中并按M键以快速添加Merge2节点，将Merge2节点的B输入端与ScanlineRender1节点相连，将A输入端与ScanlineRender2节点相连。同时，将Merge2节点的输出端与Copy1节点相连。

然后，再次选择Copy1节点，鼠标指针停留在Node Graph面板中并按1键，使Viewer1节点连接到Copy1节点上。鼠标指针移动到Viewer面板中并按M键，启用Matte overlay显示模式，可以看到通过三维摄像机投影，整个序列帧中的围墙柱子的Alpha通道已经基本创建完成，如图10.71所示。

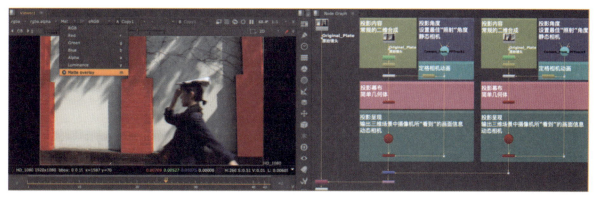

图10.71　使用三维摄像机投影技术创建动态蒙版

> **注释**　可结合MotionBlur3D节点和VectorBlur节点为创建的蒙版进行运动模糊的匹配。除此之处，也可使用RSMB插件快速进行运动模糊的匹配，如图10.72所示。

图10.72　RSMB运动模糊插件

通过本项目的讲解，相信读者已经对三维摄像机投影技术及其常见应用有了一定的了解。希望读者能够掌握三维摄像机投影技术并将其应用于中高级难度镜头的合成中。

在下一章，笔者将分享三维多通道分层合成的方法。

索引　本项目新增节点列表及其说明

DisplaceGeo节点：该节点可以基于图像修改三维模型的形状。使用该节点时，每个顶点均沿其法线移动，其值对应于该顶点的UV属性指向的图像像素。像素值越高，位移越大。

MotionBlur3D（三维运动模糊）节点：该节点与MotionBlur2D节点相似，它不会独立产生运动模糊，但MotionBlur3D节点是专门为相机移动而设计的。MotionBlur3D（三维运动模糊）节点利用来自cam输入端的运动相机信息并将运算生成的UV向量信息与下游的VectorBlur节点相连，从而基于向量信息产生运动模糊。

VectorBlur（矢量模糊）节点：该节点通过使用运动矢量通道（U和V通道）中的值确定模糊的方向，将每个像素模糊成一条直线来生成运动模糊。可以使用MotionBlur2D节点、MotionBlur3D节点或ScanlineRender节点创建运动矢量。

项目 11

三维多通道分层合成

[知识目标]

- 概述三维多通道分层合成的基本概念
- 区分通道(Channels)、层(Layer)和任意输出变量(AOVs)
- 概述Nuke中颜色层(Beauty)的重建
- 理解伽马(Gamma)校正和线性工程流程
- 概述Nuke中的线性工程流程

[技能目标]

- 使用Shuffle(通道转换)节点拆分通道
- 掌握重建颜色层(Beauty)的方法
- 基于任意输出变量(AOVs)数据层或Cryptomatte提取通道
- 基于实拍镜头完成三维元素各分层的调节
- 使用Sapphire蓝宝石插件制作闪电效果,并能够对Nuke三维多通道分层合成的应用进行举一反三

项目陈述

在本项目中，需要读者能够概述三维多通道分层合成的基本概念、制作优势和制作流程，然后能够基于灯渲部门输出的颜色层（Beauty）进行拆分和重构，掌握使用相关数据类的任意输出变量或使用Cryptomatte工具对分层在阴影、明暗、色彩和虚实等方面进行单独的调整。最后，读者需提高进行三维合成的眼力，并在三维分层合成中灵活使用二维合成的常规技法。

允文允武：视效制作中的三维多通道分层合成

使用三维软件进行图像的渲染往往需要花费很长的时间，为了生成令人信服的画面往往需要在三维软件中进行各类仿真运算和特效制作，这是一个极其复杂和耗时的过程。Nuke虽然拥有强大的三维引擎系统，但是对于数字合成师而言在合成环节进行三维动画或三维模型的制作仍较为不便。对于色彩和画质的掌控是数字合成师的强项，这也正是数字合成师在三维合成过程中的主要任务。

扫码看视频

正因为如此，灯渲艺术家需要为数字合成师提供尽可能多的通道层，这样在合成的过程中数字合成师才可以通过现有的通道层进行分层合成与单独调节，从而避免再次花费大量时间回到三维软件中重新渲染。为了在三维分层合成过程中更容易地调节三维元素的色彩和画质，灯渲艺术家往往会进行分层渲染以输出各类通道或分层。数字合成师的任务就是将各类层（Passes）按照三维软件中图层的叠加方式再次重建为颜色层（Beauty Pass）。当所有分层的层重新组建成颜色层后，每层之间保持了彼此的相对独立性，因此数字合成师可以轻易地对每一层在明暗、色彩和虚实等方面进行单独的修改。

相对于常规二维合成而言，Nuke中的三维分层合成是数字合成与视觉特效的另一番天地。但是，对于数字合成师而言，如果能够在三维分层合成中灵活应用常规的二维合成技法，将能够为日常的创作带来更多的解决方案与更高的工作效率。

通过本项目的学习，希望读者能够了解并掌握三维多通道分层合成技术并对其进行灵活应用。

任务11-1　Nuke三维多通道分层合成的优势与流程

在本节中，读者需要理解三维多通道分层合成的基本概念，理解灯光渲染中的任意输出变量（AOV）的概念和类型，能够灵活使用Shuffle节点进行通道拆分，并掌握在Nuke中重建颜色层的方法。

扫码看视频

▶ 1. 三维多通道分层合成概述

对于三维合成，尤其是三维元素与实拍镜头的合成，灯渲艺术家无法根据实拍镜头画面的明暗、虚实和颜色进行精准的布光和渲染，而重新返回灯渲环节进行修改和调整又将花费大量的时间。目前，对于较高画面质量的三维制作，仍采用分层渲染和多通道合成的流程，即灯光渲染过程中将组成最终画面的各类分层进行单独输出，数字合成过程中再根据合成画面的情况，基于各类通道对三维元素进行明暗、虚实和颜色等方面的调节。

下面结合多层玻璃空间绘画作品对照理解Nuke中的三维多通道分层合成。在图11.1中，左图是笔者站在该空间绘画作品正面所拍摄的画面，呈现了空间绘画作品完整的画面内容；右图是笔者对该空间绘画作品所使用的多层玻璃拍摄的特写画面，每一块玻璃上的图像虽然相互独立但是各块分层玻璃上的图像叠加后又构成了该空间绘画作品的完整画面内容。读者可以将左图理解为三维多通道渲染输出的颜色层，它是各类分层初合后的画面效果；可以将右图理解为三维多通道渲染输出的各类分层，它们由于进行了分层渲染，因此可以在合成软件中再对每个分层进行单独调节。

图 11.1 多层玻璃空间绘画作品与 Nuke 中的三维多通道分层合成

> **注释** 分层合成是节点式合成软件的优势。一方面,在节点式合成软件中使用加法和乘法运算即可近似地完成颜色层的重建;另一方面,在节点式合成软件中,各个分层相对独立,所以便于查看、调节和修改。

2. 通道(Channels)、层(Layer)和任意输出变量(AOVs)

在使用 Nuke 软件进行数字合成的过程中,对于通道和层的理解既是学习的难点,也是应用的重点,下面将对通道(Channels)、层(Layer)以及三维渲染中的任意输出变量(AOVs)这3个概念做详细讲解。

数字图像的本质是一个多维矩阵,可以将其理解为一个二维函数 $f(x, y)$,其中 x 和 y 是空间(平面)坐标,其幅值 $f(x, y)$ 被称为幅度,即亮度。数字图像由二维元素组成,每个元素包含一个坐标 (x, y) 和对应幅值 $f(x, y)$,每个元素也称为数字图像的一个像素。像素是组成数字图像最基本的单元,每一个像素的亮度信息称为该像素点的像素值。例如,$f(a, b)$ 是数字图像 $f(x, y)$ 在像素点 (a, b) 的像素值。彩色图像是多个幅值 $f(x, y)$ 的叠加,每一个幅值 $f(x, y)$ 称为图像的通道。通道是与彩色图像大小相同的灰度图像,它仅由构成彩色图像的一种原色组成。例如,我们通常所看到的彩色图像是由红通道、绿通道、蓝通道或 Alpha 通道组成的。

通道存储于层中,通道的合集即为层。例如,红、绿、蓝和 Alpha 这4个通道共同组成了 RGBA 层,每一层最多可储存8个通道,通常储存4个通道。在数字合成中,我们也常将通道集(Channels Set)理解为层,如图 11.2 所示。

图 11.2 含有4个通道的层

在 Nuke 中,可以创建或添加额外的通道并将其作为遮罩、灯光层或其他类型的数据层。每个 Nuke 脚本文件可以包含高达1023种不同类型的通道。在 Nuke 中,通道与层的使用为数字合成师应用数字合成技术提供了极大的灵活性,数字合成师不仅可以直接在 Nuke 中使用多通道进行制作,而且在处理来自三维软件渲染的多通道文件时有极大的优势。

> **注释** 不管是二维常规合成还是三维分层合成,通道创建与提取的技法与思维尤为重要。只有正确地运用好通道,才能进行精确合成。如果无法在合成过程中创建或提取通道,也就无法做出相应的图像操作或效果处理。

任意输出变量(AOVs,Arbitrary Output Variables)就是我们通常所说的多通道渲染输出。它是指渲染器在渲染过程中生成的额外图像(例如高光层、法线层、反射层、折射层和阴影层等),即二路输出(Secondary Outputs)。这些图像数据创建于颜色层的渲染过程中,在 Nuke(或任何合成软件)中通过颜色层重建。数字合成师可以对需要调节的分层进行单独处理,从而大幅提升合成的自由度。

为便于理解，读者可以将任意输出变量分为颜色类任意输出变量和数据类任意输出变量。所谓颜色类任意输出变量是指这些分层是渲染画面颜色的构成部分，例如，漫反射层（Diffuse）、高光层（Specular）、折射层（Refraction）和反射层（Reflection）等；所谓数据类任意输出变量是指这些分层虽然对渲染画面的颜色没有直接影响，但是可用于合成过程中对颜色类任意输出变量的调节，例如法线层（Normal）、点位置层（World Position Pass）、深度层（Depth）和各类ID层。下面对三维多通道渲染输出的常见分层进行简要说明，见表11.1。

表11.1 三维多通道渲染常见分层及介绍

通道集合名称	通用名称	描述说明	类型
RGBA	颜色层（Beauty）	输出完整图像渲染通道，合并储存了三维渲染输出的所有层	颜色类AOVs
Diffuse	漫反射层（Diffuse）	输出材质表面的颜色、图案和纹理的基础颜色信息，不带任何其他效果，可以理解为我们所看到的物体本来的颜色	颜色类AOVs
Specular	高光层（Specular）	输出材质表面镜面反射的信息。光线照射在物体表面高光区域时产生光线反射现象	颜色类AOVs
Reflection	反射层（Reflection）	输出材质表面的反射信息。光线照射到相对光滑的物体表面上，没有被吸收的光线就会被反射出来，物体表面越光滑，反射光就越强烈	颜色类AOVs
Refraction	折射层（Refraction）	输出材质表面的折射信息。光线穿过半透明或透明物体（如水或玻璃）时发生偏折的现象	颜色类AOVs
SSS	次表面散射层（Sub-Surface Scattering）	输出次表面散射信息。光线穿过半透明物体（如皮肤、玉、蜡、大理石、牛奶等）会受到材质的厚度影响而显示出不同的透光性。即光线射入半透明物体后在内部发生散射，然后从颜色类AOVs与射入点不同的地方射出表面的现象	颜色类AOVs
AO	环境遮蔽层（Ambient Occlusion）	输出环境光遮挡信息。通常用于描绘物体和物体相交或靠近时遮挡周围漫反射光线的效果以增加体积感	数据类AOVs
N	法线层（Normal）	输出模型各个顶点切线空间下的法线信息，也可称为法线贴图。根据法向量计算最终的光照结果。法线贴图将三维空间中的X、Y、Z轴空间信息以红、绿、蓝颜色信息来表示。由于法线在切线空间就是切线空间的Z轴，保存到贴图的纹素中即为（0, 0, 1），该值对应蓝色，因此法线贴图的大部分区域都是蓝色的。读者可以在Nuke中使用ReLight（灯光重设）节点对渲染的三维资产进行灯光重置	数据类AOVs
Z	深度层（Depth）	输出三维场景的深度数据信息，可用于在合成软件中模拟场景的大气雾和景深效果	数据类AOVs
motionvector	运动矢量层（Motion Vector）	输出运动向量信息。数字合成师可以在Nuke中使用MotionBlur2D（二维运动模糊）节点和MotionBlur3D（三维运动模糊）节点制作高级的运动模糊效果	数据类AOVs
P	点位置层（Position）	输出物体表面点的位置信息。点位置层以红、绿、蓝颜色信息分别表示三维空间中的X、Y、Z轴的空间信息。数字合成师需使用exr文件格式（支持32bit颜色深度图像格式）进行存储和输出	数据类AOVs
ID	物体ID层（Object ID）	输出物体ID信息，通道以红、绿、蓝等颜色进行分割，方便合成过程中对物体的蒙版进行提取。另外，使用Cryptomatte层可直接通过颜色拾取的方式快速提取物体蒙版	数据类AOVs

3. 预乘图像（Premultiplied Image）和直通图像（Straight Image）

默认情况下，从三维软件渲染输出的各类分层都已经进行了预乘处理，即为预乘图像（Premultiplied Image）。在数字合成过程中，尤其是三维多通道分层合成的过程中，为避免出现"黑边"或"白边"等图像边缘破坏等问题，数字合成师都需要在使用调色类节点前进行反预乘/预除（Unpremult）处理，调色完成后再进行预乘处理。即所有的调色节点都需添加于Unpremult（反预乘/预除）节点和Premult节点之间。

在Nuke中，可以使用Unpremult节点使所有层的预乘处理失效，从而使图像变为直通图像（Straight Image）或反预乘图像（Unpremultiplied Image）。

预乘图像和直通图像最大的区别在于RGB通道的内容。对于预乘图像而言，RGB通道保存的是原生RGB通道乘以Alpha通道的结果，即透明信息既存在于Alpha通道中，也乘进了RGB通道中，在叠加或显示图片时只展示RGB通道信息即可，无需再进行预乘处理，否则会引起"黑边"问题；对于直通图像而言，RGB通道仅保存着原生RGB数值，即透明信息仅存在于Alpha通道中，不存在于RGB通道中，在叠加或显示图片时RGB通道需要乘以Alpha通道才能得到正确的效果。

总而言之，预乘图像是原生RGB通道信息预先乘以Alpha通道信息并保存进RGB通道，直通图像是直接将原生RGB通道信息保存进RGB通道。

> **注释** 读者可以查阅项目2的内容详细了解反预乘/预除与黑白边问题。

4. 在Nuke中重建颜色层

在合成软件中，尤其是Nuke这种节点式合成软件中，数字合成师可以使用Shuffle节点从颜色层中提取构成颜色层的各类颜色类任意输出变量，然后再使用Merge节点中的加和乘法运算对各类颜色类任意输出变量进行相加和相乘运算，近似地完成颜色层的重建。在Nuke中重建的颜色层的各类颜色类任意输出变量都是相互独立的分支节点树，因此数字合成师可以非常便捷地按照合成镜头的总体情况对其进行分层调节。下面以class11_sh010镜头为例演示如何在Nuke中重建颜色层。

01 打开/Project Files/class11_sh010_comp_Task01Start.nk文件，在该脚本文件中，笔者已经导入了灯渲艺术家输出的背景和前景。下面使用LayerContactSheet节点查看各类分层。鼠标指针停留在Node Graph面板中并按Tab键，在弹出的智能窗口中输入LayerContactSheet字符即可快速添加LayerContactSheet1节点。将LayerContactSheet1节点的输入端连接至Read1节点。打开LayerContactSheet1节点的Properties面板，勾选Show layer names（显示分层名称）属性控件以在Viewer面板中显示该颜色层所包含的全部分层，如图11.3所示。

> **注释** 本案例的素材来自于FXPHD-NUK214-Nuke and the VFX Pipeline。

02 查看颜色层后可以了解到，该素材使用V-Ray渲染器进行渲染输出。对于使用V-Ray渲染器渲染输出的颜色层，其在Nuke中可以使用以下叠加模式进行重建：

颜色层（Beauty）= 全局照明（GI）+ 灯光层（Lighting）+ 反射层（Reflection）+ 折射层（Refraction）+ 高光层（Specular）+ 自发光层（SelfIllum）+ 次表面散射（Sub-Surface Scattering）+ 其他层（More）。

03 在使用Shuffle节点进行各类分层选取之前，需要使用Unpremult节点对其进行反预乘处理。鼠标指针停留在Node Graph面板中并按Tab键，在弹出的智能窗口中输入unpremult字符即可快速添加Unpremult1节点，将Unpremult1节点的输入端连接至Read1节点上。打开Unpremult1节点的Properties面板，单击divide（除）属性控件并在弹出的下拉菜单中选择all（所有）选项，如图11.4所示。

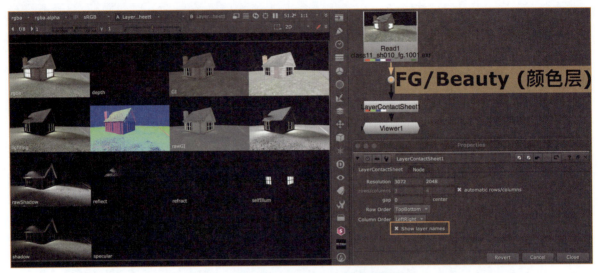

图11.3　使用LayerContactSheet节点查看各类分层

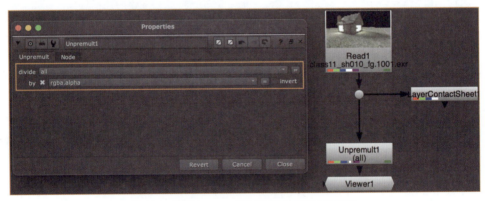

图11.4　使用Unpremult节点将各分层转为直通图像

04 下面将使用Shuffle节点从颜色层中提取构成颜色层的各类颜色类任意输出变量。

鼠标指针停留在Node Graph面板中并按Tab键，在弹出的智能窗口中输入shuffle字符即可快速添加Shuffle1节点，将Shuffle1节点连接至Unpremult1节点的下游。打开Shuffle1节点的Properties面板，单击in1属性控件并在下拉菜单中选择diffuse选项，如图11.5所示。

图11.5　使用Shuffle1节点提取diffuse层

注释 如果使用新版Shuffle节点，则可以按照图11.6所示进行分层提取。

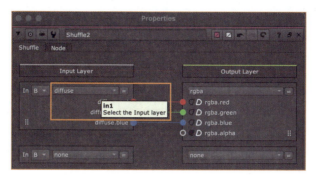

图11.6　使用新版Shuffle节点提取diffuse层

为增强Shuffle节点的可读性，笔者将使用TCL脚本语句使提取的分层名称直接显示于Shuffle节点上。将Shuffle1节点的Properties面板切换到Node（节点）标签页，在lable（标签）输入栏中输入［value in］，此时Shuffle1节点的名称中就会显示为前面所提取的diffuse字符，如图11.7所示。

另外，读者也可勾选postage stamp（缩略图）属性控件以直接显示所提取的分层缩略图，如图11.8所示。

图11.7　在Shuffle1节点中使用TCL脚本语句进行节点命名

图11.8　开启节点缩略图显示模式

注释 在Nuke中，绝大多数的节点都支持postage stamp属性控件的开启和禁用，如图11.9所示。

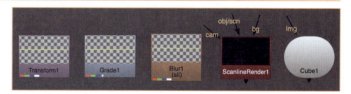

图11.9　开启节点的缩略图模式

05 以此类推，按照V-Ray渲染器渲染输出的颜色层分别使用新的Shuffle节点提取分层，如图11.10所示。

06 下面再使用Merge节点中的Plus和Multiply运算对颜色类任意输出变量进行相加和相乘运算以近似地完成颜色层的重建。在本案例中，对于Reflection、Refraction、Specular和SelfIllum层只需使用Merge节点中的Plus模式，对于rawGI层和rawLight层则需要先与diffuse层做相乘处理以获得GI层和Light层。

图11.10　分别使用新的Shuffle节点提取分层

鼠标指针停留在Node Graph面板中并按M键以快速添加Merge1节点，将Merge1节点的B输入端与提取diffuse层的Shuffle1节点相连，将Merge1节点的A输入端与提取rawGI层的Shuffle2节点相连。打开Merge1节点的Properties面板，在operation（运算）下拉菜单中选择multiply（乘法）运算，如图11.11所示。

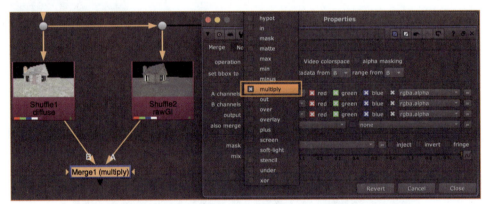

图11.11　diffuse层与rawGI层做相乘处理以获得GI层

> **注释**　读者也可查看以下Nuke脚本文件，对比查看后可以发现diffuse层与rawGI层相乘的结果基本上与GI层相同，diffuse层与rawLight层的相乘结果基本上与lighting层相同，如图11.12所示。在三维渲染的过程中，之所以渲染输出rawGI层和rawLight层是因为这样可以让数字合成师在分层合成时有更多的空间对分层做调整。

图11.12　diffuse层与rawGI层相乘的结果与GI层相同，diffuse层与rawLight层相乘的结果与lighting层相同

笔者再使用新的Merge节点让diffuse层与rawLight层做相乘处理以获得lighting层。鼠标指针停留在Node Graph面板中并按M键以快速添加Merge2节点，将Merge2节点的B输入端与提取diffuse层的Shuffle1节点相连，将Merge1节点的A输入端与提取rawLight层的Shuffle3节点相连。打开Merge2节点的Properties面板，在operation下拉菜单中选择multiply运算。为便于读者理解，笔者对脚本文件做整理，如图11.13所示。

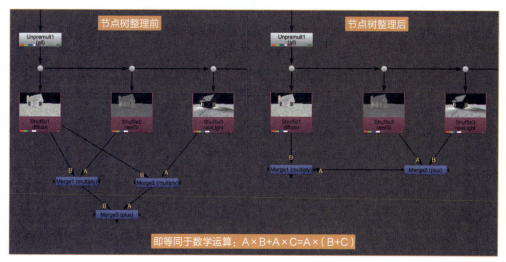

图11.13　rawLight层的获得与节点树的整理

07 再使用新的Merge节点分别对反射层、折射层、高光层和自发光层进行相加。选中Merge6节点并按1键，选中Read1节点并按2键，鼠标指针停留在Viewer面板中并按W键以激活wipe显示模式，可以看到各类分层重建后的结果基本上与颜色层相同，如图11.14所示。

图11.14　完成对其他分层的叠加处理

08 仔细查看前图11.3可以发现，虽然各类分层重建后的结果基本上与颜色层相同，但是Alpha通道在各类分层相加或相乘的过程中受到了影响，因此需要使用Copy节点获取原始Alpha通道。鼠标指针停留在Node Graph面板中并按K键以快速添加Copy1节点。默认设置下，Copy节点将其A输入端所连接的Alpha通道复制至B输入端，因此将Copy1节点的A输入端连接至Read1节点，将B输入端连接至Merge6节点。在前面使用Unpremult1节点对各类分层进行了反预乘，完成颜色层的重建后，还需使用Premult节点对其进行预乘。由于目前各分层相对独立，因此可以根据镜头画面的合成情况对各分层的明暗、色彩和虚实等方面做单独的调整，如图11.15所示。

图11.15 Alpha通道和预乘处理

> **注释** 对于灯渲质量较高或仅做局部修改的三维分层合成，也可先将需要调节的分层从颜色层中减去，单独调整后再将其叠加至颜色层，如图11.16所示。

图11.16 使用相减、相加模式对颜色层进行调节

任务 11-2　掌握Nuke中的线性工作流程

　　Nuke是一款32位浮点线性（32-Bit Float Linear）的高端数字合成软件，这使得Nuke不仅可以无损地、高精度地处理颜色信息，而且还能够保证所有合成运算都处于线性工作流程中，所以Nuke能够提供照片级、高精度的画面质量。Nuke在处理不同色彩空间的图像素材时也非常"贴心"，为了对不同色彩空间的文件（例如Cineon、Tiff、OpenEXR和HDRI，以及RAW原始相机数据格式等）进行统一的管理和运算，默认设置下Nuke会将导入的图像素材全部转换为32位浮点线性RGB色彩空间。下面对Nuke中的线性工作流程按照图像读取、图像显示和图像输出3个过程展开讲解。

扫码看视频

数字图像在生成或保存的过程中，相机或软件其实已经对原始图像的数据进行了伽马编码校正（近似为1/2.2，上曲线）。例如，在拍摄过程中，相机先将场景中捕获的光信号编码为RGB原始数据（此时为线性数据），即Raw Data（原始数据）；然后，在影像处理器进行色彩空间转换和色彩处理的过程中对RGB原始数据做了伽马编码校正（近似为1/2.2，上曲线）（此时为非线性数据）；最后，经过编码校正后的图像再经影像处理器进行存储输出，因此几乎所有8位色彩深度图像都是以非线性编码形式进行存储输出的，如图11.17所示。

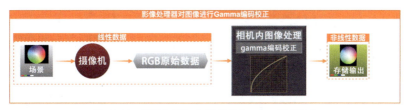

图11.17　影像处理器对图像进行Gamma编码校正

注释　对于常见的8位色彩深度图像，其在相机内进行色彩处理时都使用了幂函数进行编码校正。现在越来越多的摄像设备支持Log（对数）模式进行拍摄，因此在相机内也会使用对数函数进行编码校正。Log模式具有更高的宽容度，Log模式记录的拍摄素材对高光部分进行了压缩，中间调部分进行了提升，因此画面通常对比度较低，看起来较灰。

为了对不同色彩空间的图像素材进行统一管理并确保所有的合成操作（如叠加运算、模糊效果、滤镜添加等）都处于线性工作流程中，在使用Read节点读取图像素材时，Read节点会根据图像素材的格式套用最为匹配的反向Gamma，从而去除相机图像处理过程中的伽马编码校正并最大可能将其转换回RGB原始数据（线性数据）。

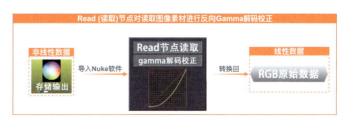

图11.18　Read节点对读取图像素材进行反向Gamma解码校正

例如，如果导入的为DPX格式的图像素材，Read节点就会自动将其设置为log色彩空间；如果导入的为JPB格式的图像素材，Read节点就会自动将其设置为sRGB色彩空间。通过Read节点的默认设置，Nuke支持的图像素材格式都会被转换成线形的数据，从而使接下来的数字合成都能够基于线性工作流程来进行，如图11.18所示。

读者也可以查看Nuke中的色彩空间设置。打开Project Settings面板并切换至Color（颜色）标签页，默认设置下Nuke对于8位和16位的图像素材套用sRGB反向Gamma，对于对数图像素材套用Cineon反向Gamma，对于线性浮点图像素材不做任何图像颜色的处理，如图11.19所示。

- 8-bit files（8位图像素材）：在读取8位图像素材时，Nuke会猜测其在导入前已经经过了sRGB伽马编码校正（近似为1/2.2，上曲线）。因此，为保证线性工作流程，Nuke会自动添加sRGB伽马解码校正（近似为2.2，下曲线），即伽马编码校正的反函数，从而去除伽马编码校正（近似为1/2.2，上曲线）。
- 16-bit files（16位图像素材）：在读取16位图像素材时，Nuke会猜测其在导入前已经经过了sRGB伽马编码校正（近似为1/2.2，上曲线）。因此，为保证线性工作流程，Nuke会自动添加sRGB伽马解码校正（近似为2.2，下曲线），即伽马编码校正的反函数，从而去除伽马编码校正（近似为1/2.2，上曲线）。
- log files（对数图像素材）：在读取对数图像素材时，Nuke会猜测其在导入前已经经过了对数函数编码校正（上曲线）。因此，为保证线性工作流程，Nuke会自动添加对数函数的反函数（下曲线）进行解码校正（下曲线）。
- float files（32位浮点线性图像素材）：在读取线性图像素材时，Nuke会自动读取原始图像素材的线性数据，不会对图像素材进行任何色彩空间转换的预处理。

图 11.19　Read 节点与 Nuke 中的色彩空间设置

　　Read 节点能够根据导入图像素材的格式猜测编码校正伽马并套用反向解码校正伽马将其转换回 RGB 原始数据（线性数据）。此时，在显示器校正伽马（下曲线）和 Nuke 视图窗口补偿伽马（上曲线）同时开启的情况下，Read 节点所猜测的解码校正伽马（下曲线）基本与图像素材在存储过程中所添加的编码校正伽马（上曲线）相互抵消，此时的图像显示为正常画面颜色。

　　读者也可以直接在 Read 节点中通过选择 linear（线性）色彩空间模式或勾选 Raw Data（原始数据）属性控件直接读取 RGB 原始数据（线性数据）。此时，由于 Read 节点直接读取图像素材的 RGB 原始数据（线性数据），缺少其对图像素材的反向解码校正伽马（下曲线），因此在图像素材的存储过程中所添加的编码校正伽马（上曲线）和 Nuke 视图窗口仍然开启的补偿伽马（上曲线）的共同作用下，图像素材经显示器校正伽马（下曲线）后仍会出现偏亮的画面颜色，如图 11.20 所示。

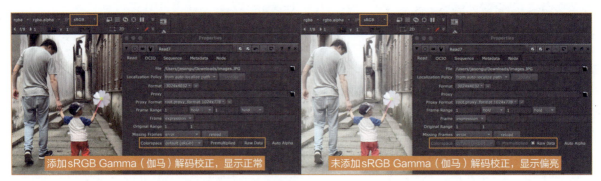

图 11.20　Read 节点进行色彩空间的转换

> **注释**　在 Read 节点中通过选择 linear 色彩空间模式或勾选 Raw Data 属性控件直接读取 RGB 原始数据（线性数据）时，如果禁用 Nuke 视图窗口的补偿伽马（上曲线）就可显示正常的画面颜色。读者可以在 Viewer 面板中的 viewerProcess（显示校正）属性控件的下拉菜单中选择 None 选项，如图 11.21 所示。

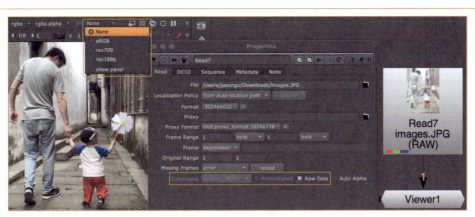

图11.21　使用viewerProcess属性控件禁用伽马（上曲线）补偿校正

在Nuke线性工作流程中，除了使用Read节点预处理图像素材的色彩空间外，也可以添加Colorspace（色彩空间）节点人为地进行色彩空间的转换。下面演示Colorspace节点的使用方法，使读者能够进一步理解Read节点的色彩空间的转换过程。

将新添加的Colorspace节点连接于勾选了Raw Data属性控件的Read节点的下游。打开Colorspace节点的Properties面板，在in（输入）下拉菜单中选择sRGB（~2.2）选项，在out（输出）下拉菜单中选择Linear选项。以上操作其实等同于Read节点中的Colorspace（色彩空间）属性控件根据导入图像素材的格式猜测编码校正伽马并套用反向解码校正伽马将其转换回RGB原始数据（线性数据）。因此，在开启Nuke视图窗口的补偿伽马（上曲线）的情况下，图像也显示为正常的画面颜色，如图11.22所示。

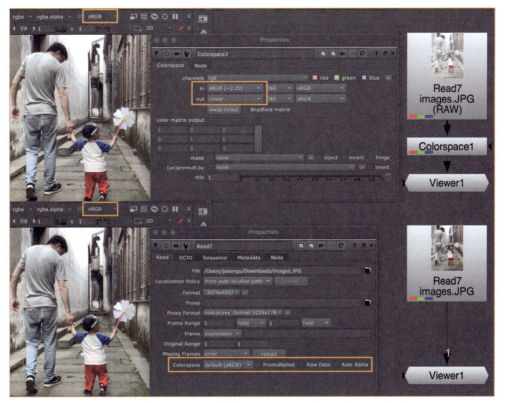

图11.22　通过Colorspace节点进一步理解Read节点的色彩空间的转换过程

在前面笔者介绍了通过 Read 节点或 Colorspace 节点，数字合成师能够根据导入图像素材的格式最大可能地猜测编码校正伽马并套用反向解码校正伽马将其转换回 RGB 原始数据（线性数据）。此时，所有的合成操作都已基于线性工作流程。但是，由于显示器解码校正伽马（近似为 2.2，下曲线）的影响，Viewer（视图）节点对应节点流的输出图像画面会被压暗。因此，为了使数字合成师能够看到真实的画面颜色，Nuke 中的 Viewer 面板将通过 viewerProcess 属性控件套用 LUT（颜色查找表）进行画面颜色的预览查看。默认设置下 Nuke 会自动套用 sRGB 色彩空间，即伽马（近似为 1/2.2，上曲线）进行补偿校正，如图 11.23 所示。

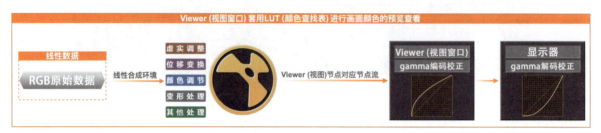

图 11.23　视图窗口套用 LUT 进行画面颜色的预览查看

注释　① LUT 的全称为 Look Up Table，直译为颜色查找表。LUT 的本质为数学转换模型，通过对颜色的采样与差值计算，将色彩输入数值转换为特定的数值输出，其作用于图像的结果就是图像的颜色产生了变化。因此，LUT 可以通俗地理解为一种色彩效果的预设。例如，使用 Log 模式拍摄的素材看起来往往是灰蒙蒙的，现场拍摄时摄影师或导演肯定不会直接查看这样的画面，而是使用 LUT 定义颜色范围及灰阶程度，还原现场颜色，从而在监视器上显示正确的或想要的画面颜色。② 使用 Viewer 面板中的 viewerProcess 属性控件进行伽马（近似为 1/2.2，上曲线）补偿校正，不会对图像数据本身产生任何更改，仅影响图像画面的预览显示效果。

最后，笔者再讲解一下 Nuke 线性工作流程中的图像输出过程。在数字合成（尤其是实拍画面的合成处理）中，数字合成师需要保证除了合成处理的像素外，其余像素都与原始素材完全一致。因此，为了将线性环境下合成的最终画面再次转换回相机保存时的默认色彩空间，需要使用 Write 节点或 Colorspace 节点进行色彩空间的处理。

在三维多通道分层合成中，尤其是三维元素与实拍镜头的合成过程中，各类合成素材的色彩空间不尽相同，所以需要在渲染输出过程中正确处理色彩空间。例如，ARRI 相机拍摄的素材的色彩空间为 AlexaV3logC，三维分层渲染的色彩空间为 Linear，照片和视频素材的色彩空间为 sRGB。为了达到"看起来"像是在同一场景中由同一相机拍摄而成的画面效果，数字合成师需要在合成镜头渲染输出前将原始镜头和合成素材的色彩空间由合成过程中的线性色彩空间统一转换回 ARRI 相机拍摄存储时所设定的 AlexaV3logC 色彩空间，以保证下游调色环节中镜头色彩空间的正确性，并避免合成画面产生颜色方面的问题。

在读取图像的过程中，Read 节点已经根据导入图像素材的格式最大可能地猜测并套用解码校正伽马（下曲线），因此在图像输出的过程中，Write 节点需套用与 Read 节点解码校正伽马（下曲线）相反的函数（上曲线），将合成处理后的图像素材再次转换回相机保存时的默认色彩空间。打开 Write 节点的 Properties 面板，指定输出文件的路径和输出文件的格式，可以看到同 Read 节点一样，Write 节点也已根据 jpg 文件格式自动选择 colorspace 属性控件为默认的 sRGB 色彩空间，如图 11.24 所示。

笔者再演示 Colorspace 节点的使用方法，使读者能够进一步理解 Write 节点的色彩空间的转换过程。

将 Colorspace3 节点连接于勾选了 Raw Data 属性控件的 Read 节点的下游。打开 Colorspace3 节点的 Properties 面板，在 in 下拉菜单中选择 sRGB（~2.2）选项，在 out 下拉菜单中选择 Linear 选项。以上操作等同于 Read 节点中的 Colorspace 属性控件根据导入图像素材的格式猜测编码校正伽马（上曲线）并套用反向解码校正伽马（下曲线）将其转换回 RGB 原始数据（线性数据）。

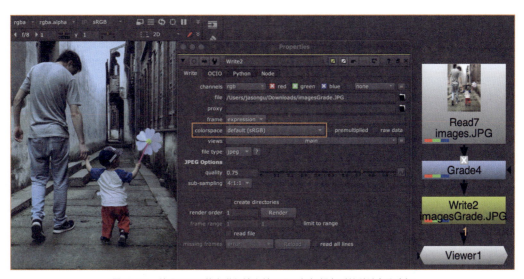

图 11.24　使用 Write 节点进行输出并匹配原相机保存时的默认色彩空间

此时，Colorspace3 节点的输出图像为线性色彩空间。因此，笔者添加 Grade4 节点进行简单调色。完成调色后，笔者需要将其渲染输出并保存为相机存储图像时的默认色彩空间。再次添加 Colorspace4 节点并将其连接于 Grade4 节点的下游。打开 Colorspace4 节点的 Properties 面板，在 in 下拉菜单中选择 Linear 选项，在 out 下拉菜单中选择 sRGB（~2.2）选项。以上操作等同于 Colorspace4 节点做了伽马编码校正（近似为 1/2.2，上曲线）。

下面，笔者再添加 Write2 节点进行输出。此时，如果 Write2 节点仍套用与 Read7 节点的解码校正伽马（下曲线）相反的函数（上曲线），那么等同于对渲染输出的图像素材做了两次伽马编码校正（近似为 1/2.2，上曲线）。因此，最终渲染输出的图像素材偏亮，如图 11.25 所示。

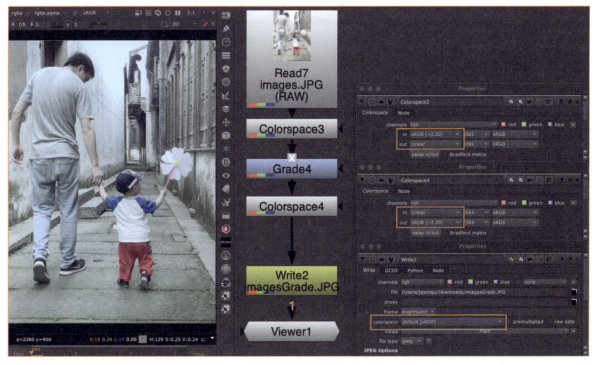

图 11.25　Colorspace 节点和 Write 节点都对图像素材进行伽马编码校正（近似为 1/2.2，上曲线）

针对以上情况，为保证图像显示为正常画面颜色，需勾选Write2节点的Properties面板中的Raw Data属性控件以直接读取Colorspace4节点的数据，如图11.26所示。此时，由于仅对渲染输出的图像素材做了一次伽马编码校正（近似为1/2.2，上曲线），因此图像显示为正常画面颜色。

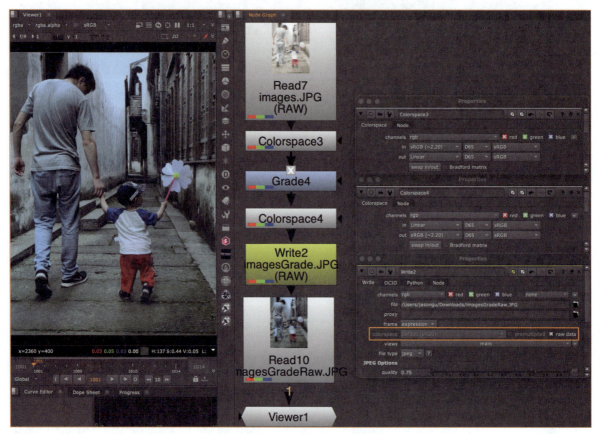

图11.26　Write节点输出设置

同Nuke中的通道转换与通道处理一样，Nuke中的线性流程也非常重要但又非常难理解。最后，笔者再对Nuke中的线性流程做简单总结：

首先，在读取图像的过程中，Read节点根据导入图像素材的格式最大可能地猜测编码校正伽马并套用反向解码校正伽马以将其转换回RGB原始数据（线性数据）；

其次，在显示图像的过程中，Viewer面板将通过viewerProcess属性控件套用LUT进行画面颜色的预览查看，默认设置下Nuke会自动套用sRGB色彩空间，即伽马（近似为1/2.2，上曲线）进行补偿校正；

最后，在输出图像的过程中，Write节点套用Read节点根据导入图像素材的格式所猜测的解码校正伽马（下曲线）的反函数（上曲线）以将合成处理后的图像素材再次转换回相机保存时的默认色彩空间。

另外，在数字合成过程中，为便于查看合成画面，也可在Write节点的下游添加Vectorfield（矢量场）节点以使用预设LUT文件，使最终合成镜头模拟监视器中所显示的画面颜色。Nuke的线性工作流程如图11.27所示。

> **注释**　另外，读者还可了解ACES（Academy Color Encoding System，学院色彩编码系统）的相关知识。ACES能够更高效地解决色彩一致性问题，其目的是为行业提供标准化的色彩管理系统。

项目 11 三维多通道分层合成

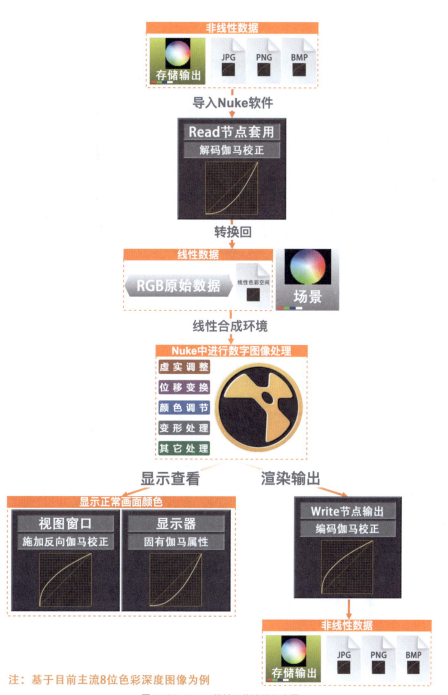

图 11.27 Nuke 线性工作流程示意图

任务 11-3 搭建实拍镜头与三维CG元素线性工作流程的预设模板

本节将参照 Nuke 线性工作流程示意图搭建实拍镜头与三维 CG 元素线性工作流程的 Nuke 预设模板。

01 使用 Read1 节点导入 ARRI ALEXA Mini 摄像机所拍摄素材,打开 Read1 节点的 Properties 面板,选择 linear 色彩空间模式或勾选 Raw Data 属性控件直接读取 RGB 原始数据(线性数据)。另外,也可通过 Read1 节点中的 Metadata (元数据)标签页查看拍摄素材的相关信息,例如拍摄相机型号为 ARRI ALEXA Mini,拍摄存储时使用 LOG-C(Alexa-

399

V3logC)对数函数进行伽马编码校正,如图11.28所示。

图11.28　Read节点的设置与查看

02 由于拍摄素材在存储过程中使用了LOG-C(AlexaV3logC)对数函数进行伽马编码校正,因此需使用Colorspace节点将其转换为线性色彩空间。打开Colorspace1节点的Properties面板,在in下拉菜单中选择AlexaV3logC选项,在out下拉菜单中选择Linear选项以将其转换回RGB原始数据(线性数据),如图11.29所示。

图11.29　使用Colorspace节点转换回RGB原始数据(线性数据)

03 目前,实拍镜头素材经Colorspace1节点转换后已处理线性色彩空间。此时,可以将三维渲染输出的CG元素与实拍镜头进行叠加处理、虚实调整、位移变换和变形处理等数字合成操作,如图11.30所示。

04 线性环境下完成的合成镜头需要在输出前将含有各类合成素材的镜头统一套回实拍镜头拍摄存储时所使用的LOG-C(AlexaV3logC)伽马编码校正。为便于下游部门在制作过程中获得更多镜头信息,也可在渲染输出前添加CopyMetaData(拷贝元数据)节点。

首先,添加CopyMetaData1节点,将Image输入端连接于Merge节点,将Meta(元数据)输入端连接于实拍镜头。

其次,复制Colorspace1节点,并将新生成的Colorspace2节点连接于CopyMetaData1节点的下游。打开Colorspace2节点的Properties面板,单击swap in/out(掉换输入/输出)属性控件,使最终合成镜头套回LOG-C(AlexaV3logC)伽马编码校正。

图11.30 实拍镜头与三维CG元素在线性环境下合成

最后，添加Write1节点，并将其连接于Colorspace2节点的下游。打开Write1节点的Properties面板，勾选raw data属性控件以直接读取和输出Colorspace2节点的数据，如图11.31所示。

图11.31 最终合成镜头的输出与设置

05 相机对原始图像数据做伽马编码校正（近似为1/2.2，上曲线）。

06 也可添加Vectorfield节点，通过加载预设LUT文件，使最终合成镜头模拟监视器中所显示的画面颜色，如图11.32所示。

图 11.32 搭建实拍镜头与三维 CG 元素线性工作流程的预设模板

任务 11-4　CG 钢铁侠元素与实拍镜头的合成匹配

在本任务中，读者需要基于 Nuke 中的线性工作流程完成将 CG 钢铁侠元素合成匹配到实拍镜头画面中。然后，读者能够根据实拍镜头画面进行分析并通过三维多通道分层合成方式对 CG 钢铁侠元素进行精准的颜色匹配。最后，读者能够在合成过程中利用三维灯光渲染输出的各类数据类任意输出变量进行通道转换与通道提取。

扫码看视频

1. 颜色层重建与线性工作流程设置

在前面，笔者较为详细地讲解了 Nuke 中重建颜色层的方法和 Nuke 中的线性工作流程，相信读者也已经有了较为清晰的了解。下面，在进行本案例的镜头的合成前完成颜色层的重建和线性工作流程的设置。

01 打开 /Project Files/class11_sh020_comp_Task03Start.nk 文件，在该脚本文件中，笔者已经导入了实拍镜头素材、三维灯光渲染钢铁侠分层素材以及灯光师粗合的 Nuke 脚本文件。笔者还完成了本案例镜头的三维摄像机跟踪反求以及 CG 钢铁侠元素的颜色层的重建。另外，笔者也已套用实拍镜头与三维 CG 元素线性工作流程的预设模板，如图 11.33 所示。

> **注释**　在本案例中，灯光师仅渲染输出了第一帧的画面。由于实拍镜头的晃动较轻微，因此后续可以在合成中使用摄像机投影方式进行快速处理。

02 笔者使用佳能 EOS 5DS 单反相机拍摄实拍镜头，因此需要对原始镜头的色彩空间以及线性工作流程的预设模板中的 Colorspace 节点进行相应设置。

首先，打开 Read1 节点的 Properties 面板，勾选 Raw Data 属性控件，直接读取 RGB 原始数据（线性数据）。

然后，打开 Colorspace1 节点的 Properties 面板，在 in 下拉菜单中选择 sRGB（~2.2）选项，在 out 下拉菜单中选择 Linear 选项以将其转换回 RGB 原始数据（线性数据），如图 11.34 所示。

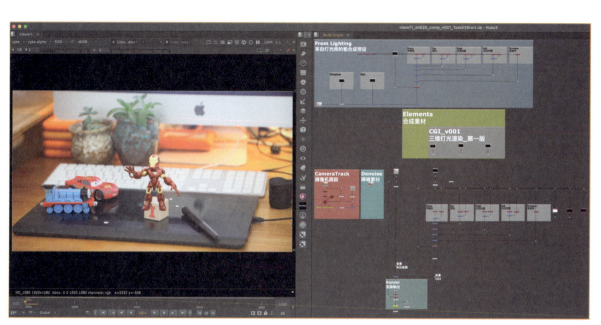

图 11.33 本案例镜头的初合画面及制作物料

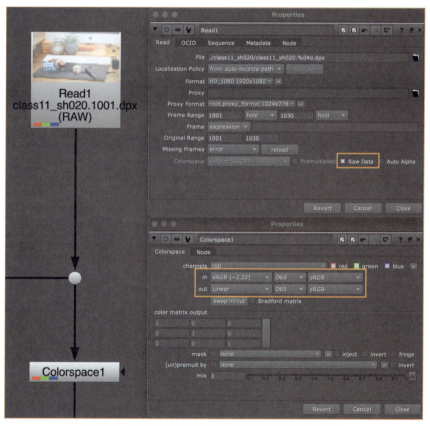

图 11.34 将实拍镜头素材转换回 RGB 原始数据（线性数据）

▶ 2. CG 钢铁侠元素与实拍镜头的合成分析

与全三维镜头合成相比，在实拍镜头画面中合成三维元素既可以说是更为简单，也可以理解为更加复杂。说其简

单是因为数字合成师能够在合成过程中有较为直观的合成画面参考;说其复杂是因为三维元素在合成到实拍画面的过程中需在颜色、清晰度和阴影等方面与实拍画面高度匹配,否则就会感觉整个画面不真实。在本案例中,笔者需要在实拍画面中的手写板上合成添加CG钢铁侠元素,因此在拍摄时笔者在拍摄场景中放置了与CG钢铁侠较为接近的红色金属小汽车以作合成参考。

单击时间线中的Go to start按钮将时间线指针停留在第1001帧,选中Merge1节点并按1键以使视图窗口显示目前初合版本的画面。通过对比实拍镜头画面中的红色小汽车与CG钢铁侠可以明确接下来合成匹配的主要工作,如图11.35所示。

- 光源分析:根据实拍画面中的红色小汽车来看,拍摄场景的光源大致位于画面右上侧且高光较柔和。
- 颜色匹配:实拍画面中的红色小汽车需匹配CG钢铁侠元素的整体饱和度、面罩的亮度,以及手掌和胸口发光源的亮度。
- 阴影匹配:根据实拍画面中红色小汽车匹配CG钢铁侠在手写板上的阴影,并且暗部与红色小车的暗部匹配。
- 倒影匹配:根据实拍画面中的红色小车在光滑手写板上的倒影匹配CG钢铁侠的倒影。
- 其他匹配:包括运动匹配、前景抠像、清晰度匹配和噪点匹配等。

图11.35　CG钢铁侠元素与实拍镜头的合成分析

> **注释**　同二维合成一样,在进行三维合成时先进行单帧画面的合成,再进行序列帧的合成。

▷ 3. CG钢铁侠元素与实拍镜头的颜色匹配

笔者将根据实拍画面中的红色小车对CG钢铁侠元素进行颜色匹配。由于笔者已在Nuke中对颜色层进行了重建,因此组成颜色层的各类颜色类任意输出变量都是相互独立的,读者可以快速查看并对其做单独调整。

在目前的粗合画面中,CG钢铁侠元素的高光面主要侧重于左上方,因此笔者将对相关颜色类任意输出变量进行调节,并尝试使用Nuke中的2.5D灯光重设对CG钢铁侠元素进行重新布光。

01 分别查看环境光、顶光、左侧光源和右侧光源等颜色类任意输出变量,可以看到specular_Top层对目前高光的分布影响较大。因此,笔者将对其进行减弱处理。鼠标指针停留在Node Graph面板中并按G键以快速添加Grade1节点,将该节点连接于Shuffle10节点的下游。打开Grade1节点的Properties面板,参考合成画面将gain属性控件的参数值调至0.33,如图11.36所示。

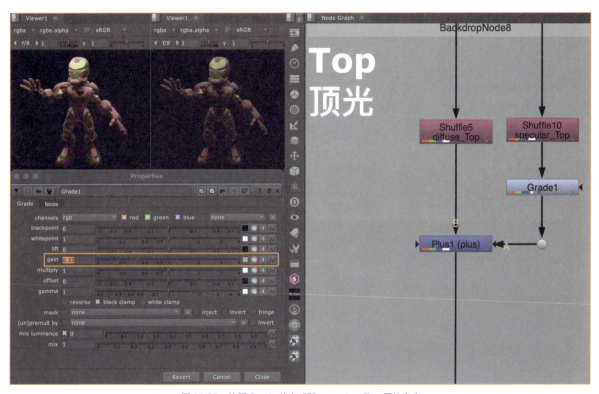

图 11.36　使用 Grade 节点减弱 specular_Top 层的亮度

02 笔者还需要对灯光渲染输出的左侧亮度进行整体减弱处理,可以看到 diffuse_Left 层和 specular_Left 层都可以做减弱处理。鼠标指针停留在 Node Graph 面板中并按 Tab 键,在弹出的智能窗口中输入 multiply 字符即可快速添加 Multiply1 节点,并将新添加的 Multiply1 节点连接于 Merge2 节点的下游,打开 Multiply1 节点的 Properties 面板,结合最终合成画面,设置 value(参数)属性控件的参数值为 0.23,如图 11.37 所示。

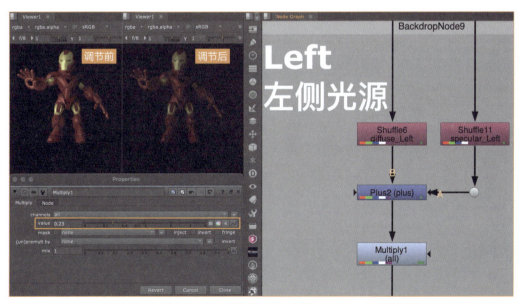

图 11.37　使用 Multiply 节点减弱 diffuse_Left 层和 specular_Left 层的亮度

> 注释 ①Grade 节点中的 gain 属性控件执行的是乘法数字运算，因此除了使用 Grade 节点对分层进行颜色调节外，还可以使用 Multiply 节点进行颜色调节。②当然，也可直接通过调节 Merge 节点中的 mix 属性控件进行处理。

03 笔者还需要对灯光渲染输出的右侧亮度进行整体加强，可以看到 diffuse_Right 层和 specular_Right 层都可以做加强处理。鼠标指针停留在 Node Graph 面板中并按 Tab 键，在弹出的智能窗口中输入 exposure 字符即可快速添加 Exposure1（曝光）节点，并将新添加的 Exposure1 节点连接于 Shuffle12 节点所提取的 specular_Right 层的下游。打开 Exposure1 节点的 Properties 面板，在 Adjust in（调整为）下拉菜单中选择 Stops（曝光值）选项，即通过模拟摄影中曝光值的改变对输入图像进行亮度调整。结合最终合成画面调节 Red、Green 和 Blue 这 3 个属性控件的参数值为 1.5 以提高画面的曝光值，如图 11.38 所示。

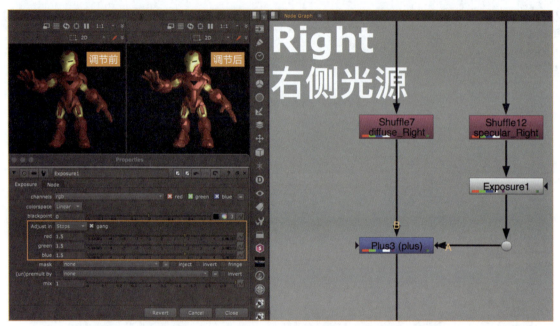

图 11.38　使用 Exposure 节点增强 diffuse_Right 层和 specular_Right 层的亮度

04 此时，虽然根据实拍画面对 CG 钢铁侠元素左右两侧的布光情况重新做了调整，但是目前右侧区域的高光仍不突出。下面将基于颜色层、法线层和点位置层进行 2.5D 灯光重设置。

首先，导入笔者在项目 8 中整理的基于 Nuke 三维引擎进行 2.5D 灯光重设的预设脚本文件。

然后，使用 Shuffle 节点分别提取颜色层、法线层和点位置层，并将其分别替换至预设脚本文件中。

最后，将笔者使用 CameraTracker1 节点反求创建的 Camera1 节点连接至 ReLight1 节点的 cam 输入端，如图 11.39 所示。

> 注释　读者可以查阅项目 8 中的内容详细学习基于 Nuke 三维引擎进行 2.5D 灯光重设的方法。

05 虽然笔者能够使用 Nuke 中的 2.5D 灯光重设功能对 CG 钢铁侠元素重新进行布光，但是在本案例中笔者仅希望通过 2.5D 灯光重设获得有助于调整右侧亮度的通道，如图 11.40 所示。打开 Light1 节点的 Properties 面板并调节 Viewer 面板中的控制手柄以实现对 CG 钢铁侠元素进行重新布光调节。为便于获得有效蒙版，应适当调整 Light1 节点中的 color 和 intensity 属性控件的参数值。

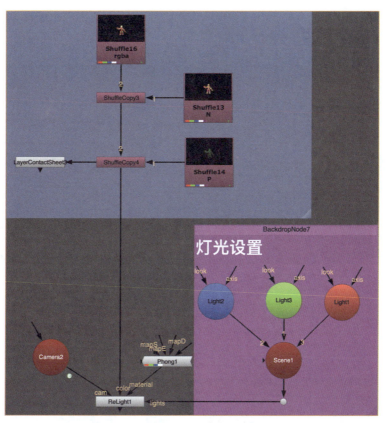

图11.39 使用Nuke中的2.5D灯光重设功能

图11.40 调节Light1节点以获得较理想的布光角度

06▶ 下面，笔者将转换2.5D灯光重设所获得的通道信息并对CG钢铁侠元素进行调色。

鼠标指针停留在Viewer面板中并依次按R、G、B和Y键以分别查看原始镜头画面中的红、绿、蓝和亮度通道。可以看到红通道的黑白区分度最大。因此，笔者将使用Shuffle节点将红通道转换为Alpha通道。鼠标指针停留在Node Graph面板中并按Tab键，在弹出的智能窗口中输入shuffle字符即可快速添加Shuffle15节点，并将新添加的Shuffle15

节点连接于ReLight1节点的下游。打开Shuffle15节点的Properties面板，并将红通道的输出连接至Alpha通道，如图11.41所示。

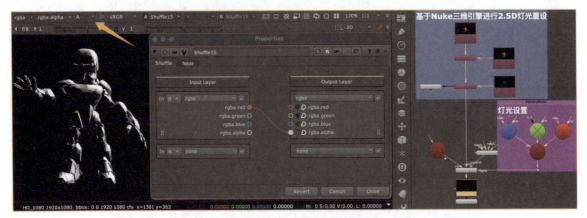

图11.41　使用Shuffle节点将红通道转换为Alpha通道

07 笔者将基于以上通道再对CG钢铁侠元素进行调色。鼠标指针停留在Node Graph面板中并按G键以快速添加Grade2节点，将Grade2节点连接至Copy1节点的下游，将Grade2节点的mask输入端连接至Shuffle15节点。打开Grade2节点的Properties面板，结合最终合成画面调节gain属性控件的参数值为2.75，如图11.42所示。

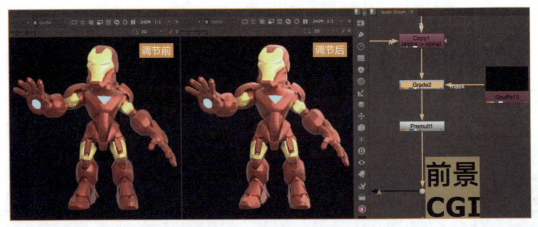

图11.42　使用Grade节点增强CG钢铁侠元素右侧的高光

08 笔者再使用Grade节点将CG钢铁侠元素的黑场和白场与实拍画面中红色小车的黑场和白场进行匹配。

鼠标指针停留在Node Graph面板中并按G键以快速添加Grade3节点，打开Grade3节点的Properties面板，使用blackpoint属性控件和whitepoint属性控件依次对色彩更改图像进行采样，即CG钢铁侠元素的黑场和白场信息；使用lift属性控件和gain属性控件依次对色彩参考图像进行采样，即实拍画面中红色小车的黑场和白场信息。

采样完成后，将Grade3节点连接至Grade2节点的下游。

最后，结合最终合成画面再次调整gamma属性控件和mix属性控件，如图11.43所示。

09 另外，还需对CG钢铁侠元素的面罩及护膝等部分的亮度进行减弱。

首先，笔者将使用LayerContactSheet节点查看相关ID数据层信息。鼠标指针停留在Node Graph面板中并按Tab键，在弹出的智能窗口中输入layercontactsheet字符即可快速添加LayerContactSheet1节点，并将新添加的LayerContactSheet1节点连接于颜色层的下游。打开LayerContactSheet1节点的Properties面板，勾选Show layer names属性控件，可以看到上游灯光师在渲染输出的过程中并未输出面罩及护膝等相关区域的ID层。因此，笔者需要使用常规

二维合成的方式快速创建此区域的通道，如图11.44所示。

图11.43 匹配CG钢铁侠元素和实拍画面中红色小车的黑场和白场

图11.44 使用LayerContactSheet节点查看颜色类任意输出变量和数据类任意输出变量

注释 ①在常规三维分层渲染过程中，数字灯光师一般都会渲染输出红绿蓝ID数据层。基于ID数据层，数字合成师能够通过红、绿或蓝通道快速、精准地提取指定区域的Alpha通道，如图11.45所示。②在当前三维分层渲染过程中，数字灯光师往往都会渲染输出Cryptomatte数据层。基于Cryptomatte数据层，数字合成师可以使用Cryptomatte插件直接通过颜色拾取的方式快速、精准地提取或屏蔽指定区域的Alpha通道。另外，在Nuke13或更高版本中，Cryptomatte插件已成为Nuke软件的默认节点，读者无需安装即可使用，如图11.46所示。

图11.45 基于红绿蓝ID数据层快速提取Alpha通道

图11.46 使用Cryptomatte插件快速提取Alpha通道

在本案例中，由于上游灯光师既无渲染输出红绿蓝ID数据层，也没有提供Cryptomatte数据层，因此笔者将基于已有通道进行手动提取。通过对比可以看到，在漫反射层（Diffuse）中，CG钢铁侠元素的面罩及护膝等部分的颜色较为突出。下面，笔者将基于漫反射层提取该区域的Alpha通道。分别添加Shuffle17节点和Shuffle18节点，其中Shuffle17节点用于提取漫反射层，Shuffle18节点用于将漫反射层中的绿通道转换为Alpha通道。同时，新添加Grade4节点以用于增强Alpha通道的强度，如图11.47所示。

图11.47 提取CG钢铁侠元素的面罩及护膝等部分的Alpha通道

最后，笔者将基于提取的Alpha通道对CG钢铁侠元素的面罩及护膝等区域的亮度进行减弱调色处理。鼠标指针停留在Node Graph面板中并按G键以快速添加Grade5节点，并将该节点连接于Grade3节点的下游。打开Grade5节点的Properties面板，结合最终合成画面调节gain属性控件的参数值为0.62，如图11.48所示。

图11.48 使用Grade节点减弱CG钢铁侠元素的面罩及护膝等部分的亮度

10▶ 最后，笔者还需对CG钢铁侠元素的自发光区域做增强处理和辉光处理。

笔者将使用Grade节点对自发光（Emission）层进行提亮。鼠标指针停留在Node Graph面板中并按G键以快速添加Grade6节点，并将该节点连接于用于提取自发光层的Shuffle8节点的下游。打开Grade6节点的Properties面板，结合最终合成画面调节gain属性控件的参数值为1.38，gamma属性控件的参数值为1.9。

然后，笔者再对自发光层添加适量的辉光效果。

鼠标指针停留在Node Graph面板中并按Tab键，在弹出的智能窗口中输入glow字符即可快速添加Glow（辉光）节点，并将新添加的Glow1节点连接于Grade6节点的下游。打开Glow1节点的Properties面板，结合最终合成画面调节tint（色彩）属性控件的参数值为0.71，调节mix属性控件的参数值为0.545，如图11.49所示。

图11.49　增强自发光层并添加辉光效果

4. CG钢铁侠元素与实拍镜头的阴影匹配

在上一小节中，笔者基本完成了对CG钢铁侠元素的颜色匹配。下面，笔者将演示CG钢铁侠元素与实拍镜头的阴影匹配。

在三维元素合成过程中，数字合成师经常会遇到阴影（Shadow）层与环境光遮蔽（AO）层的处理。阴影主要用于模拟创建影子，即光线遇到物体的遮挡后，无法穿过不透明物体而形成的较暗区域。在数字合成中，可以通过阴影层对背景图像（即本案例中的实拍画面）进行调色处理（亮度减弱）以模拟阴影效果。

所谓环境光遮蔽即为环境光被遮挡的区域，该区域由于物体和物体相交或靠近导致周围漫反射光线被遮挡，因此环境光遮蔽是反射光线最少的阴影区域，即简单理解为是阴影中最黑的地方，如图11.50所示。

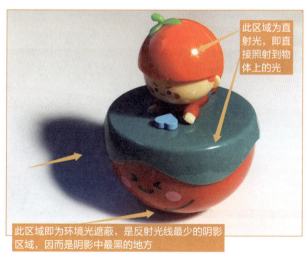

图11.50　直射光、环境光、环境光遮蔽和阴影

注释 AO 是 Amblent Occlusion 的缩写，在数字合成中通常使用乘法运算对其进行处理。

在本案例中，上游灯光师在渲染输出过程中仅渲染输出了阴影层，因此笔者将使用该阴影层对背景实拍画面进行调色。为了使读者能够看到更多阴影信息，笔者"擅自"对CG钢铁侠元素进行位移变换。

01 鼠标指针停留在 Node Graph 面板中并按 G 键以快速添加 Grade7 节点，将新添加的 Grade7 节点连接于 Colorspace1 节点的下游。然后拖曳 Grade7 节点的 mask 输入端至 PostageStamp6 节点，如图 11.51 所示。

图 11.51　Grade7 节点读取阴影层的 Alpha 通道

02 下面，笔者基于阴影层中的 Alpha 通道，使用 Grade7 节点对实拍画面进行调色匹配。

打开 Grade7 节点的 Properties 面板，结合最终合成画面调节 gain 属性控件的参数值为 0.065。

读者也可使用通过暗部区域颜色采样的方式进行快速处理。单击 lift 属性控件右侧的吸管按钮，然后按住 Ctrl/Cmd+Shift 组合键的同时用鼠标对实拍画面中红色小车的阴影区域进行框选采样，如图 11.52 所示。

为便于加强阴影的强度，笔者将对阴影层中的 Alpha 通道进行增强处理。鼠标指针停留在 Node Graph 面板中并按 G 键以快速添加 Grade8 节点，并将该节点连接于 PostageStamp6 节点的下游。打开 Grade8 节点的 Properties 面板，在 channels 下拉菜单中选择 Alpha 通道。结合最终合成画面调节 gain 属性控件的参数值为 1.6，gamma 属性控件的参数值为 2.25。

图 11.52　匹配阴影

5. CG 钢铁侠元素与实拍镜头的反射匹配

在本任务中,笔者演示 CG 钢铁侠元素与实拍镜头的倒影匹配的方法。虽然上游灯光师已经渲染输出了反射层,但是通过观察实拍画面中的红色小车和积木块可以发现:

- 在光滑表面上反射的景物更为明亮,但是由于光在反射过程中存在能量损耗,因此反射的景物比真实景物略暗且清晰度略差一些;
- 在光滑表面上反射的景物更为清晰,因为光在不光滑表面还发生漫反射现象;
- 离物体越近,反射的景物越亮;离物体越远,反射的景物越暗;
- 相对而言,越暗的光滑表面由于亮度较低,光线镜面反射或折射更加清楚,也更容易观察到反射或折射出的景物。

基于以上观察和分析,笔者需对反射层进行亮度、清晰度和范围等方面的处理。在数字合成中,亮度、清晰度和范围等处理的核心步骤是创建与之相匹配的通道。

01 笔者将演示如何使用 Keyer 节点创建调节反射层亮度变化的 Alpha 通道。

首先,鼠标指针停留在 Viewer 面板中并依次按 R、G、B 和 Y 键以分别查看原始镜头画面中的红、绿、蓝和亮度通道,比对后选择亮度通道作为转换和提取 Alpha 通道的基础通道。

然后,鼠标指针停留在 Node Graph 面板中并按 Tab 键,在弹出的智能窗口中输入 keyer 字符即可快速添加 Keyer1 节点。默认设置下,Keyer1 节点的 opration(运算模式)属性控件即为亮度通道。鼠标指针停留在 Viewer 面板中并按 A 键查看 Alpha 通道,此时笔者所希望的 Alpha 通道正好与目前的 Alpha 通道相反。因此,勾选 Keyer1 节点中的 invert(反转)属性控件即可直接对 Alpha 通道进行相反操作。

最后,调节 Keyer1 节点中的 A 和 B 手柄以获得较为理想的 Alpha 通道,如图 11.53 所示。

图 11.53　使用 Keyer1 节点创建 Alpha 通道

02 在越暗的光滑表面反射的景物越容易被观察到,下面笔者将基于上一步提取的 Alpha 通道使反射层在手写板中较暗的区域看起来更明显,在手写板中较亮的区域看起来相对减弱。因此,笔者可以使用 Multiply 节点进行处理。

首先,鼠标指针停留在 Node Graph 面板中并按 Tab 键,在弹出的智能窗口中输入 multiply 字符即可快速添加 Multiply2 节点。将新添加的 Multiply2 节点连接于 Transform1 节点的下游并将其 mask 输入端连接至 Keyer1 节点。

然后,打开 Multiply2 节点的 Properties 面板,结合最终合成画面调节 value 属性控件的参数值为 0.23,勾选 invert 属性控件以实现反射层在手写板中较暗的区域更明显,在较亮的区域相对较弱。

由于目前的反射层仍较强,因此笔者再添加 Multiply 节点对其进行透明度处理。鼠标指针停留在 Node Graph 面板中并按 Tab 键,在弹出的智能窗口中输入 multiply 字符即可快速添加 Multiply3 节点。将新添加的 Multiply3 节点连接于 Multiply2 节点的下游,结合最终合成画面设置 value 属性控件的参数值为 0.42,如图 11.54 所示。

图11.54 调节反射层的强弱程度

03 下面再根据反射面离物体越远，反射景物的亮度和清晰度均呈现减弱的特征进行匹配处理。笔者将使用节点创建渐变Alpha通道并将其与Keyer1节点、Grade节点和Blur节点进行相关处理。

首先，鼠标指针停留在Node Graph面板中并按Tab键，在弹出的智能窗口中输入ramp字符即可快速添加Ramp1节点。打开Ramp1节点的Properties面板，拖曳Ramp1节点基于Viewer面板的控制点p0和p1以创建从上而下的渐变通道，如图11.55所示。

图11.55 使用Ramp节点创建渐变Alpha通道

其次，笔者需要将Ramp1节点创建的渐变Alpha通道与Keyer1节点创建Alpha通道进行叠加，以实现后续滤镜效果离CG钢铁侠元素越近影响越小，离CG钢铁侠元素越远影响越大的效果。鼠标指针停留在Node Graph面板中并按Tab键，在弹出的智能窗口中输入multiply字符即可快速添加Multiply4节点。将新添加的Multiply4节点连接至Keyer1节点，将Multiply4节点的mask输入端连接至Ramp1节点，如图11.56所示。打开Multiply4节点的Properties面板，设置value属性控件的参数值为0，并勾选invert属性控件。

图11.56 基于Keyer1节点和Ramp节点的通道处理

最后，笔者将使用Grade节点和Blur节点并基于以上提取的通道对反射层进行优化。鼠标指针停留在Node Graph面板中并分别按G和B键以快速添加Grade9节点和Blur1节点。将新添加的Grade9节点和Blur1节点依次连接于Multiply2节点。分别拖曳其mask输入端连接至Multiply4节点，如图11.57所示。结合最终合成画面设置Grade9节点的gain属性控件的参数值为0.26，设置Blur1节点的size属性控件的参数值为13。

图11.57　对反射层在亮度和清晰度方面进行优化

04 笔者再使用Roto节点精准定义CG钢铁侠元素在手写板的光滑区域的反射范围。

首先，鼠标指针停留在Node Graph面板中并按O键以快速添加Roto1节点，打开Roto1节点的Properties面板并使用Bezier曲线在1001帧精准绘制手写板的光滑区域。

其次，为了使绘制区域的边缘拥有较自然的羽化过渡效果，笔者添加了L_ExponBlur_v03_1节点并设置size属性控件的参数值为-3.6以实现向内羽化的效果。

最后，笔者将仅保留Roto1节点所绘制选区内的反射效果。鼠标指针停留在Node Graph面板中并按M键以快速添加Merge2节点。将新添加的Merge2节点连接于Blur1节点的下游，打开Merge2节点的Properties面板，在operation下拉菜单中选择mask模式。此时就完成了CG钢铁侠元素与实拍镜头的反射匹配，如图11.58所示。

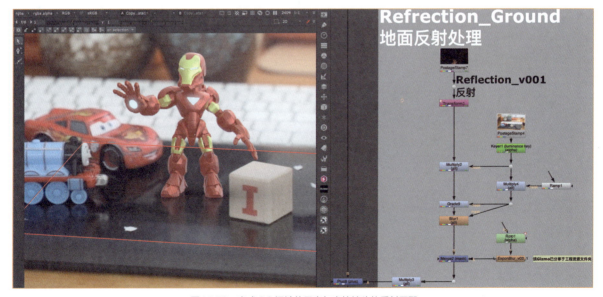

图11.58　完成CG钢铁侠元素与实拍镜头的反射匹配

任务11-5 镜头的完善与输出

在本任务中,笔者将从镜头合成的角度完善本案例镜头的细节。首先,读者需要完成CG钢铁侠元素的虚实匹配;其次,读者需要完成CG钢铁侠元素的运动匹配;最后,读者需要完成CG钢铁侠元素的噪点匹配以及渲染设置。

扫码看视频

1. CG钢铁侠元素与实拍镜头的清晰度匹配

在前面,笔者从三维合成角度详细讲解了CG钢铁侠元素与实拍镜头合成的过程中的颜色匹配、阴影匹配和反射匹配。下面,笔者将从二维常规合成角度详细讲解CG钢铁侠元素的清晰度匹配、运动匹配和噪点匹配。首先,笔者将讲解CG钢铁侠元素与实拍镜头的清晰度匹配。在数字合成中,清晰度匹配往往与画面元素的虚实、景深、运动模糊和画面成像质量等因素息息相关。在本案例中,笔者主要对CG钢铁侠元素的对焦、景深和画质等进行清晰度的匹配。

01 打开/Project Files/class11_sh020_comp_Task04Start.nk文件,由于CG钢铁侠元素在场景中具有一定的纵深差异,因此需要基于深度层(Depth)使用ZDefocus(Z轴散焦)节点进行虚实匹配。

鼠标指针停留在Node Graph面板中并按Tab键,在弹出的智能窗口中输入zdefocus字符即可快速添加ZDefocus1节点,将新添加的ZDefocus1节点连接于Transform1节点的下游。

然后,打开ZDefocus1节点的Properties面板,拖曳ZDefocus1节点基于Viewer面板中的焦点至CG钢铁侠面罩上以初步设置对焦点。为便于查看对焦情况,笔者将ZDefocus1节点的输出模式切换为focal plane setup,以使深度通道信息以RGB通道进行可视化显示。在output下拉菜单中选择focal plane setup选项,此时Viewer面板显示的为红蓝图像。适量调节ZDefocus1节点中的depth of field属性控件以使CG钢铁侠面罩呈现为绿色,即对焦;手掌呈现为红色,即前景虚焦,如图11.59所示。

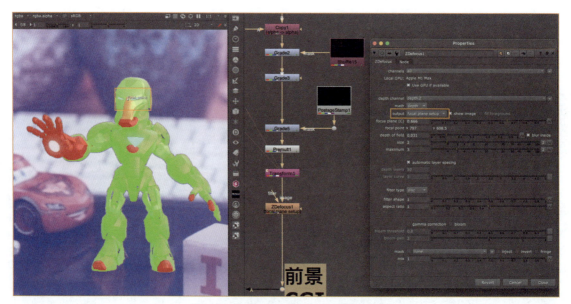

图11.59 添加ZDefocus节点进行虚实处理

02 观察合成画面中CG钢铁侠元素周边的蓝色小火车(蓝色小火车与CG钢铁侠元素到摄像机的距离基本相同),可以看到拍摄过程中蓝色小火车并未完全对焦,CG钢铁侠元素在合成画面中仍显得过于清晰。因此,笔者将使用Defocus节点进行清晰度匹配。

鼠标指针停留在Node Graph面板中并按Tab键，在弹出的智能窗口中输入defocus字符即可快速添加Defocus1节点。将新添加的Defocus1节点连接于ZDefocus1节点的下游。

然后，打开Defocus1节点的Properties面板，结合最终合成画面设置defocus属性控件的参数值为1。

最后，为使CG钢铁侠元素在手写板上的反射也同样添加虚焦处理，笔者将对Defocus1节点做克隆处理。选中Defocus1节点并按Alt+K快捷键，将克隆生成的Defocus1节点连接于Merge2节点的下游，如图11.60所示。

图11.60　添加Defocus节点进行虚实处理

03 相较于灯光渲染的CG钢铁侠元素而言，使用单反相机拍摄的实拍画面还是存有较为明显的图像压缩痕迹。因此，笔者将使用S_JpegDamage节点对CG钢铁侠元素进行图像压缩的效果模拟。

鼠标指针停留在Node Graph面板中并按Tab键，在弹出的智能窗口中输入s_jpegdamage字符即可快速添加S_JpegDamage1节点，将新添加的S_JpegDamage1节点连接于Defocus1节点的下游。

然后，打开S_JpegDamage1节点的Properties面板，结合最终合成画面调整quality（质量）属性控件的参数值为0.827。

最后，为使S_JpegDamage1节点的图像压缩效果仅添加于CG钢铁侠元素（即其Alpha通道），笔者将在S_JpegDamage1节点的上游添加Unpremult节点，下游添加Premult节点，如图11.61所示。

图11.61　添加S_JpegDamage节点模拟图像压缩的画质效果

> **注释** 对于CG钢铁侠元素在手写板上的反射而言,ZDefocus1节点和S_JpegDamage1节点对其所带来的影响微乎其微,因此笔者在反射处理过程中不做匹配处理。

2. CG钢铁侠元素与实拍镜头的运动匹配

在本案例中,由于上游灯光师仅渲染输出了第一帧的分层素材,因此笔者将使用三维摄像机投影技术实现CG钢铁侠元素与实拍画面的运动匹配。同时,笔者也将在本任务中完善Roto1节点的关键帧动画设置。

01 下面要使用三维摄像机投影技术对CG钢铁侠元素进行运动匹配。

首先,单击Toolbar面板中的ToolSets图标并在弹出的菜单中选择Nuke ProjectonWorkflow Template_v01脚本以在Node Graph面板中直接加载三维摄像机投影技术基本架构的预设模板。

> **注释** 读者可以查阅项目10的内容详细了解三维摄像机投影基本架构的预设模板的搭建和使用。

其次,将基本架构的预设模板中的Constant1节点替换为前面所合成的CG钢铁侠元素,将基本架构的预设模板中的Camera1节点替换为从CameraTracker1节点中反求输出的Camera1节点。由于笔者在前面都是基于第1001帧进行单帧画面的合成处理的,因此设置1001帧为最佳"照射"角度,如图11.62所示。

图11.62 替换投影内容和投影相机,设置最佳"照射"角度

最后,参照三维摄像机跟踪过程中所放置的测试物体的位置和场景点云的分布情况,调整卡片几何体在三维场景中的位置和大小,并将其替换至预设模板中,如图11.63所示。

02 对于阴影和反射的处理,同样可以使用三维摄像机投影技术进行运动匹配。分别复制上一步的三维摄像机投影基本架构的预设模板,并将影响阴影处理的Alpha通道和合成处理后的反射层分别作为投影内容,如图11.64所示。

03 当然,也可使用三维摄像机投影技术快速完成Roto1节点的关键帧设置。在本案例中,由于所需绘制的选区较为简单,因此可直接通过手动设置关键帧的方式完成镜头序列中反射区域的绘制。

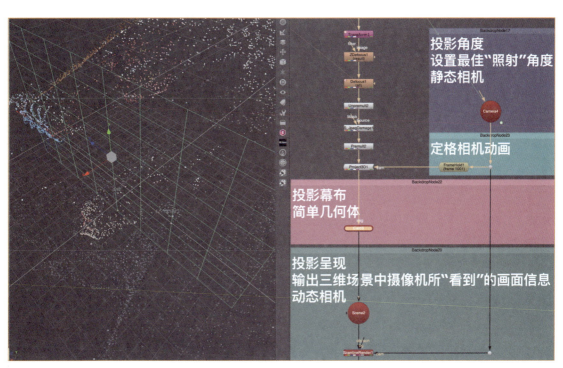

图 11.63 根据测试物体与场景点云定位投影幕布并替换至预设模板中

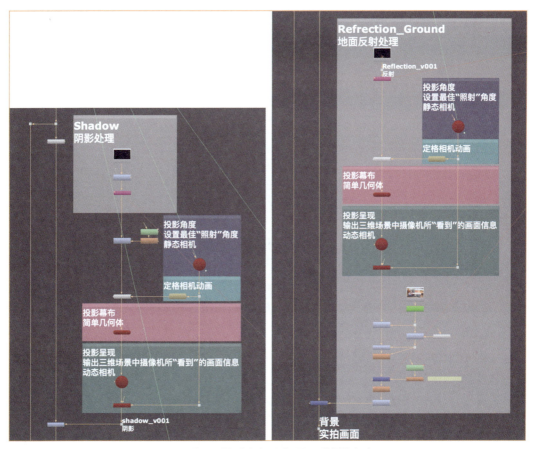

图 11.64 使用三维摄像机投影对阴影和反射进行运动匹配

3. 镜头的完善与输出

本小节中，笔者对合成画面进行噪点匹配和渲染输出。

01 笔者将使用F_ReGrain节点进行噪点匹配。使用Toolbar面板添加F_ReGrain节点，将新添加的F_ReGrain1节点连接到ScanlineRender1节点的下游。为确保噪点匹配的严谨性，分别添加FrameHold4节点、Unpremult3节点和Premult3节点，如图11.65所示。

02 缓存检查无误后，笔者进行合成镜头的渲染与输出。

在渲染与输出之前，添加Crop1节点和Remove1（通道移除）节点进行画面尺寸的设置和通道的清理。为便于下游部门在制作过程中获得更多的镜头信息，笔者添加CopyMetaData1节点并将其连接于Remove1节点的下游。

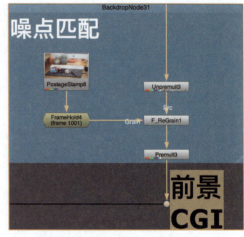

图11.65 使用F_ReGrain节点进行噪点匹配

复制Colorspace1节点，并将新生成的Colorspace2节点连接于CopyMetaData1节点的下游。打开Colorspace2节点的Properties面板，单击swap in/out属性控件，使最终合成镜头套回sRGB（~2.2）伽马编码校正。

最后，添加Write1节点，打开Write1节点的Properties面板，将file一栏设置为/Class11_Task04/Project Files/class11_sh020_comp_v001/class11_sh020_comp_v001.####.dpx。勾选Write1节点的Properties面板中的raw data属性控件以直接读取和输出Colorspace2节点的数据，如图11.66所示，单击Render按钮并在弹出的窗口中确认帧区间为1001~1020，确认无误后单击OK按钮即开始渲染。

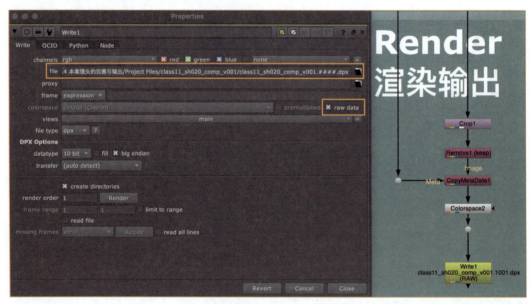

图11.66 最终合成镜头的输出与设置

03 为便于查看合成画面，也可添加Vectorfield节点，使用预设LUT文件使最终合成镜头模拟监视器中所显示的画面颜色，如图11.67所示。

04 通过以上操作，笔者基本完成了本案例镜头的制作，如图11.68所示。

> **注释** 受篇幅所限，笔者不再演示擦除实拍画面中的白色跟踪点的方法，读者可以查阅项目5的内容进行学习。

项目11　三维多通道分层合成

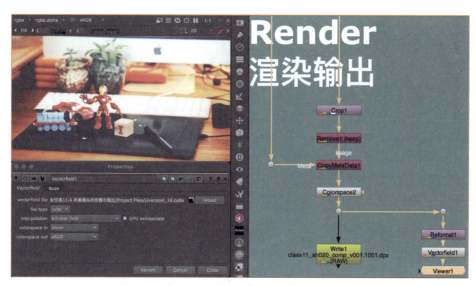

图11.67　使用LUT文件查看监视器中所显示的画面颜色

图11.68　本案例镜头的完善及Nuke脚本文件

知识拓展：使用Sapphire蓝宝石插件制作闪电效果

在本项目中，笔者主要分享了三维多通道合成的制作流程，重点解读了关于视效制作中的伽马校正、线性工作流程以及Nuke中的线性工作流程。同时，笔者以将CG钢铁侠元素合成到实拍镜头为例，详细演示了颜色层重建与线性工作流程设置、合成分析、颜色匹配、阴影匹配和反射匹配等的方法。人眼的自然特性决定了对动态的物体更为敏感，在数字合成中，为了使观众的注意力尽可能久地停留于镜头画面中，数字合成师在创造无痕视效或视觉奇观的过程中需时刻思考如何让短暂的镜头更加"有趣"、更具"动态"。下面，笔者结合本案例镜头的实际情况，使用Sapphire蓝宝石插件快速制作闪电效果。

扫码看视频

01 打开Project Files/ class11_sh020_comp_v002_PerksStart.nk文件，为便于讲解，笔者将用渲染输出的class11_sh020_comp_v001.####.dpx文件进行演示，如图11.69所示。

02 单击Toolbar面板中的Sapphire图标，选择Sapphire Render>S_Zap选项即可快速添加S_Zap1节点，如图11.70所示。

421

图11.69 开始制作前的工程文件

图11.70 添加S_Zap节点

注释 ①BorisFX Sapphire即蓝宝石插件，该插件颇受视效艺术家喜爱，使用Sapphire插件可以快速制作辉光效果、雷电特效、镜头光效以及多种预设效果。②在Nuke中，所有属于Sapphire插件的节点的命名都以S_为前缀，例如S_Blur节点。③除了通过Toolbar面板添加Sapphire插件中的节点外，也可通过按Tab键弹出的智能窗口进行快速添加。另外，笔者非常推荐在添加Sapphire插件中的节点前通过Sapphire插件所提供的节点缩略图的网页进行查看，如图11.71所示。

图11.71 通过节点的缩略图网页进行查看

03 笔者使用Merge节点将S_Zap1节点叠加于CG钢铁侠元素的手掌上。鼠标指针停留在Node Graph面板中并按M

键以快速添加Merge1节点。将Merge1节点的B输入端连接至Colorspace1节点，将A输入端连接至S_Zap1节点，如图11.72所示。

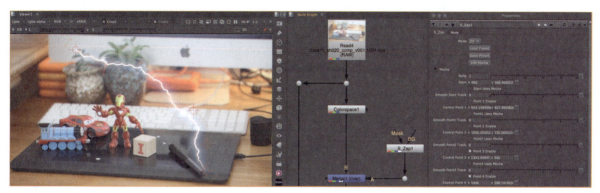

图11.72 使用Merge节点叠加S_Zap1节点于合成画面上

04 下面将通过拖曳S_Zap1节点基于Viewer面板的控制点使闪电效果从CG钢铁侠元素的手掌之中发射而出，如图11.73所示。

05 完成第1001帧的合成处理后，笔者将通过二维跟踪方式使闪电元素与CG钢铁侠元素的手掌保持运动匹配。

笔者将使用Tracker节点进行单点跟踪。鼠标指针停留在Node Graph面板中并按Tab键，在弹出的智能窗口中输入tracker字符即可快速添加Tracker1节点，将新添加的Tracker1节点连接至合成镜头。打开Tracker1节

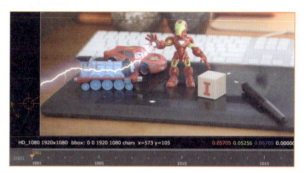

图11.73 通过拖曳控制点调整闪电的位置

点的Properties面板，添加track1跟踪点完成CG钢铁侠元素的手掌的单点跟踪，如图11.74所示。

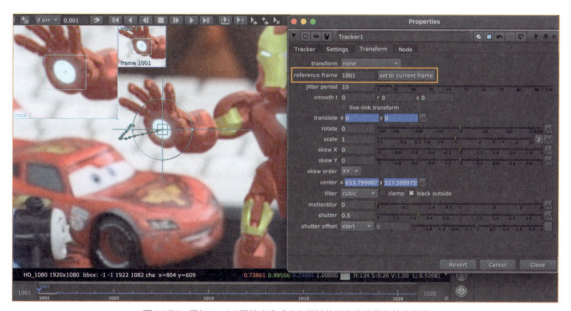

图11.74 添加track1跟踪点完成CG钢铁侠元素的手掌的单点跟踪

然后，笔者将track1跟踪点提取的跟踪信息通过烘焙模式存储到Transform_MatchMove1节点中。同时，笔者

将Transform_MatchMove1节点连接到S_Zap1节点的下游以使闪电元素获得运动匹配信息，如图11.75所示。

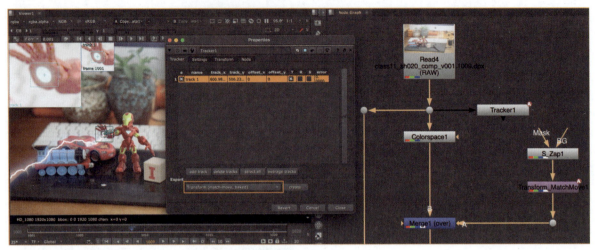

图11.75　赋予闪电元素运动匹配信息

通过本项目的讲解，相信读者已经对三维多通道分层合成有了一定的了解，希望读者能够在学好二维常规合成的基础上深入学习三维分层合成。

本书由二维实拍类视效合成和三维CG类视效合成两大主体构成，共计11个项目。二维实拍类视效合成主要包括Nuke工作界面与工作流程、动态蒙版的创建、二维跟踪与镜头稳定、色彩匹配、无损擦除和蓝绿幕抠像技术，该部分内容讲解的是数字合成的基本技能，主要面向初级合成师；三维CG类视效合成主要包括时间变速与图像变形、Nuke中的三维引擎、三维摄像机跟踪与镜头稳定、三维摄像机投影技术和三维多通道分层合成，该部分内容讲解的是数字合成的高级技法，主要面向中、高级合成师。

本书是笔者多年项目实战经验的总结，也是多年教学一线经验的分享。虽然内容较为详实，但是不足之处以及讲错之处还请读者、同行和专家批评指正！

感谢各位读者的厚爱！也希望大家收获满满！

索引　本项目新增节点列表及其说明

ColorCorrect（色彩校正）节点：该节点用于对saturation、contrast、gamma、gain和offset等属性控件进行快速调整。同时，还可以按阴影（Shadows）、中间调（Midtones）和高光（Highlights）进行颜色调节。

CopyMetaData节点：该节点用于将图像的元数据复制到另一图像中。

Exposure节点：该节点用于提高或降低图像的亮度。可以模拟摄影中曝光值的改变来调整输入图像的亮度。

Glow节点：该节点通过使用模糊滤镜添加光晕辉光效果，并使图像中的高光区域显得更亮。

LayerContactSheet节点：该节点用于生成联系表，该联系表显示输入中所有彼此相邻排列的图层以帮助数字合成师演示、记录或管理项目工作。该节点常用于查看三维渲染分层。

Ramp节点：该节点用于在两个定义的边之间生成渐变，常用于生成渐变的Alpha通道。

S_JpegDamage节点：该节点为Sapphire插件，用于模拟图像压缩的画质效果。

S_Zap节点：该节点为Sapphire插件，用于快速生成闪电效果。